Bildungsschock
Lernen, Politik und Architektur in den 1960er und 1970er Jahren

Herausgegeben von Tom Holert und dem Haus der Kulturen der Welt

Bildungsschock
Lernen, Politik und Architektur in den 1960er und 1970er Jahren

HKW DE GRUYTER

Vorwort

Als Derek Walcott 1992 den Nobelpreis für Literatur erhielt, nutzte er seine Rede in Stockholm, um die Antillen als zentralen Akteur in seiner Bildungsgeschichte zu würdigen. Es ist der *Raum* des karibischen Archipels und nicht dessen *Geschichte*, aus dem und an dem er seine Sprache entwickelt.[1] An Derek Walcotts Entwicklung lässt sich ablesen, was der *spatial turn*, der eine der Grundlagen des vorliegenden Buches darstellt, für die Bildung bedeutet.

Walcott weist darauf hin, dass die Karibik von außen „immer noch als illegitim, entwurzelt und bastardisiert" angesehen wird: „Kein Volk. Fragmente und Echos wirklicher Völker, aus zweiter Hand und zerfallen."[2] Dabei wird die gelebte Gegenwart auf die Ursprungstraditionen der asiatischen, afrikanischen, europäischen Gesellschaften bezogen, aus denen die Menschen der Karibik stammen. Diese Traditionen sind aber, so Walcott, Ruinen, die noch nicht einmal zur Karibik gehören. Es sind Ruinen aus einer fernen Welt. Die einzigen Ruinen, die den Erfahrungsraum der Antillen selbst prägen, sind Zuckerrohrplantagen.[3] Wer die Wirklichkeit der Antillen erfassen möchte, darf sie nach Walcott weder aus den Geschichten und Traditionen der Ursprungsvölker ableiten noch als Teil der „Geschichte der Welt" verstehen. Denn letztere ist eine europäische Geschichte, in der die Antillen entweder als schlechtes Derivat europäischer Lebensformen oder als Projektionen exotischen Lebens mit Sonne und Meer auftauchen.

An die Stelle der Zeit setzt Walcott den Raum, an die Stelle der Geschichte die Geografie. Diese hat ihn von Kindheit an das Lesen gelehrt. Das visuell Überraschende ist nicht Teil einer Tradition, etwa einer mythischen Erzählung, es ist „etwas Natürliches; es ist Teil der Landschaft, und angesichts ihrer Schönheit verweht der Seufzer der Geschichte".[4] In dieser Landschaft tauchen dann chinesische Drachentänzer*innen, Riten sephardischer Jüd*innen und Rama und Kali auf, aber eben nicht als historische Relikte, sondern als Teile einer gelebten Wirklichkeit.

In diese Geografie, selbst in ihre Vegetation, ist auch die Kolonialgeschichte eingeschrieben. „Die See seufzt vor lauter Ertrunkenen auf der Sklavenroute, der Abschlachtung der Ureinwohner, der Kariben, Arawaks und der Taino, sie blutet im Scharlach der Immortelle, und selbst der Zugriff der Brandung auf den Sand kann weder die Erinnerung an Afrika auslöschen noch an die Zucker-rohrpflanzen als eines grünen Gefängnisses, wo asiatische Zwangsverpflichtete, die Vorfahren von Felicity, immer noch ihre Zeit ableisten."[5]

Landschaft ist hier nicht mehr Dekor, vor dem sich menschliche Geschichte abspielt. Sie wird, wie der ebenfalls aus der Karibik stammende Dichter und Theoretiker Édouard Glissant es formuliert, „zur Bestimmungsgröße für das Sein".[6] Sie ist Akteur in einem Bildungsprozess, in dem der Schriftsteller Walcott eine eigene Sprache schafft. Es ist eine Sprache, die eine Realität jenseits sowohl der Stereotype der ehemaligen Kolonialmächte als auch der Reminiszenzen an alte Kulturen aufzuspüren sucht – ein Bildungsprozess in einer „Neuen Welt", die nicht mehr mit den Kategorien der alten zu fassen ist.

Hier hat die Landschaft das Klassenzimmer als Ort der Bildung abgelöst. Dem Vorwurf der ehemaligen Kolonialherren, dass Bücher und Bibliotheken in der Karibik fehlen, begegnet Walcott mit dem Verweis auf die reichhaltige Geografie, die es zu lesen gilt. Aber dafür müssen die Sinne erst geöffnet und die Natur de-naturalisiert werden. Erst dann wird sie zu einem Bedeutungssystem, von dem sich lernen lässt. Landschaft erscheint dann nicht mehr als ein leerer Container, sondern als ein kulturelles Bedeutungssystem.

Um zu verstehen, welche Rolle dieser *spatial turn* für Bildungsprozesse spielt, soll Bildung hier im Anschluss an Überlegungen des Philosophen Kuno Lorenz als ein Prozess verstanden werden, in dem es darum geht, „bewusst leben zu lernen".[7] In Bildungsprozessen sind Denkenlernen und Lebenlernen immer aufs Engste verzahnt. Denkprozesse wiederum sind Zeichenprozesse, in denen man sich von der Ausführung einer Handlung distanziert. Sie beziehen sich auf bereits ausgeführte oder mögliche Handlungen, die als Schemata zur Verfügung stehen. In diesen werden die individuellen Differenzen bei der Ausübung ausgeblendet. Lebensprozesse hingegen sind Prozesse der Aneignung, des Vollzugs von Handlungen. Hier artikulieren sich gerade individuelle Differenzen. Denkprozesse ohne Aneignungsprozesse laufen ins Leere, Aneignungsprozesse ohne Distanzierung bleiben ephemer, verflüchtigen sich.

In der traditionellen Klassenraumsituation geht es wesentlich darum, bestehendes Wissen von einer Generation an die nächste weiterzugeben. Im Sinne unserer Unterscheidung geht es um die Einübung des Denkens, indem der bestehende Wissenskanon weitergegeben wird. Die individuellen Differenzen bei der Aneignung der Lebensvollzüge, die den Wissensprozessen zugrunde liegen, werden dabei ausgeblendet. In diesem Sinne ist der traditionelle Klassenraum ein vom realen Leben bewusst abstrahierter Raum, der die Schüler*innen nicht dazu einlädt, eigene Erfahrungen zu machen. Es geht um eine Weitergabe von Wissen, in dem sich eine Gesellschaft über die Zeit, über Generationen zu stabilisieren versucht. Veränderungen beziehungsweise Abweichungen, die durch individuelle Aneignungsprozesse entstehen, sind in der Regel nicht erwünscht, werden bestenfalls toleriert. Das Wissen, das sich als Tradition über Generationen gebildet hat, soll der Gesellschaft als Orientierung dienen.

Die Traditionen, die alten Wissensbestände Asiens und Afrikas, stehen der Karibik, so Walcott, nicht mehr zur Verfügung. Sie werden der neuen Welt der Antillen nicht gerecht, da diese sich aus anderen Erfahrungshintergründen speist. Gleiches gilt für die Denk-und Kategoriensysteme der europäischen Kolonialherren. In der neuen Welt kann es nicht um die Übernahme traditioneller Denksysteme gehen, sondern nur um die Aneignung einer neuen komplexen Realität, die sich im Raum entfaltet. Im Gegensatz zur Anwendung von gelernten Begriffen auf die Realität ist die Aneignung ein lebendiger Prozess, „sie [d. h. die individuelle Stimme] formt ihren eigenen Akzent, ihr eigenes Vokabular und ihre Melodie unter Missachtung eines imperialen Sprachkonzepts, der Sprache von Ozymandias, von Bibliotheken und Wörterbüchern, von Gerichten und Kritikern, von Kirchen, Universitäten, politischen Dogmen, der Diktion öffentlicher Einrichtungen".[8]

In der Beschreibung Walcotts werden die Antillen und seine eigene Bildungsgeschichte zum Modellfall für die Transformationsprozesse in der zweiten Hälfte des 20. Jahrhunderts. Die Entkolonisierungsprozesse führten zu einer Delegitimation europäischer Denk- und Bildungstraditionen. Aber auch an die alten „vormodernen" Traditionen ließ sich aufgrund der tiefen, von kolonialer Gewalt geprägten Eingriffe, durch die Millionen Menschen entwurzelt wurden, nicht mehr ohne Weiteres anknüpfen. Die Entwicklung neuer Denk-, Sprach- und Lebensformen wurde überlebenswichtig.

Mit ähnlichen Herausforderungen sahen sich aber auch die Länder der westlichen Welt nach den Weltkriegen des 20. Jahrhunderts konfrontiert. Speziell in Deutschland hatte der Nationalsozialismus bestimmte Bildungstraditionen kontaminiert. Generell befanden sich zudem die westlichen Gesellschaften in einem Übergang von klassischen Industrie- zu Wissensgesellschaften. Zusätzlich befeuert wurde diese Legitimationskrise überlieferter Wissens- und Denktraditionen durch den Kampf der Systeme im Kalten Krieg.

Der *spatial turn* in der Bildung eröffnete in dieser Phase die Möglichkeit, von einer an Traditionen orientierten Weitergabe von Wissen zur Aneignung der neuen Erfahrungswelten mittels explorierender Sprach- und Handlungsmuster überzugehen. Dabei wurde sowohl mit dem Erfahrungsraum Schule architektonisch experimentiert, um Öffnungsprozesse zu ermöglichen, als auch jenseits der Architektur von Gebäuden gedacht, zum Beispiel indem man vor das Schultor trat und den städtischen Raum in die Bildungsprozesse einbezog. So wurden die 1960er und 1970er Jahre zu einer Phase der großen Bildungsexperimente, denen sich dieser Band widmet.

Die hierin vorgestellten Ansätze eröffnen aber gleichzeitig einen höchst relevanten Denk- und Handlungsraum für unsere Gegenwart zu Beginn des 21. Jahrhunderts. Diese ist geprägt von Transformationsprozessen, die Geolog*innen und Erdsystemwissenschaftler*innen als ein neues Erdzeitalter deuten, das Anthropozän. Es zeichnet sich dadurch aus, dass der Mensch durch die von ihm geschaffenen Technologien und Infrastrukturen so tief in das Erdsystem eingreift, dass er nicht nur den Planeten als Ganzes transformiert, sondern auch das bisherige Gleichgewicht aus der Balance bringt. Dies zeigt sich am exponentiellen Anstieg wesentlicher Erdparameter – vom Anstieg des CO_2-Gehalts bis zur Versäuerung der Meere, vom Wasserverbrauch bis zur Herstellung von Plastik –, ein Phänomen, das Wissenschaftler*innen als „Great Acceleration" bezeichnen. Der Klimawandel, von dem wir in den letzten Jahren zunehmend betroffen sind, ist eine Konsequenz dieser Entwicklung. An ihm zeigt sich, wie menschliches Handeln sich mit natürlichen Prozessen verbindet, so dass sich die von der westlichen Moderne geprägte Trennlinie von Kultur und Natur auflöst. Nicht nur wird der Klimawandel wesentlich durch menschliches Handeln befördert: Er löst auch Migrationsprozesse aus, die unsere Gesellschaften grundlegend verändern. Die Vorstellung des Menschen als Akteur vor einer mehr oder weniger konstanten Naturkulisse weicht dynamischen Prozessen, in denen sich menschliches Handeln, technologische Operationen und natürliche Prozesse entfalten, in- und miteinander verwoben.

Vor diesem Hintergrund erweisen sich Wissenstraditionen, die auf einer Trennung von Kultur- und Naturwissenschaften beruhen, als inadäquat. Aber auch die Raumlogiken des *spatial turn* des letzten Jahrhunderts müssen weiterentwickelt werden. Im Laufe der Entfaltung des Anthropozäns, dessen Beginn von den Wissenschaftler*innen höchstwahrscheinlich auf die dem Bildungsschock unmittelbar vorausgehende Phase – zu Beginn der 1950er Jahre, aufgrund der damaligen Atomwaffenversuche – datiert werden wird, entwickelten sich zunächst verschiedene Räume, vom Naturraum über Technologieräume (Infrastrukturen wie Flughäfen) und Kulturräume bis hin zum digitalen Raum. Das vorrangige Charakteristikum des voll entfalteten Anthropozäns besteht aber nun darin, dass diese Räume permanent interagieren und Trennlinien zunehmend verlorengehen. Die zur Aneignung dieser neuen Realitäten erforderlichen Prozesse werden sich darin üben müssen, durch diese Räume und in ihnen zu navigieren.

Womit wir wieder auf die Antillen zurückgekehrt sind. In seiner „Poetik der Relationen" versteht Édouard Glissant die Inseln der Antillen nämlich nicht als abgeschlossene Einheiten, sondern als solche, die sich öffnen.[9] Sie gehören einem Archipel an, und ihr Leben entfaltet sich in den Zwischenbereichen, den Relationen.

In der Navigation in diesen Bereichen vollziehen sich die lebendigen Aneignungsprozesse, die laut Kuno Lorenz Bildung ausmachen. Navigieren heißt dann auch und vor allem, neue Darstellungs- und Repräsentationsformen für neue Welten zu entwickeln. Diese Einsicht bildet auch die Grundlage für die Arbeitsprozesse des Langzeitprojekts „Das Neue Alphabet" am HKW, in dessen Kontext das *Bildungsschock*-Projekt entstanden ist.

Zum Schluss möchte ich mich insbesondere bei Tom Holert bedanken, der über mehrere Jahre an dem Ausstellungs- und Buchprojekt zum *Bildungsschock* gearbeitet hat. Mein Dank geht auch an Syelle Hase, Marleen Schröder, Agnes Wegner und ausnahmslos an alle Kolleg*innen des Bereichs Bildende Kunst und Film, die die Ausstellung und Publikation betreut haben. Last but not least gilt mein Dank dem Deutschen Bundestag, insbesondere dem Abgeordneten Rüdiger Kruse, und der Staatsministerin für Kultur und Medien, Prof. Monika Grütters, für die Förderung des Projektes „Das Neue Alphabet", aus dem dieser Band hervorgeht.

Bernd Scherer
Intendant des Hauses der Kulturen der Welt

1 Derek Walcott, „Die Antillen: Fragmente epischen Erinnerns", in: ders.: *Erzählungen von den Inseln*, übers. von Klaus Martens, Hanser, München und Wien 1993, S. 7–24.

2 Ebd., S. 9, Übersetzung leicht modifiziert.

3 Ebd., S. 10.

4 Ebd.

5 Ebd., S. 21.

6 Édouard Glissant, *Zersplitterte Welten. Der Diskurs der Antillen*, übers. von Beate Thill, Wunderhorn, Heidelberg 1986, S. 150.

7 Kuno Lorenz, „Der dialogische Charakter der Vernunft" (unveröffentlichtes Manuskript), S. 8ff.

8 Walcott, „Die Antillen", S. 11.

9 Glissant, *Zersplitterte Welten*, S. 174.

Einführung

Räumliche und technische Infrastrukturen des Lernens sind gesellschaftliche, politische, lebensweltliche und historische Tatbestände. Aber Infrastrukturen bleiben die meiste Zeit unsichtbar. Auch wenn in den Jahrzehnten nach dem Zweiten Weltkrieg, die eine Expansion des Bildungswesens in nicht gekanntem Ausmaß erlebten, immer wieder von „Schulpalästen" die Rede war, sind die Einrichtungen der elementaren und der weiterführenden Bildung in der Regel einfach „da" – und somit eher unsichtbar als sichtbar, eher unterrepräsentiert als repräsentativ. Infrastrukturen werden nur dann zum Thema der breiteren öffentlichen Debatte, wenn ihre Vernachlässigung überhandnimmt, wenn sie nicht mehr (oder zumindest nicht mehr gut) funktionieren. Die vermeintliche „Krise" der Bildung macht sich dann etwa am kritischen Zustand der zugehörigen Räume – der Fassade, der Klassenzimmer, der Hörsäle, der Toiletten, der Aufenthaltszonen, der Wohnheime – bemerkbar.

Gegen die konstitutive Krise der Bildung – oder wie es in der Bundesrepublik Deutschland in den 1960er Jahren hieß: die fortwährende „Bildungskatastrophe" – werden dann neue Gebäude und Raumprogramme aufgeboten. Sie sollen die verbrauchten, vernachlässigten, fehlgeplanten, „asbestverseuchten", zu kleinen oder zu großen Schulen, Kindergärten oder Universitäten vergessen machen.

Die 1960er und 1970er Jahre waren eine Zeit, in der eine solche Erneuerung der Bildung unumgänglich schien. Als Gründe wurden gesellschaftliche, ökonomische, demografische und technologische Entwicklungen angegeben. In mehr als einer Hinsicht glich die Epoche heutigen Verhältnissen. Und wie heute suchte man Auswege aus dem als krisenhaft wahrgenommenen Umbruch, indem neue „Räume" und Raumbeziehungen produziert wurden, einschließlich neuer – zunehmend virtueller – Räume technisch gestützter Kommunikation.

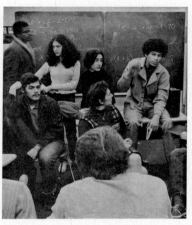

Gruppe von diskutierenden Schüler*innen oder College-Studierenden. Foto von George Zimbel, veröffentlicht in der Publikation *High School: The Process and the Place* der Educational Facilities Laboratories, 1972

Lernen und Wissensproduktion sind aber nicht nur an technische, architektonische und bildungsplanerische Infrastrukturen gebunden, sondern weit mehr an Raumbeziehungen, die darüber hinausreichen: an sozialräumliche und humangeografische Zusammenhänge im Kleinen wie im Großen, im Lokalen wie im Globalen. *Bildungsschock. Lernen, Politik und Architektur in den 1960er und 1970er Jahren* ist insofern kein Projekt zur Architektur von Bildungseinrichtungen im engeren Sinne, etwa in jenem einer Bauaufgabe für Architekt*innen. Vielmehr nimmt das Netzwerk der Expert*innen, das innerhalb und außerhalb des Projektrahmens zu einer Auswahl von unzähligen denkbaren Aspekten und Fallbeispielen zum Themenkomplex Lernen, Politik und Architektur in den (globalen) 1960er und 1970er Jahren gearbeitet hat (und weiter arbeiten wird), die *Gesamtheit* der Raumverhältnisse und Raumproduktionen des Lernens in den Blick. Die wissenschaftliche und künstlerische Beschäftigung gilt Relationalitäten und Widersprüchen, die sich in Bildungsprozessen zeigen und die immer auch räumlich zu begreifen sind: Migration und Segregation, Inklusion und Exklusion, translokale Wissensstrukturen und nationale Bildungsmodelle, Kybernetik des Lernens und Heimbeschulung usw.

Derart ausgreifend angelegt, operiert das Projekt *Bildungsschock* jenseits der Grenzen, die sich für eine Ausstellung über „Bildung" oder „Architektur" etabliert haben. Genau darin freilich ist es der Programmatik des HKW verbunden. Im Rahmen des Langzeitprojekts „Das Neue Alphabet" (2019–2021), aber auch durch die enge Abstimmung mit der Programmreihe *Schools of Tomorrow*, die im Jahr 2017 am HKW begann, bewegte sich *Bildungsschock* von Anfang an in einem Raum reicher Bezüge und Erfahrungen, inhaltlicher Schnittstellen und methodischer Inspirationen. Ein weiterer wichtiger Diskussionsraum und zugleich eine Etappe in der Entwicklung von *Bildungsschock* war die von Tom Holert

kuratierte Ausstellung *Learning Laboratories: Architecture, Instructional Technology, and the Social Production of Pedagogical Space around 1970*, die im Winter 2016/17 – als das *Bildungsschock*-Projekt bereits am HKW verortet war – auf Einladung von Maria Hlavajova im BAK, basis voor actuele kunst in Utrecht stattfinden konnte. Zusammen mit der Konferenz „The Real Estate of Education" im Februar 2017 ebendort legte diese Ausstellung ein Fundament, auf dem sich im Folgenden aufbauen ließ.

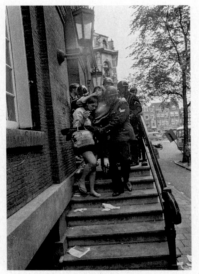

Abtransport streikender Student*innen durch die Polizei, Universität von Amsterdam, 21. Mai 1969

Die Beschäftigung mit Bildung und Bauen, mit pädagogischen und räumlichen Praktiken in einer so exzeptionellen Epoche der Experimente, wie es die 1960er und 1970er Jahre waren, veranlasste uns, die eigenen organisatorischen Formen weiter und neu zu denken: vielteilig und ressortübergreifend. *Bildungsschock* besteht daher sehr bewusst aus verschiedenen Komponenten. Als Projekt, das sich mit seinem Gegenstand in einer Vielzahl von Methoden, Formaten, Praktiken und Perspektiven befasst, ist es angewiesen auf eine Pluralität von Autor*innenschaften und Veröffentlichungs- und Darstellungsformen. Im November 2019 fand eine vorbereitende Konferenz im HKW statt. Eine Auswahl der Beiträge zu Ausstellung und Publikation wurde hier öffentlich zur Diskussion gestellt. Das Netzwerk der Expert*innen, die zu diesem Zeitpunkt schon seit Monaten, teilweise Jahren zu ihren Themen geforscht und publiziert hatten, nahm konkrete Gestalt an. Im Frühjahr 2020 startete das komplementäre Teilprojekt *Bildung in Beton* (nur um kurz darauf durch die Covid-19-Krise für Monate unterbrochen zu werden). Konzipiert vom Bereich Kommunikation und Kulturelle Bildung am HKW unter der Leitung von Eva Stein und koordiniert von Anna Bartels, wurden in acht Berliner Schulen, deren Gebäude in den 1960er oder 1970er Jahren entstanden sind, Rechercheprojekte mit Schüler*innen über ihre Lernumgebung vorbereitet und durchgeführt – erdacht und begleitet von Künstler*innen mit Erfahrungen im pädagogischen Feld. Im Winter / Frühjahr 2021 können die Schulen und die Ergebnisse dieser Kooperationen besucht werden.

Die Ausstellung im HKW wiederum versteht sich als Plattform und lädt das Publikum ein, sie demgemäß in Besitz zu nehmen. Hier werden die Ergebnisse von Archivrecherchen und Forschungsreisen in Fallstudien und künstlerischen Arbeiten zur Darstellung gebracht; hier sollen aber auch – angeregt und angeleitet durch die Architektur der Kooperative für Darstellungspolitik und das vom Grafikstudio HIT erarbeitete Design und Leitsystem der Ausstellung – andere Formen des Aufenthalts ebenso wie der Auseinandersetzung und des Umgangs mit den Exponaten und mit dem Raum der Ausstellungshalle erprobt werden; neben thematischen und allgemeinen Führungen werden Workshops zu bildungsrelevanten Themen (Bereich Kulturelle Bildung des HKW), performative Befragungen der Besucher*innen (STREET COLLEGE in Kooperation mit Käthe Wenzel) und eine Außenstelle performativer Interventionen zur Bildungsgeschichte der Arbeitsmigration (Kein schöner Archiv) entwickelt. Im Rahmen eines Students' Day teilen Student*innen des Studiengangs Art in Context an der Universität der Künste Berlin ihre Perspektiven auf die Ausstellungsthemen.

So diffundiert das Projekt auch als Ausstellung gewissermaßen in den Außen- und Umraum – es ist auch hier nach Möglichkeit und im besten Sinne „environmental". Zur „Umwelt" des Projekts gehört neben den erwähnten Formen und Formaten zudem sehr wesentlich ein Filmprogramm, das von dem Filmemacher und Autor Ludger Blanke in Kooperation mit dem Arsenal – Institut für Film und Videokunst, Berlin, konzipiert wurde.

Schließlich ist die Publikation, die Sie in den Händen halten, ihrer Form und ihrem Inhalt nach ein eigenständiger Beitrag zum Projekt. Mehr Reader und Handbuch als ein klassischer Ausstellungskatalog, stellt sie Forschungsergebnisse, künstlerische Beiträge und Quellenmaterialien bereit. Martin Hager, der verantwortliche Redakteur, und die bei der Bildredaktion unterstützenden Janne Lena Hagge Ellhöft, Moira Heuer, Lena Katharina Reuter und Sophia Rohwetter haben maßgeblich zum Gelingen dieses Werks beigetragen. Es soll nun helfen, den Besuch der Ausstellung und der anderen Manifestationen von *Bildungsschock* zu ergänzen und zu vertiefen, aber auch als eine darüber hinaus gültige Ressource dienen.

Ein Vorhaben wie *Bildungsschock* ist, zumal es in einer entscheidenden Phase wie so vieles andere durch die Auswirkungen einer globalen Pandemie gebremst und verschoben wurde, ohne die nie nachlassende Unterstützung all der zum Teil schon erwähnten Kolleg*innen, Mitarbeiter*innen, Teilnehmer*innen und Künstler*innen, Leihgeber*innen, Rechteinhaber*innen, Designer*innen, Architekt*innen, Autor*innen, Übersetzer*innen, Korrekturleser*innen, des Aufbauteams, der Technik, der Aufsichtspersonen, Kunstvermittler*innen sowie der zahllosen Gesprächspartner*innen außerhalb des Projekts nicht vorstellbar. Insbesondere Aisha Altenhofen, Carlotta Döhn, Adela Lovrić und Junia Thiede trugen im Rahmen ihres Praktikums wesentlich zur erfolgreichen Realisierung des Projektes bei. Tom Holert möchte darüber hinaus Bernd Scherer und Anselm Franke für ihr Vertrauen und die ihm als Gastkurator gewährten Freiräume bei diesem Langzeitprojekt danken.

Dazu kommt die essenzielle Unterstützung durch die Förderer und Projektpartner Fritz Thyssen Stiftung für Wissenschaftsförderung, Bundeszentrale für politische Bildung, Berliner Projektfonds Kulturelle Bildung und PwC-Stiftung sowie BAK, basis voor actuele kunst, Utrecht, Arsenal – Institut für Film und Videokunst und Harun Farocki Institut. Martin Hager sind wir für die redaktionelle Betreuung dieses Bandes dankbar. Ebenso gilt unser Dank dem Verlag De Gruyter und besonders Katja Richter, der wir für die gute Zusammenarbeit danken möchten.

Syelle Hase, Tom Holert, Marleen Schröder, Agnes Wegner

Polytechnikum in Hanoi, Vietnam, erbaut mit Unterstützung der UdSSR, 1965; Architekt*innen: E. G. Budnik u. a.

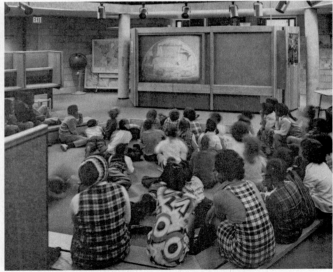

„Lernlabor" mit audiovisueller Ausstattung, William Monroe Trotter Elementary School in Roxbury, einem Stadtteil von Boston, Massachusetts, 1971

Politik des Lernens, Politik des Raums Der Bildungsschock der 1960er und 1970er Jahre

Tom Holert

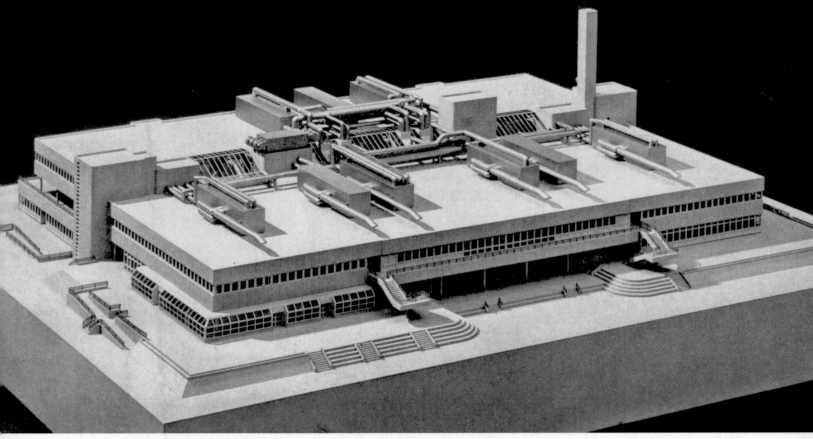

Modell eines Typenbaus für Mittelstufenzentren in Berlin, 1972; Entwurf: PBZ – Planungsgruppe Bildungszentren in Berlin

Ein Archiv der Experimente

Wie lässt sich die Geschichte von Bildung und Erziehung als globale Geschichte erzählen? Und was wäre dies für eine Geschichte, wenn sie maßgeblich von den Räumen und Geografien, den Architekturen und Infrastrukturen des Lernens handelte? Diese beiden Fragen leiten und strukturieren das Projekt *Bildungsschock*. Kollaborative Recherche, Spekulation und künstlerische Forschung sind die Verfahren der Wahl, sie zu bearbeiten.

Die Begriffe „Bildung" und „Schock" zusammenzuziehen, scheint zunächst paradox. Soll Bildung, einem traditionellen Verständnis nach, die einzelne Person nicht für das Leben und den Beruf befähigen (durch die Vermittlung von Wissen, Urteilsvermögen, Empathie usw.), statt sie zu schockieren? Doch ist der Begriff der Bildung sehr viel bedeutungsreicher und gestaltbarer, als es eine Beschränkung auf die oder den Einzelnen suggeriert.[1] Soziologisch gesehen dient der Begriff dem Erziehungssystem dazu, „auf den Verlust externer (gesellschaftlicher, rollenförmiger) Anhaltspunkte für das, was der Mensch sein bzw. werden soll" zu reagieren.[2] Bildung (*education*) ist deshalb seit Langem vor allem der Name einer Institution und das „Bildungssystem" die Gesamtheit der öffentlichen und privaten Einrichtungen, die Kinder, Jugendliche und Erwachsene in den Stand versetzen sollen, am ökonomischen, kulturellen und politischen Geschehen einer Gesellschaft teilzunehmen. Ein solches System aber kann tatsächlich schockierend wirken – etwa dann, wenn es die Individuen und Kollektive infolge der höheren Ausbildungswege aus ihren gewohnten Zusammenhängen reißt, aus sozialen Gemeinschaften und aus Arbeitsrealitäten. Ein solches System kann aber auch selbst unter Schockeinwirkung geraten – etwa dann, wenn es unvorhergesehen und in kürzester Zeit expandieren muss.

Beides war in den 1960er und 1970er Jahren der Fall. Und dieser zweifache Schock wurde eingeleitet und begleitet von weiteren Schocks: dem „Sputnik-Schock", dem „Zukunftsschock", dem „Ölpreisschock" und anderen, auf die zurückzukommen sein wird. Konzentriert auf den Zeitabschnitt von rund einem Vierteljahrhundert – er setzt etwa 1957 ein, um in den frühen 1980er Jahren zu enden – nähert sich das Projekt *Bildungsschock* den „langen" 1960er und 1970er Jahren als einem Archiv der vergangenen Zukünfte, der unvollendeten Projekte, der abgebrochenen Experimente und der vergessenen Reformen der Bildung. Ein besonderer Fokus liegt auf den Räumen und Raumbeziehungen, in denen Bildung als pädagogische Praxis stattgefunden und in denen sich das Bildungssystem materialisiert und seine Denkmäler gesetzt hat. Die Öffnung dieses Archivs der politischen, architektonischen und pädagogischen Pläne und Entwürfe vergegenwärtigt und veranschaulicht dessen Wert als Ressource: für das Denken und Handeln in und mit den bestehenden Bildungsräumen und für alle politischen Debatten und pädagogischen Praktiken, die diese Räume umbauen, wenn nicht ganz überwinden wollen.

Nicht, dass sich in diesem Archiv nur Vorbildliches und Nachahmenswertes fände. Die weltweiten Versuche, Bildung für eine immer größere Zahl von Menschen mit unterschiedlichen Voraussetzungen und für immer weitere Bereiche der Lebenswirklichkeit zu erschließen, produzierten heftige Widersprüche, Konflikte und Ungleichheitsverhältnisse. Dennoch war in dieser Gemengelage durchgehend ein „Wille zum Lernen" auszumachen. Dieser ging weit über jenen naiven „Wissensdurst" hinaus, den der radikale Pädagoge Paulo Freire als Modell eines auf Wissensvermittlung statt Selbstermächtigung angelegten Modells von Bildung und Erziehung ablehnte.[3] Vielmehr herrschte eine weithin geteilte, nahezu selbstverständliche Überzeugung von der Notwendigkeit vor, die individuellen und kollektiven Bildungsniveaus zu heben. Diese Überzeugung deutete auf weitreichende Transformationen der politischen Systeme, der technologischen Umwelten und der sozialen Reproduktionsweisen hin. Der „Wille zum Lernen" zeigte sich sowohl in den Literarisierungskampagnen im globalen Süden wie in der Aktivierung brachliegender „Bildungsreserven" in den Ländern (und vor allem den ländlichen Gebieten) des globalen Nordens, in den Wissenschaftsstädten und polytechnischen Oberschulen der Sowjetunion und in den mit ihr verbündeten sozialistischen Staaten, etwa in Polen, der ČSSR oder der DDR wie in den zahlreichen Universitätsgründungen und Schulreformen in Großbritannien, Italien oder der Bundesrepublik Deutschland. Er zeigte sich aber auch in dem Engagement all jener, die dem Fortbestand der formalen Bildungseinrichtungen mitsamt ihren gebauten Behausungen entgegentraten und nach Alternativen suchten. Autoritäre wie antiautoritäre Orientierungen der 1960er und 1970er Jahre glichen sich zumindest darin, dass sie der Bildung ein unbedingtes Primat einräumten.

Wie sich dieses zeitweilige Primat politisch und räumlich manifestierte – das ist zugleich Material und Fragestellung von *Bildungsschock*. Von welchen Theorien und Programmen – erfolgreichen und zum Scheitern verurteilten Lernens, ermächtigender und zurichtender Pädagogiken – waren die Klassenzimmer, Schulgebäude, Campus-Anlagen und all die anderen, mehr oder weniger geplanten und zweckbestimmten Lernumgebungen der 1960er und 1970er Jahre getragen? Wie verhielten sich die Politik der Bildung und die Politik des Raums zueinander, sowohl in der unmittelbaren Situation des Unterrichts als auch im Maßstab nationaler oder geopolitischer Bildungsplanung? Wie wurde die räumliche Dimension umkämpfter Begriffe wie Segregation, Integration oder Partizipation politisch ausgespielt und verhandelt?

Deutliche, weil physische Wirklichkeit gewordene Antworten auf diese Fragen gaben die Bauten – Kindergärten, Spielplätze, Schulen, Universitäten, Bibliotheken, Forschungsinstitute, die in diesen Jahrzehnten in nie gekannter Zahl entstanden sind. Weil es sich zumeist um öffentliche Aufträge handelte, die in aufwendigen und langwierigen (mitunter aber auch im Eilverfahren durchgepeitschten) Wettbewerben und Ausschreibungen vergeben wurden, findet sich in den Archiven

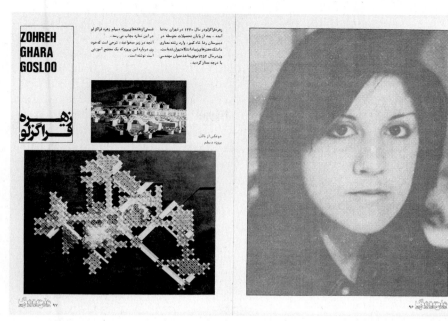

Die iranische Architektin Zohreh Ghara Gosloo und ihr Diplomprojekt für einen Universitätscampus, veröffentlicht anlässlich des International Congress of Women Architects in Ramsar, Iran, 1976

darüberhinaus ein Vielfaches an nicht realisierten Entwürfen. Beworben haben sich renommierte, damals im Aufstieg begriffene und noch mehr in Vergessenheit geratene Architekten, darunter – branchenüblich – nur wenige Architektinnen. Zu letzteren zählen unter anderem Urmila Eulie Chowdhury, Gira Sarabhai,[4] Milica Krstić, Jane Drew, Maria do Carmo Matos, Mary Medd, Lucy Hillebrand, Ruth Golan, Sibylle Kriesche, Leonie Rothbarth, Guiti Afrouz Kardan und Zohreh Ghara Gosloo. Sie alle und weitere ungezählte, ungenannte Architektinnen weltweit waren ebenso an der Planung und Produktion edukativer Räume beteiligt wie ihre, im doppelten Wortsinn ungleich prominenteren männlichen Kollegen, darunter Hans Scharoun, Pier Luigi Nervi, Giancarlo De Carlo, Vittorio Gregotti, Herman Hertzberger, Maxwell Fry, Arthur Erickson, Arieh Sharon, Oscar Niemeyer, Alfred Roth, Walter Gropius, João Batista Vilanova Artigas, Günter Behnisch, Ludwig Leo, Thomas Vreeland, Cedric Price, John Bancroft, James Stirling, Norman Foster oder Jean Nouvel. Auch Hugh Stubbins, der Architekt der Kongresshalle, dem Gebäude des Hauses der Kulturen der Welt in Berlin, das von seiner Einweihung im Jahr 1957 an mit einem Bildungsauftrag versehen war, zeichnete für verschiedene Schul- und Collegebauten in den USA verantwortlich – bereits 1963 konnte die Zeitschrift *Progressive Architecture* über mehr als 25 Schulbauten aus Stubbins' Büro allein in der Gegend von Boston berichten.[5]

Cover von *L'Architecture d'Aujourd'hui:* Kreuzung zweier Gänge am Collège Anne Frank in Antony, Frankreich, 1979; Architekten: Jean Nouvel und Gilbert Lézénès

Ryal Side School in Beverly, Massachusetts, 1961; Architekt: Hugh Stubbins

So sehr architektonische Räume als Diskussions- und Untersuchungsgegenstand eine Rolle spielen mögen, versteht sich *Bildungsschock* dennoch nicht als ein Projekt über Schul- und Universitätsarchitektur im engeren Sinne. Es sieht sich damit auch nicht dem Prinzip der großen Namen und der historischen Baukultur in einem ästhetischen Wertverständnis verpflichtet. Von größerem Interesse sind die Architekturen, die Normalität und Funktionalität unabhängig von der Individualität eines Urhebers oder einer Urheberin verfolgen. Anonyme Typenbauten, modulare Serienware, Prefab-Konstruktionen hatten weit größeren Einfluss auf den Alltag der stetig wachsenden Zahl der Schüler*innen und Studierenden als die vereinzelten, kanonisierten Ikonen des Schulbaus.[6] Offene Architekturen, mit den einfachsten lokalen Materialien errichtet, wie sie für die Schulen der kommunistischen Volkskultur im Landkreis Natal im Nordosten Brasiliens Anfang der 1960er entstanden;[7] Schulgebäude im Zwischenreich kolonialer und postkolonialer Planungskonzeptionen, wie in den neuen städtischen Siedlungen in Ghana und im Nigeria der 1960er Jahre;[8] ein schlichter Campus aus Grünflächen und Pavillons, wie er in einem Parkgelände am Stadtrand von Zagreb als „Stadt der Pioniere" bis in die frühen 1960er Jahre ein Ort pädagogischer Experimente sein konnte;[9] modulare Schulbausysteme, wie sie die Erziehungsministerien in Mexiko oder Marokko in den 1960er Jahren landesweit verbauen ließen, um die Alphabetisierung zu fördern;[10] oder die Typenbauten der Escuelas Secundarias Básicas en el Campo, die in den 1970er Jahren für einen Literarisierungsschub in den ländlichen Regionen Kubas sorgen sollten[11] – Beispiele, die von der Macht einer staatlich gelenkten Bau- und Bildungsplanung zeugen, die sich industrieller Methoden bediente, um einen eklatanten Raumbedarf zu decken, aber zugleich immer auch spezifische Verfahren entwickelte, um klimatischen und sozialen Bedingungen gerecht zu werden.

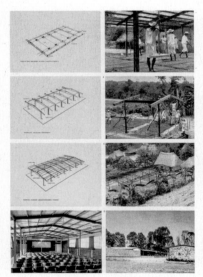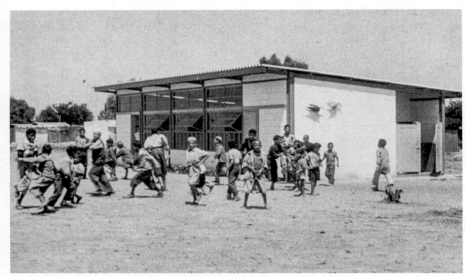

Modulare Schulbausysteme des mexikanischen und des marokkanischen Bildungsministeriums in den 1960er Jahren; veröffentlicht in *Systems Building. Bauen mit Systemen. Constructions modulaires* von Thomas Schmid und Carlo Testa, 1969

Diese Architekturen mochten den Zeitgenoss*innen anonym und normativ erscheinen (und im historischen Rückblick tun sie dies vielleicht umso mehr). Aber zugleich sprechen sie von einer andauernden, experimentell-tastenden Annäherung zwischen sich verändernden pädagogischen Konzepten, baulichen und konstruktiven Faktoren und lokal unterschiedlichen gesellschaftlichen Verhältnissen. Mehr als einzelne Architekt*innen sind es daher die behördlichen Organe, die Verwaltungsstrukturen, die bildungspolitischen Instanzen, die Bauwirtschaft, aber auch die betroffenen Gemeinschaften der Lernenden und Lehrenden, die diese materiellen Umwelten der Bildung produzierten (und bis heute produzieren). So richtet sich ein Augenmerk des Projekts auch auf die Schulbauinstitute, die – von den nationalen Bildungsministerien eingesetzt oder von einer Institution wie der UNESCO betrieben – in den USA, in Chile, Großbritannien, den Niederlanden,

der Bundesrepublik Deutschland, der Sowjetunion oder Frankreich seit den 1950er Jahren den Strukturwandel im Bildungssystem in architektonischer Hinsicht steuern sollten.[12] Diese Forschungsinstitute propagierten kostensparende und funktional effiziente Fertigbausysteme wie SENAC (Brasilien), CLASP (Großbritannien) oder SCSD (USA) und damit auch charakteristische Modelle der schulischen Interaktion und pädagogischen Praxis.

Der *spatial turn* der Bildungsforschung

Im Vordergrund von *Bildungsschock* stehen Praktiken und Politiken des Raums, die Verwendung der Lernräume durch ihre Benutzer*innen, die häufig auch deren Gegner*innen waren. Denn die 1960er und 1970er Jahre waren geprägt von einer tiefen Skepsis gegenüber den politischen und pädagogischen Programmen, zu deren Durchführung die Raumprogramme und Klassenzimmer beitragen sollten. Die Autorität der Institution zu bestreiten nahm immer neue Formen an: von den Teach-ins und Sit-ins, die Anfang der 1960er Jahre aus der Schwarzen Bürgerrechtsbewegung in den USA in die Universitäten und Schulen wanderten, bis zu den Streiks und Besetzungen der späteren 1960er und 1970er Jahre.

Studentinnen im Streik am Beirut University College, Libanon, 1972

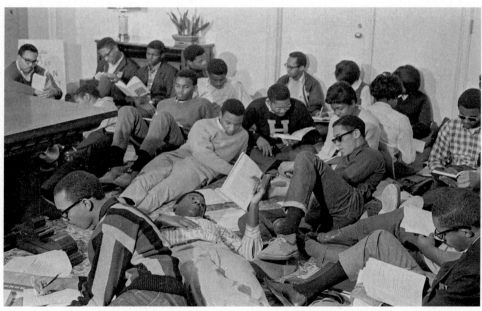

Studierende bei der Besetzung des Archivs der Universitätsverwaltung der Duke University in Durham, North Carolina, 13. November 1967

Bei aller Fortschrittlichkeit der damaligen Bildungsplanung war den Akteur*innen eines doch immer klar: Sobald die räumlichen Bedingungen der Entwicklung von mündigen Subjekten, der Ausbildung von Arbeitskräften und der Vermittlung und Produktion von Wissen nicht als vorgegeben, sondern als veränder- und bestreitbar begriffen werden, entsteht eine politische Dynamik, die schwer zu kontrollieren ist.

Dieser von Fragen und Forderungen nach Zugänglichkeit, Offenheit, Mobilität, Praktikabilität und Legitimität (und ihrem jeweiligen Gegenteil) angefeuerten Dynamik ist nachzuspüren: in ihren lokalen und translokalen, in ihren restaurativen und revolutionären, in ihren städtischen und ländlichen Formen. Vielversprechend und notwendig ist eine solche Forschung, weil die Politiken der Bildung und die des Raums gerade in ihrer Wechselwirkung entscheidend an der Gestaltung von Gesellschaften und deren Zukunftsprojekten beteiligt sind.

Die Verbindungen dieser inzwischen ein halbes Jahrhundert zurückliegenden Entwicklungen zu den bildungspolitischen und bildungsplanerischen Auseinandersetzungen der Gegenwart sind einerseits evident; andererseits bleiben sie immer wieder erstaunlich unbemerkt und unbenannt. Dabei ist angesichts aktueller Beiträge zur Kritik und Neuausrichtung von Schul- und Universitäts-planungen kaum von der Hand zu weisen, wie sehr die Experimente und Reformen der Jahrzehnte des Bildungsschocks hier zumindest untergründig fortwirken. Mit Konzepten wie „Lernhaus", „Lernwelt" oder „Bildungslandschaft" wird seit den 2010er Jahren verstärkt etwa in Deutschland versucht, auf Bauvorhaben Einfluss zu nehmen, die wegen steigender Studierendenzahlen – und neuerdings auch wieder Schüler*innenzahlen – ansonsten oft übereilt, kaum partizipativ und wenig interessiert an neueren bildungstheoretischen Entwicklungen durchgezogen werden.[13]

Pädagogische, architektonische und stadtplanerische Diskurse enger zu verschränken, ist daher ein erklärtes Ziel entsprechender, sich diesem Trend wider-setzender Initiativen. Sie arbeiten daran, das Bewusstsein für die sozialpolitische wie pädagogische Bedeutung räumlicher Bedingungen des Lernens zu heben. Angestrebt wird hier immer wieder ein *spatial turn*, die Akzentuierung der Rolle des Raums in Bildungspraxis und -theorie.[14] Reformpädagogische Ansätze, architekturpsychologische Zugriffe und bildungspolitische Maßnahmen, die an den Maximen von Integration und Inklusion orientiert sind, richten die Debatte neu aus.[15] Dazu gewinnen sozialräumliche Kategorien an den Übergängen von Bildungsforschung, Humangeografie und Soziologie in der gegenwärtigen Theorie von Schule und Universität an Gewicht.[16] Neue Entwurfsstrategien für Schul- und Campusanlagen und deren analytische Beschreibung setzen auf die Beteiligung der involvierten Akteur*innen und User*innen.[17] Forschungen zur Materialität des Lernens gelten dem Einfluss räumlicher Faktoren, die scheinbar unabhängig von pädagogischer Theorie und Praxis auf den Lernerfolg einwirken.

In vieler Hinsicht ist eine solche Wende zum Raum bereits durch die progressiv-reformerischen Aufbrüche der Bildungsschock-Jahrzehnte vollzogen worden. Die Kritik an den Formaten und Funktionen von Bildungsarchitekturen, der Ausbruch aus den von Michel Foucault zu den „Einschließungsmilieus" gerechneten Schulen und Gefängnissen der Disziplinargesellschaft des 18. und 19. Jahrhunderts stehen auch für den Kampf um eine andere, emanzipierende, Selbstwirksamkeit und Autonomie verheißende politische Praxis des Raums.[18] Die vermeintlich radikale, aber von vielen geteilte Forderung nach einer „Entschulung" des Bildungswesens und der Gesellschaft überhaupt, wie sie von dem Theologen und Philosophen Ivan Illich von Mexiko aus erfolgreich seit den 1960er Jahren erhoben wurde, war nicht zuletzt gegen die bestehenden Architekturen und Infrastrukturen von Schule und Universität gerichtet.[19] Diese Stimmen sorgten vom globalen Süden aus weltweit für Resonanz. Gegen die Hegemonie westlich-moderner Erziehungs- und Wissensmodelle gerichtet, trugen ihre Einlassungen dazu bei, dass das oft naive, immer auch ideologische Vertrauen in die Raumangebote der Bildungsplanung

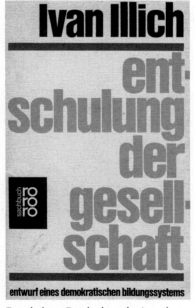

Entschulung: Bundesdeutsche Ausgabe von Ivan Illichs *Deschooling Society* (1971), 1973

und -technologie zunehmend brüchig wurde – gerade dort, wo diese sich progressiv und innovativ präsentierten. Gleichzeitig wurde, anders als das Reizwort der „Entschulung" oft glauben ließ, mit ihm nicht automatisch eine anti-schulische Position formuliert. Vielmehr galt es radikalen Pädagog*innen als ausgemacht, dass der utopische Kern der Schule freizulegen sei – durch deren entschiedene Rekonzeptualisierung. *Bildungsschock* ist an eben diesen Widersprüchen, dieser Dialektik interessiert, und besonders an solchen Situationen, in denen die Entwürfe und Gegenentwürfe, die Programmierungen und Gegenprogrammierungen, die Utopie und die Realität von Schule und Universität in den 1960er und 1970er Jahren kollidierten.

„Sputnik-Schock" und „schulischer Apparat"

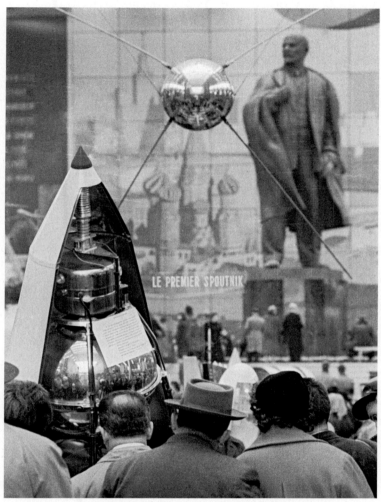

Sputnik 1, in einer Nachbildung ausgestellt im sowjetischen Pavillon auf der Weltausstellung in Brüssel, 1958

Ein symbolischer Startpunkt zu dieser Phase der Expansionen war der „Schock", der den Westen am 4. Oktober 1957 ereilte, als der sowjetische Satellit Sputnik I in die Erdumlaufbahn eintrat. „Niemals zuvor hat ein derart kleines und harmloses Objekt eine solche Fassungslosigkeit erzeugt", vermerkte der Historiker Daniel J. Boorstin, der Anfang der 1960er Jahre auch als Theoretiker des medialen „Pseudo-Ereignisses" hervorgetreten ist.[20] So tief beeindruckt waren die USA und bald auch ihre Verbündeten von den sowjetischen Erfolgen in Satellitentechnik und Raumfahrt, dass sie ein nie dagewesenes Programm zur Modernisierung und Ausweitung von Bildung und Wissensproduktion auf den Weg brachten.

Der National Defense Education Act und andere unmittelbare Maßnahmen wie die Aktivitäten des Physical Science Studies Committee (PSSC) am hochrenommierten Massachusetts Institute of Technology (MIT) sollten helfen, die vermeintliche „technologische Lücke" in der Systemkonkurrenz des Kalten Krieges zu schließen.[21]

Nicht alles, was nach 1957 auf den Feldern der Pädagogik und der Wissenschaft geschah, ist mit diesem Technik-Ereignis zu erklären. Viele Reformbestrebungen, die in den 1960er und 1970er Jahren auf breiter Basis spürbar wurden, haben einen historisch früheren oder strukturell tiefer liegenden Ursprung.[22] Doch ging von dieser kreiselnden, achtzig Kilogramm wiegenden, antennenbestückten Kugel unbestritten ein entscheidendes Signal aus. Es war buchstäblich ein – für die westlichen Wissenschafts- und Bildungssysteme ohrenbetäubendes – Piepsen, das einen Großteil der Maßnahmen zur Wiederherstellung des verlorenen Gleichgewichts oder besser noch: zu einer neuen Hegemonie antrieb.

Der erste Blick hinauf in die „technologische Lücke" war erschütternd. Nicht zufällig wurden spätere Erkenntnisse der Rückständigkeit des eigenen nationalen Bildungssystems mit den Metaphern des Schocks oder der Katastrophe verbunden: Von „Bildungskatastrophe" sprach der westdeutsche Pädagoge Georg Picht und sorgte damit 1964 für Aufsehen und dann auch beträchtlichen Reformeifer. Nur wenn der „Bildungsnotstand" überwunden würde, könne auch eine Entsprechung zwischen der „modernen Leistungsgesellschaft" und der „gerechten Verteilung von Bildungschancen" entstehen.[23] An diese Terminologie erinnerte knapp vier Jahrzehnte später die Rede vom „Pisa-Schock" nach der Veröffentlichung der ersten Pisa-Studie der Organisation für wirtschaftliche Zusammenarbeit und Entwicklung (OECD) am 4. Dezember 2001, die sich in Deutschland plausibel mit jener vom „Sputnik-Schock" verknüpfen ließ.[24] Wiederum zehn Jahre später setzte Barack Obama in seiner zweiten Rede zur Lage der Nation auf die Analogie zum „Sputnik-Moment", um seine Anhänger*innen und die Republikaner im US-Kongress von seinen Plänen zur Hebung der technologischen und wissenschaftlichen Produktivität angesichts des neuen Konkurrenten China zu überzeugen.[25]

Die historische Phase, die auf den Initialschock vom 4. Oktober 1957 folgte, ist von dem Problembereich der Bildung und Erziehung wohl noch weniger zu trennen als die jeder anderen Epoche des 20. Jahrhunderts. Die 1960er und 1970er Jahre waren geprägt durch die rasche, häufig übereilte, bisweilen radikale Ausdehnung der Institutionen des Lernens, Lehrens und Forschens. Ein regelrechter Bildungshype erfasste die Gesellschaft im Ganzen. In den Medien war das Thema auf Jahre hin präsenter als jemals zuvor und danach. Allein Publikumsverlage wie Rowohlt in der Bundesrepublik Deutschland oder Penguin/Pelican in Großbritannien trugen durch ihre Programmpolitik viel dazu bei, dass Bildungsangelegenheiten den Diskurs bestimmen konnten, flankiert von alternativkulturellen Milieumedien zwischen dem amerikanischen *Whole Earth Catalog* und dem Berliner Basis Verlag.

Diese institutionellen und kulturellen Veränderungen hatten zahlreiche Ursachen. Die wohl wichtigste war die Notwendigkeit, den Umbruch der gesellschaftlichen Produktionsverhältnisse zu bewältigen – die endgültige Ankunft in der „Industriegesellschaft" beziehungsweise im „technologischen Zeitalter" und letztlich der Übergang zu einer „postindustriellen" Gesellschaft.[26] Die dafür erforderlichen Kompetenzen und Subjektivitäten entstanden in Schule und Universität, den Schaltstellen der staatlichen und gesellschaftlichen Ordnung. In einem viel zitierten Text aus dem Jahr 1970 identifizierte der marxistische Philosoph Louis Althusser den „schulischen Apparat" als den unauffälligsten, aber letztlich dominierenden der „ideologischen Staatsapparate" der kapitalistischen Gesellschaftsformen.[27] Nach Althusser „fällt" jedes Individuum, nachdem es unter den unausweichlichen, massiven Einfluss der Ideologie der herrschenden Klasse gestellt worden war, aus den Schulen und Universitäten an den vorgesehenen Platz in Gesellschaft und „Produktion". Ohne dass Althusser explizit auf die architektonischen Dimensionen des „schulischen Apparats" eingegangen wäre, war seine Metaphorik

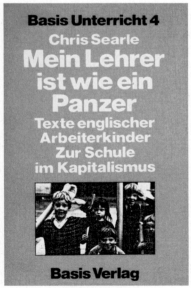

„Mein Lehrer ist wie ein Panzer":
Kritik kapitalistischer Pädagogik im
Berliner Basis Verlag, 1975

Karikatur des amerikanischen Bildungssystems von Diane Lasch, 1969

doch von einer räumlichen Vorstellung der Institutionen der Bildung geleitet, durch die Kinder und Jugendliche hindurchgehen, um am jeweiligen Ende wieder auszutreten – als für den politisch-ökonomischen Prozess präformierte und mehr oder weniger präparierte Subjekte.

Einem ideologietheoretischen Ansatz zur Kritik des „schulischen Apparats" fühlten sich um 1970 viele verpflichtet, auch wenn sie nie Althusser gelesen hatten. Bezeichnungen wie „Lernfabrik" oder „Untertanenfabrik" setzten Schule und Universität polemisch in Beziehung zu den Stätten der industriellen wie obrigkeitlichen Ausbeutung und Automatisierung. „Erschreckend", sei es festzustellen, „dass der Schüler häufig nicht in erster Linie als Person, sondern nur als ‚Material' der Industriegesellschaft verstanden wird", sorgen sich die Autoren eines Handbuchs zur Planung von Schulbauten von 1969.[28]

Das Wort von der Enthumanisierung und die Metapher der Fabrik zeigen zudem, wie wichtig die Qualität und die Semantik von Orten und deren Architekturen waren.[29] Der Widerstand leitete sich unmittelbar aus den Erfahrungen ab, die in den materiellen Gehäusen der Bildungsinstitutionen gemacht wurden. Nicht zuletzt Schüler*innen und Studierende artikulierten weltweit seit Mitte der 1960er Jahre aus den Schulen und Universitäten heraus ihre Ablehnung von Kapitalismus und patriarchaler bürgerlicher Gesellschaft, Kolonialismus und Krieg, reaktionären Bildungsstrukturen und fehlender historischer Verantwortung. Ihre Proteste hatten auch eine physische Adresse. Oft gipfelten die Aktionen in der Besetzung von Gebäuden oder in offenem Vandalismus. Oder die Protestierenden nahmen den weniger konfrontativen Weg der Umnutzung bestehender Räume für autonome Lehrveranstaltungen.[30] So stellten sie die institutionelle und gelebte Wirklichkeit

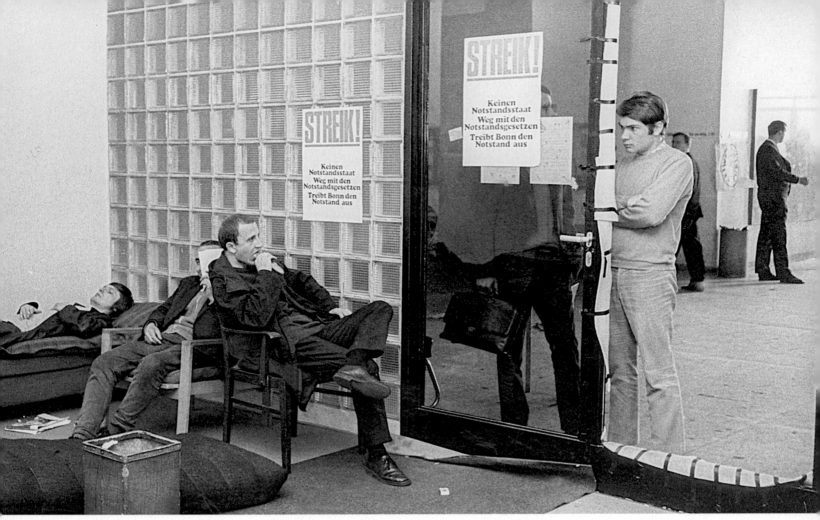

Von Studierenden besetztes Rektorat der Johann Wolfgang Goethe-Universität in Frankfurt am Main, 28. Mai 1968

von Schule und Universität – zumindest rhetorisch – zur Disposition. Die Schriftstellerin und ehemalige Lehrerin Annie Ernaux trifft präzise ein Gefühl, das sich in diesem und den folgenden Monaten und Jahren auch in vielen anderen Städten weltweit ausgebreitet hatte: „Orte, deren Nutzung seit ewigen Zeiten strengen Regeln unterlag, Orte, zu denen nur bestimmte Bevölkerungsgruppen Zugang hatten, Universitäten, Fabriken, Theater standen plötzlich allen offen, und man tat dort alles Mögliche, nur nicht das, wozu diese Orte eigentlich da waren, man diskutierte, aß, schlief, liebte sich."[31] Ähnlich sah es der Architekt Giancarlo De Carlo. In einem Essay zum Ende des Schulbaus spricht er 1969 davon, dass sich in diesem Gegen-Gebrauch von Gebäuden der Bildung und Erziehung etwas Ungewöhnliches gezeigt habe: „eine neue Schularchitektur […], die sich weder Architekt*innen noch Pädagog*innen jemals hätten vorstellen können".[32]

So sehr auch die von den Regierungen und Verwaltungen veranlassten intensiven Reformen und expansiven Planungen von politischer Euphorie und sozialstaatlichem (beziehungsweise sozialistischem) Zukunftsvertrauen getragen waren – in den 1960er und 1970er Jahren stießen sie auf zunehmend heftige Gegnerschaft. Nicht nur mobilisierten ihre linken Kritiker*innen, auch die konservativen Kräfte, denen die Erneuerungen viel zu weit gingen, empörten sich. Neben dem ständigen Wandel der ökonomischen und demografischen Rahmenbedingungen waren es diese kontrovers geführten politischen Debatten, die die Akteur*innen des Bildungssektors zwangen, fortwährend neue Pläne und Modelle zu präsentieren. So setzte sich die Reform der Bildungsinstitutionen auf der Agenda von Parteien, Verwaltungen und zivilgesellschaftlichen Gruppierungen fest. Pädagogische Innovationen und Reformen drangen immer tiefer in die gesellschaftlichen Diskurse und individuellen Biografien ein.

Bildungspolitik als Entwicklungspolitik

Gleichzeitig dehnten sich die Innovationen und Reformen im globalen Maßstab aus – geleitet von den Interessen der beiden Imperien des Kalten Krieges und ihrer jeweiligen Machtblöcke, aber auch von den Projekten der neuen, postkolonialen Gesellschaften in Afrika und Asien. Unter dem Siegel der Entwicklungspolitik, flankiert durch Wirtschaftshilfen und Waffenlieferungen, war das erklärte Ziel der internationalen Gemeinschaft, die Kriterien moderner, den Bedingungen der industrialisierten Welt angepasster Bildung in den (aus westlicher Sicht) entlegensten Weltgegenden durchzusetzen. Die Koordination einer transnationalen Bildungsplanung und die Moderation der Debatten, die sich um Bildung und deren Institutionen entspannen, zog in den 1960er Jahren die Organisation der Vereinten Nationen für Erziehung, Wissenschaft und Kultur (UNESCO) an sich. Unterstützt, teilweise auch behindert wurde sie von anderen supranationalen Organisationen und Entwicklungsagenturen, von staatlichen oder halbstaatlichen Einrichtungen wie der OECD oder der Weltbank. Sie alle betrieben die Verbreitung und Vermehrung von Bildung mit den Zielen der Ausweitung von politischem Einfluss, der Erschließung neuer Absatzmärkte, der Schaffung neuer Produktionsstätten und der Ausbildung neuer Arbeitskräfte.

Die Soft-Power-Politik des Kalten Krieges führte überdies zu unterschiedlichsten Szenarien einer direkten Beratung im Schul- und Hochschulbereich – im Rahmen der UNESCO, aber auch in von ihr unabhängigen Initiativen der um Einfluss bemühten USA und der UdSSR. Ganze Bildungseinrichtungen, mitsamt ihren Architekturen und ihrem lehrenden und forschenden Personal, wurden in den globalen Süden oder den Mittleren Osten exportiert.[33] So sehr Bildung immer auch nationale, ja oft genug regionale und lokale Angelegenheit war, entwickelte sie sich in den Nachkriegsjahrzehnten doch zu einer Aufgabe globalen Zuschnitts. Vor allem in Hinblick auf die sich dekolonisierende „Dritte Welt" hatte man sich in Washington, Moskau, Paris, Genf, London und anderswo vorgenommen, Entwicklungs- und Bildungspolitik so effektiv wie möglich zu verkoppeln.

Der geopolitische Maßstab von Bildung musste allerdings auch bekannt und verständlich gemacht werden. Um 1960 hatte es eine Reihe von internationalen und regionalen Konferenzen mit entsprechenden Deklarationen gegeben, die dem Primat der Bildung Nachdruck verleihen sollten. In kurzer Folge tagten in Karachi (Januar 1960), Beirut (März 1960), Bellagio (Juli 1960), Addis Abeba (Juni 1961) und Santiago de Chile (März 1962) die Delegationen aus Asien, den arabischen Staaten, Afrika, Westeuropa und Nordamerika sowie Lateinamerika. Bei all diesen Gelegenheiten wurden langfristig angelegte „Pläne" für die jeweiligen Regionen beschlossen und daraufhin vor allem über die Kanäle der UNESCO verbreitet.

Diese bildungsdiplomatischen und entwicklungspolitischen Initiativen liefen am Ende des Jahrzehnts auf eine besonders symbolische Kampagne hinaus – die Ernennung des Jahres 1970 zum „International Education Year" (IEY) durch die Vereinten Nationen. Die vorläufige Entscheidung dazu war auf einer Plenarsitzung der Generalversammlung vom 13. Dezember 1967 gefallen.[34] Im Oktober 1967 hatte im US-amerikanischen Williamsburg eine „Internationale Konferenz zur Weltbildungskrise" stattgefunden, in deren Rahmen der Plan für das IEY gefasst wurde. Folgerichtig ebenfalls im Krisenmodus schrieb ein UNESCO-Funktionär über die postkolonialen Staaten des globalen Südens: „So wie Bevölkerungen schneller gewachsen sind als ökonomische Strukturen, so ist der Glaube an die Investition in Bildungseinrichtungen dadurch geschmälert worden, dass man einsehen musste, dass Bildung und Erziehung, wie sie momentan existieren, langsam und ineffizient sind." Viele Strukturen basierten zudem auf Mustern, die vor der Unabhängigkeit eingeführt wurden, und seien deshalb oft nicht nur ineffizient, sondern richteten Schaden an, wie die hohe Rate von Schulabbrecher*innen und ein nach wie vor verbreiteter Analphabetismus bezeugten. Aber auch in den Industrieländern sei die Lage bedenklich, die Bildungssysteme und Curricula hinkten den

Briefmarken-Satz aus Anlass des „Jahres der Bildung", Barbados, 1970

technologischen und ökonomischen Entwicklungen hinterher, was zu enormen wirtschaftlichen Belastungen führe. Zu empfehlen sei daher eine Pause, in der in einem internationalen Gespräch über diese Fehlentwicklungen nachgedacht werden könne: „Wir werden erkennen, dass es notwendig ist, sich zu wandeln. Kollektiv könnten wir das Wesen dieses Wandels besser verstehen und somit auf seine Umsetzung hin planen. Dies scheint die allgemeine Idee hinter dem Internationalen Jahr der Bildung zu sein."[35]

Die Konferenz zur Krise des globalen Bildungswesens von 1967, die auf die Notwendigkeit einer solchen Reflexion aufmerksam gemacht hatte, war von Philip H. Coombs konzipiert worden, damals Leiter des UNESCO International Institute for Educational Planning und ein der Systemanalyse zugewandter Bildungsökonom. In seinem 1968 veröffentlichten Buch *The World Educational Crisis* widmete sich Coombs auch der Frage nach den räumlichen Voraussetzungen des Lernens. Er handelte diese Frage allerdings bezeichnenderweise nicht als eine der *Architektur*, sondern unter dem – hier sehr weit gefassten – Oberbegriff der *Technologie* ab. Ein „völlig neues, integriertes System des Lehrens und Lernens" bedürfe nicht allein moderner Lernmaschinen oder genormter Fertigbauten, sondern müsse vor allem flexibel und zukunftsoffen sein. „Es geht darum, Bauten zu entwerfen, die den Lernprozess fördern und Innovationen begünstigen, anstatt sie zu hemmen."[36] Indem er Bildung als Aufgabenfeld einer generellen System-analyse begriff, war Coombs in der Lage, die bildungsökonomische Dimension des kapitalistischen „Weltsystems" (Immanuel Wallerstein)[37] zu erfassen. Freilich muss sein Technologiebegriff als Instrument einer typischen technokratischen Überformung der Wirklichkeit verstanden werden. Aber er machte es immerhin möglich anzusprechen, wie vielfältig das Lernen in einem sich rasant verändernden Umfeld infrastrukturell eingebettet ist.

Die zentrale Bedeutung der Raumfrage für diesen systemtheoretisch angelegten *infrastructural turn* zeigte sich in einer Ausgabe der UNESCO-Zeitschrift *Prospects* mit dem Schwerpunktthema „Architecture and Educational Space" von 1972. Die zu diesem Dossier Beitragenden waren sich weitgehend einig, dass die Architektur der Nachkriegsmoderne an einen Punkt gelangt war, an dem die vermeintlich effizienten Raumprogramme der Raster und Zellen in Schnellbauweise an den aktuellen Bedürfnislagen vorbeizielten. John Beynon, Leiter der Schulbausektion des Department of Educational Planning and Financing der UNESCO, forderte mit Blick auf den globalen Süden Gemeindezentren für die ganze Bevölkerung eines Ortes oder einer Nachbarschaft. Errichtet mit lokalen Materialien und Methoden, unabhängig von importierter Industrieware, könnten diese Zentren als solche zu „full-scale learning aids" werden, an deren Planung und Bau alle teilhätten.[38] Die schwedische Bildungspolitikerin Birgit Rodhe sekundierte mit der Vision einer Öffnung der Raumangebote, wie sie im skandinavischen Schulbau im Inneren der Architekturen zu diesem Zeitpunkt schon vielerorts realisiert war, in Richtung auf das gesellschaftliche Außen.[39] „Je mehr sich die Schule dem sie umgebenden Einzugsgebiet öffnet", argumentierte die Schulbauexpertin Margrit Kennedy in einem Report über die „Schule als Gemeindezentrum" für das Berliner Schulbauinstitut der Länder, „um so spezifischer und den besonderen Voraussetzungen um so angepasster" müssten die organisatorischen und planerischen Lösungen ausfallen.[40] Solche Öffnungen konnten oder sollten aber noch weitergehen, bis zum weitgehenden Verschwinden des Schulhauses. Mit dem Mobile Teaching Package (MTP) der Architekten Pierre Bussat und Kamal El Jack wird in einem weiteren Text der *Prospects*-Ausgabe von 1972 ein Konzept für eine nomadische Lerneinheit vorgestellt. Entwickelt im Zusammenhang des von der UNESCO finanzierten Regional Educational Building Institute for Africa (REBIA) in Khartum, Sudan, galt diese Studie als Auftakt zur Produktion minimalistischer Unterrichtsmöbel und Lehrmittel. Unter den klimatischen Bedingungen Afrikas sollten sie helfen, den Aufenthalt im Inneren eines Schulgebäudes weitgehend zu reduzieren und anschlussfähig zu sein für andere Versorgungsleistungen (soziale und gesundheitliche Beratung, Bibliothek und Mediathek).[41]

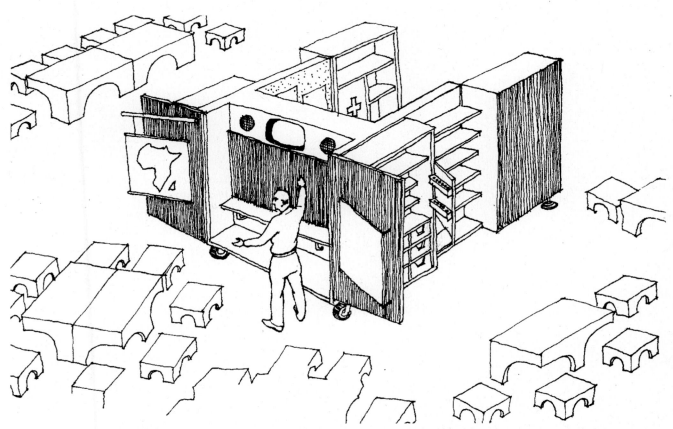

Mobile Teaching Package (MTP) der Architekten Perry Bussat und Kamal El Jack, entstanden im Auftrag des Regional Educational Buildings Institute for Africa, veröffentlicht in der Zeitschrift *Prospects*, 1972

High-Tech-Kolonialismus oder innere Universität

Die entwicklungspolitischen Kategorien der UNESCO, dem Grundsatz „Bildung für alle" aus der Charta der Vereinten Nationen verpflichtet, regulierten ein delikates Beziehungsgeflecht von Gebenden und Nehmenden, Zentrum und Peripherie, Reich und Arm. Daran ließen auch die progressiven Modelle und Entwürfe, wie sie etwa die von der UNESCO koordinierten Schulbau-Aktivitäten hervorbrachten, keinen Zweifel. Nur in Situationen des politisch radikalisierten, anhaltenden antikolonialen Kampfes, wie beispielsweise in Guinea-Bissau um 1970 oder einer populären Pädagogik der Selbstermächtigung wie bei den Land-arbeiter*innen im Nordosten Brasiliens in den frühen 1960er Jahren, verfehlten rein entwicklungspolitisch motivierte Bildungsprogramme ihre Wirkung.[42]

In dem für die UNESCO günstigeren Fall fand die Bildungsplanung in den Ländern des globalen Südens wie in einem Laboratorium statt, in dem neue Konzepte wie das Mobile Teaching Package ausprobiert werden konnten. Solche Testfelder entstanden an vielen Orten. Zum Beispiel in Bouaké, der zweitgrößten Stadt der Elfenbeinküste. Hier wurde von 1968 bis 1981 unter der Leitung eines Konsortiums unterschiedlicher Entwicklungsorganisationen, maßgeblich koordiniert von der UNESCO, auf einem Hochschulcampus ein „Télé-Complexe" mit angeschlossenem Internat zur Produktion und Erprobung audiovisueller Lehrmittel geplant und betrieben.[43] Das Projekt basierte auf der Annahme, dass Radio, Fernsehen und Video die Zukunft der geografischen und sozialen Verbreitung von Lehrstoff dar-stellten. Vor allem Regionen ohne Infrastruktur, schlecht angeschlossene ländliche Gebiete sollten mit den technischen und didaktischen Mitteln des Fernstudiums (*distance learning*) erreicht werden. Im „Télé-Complexe" ausgebildete *animateurs* wurden mit den in Bouaké produzierten Filmen und der erforderlichen Ausrüstung in die Dorfschulen geschickt, um das Material an die Schüler*innen zu vermitteln.

Filmstill aus dem UNESCO-Film *L'expérience Côte d'Ivoire*, 1972; Regie: Jehangir Bhownagary

Die westdeutsche Bildungsforschung und -publizistik der 1960er und 1970er Jahre erkannte im sogenannten Medienverbund eine ähnliche Mischung aus Schulfern-sehen, Funkkolleg, Unterrichtung im Mediengebrauch, Verwendung von program-mierten Lerninhalten und ortsungebundenem Studium als Ausweg aus den räumlichen und logistischen Problemen der Regelschule.[44] In einem Land wie der Elfenbeinküste konnten die Überwindung räumlicher Entfernungen und der Ausgleich fehlender Infrastrukturen ausgiebig getestet werden. Dass an dem Programm auch westdeutsche Fernsehsender beteiligt waren, zeigt, in welchem globalen Gefüge derartige Experimente mit Bildung stattfanden. Nicht wenige vor Ort waren freilich nicht einverstanden mit dem, was sie als Fortsetzung kolonialer Verhältnisse und epistemischer Gewalt mit anderen Mitteln wahrnahmen.[45]
Diese Kritik war dann auch einer der wesentlichen Gründe für das Ende des Projekts in den 1980er Jahren.

Gordon Robertson Education Centre (GREC) (heute Inuksuk
High School), Iqaluit, Kanada, 1973; Architekten: Louis-Joseph Papineau,
Guy Gérin-Lajoie und Michel LeBlanc (PGL)

Wie sehr gerade die entlegenen Gebiete in Ländern, deren Gegenwart vom
Kolonialismus geprägt bleibt, zu Testfeldern bildungsplanerischer Neuerungen
werden können, zeigt auch das Beispiel der Schulen (und ihrer Bauten) in der
kanadischen Arktis. Wie in anderen Teilen Nordamerikas war die Beschulung
der Indigenen (in diesem Fall der Inuit-)Bevölkerung ein lange stillschweigend und
ohne größere öffentliche Diskussion durchgeführtes Projekt der „Zivilisierung"
in der Tradition des Siedlerkolonialismus. Anfang der 1970er Jahre begann das
progressive Architekturbüro PGL (Papineau, Gérin-Lajoie, Le Blanc) aus Montreal
mit Schulbauten in der Ortschaft Iqaluit (zwischenzeitig Frobisher Bay) in Nunavut
(zwischenzeitig Northwest Territories) an der Labradorsee. Aus modernsten
Glasfaser-Materialien gefertigt, um dem arktischen Klima zu widerstehen, baute
PGL zwei futuristische, von der Raumfahrt inspirierte Schulen ins Eis (die Nakasuk
Elementary School und das Gordon Robertson Education Centre, GREC,
heute Inuksuk High School). Eine Beschäftigung mit den Pädagogiken und
Wissenssystemen der Inuit ging diesen Entwürfen nicht voraus. Stattdessen waren
sie geleitet von einer bestimmten Vorstellung, wie der Schulalltag der Kinder und
Jugendlichen in die Moderne der integrierten Gesamtschule und des Großraums
katapultiert werden könnte. Aber das Raumprogramm funktionierte nicht, es gab
Probleme mit der Akustik in den großen Mehrzweckräumen der Schulen sowie
mit den zu kleinen Klassenräumen. Kurz darauf, Mitte der 1970er Jahre, änderte
die Regierung der Provinz Ottawa ihre curricularen und planerischen Grundsätze.
Die lokale Inuit-Bevölkerung wurde fortan in die Schulprojekte einbezogen,
die Inuit-Sprache in die Lehrpläne integriert. Und offenbar veränderten diese
Maßnahmen das Verhältnis zur Architektur von PGL – sie wurde von der
Bevölkerung angeeignet. Inzwischen ist die Nakasuk Elementary School der
denkmalgeschützte Stolz der Gemeinde und Ort eines aktiven Schulgeschehens.[46]

Die Problematisierung der gewaltsamen kolonialen Vergangenheit und Gegenwart
ging um 1970 in den weißen, westlichen Gegenkulturen einher mit der
Romantisierung der Indigenen Kulturen und ihrer Lebensweisen (und -weisheiten).
Die „Indianer" wurden zu Projektionsflächen einer an der Moderne und dem
Kapitalismus verzweifelnden Generation. Ein Buch wie *indianerschulen.*
als indianer überleben – von indianern lernen, das 1979 in der Reihe „Politische
Erziehung" des Rowohlt-Verlags erschien, macht bereits im Titel deutlich, welche
Wissenstransfers hier imaginiert wurden.[47] Die Indigene Pädagogik, die
„Indianerschule", konnte so zum Vorbild westlichen Stadtindianertums werden;
andererseits wurde die Indigene Tradition in den „Survival Schools" der
nordamerikanischen Reservate, die der Band in Interviews mit Aktivist*innen,
Pädagog*innen und Schüler*innen vorstellte, selbst zur Ressource dekolonialer
Selbstbestimmung – „ich habe eine universelle Universität in mir", sagte einer der
Interviewten und verwahrte sich so gegen alle Pädagogisierungsversuche des
westlichen Bildungssystems.

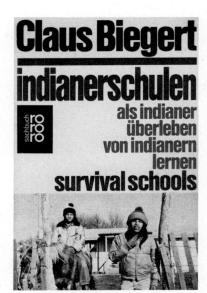

Zwischen Problematisierung und
Romantisierung: Darstellung Indigener
Kultur und Pädagogik in einem
bundesdeutschen Sachbuch, 1979

1968 und die politische Ökonomie des Raums

In solchen Äußerungen ist deutlich das Echo der Bürgerrechtsbewegung und der Studierendenrevolte der 1960er Jahre hörbar. Die Akteur*innen machten die Bildungspolitik zu einer Arena der Veränderungen und Gegenmodelle. Dabei bezogen sie ihre Inspiration nicht nur aus reformpädagogischen Vorläufern, sondern gelegentlich auch aus nichtwestlichen Traditionen des Lernens und Lehrens.[48]

Dass der politische Kampf an den Schulen und Universitäten der 1960er und 1970er Jahre besonders heftig tobte, ist gut dokumentiert und analysiert. Wie aber schlugen sich die Reformen, Revolutionen und Rückschritte in den (realisierten und ungebaut gebliebenen) Entwürfen der Architektur und ihren Raumprogrammen nieder? Welche Wechselverhältnisse entstanden zwischen Räumen, Curricula und sozialen Bewegungen? Diesen Fragen wurde bislang nur stellenweise Aufmerksamkeit geschenkt.

Zwar würdigt das sich wiederholende Gedenken an „1968" die Komplexität und Internationalität dieser Zeitenwende auch in Bezug zur Architektur und zu ihrem Selbstverständnis immer detailreicher.[49] Ausstellungen und Publikationen der vergangenen Jahre brachten etwa den Brutalismus der damaligen Bauwerke in Erinnerung, und mit ihm auch eine Reihe von Schul- und Hochschulprojekten dieser Ära. So wurde Beton als materielle und ästhetische Chiffre einer Epoche erkennbar.[50] Der Baustoff trug unter anderem dazu bei, die Grenzen zwischen den zuvor weitgehend getrennten Orten gesellschaftlicher Produktion und Reproduktion durchlässiger werden zu lassen. Die Frage „Pädagogik in Beton?" war entsprechend der Versuch, die Beziehung zwischen Bildung und Bauen zu fassen.[51] Darüber hinaus gibt es verdienstvolle, teilweise geografisch ausgreifende Studien und Anthologien zum Schulbau, zur Universitätsarchitektur und Campus-Planung der 1960er und 1970er Jahre.[52]

Was aber würde es bedeuten, die massive Expansion des Bildungsbereichs und seiner Infrastrukturen in den 1960er und 1970er Jahren ebenso wie die Widerstände und Gegenentwürfe, die sie hervorrief, im internationalen Zusammenhang einer Auseinandersetzung über Lernen, Politik und Architektur zu untersuchen, in der Bildung als ein Komplex der gesellschaftlichen Produktion von Raum sichtbar wird?

Das Projekt *Bildungsschock* bezieht sich bei der Erörterung dieser Frage auf den Begriff der „politischen Ökonomie des Raumes". Mit ihm hatte der marxistische Philosoph und Stadtkritiker Henri Lefebvre um 1970 eine Verschiebung von der Produktion von Dingen *im* Raum hin zur Produktion *von* Raum gekennzeichnet.[53] Lefebvre war 1965 an die Universität von Nanterre, einem Satelliten der Sorbonne in einem Vorort im Westen von Paris, berufen worden. Dort fand er sich auf einem modernistischen Campus nach amerikanischem Vorbild wieder, in Sichtweite von Sozialwohnungsbauten und in unmittelbarer Nachbarschaft einer *bidonville*.

In dem Elendsviertel waren Einwander*innen aus Algerien und anderen ehemaligen Kolonien Frankreichs untergekommen. Das von der Stadt, aber auch von dem Slumgebiet abgeschirmte Leben der etwa 13.000 Studierenden und Lehrenden der Sozial- und Rechtswissenschaften führte innerhalb der Universität zu heftigen Diskussionen über den Rassismus und die Segregation der französischen Gesellschaft – und nicht zuletzt ihres Bildungswesens. Hier konstituierte sich die Bewegung des 22. März, eine nach dem Prinzip der Selbstorganisation agierende pluralistische Keimzelle des französischen Mai '68. Lefebvre reagierte schon im Sommer 1968 mit dem langen Essay-Pamphlet „L'irruption de Nanterre au sommet" (etwa: Das Eindringen – von Nanterre zum Gipfel), das rasch als Buch und im Jahr darauf unter dem Titel *The Explosion: Marxism and the French Revolution* auch auf Englisch erschien.[54] Lefebvre bestimmte den Campus von Nanterre als „Heterotopie", als im Außen, an der Peripherie lokalisiert – wie ein Gegenlager

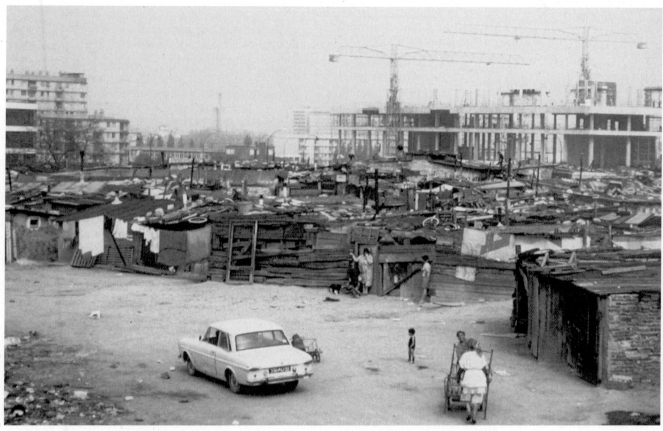

Baustelle des Campus der Universität von Nanterre bei Paris, 1964; im Vordergrund die angrenzende *bidonville*

zu der von der Polis (*cité*) zu erwartenden „Utopie". Die geografische Randlage der Universität und der soziale Ausschluss der Bewohner*innen der umliegenden Slums brachte die Widersprüche der kapitalistischen Ordnung von Wissen, Arbeit und Wohnen scharf zum Ausdruck. Die greifbaren Auswirkungen einer politischen Ökonomie des Raumes führten aber auch dazu, dass die Studierenden sich der Dialektik der Gesamtsituation bewusst wurden.

Nicht nur erkannten sie, dass der vermeintlich moderne, unter der Leitung des Büros von Jean-Paul und Jacques Chauliat errichtete Campus bereits anachronistisch war; dafür mussten sie die in der Architektur und Planung versinnbildlichte fordistische Logik nur zu den Prozessen der Deindustrialisierung in Beziehung setzen, wie sie in Paris längst zu beobachten waren. Zudem erlebten sie die eigene soziale Realität in dem abseits gelegenen Universitätsgelände als Vorgriff auf eine kommende, andere Gesellschaft.[55] Lefebvre sprach von der „Leere" einer funktionalistischen Baukultur und Pädagogik, in der eine paradoxe Gemeinschaft entstehen konnte, die sich in ihrer räumlich-geografischen Exzentrizität auf die Utopien der Urbanität und der Revolution hin entwarf: „Intensiver als anderswo lebte man an diesem Ort zugleich im Realen (seinem Elend) wie im Imaginären (der Herrlichkeit der Geschichte und der Welt!), was nicht wenig zur Zersetzung der Kultur, des Wissens und der Institution beitrug."[56]

Wie in einem Prisma zerlegte Lefebvres dialektischer Blick die Situation und machte sie in ihrer Widerspüchlichkeit und Vieldimensionalität lesbar. Das modernistisch-koloniale Projekt eines westeuropäischen Staates, der sich nach dem Zweiten Weltkrieg mit dem Verlust seiner imperialen Macht ebenso arrangieren musste wie mit den wachsenden Zweifeln an einer von Obrigkeitsdenken und Konformitäts-druck geprägten Gesellschaft, geriet in den 1960er Jahren in eine tiefe Krise. Das beispielhafte Nebeneinander von Studierenden aus der französischen Provinz und Arbeiter*innen aus den ehemaligen Kolonien in dem Pariser Vorort; die Spannung

zwischen Zentrum und Peripherie; die Fragwürdigkeit traditioneller, hierarchisch geprägter Formen des Lernens und Lehrens in Zeiten eines strukturellen Umbaus des Kapitalismus zur „postindustriellen Gesellschaft" (zu der auch und gerade in Nanterre erste soziologische Theorien entstanden) – dies sind Elemente einer kritischen Konstellation, die nahelegt, dass Lefebvres politische Ökonomie des Raums auch eine politische Ökonomie der Bildung beinhaltet.

Der Campus von Nanterre, wie die *bidonville* errichtet auf einem ehemaligen Gelände des Verteidigungsministeriums, war eine ideologische und territoriale Behauptung des französischen Staates. Die Studierenden, unter ihnen zu schlagartiger Prominenz geratene Figuren wie Daniel Cohn-Bendit und Jean-Pierre Dutuit, reagierten darauf in den Monaten vor dem Mai 1968 mit unvorhergesehenen Nutzungen und Aneignungen, wie der Besetzung des Verwaltungsgebäudes am 22. März.[57] Die Bilder und Dokumente dieser Zeit vermitteln, wie der formale Raum des Lernens und Lehrens umgedeutet, wie in ihm Platz für ungenehmigte Versammlungen, informelle Pädagogiken und autonome Wissenspraktiken geschaffen wurde. Selbstermächtigung und Autonomie wurden nicht nur gegen die hierarchische Ordnung des französischen Universitätsbetriebs, sondern auch gegen den Beton-Modernismus der Campusarchitektur erstritten.

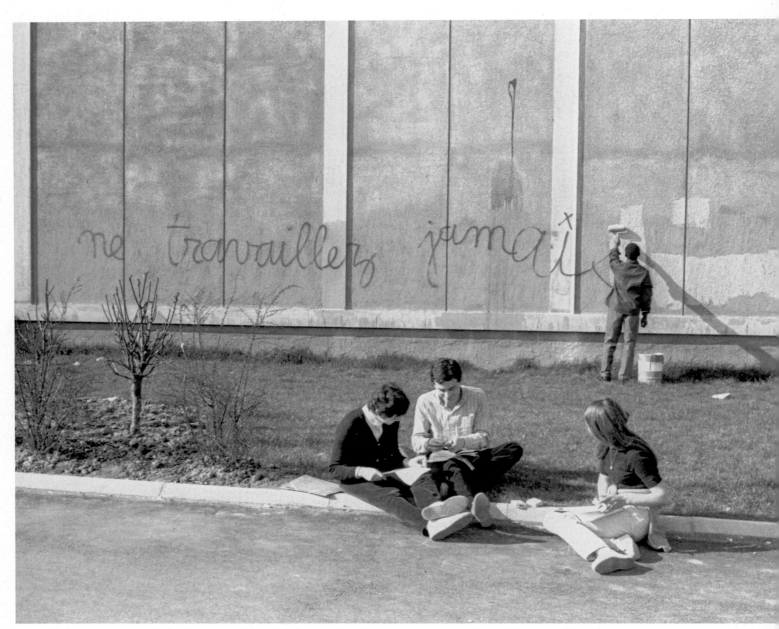

„Lasst das Arbeiten sein" – Graffito auf dem Campus der Universität von Nanterre, 23. März 1968

„Integration ohne Gleichheit"

Diese performativen Inbesitznahmen des Raums freilich produzierten ihrerseits Ausschlüsse. Trotz antiimperialistischer Gesten der Solidarität mit Vietnam oder dem Engagement bei Arbeitskämpfen in den Industriebetrieben des Landes – der Blick auf den an den Campus grenzenden Slum führte nicht automatisch zur Solidarisierung mit den Anliegen derjenigen, die dort lebten. Ausführlich wurden zwar, wie etwa in Berlin oder Trient zur gleichen Zeit, die Möglichkeiten einer „kritischen Universität" erörtert, bis zur immer wieder erhobenen Forderung, das akademische Ghetto zu verlassen, um den politischen Kampf außerhalb der Uni aufzunehmen.[58] Hier mag sich den Beteiligten die Frage nach der Geografie und der Architektur der Trennungen in der französischen Gesellschaft und ihrer Bildungsinstitutionen gestellt haben; die Frage nach dem Zusammenhang zwischen Schule und Rassismus – wie er sich auch und gerade in der Territorialität, also der räumlichen Verteilung und Anordnung der Zugänge zu (und der Ausschlüsse von) Bildung manifestiert – aber wohl weniger.

Dabei machten sich in Westeuropa die geopolitischen Veränderungen des Kalten Krieges, die Folgen der Dekolonisierung und die sich zunehmend globalisierende Wirtschaft auch in neuen Einwanderungswellen bemerkbar. In Frankreich oder Großbritannien war eine „multikulturelle" Gesellschaft im Entstehen, und mit ihr die „multi-racial school".[59] Das schwer zu kontrollierende Konfliktpotenzial dieser geopolitischen und migrationshistorischen Entwicklungen betraf die Realität in den Schulen und Universitäten unmittelbar. Aber erst in den 1970er Jahren wurde die Herausforderung pädagogisch und planerisch in ihrer Tragweite tatsächlich ernster genommen.[60]

„Race and Education": Sonderausgabe eines der britischen Labour Party nahestehenden Bildungsmagazins, 1981/1982; Coverillustration: Adam Sharples

In der Sowjetunion oder in der DDR studierten junge Menschen aus den befreundeten Staaten des globalen Südens.[61] Der multikulturelle Campus war hier gewissermaßen Programm, ohne dass dies automatisch mit gleichen Rechten einhergegangen wäre. Irgendwann erforderte die wirtschaftliche Lage zudem die Beschäftigung von „Vertragsarbeiter*innen" oder „Gastarbeiter*innen", was nicht nur zu einem Bedarf an Unterkünften und Wohnungen führte, sondern auch an zusätzlichen Unterrichtskapazitäten, etwa für Sprachkurse.[62]

In der Bundesrepublik Deutschland war 1955 mit Italien das erste binationale Anwerbeabkommen für Arbeitsmigrant*innen abgeschlossen worden (weitere mit Spanien, Griechenland, der Türkei, Marokko, Südkorea, Portugal, Tunesien und Jugoslawien sollten bis 1968 folgen). Als Ende der 1960er Jahre eine Rezession den Bedarf an „Gastarbeit" verringerte und die Ölpreiskrise von 1973 zu einem sofortigen Anwerbestopp führte, waren bereits so viele Migrant*innenfamilien im Land, dass neben Sprachunterricht und Weiterbildungsangeboten für Erwachsene die Beschulung der Kinder zu einer Aufgabe wurde, auf die das Bildungssystem kaum vorbereitet war – auch räumlich nicht.

Die Entsendeländer betrieben teilweise eigene Schulen und bestellten Lehrkräfte für den Unterricht in der jeweiligen Nationalsprache.[63] Da für die Kinder aber Schulpflicht nach deutschem Recht galt, mussten sie zudem in die Vorschuleinrichtungen, Schulen, Lehrpläne und Klassenverbände „integriert" werden (auch wenn die Behörden um 1970 noch von etwa 25 Prozent der schulpflichtigen Kinder in der Bundesrepublik ausgingen, die keine Schule besuchten).[64]

Es gibt kaum systematische Studien dazu, wie diese Integration sich in den einzelnen Schulen und landesweit vollzogen hat, wie und wo der zusätzlich notwendige Unterricht stattfand, ob und wenn ja, wie die Planer*innen und Architekt*innen auf die veränderten Anforderungen (Vorbereitungsklassen, Sprachunterricht, Entwurf und Einrichtung eigener Schulen der migrantischen Gemeinschaften usw.) reagiert haben.[65]

Auswirkungen der Migration:
Themenheft der linken, bundesdeutschen
Zeitschrift *betrifft:erziehung*, 1973

Der Titel eines Themenschwerpunkts zu „Gastarbeiterkindern" in der linken pädagogischen Zeitschrift *betrifft:erziehung* von 1973 konstatierte: „Integration ohne Gleichheit".[66] Die Lehrer*innen mussten sich auf den Unterricht im Klassenzimmer beschränken; ihnen war es verwehrt, die ausländischen Kinder außerhalb der Regelschulzeiten zu fördern. Angemessene räumliche Bedingungen zur erfolgreichen und angemessenen Beschulung gab es weder in den Schulgebäuden, noch reichten der den Familien statistisch zur Verfügung stehende Wohnraum und damit auch die Rückzugsmöglichkeiten der Kinder aus, um erfolgreich zu lernen.

Die Rede von der „pädagogischen Provinz" erklärt die Schule traditionell zu einem von anderen gesellschaftlichen Räumen abgeschirmten Bereich. Aber es besteht ein enger Zusammenhang von Schule und Wohnen. Diesen Zusammenhang zu vernachlässigen bedeutet, die Gründe für die bis in die Gegenwart andauernde Segregation – die unverhältnismäßige Verteilung von Bevölkerungsgruppen über das Stadtgebiet – zu verkennen. Die isolierte Behandlung von Bildung trägt überdies zu einem „Raumparadoxon der Bildungspolitik" bei; einseitige Reformbestrebungen und Investitionen in Bildung führen dann vereinzelt zu sozialer und geografischer Mobilität, während sich an der bestehenden Benachteiligung von Stadtgebieten wenig ändert.[67]

Die für die migrantischen Familien nie einfache Situation hat in den 1970er und 1980er Jahren auch dazu geführt, dass Eltern sich selbst organisierten – eine kaum bekannte Episode der Bildungs- und Migrationsgeschichte.[68] Hier gibt es wiederum Bezüge etwa zur *scuole e quartiere*-Bewegung in Italien, die seit Mitte der 1960er Jahre versuchte, die Defizite des Schulsystems in den Städten und die von der Süd-Nord-Binnenmigration ausgelösten Kapazitätsprobleme der Schulen in Eigeninitiative, durch selbstorganisierte Kinderbetreuung oder die Verlegung des Unterrichts in Ladenlokale und Wohnungsküchen auszugleichen.[69] Die Kinderläden und andere Formen der autonomen Betreuung und Beschulung, die um 1968 in europäischen Städten eröffnet wurden, fanden in den italienischen Initiativen ein Modell, auch in Hinblick auf deren oft feministischen Hintergrund.[70]

Schule als segregierter Raum

Die Frage nach dem Zusammenhang von Bildung, Raum und Rassismus stellte sich weltweit wohl kaum so deutlich und auch international so hörbar wie in den USA. Die Segregation der amerikanischen Gesellschaft fand (und findet) ihren Ausdruck nicht zuletzt in der räumlichen Trennung zwischen weißen und nichtweißen Menschen. Als besonderen Konfliktpunkt betrifft die Segregation die Zugänglichkeit oder Blockade von Schulen und Hochschulen. Jede Beschäftigung mit dem Zusammenhang von Bildungspolitik und Raumpolitik muss scheitern, wenn Rassismus und Rassialisierung in ihren sozialräumlichen, raum- und bildungsplanerischen sowie pädagogischen Dimensionen unberücksichtigt bleiben.

Im Jahr 1954 hatte der Oberste Gerichtshof in der Sammelklage „Brown v. Board of Education of Topeka" geurteilt, dass Oliver Brown, einem Schwarzen Bürger der Stadt Topeka im Bundesstaat Kansas, darin Recht zu geben sei, dass der Ausschluss seiner Tochter vom Unterricht an einer weißen Grundschule mit der Begründung, die Schulen für Schwarze wären zwar „getrennt, aber gleich" (*separate but equal*), dem verfassungsmäßigen Gleichheitsgrundsatz widersprach. Seitdem stand die Überwindung der Segregation (*desegregation*) nicht mehr allein auf dem Programm der amerikanischen Bürgerrechtsbewegung, sondern wurde spätestens von den Regierungen Kennedy und Johnson in den 1960er Jahren zur bildungspolitischen Mission gemacht, begleitet von einer lang andauernden medialen Debatte.[71]

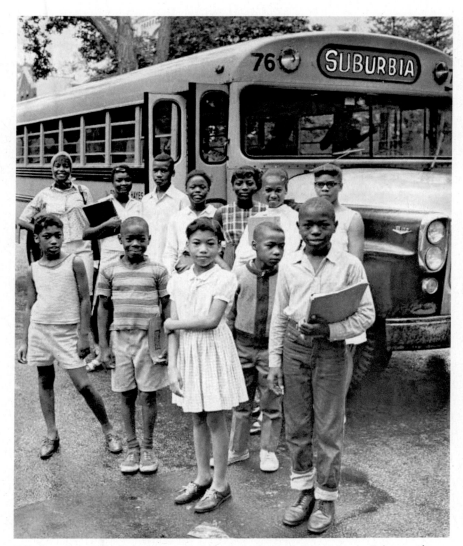

Teilnehmer*innen des „Project Concern", eines 1966 in Hartford, Connecticut ins Leben gerufenen Community-Projekts, das Schüler*innen aus innerstädtischen Quartieren den Transport zu Schulen in der Vorstadt ermöglichte; Aufnahme (mit einmontiertem Fahrtziel „Suburbia") von 1968

Die Selbstverpflichtung des Staates auf „Integration" hatte nicht zuletzt infrastrukturelle, urbanistische und architektonische Konsequenzen. Es galt, eine eklatante sozialräumliche Ungerechtigkeit abzuschaffen, wozu die gesamte Sozialstruktur und -geografie in die Planungen neuer und Umplanungen bestehender Schulen einbezogen werden musste.[72] Wie konnte gewährleistet werden, dass Schwarze Schüler*innen eine tatsächlich desegregierte Schule besuchen? Über Jahrzehnte andauernde Richtungsstreitigkeiten unter den Verfechter*innen der Desegregation folgten: Stellten große, zentrale Schulzentren wie die seit Mitte der 1960er Jahre entworfenen und gelegentlich realisierten Bildungsparks (*educational parks*) veritable zukunftsträchtige Lösungen dar?[73] Oder war die nachbarschaftsbezogene *community school* vorzuziehen? Sollte der Transport per Schulbus (*busing*) – oft über große Distanzen – gefördert werden, um den Kindern und Jugendlichen zu einer desegregierten Schulerfahrung zu verhelfen? Oder war die Belastung durch die langen Verkehrswege, die oft aus den von den Weißen zugunsten der neuen Vorstädte verlassenen Innenstädten in eben diese *surburbs* führten, dem Bildungserlebnis und Lernerfolg letztlich abträglich?[74]

Nach Jahren, in denen sich der Bildungsforscher Meyer Weinberg mit Segregation und Desegregation beschäftigt hatte, fiel seine rechtshistorische Bilanz der Entwicklung vernichtend aus. In einer *Race and Place* betitelten Studie machte Weinberg 1967 deutlich, wie eklatant die Realität der Segregation in den Schulen

vor allem in den amerikanischen Südstaaten den politischen Bekenntnissen
zu ihrer Aufhebung widersprach. Dabei galt sein besonderes Augenmerk den
räumlichen Aspekten der Planung und Zuteilung von Schulen, den Distanzen
zwischen Wohnort und Schule und den räumlichen Trennungen, die innerhalb
einzelner Schulgebäude herrschten. Gegen alle Beteuerungen der von Weißen
dominierten Schulverwaltungen, so Weinberg, handelte es sich bei diesen
Separierungen nicht um unbeeinflussbare Größen, sondern um von Menschen
geschaffene Bedingungen. Diese reichten von diskriminierenden Zonierungen
der Schulbezirke bis zu der rassistischen Annahme, dass Schwarzen Kindern
längere Schulwege zugemutet werden könnten als weißen.[75] Gestützt von
rassistischer Rechtsprechung, behördlicher Willkür und bildungspolitischer
Hartleibigkeit wurden so – nicht nur in den US-amerikanischen Südstaaten,
sondern in vielen Bildungssystemen weltweit – Diskriminierungen räumlich
manifestiert und dauerhaft festgeschrieben, und dies inmitten einer von Reform
und Antiautoritarismus geprägten Stimmung der 1960er und 1970er Jahre.

Integration, Inklusion, Flexibilität

Weinberg gründete 1963 die Zeitschrift *Integrated Education* – ein mit Bedacht
gewählter Titel, denn „Integration" war die zentrale Strategie für die zumindest
diskursive Überwindung der Segregation im Kontext der Bildung. In seiner
politischen Dimension war der Begriff zugleich eine topische Metapher. Sie rief
das Bild eines räumlichen Ineinander auf. Auch in dieser Hinsicht wurde
Integration für die bildungspolitischen Programme der 1960er und 1970er Jahre
zu einer normativen Größe, die den Alltag von Schule und Universität zunehmend
prägen sollte. Wenn der Begriff weniger im Sinne eines Prozesses als in dem eines
Zustands verwendet wurde, nahm die Orientierung am Gleichheitsgrundsatz
und am Ziel der Überwindung sozialer Barrieren planerisch und architektonisch
konkrete Gestalt an. Demnach sollten etwa die erwähnten *education parks* und
community schools nicht nur über ihre pädagogischen Programme, sondern
auch qua Architektur und geografischer Lage die Desegregation verkörpern.[76]

Integration wurde nicht nur als Mittel gegen rassistisch gezogene Trennlinien,
sondern auch als Weg zur Beseitigung anderer Diskriminierungen und Ungleich-
heiten verstanden. So konnte Integration etwa auf die Eingliederung körperlich
eingeschränkter und kognitiv diverser Schüler*innen und Student*innen bezogen
werden. Sie zu integrieren hieß, sie aus den Zonen der Sonderpädagogik oder
special education und deren System der Hilfs-, Förder- oder Sonderschulen heraus
und in die Regelbeschulung zu führen.[77] Damit war unmittelbar das Thema der
physischen Barrieren verbunden, die den Schulbesuch für körperlich behinderte
Schüler*innen und Student*innen erschwerten oder unmöglich machten. Nachdem
in den USA mit dem Architectural Barrier Act von 1968 bei neu entstehenden
öffentlichen Gebäuden zumindest der Form nach Auflagen der Barrierefreiheit
eingehalten werden mussten, verabschiedete der amerikanische Kongress im
Jahr 1975 den Education for All Handicapped Children Act (der seit 1997 unter
dem Titel Individuals with Disabilities Education Act [IDEA] firmiert);[78] knapp
zwanzig Jahre sollte es dauern, bis mit dem Salamanca Statement and Framework
for Action on Special Needs Education eine internationale Vereinbarung
ähnlichen Zuschnitts vorlag.

Seit den 1970er Jahren wurde der Begriff der „Integration" im Zusammenhang
von Fragen der *disability* und der Zurückweisung von *ableism* allmählich von dem
der „Inklusion", der Einschließung, abgelöst, der noch stärker auf die räumlichen
Aspekte von Gleichbehandlung verweist. Das Konzept der inklusiven Beschulung
wurde schon bald in einen Zusammenhang mit der Ablösung mehrgliedriger
oder *multi-stream*-Schulsysteme in den Formen der Gesamtschule, *comprehensive
school*, *multi-option school*, *établissement d'enseignement secondaire* oder eben

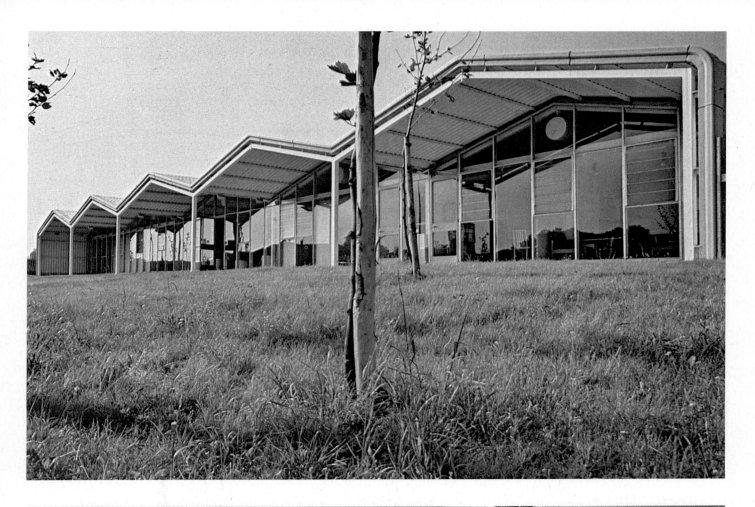

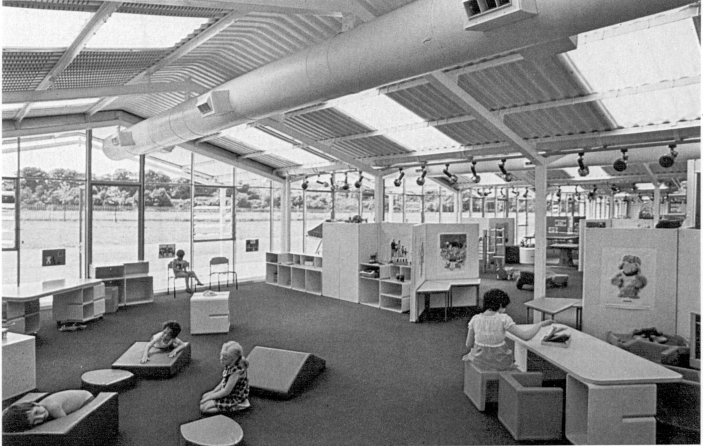

Außenansicht und Innenräume der Palmerston Special School in Liverpool, 1973; Architekten: [Norman] Foster + Partners

integrated school gestellt. In seinem Vorwort zu einem Band über *Bauten für behinderte Kinder* von 1974 schrieb der Architekt und Schulbauspezialist Manfred Scholz, dass die Argumente für die Einweisung aller Kinder, „die den Anforderungen der Normalschulen wegen seelischer, geistiger oder körperlicher Schwächen nicht entsprechen", in Sonderschulen deutliche Analogien zu den Argumenten der „letzten Apologeten des dreigliedrigen Schulsystems" aufwiesen, nach denen der Unterschiedlichkeit der Schüler*innen am ehesten durch die Unterschiedlichkeit der Schularten (Haupt-, Realschule oder Gymnasium) begegnet werden könne. „Die Kategorisierung des Schülers", so Scholz weiter, „erfolgt jedoch an traditionell festgeschriebenen Normen, deren Verbindlichkeit gerade keine optimale Förderung jedes einzelnen gewährleistet, sondern eine Selektion der den Normen nicht gerecht werdenden Schüler ermöglicht."[79]

Der Versuch, das Projekt der Gesamtschule (und der Bildungszentren insgesamt) auf die sonderpädagogischen Inklusionsbestrebungen zu beziehen, wurde erheblich begünstigt durch deren räumlich-architektonischen und curricularen Modelle.[80] Genauso entzündete sich an der Form der Gesamtschule aber auch der politische Widerstand gegen sie. Die Planung dieses Schultyps, der im programmatischen Zentrum der Bildungsreformen in vielen westeuropäischen Ländern und vor allem in der Bundesrepublik Deutschland stand, war auf offen-multifunktionale Großräume in Hallenarchitekturen ausgerichtet. Hier gerieten Demokratisierungsbemühungen und die Maximen ökonomischer und pädagogischer Effektivität regelmäßig in Konflikt. Dass die Gesamtschule, ihr Integrationsprinzip und ihre bauliche Gestalt mit linker sozialdemokratischer Bildungspolitik identifiziert wurden, machte sie zur Zielscheibe ihrer konservativen, am gestuften Schulsystem hängenden Gegner*innen.

Unter diesem Richtungsstreit litten auch die sonderpädagogischen und behindertenpolitischen Inklusionsbemühungen. Andererseits war der politische Wille zur organisatorischen Integration von Kindern und Jugendlichen mit Behinderungen um 1974 in der Bundesrepublik durchaus gegeben, weshalb ein Buch über die Architektur von „Sonderschulen" bereits einen gewissen Anachronismus darstellte. Umso aufschlussreicher ist es, die verschiedenen

Silke Schatz, *Mittagsdisko*, 2012; Bleistift auf Papier, 110 × 150 cm

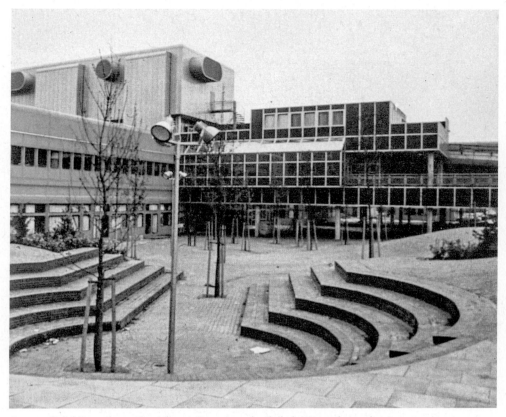

Gesamtschule Mümmelmannsberg (heute: Ganztagsstadtteilschule Mümmelmannsberg),
Hamburg-Billstedt, 1969–1978; Architekten: Arbeitsgemeinschaft Jacob B. Bakema, Jos Weber, Graaf &
Schweger, Klaus Nickels und Timm Ohrt

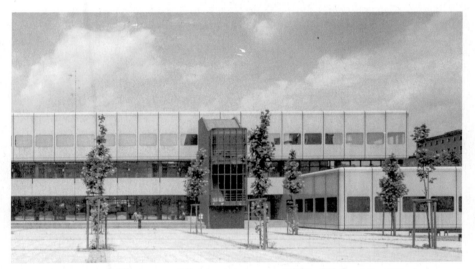

Oberstufenzentrum Wedding (später: Diesterweg-Gymnasium), (West-)Berlin, 1974–1977;
Architekten: Pysall, Jensen, Stahrenberg

Entwürfe und Pläne etwa für ein Rehabilitationszentrum für kriegstraumatisierte
vietnamesische Kinder in Oberhausen zu entdecken, das zwischen 1967 und 1969
errichtet wurde; oder für ein Kinderdorf in Ellwangen an der Jagst, 1973 eröffnet
zur heilpädagogischen Betreuung, Unterbringung und Beschulung von zumeist
„lernbehinderten" Kindern zwischen zwei und vierzehn Jahren. Abgedruckt
wurde auch ein programmatischer Text mitsamt fünf Entwürfen für „integrierte
Grundschulen" einer Arbeitsgruppe „Sonderschule integriert" am Lehrstuhl
Entwerfen der TU Berlin, der Manfred Scholz angehörte. „Im Bewusstsein,
dass in der Isolierung der Sonderschulen von den ‚normalen' Schulen eine wichtige
Ursache für die soziale Desintegration der Behinderten in unserer Gesellschaft

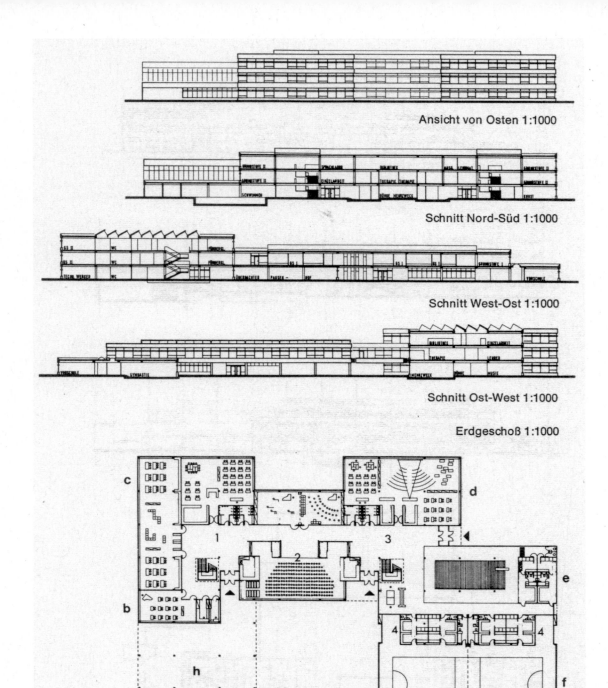

Ansicht von Osten 1:1000

Schnitt Nord-Süd 1:1000

Schnitt West-Ost 1:1000

Schnitt Ost-West 1:1000

Erdgeschoß 1:1000

Integrierte Grundschule für den (West-)Berliner Bezirk Schöneberg; Entwurf: Manfred Scholz, 1971

zu suchen ist", wurden innovative „Integrationsmodelle" entwickelt.[81] Die Gruppe stützte sich auf Literatur der kritischen Sonderpädagogik aus Skandinavien, der Bundesrepublik und der DDR. Ergebnis der Arbeit waren Raum- und Ausstattungs-programme für eine Grundschuleinheit mit Vorschule. Diese sollten auf zwei Grundstücken in Berlin, die für separate Sonderschulprojekte vorgesehen waren, getestet werden. „Im besonderen lag die Aufgabe darin, eine große Anzahl unterschiedlicher, flexibler Räume anzubieten, wobei auf eine klare Gliederung der Jahrgangsstufen und eine sinnvolle Zuordnung von Vorbereitungskursen, Förderkursen und Förderklassen Wert gelegt wurde."[82]

So zukunftsweisend diese Überlegungen Anfang der 1970er Jahre erschienen sein mögen, ließen sie dennoch die Möglichkeit der kollaborativen Beteiligung der künftigen Nutzer*innen völlig außer Acht; bis heute wird die Selbstbestimmung von Menschen mit Behinderungen in den Planungen von Bildungseinrichtungen kaum berücksichtigt und Barrierefreiheit als bloß technisch-bauliches Problem betrachtet.[83]

Open plan und *open classroom*

Die Verbindung von Integration und Flexibilität war insgesamt eine Konstante der Schulbauplanungen seit den frühen 1960er Jahren. Der Großraum oder *open plan* galt als Königsweg zu einer Architektur, die den drängenden organisatorischen, pädagogischen, curricularen, ökonomischen und bildungspolitischen Erfordernissen und Maximen am ehesten gewachsen schien. Die „Schule ohne Wände" – orientiert an dem neuen Raumideal des Großraumbüros oder der „Bürolandschaft" – kombinierte, zumindest auf dem Reißbrett, eine jederzeitige Veränderbarkeit der Lernsituation mit einer erhöhten Individualisierung der pädagogischen Ansprache sowie einer impliziten Aufforderung an die Selbsttätigkeit der Schüler*innen.[84]

Die Educational Facilities Laboratories (EFL), eine von der Ford Foundation gemeinsam mit dem American Institute of Architects und dem Teachers College der Columbia University im Jahr 1958 gegründete und bis in die 1980er Jahre finanzierte Behörde für Schulbauforschung und -beratung mit Sitz in New York, nahm in den USA sehr direkt Einfluss auf diese Entwicklung. Die Empfehlungen der EFL zum *open plan* und kostengünstig-variablen Fertigbausystemen (wie dem

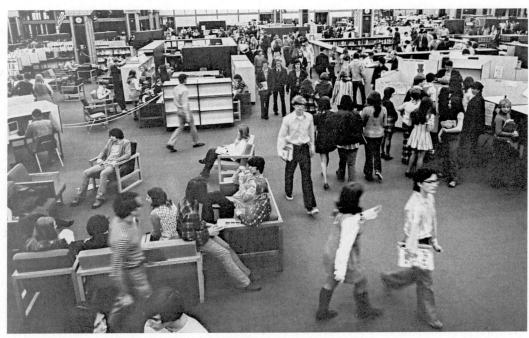

Innenansicht der Juanita High School in Kirkland, Washington, 1971

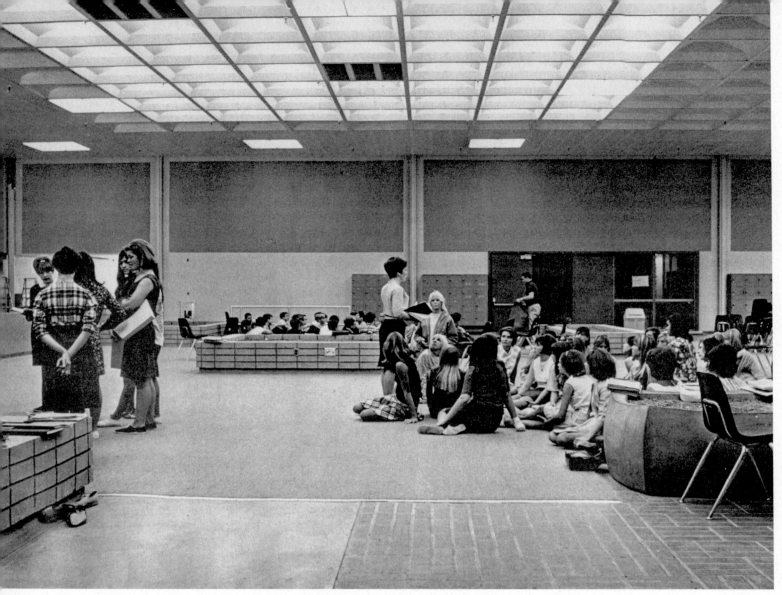

Gemeinschaftsraum der Sonora High School, Fullerton, Kalifornien, 1965–1966; Architekt*innen: Wm. E. Blurock & Associates

von ihnen selbst entwickelten School Construction Systems Development [SCSD]) wurden den inländischen Schulverwaltungen nachdrücklich nahegelegt, waren zugleich aber auch für den Export bestimmt. Der offene Grundriss war dabei nicht nur Planungsmaxime, sondern ideologisches Programm, gleichbedeutend mit progressiven Anschauungen zu Arbeit, Organisation, Pädagogik und Architektur – zumindest in einer westlichen Perspektive. Carlo Testa, ein unabhängiger, international tätiger Schulbauberater, verwies Mitte der 1970er Jahre etwa darauf, dass sowjetische Schulen nach anderen typologischen Standards geplant würden, aber auch baulich eine „ungewohnte Mischung" aus Disziplin, Richtlinien und fortschrittlichen Lehrinhalten verkörperten – für Testa ein Anlass, „die modernen westlichen Theorien – wie Flexibilität, Durchlässigkeit – nüchtern zu überdenken"[85]. Helmut Trauzettel, ein auf Schulbauten spezialisierter Architekt in der DDR, definierte Flexibilität in seinem Vorbericht zu einem Seminar der International Union of Architects (UIA), das er 1974 in Ost-Berlin zum Thema „Flexibilität der Bildungsbauten" koordinierte, als eine durchaus umstrittene und unterschiedlich auslegbare Qualität. Im Spannungsfeld der internationalen Debatte sah Trauzettel zum einen ein „optimale[s] Angebot für eine vielseitige Raumnutzung" und zum anderen die „geplante Bereitschaft zur baulichen Veränderung". Zwischen beiden sei ein Ausgleich herzustellen.[86] In seinem Abschlussbericht setzte Trauzettel dann rückblickend auf die Arbeitsergebnisse des Treffens die bloß pragmatische „Anpassungs- und Veränderungsbereitschaft" eines Baus von der „effektiven

funktionellen Verlebendigung der Raumhülle" ab: „Ein [mit] der gesellschaftlichen Kommunikation verflochtener Bildungsbereich soll als stimulierendes Angebot in seiner vielseitigen und allzeitigen Nutzung ausgekostet werden."[87] So subtil diese Differenzierungen auch erscheinen mögen, markieren sie doch Positionen in den ost-westlichen Dialogen über Raumprogramme, pädagogische Theorien und Vorstellungen von der sozialräumlichen Einbettung schulischer Einrichtungen. Dass ein Schulbauarchitekt den Wunsch äußert, dass das bauliche Angebot von seinen Nutzer*innen umfassend „ausgekostet" werden solle, ist dabei eine geradezu kulinarische Pointe.

Maßstab 1 : 1000

Skizze eines Experimentalprojekts einer polytechnischen Oberschule;
Entwurf: N. Afanassjewa, G. Gradow und A. Miche vom Institut für Lehrgebäude, Moskau;
veröffentlicht in der Zeitschrift *Bauwelt*, 61/21 (1970)

Der Psychologe und Pädagoge Loris Malaguzzi, der in den 1940er Jahren im norditalienischen Reggio Emilia eine neuartige relationale Frühpädagogik und später ein landesweites Netzwerk von Krippen und Kindergärten begründete, sprach von der räumlichen Umgebung (*ambiente*) als einem „dritten Lehrer" (*terzo insegnante*), neben den gleichaltrigen Kindern und den Erwachsenen.[88] Malaguzzis Konzeption einer Pädagogik, in der die Produktion des Raums in den Händen aller Beteiligten liegt, trug dazu bei, die Kategorien von Architektur und Planung im Bildungskontext zu relativieren und zu entgrenzen. Die traditionelle Autorität der Bildungsplanung und Architektur, über die räumliche Gestaltung des Beziehungsgefüges zwischen den Akteur*innen und Dimensionen des Lernens zu entscheiden, sah sich dadurch massiv infrage gestellt. Angeregt durch Malaguzzi und andere progressive Pädagog*innen wandten sich auch Architekt*innen und Stadttheoretiker*innen in den 1960er und 1970er Jahren verstärkt den Bedürfnissen und Vorstellungen von Kindern zu. Mechthild Schumpp, eine junge Soziologin, die über Stadtutopien forschte, erkundete 1967 in Interviews mit Schüler*innen der neu eröffneten Mittelpunktschule Baunatal bei Kassel deren Gedanken zur Architektur ihrer Schule. Durch die betrachtende Analyse von Modellen der Schulhöfe und Klassenräume wurden die Kinder dazu gebracht, über Raumverhalten, Mitbestimmung und Schulalltag zu sprechen.[89] Die Beschäftigung mit der konkreten Lernumgebung und den Möglichkeiten ihrer Umgestaltung wurde bald zum zentralen Bestandteil neuer Formen des Projektunterrichts, vor allem im Zusammenhang der „ästhetischen Erziehung"[90]. Dazu kam die Betonung der städtischen „Umwelt" (*environment*) der Lernenden, sowohl im soziologischen als auch im ökologischen Sinne. Der anarchistische Architekt und Sozialtheoretiker Colin Ward, Verfechter einer *environmental education*, untersuchte in Büchern wie *The Child in the City* die „einzige internationale Kultur, die wir in unserer Suche nach ‚Wissen' weitgehend ignorieren".[91]

Umgestaltung des Lernraums als ästhetisches Projekt: programmatischer Titel einer Publikation aus dem Jahr 1973

Außerschulische Umgebungen und Umwelten des Lernens: Publikation von 1974

George Dennison, ein von progressiven Pädagogen wie John Dewey, A.S. Neill und Leo Tolstoi beeinflusster Grundschullehrer, arbeitete in den 1960er Jahren an der kleinen First Street School in New York mit vermeintlich schwer erziehbaren, tatsächlich aber sozial benachteiligten Kindern und Jugendlichen. In seinem viel gelesenen Buch *The Lives of Children* (dt. *Lernen und Freiheit*) von 1969 betonte Dennison den Charakter der Schule als einer zu erfahrenden „Umwelt". Im Unterschied zu den Bedingungen der technologisch-kapitalistischen Gesellschaft eines Landes wie den USA ließe diese Umwelt sich aber im Interesse der Kinder so kontrollieren, dass sie keinen Zwang ausübe.

Ähnlich wie Malaguzzi, Schumpp oder Ward plädierte Dennison für das Prinzip einer Relationalität, die über materielle und institutionelle Raumverhältnisse hinausweist:

> „Wir würden in der Schule nicht mehr eine Örtlichkeit [*a place*] sehen, sondern erkennen, dass sie in erster Linie aus Beziehungen [*relationships*] besteht: zwischen Kindern und Erwachsenen, Erwachsenen und Erwachsenen, Kindern und anderen Kindern. Die vier Wände und das Rektorat würden sich nicht mehr so drohend als elementare Bestandteile auftürmen."[92]

So änderte sich im Lauf der 1960er und frühen 1970er Jahre die pädagogische Praxis und ihre Terminologie an vielen Orten – immer wieder auch in Opposition zu restaurativen Tendenzen. Programmatisch wurden „Klassenzimmer" und „Schulhaus" ergänzt oder gleich ersetzt durch Begriffe wie „Lernumwelt" (*learning environment*) und „Lernort" (*learning place*), in die behavioristische und ökologische Denkmuster hineinspielten.[93] Auch Spielplätze und Vorschuleinrichtungen wurden geöffnet und aus der Isolation in den Stadtraum geholt.[94]

Zum Ende der 1960er Jahre wird „Offenheit" mehr und mehr zu einer Schlüssel-kategorie nicht nur der architektonischen Programmierung von Schulräumen, wie oben gesehen, sondern im Sinne eines weiter gedachten *open space* beziehungsweise einer *open education*. Der Pädagoge Herbert R. Kohl veröffentlichte im Jahr 1969 das schmale Buch *The Open Classroom*, das rasch zu einer Art Manifest einer radikalen, antiautoritären pädagogischen Bewegung werden sollte. In einer Fußnote erläutert Guenther Weidle, der deutsche Übersetzer von Kohls Buch, warum er das englische „open classroom" mit „freier Unterricht" übersetzt habe:

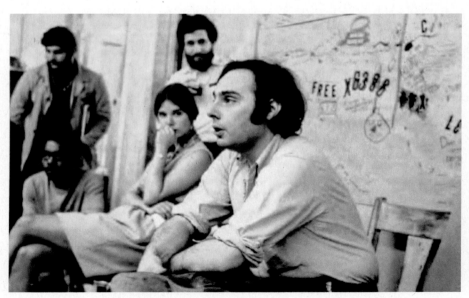

Other Ways, (kunst-)pädagogisches Projekt des Pädagogen und Autors Herbert R. Kohl und des Künstlers Allan Kaprow. Veranstaltung in einem Ladenlokal in Berkeley, Kalifornien, 1969; Herbert Kohl (vorne) und Allan Kaprow (hinten in der Mitte) mit weiteren Teilnehmer*innen

„*Open classroom* bezeichnet bald konkret das Klassenzimmer als einen Raum, der nicht vorstrukturiert ist, sondern für einen Unterricht, der sich spontan aus den Bedürfnissen und Interessen der Schüler entwickelt, ‚offengelassen' wird, bald diesen Unterrichtsprozeß selbst, den der Lehrer in jeder Hinsicht ‚offenhält': in der zeitlichen Dimension offen für eine organisch sich entwickelnde, nicht vorprogrammierte Zeiteinteilung und für unvorhergesehene Zeitverschiebungen, in der räumlichen Dimension offen für die Umwelt, die entweder stark in den Unterricht einbezogen wird oder in die die Schüler hinausgehen, um an Ort und Stelle zu lernen, in der ‚geistigen' Dimension offen für die Spontaneität der Schüler und für nicht eingeplante Initiativen und Richtungsänderungen, die sich daraus ergeben."[95]

Der kompakte Kommentar zum Verständnis des *open classroom*-Konzepts wurde noch ergänzt durch Hinweise auf die Semantik von „open" in der anglo-amerikanischen Debatte, die bis zu Karl Poppers *The Open Society and Its Enemies* (1944) zurückreiche und überdies bezogen werden könne auf die „University without Walls", ein offenes Studienprogramm mit Abendkursen und unabhängigen Studien, das Anfang der 1970er Jahre an siebzehn amerikanischen Colleges gestartet wurde. Der Reiz der Semantik der Offenheit war auch dem Namen der 1969 gegründeten Open University in Großbritannien anzumerken, eines der Lieblingsprojekte des Labour-Premierministers Harold Wilson. Hierbei handelte es sich um eine weitere, in vielem vielleicht noch konsequentere Universität „ohne Wände". Denn die Open University hatte zwar einen Campus in Milton Keynes, bot aber in erster Linie ein Programm von Fernstudien an, die auf der Grundlage von im BBC-Fernsehen gesendeten Seminaren und Vorlesungen absolviert werden konnten.[96]

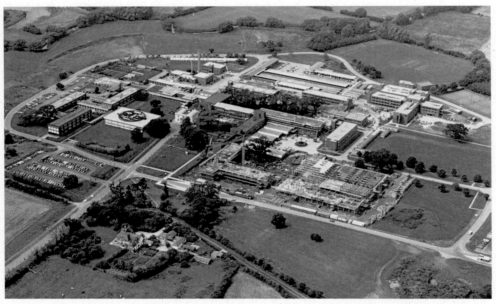

Luftaufnahme der Walton Hall auf dem Campus der Open University, Milton Keynes, Großbritannien, 1978

Die verschiedenen Modi oder Dimensionen von „Offenheit", die Weidle aufführt und die sich vor allem in einer pädagogischen Erwartung des Unerwarteten beweisen, waren selbstverständlich nicht deckungsgleich mit der Öffnung der Schule und Hochschule für medientechnische Vermittlungsformen und der Ermöglichung von Teilzeit- und Fernstudien. Aber sie alle befanden sich in der Bewegung der Entgrenzung, der Überwindung überholter Hierarchien und der Ermächtigung jener, die als Kinder keine Stimme und kein Recht auf selbstbestimmtes Lernen haben, die als Bewohner*innen eines sozial benachteiligten Stadtteils im antiautoritären *open classroom* die Chance auf Gleichbehandlung erhielten, oder derjenigen, die, fernab einer Universität lebend, erst durch *distant learning* zu einem Hochschulabschluss kommen konnten.

Parkway Program in Philadelphia: Kurs zum Thema „Strafverfolgung" in einem Gerichtssaal, o. J. [ca. 1970]

Diese Öffnungen waren Reaktionen auf das, was der Bildungsforscher Charles E. Silberman die „crisis in the classroom" genannt hat, das Versagen der Institution der *public school*, der öffentlichen Schule. Und Silberman durchleuchtet in seinem Buch gleichen Titels von 1970 nicht nur die Misere des amerikanischen Schulsystems oder schreitet kontrastierend die glorreiche Tradition der progressiven, reformerischen Pädagogik eines John Dewey ab, sondern führt auch jüngere Beispiele an. So verfolgte das Parkway Program in Philadelphia zwischen 1967 und 1972 – von der Ford Foundation und der städtischen Schulverwaltung gefördert – das Experiment einer „Schule ohne Mauern", in dem der Unterricht auf Highschool-Niveau in einem über den gesamten Stadtraum verstreuten „Bildungskomplex" stattfand.[97] Der Lehrplan sah Tutorien, Praktika, selbstbestimmtes Lernen vor, ein hohes Maß an Autonomie, das ganz auf die aktiven Interessen der Schüler*innen setzte. Diese Offenheit war auch ein Problem, wie es überhaupt jede Menge Probleme gab mit Abwesenheiten, Erschöpfung, Desorientierung. Aber die weitgehende Auflösung des Schulgebäudes als zentralem, verbindlichem Ort der pädagogischen Erfahrung wurde mit Erstaunen und Bewunderung verfolgt und in vielen anderen Städten als Modell von *urban education* übernommen und weitergeführt.[98]

Pädagogisierung und Wissensökonomie

Das entgrenzte Curriculum des Parkway Program oder ähnlicher Projekte war auch eine praktisch-bildungspolitische Reaktion darauf, dass die Sache der Bildung allgegenwärtig geworden war, ihre kontinuierliche Ausweitung unumkehrbar schien. Seit den späten 1950er Jahren konnte, zumeist in besorgtem Tonfall, von einer „Pädagogisierung" (*educationalization*) der Gesellschaft gesprochen werden.[99] Für die, die diesen Begriff verwendeten, bedeutete er nicht nur, dass der Arbeitsbereich von Pädagog*innen sich vergrößerte, also eine „Verstaatlichung" von Bildung zu Ungunsten individueller pädagogischer Entwicklung einzutreten drohte. Zugleich wuchs die Erwartung, soziale Krisen mithilfe pädagogischer Maßnahmen beheben zu können. Auch erhielten oder erkämpften sich nun gesellschaftliche Gruppen, die bisher nicht nur von den Vorteilen höherer, sondern oft der elementarsten Bildungswege ausgeschlossen waren, vermehrt Zugang. Forderungen nach Chancengerechtigkeit und Demokratisierung, Integration und Desegregation, Partizipation und Emanzipation wurden immer enger mit den Begriffen von Schule und Bildung assoziiert.

Lebenslanges Lernen im Zentrum der neuen „Lerngesellschaft"; Publikation von 1974

Nicht zufällig hatte die Rede vom „lebenslangen Lernen" und die damit verbundene Vorstellung des sich bis ins hohe Alter fortbildenden Individuums in dieser Zeit eine erste Hochkonjunktur.[100] Das Konzept der „Lerngesellschaft" machte Karriere[101] – nicht ohne Konsequenzen für die Stadt- und Raumplanung: „Es wäre zu erproben", spekulierte Karl-Hermann Koch, ein über internationale Debatten stets gut informierter Spezialist für Schulbau, „wie weit die Verkehrs-wege und öffentlichen Anlagen für den Bereich der Bildung nutzbar gemacht werden könnten."[102] Wie der ehemalige französische Bildungsminister Edgar Faure 1972 in dem Bericht einer internationalen Expertenkommission für die UNESCO formuliert:

> „Wenn das Lernen sich sowohl durch seine Dauer als auch durch seine Viel-schichtigkeit auf das ganze Leben ausweitet und Sache der gesamten Gesellschaft und ihrer erzieherischen, sozialen und wirtschaftlichen Mittel ist, dann muss man über die notwendige Revision der ‚Erziehungssysteme' hinausgehen und den Plan einer Lerngesellschaft ins Auge fassen."[103]

Mit dieser Entgrenzung und Revision der Institution Bildung eng verknüpft waren Forderungen nach einer „Wissenschaftsorientierung der Bildung" als Voraussetzung dafür, in der „Leistungsgesellschaft" zu bestehen. Wie der (west-) Deutsche Bildungsrat im Jahr 1970 formulierte: „Der Lernende soll in abgestuften Graden in die Lage versetzt werden, sich [die] Wissenschaftsbestimmtheit bewusst zu machen und sie kritisch in den eigenen Lebensvollzug aufzunehmen."[104] Eine solche Vorstellung von der Verwissenschaftlichung des individuellen Lernens (und Lebens) verdankt sich auch dem Siegeszug von Begriffen wie „Wissensarbeit" und „Wissensgesellschaft" seit den frühen 1960er Jahren. In einer einflussreichen Rede über die künftigen Funktionen des amerikanischen Universitätswesens, das er als eine auf Forschung und Entwicklung ausgerichtete „Multiversität" entwarf, stellte Clark Kerr, der Präsident der Universität von Kalifornien, 1963 mit Entschiedenheit heraus: „Neues Wissen ist der wichtigste Faktor wirtschaftlichen und gesellschaftlichen Wachstums."[105] Ökonomen wie Peter F. Drucker und Fritz Machlup hatten dieses Thema seit den 1950er Jahren in den wissenschaftlichen und öffentlichen Diskurs getragen. Die zentrale These in Druckers 1969 erschienenem Bestseller *The Age of Discontinuity* lautete, dass Wissen in bisher unbekanntem Ausmaß – dabei keineswegs auf die *hard sciences*, die Naturwissenschaften beschränkt – zur Produktivkraft geworden sei.[106] Prägnant formulierte er einen der Leitgedanken hinter den weltweiten bildungsplanerischen Maßnahmen der 1960er und 1970er Jahre und lieferte auch gleich eine Rangliste von deren Wirksamkeit:

„Es besteht ein enges Verhältnis zwischen der Fähigkeit einer Wirtschaft, zu wachsen sowie zu konkurrieren, und der Zuwachsrate ihres Bevölkerungsanteils an Menschen, die mit über fünfzehn Jahren noch die Schule besuchen – mit den Vereinigten Staaten, Japan, Israel und der Sowjetunion an der Spitze und Großbritannien unter den entwickelten Industrieländern am Ende der Liste."[107]

So wird die Engführung von Bildung und Ökonomie zur Vorbedingung der Konkurrenzfähigkeit jeder Volkswirtschaft. Bildungspolitik geht unmittelbar über in Arbeitsmarktpolitik, und die Dialektik dieser Situation lässt auch die vermeintlich fortschrittlichen und alternativ gesinnten bildungspolitischen Akteur*innen nicht unberührt. Immer spürbarer wurde, wozu Alfred Sohn-Rethel, ein Veteran der kritischen Theorie, der in den späten 1960er Jahren von der undogmatischen Linken entdeckt wurde, seit Jahrzehnten geforscht hatte: der Warencharakter des Denkens, die Industrialisierung der Intelligenz, die systematische Abwertung manueller Arbeit.[108] 1971 sollte Sohn-Rethel, der Jahrzehnte im Londoner Exil gelebt hatte, an die gerade gegründete Reformuniversität in Bremen berufen werden.

Um 1970 konnte etwa das Bildungssystem der Bundesrepublik Deutschland bereits als vollständig ökonomischen Prinzipien unterworfen beschrieben werden. In entsprechenden kritischen Analysen wurde auch die „Phasenbeschleunigung durch die Studentenbewegung" registriert. Hatten sich nicht die neuen, eben noch gegenkulturellen Werte wie „Eigeninitiative und Selbstorganisation (kollektives Lernen in kleinen Gruppen), Überwindung der Fachborniertheit, Abbau von Pflichtstudiengängen, Einbau von Selbstkontrollen statt Selektion gegen die rigiden Vorstellungen der ‚Apparate'" als die „effektivsten Konzepte der fortgeschrittensten Monopole" entpuppt?[109] Das Projekt der „Wissensgesellschaft" wurde also von mindestens zwei Kräften angetrieben: zum einen von der wirtschaftlichen Nachfrage nach neuem Wissen und nach Wissensarbeiter*innen, die dieses neue Wissen in den von dem Soziologen Daniel Bell und anderen sogenannten „postindustriellen" Produktionsbereichen[110] herstellen; zum anderen von der wachsenden Erwartung an eine grundlegende Emanzipation durch Bildung, die nur über eine Revolution ihrer Infrastrukturen und Pädagogiken zu erreichen wäre.

Dieses Bedürfnis artikulierte sich in immer drängenderen Forderungen nach gerechter Verteilung von Bildung und Wissen. Die sozialen Bewegungen, die für Selbstbestimmung und Gleichberechtigung kämpften, die Schüler*innen und Studierenden, die Frauen, die ethnischen Minderheiten, die Armen im globalen Süden und den Metropolen des Nordens, verlangten nach Zugängen, aber auch nach Partizipation, Wertschätzung und Respekt. Obwohl sie ein hegemoniales, in den Denkstrukturen kapitalistischer Gesellschaften gründendes Projekt war, besaß die „Wissensgesellschaft" daher auch eine sozialpolitische Sprengkraft, die von ihren ökonomischen Vordenkern zunächst übersehen wurde. Dazu kamen kulturelle Entwicklungen, neue Konsumgewohnheiten und Lebensstile. Sie wirkten sich vermehrt auf das neoklassische wissensökonomische Szenario aus.

Die Architektur des Zukunftsschocks

Die Auseinandersetzungen um die Demokratisierung von Bildung und die Folgen der heraufziehenden Wissensgesellschaften standen zudem in einem Zusammenhang mit den destabilisierenden Wirkungen technologischer und sozialer Beschleunigung. Diese führten, wie schon zu früheren Zeitpunkten der Moderne, zu einer Kulturkritik, die gelegentlich alarmistische Züge annahm. Einer der populärsten Einwürfe dieser Art erschien im Jahr 1970: Mit dem Buch *Future Shock* (ein weiterer wichtiger „Schock" im Kontext des *Bildungsschock*-Projekts) wurden die bei Irrationalität, Subkulturen, Drogen und extremem Subjektivismus Halt suchenden Mitglieder der (amerikanischen) Gesellschaft kollektiv krankgeschrieben. Sie litten, so die Diagnose, unter dem Trauma einer Zukunft der

Zukunftsschock: Bestseller von Alvin Toffler [+ Heidi Toffler] aus dem Jahr 1970

Kybernetik und Robotik, die schockartig auf die Gegenwart getroffen sei: „Millionen spüren die Symptome dieser Krankheit", verursacht durch das Misslingen des „Sprungs in die Zukunft" und die Unfähigkeit, „den Übergang zum Superindustrialismus bewusst und phantasievoll zu lenken."[111]

Innerstädtische Schulen und die Architektur der Desegregation: von Alvin Toffler veröffentlichter Reader, 1968

Einer der Autoren dieses Bestsellers, der Journalist und Futurologe Alvin Toffler – seine Koautorin, Heidi Toffler, bleibt ungenannt –, war zuvor unter anderem als Herausgeber einer Anthologie zum Verhältnis von Schule und urbaner Krise in den Vereinigten Staaten in Erscheinung getreten. *The Schoolhouse in the City* von 1968 hatte Stimmen aus Pädagogik und Bürgerrechtsbewegung gesammelt, die sich zum Verfall der Innenstädte, zu Rassismus und Segregation sowie neuen, diesen Tendenzen entgegensteuernden Schulkonzepten wie dem schon erwähnten „Bildungspark" äußerten.[112]

Im programmatischen Schlussteil von *Future Shock*, der „Überlebensstrategien" gewidmet war, rückte dann auch die Bildung an eine zentrale Stelle der Argumentation. Die Tofflers empfahlen die Entsorgung von Marx und Freud auf der ideologischen Müllkippe und die Einrichtung von demokratischen „Zukunftsräten" an jeder Schule. Solche, weltanschaulich vermeintlich unvoreingenommenen, „zukunftsgestaltenden Arbeitsgruppen" könnten dazu beitragen, die „Revolution der Jugend zu revolutionieren" und neue Allianzen zu schmieden, eine „breite politische Basis für die superindustrielle Revolution im Bildungswesen" zu schaffen.[113]

Der Unterricht im Klassenzimmer, die Schulpflicht selbst gehörten im Szenario des „Zukunftschocks" der Vergangenheit an. Stattdessen erwarteten die Tofflers einerseits die Zunahme von Heimbeschulung und *free schools* für die höheren Schichten und andererseits konsequentes *community schooling* in den Quartieren der weniger wohlhabenden Bevölkerung, also die engstmögliche Verzahnung von schulischem und städtischem Leben. Mit beiden Modellen, die auch die Extreme von privatwirtschaftlicher und öffentlich-staatlicher, von (neo-)liberaler und sozialdemokratischer Bildungspolitik markierten, wurde in den 1960er Jahren vielfältig experimentiert. Es handelte sich um Tests an Kindern und Jugendlichen und deren Lehrer*innen und Familien, aber auch um gezielte Belastungsproben für die Institution Bildung selbst. Wie weit ließ sie sich umstrukturieren oder gegebenenfalls ganz verwerfen?

Die Tofflers waren überzeugt, dass das Ende der „‚Fabrikmodell-Schule'" unausweichlich sei. An ihre Stelle würde eine „Verstreuung [*dispersal*] der Schule in geographischer und gesellschaftlicher Hinsicht" treten, die wiederum von einer „zeitlichen Verstreuung" flankiert wäre – in Form lebenslangen Lernens unter dem doppelten Vorzeichen von rapide veraltendem Wissen und steigender Lebenserwartung.[114] *Future Shock* mahnte, Bildung müsse vor allem das Vermögen lehren, die soziotechnischen Veränderungen der Gegenwart und nahen Zukunft zu bewältigen. Der Weg zu einer solchen *cope-ability* führe über die Spekulation und Antizipation der Zukunft. Es gelte, sich fortlaufend mit Hilfe von Zukunftsberechnungen den wachsenden Veränderungsraten der technischen Umwelt anzupassen.

Mit dem Philosophen Gilles Deleuze gesagt, forderten die Tofflers nichts anderes als die Einwilligung in den Umstand, dass man vom *scheinbaren Freispruch* der Disziplinargesellschaften (zwischen zwei Einsperrungen)" zum *unbegrenzten Aufschub* der Kontrollgesellschaften (in kontinuierlicher Variation)" übergegangen sei.[115] Und kontinuierliche Variation und unbegrenzter Aufschub kennzeichnen das Bildungsgeschehen tatsächlich bis in die Gegenwart. Allerdings haben sich die Vorzeichen mittlerweile verkehrt. Für Deleuze waren Variation und Aufschub gegen Ende der 1980er Jahre bereits als Formen eines neuartigen, „kontrollgesellschaftlichen" Zwangs erkennbar; dieser wirkt in der heutigen Gegenwart und ihren von unaufhörlicher Selbstoptimierung und erweiterter Selbstverantwortung

geprägten Subjektbildern fort. In den 1960er und 1970er Jahren galten Flexibilität und Fluidität hingegen als Verheißung. Mit den Metaphern der Veränderung, des Wachstums, der Öffnung und der Entwicklung wurde das Thema Bildung ins Zentrum der öffentlichen Debatte gesteuert. Indem Bildung nicht nur als Anpassungsleistung an immer neue Wissensanforderungen definiert wurde, sondern zugleich als Vehikel sozialen Aufstiegs, persönlicher Entfaltung und kultureller Veränderung, konnte sie vermeintlich gegensätzliche Bedeutungen und Funktionen in sich vereinigen.

Von dieser Doppeldeutigkeit waren auch die *Future Shock*-Überlebensrezepte geprägt. Dabei konnten sich die Tofflers für ihre Prognosen auf Theoretiker und Architekten wie Marshall McLuhan, Buckminster Fuller oder Cedric Price berufen. Wie sie selbst wandelten diese schlafwandlerisch auf dem Spektrum zwischen Utopie und Technokratie, Emanzipation und Kontrolle. „Linearen" Konzepten des Lernens wurde abgeschworen. Kompetenzen und Wissen sollten in den elektronischen Medien, den Infrastrukturen der Mobilität und den Netzwerken des Urbanen erworben werden. Nur indem sich die Aktivität des Lernens von den institutionellen und temporalen Fesseln der formalen Bildung löst, sei das „Zeitalter der Information" zu bewältigen. Insofern mache die umfassende „Automation" oder „Kybernation" traditionelle Unterscheidungen wie jene zwischen Kultur und Technik oder Arbeit und Freizeit hinfällig. Stattdessen verlange die programmierte Realität nach dem „Einsatz aller Fähigkeiten gleichzeitig", wie der Medientheoretiker McLuhan in *Understanding Media* (1964) geschrieben hatte – auf „dass das *Lernen* selber zur wichtigsten Form von Produktion und Konsumtion" werde.[116]

Ähnlich wie McLuhan propagierte auch der Architekt und Designtheoretiker Buckminster Fuller die Idee, dass Lernen über kurz oder lang zu einer bezahlten Tätigkeit werden müsse. Um sie dauerhaft im Prozess der Wissensbildung zu halten, müsse in Individuen als Lernende investiert werden. „Alle Menschen werden routinemäßig zu Untersuchungen und Forschungen rings um die Welt reisen", prophezeite Fuller im Jahr 1961 seinem Publikum auf dem wenige Jahre zuvor eröffneten neuen Campus der Southern Illinois University in Carbondale. Als kontinuierlich Lernende, Forschende und Reisende seien die Leute in Zukunft aber nicht länger auf „schwere Steingemäuer oder ‚Architektur'" angewiesen: Anstelle von „‚Architektur'" bräuchte es lediglich „blanke Böden und leere Wände, auf die Bilder projiziert werden können". Zum Schutz vor Witterung empfiehlt Fuller seine eigenen, transportablen geodätischen Kuppelbauten im Riesenformat; ähnlich einem „Zirkus", mobil und flexibel, sollen sie als Modelle „anpassungsfähiger Umweltkontrolle" den Lernräumen der Zukunft als Beispiel dienen.[117]

R. Buckminster Fuller
Erziehungsindustrie
Projekte und Modelle 4

Universität als elektrifizierter Zirkus: R. Buckminster Fullers Thesen zur automatisierten Bildung, erstmals veröffentlicht 1962, hier in der bundesdeutschen Ausgabe von 1970

Der Architekt Cedric Price, der nie einen seiner vielen Entwürfe realisiert hat, aber dessen Einfluss als Planer und Pamphletist in den 1960er Jahren enorm war, ging ebenfalls davon aus, dass traditionelle Vorstellungen über Architekten-Architektur ausgedient hätten – genauso wie die Institutionen der Schule und der Universität. Mit der Theaterregisseurin Joan Littlewood hatte er seit 1960 das Projekt eines gigantischen „Fun Palace" verfolgt. Die informelle, flexible und durchlässige Pop-Multiplex-Architektur sollte die Grenzen zwischen Schule, Einkaufszentrum, Revuetheater, Kino und Themenpark aufheben (Littlewood sprach von einer „Universität der Straße" und einem „Laboratorium des Vergnügens").[118] Die Besucher*innen wären eingeladen gewesen, sich zu informieren, zu konsumieren, zu lernen, zu tanzen, zu reden. Alles sollte ihnen offenstehen: „Versuche einen Aufstand zu starten oder ein Bild zu malen – oder lege dich einfach zurück und starre in den Himmel."[119]

Um 1964 begann Price mit Überlegungen und Entwürfen zu einer neuen Universität für 20.000 Studierende in einem stillgelegten Industriegebiet in den englischen West Midlands, dem „Potteries Thinkbelt". Das kühn konzipierte urbane Projekt sollte groß, ja riesig genug sein, um die Sphäre der universitären

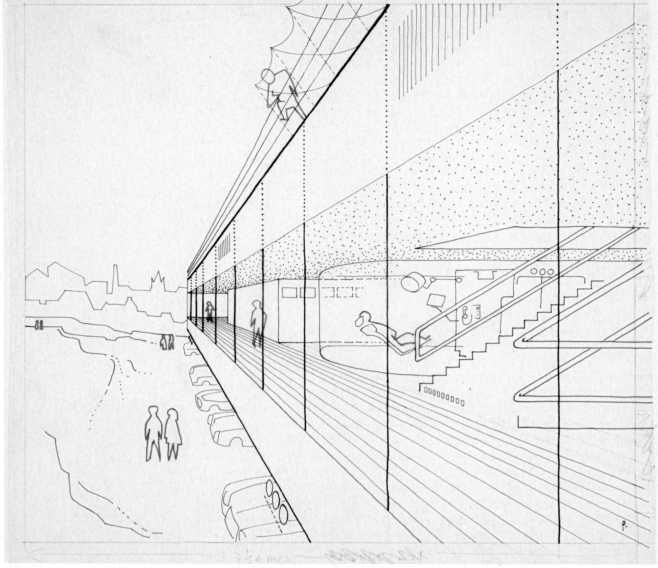

Cedric Price, *Potteries Thinkbelt*, Perspektivansicht des Ankunftsbereichs, 1965; Zeichnung, 41,4 × 44,2 cm, Canadian Centre for Architecture, Montréal, Cedric Price Fonds

Lehre und Forschung aus ihrer sozialen Isolation zu reißen. Engste Verzahnung mit der lokalen Industrie und Bevölkerung war dafür eine entscheidende Prämisse. Wie Fuller mit seinem Begriff der „Education Automation"[120] (oder die Bildungsforscher Lê Thành Khôi und W. Kenneth Richmond mit dem der „Bildungsindustrie")[121] betonte Price den „industriellen" Charakter des Studierens. Die zeitlichen Strukturen des Studiums sollten aufgelöst werden, die Verkehrsanbindung war von entscheidender Bedeutung. So griffen hier, zumindest in einem visionären Entwurf, Raumplanung, Stadtplanung und Bildungsplanung optimal ineinander.[122]

Auf der Rice Design Fete der texanischen Rice University im Sommer 1967, einem zehntägigen Workshop zu „Neuen Schulen in neuen Siedlungen", an dem Teams von Studierenden und Wissenschaftler*innen mit jeweils einem Architekten an Konzepten für zukunftsfähige Lernumgebungen arbeiteten, führte Price seine „Thinkbelt"-Überlegungen fort. Das Ergebnis war „ATOM", eine Studie zu kybernetischen Lernboxen für die neuen Vorstädte, aber auch ein Vorschlag, Bildung von der Einkaufsstraße bis zum Sportplatz über den gesamten Stadtraum zu verteilen, indem jede denkbare Fläche zur Leinwand oder zum Bildschirm wird, die Lerninhalte verbreitet.[123]

Als Price 1968 als Gastredakteur der Londoner Zeitschrift *Architectural Design* ein Themenheft zu „Learning" verantwortete, konnten hier all die in den Jahren zuvor gemachten Erfahrungen und Konzepte einfließen. Sein Editorial fiel polemisch aus. Nicht nur der Institution der Bildung wirft Price Schwerfälligkeit und Reformunfähigkeit vor, auch die Profession der Architektur stünde den Bedürfnissen der Lernenden bei Weitem nicht aufgeschlossen genug gegenüber – selbst dann, wenn sie versuche, den Lernprozess durch Design zu steuern. Als vordringliche Aufgabe sah er vielmehr an, endlich die Voraussetzungen für eine funktionierende „audio-visuelle Privatsphäre" des lernenden Individuums zu schaffen.[124]

Die Zukunft der Schule von 1970

Ob die Lösung der Krise, die der vermeintliche Zukunftsschock ausgelöst hatte, nun im Modell der Techno-Lernkapsel für ein individualisiertes Curriculum (wie in den 1960er Jahren in verschiedenen Variationen imaginiert) oder eher in Lerngemeinschaften, Kooperation und Community Schooling gesucht wurde – einig war man sich darin, dass es um die Zukunft ging. „Designing Education for the Future" war ein Projekt von acht US-amerikanischen Bundesstaaten, das zwischen 1966 und 1967 in je drei Konferenzen und Publikationen mündete, die Planungsszenarien für das Jahr 1980 entwickelten. Die „Zukunft", die hier verhandelt wurde, war die der Nation und ihrer Ökonomie.[125] Bildungseinrichtungen, Unterrichtstechnologien, Lehrstoffe et cetera dienten in diesem Zusammenhang der reibungslosen und Wohlstand mehrenden Anpassung an diese Zukunft. Das „Szenario" war das methodische Werkzeug solcher Prognostik, in die sich die Bildungsplanung neben Militär-, Wirtschafts- und Technologieplanung einreihte.[126] Diese Anpassungsleistungen wurden mit Nachdruck gefordert. Denn unter Kalten Kriegern und Wirtschaftsliberalen grassierte in den 1960er Jahren die Sorge, dass die Zukunft der „nachindustriellen Gesellschaft" zwar ein verbessertes und erweitertes Bildungssystem aufweisen, aber auch einen Rückgang der Leistungsorientierung und der „Hochschätzung ‚nationaler Interessen'" in der Mittelklasse verzeichnen werde. Stattdessen kämen „sensualistische, weltliche, humanistische, vielleicht auch ‚verweichlichende' Grundsätze" zum Zuge, wie Daniel Bell sowie die Futurologen Herman Kahn und Anthony J. Wiener in ihrem Bestseller *The Year 2000* von 1967 missbilligend vorhersagten.[127]

Wie genau das Schulkind zum „effective citizen" geformt werden sollte, darüber herrschten durchaus unterschiedliche Auffassungen. Aber alle schienen sich bis in die 1970er Jahre hinein darüber einig, dass die „Zukunft der Schule und die Zukunft der Gesellschaft unteilbar [sind]."[128] Auch die westdeutsche Bildungs-politikerin Hildegard Hamm-Brücher, die für die FDP im Bundestag saß, war dieser Auffassung. Schon der Titel einer ihrer zahlreichen Buchveröffentlichungen, *Aufbruch ins Jahr 2000 oder Erziehung im technischen Zeitalter* (1967), zeigte an, wo der Fluchtpunkt lag. Hamm-Brücher hatte sich schon früh für die neue Disziplin der Bildungsforschung stark gemacht und die Anfangsjahre des Max-Planck-Instituts für Bildungsforschung seit 1961 begleitet. Ihre eigenen ausgreifenden Studien waren unter anderem verbunden mit Reisen in die Sowjetunion, die DDR, Polen, die USA, nach Großbritannien, Frankreich und in vier Länder Skandinaviens. Ideologisch ungewöhnlich scheuklappenfrei, wenn auch bürgerlichen Positionen verpflichtet und der Studierendenbewegung gegenüber skeptisch eingestellt, warb Hamm-Brücher für eine „pragmatische Bildungspolitik", die auf eine Entsprechung zwischen der Realität des Schul-systems und seiner sozialen Qualität sowie dem Ideal der „freiwilligen und freiheitlichen Ordnung" hinarbeitet.[129] Ihren wohl bedeutendsten Beitrag zur Bildungspolitik lieferte Hamm-Brücher als verantwortliche Autorin der bildungspolitischen Konzeption der ersten sozialliberalen Koalition unter Bundeskanzler Willy Brandt. In seiner Regierungserklärung von 1969 hatte

Brandt bereits deutlich gemacht, wie wichtig ihm der Abbau des „Bildungsgefälles" zwischen Stadt und Land war, um so „beträchtliche Leistungsreserven unserer Gesellschaft [zu] mobilisieren" und für Chancengerechtigkeit zu sorgen; mit seinem zum Bonmot gewordenen Satz „Die Schule der Nation ist die Schule" verband Brandt neben nationalökonomischen Interessen auch das Ziel der „Erziehung eines kritischen, urteilsfähigen Bürgers, der imstande ist, durch einen permanenten Lernprozeß die Bedingungen seiner sozialen Existenz zu erkennen und sich ihnen entsprechend zu verhalten."[130]

Hamm-Brüchers *Bildungsbericht '70* projektierte Schule und Hochschule der Zukunft in Anlehnung an diesen Leitgedanken einer Politik, die auf Demokratiegewinn und Expansion des Lernens zielte. Das formulierte haushaltspolitische Ziel war die Verdoppelung des Anteils der Ausgaben für Bildung und Forschung am Bruttosozialprodukt von vier auf „mindestens" acht Prozent zu Beginn der 1980er Jahre (zum Vergleich: 2016/17 lag der Anteil in Deutschland bei 6,3 Prozent des Bruttoinlandsprodukts). Auch zum Schulbau äußerte sich der Bericht eingehend und mit Rundumblick auf internationale Entwicklungen:

> „Das Schulgebäude der Zukunft soll ein zweckmäßiger, einfacher, aber ansprechend wirkender Bau sein. Seine Raumaufteilung soll veränderbar sein und sich organisatorischen und curricularen Veränderungen anpassen können. Außerdem soll er auch für andere Zwecke, zum Beispiel für die Weiterbildung, genutzt werden können."[131]

Vom Ölpreisschock zur neoliberalen Revolution

Schon bald, in den frühen 1970er Jahren, geriet diese optimistische, reformbereite und zukunftsgerichtete Bildungskonzeption der Brandt-Regierung in die Kritik und die mit ihr verbundenen Maßnahmen stockten. Die wirtschaftlichen und politischen Rahmenbedingungen änderten sich, woran der erste „Ölpreisschock", ausgelöst durch den Jom-Kippur-Krieg (6. bis 26. Oktober 1973), erheblichen Anteil hatte. Um diese Zeit änderten sich die Bildungsplanungen vieler Staaten. Auch wenn Willy Brandt im Herbst 1973 wiedergewählt wurde (nur um kurz darauf über die Spionageaffäre Guillaume zu stolpern), stieß die westdeutsche Reformeuphorie auf Widerstände in Politik und Verwaltung, aber auch auf Verunsicherung bei Schüler*innen, Lehrer*innen und Eltern. Der demokratische Elan der Regierungserklärungen Brandts und besonders seiner Äußerungen zur Rolle der Bildung als Ermächtigung zur kritischen Selbsterkenntnis wich zunehmend jenem Pragmatismus, in dem vor allem eines gewahrt blieb: die Verschränkung von „Warenform und Denkform" (Sohn-Rethel).

Allerdings änderten die geopolitischen und makroökonomischen Krisen der 1970er Jahre nicht grundsätzlich etwas an der Bereitschaft der Regierungen, Verwaltungen, Verbände und der Wissenschaft, die Gesellschaft im Sinne wissensbasierter Wertschöpfung umzubauen – und dies buchstäblich, durch die Planung und Errichtung von Zentren des „neuen Wissens". Weiterhin wurden mit öffentlichen Mitteln, darunter auch Entwicklungshilfegeldern, „Investitionen" getätigt, die letztlich als Einlagen in das von der Ökonomie neu entdeckte „Humankapital" anzusehen waren.

Während sich die Wirtschaftswissenschaften zuvor nie sonderlich mit Bildung befasst hatten, hatte der Begriff des Humankapitals für einen Paradigmenwechsel gesorgt. Theodore W. Schultz und jüngere Volkswirtschaftler wie Gary S. Becker und Jacob Mincer veröffentlichten ab 1960 einflussreiche Studien zu den Möglichkeiten der Steigerung der wirtschaftlichen Wettbewerbsfähigkeit durch gezielte Investitionen in die individuelle und gesamtgesellschaftliche (Weiter-) Bildung, mit dem Ziel einer möglichst hohen „Bildungsrendite".[132]

Innenhof der University of Surrey in Guildford, Großbritannien, 1970; Entwurf: Building Design Partnership (BDP)

Zugespitzt formuliert, sind die in den 1960er und 1970er Jahren weltweit entstandenen Schulen und Campus-Anlagen, aber auch viele der informellen, alternativen, gegen- und popkulturellen Lernumgebungen letztlich allesamt Monumente des Humankapitaldiskurses.

Damit wuchs der Druck auf die Planer*innen und Architekt*innen, Forderungen wirtschaftlicher Effizienz mit pädagogischen und sozialen Belangen, also individuellen Projekten, abzugleichen. Aber zunächst dominierten die Notwendigkeiten der großen Zahl. So verlangte es die Kombination aus „Bevölkerungsexplosion"[133] und „Baby Boom"[134] sowie der volkswirtschaftlichen Nachfrage nach immer höher qualifizierten Konkurrent*innen auf den Arbeitsmärkten.

Bildungsökonomie geriet dabei zu einer Wissenschaft der anschwellenden Volumina, zu einer *economy of scale*.[135] Denn es galt, mit einem immer höheren Schüler*innenaufkommen und den immer längeren Schul- und Studienzeiten zu rechnen. Auch und besonders die daraus folgenden räumlichen Erfordernisse waren einzukalkulieren. Über die effiziente Verteilung von Bildungseinrichtungen im geografischen Raum und die bedarfsgerechte, das hieß vor allem auf Flexibilität und Veränderbarkeit angelegte Planung von Gebäuden und Anlagen sollte sichergestellt werden, dass immer mehr Menschen die für das Wirtschaftswachstum notwendigen, sich rasch überholenden Qualifikationen erwerben können.

Die politische Ökonomie der Bildung musste aber nicht zwangsläufig dem Beispiel der neuen Bildungsökonomie und Humankapitalideen folgen. Sie konnte auch (post-)marxistische Züge tragen und aus der Kritik gesellschaftlich-ökonomischer Macht Argumente für die Notwendigkeit der Überwindung der kapitalistischen Verhältnisse ableiten. Autoren wie Samuel Bowles und Herbert Gintis oder Joachim Hirsch und Stephan Leibfried versuchten in den 1970er Jahren, die Diskussionen der Neuen Linken zur Funktion der Bildungsinstitutionen in den industrialisierten Ländern des Westens zu bündeln.

Eine der zentralen Erkenntnisse dieser Untersuchungen war, dass die Expansion des Bildungswesens in den 1960er und 1970er Jahren zugleich eine Funktionserweiterung des Staates darstellte. Die „Pädagogisierung" der Gesellschaft war demnach eine Reaktion auf die (unlösbaren) Probleme des Kapitalismus. In *Schooling in Capitalist America. Educational Reform and the Contradictions of Economic Life* (1976) schreiben die Ökonomen Bowles und Gintis:

> „Mehr und mehr hat der Staat die Verantwortung über die Einlösung sozialer Zielvorstellungen übernommen, die innerhalb des kapitalistischen Rahmens nicht einlösbar sind: Vollbeschäftigung, reine Luft, Chancengleichheit, Preisstabilität und Beseitigung von Armut, um nur einiges zu nennen. Das Ergebnis ist: Soziale Probleme werden zunehmend politisiert. Es ist wahrscheinlich, dass der Kampf gegen Ungleichheit und Arbeitskontrolle immer heftiger werden wird."[136]

Diese Annahmen sollten sich freilich nur sehr eingeschränkt bestätigen. Das zeigt die weitere Geschichte der 1980er Jahre bis heute. Denn die Frage der Staatlichkeit und damit auch der Politisierung gesellschaftlicher Konflikte wurde anders beantwortet, als von den Autoren in ihrem sozialistischen Optimismus vorhergesehen werden konnte. Politiker*innen wie Margaret Thatcher und Ronald Reagan definierten Staat und Gesellschaft radikal neu. Wie die britische Premierministerin es 1987 in einem Interview mit unerhörter Schärfe formulierte: „Wissen Sie, es gibt keine Gesellschaft, es gibt nur Männer und Frauen und Familien." Zu Beginn der 1970er Jahre war Thatcher Ministerin für Bildung und Wissenschaft gewesen; nun hatte sie die Macht und das ideologische Gesamtklima auf ihrer Seite, um auch das Verhältnis von Gesellschaft und Bildung, von Staat

und Schule den Regeln des freien Markts und der Konkurrenz der Einzelnen zu unterwerfen. Die „Lerngesellschaft" musste lernen, mit den Voraussetzungen zurechtzukommen, die die neoliberalen Formen des Regierens und Regiertwerdens mit sich bringen.

Die umzäunte Schule, die ermordete Universität

Der Schock der „neoliberalen Revolution" (Stuart Hall)[137] im Bereich der Bildung hatte sich angedeutet. Bowles und Gintis zogen 1976 eine Linie zwischen den sozialen Bewegungen der 1960er und 1970er Jahre mit ihrem Widerstand gegen autoritäre und repressive Sozialbeziehungen einerseits und der Reaktion der staatlichen und ökonomischen Macht andererseits: „Militante Studenten besetzten Verwaltungsgebäude, Colleges wurden mit Streiks überzogen, und Polizei patrouillierte in den Unterrichtsräumen."[138] *Securitization*, die Versicherheitlichung des Raums von Schule und Universität, wurde nach den Widerständen und Autonomiebehauptungen von Schwarzen Bürgerrechtler*innen, Arbeiter*innen, linksliberalen Studierenden und Feminist*innen zur Maßnahme, die Kontrolle dauerhaft wiederherzustellen.[139] Die Architekturzeitschriften berichteten Mitte der 1970er Jahre von unterirdischen „Bunkerschulen", die optimal gegen Vandalismus und Unruhen geschützt seien.[140] Besonders in den USA ging diese Entwicklung mit einer immer engeren Verschränkung von Schule und Gefängnis einher. Zwischen dem Bildungssystem und dem Gefängnis-Industrie-Komplex zeichneten sich die Umrisse der heutigen „school-to-prison-pipeline" ab.[141] So wurde die festungshafte Bewehrung der Schulen mit Zäunen und Sicherheitsschleusen zu einem sichtbaren Ausdruck der Abwehr der Errungenschaften der Bürgerrechts-bewegung.[142] Denn die Kriminalisierung der Erziehung traf (und trifft) vor allem diejenigen, denen das Versprechen auf Chancengerechtigkeit und Gleichbehandlung immer schon hohl in den Ohren geklungen hat. Bereits um 1970, nach nur weniger als einem Jahrzehnt der Kämpfe um Desegregration, wurde in amerikanischen Medien wieder von „Resegregierung" gesprochen.[143]

Mit einer gewissen Bitterkeit vermerkten Bowles und Gintis, dass die liberale Antwort auf die Aufrüstung der *law and order*-Befürworter „die ‚sanfte' menschliche Kooperation propagierende Schule des Arbeitsmanagements" gewesen sei; in der *free school*-Bewegung von Heimbeschulung und „offenen Klassenzimmern" hätten sich die „schönsten Ideale fortschrittlicher Schüler und Eltern [spiegeln]" können. Das perfekte Beispiel einer Ökonomie, die Schocks der Revolten und Bewegungen zu absorbieren und in den Gegenschock des Neoliberalismus umzukehren:

> „Das Bildungssystem, mehr vielleicht als irgendeine andere gesellschaftliche Institution unserer Zeit, ist zum Labor geworden, in dem man konkurrierende Lösungsvorschläge für die Probleme persönlicher Befreiung und gesellschaft-licher Gleichheit testet, und zur Arena, in der soziale Kämpfe ausgefochten werden. [...] Zugleich spiegelt das Bildungssystem die wachsenden Wider-sprüche in der Gesellschaft, am schärfsten anhand der enttäuschenden Resultate der Reformversuche."[144]

Denn dass diese Versuche gescheitert seien, war Mitte der 1970er Jahre für viele bereits abgemachte Sache. Vielleicht zeigte sich dies gerade dort besonders evident, wo der Versuch gemacht wurde, Bilanz zu ziehen, eine Bestandsaufnahme der Experimente mit Lernen, Politik und Architektur der Bildungsschock-Jahre zu machen: Die von der Designexpertin Mildred Friedman 1974 kuratierte Ausstellung *New Learning Spaces and Places* am Walker Art Center in Minneapolis ist ein anschauliches Beispiel für einen solchen Blick auf den „Kontext des Lernens" am Ende der Erregungskurven von Schulreformen und pädagogischen Alternativ-vorschlägen der Gegenkultur.[145] Auf sehr schlüssige und informierte Weise

New Learning Spaces and Places im Walker Art Center, Minneapolis, kuratiert von Mildred S. Friedman, 1974; Ausstellungsansicht

versammelte die Ausstellung die gestalterischen, dokumentarischen und theoretischen Ergebnisse zu den unterschiedlichen Öffnungen der Institutionen Schule und Architektur; aber sie trug – als Ausstellung – dazu bei, dass die Zukunftsgerichtetheit dieser Öffnungen auch als Phänomen einer Vergangenheit vor der Ölpreiskrise, vor der Eskalation des Krieges in Vietnam und vor dem Amtsantritt Richard Nixons wahrgenommen werden konnte.

Was 1974 noch eher eine Ahnung war, sollte sich in den Folgejahren rasch konkretisieren. Die sich in der *free school*-Bewegung andeutende Abkehr vom öffentlich-staatlichen Schulsystem war ein Vorbote künftiger Privatisierungen und Vermarktlichungen von Bildung, wie sie bald überall auf der Welt immer weiter um sich greifen sollten. Bowles und Gintis und andere an der politischen Ökonomie geschulte Beobachter*innen prognostizierten diese Entwicklungen bereits früh, ohne dass es viel geholfen hätte.

Ein besonders schmerzhafter Schlusspunkt der Epoche der Aufbrüche, Experimente und Reformen war der Abriss des Campus der Universität von Vincennes bei Paris im August 1980. Nur knapp zwölf Jahre zuvor im Eilverfahren errichtet, war diese modernistische, aus Fertigteilen zusammengeschraubte, immer etwas provisorisch wirkende Architektur mit ihren Freiflächen und Laubengängen einer der aufregendsten Orte des Lernens in den späten 1960er und 1970er Jahren. Nicht nur dass hier die Philosoph*innen Hélène Cixous, Gilles Deleuze, Jacques Rancière und viele andere gelehrt hätten; insbesondere handelte es sich um einen tatsächlich offenen Campus, eine programmatisch so genannte *université ouverte*. Die Einladung, an diesem Ort zu studieren, richtete sich an alle, auch an die, die sonst aus der universitären Sphäre ausgeschlossen waren – Leute ohne Immatrikulation, ohne französischen Pass, ohne bürgerlichen Leumund. Entsprechend divers und multikulturell war das Campusleben, entsprechend intensiv verliefen die Seminardiskussionen, entsprechend produktiv zeigten sich die Werkstätten, Videolabore, Theatergruppen und Flugblatt-druckereien. Der Beschluss, die auf dem Campus von Vincennes untergebrachten Fakultäten in die Gebäude der Universität von Saint-Denis umzusiedeln, der sie

nominell angehörten, stieß auf Unverständnis und wütende Proteste. Aber so intensiv das Denken hier gewesen war, so schnell wurden die Spuren dieses pädagogischen Experiments verwischt. Innerhalb weniger Tage räumten die Bagger das Gelände leer. Die „ermordete Universität"– so hieß nicht ohne Grund ein Buch, mit dem noch im Jahr des Abrisses eine Chronik der zurückliegenden, bewegten Zeit vorlag.[146]

Längst hat sich die Vegetation das Territorium, auf dem der Campus stand, zurückgeholt. Aber die Universität von Vincennes und mit ihr viele andere – gelungene und weniger gelungene – Erneuerungen des Raums des Lernens, leben in der Erinnerung fort. Es ist eine Erinnerung, die zum Handeln auffordert.[147]

Auf dem Campus der Universität Vincennes, März 1977

1 Für einen instruktiven Überblick zu den Debatten um den Begriff vgl. Markus Rieger-Ladich, *Bildungstheorien zur Einführung*, Junius, Hamburg 2019.

2 Niklas Luhmann, *Das Erziehungssystem der Gesellschaft*, Suhrkamp, Frankfurt am Main 2002, S. 186.

3 Vgl. Paulo Freire, „Politische Alphabetisierung. Einführung ins Konzept einer humanisierenden Bildung", *Lutherische Monatshefte* 11 (1970), S. 578–583.

4 Zur Rolle der Architektin Gira Sarabhai für die Konzeption von Bildung und Bildungsarchitektur im postkolonialen Indien vgl. den Beitrag von Alexander Stumm in diesem Band.

5 „The School Environment. One Architect's Approach", *Progressive Architecture* (Februar 1963), S. 112–131.

6 Zum Typenbau der polytechnischen Oberschulen in der DDR vgl. Dina Dorothea Falbes Beitrag in diesem Band .

7 Vgl. den Beitrag von Ana Paula Koury und Maria Helena Paiva da Costa in diesem Band.

8 Vgl. den Beitrag von Ola Uduku in diesem Band.

9 Vgl. den Beitrag von Ana Hušman und Dubravka Sekulić in diesem Band.

10 Vgl. Thomas Schmid und Carlo Testa, *Systems Building. Bauen mit Systemen. Constructions modulaires*, Verlag für Architektur Artemis, Zürich 1969, S. 110–113.

11 Vgl. den Beitrag von Lisa Schmid-Colinet, Alexander Schmoeger und Florian Zeyfang in diesem Band.

12 Zu den Schulbauinstituten in der Bundesrepublik Deutschland vgl. den Beitrag von Kerstin Renz in diesem Band.

13 Vgl. z.B. Katharina Matzig, „Das Prinzip Lernhaus", *Bauwelt* 104/29–30 (2013), S. 18–23; Richard Stang, *Lernwelten im Wandel. Entwicklungen und Anforderungen bei der Gestaltung zukünftiger Lernumgebungen*, De Gruyter, Berlin und Boston 2016; Angela Million u. a., *Gebaute Bildungslandschaften. Verflechtungen zwischen Pädagogik und Stadtplanung*, Jovis, Berlin 2017; Montag Stiftung Jugend und Gesellschaft (Hg.), *Schulen planen und bauen 2.0. Grundlagen, Prozesse und Projekte*, Jovis, Berlin 2017.

14 Vgl. Jeanette Böhme (Hg.), *Schularchitektur im interdisziplinären Diskurs. Territorialisierungskrise und Gestaltungsperspektiven des schulischen Bildungsraums*, VS Verlag für Sozialwissenschaften, Wiesbaden 2009.

15 Vgl. Henry Sanoff und Rotraut Walden, „School Environments", in: Susan D. Clayton (Hg.), *The Oxford Handbook of Environmental and Conservation Psychology*, Oxford University Press, Oxford 2012, S. 276–294; Rotraut Walden (Hg.), *Schools for the Future. Design Proposals from Architectural Psychology*, Springer, Wiesbaden 2015.

16 Vgl. Kim Dovey und Kenn Fisher, „Designing for Adaptation: the School as Socio-Spatial Assemblage", *The Journal of Architecture* 19/1 (2014), S. 43–63; Peter Kraftl, *Geographies of Alternative Education: Diverse Learning Spaces for Children and Young People*, Policy Press, Bristol 2015; Paul Temple (Hg.), *The Physical University: Contours of Space and Place in Higher Education*, Routledge, London und New York 2014; Paul Temple, „Space, Place and Institutional Effectiveness in Higher Education", *Policy Reviews in Higher Education* 2/2 (2018), S. 133–150.

17 Vgl. Daniel R. Kenny, Ricardo Dumont und Ginger Kenney, *Mission and Place: Strengthening Learning and Community through Campus Design*, Praeger, Westport 2005; Karen D. Könings, Tina Seidel und Jeroen J.G. van Merriënboer, „Participatory Design of Learning Environments: Integrating Perspectives of Students, Teachers, and Designers", *Instructional Science* 42/1 (2014), S. 1–9; Pamela Woolner (Hg.), *School Design Together*, Routledge, London und New York 2015; Tiina Mäkelä und Sacha Helfenstein, „Developing a Conceptual Framework for Participatory Design of Psychosocial and Physical Learning Environments", *Learning Environments Research* 19/3 (2016), S. 411–440.

18 Für eine kompakte Einführung in Foucaults bildungstheoretische Konzepte vgl. Astrid Messerschmidt, „Michel Foucault (1926–1984). Den Befreiungen misstrauen – Foucaults Rekonstruktionen moderner Macht und der Aufstieg kontrollierter Subjekte", in: Bernd Dollinger (Hg.), *Klassiker der Pädagogik*, VS Verlag für Sozialwissenschaften, Wiesbaden 2012, S. 289–310.

19 Vgl. Ivan Illich, *Entschulung der Gesellschaft. Entwurf eines demokratischen Bildungssystems* [1970], übers. von Helmut Lindemann, Rowohlt, Reinbek 1972; zu Illich und dem von ihm gegründeten Centro Intercultural de Documentación (CIDOC), einem Think Tank und einer freien Universität in Cuernavaca, Mexiko, vgl. Todd Hartch, *The Prophet of Cuernavaca: Ivan Illich and the Crisis of the West*, Oxford University Press, Oxford u. a. 2015; neben Illichs bedeutendem Beitrag zur Kritik westlicher Bildungsmodelle aus einer Perspektive des globalen Südens wird neuerdings auch sein Beitrag zu neoliberalen Bildungskonzepten wie Heimbeschulung und Bildungsgutscheinen diskutiert (vgl. z.B. Romualdo Portela de Oliveira und Luciane Muniz Ribeiro Barbosa, „Neoliberalism as One of the Foundations of Homeschooling", *Pro-Posições* 28/2 [2017], S. 193–212).

20 Daniel J. Boorstin, *The Americans: The Democratic Experience*, Random House, New York 1973, S. 591; ders., *Das Image, oder Was wurde aus dem Amerikanischen Traum?* [1961], übers. von Manfred Delling und Renate Voretzsch, Rowohlt, Reinbek 1964.

21 Vgl. u. a. Carol Schutz Slobodin, „Sputnik and Its Aftermath: A Critical Look at the Form and the Substance of American Educational Thought and Practice Since 1957", *The Elementary School Journal* 77/4 (1977), S. 259–264; Zuoyue Wang, *In Sputnik's Shadow: The President's Science Advisory Committee and Cold War America*, Rutgers University Press, New Brunswick 2008; Andrew Hartman, *Education and the Cold War: The Battle for the American School*, Palgrave Macmillan, New York 2008 S. 175–196 [Kap. „Growing Up Absurd in the Cold War: Sputnik and the Polarized Sixties"]; Igor J. Polianski und Matthias Schwartz (Hg.), *Die Spur des Sputnik. Kulturhistorische Expeditionen ins kosmische Zeitalter*, Campus, Frankfurt am Main und New York 2009; Kathleen Anderson Steeves u. a., „Transforming American Educational Identity after Sputnik", *American Educational History Journal* 36/1 (2009), S. 71–87. Zum PSSC-Programm vgl. den Beitrag von Mario Schulze in diesem Band.

22 Vgl. z.B. diesen frühen Versuch, die Wirkung des Sputnik-Schocks historisch zu relativieren: Frank G. Jennings, „It Didn't Start with Sputnik", *Saturday Review* (16. September 1967), S. 77–79, 95–97.

23 Georg Picht, *Die deutsche Bildungskatastrophe. Analyse und Dokumentationen*, Walter, Olten und Freiburg im Breisgau 1964; zu Pichts Rolle im bildungspolitischen Diskurs der Zeit vgl. Sören Messinger, „Katastrophe und Reform. Georg Pichts bildungspolitische Interventionen", in: Robert Lorenz und Franz Walter (Hg.), *1964 – das Jahr, mit dem „68" begann*, transcript, Bielefeld 2014, S. 247–258.

24 Vgl. Frank-Olaf Radtke, „Die Erziehungswissenschaft der OECD – Aussichten auf die neue Performanz-Kultur", *Erziehungswissenschaft* 14/27 (2003), S. 109–136; Andreas Seiverth, „Traumatisierung und Notstandssemantik. Bildungspolitische Kontinuitäten vom Sputnik- zum PISA-Schock", *DIE – Zeitschrift für Erwachsenenbildung* 14/4 (2007), S. 32–35.

25 Barack Obama, „Remarks by the President in State of Union Address", The White House. Office of the Press Secretary, 25. Januar 2011; online: https://obamawhitehouse.archives.gov/the-press-office/2011/01/25/remarks-president-state-union-address; vgl. Sean Kay, „America's Sputnik Moments", *Survival: Global Politics and Strategy* 55/2 (2013), S. 123–146.

26 Vgl. Raymond Aron, „The Education of the Citizen in Industrial Society", *Daedalus* 91/2 [Science and Technology in Contemporary Society] (1962), S. 249–263; Martin Keilhacker, *Erziehung und Bildung in der Industriegesellschaft*, Kohlhammer, Stuttgart u. a. 1967; Victor C. Ferkiss, *Technological Man: the Myth and the Reality*, Braziller, New York 1967; John Vaizey, *Bildung in der modernen Welt* [1967], übers. von Liselotte Ronte, Kindler, München 1967; Alain Touraine, *Die postindustrielle Gesellschaft* [1969], übers. von Eva Moldenhauer, Suhrkamp, Frankfurt am Main 1972; Friedrich Ruthel, *Bildung im Industriezeitalter*, Ehrenwirth, München 1970; Harold A. Linstone, „A University for the Postindustrial Society", *Technological Forecasting* 1 (1970), S. 263–281; Daniel Bell, „The Post-Industrial Society: the Evolution of an Idea", *Survey* 17/2 (1971), S. 102–116; ders., *The Coming of Post-Industrial Society. A Venture in Social Forecasting*, Basic, New York 1973.

27 Louis Althusser, „Ideologie und ideologische Staatsapparate (Anmerkungen für eine Untersuchung)" [1970], übers. von Peter Schöttler unter Mitarbeit von Klaus Riepe, in: ders., *Ideologie und ideologische Staatsapparate. Aufsätze zur marxistischen Theorie*, Verlag für das Studium der Arbeiterbewegung, Hamburg u. a. 1970; online: https://www.vsa-verlag.de/uploads/media/www.vsa-verlag.de-Althusser-Ideologie.pdf

28 Ferdinand Budde und Hans Wolfram Theil, *Schulen. Handbuch für Planung und Durchführung von Schulbauten*, Callwey, München 1969, S. 6.

29 Vgl. Stefan Leibfried (Hg.), *Wider die Untertanenfabrik. Handbuch zur Demokratisierung der Hochschule*, Pahl-Rugenstein, Köln 1967; André Gorz (Hg.), *Schule und Fabrik*, übers. von Hans-Jürgen Heckler, Jeanne Poquelin und Heinz Westphal, Merve, Berlin 1972.

30 Vgl. den Beitrag von Jakob Jakobsen zu den Körper- und Raumpolitiken der Free-University-Bewegung in diesem Band.

31 Annie Ernaux, *Die Jahre* [2008], übers. von Sonja Finck, Suhrkamp, Berlin 2017, S. 107.

32 Giancarlo De Carlo, „Why/How to Build School Buildings", *Harvard Educational Review* 39/4, (1969), S. 12–35; hier: S. 35 (vgl. auch die Übersetzung von De Carlos Text im Quellenteil dieses Bandes).

33 Vgl. den Beitrag von Elke Beyer in diesem Band. Zu Ost-Süd-Kooperationen und Exporten vgl. auch z.B. Łukasz Stanek, „Architects from Socialist Countries in Ghana (1957–67): Modern Architecture and *Mondialisation*", *Journal of the Society of Architectural Historians* 74/4 (2015), S. 416–442. Israel handelte ebenfalls als Exportnation für urbanistische und edukative Projekte, vgl. z.B. Neta Feniger und Rachel Kallus, „Expertise in the Name of Diplomacy: The Israeli Plan for Rebuilding the Qazvin Region, Iran", *International Journal of Islamic Architecture* 5/1 (2016), S. 103–134 und Inbal Ben-Asher Gitler, „Campus Architecture as Nation Building: Israeli Architect Arieh Sharon's Obafemi Awolowo University Campus, Ile-Ife, Nigeria", in: Duanfang Lu (Hg.), *Third World Modernism. Architecture, Development and Identity*, Routledge, London und New York 2010, S. 113–140.

34 UN, General Assembly – Twenty-second Session; online: https://www.un.org/en/ga/search/view_doc.asp?symbol=A/RES/2306%20 (XXII), abgerufen am 10. März 2020.

35 Leo Fernig, „1970, International Education Year", *The UNESCO Courrier* 23 (1970), S. 4–6.

36 Philip H. Coombs, *Die Weltbildungskrise* [1968], keine Übersetzerangabe, Klett, Stuttgart 1969, S. 133.

37 Der marxistische Sozialhistoriker Immanuel Wallerstein arbeitete seine wirtschaftswissenschaftliche Theorie eines Systems der globalen Ko-Dependenzen in den Jahren um 1970 aus; 1974 erschien der Aufsatz „The Rise and Future Demise of the World Capitalist System: Concepts for Comparative Analysis", *Comparative Studies in Society and History* 16/4 (1974), S. 387–415; im gleichen Jahr veröffentlichte Wallerstein auch den Artikel „Dependence in an Interdependent World: The Limited Possibilities of Transformation within the Capitalist World Economy", *African Studies Review* 17/1 (1974), S. 1–26, der indirekt den Zusammenhang von volkswirtschaftlichen, entwicklungspolitischen und bildungsplanerischen Bedingungen in den globalen „Peripherien" und „Semi-Peripherien" verhandelt, in denen sich die Aktivitäten der UNESCO entfalteten. Zur jüngeren Kritik an Wallersteins „Weltsystem"-These vgl. Augustine Ejiofor Onyishi und Chukwunonso Valentine Amoke, „A Critique of Immanuel Wallerstein's World System Theory in *The Modern World-System*", *IOSR Journal Of Humanities and Social Science* 21/8 (2016), S. 1–6.

38 John Beynon, „Accomodating the Education Revolution", *Prospects. Quarterly Review of Education* 2/1 (1972), S. 60; zum Kontext von Beynons Aktivitäten und dem Engagement der UNESCO im afrikanischen Schulbau vgl. Kim De Raedt, „Between 'True Believers' and Operational Experts: UNESCO Architects and School Building in Post-Colonial Africa", *The Journal of Architecture* 19/1 (2014), S. 19–42.

39 Birgit Rodhe, „A Two-Way Open School", *Prospects. Quarterly Review of Education* 2/1 (1972), S. 88–99, hier S. 99 (vgl. auch die Übersetzung von Rodhes Text im Quellenteil dieses Bandes).

40 Margrit Kennedy, *Die Schule als Gemeinschaftszentrum. Beispiel und Partizipationsmodelle aus den USA* [Schriften des Schulbauinstituts der Länder; Studien 31, Heft 65], Berlin 1976, S. 7; vgl. auch Kennedys Text im Quellenteil dieses Bandes.

41 Richard Marshall, „The Mobile Teaching Package in Africa", *Prospects. Quarterly Review of Education* 2/1 (1972), S. 78–83. Zu REBIA vgl. den zeitgenössischen Bericht eines UNESCO-Mitarbeiters: L. Garcia del Solar, *Report on the Activities of UNESCO's Regional Educational Building Institute for Africa (REBIA)*, UNESCO, Genf 1971.

42 Vgl. die Beiträge von Sónia Vaz Borges und Filipa César sowie von Ana Paula Koury und Maria Helena Paiva da Costa in diesem Band.

43 Vgl. für einen Rückblick auf das Projekt aus der Sicht eines um 1970 zentral verantwortlichen UNESCO-Mitarbeiters (Pauvert), Jean-Claude Pauvert und Max Egly, *Le „Complexe" de Bouaké 1967-1981*, Club Histoire Association des anciens fonctionnaires de l'Unesco, Paris 2001.

44 Vgl. Dieter E. Zimmer, *Ein Medium kommt auf die Welt: Video-Kassetten und das neue multimediale Lernen*, Christian Wegner, Hamburg 1970; Hayo Matthiesen, *Bildung tut not. Berichte, Analysen, Kommentare*, Hanser, München und Wien 1977, S. 83–180.

45 Vgl. zu diesen Stimmen einen aufschlussreichen Beitrag von 1974 im französischen Fernsehen, der eine 24-jährige weiße Mitarbeiterin aus Paris bei ihrem Aufenthalt am „Télé-Complexe" in Bouaké begleitet („Joëlle Delpuget coopérante en Côte d'Ivoire", *JT 20H*, 3. Juli 1974, https://www.ina.fr/video/I05220997).

46 Marie-Josée Therrien, „Built to Educate: The Architecture of Schools in the Arctic from 1950 to 2007", *Journal for the Study of Architecture in Canada* 40/2 (2015), S. 25–42; vgl. Blog und Facebook-Seite der Nakasuk Elementary School, http://iqaluitdistricteducationauthority.com/nakasuk-school-blog.html, abgerufen am 29. März 2020; https://www.facebook.com/pages/Nakasuk-School/109302369089364, abgerufen am 29. März 2020.

47 Claus Biegert, *indianerschulen. als indianer überleben – von indianern lernen. survival schools*, Rowohlt, Reinbek 1979.

48 Vgl. z.B. Vine Deloria junior, *We Talk, You Listen: New Tribes, New Turf*, Macmillan, New York 1970 (dt. *Nur Stämme werden überleben. Indianische Vorschläge für eine Radikalkur des wildgewordenen Westens*, Trikont, München 1976); informativ, aber aus einer etwas problematischen, weil depolitisierenden Perspektive verfasst, ist das Buch der beiden (nicht-Indigenen) Antropolog*innen Estelle Fuchs und Robert Havighurst, *To Live on This Earth. American Indian Education*, Doubleday, New York 1972.

49 Vgl. z.B. das kollaborative Forschungsprojekt „Radical Pedagogies" (2012–2015) zur Geschichte alternativer Formen der Architekturausbildung, vor allem in den 1960er und 1970er Jahren (School of Architecture, Princeton University, unter der Leitung von Beatriz Colomina; online: https://radical-pedagogies.com, abgerufen am 29. März 2020; Nina Gribat, Philipp Misselwitz und Matthias Görlich (Hg.), *Vergessene Schulen. Architekturlehre zwischen Reform und Revolte um 1968*, Spector, Leipzig 2017.

50 Vgl. Richard Hoppe-Sailer, Cornelia Jöchner und Frank Schmitz (Hg.), *Ruhr-Universität Bochum. Architekturvision der Nachkriegsmoderne*, Gebr. Mann, Berlin 2015; Oliver Elser, Philip Kurz und Peter Cachola Schmal (Hg.), *SOS Brutalism. A Global Survey*, Park, Zürich 2017 (und die gleichnamige Ausstellung im Deutschen Architekturmuseum [DAM], Frankfurt am Main, 9. November 2017 bis 2. April 2018) oder die Ausstellung *Brutal modern. Bauen und Leben in den 60ern und 70ern*, Braunschweigisches Landesmuseum, 13. Oktober 2018 bis 7. Juli 2019.

51 Im November 1967 fand in der Evangelischen Akademie in Berlin ein Werkstattgespräch über Schulbau mit dem Titel „Pädagogik in Beton?" statt (vgl. Günther Kühne, „Bildung in Beton?", *Bauwelt* 48/23 (1967), S. 605: „Wobei es zunächst offen blieb, ob mit der Frage eine Erstarrung der Pädagogik gemeint war oder eine des Bauens").

52 Vgl. z.B. Stefan Muthesius, *The Postwar University: Utopianist Campus and College*, Yale University Press, New Haven und London 2000; Anne-Marie Châtelet und Marc Le Cœur (Hg.), *L'Architecture scolaire, essai d'historiographie internationale* (Themenausgabe von *Histoire de l'éducation* 102, [2004]); Catherine Burke und Ian Grosvenor, *School*, Reaktion, London 2008; Catherine Compain-Gajac (Hg.), *Les campus universitaires: Architecture et urbanisme, histoire et sociologie, état des lieux et perspectives*, Presses universitaires de Perpignan, Perpignan 2014; Kate Darian-Smith und Julie Willis (Hg.), *Designing Schools: Space, Place and Pedagogy*, Routledge, London und New York, 2017; Alexandra Alegre u.a. (Hg.), *Educational Architecture: Education, Heritage, Challenges*. Conference Proceedings (Calouste Gulbenkian Foundation, Lissabon, 6. bis 8. Mai 2019), Instituto Superior Técnico – Departamento de Engenharia Civil, Arquitectura e Georrecursos, Lissabon 2019, http://asap-ehc.tecnico.ulisboa.pt/conference/ebook/ebook.pdf

53 Vgl. Henri Lefebvre, „Les institutions de la société post-technologique", *Espaces et sociétés* 5 (1972), S. 5.

54 Tom McDonough, „Invisible Cities: Henri Lefebvre's *Explosion*", *Artforum* 46/9 (2008), S. 314–321, 404.

55 Vgl. Łukasz Stanek, *Henri Lefebvre on Space: Architecture, Urban Research, and the Production of Theory*, University of Minnesota Press, Minneapolis und London 2011, S. 179–192, hier S. 188; ders., „Lessons from Nanterre", *Log* 13–14 (2008), S. 59–67.

56 Henri Lefebvre, „L'irruption de Nanterre au sommet", *L'Homme et la société* 8 (1968; Au dossier de la révolte étudiante), S. 49–99, hier: S. 81.

57 Vgl. das sehr instruktive Kapitel ‚'An Asylum for Delinquents' The Space of Revolt at Nanterre", in: Ben Mercer, *Student Revolt in 1968. France, Italy and West Germany*, Cambridge University Press, Cambridge 2019, S. 230–253.

58 Vgl. ebd., S. 270–276.

59 Vgl. zu Großbritannien Julia McNeal und Margaret Rogers (Hg.), *The Multi-Racial School: A Professional Perspective*, m. e. Vorwort von Dipak Nandy, Penguin, Harmondsworth 1971.

60 Francis Blanchard, „The Education of Migrant Workers – Where Do We Stand? A World-Wide Overview of Migratory Movements", *Prospects. Quarterly Review of Education* 4/3 (1974), S. 348–356.

61 Vgl. etwa die Lumumba-Universität in Moskau: Constantin Katsakioris, „The Lumumba University in Moscow: Higher Education for a Soviet–Third World Alliance, 1960–91", *Journal of Global History* 14/2 (2019), S. 281–300; zur DDR vgl. Rayk Einax, „Im Dienste außenpolitischer Interessen. Ausländische Studierende in der DDR am Beispiel Jenas", *Die Hochschule: Journal für Wissenschaft und Bildung* 17/1 (2008), S. 162–183.

62 Vgl. Almut Zwengel (Hg.), *Die ‚Gastarbeiter' der DDR. Politischer Kontext und Lebenswelt*, LIT, Berlin 2011.

63 Vgl. z. B. Brian Van Wyck, „Guest Workers in the School? Turkish Teachers and the Production of Migrant Knowledge in West German Schools, 1971–1989", *Geschichte und Gesellschaft* 43/3 (2017), S. 466–491.

64 Hildegard Feidel-Mertz und Wilman Grossmann (Hg.), *Material- und Nachrichtendienst der Gewerkschaft Erziehung und Wissenschaft (GEW)* 137 (1974), Schwerpunktheft „Gettos in unseren Schulen?", hier S. 16f.

65 Für eine erste Bibliografie zur Diskussion in der Bundesrepublik Deutschland bis 1987 vgl. Lutz-Rainer Reuter und Martin Dodenhoft, *Arbeitsmigration und gesellschaftliche Entwicklung. Eine Literaturanalyse zur Lebens- und Bildungssituation von Migranten und zu den gesellschaftlichen, politischen und rechtlichen Rahmenbedingungen der Ausländerpolitik in der Bundesrepublik Deutschland*, m. e. Vorwort von Lutz Raphael, Steiner, Wiesbaden 1988, S. 73–129 (Kap. „Arbeitsmigranten und ihre Kinder im westdeutschen Bildungssystem: Situation und Probleme").

66 *betrifft:erziehung* 6/6 (1973) [„Gastarbeiterkinder: Integration ohne Gleichheit"].

67 Vgl. Aladain El-Mafaalani und Sebastian Kurtenbach, „Das Raumparadoxon der Bildungspolitik. Warum Bildungsinvestitionen sozialräumlicher Segregation nicht entgegenwirken", *Theorie und Praxis der Sozialen Arbeit* 65/5 (2014), S. 344–351.

68 Dazu forscht aktuell das kulturwissenschaftlich-performative Projekt „Kein schöner Archiv" (Nuray Demir/Michael Annoff), Berlin.

69 Vgl. Heiner Boehncke und Jürgen Humbug (Hg.), *Wer verändert die Schule? Schulkämpfe in Italien*, Rowohlt, Reinbek 1973; Benito Incatasciato, *Dalla scuola al quartiere. Il movimento di «scuola e quartiere» a Firenze, 1968–1973*, Editori Riuniti, Rom 1975; Giulia Malavasi, „Senza registro. L'esperienza di *Scuola e quartiere* a Firenze (1966–1976)", *Zapruder* 27 (2012), S. 26–43.

70 Vgl. Jeannette Windheuser, „Geteilter Protest und die Frage der Befreiung. Geschlecht in Heimkampagne und Kinderladenbewegung", in: Karin Bock u. a. (Hg.), *Zugänge zur Kinderladenbewegung*, Springer VS, Wiesbaden 2020, S. 375–387.

71 Vgl. Hartman, *Education and the Cold War*, S. 157–173 (Kap. „Desegregation as Cold War Experience: The Perplexities of Race in the Blackboard Jungle").

72 Vgl. Raymond Wolters, *Race and Education 1954–2007*, University of Missouri Press, Columbia und London 2008.

73 Ein wichtiges Dokument zum Zusammenhang von Desegregation, Schulorganisation und Architektur sind die *Papers Prepared for National Conference on Equal Educational Opportunity in America's Cities, Washington, D.C., November, 16–18, 1967*, Commission on Civil Rights, Washington, D.C. 1967 (zu Bildungsparks vgl. darin David Lewis, „The New Role of Education Parks in the Changing Structure of Metropolitan Areas", S. 519–594).

74 Vgl. Dorothy Christiansen, „Busing Bibliography", *Urban Review* 6/1 (1972), S. 35–38; Nicolaus Mills (Hg.), *Busing U.S.A.*, Teachers College Press, New York 1979; Davison M. Douglas (Hg.), *School Busing: Constitutional and Political Developments*, Garland, New York u .a. 1994.

75 Vgl. Meyer Weinberg, *Race and Place: A Legal History of the Neighborhood School*, U.S. Department of Health, Education, & Welfare, Office of Education, Washington, D.C. 1967.

76 Vgl. Cyril G. Sargent, John B. Ward und Allan R. Talbot, „The Concept of the Education Park", in: Alvin Toffler (Hg.), *The Schoolhouse in the City*, Praeger, New York 1968, S. 186–199; „Education Parks. Panaceas with Problems", *Progressive Architecture* (April 1968), S. 174–187.

77 Vgl. Ingeborg Altstaedt, *Lernbehinderte. Kritische Entwicklungsgeschichte eines Notstandes: Sonderpädagogik in Deutschland und Schweden*, Rowohlt, Reinbek 1977.

78 Vgl. Lee W. Anderson, *Congress and the Classroom. From the Cold War to „No Child Left Behind"*, The Pennsylvania State University Press, University Park 2007, S. 89–100.

79 Manfred Scholz, *Bauten für behinderte Kinder. Schulen, Heime, Rehabilitationszentren*, Callwey, München 1974, S. 7.

80 Vgl. die Beiträge von Gregor Harbusch, Monika Mattes und Urs Walter in diesem Band. Für eine hilfreiche Studie zur Geschichte der Gesamtschule in der Bundesrepublik unter dem Raumaspekt betrachtet vgl. Daniel Blömer, *Topographie der Gesamtschule. Zum Zusammenhang von Pädagogik und Raum*, Klinkhardt, Bad Heilbrunn 2011.

81 Scholz, *Bauten für behinderte Kinder*, S. 120–131, hier S. 120.

82 Ebd., S. 120. Vgl. auch *Entwürfe für eine Gesamtschule, Heft 5 „Sonderschule integriert. Berliner Situation in Zahlen und Analysen. Raumprogramme und Entwürfe für Schulen mit Lernbehinderten und Körperbehinderten"*, Technische Universität Berlin, Fakultät für Architektur. Lehrstuhl für Entwerfen IV, Berlin 1971.

83 Zum Zusammenhang von Bildungsarchitekturen und dem Diskurs der Barrierefreiheit vgl. Daniel Neugebauer in diesem Band.

84 Margaret Farmer und Ruth Weinstock, *Schulen ohne Wände. Schools without Walls* [1968], übers. von Maria und Elmar Weiß, Educational Facilities Laboratories/catalog, Frankfurt am Main 1969.

85 Carlo Testa, *New Educational Facilities. Nouveaux équipements pédagogiques. Neue Erziehungsräume*, Verlag für Architektur Artemis, Zürich und München 1975, S. 35.

86 Helmut Trauzettel, „Internationaler Schulbau. Zur Flexibilität von Bildungsbauten. Problemerörterungen zum UIA-Seminar", *Deutsche Architektur* 23/5 (1974), S. 293–299, hier S. 293f (vgl. den auszugsweisen Nachdruck dieses Artikels in diesem Band).

87 Helmut Trauzettel, „Abschlussbericht. UIA Seminar Flexibilität der Bildungsbauten" [1974], S. 8 (TU Dresden, Universitätsarchiv, Nachlass Helmut Trauzettel).

88 Vgl. Paola Cagliari, Marina Castagnetti und Claudia Giudici (Hg.), *Loris Malaguzzi and the Schools of Reggio Emilia. A Selection of His Writings and Speeches, 1945–1993*, Routledge, London 2016; Nicola S. Barbieri, „Loris Malaguzzi: la sua vita e la sua filosofia dell'educazione come nuclei fondativi del ‚Reggio Approach'", in: Luciano Pazzaglia (Hg.), *Pedagogia dell'infanzia. Atti del 55° Convegno di Scholé*, Editore La Scuola, Brescia 2017, S. 165–178.

89 Vgl. Mechthild Schumpp, „Bauformen im Bewußtsein von Kindern", *Bauwelt* 58/50 (1967), S. 1319–1332 (vgl. die Übersetzung des Texts im Quellenteil dieses Bandes); vgl. auch dies., *Stadtbau-Utopien und Gesellschaft. Der Bedeutungswandel utopischer Stadtmodelle unter sozialem Aspekt*, Bertelsmann, Gütersloh 1972.

90 Vgl. Hans Mayrhofer und Wolfgang Zacharias, *Ästhetische Erziehung. Lernorte für aktive Wahrnehmung und soziale Kreativität*, Rowohlt, Reinbek 1976; dies., *Projektbuch ästhetisches Lernen*, Rowohlt, Reinbek 1977; Karlheinz Burk und Dieter Haarmann (Hg.), *Wieviele Ecken hat unsere Schule? I: Schulraumgestaltung: Das Klassenzimmer als Lernort und Erfahrungsraum*, Arbeitskreis Grundschule e.V., Frankfurt am Main 1979. Das Projekt „Spielclub Oranienstraße 25 – ein bespielbares Stadtmodell mit Ausstellung", das 2019–20 in der ngbk in Berlin (kuratiert von Claudia Hummel und anderen) stattfand, rekonstruierte ein wichtiges Beispiel einer solchen pädagogischen Raumpraxis aus den frühen 1970er Jahren.

91 Colin Ward, *Das Kind in der Stadt* [1978], übers. von Ursula von Wiese, Goverts, Frankfurt am Main 1978; zu Colin Ward vgl. den Beitrag von Catherine Burke in diesem Band.

92 George Dennison, *Lernen und Freiheit. Aus der Praxis der First Street School* [1969], keine Übersetzerangabe, März, Frankfurt am Main 1971, S. 8 [Übersetzung leicht geändert].

93 Vgl. Gerd Grüneisl, Hans Mayrhofer und Wolfgang Zacharias, *Umwelt als Lernraum. Organisation von Spiel- und Lernsituationen. Projekte ästhetischer Erziehung*, DuMont Schauberg, Köln, 1973; Gary Coates (Hg.), *Alternative Learning Environments*, Dowden, Hutchinson & Ross, Stroudsburg, 1974.

94 Zur Entgrenzung der Spielplätze in das urbane Gewebe vgl. den Beitrag von Mark Terkessidis in diesem Band.

95 Guenther Ekkehard Weidle, in: Herbert R. Kohl, *Antiautoritärer Unterricht in der Schule von heute. Erfahrungsbericht und praktische Anleitung* [1969], übers. von Guenther Ekkehard Weidle, Rowohlt, Reinbek 1971, S. 13f (Fußnote 2).

96 Vgl. das Ausstellungsprojekt zu den architekturhistorischen Kursen der Open University *The University Is Now on Air* (Joaquim Moreno ([Hg.], *The University Is Now on Air. Broadcasting Modern Architecture*, Jap Sam/Canadian Centre for Architecture, Heijiningen und Montréal 2018).

97 Vgl. Charles E. Silberman, *Die Krise der Erziehung. Eine allgemeine Bestandsaufnahme des Zustandes und der Perspektiven öffentlicher Erziehung, dargestellt am speziellen Fall Amerikas* [1970], übers. von Ulrike Kretschmann u. a., Beltz, Weinheim und Basel 1973, S. 405–413; Henry S. Resnik, *Turning on the System: War in the Philadelphia Public Schools*, Pantheon, New York 1970; John Bremer und Michael von Moschzisker, *The School without Walls: Philadelphia's Parkway Program*, Holt, Rinehart and Winston, New York u. a. 1971; Donald William Cox, *The City as a Schoolhouse: The Story of the Parkway Program*, Judson Press, Valley Forge 1972.

98 Vgl. Richard Saul Wurman, Charles Rusch, Harry Parnass, John Dollard und Ronald Barnes, „The City as a Classroom", *Design Quarterly* 86/87 (1972; International Design Conference in Aspen: The Invisible City), S. 45–48 (vgl. auch die Übersetzung in diesem Band); zur Konferenz in Aspen von 1972 und zu weiteren *urban education*-Programmen in Nordamerika vgl. Isabelle Doucet, „Learning in the 'Real' World: Encounters with Radical Architectures (1960s–1970s)", *Journal of Educational Administration and History* 49/1 (2017), S. 7–21.

99 Vgl. die frühe, kritische Verwendung der Begriffe „Pädagogismus" und „Pädagogisierung" im Sinne einer Entgrenzung pädagogischer Zuständigkeit im westdeutschen Kontext bei einem der Assistenten des Soziologen Helmut Schelsky: Janpeter Kob, „Die Rollenproblematik des Lehrerberufs", in: Peter Heintz (Hg.), *Soziologie der Schule*, 4. Sonderheft der *Kölner Zeitschrift für Soziologie und Sozialpsychologie*, 1959, S. 91–107; vgl. auch Helmut Schelsky, *Anpassung oder Widerstand? Soziologische Bedenken zur Schulreform*, Quelle & Meyer, Heidelberg 1961; zur neueren erziehungswissenschaftlichen Problematisierung des Begriffs im Zusammenhang einer Kritik einer neoliberalen „Pädagogisierung" des Sozialen vgl. u. a. Paul Smeyers und Marc Depaepe (Hg.), *Educational Research: The Educationalization of Social Problems*, Springer, Dordrecht 2008; Alfred Schäfer und Christiane Thompson (Hg.), *Pädagogisierung*, Martin-Luther-Universität Halle-Wittenberg, Halle 2013.

100 Vgl. *Journal of Education* 147/3 (1965; Themenheft „Continuing Education"); Frank W. Jessup (Hg.), *Lifelong Learning: A Symposium on Continuing Education*, Pergamon, Oxford 1969; Jennifer Rogers, *Adults Learning*, Penguin, Harmondsworth 1971; Dennis Kallen und Jarl Bengtsson, *Recurrent Education: A Strategy for Lifelong Learning*, OECD, Paris 1973; Peter Jarvis, *Adult and Continuing Education: Theory and Practice*, Croom Helm, Beckenham 1983.

101 Vgl. Robert Maynard Hutchins, *The Learning Society*, Praeger, New York 1968; Torsten Husén, *The Learning Society*, Methuen, London 1974.

102 Karl-Hermann Koch, „Standort der Schule von morgen", in: *Bauwelt* 21/29 (1969), S. 961; vgl. auch ders., *Schulbaubuch. Analysen, Modelle, Bauten*, Bertelsmann, Gütersloh 1974, S. 36–43.

103 Edgar Faure u.a., *Wie wir leben lernen. Der Unesco-Bericht über Ziele und Zukunft unserer Erziehungsprogramme* [1972], übers. von Claudia, Hans Schöneberg u. a., Rowohlt, Reinbek 1973, S.43. Zur Geschichte des Lifelong-Learning-Diskurses und der Erwachsenenbildung als einem zentralen Projekt der UNESCO vgl. Moosung Lee und Tom Friedrich, „Continuously Reaffirmed, Subtly Accommodated, Obviously Missing and Fallaciously Critiqued:

Ideologies in UNESCO's Lifelong Learning Policy", *International Journal of Lifelong Education* 30/2 (2011), S. 151–169; Maren Elfert, *UNESCO's Utopia of Lifelong Learning: An Intellectual History*, Routledge, London und New York 2017.

104 Deutscher Bildungsrat, *Empfehlungen der Bildungskommission. Strukturplan für das Bildungswesen* [1970], zit. n. Ludwig von Friedeburg, *Bildungsreform in Deutschland. Geschichte und gesellschaftlicher Widerspruch*, Suhrkamp, Frankfurt am Main, 1989, S. 377.

105 Clark Kerr, *The Uses of the University. With a „Postscript – 1972"*, Harvard University Press, Cambridge/Massachusetts 1972, S. V–VI.

106 Peter F. Drucker, *Die Zukunft bewältigen. Aufgaben und Chancen im Zeitalter der Ungewissheit*, übers. von Meinrad Amann, Econ, Düsseldorf 1969.

107 Ebd., S. 335.

108 Vgl. Alfred Sohn-Rethel, *Geistige und körperliche Arbeit. Theoretische Schriften 1947–1990*, Teilbände I und II, Ça ira, Freiburg und Wien 2018.

109 Johannes Berger, „Universität und Kapital", *Heidelberger Rotes Forum*, 3, 1970, 42, zit. n. Rudolf Hickel, „Zur Kritik der politischen Ökonomie der Gesamthochschule", in: Joachim Hirsch und Stephan Leibfried (Hg.), *Materialien zur Wissenschafts- und Bildungspolitik*, Suhrkamp, Frankfurt am Main: Suhrkamp 1971, S. 297.

110 Vgl. Bell, *The Coming of Post-Industrial Society*.

111 Alvin [und Heidi] Toffler, *Der Zukunftsschock* [1970], übers. unter Mitwirkung der Verfasser, Scherz, Bern u.a. 1970, S. 263–264.

112 Toffler (Hg.), *The Schoolhouse in the City*.

113 Toffler, *Der Zukunftsschock*, S. 288.

114 Ebd., S. 290.

115 Gilles Deleuze, „Postskriptum über die Kontrollgesellschaften" [1990], in: ders. *Unterhandlungen 1972–1990*, übers. von Gustav Roßler, Suhrkamp, Frankfurt am Main 1993, S. 257.

116 Marshall McLuhan, *Die magischen Kanäle. 'Understanding Media'* [1964], übers. von Meinrad Amann, Econ, Düsseldorf 1968, S. 331, 335.

117 R. Buckminster Fuller, „Erziehungsindustrie" [1962], in: ders., *Erziehungsindustrie. Prospekt universaler Planung und Instruktion*, hrsg. von Joachim Krausse, übers. von Lothar M. Hohmann, Edition Voltaire, Berlin 1970, S. 40, 65–67.

118 Joan Littlewood, „A Laboratory of Fun", *New Scientist* 22/391 (1964), S. 432.

119 Joan Littlewood und Cedric Price, „Fun Palace", Fundraisingbrochüre, Eigenverlag, ohne Ort (1964), https://www.cca.qc.ca/en/search/details/collection/object/378822

120 R. Buckminster Fuller, *Education Automation. Comprehensive Learning for Emergent Humanity* [1962], hrsg. Von Jaime Snyder, Lars Mueller, Zürich 2010.

121 Lê Thành Khôi, *L'industrie de l'enseignement*, Minuit, Paris 1967 und W. Kenneth Richmond, *The Education Industry*, Methuen, London 1969; eine wichtige Sammlung von Quellentexten zu dem Thema ist Pierre Mœglin (Hg.), *Industrialiser l'éducation. Anthologie commentée (1913–2012)*, Presses universitaires de Vincennes, Paris 2016.

122 Vgl. Cedric Price, „Potteries Thinkbelt, *New Society* 192 (1966), S. 14–17; ders., „PTb Potteries Thinkbelt. A Plan for an Advanced Educational Industry in North Staffordshire", *Architectural Design* 36/10 (1966), S. 483–497; vgl. Samantha Hardingham und Kester Rattenbury, *Cedric Price. Potteries Thinkbelt* [Supercrit #1], Abingdon und New York, Routledge, 2007; Stanley Mathews, *From Agit-Prop to Free Space: the Architecture of Cedric Price*, Black Dog, London 2007.

123 Vgl. William Cannady (Hg.), *New Schools for New Towns*, Educational Facilities Laboratories und Rice University, New York und Houston 1967; Kathy Velikov, „Tuning Up the City. Cedric Price's Detroit Think Grid", *Journal of Architectural Education* 69/1 (2015), S. 40–52; Tom Holert, „Educationalize and Fail", *e-flux architecture* (März 2020) [Architectures of Education], https://www.e-flux.com/architecture/education/322663/educationalize-and-fail/.

124 Cedric Price, „Learning" [Editorial], *Architectural Design* 38/5 (Mai 1968) (vgl. auch die Übersetzung im Quellenteil dieses Bandes);

125 *Designing Education for the Future (no. 1: Prospective Changes in Society by 1980 [Including Some Implications for Education; no. 2 Implications for Education of Prospective Changes in Society; no. 3 Planning and Effecting Needed Changes in Education)*, alle hrsg. von Edgar L. Morphet und Charles O. Ryan, Citation, New York 1966 und 1967.

126 Vgl. Daniel D. Sage und Richard B. Chobot, „The Scenario as Approach to Studying the Future", in: Stephen P. Hencley und James R. Yates (Hg.), *Futurism in Education. Methodologies*, McCutchan, Berkeley 1974, S. 161–178.

127 Herman Kahn und Anthony J. Wiener, *Ihr werdet es erleben. Voraussagen der Wissenschaft bis zum Jahre 2000* [1967], mit einem Nachwort von Daniel Bell, übers. von Klaus Feldmann, Molden, Wien u.a. 1968, S. 176.

128 Robert G. Scanlon, „Policy and Planning for the Future", in: Louis Rubin [Research for Better Schools, Inc.] (Hg.), *The Future of Education. Perspectives on Tomorrow's Schooling*, Allyn and Bacon, Boston u.a. 1975, S. 87.

129 Vgl. Hildegard Hamm-Brücher, *Aufbruch ins Jahr 2000 oder Erziehung im technischen Zeitalter. Ein bildungspolitischer Report aus 11 Ländern*, Rowohlt, Reinbek 1967, S. 148; vgl. auch dies., *Schule zwischen Establishment und APO*, Schroedel, Hannover u.a. 1969; *Unfähig zur Reform? Kritik und Initiativen zur Bildungspolitik*, Piper, München 1972; [mit Friedrich Edding], *Reform der Reform. Ansätze zum bildungspolitischen Umdenken*, DuMont Schauberg, Köln 1973.

130 Willy Brandt, Regierungserklärung vor dem Deutschen Bundestag in Bonn (28. Oktober 1969), https://www.willy-brandt-biografie.de/wp-content/uploads/2017/08/Regierungserklaerung_Willy_Brandt_1969.pdf

131 [Hildegard Hamm-Brücher], *Bildungsbericht '70. Die bildungspolitische Konzeption der Bundesregierung*, Der Bundesminister für Bildung und Wissenschaft, Heger, Bonn 1970, S. 129.

132 Vgl. z.B. Theodore W. Schultz, „Capital Formation by Education", *Journal of Political Economy* 68/6 (1960), S. 571–583; Gary S. Becker, *Human Capital: A Theoretical and Empirical Analysis, with Special Reference to Education*, Columbia University Press, New York 1964; Jacob Mincer, *Schooling, Experience and Earnings*, National Bureau of Economic Research, New York 1974; zur historischen Analyse der biopolitischen Dimensionen des Humankapitalbegriffs vgl. Ulrich Bröckling, „Menschenökonomie, Humankapital. Eine Kritik der biopolitischen Ökonomie", *Mittelweg 36* 12/1 (2003), S. 3–22.

133 „That Population Explosion" war die Titelzeile des Magazins *Time* vom 11. Januar 1960; die martialischen (und immer auch rassistisch aufgeladenen, malthusianischen) Metaphern sollten der Diskussion über die demografischen Entwicklung (1960 hatte die Weltbevölkerung angeblich die Grenze von 3 Milliarden durchbrochen) erhalten bleiben; Paul R. und Anne H. Ehrlichs Bestseller *The Population Bomb* von 1968 ist dafür nur ein Beispiel; vgl. auch David Lam, „How the World Survived the Population Bomb: Lessons From 50 Years of Extraordinary Demographic History", *Demography* 48/4 (2011), S. 1231–1262.

134 Als „Baby Boomer" wird die nach dem Zweiten Weltkrieg, zwischen 1946 und 1964 geborene, demografische Kohorte bezeichnet; für einen aufschlussreichen Überblick zur kulturellen Debatte um die Baby-Boom-Generation vgl. Jennie Bristow, *Baby Boomers and Generational Conflict*, Palgrave Macmillan, Houndmills 2015.

135 „Bildungsökonomie" und bildungsökonomisch begründete „Investitionen" wurden zu entscheidenden Faktoren der Bildungsplanung der Nachkriegsjahrzehnte, auch und besonders in Beziehung zum Schul- und Hochschulbau. Erhellend zur neu erstehenden Figur des „Bildungsökonomen": Michael Geiss, „Der Bildungsökonom", in: Alban Frei und Hannes Mangold (Hg.), *Das Personal der Postmoderne: Inventur einer Epoche*, transcript, Bielefeld 2015, S. 33–49. Beispielhaft seien zwei Titel genannt: Friedrich Edding, *Ökonomie des Bildungswesens. Lehren und Lernen als Haushalt und als Investition*, Rombach, Freiburg im Breisgau 1963; Paul Woodring, *Investment in Innovation. An Historical Appraisal of the Fund for the Advancement of Education*, Little, Brown & Co., Boston und Toronto 1970; zur Ökonomie der Architekturen der Bildung ist die Literatur vergleichbar uferlos, auch hier nur zwei beispielhafte Veröffentlichungen: *The Cost of a Schoolhouse*, Educational Facilities Laboratories, New York 1960; *Guide to Alternatives for Financing School Buildings*, Educational Facilities Laboratories, New York 1971.

136 Samuel Bowles und Herbert Gintis, *Pädagogik und die Widersprüche der Ökonomie. Das Beispiel USA* [1976], übers. von Gerlinde Supplitt, Suhrkamp, Frankfurt am Main 1978, S. 316f.

137 Stuart Hall, „The Neo-Liberal Revolution", *Cultural Studies* 25/6 (2011), S. 705–728.

138 Bowles und Gintis, *Pädagogik und die Widersprüche der Ökonomie*, S. 13.

139 Vgl. den Beitrag von Evan Calder Williams in diesem Band.

140 Vgl. „Three Underground Schools", *Progressive Architecture* (Oktober 1975), S. 30, 34.

141 Vgl. z.B. die Themenausgabe „From Education to Incarceration: Dismantling the School-to-Prison Pipeline" der Zeitschrift *Counterpoints* (453; 2014).

142 Vgl. Amber N. Wiley, „The Dunbar High School Dilemma. Architecture, Power, and African American Cultural Heritage", *Buildings & Landscapes: Journal of the Vernacular Architecture Forum* 20/1 (2013), S. 95–128 und dies., „Schools and Prisons", *The Aggregate* 2 (2015), http://weaggregate.org/piece/schools-and-prisons.

143 Vgl. Gary Orfield, „The Politics of Resegregation", *Saturday Review* (20. September 1969), S. 58–60, 77–79.

144 Bowles und Gintis, *Pädagogik und die Widersprüche der Ökonomie*, S. 13f.

145 Vgl. die Übersetzung von Mildred Friedmans kuratorischem Statement im Quellenteil dieses Bandes.

146 Pierre Merlin, *L'université assassinée. Vincennes: 1968–1980*, Ramsay, Paris 1980.

147 Vgl. u.a. den Film *Vincennes, l'université perdue* von Virginie Linhart (arte u. a., 2018).

Nicht nachzeichnen – selbst entwerfen! Die Pionier-Stadt und die Simulation der Zukunft

Ana Hušman und Dubravka Sekulić

Aus dem Archiv der Jugendstadt, Zagreb: Vögelchen

Die Pionier-Stadt war das Ergebnis politischer wie sozialer Notwendigkeiten – und sie entstand unter der Maßgabe, dass Bildung die Mauern der „Schule" hinter sich lassen und Eingang in die Stadt finde müsse, ins alltägliche Leben. Nur so könne sie den „neuen" Menschen der neuen sozialistischen Gesellschaft hervorbringen.

Als sich im Jahr 1947 verschiedene Gruppen jugendlicher Freiwilligenbrigaden in der Umgebung von Zagreb auf einem flussnahen Hügel trafen, um die Pionier-Stadt zu errichten, hatten sie nichts weiter in der Hand als die Architekturskizze einer Stadt, die sich ganz der Ausbildung der jüngeren Bevölkerung widmen sollte. Was dieser Ort tatsächlich sein würde, war alles andere als klar. Eine Sache stand aber vom ersten Spatenstich an fest: Es würde ein Ort der Bildung sein – und es würde eine experimentelle Schule sein, ein Labor fortlaufender pädagogischer Reformen von 1951 bis 1961.

Die vorliegende Arbeit zu entwickeln, bedeutete also ein imaginäres Gespräch zu führen zwischen einem Ort, der eine Absicht dokumentiert, und einem aktiven Raum. Entwickelt hat sich daraus ein Beitrag, der sich zwischen Wandzeitung, Tagebuch und Rechercheaufzeichnungen bewegt. Unser Ziel war, Verbindungslinien zu ziehen und Arbeitsmethoden zu kombinieren, die uns den Weg durch offizielle Archive, andernorts verbliebene Dokumente und die Erinnerungen unserer Eltern weisen konnten. Referenzen, Fußnoten und Interpretationen dienen als Instrumente, um den Raum der Pionier-Stadt in eine Erzählung zu fassen.

Alle drei Tableaus – „Eine Stadt, nicht nur ein Gebäude", „Die Latham-Schleife" und „Kritik und Selbstkritik" – changieren zwischen Erinnerung, Archiv und „offizieller" Stellungnahme. Im Prozess einer dialektischen Montage zusammengeführt, treten so die zentralen Aspekte dessen, was die Pionier-Stadt ausmacht, ans Licht.

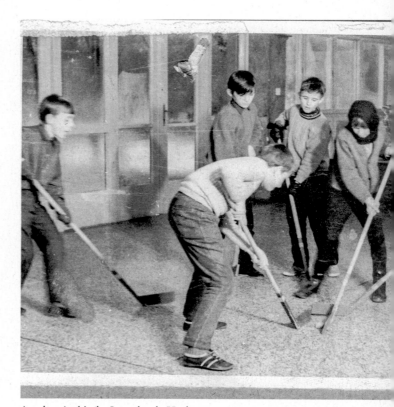

Aus dem Archiv der Jugendstadt: Hockey

Milovan Đilas, *Problemi školstva u borbi za socijalizam u našoj zemlji,*
Rezolucija III. plenuma CK KPJ o zadacima u školstvu [dt. Probleme des
Erziehungswesens im Kampf um den Sozialismus in unserem Land —
Beschluss des III. Plenums des ZK der Kommunistischen Partei Jugoslawiens
zu den Aufgaben und Zielen des Erziehungswesens], Kultura, Zagreb 1950

> Djecu treba od najranije dobi navikavati na dosljednost i
> čestitost. Vrlo je česta pojava, u školi i u pionirskoj odnosno
> omladinskoj organizaciji, da djeca daju svečane obaveze, a ne iz-
> vrše ih i poslije ih nitko ništa ne pita. Takve pojave treba žigo-
> sati, zahtijevati više odgovornosti, paziti na kritiku i samokriti-
> ku. Ali i u vezi sa samokritikom opaža se da često postaje sama se-
> bi svrhom, neka vrst ispovijedi. Učenik prizna grešku, ali se ne
> popravi, opet ju prizna i opet se ne popravi. Potrebna je dakle bo-
> lja evidencija i kontrola od strane nastavnika i školskih organiza-
> cija.

Vom frühesten Alter sollen die Kinder an Tugenden der Beharrlichkeit und Rechtschaffenheit herangeführt
werden. Es passiert oft, in der Schule wie in der Pioniers- und der Jugendorganisation, dass die Kinder
feierliche Gelöbnisse abgeben, ohne sie einzulösen, aber deswegen später nicht zur Rede gestellt werden.
Solche Vorkommnisse müssen gebrandmarkt werden; man soll mehr Verantwortung verlangen und auf
Kritik und Selbstkritik achtgeben. Aber auch was die Selbstkritik angeht, bemerkt man, dass sie oft der Form
halber ausgeübt wird, somit einer Beichte ähnlich. Der Schüler gesteht seinen Fehler ein, aber korrigiert
sich nicht; gesteht den Fehler erneut, aber korrigiert sich wiederum nicht. Eine bessere Dokumentation und
Kontrolle seitens der Lehrerschaft und der schulischen Organisationen sind daher nötig.
(Jahresbericht zur Lage des Erziehungswesens, Erhebung des Sekretariats für Bildung und Kultur zur Lage
des Erziehungswesens in 1956/57, Archiv der Stadt Zagreb)

KRITIK UND SELBSTKRITIK

a: In diesem Gebäude war ich die Leiterin
der Abteilung. Eines Abends hatten wir
Kritik und Selbstkritik; mussten alle
offen und ehrlich sein; es muss in dem
Gebäude Nr. 15 gewesen sein; wir hatten
uns so in die Haare gekriegt, dass zum
Schluss alle im Flur geschlafen haben.
Es wurden die Matratzen rausgeholt und
man schlief draußen, weil keiner neben
dem anderen schlafen wollte.

b: Ahahaha, was war das, habt ihr
euch untereinander alles an den Kopf
geschmissen?

c: Kritik und Selbstkritik, jaja, wir haben
uns, es ging darum, dass …

(Gespräch zwischen Jelena und
Ana Hušman, 2. Januar 2020)

„Wir benutzen den Zirkel.“

Aus dem Archiv der Jugendstadt: Die Montage eines Dokumentarfilms, 1970

Around the turn of the twentieth century, a simple invention helped define the operating character of film technology. A *loop* was added to the film's threading path in the camera/projector, thus eliminating the negative side effects of intermittent movement. A strip of film could now be safely advanced through, and paused at, the camera/projector gate without the danger of excessive tension causing it to break at the spool.

Figure 0.1

The Latham Loop (fig. 0.1), as this invention came to be known, is a relational function residing at the heart of the cinematographic machine. It is, essentially, a *curvature of space* demarcated between the spools, the gears, and the gate: a trajectory of movement made explicit and visible only once the filmstrip has been threaded into the camera/projector. The Latham Loop may thus be thought of as a friendly "ghost in the

machine," bringing together thought and technology, conceptual and mechanized labor. In the realm of the cinema, the Latham Loop stands for the inseparability of idea and matter, practice and theory.

Pavle Levi, „Preamble", in: ders., *Cinema by Other Means*, Oxford University Press, Oxford und New York 2012, S. xi–xii

Around the turn of the twen
eth century, a simple inventi
helped define the operati
character of film technology.
loop was added to the filr
threading path in the camer
projector, thus eliminating the

is a
ine.
the
ible
tor.
the

Aus dem Archiv der Jugendstadt: In der Sporthalle

Aus dem Archiv der Jugendstadt: Hund im Schnee

U Pionirskom će se gradu naprednim xxxixxxxxxx metodama,koriš-
teći napredna pedagoška iskustva,kroz kružoke i ostale forme školskog ra-
da i kroz pionirsku organizaciju,spremati naši najmlađi da postanu u
budućnosti dobri stručnjaci i majstori,svjesni borci za izgradnju soci-
jalizma u našoj zemlji.Uz obaveznu grupu školskih predmeta sa praktičnim
radom,pioniri će raditi kao mladi telegrafisti i telefonisti,poštari,
metalci,modelari,radioamateri,brodari i t.d.Naizmjece živeći u Pionirskom
gradu,najbolji će pioniri iz Hrvatske,kroz korisnu i odgojnu zabavu,
dobijati osnovno i uokvireno znanje iz raznih područja nauke i umjet-
nosti,razvijajući kod sebe samostalnost i već u mladim godinama prib-
ližan izbor zvanja.Pionirski grad će mnogo pomoći našim nastavnicima,
pedagozima i roditeljima u nastojanjima za formiranje novog moralnog
i karakternog lika čovjeka u djetetu,razvijajući kod njega nov odnos
prema zajednici i socijalističkoj izgradnji naše zemlje.

In der Pionierstadt sollen unsere Jüngsten – dabei müssen die fortschrittlichen Methoden und Erziehungserfahrungen angewandt werden, in Arbeitskreisen und anderen schulischen Arbeitsformen und durch die Pionierorganisation vermittelt – an ihre zukünftige Rolle als gute Fachleute und Meister, selbstbewusste Kämpfer im Aufbau des Sozialismus in unserem Land herangeführt werden.
Neben den Basisfächern mit zusätzlicher praktischer Arbeit sollen sich Pioniere auch als junge Telegrafisten und Telefonisten, Briefträger, Metallarbeiter, Modellbauer, Radioamateure, Schiffer usw. betätigen. Sich jeweils in der Pionierstadt abwechselnd, werden die besten Pioniere Kroatiens, vermittels einer nützlichen und erzieherischen Unterhaltung, ein gründliches und umfassendes Wissen in verschiedenen Wissenschaften und Künsten erhalten und dadurch bei sich selbst Eigenständigkeit entwickeln und sich schon im frühen Alter ungefähr für einen Berufsgang entscheiden. Die Pionierstadt wird unseren zahlreichen Lehrern, Pädagogen und Eltern große Hilfe leisten, in ihren Bemühungen um die Schaffung eines neuen moralischen und charakterfesten Menschenbilds im Kinde, wobei bei ihm ein neues Verhältnis zur Gemeinschaft und zum Aufbau des Sozialismus in unserem Land anerzogen wird.
(Aus dem Archiv der Pionierstadt, 1948)

Aus dem Archiv der Jugendstadt: Fahnenmasten und Pavillons auf den Hängen

Učitelj proverava samostalan rad učenika pitanjima. Zapisuje odgovore u odgovarajuću kolonu, odnosno red, tako da čitav pregled dobija sledeći oblik:

Tabla je crna.
Olovka je žuta.
Knjiga je debela.
Armija je nepobediva.
Škola je državna.
Knjiga je Markova.
Sto je školski.
Klupa je drvena.
Cipele su kožne.
Čarape su vunene.
Peć je gvozdena.
Opanci su gumeni, itd.

Učenici ispisuju rečenice u kolone, a učitelj prelazi da radi sa IV razredom.

Učitelj proverava kako su učenici rešili date zadatke. Zatim se obraća celom razredu da izvrše pismenu probu oba zadatka, a on prelazi da radi sa II razredom.

Učitelj vrši kontrolu samostalnog rada učenika. Zatim skreće pažnju učenicima da nastave do kraja, da rade polako i pišu čitko, a on prelazi da radi sa III razredom.

Die Tafel ist schwarz.
Der Bleistift ist gelb.
Das Buch ist dick.
Die Armee ist unbesiegbar.
Die Schule ist staatlich.
Das Buch gehört Marko.
Der Tisch ist aus der Schule.
Die Bank ist aus Holz.
Die Schuhe sind aus Leder.
Die Socken sind aus Wolle.
Der Herd ist aus Eisen.
Die Bauernschuhe sind aus Gummi usw.

Aus der Zeitschrift *Pedagoški rad, časopis za pedagoška i kulturno-prosvjetna pitanja* [dt. Erziehungsarbeit – Zeitschrift für pädagogische, kulturelle und Erziehungsfragen], 5/3–4 (1950)

Übersetzungen aus dem Kroatischen: Petar Milat

„We make the road by walking"
Colin Ward und Bildungskonzepte der 1960er und 1970er Jahre

Catherine Burke

Wenn man mit einer langfristigen Perspektive auf die Schule als gebaute Umgebung blickt, könnte man annehmen, dass die radikaleren Experimente und Versuche, die Möglichkeiten von Erziehung zu erweitern, eher im randständigen Bereich stattfanden; in Grenzgegenden, an Peripherien, in Räumen am Übergang zwischen der Schule und dem Dorf, der Gemeinde oder der Stadt, in der sie liegt. Radikale Geister fanden hier ein Betätigungsfeld für ihre hochgesteckten Ziele. Das Klassenzimmer mag der Mittelpunkt traditioneller pädagogischer Aktivitäten sein, aber es sind die Ecken und Winkel, die Korridore und die Außenräume, in denen die kreativen Möglichkeiten der Pädagogik beginnen. Bei Experimenten mit dem Lehrplan während der 1940er-Kriegsjahre in Teilen Englands wurde das augenscheinlich. Ein überzeugendes und einflussreiches Beispiel ist die Stewart Street School in Birmingham, wo der ganze Lernstoff ausgehend von der Kunsterziehung unterrichtet wurde.[1] Der Künstler Peter László Péri beschäftigte sich mit Mauern als den Indikatoren dieser Trennung zwischen dem Leben in der Schule und der Gemeinde. Mit seinen „horizontalen Reliefs" verdeutlichte er, wie wichtig es ist, über die Schule hinauszublicken, Verständnis- und Wissensformen zu erschließen, die im sozialen Leben verwurzelt sind.[2]

Titelfoto der Publikation *Streetwork. The Exploding School* von Colin Ward und Anthony Fyson, 1973

Peter László Péri, Außenskulptur am Greenhead College
(ehemals Greenhead High School for Girls), 1961

Solche Bemühungen, die Möglichkeiten von Bildung zu erweitern, haben entscheidend die Selbstverständlichkeit des Klassenzimmers infrage gestellt. Sie führten zu Veränderungen in der Schule: Nicht nur die Anordnung von Möblierung, Menschen und Dingen wurde neu gedacht; die Aufmerksamkeit richtete sich auch auf die örtliche Landschaft. Der Lehrplan sollte, wo immer möglich, darauf eingehen. Es waren im Wesentlichen progressive Lehrer*innen, die das Abenteuer einer Veränderung der Lernumgebung wagten. Charakteristisch waren Versuche, die Schulkinder auch körperlich zu befreien, sie zu Bewegung zu ermuntern, und ihnen Wahlmöglichkeiten in einem erweiterten Lehrangebot zu geben. Die lokale Umgebung spielte dabei immer eine Rolle. Wegweisend sind hier Colin Wards Publikationen *The Child in the City* und *Street Work. The Exploding School*, die beide in den 1970er Jahren herauskamen.[3] Ward war ein Lehrer, Entwickler und Autor, der für seinen „sanften" Anarchismus bekannt war. Er vertrat in diesen Büchern eine Idee von Kindheit, die von freier Erkundung und Interpretation bestimmt sein sollte, um letztendlich die lokale Umgebung mitzugestalten. Wards Vorstellungen waren in den Nachkriegsbemühungen um eine Stärkung der Demokratie verwurzelt. Die körperliche Befreiung der Kinder gehört in diesen Kontext.

Ich möchte diesen Aspekt zum Anlass nehmen, mich mit einem bestimmten Körperteil näher zu beschäftigen, genauer gesagt, mit den Füßen. Wie versteht Ward den Akt des Gehens und inwiefern vertritt er dabei eine Anarchie im menschlichen Maßstab? Denn diese bildet den Kern seiner Vorschläge und Anregungen.[4] Ich möchte die Aufmerksamkeit ernst nehmen, die er und andere auf das Gehen gerichtet haben. Das Gehen ist ihrer Setzung eine Form der Wissensgenerierung, die dazu befähigt, die traditionelle, statische und ganz auf die Innenperspektive beschränkte Schule kritisch zu hinterfragen. In den Jahrzehnten nach dem Zweiten Weltkrieg etablierte sich in Großbritannien und in Teilen der USA ein Vokabular explosiver, anarchistischer Veränderung. Es verbreitete sich rasch und blieb nicht auf Außenseiterpositionen beschränkt. Diesen Veränderungen lag meines Erachtens eine tief verwurzelte progressive Tradition zugrunde, der daran gelegen war, die körperliche Erstarrung der Schüler*innen, die ihnen von den herkömmlichen Unterrichtsräumen aufgezwungen wurde, aufzulösen, sie in Bewegung zu bringen.

Ward verwendete gern die Formulierung „Wer sein Dorf kennt, versteht die Welt". Er wollte damit sagen, dass alles Wichtige in kleinem Rahmen anfängt und dass echte Politik nur dort zustande kommt, wo sie lokal entwickelt wird.[5] Er drängte also darauf, die Schulräume immer wieder zu verlassen, in Begleitung von Pädagog*innen, die sich für „beiläufiges Lernen" einsetzten. Solche Exkursionen konnten die überkommenen Beziehungen zwischen Schüler*innen und Lehrer*innen und zwischen Schule und Gemeinde auf die Probe stellen. Kleine Schritte, kleine Handlungen und planetarische Folgen, wie Wards Lieblingsformulierung impliziert – das erinnert uns an die aktuellen Versuche junger Menschen, ihren schulischen Erfahrungen durch weltweite Schulstreiks eine eigene Gestalt zu geben, um auf den Klimanotstand aufmerksam zu machen. Für Ward wäre das sicher ein Anlass gewesen, auf eine Anarchie mit menschlichem Antlitz zu verweisen, von der er glaubte, dass sie als Hoffnung zu jeder historischen Zeit zu gewärtigen war.

Die unhintergehbare Präsenz dieser Institution namens Schule erkannten Ward und ähnlich gesinnte Zeitgenossen wie Ivan Illich durchaus an. Zur Debatte stellen wollten sie aber die etablierte Funktion ihrer Gestaltung und die vertikale Ausrichtung dessen, was unter Schule verstanden wird. Die Wände der Schule wurden zu einem Spielort der Möglichkeiten – eine radikale Variante ist die Schule ohne Wände. In einer anarchistischen Sicht der Welt ist die Durchlässigkeit von Beschränkungen und Grenzen offensichtlich nicht nur für die Überwindung der Demarkation physischer Räume nötig. Sie betrifft auch die Grenzziehungen, auf denen die Hierarchien der Wissenssubjekte beruhen. Gehen wird damit zu einem dynamischen Mechanismus der Veränderung. Die Schule und das Klassenzimmer werden zu einem Zentrum, in dem eine dem Menschen gemäße Erzeugung von Wissen gefeiert wird: Alles beginnt mit der Interpretation und Genese von Bedeutung. Für Ward bot sich in der urbanen Umwelt ein reicher Lernstoff und eine

Gelegenheit, die Grenzen infrage zu stellen, die zwischen der Schule und der Gemeinde gezogen wurden. Das explosive Vokabular von *Streetwork* wurde von Kommentatoren wie Maurice Ash aufgegriffen, dem Vorsitzenden der Town and Country Planning Association, die Ward in den 1970er und 1980er Jahren als Education Officer beschäftigte. Ash argumentierte voller Enthusiasmus, dass „umweltbezogene Erziehung Dynamit ist".[6]

„Lasst uns raus", war eine Forderung von Schulkindern, als man sie 1968 nach der Schule fragte, die ihnen vorschwebte. Die britische Zeitung *The Observer* sammelte damals Ideen, wie man Erziehung erleben könnte.[7] Mehr als eine Generation später griff der *Guardian* 2001 das Thema mit einem Ideenwettbewerb erneut auf. Der 17 Jahre alte Jonathan formulierte eine Idealvorstellung, in der viele Themen aus der Zeit um 1968 wiederauftauchten:

> „Die Schule, die mir gefallen würde, wäre offen, in allen Bedeutungen des Wortes. […] Schüler*innen wären frei, den Unterrichtsgegenstand nach eigenen Wünschen zu wählen. […] Die Schule wäre auch viel stärker in die unmittelbare Umgebung und das städtische Umfeld im weiteren Sinne eingebunden. In dieser Schule wäre niemand auf preisgekrönte Aufsätze über den tropischen Regenwald stolz, wenn damit nicht auch Aktionen verbunden wären. Schulen wären Teil lokaler, aber auch internationaler Gemeinschaften, und würden sich an der Lösung von anfallenden Problemen beteiligen."[8]

Schritt für Schritt entsteht die Straße[9]

Das Gehen hat eine interessante Geschichte im Kontext der Pädagogik. Der Körper in Bewegung war für progressiv eingestellte Menschen in den Jahrzehnten nach dem Zweiten Weltkrieg von großem Interesse – ob sie Designer*innen, Lehrer*innen oder Künstler*innen waren. Die moderne Schule hatte sich so entwickelt, dass alle ihre Gestaltungsprinzipien das Gehen verhinderten, sofern es sich nicht um Übung oder Drill handelte. In der Regel waren Pädagog*innen eher daran interessiert, die Füße ruhig zu stellen, denn ihr Augenmerk galt vor allem dem Oberkörper und dem Kopf.[10]

Im frühen 20. Jahrhundert wurde die Ertüchtigung der unteren Gliedmaßen vor allem bei Jungen zum Gegenstand autoritärer Disziplin. Der Sozialanthropologe Tim Ingold hat festgestellt, dass die Mechanisierung aller Vorgänge, die man auf zwei Beinen erledigen kann, Teil einer umfänglicheren Transformation war, die mit der beginnenden Moderne einhergingen – sie betrafen Modalitäten des Reisens und des Verkehrs, die Ausbildung von Haltung und Gestik, die Gewichtung der Sinne und die Architektur der gebauten Umgebung.[11] Die Schulbildung war damals geradezu darauf angelegt, den Kindern Beine zu machen. Durch das Marschieren sollte der Körper „durch eine mechanische Bewegung auf einem vorgegebenen Kurs vorangetrieben [werden], wobei die Bewegung auf keinerlei Interaktion mit der Umgebung angelegt war, die sich entlang des Wegs eröffnet".[12]

Wie Kinder ihre Umwelt interpretieren: Cover von Colin Wards *Child in the City*, 1978; Foto: Ann Golzen

In der unmittelbaren Nachkriegszeit wiederum herrschte Konsens darüber, dass die Schule ein Schlüsselfaktor für die Stärkung der Demokratie sein sollte – verbunden mit dem Anspruch, Schulen so zu gestalten, dass sie auch eine Freiheit der Bewegung erlaubten und sogar förderten. Der amerikanische Pädagoge Carleton Washburne erklärte, dass Kinder die Gelegenheit bekommen müssten, eine eigene Wahl zu treffen, und dazu gehörte auch, wo und was sie lernen wollten. Solche Entscheidungen erschienen ihm wesentlich für die Einübung der Demokratie. Im Sinne solcher Überlegungen achteten progressiv gesinnte Innenarchitekt*innen darauf, eine größere Vielfalt an Räumen in den Schulen anzubieten: Erker, Nischen, Ruheräume, verwinkelte Bereiche und schließlich Außenbereiche, die zu Gemeinschaftserfahrung und zum Spielen ermunterten.[13]

Das Gehen sowohl in der Schule wie auch außerhalb, die Bewegung von Ort zu Ort erschien manchen zunehmend als so essenzielle wie freudvolle Aktivität vor allem für jüngere Kinder. Designer*innen und Schularchitekt*innen nahmen die Sache ernst: In den 1960er Jahren ging man davon aus, dass Kinder im Grundschulalter nicht still sitzen mussten, sondern sich bei ihren Tätigkeiten bewegten: Machen, Messen, Zählen, Zeichnen, Materialsuche, und dabei immer auch die Gelegenheit, zwischen Alternativen zu wählen. Gleichzeitig erwartete man von den Lehrer*innen, dass sie den Kindern dabei zur Seite standen, deren Interessen auch buchstäblich folgten: die progressive, offene Schule.

Die Stadt als Schule: *Bulletin of Environmental Education*, April 1972;
Foto: Ann Golzen

Das Konzept eines Lernens durch Herumlaufen oder einer „beiläufigen Erziehung" (*incidental education*)[14] stand im Zentrum einer Vision von Bildung, für die Pädagog*innen kämpften, die sich einer anarchistischen Interpretation von lebensweltlicher Pädagogik verbunden fühlten. Sie glaubten daran, dass Bildung zu sozialem Wandel führen konnte. In den USA wurde eine solche Vision von Paul Goodman vertreten, der sie sie in den 1970er und 1980er Jahren auch in unterschiedlichen experimentellen Kontexten praktisch umsetzen konnte. Im Zuge der allgemeinen Institutionskritik, die aus der Studentenbewegung der späten 1960er Jahre hervorgegangen waren, gewannen diese Pädagog*innen und Architekt*innen den Eindruck, dass das politische Klima einer schrittweisen Bildungsrevolution zuträglich war. Selbst die anarchistischen Strömungen, mit denen sie sympathisierten, fanden damals breitere Akzeptanz. Man konnte sich in diesen Kreisen kein Szenario vorstellen, in dem die Schule als Gehäuse die Bemühungen um einen fundamentalen Wandel überleben würde. *Streetwork* brachte Strategien ein, die schrittweise zu einem vollständigen Verschwinden aller geläufigen Schulformen geführt hätten. Schule, wie man sie früher in der Öffentlichkeit und an konkreten Orten gekannt hatte, sollte es nicht mehr geben. Sie würde durch ein System

in der Stadt verankerter Pädagogik ersetzt, in dem Kinder vor allem außerhalb des Schulgebäudes lernen würden. Sie würden in ihrer Umgebung die Fragen finden, auf die sie Antworten suchen sollten. Sie würden Probleme erkennen und zu deren Lösung beitragen. Nur so könnte man der menschlichen Natur entsprechen. Die natürliche Neugier von Kindern sollte der Ausgangspunkt werden: Man wollte bei ihrem Bedürfnis ansetzen, Gelegenheiten zu entdecken, in denen sie ein Bewusstsein für ihren Selbstwert entdecken konnten. In *Streetwork* und in einer umfangreichen Serie von Publikationen, die sich an Lehrer*innen an Schulen wandten (dem *Bulletin for Environmental Education*, oder BEE) vertraten Ward und andere die Idee von der Stadt als der eigentlichen Schule. Das war ein radikaler Ansatz, mit dem sie eine Anleitung zur Verfügung stellten, wie das Lernen sich aus einer Beschäftigung mit drängenden Problemen im urbanen Umfeld entwickeln könnte. Es war die Welt, in der sich die jungen Leute auskannten und die ihnen am Herzen lag. In diesem Meinungsklima konnten progressive Praktiker*innen – Architekt*innen, Stadtplaner*innen, Pädagog*innen – daran glauben, dass ein Fortschritt unausweichlich wäre: „Schulen werden im Jahr 2000 näher an die Welt heranrücken. [...] Die gegenseitige Durchdringung von Schule und Nachbarschaft wird durch Gebäude befördert werden, deren Design auf Offenheit ausgerichtet ist. [...] Das Klassenzimmer als in sich geschlossene Box wird verschwinden. [...] Das Schulgebäude wird man vor allem als soziales Zentrum denken."[15]

In Nordamerika wurde in den späten 1960er Jahren eine ähnliche Perspektive artikuliert und visualisiert. Architekt*innen und Pädagog*innen konnten sich nicht vorstellen, dass das Klassenzimmer als Box und die traditionelle Form des Schulbesuchs, wie sich in den industriellen Nationen entwickelt hatte, in einem Klima radikaler Kritik moderner Institutionen weiterhin wie gehabt bestehen konnten.

Der Architekt Shadrach Woods formulierte es so: „Die Stadt selbst [...] ist die Schule, das College, die Universität. Wir sehen die Stadt als die totale Schule, nicht die Schule als „Mikro-Community" [...] Das Theater unserer Zeit ist auf den Straßen. Erziehung ist Stadtplanung. Und Stadtplanung geht jeden an, wie auch Erziehung."[16]

Die Transformation der Erziehung, wie sie Ward im Sinn hatte, wurde in Großbritannien zumindest teilweise durch die Einrichtung von Urban Study Centres verwirklicht.[17] Das war zweifellos eine beeindruckende Errungenschaft, aber diese Zentren befanden sich doch außerhalb der Schulen, was die Auswirkungen auf Veränderungen des Unterrichts in den Schulen selbst minimierte. Das macht einmal mehr klar, wie wichtig Orte und die konkrete Form von Schulgebäuden als solche sind, denn sie bestimmen das Verhalten derer, die in diesen Räumen zu tun haben. Die Schule als Institution und das Unterrichten als Beruf haben wiederholte Versuche überstanden, langfristig einen dynamischen Lehrplan einzurichten, der für die Bedürfnisse der Betroffenen offen ist. Die Immunität gegen Veränderung ist bemerkenswert, und ironischerweise (für Ward) findet dieser Widerstand

wesentliche Nahrung in den Einstellungen und Erwartungen der Öffentlichkeit. Allerdings ist auch die anhaltende Relevanz von *Streetwork* klar. Jonathans Plädoyer für eine andere Bildungserfahrung macht dies mehr als deutlich. Es führt uns vor Augen, dass Wards Schriften eine reichhaltige, nach wie vor relevante Ressource darstellen. Es zeigt uns auch, wie man sich Schulgemeinschaften in der damaligen Zeit vorgestellt hat. Umwelterziehung in der Stadt durch zielgerichtetes Verlassen des Schulgebäudes war ein wesentliches Charakteristikum der „explodierenden" Schule. Sie ist als progressive, dabei durchaus breitenwirksame Bewegung anerkannt. Dieser Text möchte daher auch daran erinnern, dass ein zentrales Merkmal des Anarchismus, frei herumstreifen zu können und dabei einen eigenen Lernpfad zu finden, buchstäblich durch peripatetisches Wandern denkmöglich wurde – und dabei immer im Rahmen einer zweckgerichteten und strukturierten pädagogischen Absicht. Im Endeffekt war das ein pädagogischer Anarchismus, der die Saat radikalen Wandels in sich trug, der aber so sehr in die professionelle Wirklichkeit von Lehrer*innen eingebettet war, dass er letztendlich die Möglichkeiten der explodierenden Schule verfehlte.

Aus dem Englischen von Bert Rebhandl

1 Catherine Burke, „Creativity in School Design", in: Julian Sefton-Green, Pat Thomson, Ken Jones, Liora Bresler (Hg.), *The Routledge International Handbook of Creative Learning*, Routledge, London 2011; Catherine Burke und Ian Grosvenor, „The Steward Street School Experiment: a Critical Case Study of Possibilities", *British Educational Research Journal* 39/1 (2013), S. 148–165.

2 Peter László Péri (1899–1967) war ein Künstler und Emigrant aus Ungarn bzw. Deutschland, der in den 1950er und 60er Jahren von progressiven regionalen Schulverwaltungen mit der Schaffung skulpturaler Figuren beauftragt wurde, die häufig nur an den Füßen mit den Ziegelwänden von Schul- und Hochschulgebäuden verbunden waren. Damit sollte die Energie deutlich gemacht werden, die in der Idee der „explodierenden Schule" impliziert war.

3 Colin Ward und Anthony Fryson, *Streetwork. The Exploding School*, Routledge and Kegen, London 1973, und Colin Ward, *The Child in the City*, The Architectural Press, London 1978.

4 Catherine Burke und Ken Jones (Hg), *Education, Childhood and Anarchism. Talking Colin Ward*, Routledge, London 2014.

5 Colin Ward, „On the Human Scale", *Freedom* (13. August 1955), S. 2.

6 Maurice Ash, zitiert in Ward und Fryson, *Streetwork*, S. vii.

7 Edward Blishen (Hg.), *The School That I'd Like*, Penguin, London 1969.

8 Catherine Burke und Ian Grosvenor, *The School I'd Like Revisited*, Routledge, London 2015, S. 61.

9 Myles Horton und Paolo Freire, *We Make the Road by Walking. Conversations on Education and Social Change*, hrsg. von Brenda Ball, John Gaventa und Jon Peters, Temple University Press, Philadelphia 1990.

10 Zu einer ausführliche Diskussion der Bedeutung von Füßen in der Geschichte der Erziehung siehe Catherine Burke, „Feet, Footwear and Being ‚Alive' in the Modern School", *Paedagogica Historica* 54/1–2 (2018), S. 32–47.

11 Tim Ingold, *Being Alive. Essays on Movement, Knowledge and Description*, Routledge, London 2011, S. 34.

12 Tim Ingold und J.L. Vergunst, *Ways of Walking. Ethnography and Practice on Foot (Anthropological Studies of Creativity and Perception)*, Routledge, London 2008, S. 13.

13 Catherine Burke, „Designing for 'Touch', 'Reach' and 'Movement' in Postwar (1946–1972) English Primary and Infant School Environments", *The Senses and Society* 14/2 (2019), S. 207–220; Catherine Burke, „Quiet Stories of Educational Design", in: Kate Darian-Smith und Julie Willis (Hg), *Designing Schools: Space, Place and Pedagogy*, Routledge, London 2016, S. 191–204.

14 Der Begriff „incidental education" wurde von Paul Goodman und anderen Autor*innen wie Colin Ward verwendet. Siehe Paul Goodman, „The Present Moment in Education", *The New York Review of Books* (10. April 1969); online: http://www.nybooks.com/articles/1969/04/10/the-present-moment-in-education/

15 Ken Laybourn, zitiert in Roy Lowe, *The Death of Progressive Education. How Teachers Lost Control of the Classroom*, Routledge, London 2007, S. 46.

16 Shadrach Woods, „The Education Bazaar", *Harvard Educational Review* 39/4 (1969), S. 116–125.

17 Ausführliche Informationen über Urban Study Centres bietet die Dissertation von Sol Perez-Martinez, *Urban Studies Centres and Built Environment Education in Britain 1968-1988: A Framework for Critical Urban Pedagogy today?*; Abstract online unter: https://www.ucl.ac.uk/bartlett/architecture/people/mphil-phd/soledad-perez-martinez, abgerufen am 9. März 2020.

Spielplätze on the run

Mark Terkessidis

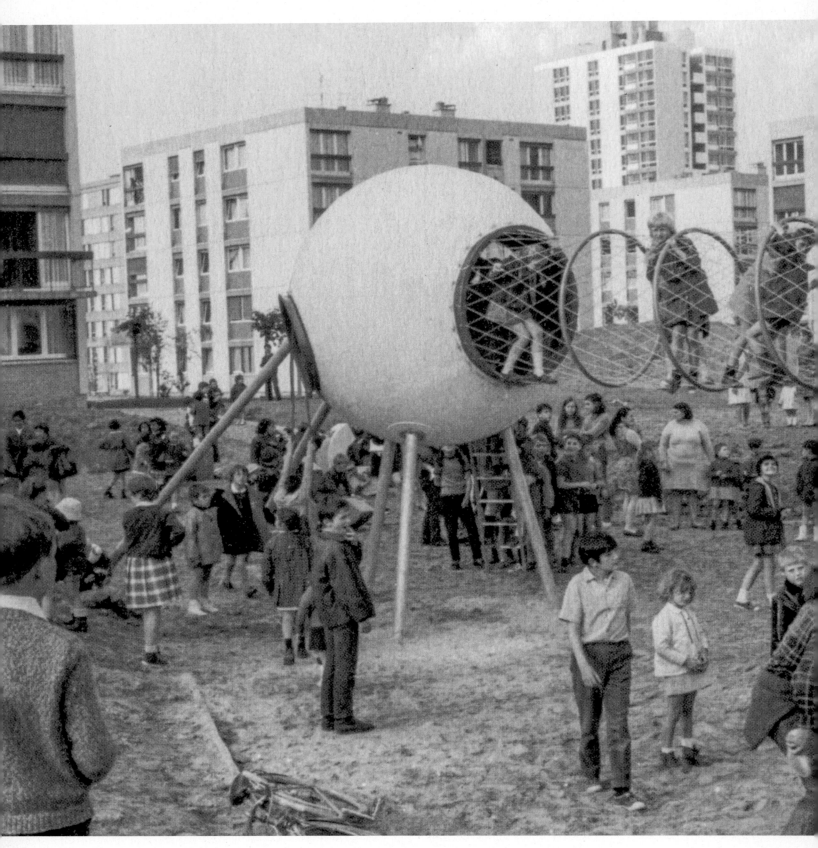

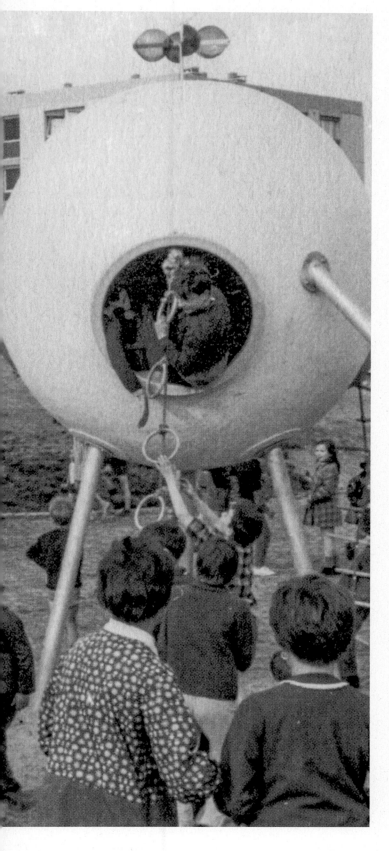

Wer sich mit Spielplätzen beschäftigt, kann nicht auf umfangreiche historische Darstellungen zurückgreifen. Obwohl sie omnipräsent sind und praktisch jede Person in den Städten des Westens in der Kindheit einen genutzt hat, erscheinen Spielplätze als Objekt ernsthafter Forschung offenbar als zu „klein". Umso verdienstvoller wirken jüngere Ansätze wie „The Playground Project" der Stadtplanerin Gabriela Burkhalter[1] oder die Anthologie japanischer Spielplätze des Kurators Vincent Romagny[2], die das Ziel haben, die Entstehung, Formen und historischen Veränderungen des Spielplatzes aufzuarbeiten. Das neu erwachte Interesse steht auch im Kontext der Frage, was eigentlich aus den Aufbrüchen und Experimenten der 1960er und 1970er Jahre geworden ist, in denen das Thema Spielplatz größere Beachtung fand. Zwar stammen einige neue Konzepte wie jenes des „Abenteuerspielplatzes" sogar aus früheren Zeiten (1940er Jahre), doch so konsequent wie in den 1960er Jahren waren die Idee und Praxis des Spielplatzes noch nie entgrenzt worden.

Die Metapher der Entgrenzung ist aus verschiedenen Gründen angebracht. So musste der Spielplatz etwa erst aus seiner historischen Funktion als Ort der Überwachung herausgelöst werden. Denn Spielplätze sind historisch gesehen eine Erfindung jenes Machttypus, den Michel Foucault als Disziplinargesellschaft bezeichnet hat. Der erste Spielplatz in Deutschland wurde 1790 auf dem Nachbargrundstück des Joachimsthalschen Gymnasiums in Berlin errichtet, einer preußischen Kaderschmiede.[3] König Friedrich Wilhelm II. persönlich veranlasste den Bau, als er beim Vorbeiritt aus dem nahen Schloss die zukünftige preußische Elite auf der Straße spielen sah. Der Platz wurde ummauert, hatte aber noch keine Spielgeräte. Das pädagogische Konzept drückte sich in einem Spruch des ostgotischen Herrschers Theoderich des Großen über dem Eingangstor aus: „Dum ludere videmur, est pro patria", „Während wir zu spielen scheinen, dienen wir dem Vaterland".

Der Wunsch, die Kinder von der Straße zu holen und in einem abgegrenzten Bereich einzuhegen, motivierte auch die späteren reformatorischen oder philanthropischen Bemühungen um Spielplätze. Deren Entstehung war eine Folge der zunehmenden Urbanisierung und Industrialisierung im 19. Jahrhundert. Dichte, Armut, mangelnde Hygiene und eine angebliche Verwilderung der proletarischen Kinder ließen das Spiel im abgegrenzten, beaufsichtigten Raum als naheliegende Lösung erscheinen.

Im Hinblick auf die Ausstattung der Spielplätze setzten sich bestimmte, zunehmend standardisierte Spielgeräte durch, die in der englischsprachigen Literatur als 4S bezeichnet werden, weil die englischen Begriffe alle mit dem Buchstaben S beginnen: *swings, slides, see-saws, superstructures* (Schaukel, Rutsche, Wippe und Gerüst). Abgesehen vom – hier nicht enthaltenen – Sandkasten, der auch zum Gegenstand pädagogischer Traktate wurde[4], ließen diese Geräte wenig Raum für eine kreative Nutzung: Sie schrieben das entsprechende Verhalten der Kinder letztlich vor. Bereits in den 1920er Jahren war Kritik vernehmlich. Mit der aus Dänemark stammenden Idee des „Abenteuerspielplatzes"

Group Ludic, Spielplatz im Quartier de la Grande Duelle, Herouville-Saint-Clair, 1968

konnten schließlich die Freiheitsräume der Kinder erweitert, deren Selbstbestimmung und -organisation gefördert sowie fantasievolle Arten des Spiels ermöglicht werden.

Der nächste größere Wandel deutete sich in den 1950er Jahren an, doch die restaurativen Tendenzen nach dem Ende des Zweiten Weltkrieges ließen Kritik und Neukonzeptionierung von Spielplätzen erst in den 1960er Jahren virulent werden. Zu jener Zeit kamen die Bemühungen um eine Veränderung der Spielplätze dann nicht mehr nur aus der Pädagogik, sondern auch aus Architektur, Design und Kunst sowie verschiedenen politischen Bewegungen. Die bald folgenden, realen Entgrenzungen waren 1. räumlich-physisch, 2. räumlich-gestalterisch, 3. räumlich-pädagogisch und 4. räumlich-politisch.

In physischer Hinsicht machte sich der niederländische Architekt Aldo van Eyck besonders verdient. Er errichtete seine Spielplätze vor allem in Amsterdam – 700 waren es zwischen 1947 und 1978.[5] Sein besonderes Augenmerk richtete sich auf die ungenutzten Zwischenräume des Urbanen – Lücken (zumeist Kriegsfolgen), Brachflächen, Hinterhöfe, Ecken oder Inseln. Indem er die Spielplätze in das urbane Gewebe einfügte, öffnete er die Räume in einer zweiten Bewegung gegenüber der Stadt. Van Eyck verzichtete auf jede Ummauerung oder Umzäunung und suchte eher „natürliche" Begrenzungen durch Häuser, Sitzbänke, Bäume oder auch Straßen (was der Verkehr damals offenbar noch zuließ). Er befasste sich aber auch mit den Spielgeräten, schuf abstraktere Formen, die eine weniger vorgeschriebene, individuellere Nutzung zuließen.

Die Neugestaltung der Spielgeräte wurde ein großes Thema, wobei die Vorstellungen weit auseinandergingen. Auf der einen Seite wurde das Konzept der „Abenteuerspielplätze" weiter verfeinert. Der Spielplatz, so der Pädagoge und Designer Simon Nicholson um 1970, sollte Kinder nicht durch Standardisierung „verärgern", sondern ihnen ein möglichst umfangreiches Sortiment von „loose parts", von ungebundenen Teilen, anbieten, um die Umgebung selbst zu konstruieren.[6] Untersuchungen realen Spielverhaltens hatten zudem gezeigt, dass sich Kinder in Städten unter widrigsten Umständen Spielanlässe schaffen können. Insofern lag die Arbeit mit vorgefundenen Materialien, mit *junk*, mit allerlei Resten und Abfallprodukten des städtischen Lebens, nahe – wundervolle Beispiele für solche „playgrounds for free" zeigt das gleichnamige Buch von Paul Hogan aus dem Jahr 1974.[7]

Der Verwendung von *junk* stand die designerische und künstlerische Neugestaltung von Spielgeräten gegenüber. In den 1960er Jahren wurden vor allem in den USA und Japan „Spielskulpturen" entwickelt. Bereits in den 1950er Jahren hatte der US-Spielzeughersteller Creative Playthings eine eigene Abteilung für Spielplatzgeräte, „Play Sculptures", gegründet.[8] Mitte der 1960er Jahre war die Annäherung an Skulpturen so weit gediehen, dass die Zeitschrift *Art in America* dem Thema eine eigene Ausgabe widmete[9] – auf dem Cover war die preisgekrönte und höchst abstrakte Kletterapparatur *Wishbone House* des Bildhauers Colin Greenly

zu sehen, und die Artikel feierten das neue Interesse von Architekt*innen, Designer*innen und Künstler*innen an den Formen, Texturen und Farben von Spielgeräten.

Auch die Spielplätze als solche wurden zu skulpturalen Gesamtarrangements. Exemplarisch für diesen Trend war der Abenteuerspielplatz Richard Dattners im New Yorker Central Park.[10] Ähnliche Ensembles entwarf der Architekt und Designer Isamu Noguchi, der sowohl in der USA als auch in Japan wirkte (in Japan standen für die künstlerische Neugestaltung der Spielplätze auch Namen wie Kuro

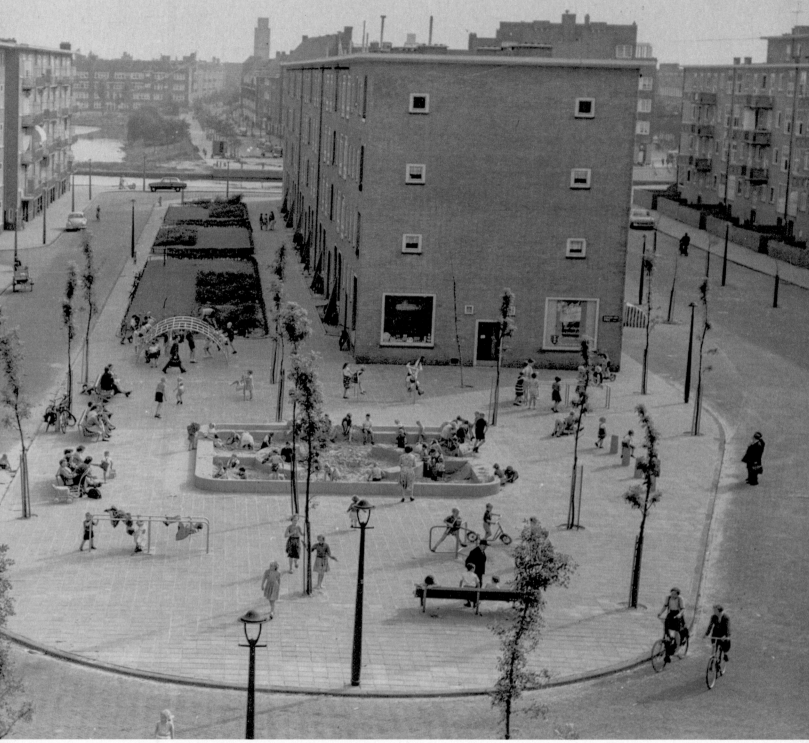

Aldo van Eyck, Spielplatz auf der Buskenblaserstraat, Amsterdam, September 1956

Kaneko oder Kadomo No Kuni sowie andere sogenannte Metabolisten).[11] Eine der erstaunlichsten Kombinationen aus „Abenteuer" und Skulptur produzierte die Group Ludic in Frankreich. Über eine damals futuristisch wirkende Kombination von Grund- und Elementarformen (Kuben, Zylinder, Kugeln, Pyramiden) und die Einbeziehung der Umgebung sollten wandlungsfähige, inspirierende und fantasievolle Strukturen geschaffen werden. Den Kindern bot sich im öffentlichen Raum eine unerwartete Erfahrung, ein „Ereignis". Aus welchen heterogenen Quellen sich die

Neuerfindung des Spielplatzes bei Group Ludic speiste, hat deren Mitglied Xavier de la Salle so erklärt: „Um sich ein Bild von der Welt zu machen, in der dieses Trio verkehrte, muss man sich zunächst einen Raum vorstellen, der in einer Superstruktur von Buckminster Fuller entstand, im Schutze eines Seilnetzdaches von Frei Otto, das ein Projekt von Yona Friedman beherbergte, in dem Buster Keaton die Gedichte von Jean Piaget nach einer Adaption von Fernand Deligny inszenierte, wo Françoise Dolto Ideen vortrug, kommentiert und analysiert von Gaston Bachelard, arrangiert und

Manyfold Paed-Action: Im Uhrzeigersinn von links oben: Spielaktion in der Nürnberger Haupteinkaufszone mit Spielmaterialien; Nachmittagsunterricht
in der Kunsthalle Nürnberg im Rahmen einer Architekturausstellung; Spielen im Bild-Klang-Raum, gebaut von Schüler*innen unter Anleitung von
Fridhelm Klein (2x); Filmunterricht während eines Klassenausflugs des Johannes-Scharrer-Gymnasiums Nürnberg; Seite aus Peter Buchholz, Fridhelm
Klein, Hans Mayrhofer, Peter Müller-Egloff, Michael Popp, Wolfgang Zacharias, *Manyfold Paed-Action*, 1970; Fotos: Fridhelm Klein

umgesetzt von Félix Guattari. Die Klangstrukturen der
Gebrüder Baschet und zwischendurch auch Frank Zappa
produzierten den Sound".[12]

Die dritte Entgrenzung des Spielplatz-Konzepts fand
auf der pädagogischen Ebene statt. Group Ludic sind auch
dafür ein Beispiel, ebenso wie die Gruppe KEKS (Kunst –
Erziehung – Kybernetik – Soziologie).[13] Die hauptsächlich
aus Nürnberg stammenden Pädagog*innen veröffentlichten
1970 das für die westdeutsche Diskussion wichtige Buch
manyfold paed-action. Darin wurde eine neue Praxis
beschrieben, in der die Variabilität im künstlerischen Aus-
druck (Bauen, Tonen, Spielen, Verkleiden usw.), die Provo-
kation zum Umdenken und Umformen sowie die Stimula-
tion von öffentlichen „Spielaktionen" die freie Betätigung
der Kinder fördern sollte.[14] Die Gruppe etablierte auch einen
mobilen „Spielbus",[15] um eine solche Stimulation unter
anderem auf bereits bestehenden Spielplätzen zu gewähr-
leisten. Die Umwelt wurde dabei als „Lernraum" betrachtet,
deren Realität als durchaus konfliktreiches „Medium des
Lernens verfügbar gemacht werden" sollte.[16] Die Kinder
konnten sich durch eigene Initiative diese Umwelt aneignen,

während die pädagogische Strukturierung dafür sorgte, dass
die Umgebung als veränderbar erlebbar wurde. In diesem
Setting sollten die Betreuungspersonen auch selbst Lernende
sein können.

Eine vierte Entgrenzung gab es schließlich auf der politi-
schen Ebene. Die Experimente mit dem Spielplatz gehörten
in den Kontext der Revolten und Aufbrüche der 1960er
Jahre. Im ikonischen Jahr 1968 platzierte der dänische
Künstler Palle Nielsen einen Spielplatz im Moderna Museet
in Stockholm und nannte diese Installation „The Model".[17]
Das Spiel der Kinder, erläuterte er, sei die Ausstellung und
gleichzeitig gebe es keine Ausstellung beziehungsweise nur
eine für diejenigen, die nicht spielen würden (die Ausstellung
wurde auch schon damals als voyeuristisch kritisiert).[18] Der
Spielplatz mutierte im Museum zum Modell einer selbst-
gestalteten Kinderwelt, aber auch zum Modell für eine
„qualitative Gesellschaft" insgesamt. Die Gruppe KEKS
nannte „das realisierte Spiel" in diesem Sinne „eine konkrete
Utopie",[19] da es von jeglicher Notwendigkeit befreit erschien.
Die vom anarchistischen Pädagogen und Architekten Colin
Ward herausgegebene Zeitschrift *Anarchy* widmete den

Abenteuerspielplätzen eine ganze Ausgabe, weil die Selbstorganisation der Kinder als Vorgriff auf die anarchistische Gesellschaft galt.[20] Der Spielplatz sollte kein Ort der Einhegung mehr sein, um die Kinder von der gefährlichen Straße zu holen. Vielmehr sollten hier Veränderbarkeit eingeübt werden, Teilhabe und Kritik, sollten emanzipierte, ungenormte Individuen heranwachsen, die divergent denken und kooperativ handeln konnten.

In seinem Buch *Das Kind in der Stadt* träumte Ward von Städten, in denen die Kinder nicht vor der lebensfeindlichen Umgebung geschützt werden müssen, sondern die in ihrer Vielgestaltigkeit einen einzigen, permanenten Lernanlass darstellten.[21] Ward trieb die Entgrenzung so weit voran, dass die Stadt als Ganze schließlich den perfekten Spielplatz verkörpern sollte. Tatsächlich ist diese Vision auf eine pervertierte Weise Wirklichkeit geworden. Um 1980 fand die Phase des Experimentierens in Sachen Spielplatz ein Ende. Gewöhnlich werden dafür die verschärften Sicherheitserwägungen verantwortlich gemacht, die eine bis heute anhaltende, neue Phase der Standardisierung eingeläutet hätten. Das mag für die USA zutreffen, wo die Haftung deutlich schärfer geregelt ist als in Europa. In Deutschland jedoch sind viele der in den beschriebenen Entgrenzungen eingeübten Praktiken (ab)gewandert: zum einen in Kindertagesstätten und Grundschulen, zum anderen in die Erziehungsvorstellungen von Eltern (heute sehen manche Wohnungen aus wie Abenteuerspielplätze). Zudem zeigt die digitale Spielkultur Wirkung – Spielplätze haben zweifellos nicht mehr die gleiche Funktion wie früher.

Eine andere Erklärung für das Ende des Experimentierens könnte die Annäherung von Erwachsenen und Kindern sein, die in den 1980er Jahren dadurch ausgelöst wurde, dass die Stadtbewohner*innen sich zunehmend von Bürger*innen zu Konsument*innen wandelten. Konsum fordert eine gewisse Infantilität im Wunsch nach der schnellen Befriedigung von Bedürfnissen, nach „nochmal" und „mehr", sowie die Abwesenheit von Schuldgefühlen. Während die Erwachsenen sich eine kindliche Wunschökonomie aneigneten, wurden die Kinder zugleich mehr und mehr als eigenständige Konsument*innen betrachtet und entsprechend ins Visier der Werbe- und Marketingstrategien genommen.

Diese Annäherung zwischen Kindheit und Erwachsenenstatus wurde begleitet von verschwimmenden Grenzen zwischen Arbeit und Freizeit. Letzteres beinhaltete auch die Abwanderung des Spielens in den Bereich der Arbeit. Wirft man einen Blick auf die Theorien des Spiels, etwa bei Johan Huizinga, Roger Caillois oder Luther H. Gulick, dann sahen diese Forscher die Besonderheiten des Spiels in seinem räumlich und zeitlich beschränkten, intrinsisch-fiktiven, unproduktiven (als keine äußeren Ziele verfolgenden) Charakter. Das Spiel erschien ihnen als das Andere des „normalen" Lebens, zumal der Arbeit. Die „ludische Wende" jedoch etablierte das Spielen als unverzichtbaren Bestandteil der „Kreativität" des Arbeitens in der Wissensgesellschaft, was die Rolle und die Eigenschaften des Spielens neu definierte.[22]

Das Experimentieren mit dem Spielplatz hat also um 1980 nicht zuletzt deshalb aufgehört, weil im Rahmen des Neoliberalismus die Entgrenzung des Spielplatzes gegenüber der Stadt erfolgreich vollzogen war. Die Stadt ist ein einziger Spielplatz geworden, ein Spielplatz des Konsums und des „kreativen" Arbeitens, was zugleich dem physischen Spielplatz die Aufmerksamkeit und die Relevanz gekostet hat. Zugleich wurden in den Städten die Freiräume immer kleiner. Das wiederum lässt die Frage zu, ob die verdrehte Entgrenzung des Spielplatzes nicht dazu geführt hat, dass das Spiel der neoliberalen Stadt heute strukturell eher dem preußischen Spielgehege ähnelt als den Experimenten der Nachkriegsjahrzehnte.

1 Gabriela Burkhalter, *The Playground Project*, JRP Ringier, Zürich 2016; vgl. auch Burkhalters Website *Architektur für Kinder. The Playground Project*, http://architekturfuerkinder.ch/

2 Vincent Romagny (Hg.), *Anthologie Aires de Jeux au Japon*, Tombolo, Nevers 2019.

3 „14. Dezember 1790 – Erster deutscher Spielplatz in Berlin gestiftet", in: *Stichtag: Audios, Beiträge und Bilder zu historischen Ereignissen aus allen Bereichen des Lebens: von A wie Atomuhr bis Z wie Zeppelin*, WDR online, https://www1.wdr.de/stichtag/stichtag-spielplatz-berlin-100.html

4 Vgl. Hans Dragehjelm, *Das Spielen der Kinder im Sande*, Tillge, Kopenhagen 1909.

5 Vgl. Liane Lefaivre und Ingeborg de Roode (Hg.), *Aldo van Eyck. The Playgrounds and the City*, NAI, Rotterdam 2002.

6 Vgl. Simon Nicholson, „How NOT to Cheat Children. The Theory of Loose Parts", *Landscape Architecture* 62 (1971) S. 30–34.

7 Vgl. Paul Hogan, *Playgrounds for Free. The Utilization of Used and Surplus Materials in Playground Construction*, The MIT Press, Cambridge, MA und London 1974.

8 Vgl. Susan G. Solomon, *American Playgrounds. Revitalizing Community Space*, University Press of New England, Hanover 2005, S. 26ff.

9 Vgl. ebd., S. 62ff.

10 Ebd., S. 57ff; Burkhalter, *The Playground Project*, S. 79ff.

11 Vgl. Romagny (Hg.), *Anthologie Aires de Jeux au Japon*.

12 Xavier de la Salle, „Group Ludic", in: Burkhalter, *The Playground Project*, S. 201.

13 Vgl. Tanja Baar, *Die Gruppe KEKS – Aufbrüche der Aktionistischen Kunstpädagogik*, kopaed, München 2015.

14 Vgl. Peter Buchholz u. a., *manyfold paed-action*, Eigenverlag, Nürnberg 1970.

15 Hans Mayrhofer und Wolfgang Zacharias, *Aktion Spielbus. Spielräume in der Stadt – mobile Spielplatzbetreuung*, Beltz, Weinheim 1973.

16 Ebd, S. 8ff.

17 Lars Bang Larsen, *Palle Nielsen. The Model. A Model for a Qualitative Society (1968)*, Museu D'Art Contemporani, Barcelona 2010.

18 Vgl. ebd., S. 70f.

19 Mayrhofer und Zacharias, *Aktion Spielbus*, S. 147.

20 „Adventure Playground. A Parable of Anarchy", *anarchy. a journal of anarchist ideas* 7 (1961).

21 Vgl. Colin Ward, *Das Kind in der Stadt*, übers. von Ursula von der Wiese, Goverts/Fischer, Frankfurt am Main 1978.

22 Vgl. René Glas u.a. (Hg.), *The Playful Citizen: Civic Engagement in a Mediatized Culture*, Amsterdam University Press, Amsterdam 2019.

„Leistungsschule", „Lernfabrik", „Kuschelecke"? Gesamtschulen als Orte der pädagogischen Wissensproduktion

Monika Mattes

Die Frage, wie schulisches Lernen in modernen Gesellschaften organisiert werden soll, wurde in der Bundesrepublik der 1960er und 1970er Jahre vornehmlich über die Gesamtschule verhandelt. Als Gegenentwurf zum bestehenden mehrgliedrigen Sekundarschulwesen, das Kinder nach der Grundschule in unterschiedliche Schulformen sortiert, ging es bei diesem Reformmodell darum, diese in der Sekundarstufe, 5. bis 10. Klasse, gemeinsam zu unterrichten. Die Grundidee des gemeinsamen Lernens der Schüler*innen, ungeachtet ihrer Begabung und Herkunft, stand in einer längeren Tradition, die seit dem 19. Jahrhundert darauf zielte, die in Deutschland besonders ausgeprägte Hierarchie von höherem und niederem Schulwesen aufzulösen und zu demokratisieren.[1]

Als Zentralprojekt der westdeutschen Bildungsreform hat die Gesamtschule eine Unmenge an Quellenmaterial hinterlassen. Gleichwohl wird ihre Deutung meist noch immer ausschließlich von der parteipolitischen Kontroverse bestimmt, die in den 1970er Jahren Züge eines Kulturkampfs trug und konservative Gesamtschulgegner und die von ihnen mobilisierten Eltern auf die Straße trieb.

Es kann daher lohnend sein, die von konflikthaften Debatten begleitete Gesamtschule nicht mehr nur als ein politisch gescheitertes Schulexperiment zu betrachten, sondern gerade auch als einen historischen Lernprozess, der eine Fülle neuen Wissens über Schule hervorbrachte. Inwiefern also handelte es sich bei der Gesamtschule um ein Wissenslabor, das nicht nur wissenschaftsförmiges Wissen, sondern auch durch konkrete Schulpraxis neues Handlungs- und Erfahrungswissen hervorbrachte? In einem ersten Schritt wird im Folgenden das Konzept der „Demokratischen Leistungsschule" vorgestellt, das für die frühen Gesamtschulplanungen der 1960er Jahre handlungsleitend war. Der zweite Teil geht der Frage nach, inwieweit Gesamtschulen ein Setting boten, in dem sich die Entdeckung des Klassenzimmers als Ort der Emotion früher als in anderen Schularten vollzog.

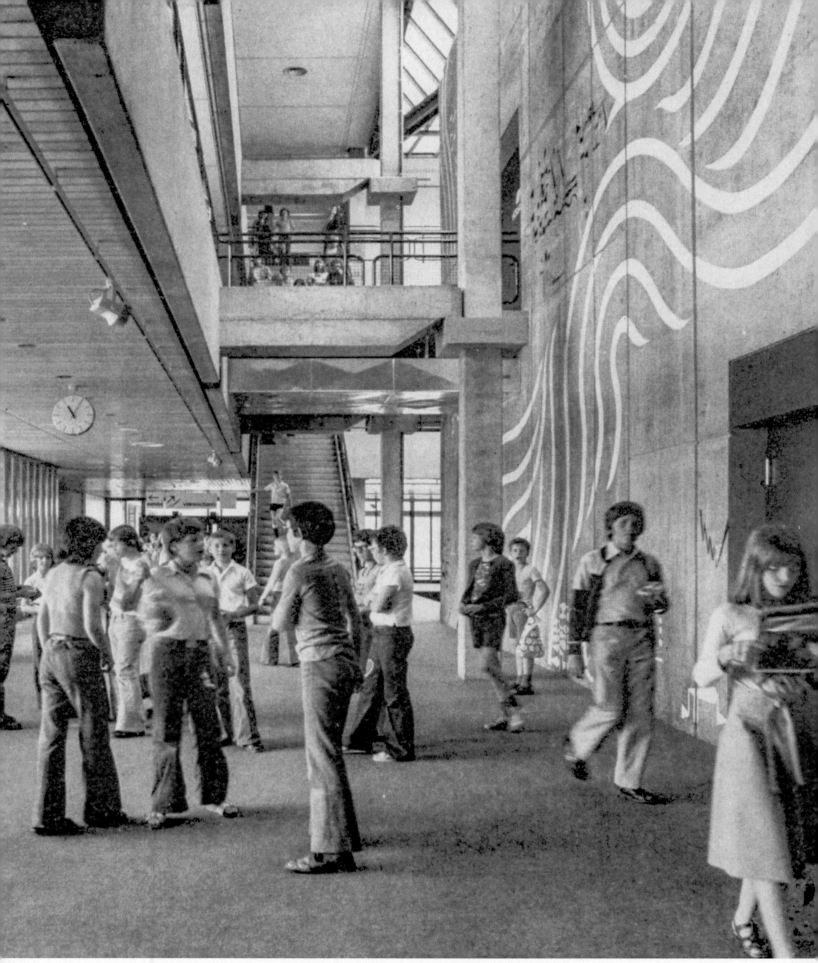

Integrierte Gesamtschule Mannheim-Herzogenried, Bundesrepublik Deutschland, Hallenbereich im Erdgeschoss, um 1975;
Entwurf: Architektenpartnerschaft Brunnert-Mory-Osterwalder-Vielmo, Stuttgart, veröffentlicht in: *Bauwelt*, 67/4 (1976)

Ganztagsschule Osterburken, Nordbaden, o. J. [ca. 1972]; Architekten: Jan C. Bassenge, Kay Puhan-Schulz und Hasso F. Schreck, veröffentlicht in: *Bauwelt*, 63/44 (1972)

Gesamtschule als „Demokratische Leistungsschule"

„Demokratische Leistungsschule"[2] lautete die Formel, die in den 1960er Jahren den Denk- und Handlungshorizont der westdeutschen Bildungsreformer bestimmte: Das Postulat, jedes Kind nach seiner Begabung zu fördern, entsprang dem bildungsökonomischen Kalkül der Zeit, sollte doch mit der Mobilisierung von „Begabungsreserven" vor allem die westdeutsche Abiturientenquote gesteigert werden. Gleichzeitig verband sich jedoch mit Leitbegriffen wie „Chancengleichheit" und „Bildung als Bürgerrecht" (Ralf Dahrendorf) ein gesellschaftspolitisches und zivilgesellschaftliches Ermutigungsprogramm.

Begabung galt in der sich neu aufstellenden Erziehungswissenschaft, im Gegensatz zu den biologistisch-eugenischen Begabungstheorien der 1950er Jahre, nicht länger als etwas statisch Vorgegebenes, sondern wurde als beeinflussbare und dynamische Größe verstanden.[3] Die begabungsgerechte integrierte Gesamtschule war nun das favorisierte Modell, um durch differenzierten Unterricht ein Umfeld zu schaffen, in dem Schüler*innen nicht nur ihre Fertigkeiten und Fähigkeiten optimal entwickeln, sondern auch eine „kritische

Mündigkeit" ausbilden sollten.[4] Dieser neue Schultyp sollte nach einer Empfehlung des Deutschen Bildungsrats von 1969 als Modellversuch in einem sogenannten Experimentalprogramm realisiert werden. In einigen, vor allem sozialdemokratisch regierten Bundesländern wie Berlin, Hessen und Niedersachsen schlossen diese Planungen an neu entstandene Schulzentren als Teil größerer stadtplanerischer Vorhaben beziehungsweise an ländliche Mittelpunktschulen im Rahmen der Landschulreform an.

Zu den Pilotschulen, die eine Vorbildfunktion für spätere Gesamtschulen hatten, gehörte die Walter-Gropius-Schule in Berlin, die im Rahmen der Satellitenstadt Gropiusstadt geplant wurde und 1968 in Betrieb ging.[5] Ihr erster Schulleiter, Horst Mastmann, war Mitglied im Bildungsrat und hatte die Ergebnisse der Planung sowie die ersten konkreten Erfahrungen mit den Lernformen der „demokratischen Leistungsschule" in zwei Handbüchern festgehalten. Erklärtes Ziel war es, den „Einzelnen bis zum höchsten Maß seiner Leistungsfähigkeit" zu fördern und die räumliche Begegnung sozialer Schichten zu ermöglichen, um „reflektierendes Verhalten vorzubereiten" und „das gegenseitige Verstehen und die Rücksichtnahme aufeinander" zu fördern.[6] Dem

Leistungs- und Förderaspekt sollte vor allem über die Unterrichtsorganisation mittels „äußerer Leistungsdifferenzierung" Rechnung getragen werden, was bedeutete, die Schüler*innen in den Hauptfächern in einem Kurssystem mit unterschiedlichen Leistungsniveaus zu unterrichten. Das an der Gropius-Schule entwickelte FEGA-System mit vier Leistungsstufen – Fortgeschrittenenkurs, Erweiterungskurs, Grundkurs und Anschlusskurs – wurde hochkontrovers diskutiert.[7]

Auf pädagogischer Ebene war eine Schule mit Ganztagsbetrieb vorgesehen. Allerdings wurde der Ganztagsschulproblematik – nicht nur an der Gropiusschule – Anfang der 1970er Jahre wenig Aufmerksamkeit geschenkt. Der Entwurf in Pavillonbauweise, für den der Berliner Schulsenator Carl-Heinz Evers den Gründungsdirektor des Bauhauses und damaligen Leiter des in Harvard ansässigen Architekturbüros TAC (The Architects Collaborative Inc.), Walter Gropius, gewinnen konnte, war als Halbtagsschule konzipiert; Funktionsräume wie Speise- und Freizeiträume mussten nachträglich in den Grundriss integriert werden. Problematisch war aber auch, dass die Rolle des Außerunterrichtlichen Bereichs (AUB) und der dafür zuständigen sozialpädagogischen Beschäftigten kaum definiert war. Hier gab es wenig Gestaltungsspielraum, da der von Fachlehrer*innen getragene Unterricht den Schulalltag klar dominierte.[8]

Gesamtschulen zeichneten sich nicht nur in Berlin durch ihre Größe aus. Sie sollten den Anstieg der Schüler*innenzahlen bewältigen, aber auch eine rentable Kapazitätsauslastung für die teure Infrastruktur aus Fachräumen, Sprachlaboren, Sportplätzen und Mediotheken gewährleisten.[9] Ein zentrales Argument für die Großbauten war die auf äußerer Leistungsdifferenzierung basierende Unterrichtsorganisation: Um hierfür ein bestimmtes Angebot an Pflicht- und Wahlkursen aufrechtzuerhalten, wurden mindestens 6-zügige Jahrgangsstufen eingeführt. Dies bedeutete je nach Klassengröße für die Mittelstufe von der 5. bis 10. Klasse etwa 1.200 Schüler*innen.[10] Ein weiteres Prinzip war der Großraum mit flexibler Raumnutzung, der auf amerikanische Konzepte einer „Schule ohne Wände" zurückging: Flexibel verstellbare Raumteiler sollten es ermöglichen, wahlweise in kleinen Lerngruppen oder klassenübergreifend mit Medieneinsatz in Großgruppen zu unterrichten.[11] Dass sich der Lernprozess steuern und die Wissensaneignung und Motivation von Schüler*innen durch räumlich-technische Arrangements steigern lasse, gehörte zu den Prämissen der Gesamtschulplanung. Hier spielten kybernetische und behavioristische Vorstellungen eine Rolle, wenn im Zusammenhang mit der neuen Methode des Programmierten Unterrichts von „Input/Output" und „Selbststeuerung" die Rede war und Schüler*innen letztlich als Lernmaschinen vorgestellt wurden. Tatsächlich waren die technisch-baulichen Neuerungen nicht immer praxistauglich: Auf Schulseite fehlten Know-how und Equipment, um die Sprachlabore zu bedienen. Auch das Verschieben von Wänden erwies sich im Schulalltag als kaum praktikabel.[12]

Die Entdeckung des Klassenzimmers als Ort der Emotion

Schon nach 1970 begann mit Blick auf die rationale Gesamtschularchitektur eine kritische Debatte um die „technokratische Schulreform", in der Schule nicht nur als pädagogischer und sozialer, sondern insbesondere auch als emotionaler Raum problematisiert wurde. So stellte die Zeitschrift *Gesamtschule* 1974 eine Studie zum Thema Schulbauten vor, für die das Psychologische Institut der Universität Hamburg an 17 Schulen jeweils 300 Schüler*innen aus zehn Klassen befragt hatte. Schon im Fragebogen klingt die Problematisierung großräumiger Schulgebäude an. Die Antwortmöglichkeiten für Schüler*innen lauteten etwa: „In unserer Schule ist man eigentlich nirgends unbeobachtet. Man fühlt sich ständig irgendwie kontrolliert." Oder: „Dieser Unterrichtsraum wirkt so kalt und ungemütlich, daß ich mich in ihm unwohl fühle." Lehrer*innen wurden nach räumlichen Rückzugsmöglichkeiten gefragt oder auch nach der Einschätzung ihrer Schüler*innen: „Ich habe oft den Eindruck, daß die Schüler an dieser Schule besonders aggressiv sind."[13] Das Ergebnis der Studie zeichnete ein kritisches Bild: So würde an den untersuchten Schulen das „elementare motorische Bewegungsbedürfnis" von Schüler*innen unterdrückt, da es kaum „Freiräume und Aktivitätszonen" gäbe. Die Folge seien Disziplinschwierigkeiten, „Unruhe und Nervosität" im Unterricht.[14]

Die Studie deckte sich mit Erfahrungsberichten von Lehrer*innen, die die Planung und Durchführung des Unterrichts belastete, weil sie hauptsächlich mit der Lenkung von „Wanderklassen" und ständig wechselnden Lerngruppen befasst waren. Auf Erziehungsschwierigkeiten auf Seiten der Lehrkräfte weist auch der Bericht einer Schulpsychologin hin, wonach Gesamtschullehrer*innen dazu neigten, die Hälfte ihrer Klasse als sogenannte Problemkinder einzustufen und in eine Therapiegruppe einzuweisen.[15] Ein anderer Beitrag kritisiert, die Schüler*innen hätten keinen Raum, in dem sie richtig „zu Hause" seien, und keine konstanten Bezugsgruppen und -personen, um gemeinsame Aktivitäten zu unternehmen oder Gruppenkonflikte zu bearbeiten.[16] Gerade jüngere Kinder seien überfordert, sich zurechtzufinden, Geborgenheit in der Gruppe zu erfahren, Beziehungen aufzubauen.[17]

Die Anfangsschwierigkeiten vieler Gesamtschulen zusammen mit dem Anspruch, eine andere, „humanere" Schule sein zu wollen, machten diese zu Laborküchen für neue Lernformen, die im Laufe der Jahrzehnte auf das Schulsystem insgesamt ausstrahlten: differenzierender Unterricht, Projektarbeit, Teamwork, Gruppendiskussion usw. Dabei wurde das „Soziale Lernen" zu einem Sammelbegriff für die nichtkognitiven kommunikations- und verhaltensbezogenen Aspekte schulischen Lernens. 1977 zählte eine Arbeitsgruppe des Gesamtschulverbands GGG als Lernziele folgende „wünschenswerten Einstellungen und Werthaltungen" auf: „soziale Sensibilität [...], Bereitschaft anderen mit abweichender Meinung zuzuhören, sich getrauen, seine Meinung zu vertreten, Solidarität mit Unterdrückten und sozial

Benachteiligten empfinden".[18] Neben politischem Bewusstsein umfasste das Konzept offenbar Kommunikationstechniken, aber auch neue, auf Wissenserwerb und Persönlichkeitsentwicklung zielende Verhaltenserwartungen an Schüler*innen, wenn etwa von „aktivem und systematischem Aneignen von Wissen, von Verhaltensweisen – der Fähigkeit zur Kooperation oder die Geduld[,] aber auch das Selbstvertrauen beim Lösen von Problemen [–]" und vom „Aneignen bestimmter emotionaler Grundeinstellungen" die Rede war.[19] Solche beim selbsttätigen Subjekt ansetzende Beschreibungsmuster aus den 1970er Jahren klingen heute ganz vertraut, vermutlich weil sie sich – unter völlig anderen politischen Vorzeichen – als anschlussfähig erwiesen für die neoliberalen Selbstführungsregime und Kompetenzdiskurse seit den 1990er Jahren.

Gesamtschule: zur Wiedervorlage

Die Gesamtschule lässt sich als Ort betrachten, wo in sehr kurzer Zeit sehr viel Wissen, gerade auch „contested knowledge", über Schule produziert wurde. Dabei war dieses Reformprojekt nicht nur mit gesellschaftspolitischen Projektionen und Plänen überfrachtet, sondern entstand in einer Phase, die von der Zeitgeschichte als Umbruchsphase und historische Zeitenwende markiert wird. So war die moderne Industriegesellschaft als Referenzgröße der „demokratischen Leistungsschule" mit Strukturwandel und Ende des ökonomischen Booms brüchig und unplausibel geworden. Das sich in ihrer Großraumarchitektur materialisierende Fortschrittsdenken, das Schule als rationalisierte und technisch unterstützte Lernumgebung auffasste, geriet zusammen mit der zugrunde liegenden Modernisierungstheorie in die Kritik. Was bislang schulräumlich als pädagogisch fortschrittlich galt, wurde innerhalb weniger Jahre zur „inhumanen Lernfabrik" umgedeutet. So kamen vermehrt die nichtkognitiven, eher emotionalen Aspekte von Schule in den Blick, wie überschaubare Raumstrukturen oder die Beziehungen der Lehrer*innen und Schüler*innen. Heutige Schuldiskurse über Schulen als soziale Organisationen und „lernende Institutionen" gründen vielfach, wenn auch oft uneingestanden, auf dem durch das Projekt Gesamtschule und dessen curriculare und räumliche Diskurse angestoßenen Umdenken.

In der Gesamtschule zeigte sich der gesellschaftliche Wandel von Schule besonders verdichtet und auch früher als in anderen Schulformen, weil sich dort Aufbruch und Enttäuschung nach 1968, aber auch der Wertewandel insgesamt geradezu brennglasartig bündelten, nicht zuletzt durch die Tatsache, dass die Lehrer*innenschaft dort jünger und politisch bewegter war.

Um abschließend den Bogen zur Gegenwart zu schlagen: Deutschland hat heute zwar den Weg zu einem zweisäuligen Sekundarschulwesen eingeschlagen und versucht durch Bildungsstandards, Kompetenzorientierung und Digitalisierung im internationalen Bildungswettbewerb mitzuhalten. Gleichzeitig sind Fragen aus den Jahren des Bildungsbooms virulenter denn je: Was ist Bildung? Welche Rolle spielen Lehrperson und Lernraum und wie ist die individuelle Förderung der oder des Einzelnen wirklich durchzusetzen? Hier lohnt der unvoreingenommene Blick auf den Innovations- und Wissensspeicher Gesamtschule.

1 Vgl. Gert Geißler, *Schulgeschichte in Deutschland. Von den Anfängen bis in die Gegenwart*, Peter Lang, Frankfurt am Main u. a. 2013; Klaus-Jürgen Tillmann, „Die Gesamtschule als Reformprojekt", in: Nils Berkemeyer, Wilfried Bos und Björn Hermstein (Hg.), *Schulreform. Zugänge, Gegenstände, Trends*, Beltz, Weinheim und Basel 2019, S. 207–221.

2 Theodor Sander, Hans-Günter Rolff und Gertrud Winkler, *Die demokratische Leistungsschule*, Hermann Schroedel, Hannover 1967.

3 Vgl. das Schlüsselwerk von Heinrich Roth, *Begabung und Lernen. Ergebnisse und Folgerungen neuer Forschungen*, Ernst Klett, Stuttgart 1972.

4 Vgl. Hans-Günter Rolff, „Vorbemerkungen: Die Gesamtschule – Die Schule für die demokratische Industriegesellschaft", in: Herbert Frommberger und Hans-Günter Rolff, *Pädagogisches Planspiel Gesamtschule*, Westermann, Braunschweig 1970, S. 39–46.

5 Vgl. Monika Mattes, *Das Projekt Ganztagsschule. Aufbrüche, Reformen und Krisen in der Bundesrepublik Deutschland 1955–1982*, Böhlau, Köln und Weimar 2015.

6 Horst Mastmann, Wolfram Flößner und Wolfgang-Peter Teschner, *Gesamtschule. Ein Handbuch der Planung und Einrichtung*, Wochenschau-Verlag, Schwalbach bei Frankfurt am Main 1968, S. 14f.

7 Peter Gaude und Günter Reuel, „Die erste integrierte Gesamtschule Deutschlands – Erfahrungen als Planer der Walter-Gropius-Schule", in: Gerd Radde u. a. (Hg.), *Schulreform – Kontinuitäten und Brüche. Das Versuchsfeld Berlin-Neukölln*, Bd. II 1945–1970, Leske + Budrich, Opladen 1993, S. 130–140.

8 Vgl. Mattes, *Projekt Ganztagsschule*, S. 201f.

9 Daniel Blömer, *Topographie der Gesamtschule. Zum Zusammenhang von Pädagogik und Raum*, Julius Klinkhard, Bad Heilbrunn 2011.

10 Helmut Fend, „Das Problem der sozialen Konstanz in schulischen Großorganisationen", in: Peter A. Döring (Hg.), *Große Schulen oder kleine Schulen?*, Piper, München 1977, S. 95–109. Vgl. auch Fritz Novotny, „Schulbau im industriellen Zeitalter", *Gesamtschule* 5/1 (1973), S. 8–11.

11 Lothar Juckel, „Entwicklungstendenzen in Schulbauwettbewerben", in: Herbert Frommberger, Hans-G. Roll und Werner Spies (Hg.), *Gesamtschule – Wege zur Verwirklichung*, Westermann, Braunschweig 1969, S. 104.

12 Vgl. die Interviewaussagen bei Mattes, *Projekt Ganztagsschule*, S. 174.

13 Joerg M. Roedler, „Schulbauten aus der Sicht der Lehrer und Schüler", *Gesamtschule* 3 (1974), S. 18.

14 Roedler, „Schulbauten", S. 17f.

15 Heidrun Lotz, „Wenn die Hälfte aller Schüler als ‚Problemschüler' gilt", *Gesamtschule* 3 (1974), S. 28f.

16 „Wie macht man große Schule klein? Fünf Thesen zur Reorganisation der Gesamtschule", *Gesamtschule* 3 (1974), S. 10–13.

17 Roedler, „Schulbauten", S. 17f.

18 „Bericht über den Fachbereich Gesellschaft/Politik/Geschichte/ Geographie", in: *Bundeskongreß Gesamtschule 1977. Referate – Berichte der Arbeitsgruppen*, (Eigendruck GGG), S. 114.

19 Ebd., S. 81.

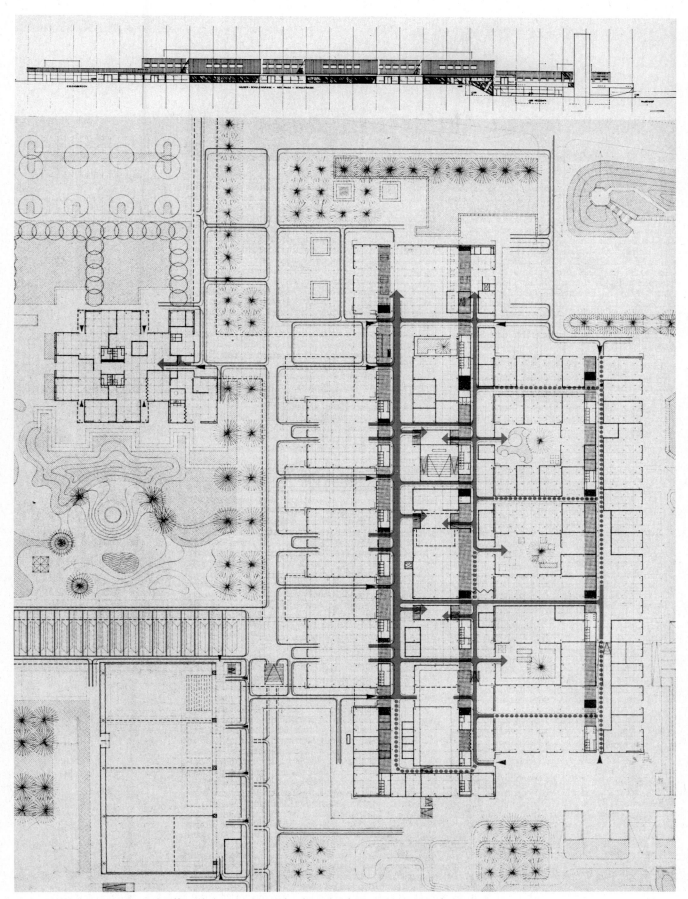

Multschule (heute: Dietrich-Bonhoeffer-Schule), Weinheim; Plan des Gebäudesystems im Längsschnitt, um 1973;
Entwurf: GUS Architekten Ingenieure Gesellschaft für Umweltplanung

„Leistungsschule", „Lernfabrik", „Kuschelecke"? Monika Mattes 89

Neue Standards Schulbauinstitute in der Bundesrepublik Deutschland

Kerstin Renz

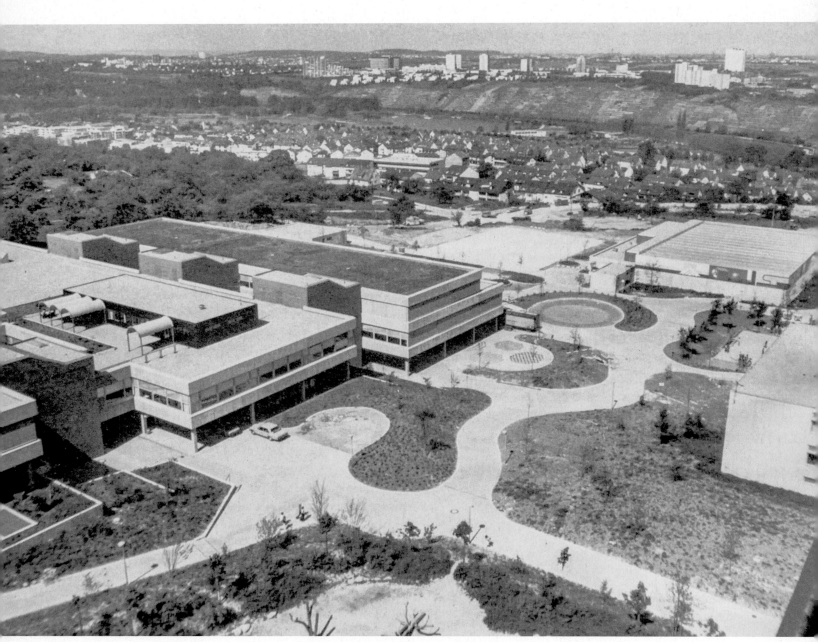

Gesamtschule Stuttgart Neugereut (heute Jörg-Ratgeb-Schule), 1977; Architekten: Günter Wilhelm und Jürgen Schwarz

„Seit etwa einem Jahr sprechen wir von einem westdeutschen Bildungsnotstand, manchmal von einer Bildungskatastrophe" schreibt Hildegard Hamm-Brücher 1965 im Vorwort zu ihrem Schulreport aus elf Bundesländern.[1] Die liberale Bildungspolitikerin verwahrt sich darin gegen eine Verallgemeinerung und betont, dass es im föderal organisierten Schulwesen der Republik elf zum Teil stark voneinander abweichende Konzepte gebe. Den Zustand vergleicht sie dennoch mit einem Eisberg: „Der sichtbare Teil des Eisberges, das sind Lehrermangel, fehlende Abiturienten und äußere Rückstände aller Art. Der weit bedrohlichere Teil aber, das sind seine unsichtbaren Ausmaße, die fehlenden Gemeinsamkeiten in den Grundlagen, die völlig unterschiedlichen Methoden, Tempi und Ziele."[2]

Zu den von Hamm-Brücher so titulierten „äußeren Rückständen" zählte nicht zuletzt das Schulbauwesen in der Republik. Die Erhebungen der länderübergreifend arbeitenden Kultusministerkonferenz (KMK) hatten kurz zuvor bewiesen: Für die Schüler*innen der Wirtschaftswunderjahre standen nicht nur zu wenig Schulgebäude bereit, sie waren auch hinsichtlich ihrer Raumprogramme veraltet.[3] In der Bundesrepublik schien die Schulhausfrage im Provinzdenken der Länder festzustecken, während zeitgleich die DDR recht erfolgreich ihren Bedarf an Schulraum (und nebenbei eine Erhöhung der Abiturient*innenquote) über eine strikte Zentralisierung organisierte.[4] Die deutsch-deutsche Systemkonkurrenz bekam in der Schulhausfrage eine dauerhafte Plattform.

Das SBL in Berlin

Von der Gründung eines Schulbauinstituts der Länder (SBL) in West-Berlin im Juli 1962 versprach sich die Politik Abhilfe. Die elf Länder verantworteten als Mitglieder die Finanzierung, das Institut sollte das Bau-Fachwissen mit der Schulpraxis verzahnen und als Vorzeigeprojekt eines neuen kooperativen Föderalismus wirken. Als Einrichtung des Landes Berlin sollte das SBL zur zentralen Beratungsinstanz für Schulplaner*innen in der gesamten Bundesrepublik aufgebaut werden.[5] Die Initiative kam aus SPD-Kreisen, der Standort West-Berlin war politisch motivierte Berlin-Hilfe. Unter Willy Brandt als Regierendem Bürgermeister und Carl-Heinz Evers als Senator für das Schulwesen von Berlin wurden gleich drei Forschungseinrichtungen zum Bildungswesen in der geteilten Stadt etabliert: zuerst das SBL, dann das 1963 gegründete Institut für Bildungsforschung der Max-Planck-Gesellschaft und seit 1965 das Pädagogische Zentrum (PZ) als Bindeglied zwischen Bildungsforschung und Schulpraxis. Sinnigerweise wurde das Institut im Haus des ebenfalls länderübergreifend arbeitenden Deutschen Städtetags untergebracht.[6] Das Logo des Instituts zeigt dementsprechend ein Geflecht von elf Liniensträngen (für die elf Bundesländer), die eine gemeinsame Mitte (das SBL) ausbilden.

Diskutiert hatte man eine derartige Institution in der jungen Republik schon lange: Auf den Schulbaukonferenzen der 1950er Jahre wurden von Seiten der Pädagog*innen- und

Logo des Schulbauinstituts der Länder, Detail der Publikation *Schulbauinformationen 2*, hrsg. vom Schulbauinstitut der Länder, 1965

Architekt*innenschaft immer wieder Forderungen nach einer zentralen Beratungsstelle für Schulplaner*innen laut. Das Informationsbedürfnis darüber, wie gute Schularchitektur zu organisieren sei, war nach 1945 groß. Das Wissen aus der Zeit der Weimarer Republik war durch zwölf Jahre NS-Diktatur weitgehend blockiert oder verloren.[7] Vorbilder im Ausland gab es derweil zur Genüge: Großbritannien hatte im Zuge seiner Bildungsreform seit 1944 eine Schulbau-Forschungsabteilung im Ministry for Education eingerichtet, in der Schweiz und später in Frankreich unterhielt die global agierende Union Internationale des Architectes (U.I.A.) seit 1948 eine Schulbaukommission, das Informatie Centrum Scholenbouw (ICS) in Rotterdam arbeitete seit 1955 als Dokumentations- und Forschungszentrum. Die USA verfügten mit den Educational Facilities Laboratories (EFL) in New York seit 1958 über eine Institution mit Forschungs-, Dokumentations- und Planungskompetenzen.

Im Jahr 1964 nahm das SBL seine Arbeit auf, zum Leiter wurde Lothar Juckel berufen. Der Berliner Architekt und Stadtplaner war zuvor wissenschaftlicher Assistent von Hans Scharoun am Institut für Städtebau der TU Berlin gewesen.[8] Zusammen mit einem ausschließlich aus Architekt*innen bestehenden Team sollte Juckel das Institut zum internationalen Kompetenzzentrum für Schulbau entwickeln. Mit der deutschen Übersetzung der „Schulbau-Charta Paris" der U.I.A. von 1965 gab Juckel einen Hinweis auf den internationalen Handlungsrahmen, dem man sich verpflichtet fühlte.[9] Innerhalb der hitzig geführten bildungspolitischen Debatten der Republik war schnell klar, wofür das SBL stand. Auf Seiten der Pädagogik sei mit einer „verstärkten Technifizierung des Unterrichts mit programmiertem Lernen, mit Sprachlabors, Schulfernsehen, dem Einbezug kybernetischer Lehr- und Lernmaschinen" zu rechnen, die „neue Technik, die Auflösung der Jahrgangsklassen und neue Mischformen von Einzelarbeit und Verbandsunterricht" erforderten daher eine neue Schulplanung, so formulierte es Juckel 1967.[10] Damit war die Schulform beschrieben, der sich das SBL in den folgenden Jahren fast ausschließlich widmen sollte: Im Fokus stand die integrierte Gesamtschule mit Ganztagsschulbetrieb nach angelsächsischen und skandinavischen Vorbildern.[11] Forschungsthema Nr. 1 waren neu zu entwickelnde Architekturen für neue Unterrichtsformate. Mit der „Entfernung

vom Pavillontyp" hin „zu einem Kompakt- oder Hallentyp" und der „Reduktion bisher oft allzu individuell geprägter architektonischer Besonderheiten"[12] definierte das SBL seine Vorstellungen von der Schularchitektur der Zukunft und warf die Standards der 1950er Jahre über Bord. Mittels Raumprogrammierung, Typisierung, Serienplanung und industrieller Baumethoden sollte die Rationalisierung im Schulbau vorangetrieben werden, das Know-how wollte man im SBL bündeln.

Von der Eröffnung bis zur Abwicklung des SBL im Jahre 1985 dokumentieren die Publikationen des Instituts die Entwicklung des Schulbauwesens sowie die Bildungspolitik in den 1960er bis 1980er Jahren: Richtlinienvergleiche innerhalb der BRD zum Bau von Grund- und Hauptschulen, seit 1968 das große Thema der Kosten, aber immer wieder auch Forschung zur regionalen Bildungsplanung in Berlin. Es folgten in den 1980er Jahren Studien zur Planung von Fachräumen, zur Energieeinsparung sowie zur Modernisierung von Bestandsbauten. Seit seiner Gründung chronisch unterfinanziert, befand sich das SBL in einem Dauerkonflikt zwischen föderal verantworteter Finanzknappheit (höchster Gesamtetat 1984: zwei Millionen DM) und dem Anspruch an eine kooperative Exzellenzforschung.[13] Unstrittig kommt dem SBL im Zuge der Verwissenschaftlichung und Industrialisierung des Schulbauwesens in den 1960er und 1970er Jahren eine prominente Rolle zu. Vorbereitet wurde diese Entwicklung aber an anderer Stelle.

Das IFS in Aachen

Außerhalb von Partei- und Verbandspolitik hatte sich schon in den 1950er Jahren eine Schulbauforschung in der Architekturausbildung an Technischen Hochschulen etabliert. Im Folgenden werden zwei sogenannte Schulbauinstitute an THs vorgestellt, die eine angewandte Forschung betrieben, also selbst in Bauprojekte eingebunden waren.

Im Jahr des „Sputnik-Schocks" 1957 wurde das Institut für Schulbau an der Rheinisch-Westfälischen Technischen Hochschule in Aachen gegründet.[14] Als Teil des Lehrstuhls für Entwerfen von Hoch- und Industriebauten an der Fakultät für Bauwesen/Fachabteilung Architektur war das Institut eine Einrichtung des Landes Nordrhein-Westfalen, Gründungsdirektor war der Architekt Hans Mehrtens.[15] Lehre, Dokumentation, Information, Forschung und Planung bildeten die fünf Hauptaufgabengebiete. Der Fokus lag dabei vor allem auf der Schulbauaktivität in Nordrhein-Westfalen, geforscht wurde aber mit dem Anspruch auf Wirksamkeit innerhalb der gesamten westeuropäischen Union.[16]

Standen schon unter Mehrtens die Themen Wirtschaftlichkeit und Kostenkontrolle im Vordergrund der Forschung, verstärkte sich diese Tendenz mit Fritz Eller, der 1962 die Leitung übernahm. Der Architekt richtete die Aktivitäten des Instituts im Zuge der bildungspolitischen Debatten weiter auf die Industrialisierung im Bildungsbauwesen aus und erkannte die Synergieeffekte, die durch die Zusammenlegung von Schul- und Hochschul-Bauforschung zu erzielen waren. Als Hauptarbeitsgebiet kristallisierte sich in Folge

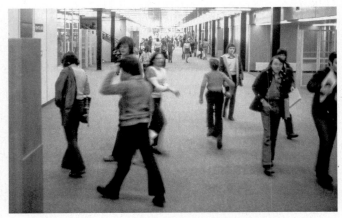

Multschule (heute: Dietrich-Bonhoeffer-Schule), Weinheim, zentrale Schulstraße, 1970; Entwurf: GUS Architekten Ingenieure Gesellschaft für Umweltplanung

die sogenannte „Elementierung von Schulbauten"[17] heraus, sämtliche Teile des Roh- und Ausbaus sollten als vorfertigbare Module verfügbar sein. In einem völlig neuen Arbeitsfeld der Planungsphase wurden bedarfsorientierte Daten computergestützt zu Raumprogrammen berechnet. Die Systembauten der ab 1968 in Rekordzeit erstellten Ruhruniversität Bochum basierten auf einem solchen Programm, das unter anderem am Aachener Institut entwickelt wurde.[18]

Das IfS in Stuttgart

Noch weiter zurück geht die Vorgeschichte des Instituts für Schulbau (IfS) an der Technischen Hochschule in Stuttgart. Erste Anträge zur Gründung datieren in das Jahr 1956.[19] Das IfS wurde schließlich 1964 eingerichtet und war Teil der Fakultät für Bauwesen/Abteilung Architektur, geleitet wurde es bis 1972 von dem Architekten und Hochschullehrer Günter Wilhelm.[20] Er war einer der aktivsten Lobbyisten einer Schulbaureform nach anglo-amerikanisch-skandinavischem Muster in Westdeutschland; über viele Jahre vertrat er den Bund Deutscher Architekten in den Schulbaukommissionen der U.I.A. und der UNESCO.

Unter Wilhelm sollte mit publizistisch begleiteten Wettbewerben (Zeitschrift architektur-wettbewerbe) eine neue Planungskultur im Schulbauwesen installiert werden. Langfristig hatte die Entwurfs- und Forschungstätigkeit des Instituts das Ziel, die Qualität der Schulplanung zu beeinflussen und einen qualifizierten Nachwuchs in die Bauämter der Republik zu entlassen.[21] Im Gegensatz zum Berliner Institut war das IfS vollständig in die Lehraktivitäten an der TH Stuttgart eingebettet. Wilhelm war zugleich Inhaber des dortigen Lehrstuhls für Baukonstruktion und Entwerfen, Doktorand*innen mit Schulbauthemen wurden von hier aus betreut. Das IfS, in dem neben Architekt*innen auch Pädagog*innen arbeiteten, bot Entwurfs-Seminare rund um das Bauen für Kinder und Jugendliche an, unterhielt eine international bestückte Fachbibliothek und eine umfangreiche Diasammlung.[22] Im Eigenverlag wurden die jährlichen Werkstattberichte herausgegeben (1967–1993).

Mit Walter Kroner, dem neuen Leiter ab 1972, wirkte das IfS an der Entwicklung von Raumprogrammen für Gesamt- und Ganztagsschulen mit und war an der Planung von „Modellschulen" beteiligt – hierzu gehörten unter anderem die Schule in Osterburken (1971), [23] die Multschule in Weinheim (1972) oder die Laborschule in Bielefeld (1974). Nach siebenjähriger Planungszeit wurde 1977 die erste Gesamtschule Stuttgarts als Zentrum des neuen Stadtteils Neugereut in Betrieb genommen.

Die Abwicklung

Mit der massiven öffentlichen Kritik unter anderem an den ungewohnten und teils dysfunktionalen Großstrukturen in den Schulen gerieten die weitgehend autonom arbeitenden Forschungsinstitute Mitte der 1980er Jahre in die Krise. Hinzu kam, dass die bildungspolitischen Debatten bundesweit abflauten und der Schulraumbedarf zunächst gedeckt schien. Im Fokus der Kritik stand zuerst das SBL, dessen allgemeiner Nutzen für die Länder infrage gestellt wurde. Auf Betreiben von Ministerpräsident Ernst Albrecht (CDU) löste Niedersachsen als erstes Bundesland im Dezember 1983 den föderalen Finanzierungsvertrag und kündigte die Mitgliedschaft im SBL mit dem Argument, es gäbe für diese Einrichtung nichts mehr zu tun. [24] Der Vorwurf war nicht ohne Wirkung. Relativ lautlos wurde das Institut im Januar 1985 geschlossen und in die „Zentralstelle für Normungsfragen und Wirtschaftlichkeit im Bildungswesen" (ZNWB) überführt.

Die ursprünglich beabsichtigte zentrale Beratungsrolle des SBL für alle Länder konnte sich nie als Alternative zur routinierten Praxis in den Ländern etablieren, zu stark waren die Bande zwischen der Finanz- und Bildungspolitik und den Akteur*innen in der Schulverwaltung. Die Gründungsinitiative durch SPD-Bildungspolitiker*innen und die frühe Festlegung der SBL-Leitung auf die in den 1960er Jahren stark umstrittene Schulform der integrierten Gesamtschule hatte das Institut von Beginn an als „linkes Projekt" erscheinen lassen. Erschwerend kam hinzu, dass es in Berlin weder gelungen war, eine Exzellenzforschung zu etablieren noch an eine Hochschule anzudocken.

Die Bewertung des Instituts für Schulbau an der TH Stuttgart nahm einen ähnlichen Verlauf. Nach jahrelangen Querelen erfolgte die Auflösung im Jahr 1993 auf Betreiben des baden-württembergischen Kultusministeriums. Am IfS baue man „Schulen ohne Fenster", lautete einer der holzschnittartigen Vorwürfe aus der konservativ geführten Landesregierung. [25]

Der Werdegang beider Institute dokumentiert die politische und ökonomische Abhängigkeit der Schulbau-Forschung seit den 1960er Jahren. Die Bildungspolitik hatte sich als wankelmütiger Auftraggeber erwiesen, das Schulbauinstitut der Länder als Vorzeigeprojekt des kooperativen Föderalismus war gescheitert. Langfristig schienen Bauökonomie und Industrialisierung lohnenswerte und neutrale Betätigungsfelder – ein Dilemma, unter dem der Schulbau bis heute leidet.

1 Hildegard Hamm-Brücher, *Auf Kosten unserer Kinder? Wer tut was für unsere Schulen – Reise durch die pädagogischen Provinzen der Bundesrepublik und Berlin*, Nannen, Bramsche und Osnabrück 1965, 2. Aufl. 1966, S. 7.

2 Ebd., S. 9.

3 Sekretariat der Ständigen Konferenz der Kultusminister in der Bundesrepublik Deutschland (Hg.), *Bedarfsfeststellung 1961–1970. Dokumentation*, Stuttgart 1963.

4 An der Bauakademie der DDR war schon 1946 nach Moskauer Vorgabe eine entsprechende nationale Fachstelle für das Schulbauwesen mit starker Richtlinienkompetenz etabliert worden.

5 Gründungsbeschluss am 5. Juli 1962 durch die Ständige Konferenz der Kultusminister der Länder in Bonn (KMK), Aufnahme der Arbeit im Februar 1964. Siehe Walter Horney, Johann Peter Ruppert, Walter Schultze (Hg.), *Pädagogisches Lexikon in zwei Bänden*, Bd. K–Z, Bertelsmann, Gütersloh 1970, S. 823–825.

6 Ernst-Reuter-Haus, Straße des 17. Juni 112 in Berlin-Charlottenburg. Die Adresse ist das einzige realisierte Gebäude der NS-Monumentalplanung „Germania" von Albert Speer aus den 1940er Jahren, ursprüngliche Bestimmung war die Hauptverwaltung des Deutschen Gemeindetages.

7 Weiterführend: Kerstin Renz, *Testfall der Moderne. Transfer und Diskurs im Schulbau der 1950er Jahre*, Wasmuth, Tübingen und Berlin 2017.

8 Weiterführend: Christiane Thalgott u. a., „Zum Tod von Lothar Juckel", *DAB Deutsches Architektenblatt*, Ausgabe Ost 37/8 (2005), O11–O12.

9 Schulbauinstitut der Länder (Hg.), *SBL Schulbau-Informationen 2*, Berlin 1966.

10 Lothar Juckel (Hg.), *Neue Tendenzen im Schulbau, Eine Ausstellung des Schulbauinstituts*, Reihe Schriften des Schulbauinstituts der Länder, Eigenverlag, Berlin 1967, S. 9.

11 Daniel Blömer, *Topographie der Gesamtschule. Zum Zusammenhang von Pädagogik und Raum*, Klinkhardt, Bad Heilbrunn 2011, S. 64. Vergleichsweise früh hatte das Land Berlin seit 1961 vier Gesamtschulen eingerichtet und verfolgte eine Ausweitung dieser Schulform.

12 Juckel, *Neue Tendenzen im Schulbau*, S. 12.

13 Horney, Ruppert, Schultze, *Pädagogisches Lexikon in zwei Bänden*, Bd. K-Z, S. 825.

14 Das Institut für Schulbau an der RWTH Aachen existierte bis in die jüngste Vergangenheit als Teilbereich des Instituts für Gebäudelehre.

15 Moritz Wild, „Der Architekt Hans Mehrtens an der RWTH Aachen. Vom Industriebau zum Institut für Schulbau", *Zeitschrift des Aachener Geschichtsvereins* 119/120 (2017/2018), S. 385–401.

16 Interministerieller Schulbauausschuss der Landesregierung Nordrhein-Westfalen (Hg.), *Neue Schulbauten in Nordrhein-Westfalen*, Geyer, Köln 1961, Einleitung o. S.

17 Hans-Martin Klinkenberg (Hg.), *Rheinisch-Westfälische Technische Hochschule Aachen 1870-1970*, Bek, Stuttgart 1970, S. 273.

18 Sonja Hnilica und Frank Schmitz, „Universität als Großstruktur. Interview mit Fritz Eller", in: Richard Hoppe-Sailer, Cornelia Jöchner und Frank Schmitz (Hg.), *Ruhr-Universität Bochum. Architekturvision der Nachkriegsmoderne*, Gebr. Mann, Berlin 2015, S. 79–86.

19 Universitätsarchiv Stuttgart, Bestand 55, hier: *Geschichte des Instituts* 1 (1962–1983).

20 Weiterführend: Renz, *Testfall der Moderne*.

21 „Schulbauinstitut Stuttgart, Ziele und Aufgaben. Gespräch im Institut für Schulbau, TH Stuttgart", *Moderne Gemeinde*, 23 (1967), S. 49.

22 Heute inkorporiert in den Bestand des Universitätsarchivs Stuttgart (Akten/Bibliothek) sowie des Archivs für Architektur und Ingenieurbau am Karlsruhe Institut für Technologie, saai (Diathek im Nachlass Günter Wilhelm).

23 Monika Mattes, *Das Projekt Ganztagsschule. Aufbrüche, Reformen und Krisen in der Bundesrepublik Deutschland (1955–1982)*, Reihe Zeithistorische Studien, Bd. 56, Böhlau, Köln u. a. 2015, S. 167–188.

24 Niedersächsischer Landtag, Plenarprotokoll 10/42, Stenographischer Bericht, 42. Sitzung, Hannover 15.2.1985, S. 3738–3747, hier S. 3738.

25 Renz, *Testfall der Moderne*, S. 258.

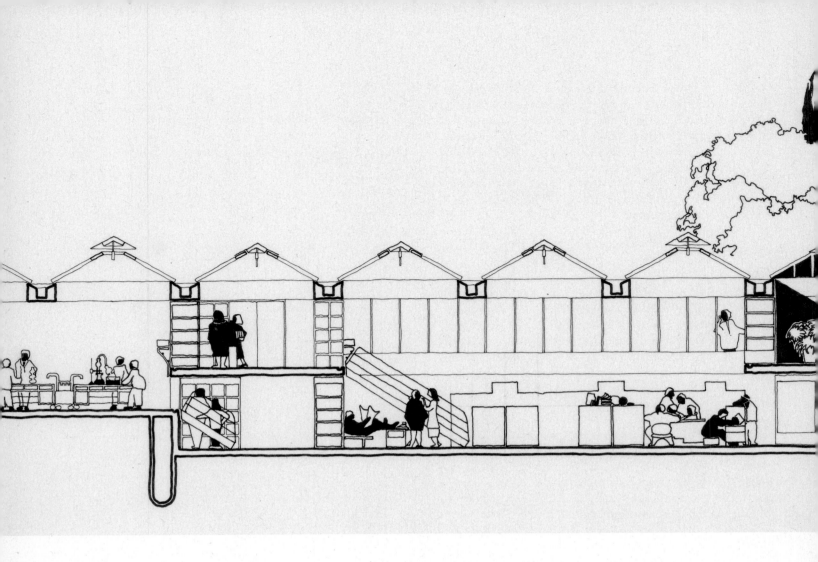

Experimentelle Räume Ludwig Leos Entwurf für die Laborschule Bielefeld

Gregor Harbusch

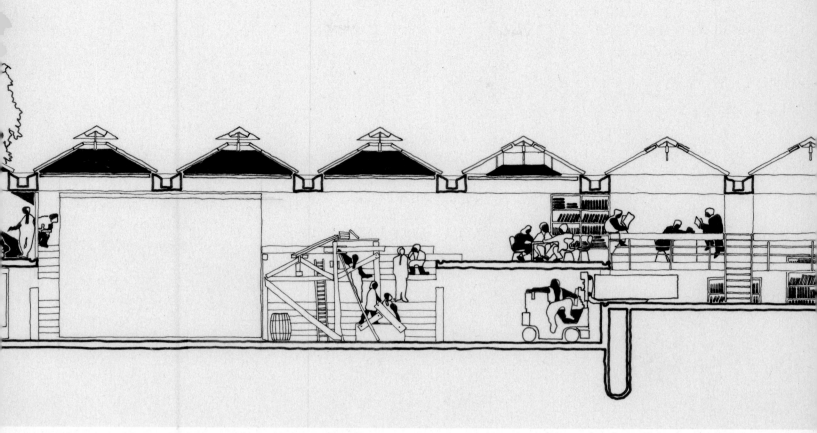

Ludwig Leo, erzählerischer Idealschnitt durch die Laborschule Bielefeld, 1971

Am Stadtrand von Bielefeld, direkt neben dem riesigen Gebäudekomplex der Universität, liegt ein dunkelroter Flachbau mit gezackt aufragendem Sheddach.[1] Was von außen an eine Produktionshalle erinnert, beherbergt im Inneren eines der wichtigsten Experimente der deutschen Reformpädagogik um 1970: die Laborschule und das Oberstufenkolleg Bielefeld. Organisatorisch angegliedert an die Universität, wurden und werden in den beiden Schulen neue Unterrichtsformen entwickelt, angewandt und wissenschaftlich reflektiert.

Betritt man das Haus heute, beeindruckt das Innere weniger durch seine Details als durch den halbgeschossig organisierten Unterrichtsgroßraum, der nichts mit den Ordnungen üblicher Schulbauten zu tun hat. Konstruktiv ähnelt das Gebäude einer Fabrikhalle, denn es ist aus einfachen Betonelementen zusammengesetzt und wird durch Sheds belichtet. Funktionale Zentren in beiden Schulen sind drei große „Felder", je 311 beziehungsweise 414 Quadratmeter groß, die situationsabhängig genutzt und flexibel möbliert werden können. Gerahmt und erschlossen werden diese Zonen durch schmale, zweigeschossige Bereiche, sogenannte Wiche, deren untere Ebene als Flure fungieren und deren obere Ebene dem ruhigen Arbeiten dient.[2] Die untere Ebene liegt 1,50 Meter tiefer, die obere 1,50 Meter höher als die Unterrichtsfelder. Vier kurze Treppen in den Ecken der Felder dienen der Verbindung zu den Wichen.

Laborschule und Oberstufenkolleg sind in einem gemeinsamen Gebäude untergebracht, dessen Struktur auf einen Entwurf des Berliner Architekten Ludwig Leo zurückgeht. Leo erarbeitete seinen sogenannten Vorentwurf im Jahr 1971, verließ das Projekt jedoch kurz darauf. Gebaut wurde das 1974 eröffnete Haus vom West-Berliner Planungskollektiv Nr. 1, einem linksprogressiv orientierten Architekturbüro, das sich im Kontext der studentischen Politisierung an der TU Berlin im Sommer 1968 formiert hatte.[3]

Das ambitionierte pädagogische Programm der Schulen wie ihre Architektur sind einerseits Produkte ihrer Zeit, andererseits deren herausragende Ausnahme. Die meisten

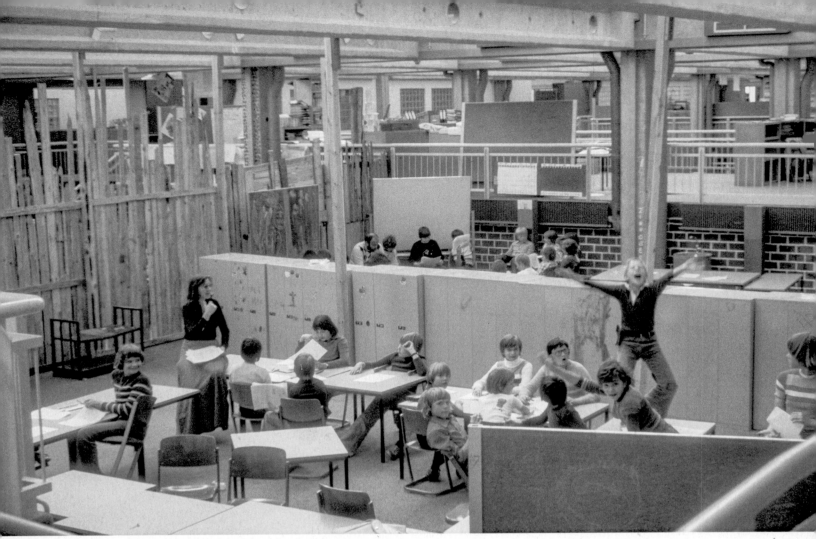

Unterricht auf einem der Felder der Laborschule Bielefeld, Sommer 1977

Schulreformen in den 1960er und 1970er Jahren zielten auf effizientere Ausbildung im Dienste volkswirtschaftlicher Leistungssteigerung. Dazu kam das Credo einer chancengerechten Bildung quer durch die sozialen Schichten.[4] Den Bielefelder Schulexperimenten ging es darüber hinaus um die laufend reflektierte Erforschung und praktische Erprobung radikal neuer Unterrichtsformen, die die Schüler*innen in ihrer Individualität ins Zentrum stellte.

Initiator, konzeptioneller Kopf und Leiter der Schulen war der renommierte Reformpädagoge Hartmut von Hentig, der seine Berufung zum Professor für Erziehungswissenschaft an der neu gegründeten Universität Bielefeld im Jahr 1968 erfolgreich mit der Gründung und dem Aufbau der beiden Schulen verbinden konnte, die er bis 1987 leiten sollte. Sein programmatisches Konzept der „entschulten Schule" hatte von Hentig in Auseinandersetzung mit dem Konzept des „Deschooling" des österreichisch-amerikanischen Philosophen und Theologen Ivan Illich entwickelt.[5] „Entschulung der Schule" bedeutete für von Hentig, dass die bloße Belehrung zu Gunsten einer größeren Durchlässigkeit der Schule

zum außerschulischen Leben zurückgenommen werden solle. Da die moderne Gesellschaft komplex und abstrakt sei, sei es umso wichtiger, dass man in der Schule lerne, mit dem „Systemcharakter" der Welt umzugehen.[6]

Damit dies gelingt, müsse die Schule zu einem „Erfahrungsraum" werden, was wiederum bedeutet, dass die Schüler*innen „an [der Schule] – ihren gemachten und machbaren Ordnungen, ihren Gesellschaftsformen und Hierarchien, ihren Außen- und Innenbeziehungen, ihren Konflikten und Ärgernissen, ihren Gebäuden und ihrer Umwelt – nicht nur jeweils ‚lernen', sondern ‚handeln' und Erfahrung machen" sollen.[7] Ähnlich hatte dies Ronald Lippitt konzipiert, der die Schule als Institution und die Erfahrungen der Schüler*innen in der Schule zum Gegenstand des Unterrichts machte. Von Hentig hatte den Psychologen 1967 auf einer Studienreise durch die USA kennengelernt und äußerte sich danach begeistert, dass dieser den Schüler*innen ein Instrumentarium zu vermitteln versuchte, das ihnen die Erforschung, „ja Entlarvung der Institutionen, Gewohnheiten und herrschenden Gesetzlichkeiten" ermögliche.[8] Die

Studienreise unternahm von Hentig zusammen mit Gerold Ummo Becker, dem späteren Direktor der Odenwaldschule, der vor einigen Jahren als pädophiler Sexualstraftäter zu trauriger Bekanntheit gelangte.[9] Auf ihrer Reise besuchten die beiden auch die Laboratory School an der Universität Chicago, die 1896 von dem Philosophen und Reformpädagogen John Dewey gegründet worden war und namensgebend für die Laborschule Bielefeld wurde.[10]

In seinem Artikel „Schule als Erfahrung" – der 1973 in der Architekturfachzeitschrift *Bauwelt* erschien, um einen Bericht über die ersten Planungen für Laborschule und Oberstufenkolleg zu rahmen – spricht von Hentig auf einer bildhaften Ebene auch architektonische Fragen an und fordert „viel ‚rohes' Gelände; ein wenig Schutz vor Wetter und aufgeregten Ordnungshütern; Schuppen, Schuppen, nochmals Schuppen; Materialien und Funktionen, die sichtbar und zugänglich sind [...]; Räume, die nicht Idylle und nicht Bahnhofshalle sind, von denen die einen zwar Offenheit und die anderen Geborgenheit gewähren, die aber beide nicht darüber belehren, warum man sie jeweils braucht und wann man sie aufgibt! Es geht um Mischformen, um Unfertigkeit, um überschaubare Schmuddeligkeit – in ihnen kann sich Menschlichkeit gegen System behaupten."[11]

Von Hentigs Aussagen müssen vor dem Hintergrund der hochtechnisierten und rationalisierten Schulbauten verstanden werden, die ab Ende der 1960er Jahre in Deutschland entstanden. Ein zukunftsoptimistischer Planungsglaube ging mit einem sowohl architektonischen als auch pädagogischen Bekenntnis zu Unterrichtsgroßräumen einher. Unter einem Unterrichtsgroßraum verstand man damals ein Kontinuum mit offenen, geschlossenen und veränderbaren Bereichen, um je nach Bedarf differenzierte Raumkonstellationen für unterschiedliche Lernsituationen und Gruppengrößen bilden zu können. Ziel war es, das traditionelle System der Klassenraumzellen und Flure zu ersetzen.

Planung und Umsetzung von Laborschule und Oberstufenkolleg spielten sich vor dem hier skizzierten Rahmen ab. Rationalisierung, Großraum, technische Ausstattung und flexible Nutzbarkeit waren einerseits zentrale Aspekte der beiden Schulprojekte, wurden aber andererseits von den entscheidenden Akteuren des Planungsprozesses in ihrer zeitgenössischen Ausprägung scharf kritisiert. Es handle sich um Mittel, die den „richtigen Menschen" für die „hygienische, harmonische Hochleistungsgesellschaft programmieren" würden, wie von Hentig 1973 polemisch formulierte.[12] In der kritischen Auseinandersetzung mit den zeitgenössischen Schulbauparadigmen sollte in Bielefeld jedenfalls eine völlig neue Art von Schule entstehen.

Der Weg zum schließlich gebauten Haus war kompliziert und verworren, am Anfang stand jedoch das Konzept Ludwig Leos, der es verstand, die Vorstellungen der Reformpädagog*innen in überzeugende Bilder einer radikal anderen Schule zu übersetzen. Leo und seine drei Partner Justus Burtin, Rudi Höll und Thomas Krebs – die ihn bereits bei früheren Projekten als Mitarbeiter unterstützt hatten – zeichneten in der ersten Jahreshälfte 1971 einen sogenannten Vorentwurf

für die Laborschule, schieden aber später im Streit aus dem Bauprojekt aus. Auf der Basis ihres Vorentwurfs realisierten schließlich die Berliner Kollegen vom Planungskollektiv Nr. 1 – die anfänglich ein separates Gebäude für das Oberstufenkolleg entworfen hatten – ein gemeinsames Haus, das sich Laborschule und Oberstufenkolleg aus wirtschaftlichen Gründen teilen.

Da das Planungskollektiv Nr. 1 bei der Umsetzung des Entwurfs diverse Abstriche machen musste, wurde Leos Vorentwurf in den Erinnerungen vieler Beteiligter bald zur Projektionsfläche eines verlorenen Ideals, das zwischen Verwaltungsinteressen und ökonomischer Logik zerrieben worden war. Leo und sein Team hatten den Vorentwurf in der ersten Jahreshälfte 1971 direkt vor Ort in Bielefeld erarbeitet, nachdem sie auf einem kompetitiven Workshop im Januar die Reformpädagog*innen mit ihren Ideen begeistert hatten und als Architekten der Laborschule ausgewählt wurden. Auf diesem Workshop vermittelte Leo an Hand von circa 45 farbigen Dias, welche architektonischen Antworten er auf von Hentigs Forderung nach einer „entschulten Schule als Erfahrungsraum" zu geben beabsichtigte.

In seiner Dia-Präsentation zeigte Leo unter anderem ein unterirdisches Wegenetz für Gabelstapler, die als Transportmittel die interne Logistik der Schule erledigen sollten. Der Gabelstapler muss einerseits als ernsthafter Lösungsansatz für die direkte Versorgung der Nutzer*innen mit Unterrichtsmaterialien begriffen werden, steht andererseits aber auch metaphorisch für das Paradigma einer größtmöglichen Flexibilität des Lernens in den Unterrichtsgroßräumen und einer Architektur, die in erster Linie schützende Hülle und Infrastruktur für das pädagogische Programm ist. Im Zentrum der Präsentation standen die technischen Herausforderungen des Großraums, denn aufgrund der Dimensionen des Raums waren natürliche Belichtung und Belüftung ebenso problematisch wie die potenzielle Lärmentwicklung. Leo wollte unbedingt auf die damals üblichen Klimaanlagen und auf Kunstlicht verzichten und konzipierte ein Dach, das eine weitgehend natürliche Belichtung und Entlüftung des Großraums ermöglichen sollte.

Das Interesse an technischen Fragen erschließt sich erst in der Zusammenschau mit Bildern der Schule im Gebrauch, die Leo in der Form mehrerer erzählerischer Idealschnitte ausformulierte, die in ihrem geradezu naiven Duktus auf besonders leichte Lesbarkeit zielen. In den Zeichnungen zeigt er große und kleine Gruppen, konzentriertes Lernen und Lesen, gemeinsames Experimentieren und Diskutieren, geschützte und offene Räume, klappbare Tribünen und Treppen, Rückzugsräume, Ecken, Nischen, einen Kinosaal, eine Bühne, eine Bibliothek, Werkstätten, Labore und die freien Flächen der Unterrichtsfelder. Der Raum dieser Schule ist als unendlich verlängerbar gedacht, so wie der architektonische Raum den Unterrichtsformen keine Grenzen setzen will. In den Schnittzeichnungen zeigt sich Leos Interesse an temporären Gruppenformierungen gemeinschaftlichen Arbeitens und Lernens, die er immer wieder und sehr bewusst als dichte Figurenkonstellationen darstellt.[13] Indem

Leo in diesen Zeichnungen die Menschen maßstäblich in den Raum einfügt und sie mit der Architektur sowie der Möblierung interagieren lässt, werden die sich gegenseitig bedingenden Themen seiner Architektur, seiner Darstellungstechniken und der Ansätze der Reformpädagogik greifbar.

Entscheidend für Leos Ansatz, Pädagogik und Architektur zu verbinden, waren die radikale Umsetzung der Großraumidee, die halbgeschossige Gliederung, die Öffnung zum Tageslicht und die robusten Einbauten. Im Unterschied zu den meisten Großraumschulen verzichtete er auf flexible Wandsysteme, deren Alltagstauglichkeit lebhaft diskutiert wurde. Das ist umso bemerkenswerter, weil Leo in vielen seiner Projekte mit Schiebetüren und Toren arbeitete, um unterschiedliche Raumkonfigurationen zu ermöglichen – genau hier jedoch nicht.

Sein Vorentwurf für die Laborschule versteht sich als eine kritische Auseinandersetzung mit der zeitgenössischen Praxis hochtechnisierter Schulbauten. Die Bedingungen der Großraumschule stellte Leo nicht grundsätzlich infrage, aber er versuchte, das labile Spannungsfeld von Pädagogik und Mensch, Architektur und Technik neu zu justieren. Für Leo war das Technische jedoch nicht nur Faszinosum, sondern Vehikel gesellschaftlicher Emanzipation. Gabelstapler und Großraum sind einerseits Produkte des zweckrationalen Kalküls der Industrieproduktion, werden aber andererseits – im Kontext der Reformpädagogik – als Instrumente und Metaphern der Emanzipation neu gedeutet. Die Bilder der Technik sind in sich widersprüchlich und verweisen sowohl auf ein funktionalistisches System als auch auf dessen spielerische Überwindung. Die Fabrikhalle samt ihren technischen Installationen kann zum Ort der Befreiung werden, da sie letztlich weniger funktional determiniert ist als ein herkömmlicher Klassenraum.

Bis heute wird im Großraum der beiden Schulen unterrichtet, auch wenn sich Nutzungspraxis und Didaktik seit Eröffnung vor 45 Jahren natürlich immer wieder verändert haben.[14] Damit sind die Bielefelder Projekte die einzigen Schulen Deutschlands aus der Zeit um 1970, in denen bis heute erfolgreich Schule im Großraum stattfindet und alternative Formen von Unterricht praktiziert werden. Ein genauer Blick auf das historische Selbstverständnis der Institution und ihre Entwicklung ist vor dem Hintergrund der aktuellen Schulbaudebatten dringend geboten. Denn heutige Debatten in Architektur und Pädagogik scheinen in mancher Hinsicht an die damaligen Diskurse anzuschließen. (Halb)offene und flexibel veränderbare Unterrichtsräume (sogenannte Cluster), Rationalisierung des Schulbaus sowie Technisierung der Ausstattung sind die vehement geforderten Mittel, mit denen progressive Architekt*innen und Pädagog*innen im Schulterschluss versuchen, der öffentlichen Forderung nach besserer Bildung im internationalen Wettbewerb gerecht zu werden. Wieder sind Krisenrhetorik und Erwartungshaltung immens, und wieder spielen Fragen der Technik – etwa typisiertes und modulares Bauen sowie digitales Lernen – eine entscheidende Rolle. Der Blick auf die Experimente der jüngeren Vergangenheit mag helfen, die entscheidenden Gratwanderungen zu meistern.

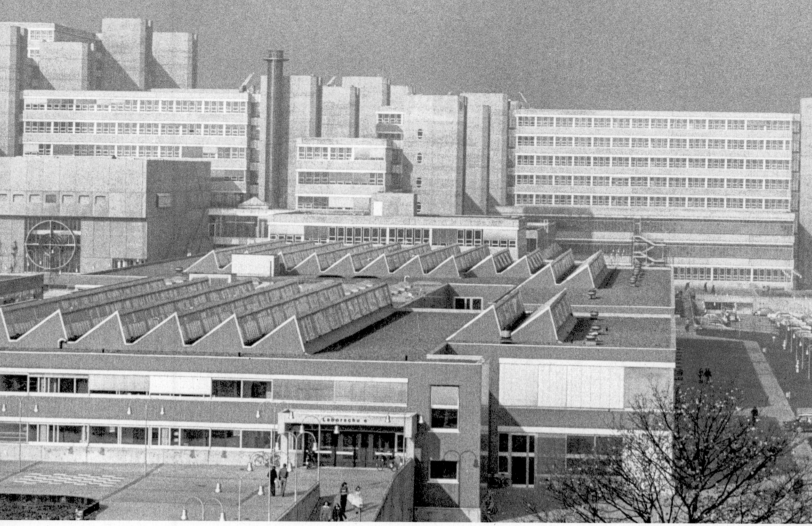

Laborschule und Oberstufenkolleg, im Hintergrund das Hauptgebäude der Universität Bielefeld, o. J. [ca. 1975]

1 Der vorliegende Text basiert in Teilen auf einem längeren Aufsatz des Autors über die Laborschule: Gregor Harbusch, „Die Waldschratschule in der Industriehalle. Ludwig Leos Vorentwurf für Hartmut von Hentigs Laborschule Bielefeld 1971 / The Forest-Gnome School in the Factory Hall. Ludwig Leo's preliminary design for Hartmut von Hentig's 'Laborschule', Bielefeld 1971", *Candide 7/9* (2015), S. 13–44.

2 Die Bezeichnungen „Felder" und „Wiche" stammen von Ludwig Leo. Der Begriff „Wich" ist sehr selten und wird nur landschaftlich verwendet. Er meint Feldraine, also die Grenzstreifen oder Aufhäufungen, durch die in der Landwirtschaft Äcker und Felder voneinander getrennt werden. Wich hat auch mit dem Begriff „Bauwich" zu tun, also der gesetzlich vorgeschriebenen Abstandsfläche, die vor Bauwerken unbebaut bleiben muss.

3 Bekannt wurde das Planungskollektiv Nr. 1 unter anderem durch den Bau eines Restaurants auf der Basis des industrialisierten Bausystems Mero im Ost-Berliner Kulturpark Plänterwald.

4 Vgl. Hermann Kreidt, Wolfgang Pohl und Manfred Hegger, *Schulbau. Bd. 1. Sekundarstufe I und II* [Entwurf und Planung, Nr. 26/27], Callwey, München 1974, S. 8f.

5 Vgl. Hartmut von Hentig, *Cuernavaca oder: Alternativen zur Schule?*, Klett, Stuttgart/Kösel, München 1971.

6 Hartmut von Hentig, „Schule als Erfahrung", *Bauwelt* 64/2 (1973), S. 71–82, hier S. 71.

7 Ebd., S. 82.

8 Hartmut von Hentig und Gerold Ummo Becker, „Kurzbericht über eine Studienreise in die Vereinigten Staaten", S. 1–4, Archiv der Volkswagenstiftung, II/120330, zitiert nach Thomas Koinzer, *Auf der Suche nach der demokratischen Schule. Amerikafahrer, Kulturtransfer und Schulreformen in der Bildungsreformära der Bundesrepublik Deutschland*, Klinkhardt, Bad Heilbrunn 2011, S. 183.

9 Vgl. beispielsweise Jürgen Oelkers, *Pädagogik, Elite, Missbrauch, Die „Karriere" des Gerold Becker*, Beltz, Weinheim 2016.

10 Koinzer, *Auf der Suche nach der demokratischen Schule*, S. 181–189.

11 Von Hentig, „Schule als Erfahrung", S. 82.

12 Hartmut von Hentig, *Schule als Erfahrungsraum? Eine Übung im Konkretisieren einer pädagogischen Idee* (Sonderpublikation der Schriftenreihe der Schulprojekte Laborschule/Oberstufen-Kolleg 3), Klett, Stuttgart 1973, S. 50.

13 Vgl. Gregor Harbusch, „Verdichtete Räume. Entwürfe des Berliner Architekten Ludwig Leo", *Mittelweg 36* 28 und 29/6 und 1 (2019/2020), S. 184–203.

14 Christian Timo Zenke, „Raumbezogene Schulentwicklung in einer inklusiven Schule. Zur Nutzungsgeschichte des Unterrichtsgroßraums der Laborschule Bielefeld", *PraxisForschungLehrer*innenBildung. Zeitschrift für Schul- und Professionsentwicklung* 1/1 (2019), S. 20–41.

Otto-Hahn-Oberschule in (West-)Berlin, zentrale Schulstraße, o. J. [ca. 1975]

Bildungsschock

MSZ Berlin Zwischen Raum, Politik und Asbest

Urs Walter

Als die Babyboomer-Generation das Teenager-Alter erreichte und 20.000 zusätzliche Schulplätze in den Jahrgangsstufen sieben bis zehn erforderte, startete der Senat von West-Berlin ein spektakuläres Sonderbauprogramm. Zwischen 1972 und 1975 wurden dreizehn nahezu identische, futuristische Mittelstufenzentren (MSZ) gebaut,[1] ein finanzieller, planerischer und konstruktiver Kraftakt – der bald darauf als größter Immobilienverlust der Nachkriegsgeschichte endete.[2] Denn nur wenige Jahre später wurden alle dreizehn Schulen wieder aufgegeben, nachdem Spritzasbest in der Konstruktion gefunden worden war. Ab 1988 musste eine ganze Schulgeneration umgesiedelt oder in provisorischen Baracken untergebracht werden. Sanierung oder Abriss konnten lange nicht finanziert werden. In den folgenden Jahrzehnten wurden die MSZ-Ruinen daher zu Mahnmalen eines vermeintlich gescheiterten,

sozialdemokratischen Schulexperiments. 2016 wurde das letzte MSZ an der Dessauer Straße in Steglitz nach 27-jährigem Verfall abgerissen. Einzig das MSZ Schwyzer Straße – heute OSZ Gesundheit I – ist noch erhalten, allerdings infolge von Sanierungsarbeiten stark umgestaltet. Was einmal als architektonisch zukunftsweisend galt, ist heute vor allem assoziiert mit fensterlosen Klassenzimmern und einem defekten Lüftungssystem.[3]

Dieser Text soll die Entstehungsgeschichte und politischen Begleitumstände der MZS beleuchten. Außerdem kommen zwei ehemalige Mitarbeiter der Otto-Hahn-Oberschule (OHO | MSZ Delfter Ufer) zu Wort, die die Schulen vom ersten Tag an miterlebt und -gestaltet haben[4] und sich an eine durchaus positive Schulatmosphäre erinnern. Als Ganztagsschulen boten die MZS den Schüler*innen ein breitgefächertes Raumangebot für gemeinsame Aktivitäten, und Pädagog*innen schätzten die innovativen räumlichen Möglichkeiten.

Vision Gesamtschule

Das Programm begann mit einem visionären Plan des Senats: Das Konzept der Gesamtschule sollte nicht nur auf den gesamten Schulneubau bezogen, sondern auch programmatisch erweitert werden. Die MSZ versprachen nicht nur Chancengleichheit für Schüler*innen unterschiedlicher Herkunft, sie waren als integrative Nachbarschaftszentren gedacht. Neben dem Ganztagsbetrieb gab es außerschulische Angebote für alle Altersgruppen. Sie wurden in Kooperation unterschiedlicher Bereiche öffentlicher Trägerschaft betrieben: Sozialarbeit des außerschulischen Bereichs (AUB) in Verantwortung der Senatsverwaltung für Schule, Jugendclub mit Sozialarbeit (Senatsverwaltung Jugend und Sport), Volkshochschule und öffentliche Bibliothek in Trägerschaft der Bezirke. Darüber hinaus gab es pädagogische Holz- und Metallwerkstätten sowie Schulküchen für das neu integrierte Fach Arbeitslehre.

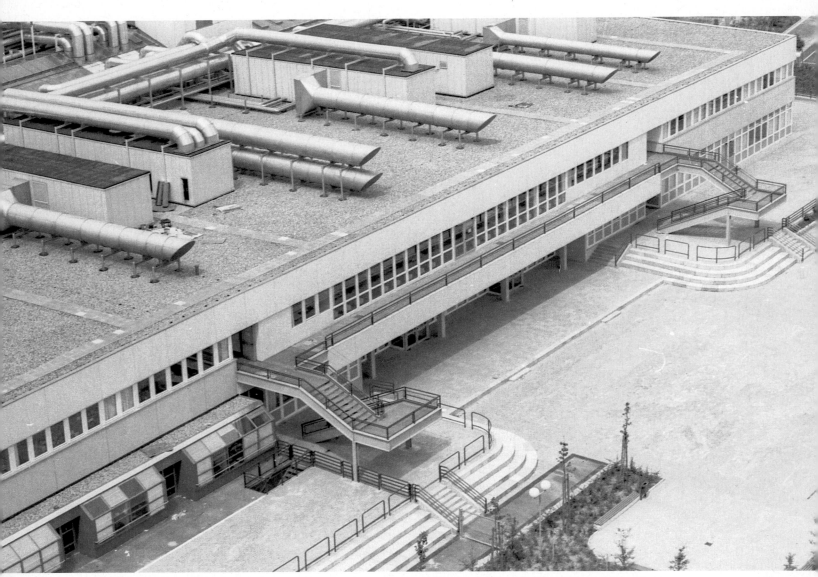

„Gestrandete Raumschiffe": Berliner Mittelstufen-Zentrum mit externen Stahltreppen und Bündeln dicker Lüftungsrohre, o. J.

Das Konzept entsprach der Auffassung, dass Veränderung in der Bildung mit einer völlig anderen Organisation von Schule beginnen müsse[5] – im Zentrum stand nun die Selbstbestimmung der Schüler*innen. Das Klassenzimmerdenken sollte herausgefordert, die räumlichen Freizeitmöglichkeiten sollten erhöht werden. Die Vorbereitung eines Architekturwettbewerbs übernahm ein interdisziplinäres Expertenteam der Senatsverwaltungen für Schule, für Bauen und Wohnungswesen, für Finanzen sowie für Jugend und Sport. Zusätzliche Beratung kam von Architekt*innen, Pädagog*innen und einem Sozialarbeiter. Um die Umsetzung des zukunftsweisenden Raumprogramms sicherzustellen, waren nicht nur alle räumlichen Bezüge, sondern auch die Festlegung auf ein Konstruktionsraster und Serienfertigung detailliert vordefiniert.[6] Von der Ausschreibung bis zum Baubeginn 1972 war nur ein Jahr veranschlagt. Daher wurden in einem verkürzten Verfahren ausschließlich West-Berliner Architekt*innen zugelassen. Nach einer fünfwöchigen ersten Wettbewerbsphase wurden fünf Büros ausgesucht, die fortan als fusioniertes Team die PBZ – Planungsgruppe Bildungszentren bildeten.

Das Raumkonzept der Schulen

Alle dreizehn MSZ waren identisch aufgebaut und wurden lediglich in die jeweiligen örtlichen Gegebenheiten eingepasst. Die Schulen waren in fünf gegeneinander versetzten Halbgeschossen (Split-Level) organisiert, die mit einer zentralen Schulstraße über die gesamte Länge des Gebäudes verbunden waren. Eine doppelläufige offene Treppenanlage im Zentrum bildete den vertikalen Verteilungsknoten. Die Raumorganisation folgte weitgehend einem Fachraumprinzip, wobei die Zuordnung der Unterrichtsbereiche zu den Freizeitbereichen die Grundrissanordnung bestimmte. Um die Entfernungen zu minimieren, wurden die Schulen als kompakte Blöcke von enormer Tiefe – ca. 65 × 94 Meter – konzipiert.

Die zentralen Treppen verbanden die wichtigsten Freizeitbereiche der Schule miteinander: von der Cafeteria auf der Eingangsebene zu einem Aufenthaltsbereich auf der nächsten Ebene und, oberhalb der Cafeteria, zu der großen Bibliothek (Mediothek). Flexible Trennwände machten es möglich, Bereiche mit angrenzenden Funktionen zusammenzuführen. Die Cafeteria konnte zu den Bühnen der Musik- und Kunstabteilung hin geöffnet und in ein Auditorium verwandelt werden. Der Jugendclub, die Cafeteria und die Kunstabteilung im Eingangsbereich waren gleichermaßen nach innen und außen orientiert. Anpassungsfähige Trennwände in den pädagogischen Bereichen kombinierten und unterteilten die Klassenräume, um Teamteaching und fächerübergreifende Zusammenarbeit (z. B. zwischen Werkstätten und Naturwissenschaften) zu gestatten. Die Freizeitzonen der Unterrichtsfelder waren mit Loungemöbeln ausgestattet und die Büros für die Pädagog*innen waren dezentral verteilt, um das Teamdenken zu fördern[7].

Lüftungsanlage in der Schulstraße der Otto-Hahn-Oberschule in (West-)Berlin, o. J. [ca. 1975]

Identitätsstiftende Architektur

Im Interview berichten ehemalige Mitarbeiter der Otto-Hahn-Oberschule (OHO), der Werkstattleiter Detlef Adam und der Schulsozialpädagoge Klaus Ohlen, dass das Raumprogramm der MSZ von den jungen Lehrteams als „ultramodern" empfunden wurde. Mediothek, Cafeteria und Jugendclub eröffneten unbekannte Möglichkeiten.

Die sieben Meter breite Straße mit den offenen Treppen habe als soziales Rückgrat der Schule funktioniert und war als informeller Treffpunkt etabliert. Außerdem stellte die Straße eine visuelle Verbindung zwischen den geteilten Ebenen her, was den Lehrkräften half, die Aktivitäten der Schüler*innen zu überblicken (das hatte allerdings zur Folge, dass die Nottreppenhäuser zu einer Attraktion für Jugendliche wurden, die nach Rückzugsmöglichkeiten suchten – beispielsweise zum Rauchen). Der dicke, hochwertige und farbenfrohe Teppichboden, der sich über alle Bereiche erstreckte, sorgte für eine ausgezeichnete Raumakustik.

Ebenso avanciert war die technische Ausstattung der Schule. Sogar für den Jugendclub war im Keller eine Disco mit professioneller Technik eingerichtet.

Die flexiblen Trennwände zu versetzen dauerte nur wenige Minuten – eine Möglichkeit, die gerne genutzt wurde. So konnten an der OHO Sozialarbeiter*innen den Außerschulischen Bereich temporär um Räume für Musikveranstaltungen erweitern. Durch den guten Schallschutz war das auch während der Unterrichtszeit möglich.

Aufgrund der Gebäudetiefe wurden einige Unterrichtsbereiche ohne Fenster nach außen geplant. Moderne Klimaanlagen und Beleuchtungssysteme sollten die Schule unabhängig von Tageslicht und anderen örtlichen Gegebenheiten machen. Doch gerade diese sogenannten „Dunkelräume" und die Klimaanlage werden heute als Hauptgründe für die mangelnde Funktionalität der Gebäude angeführt[8]. Die beiden ehemaligen Mitarbeiter finden diese Kritik allerdings deutlich übertrieben, da die innenliegenden Räume nur temporär, zum Beispiel für Vorlesungen, genutzt wurden. Die Klimaanlage allerdings wurde in jedem Klassenzimmer einzeln geregelt und war daher anfällig für Fehlbedienungen und Manipulationen.

Die Lüftungsanlage war nicht nur aufgrund der Tiefe des Gebäudes erforderlich, sie war ein architektonisches Wahrzeichen der Schule. In der zentralen Treppenanlage wurden die vertikalen Versorgungsleitungen als glänzende Rohrleitungen dramatisch in Szene gesetzt. Auf Fotos wirken sie wie überdimensionierte Orgelpfeifen. Dahinter steckte auch die pädagogische Absicht, moderne Gebäudetechnik nachvollziehbar zu machen[9]. Aufgrund der Split-Level-Anordnung war das unterste Geschoss halb in den Boden versenkt – gekrönt von Bündeln großer Lüftungsrohre auf dem Dach sahen die Schulen aus wie versunkene Raumschiffe.

Kollegium und Schüler*innen waren auf unterschiedliche Weise von der Architektur beeindruckt – die MZS wurden „Kreuzfahrtschiff" oder auch „Betonfabrik" genannt. Für diejenigen aber, die sich nach einem Aufbruch in ein neues pädagogisches Zeitalter sehnten, verkörperten die Architektur und die räumlichen Möglichkeiten genau diesen utopischen Geist.

Konfliktpotenziale

Der Beginn der wirtschaftlichen Rezession 1970 markiert einen Wendepunkt in der Bildungspolitik. Die Berliner Schulentwicklung in den 1960er Jahren hatte der Überwindung der Position Deutschlands als „Bildungsentwicklungsland"[10] gegolten. Sie war stark geprägt von Carl-Heinz Evers – von manchen als „Vater der Gesamtschulen" tituliert.[11] Nach Auseinandersetzungen um die Finanzierung der Schulentwicklung in Berlin trat er jedoch 1970 zurück – genau in dem Jahr, als das MSZ-Programm startete. Die Zentren können daher als Versuch gesehen werden, an den von Evers mitformulierten Bildungszielen der 1960er Jahre festzuhalten, aber zugleich der Ressourcenknappheit im Bildungssektor Tribut zu zollen.

Obwohl die MSZ ein völlig neues Bildungsmodell verkörperten, wurden sie besonders von der politischen Linken wegen ihrer technokratischen Umsetzung und einer angeblichen Einmischung der Baulobby kritisiert.[12] Im Jahr 1976 veröffentlichte der Lehrstuhl des Architekten und Soziologen Manfred Throll (TU Berlin) eine Analyse des damals gerade abgeschlossenen MSZ-Programms, mit der nachgewiesen wurde, wie der Primat der Wirtschaftlichkeit die ursprünglichen pädagogischen Ziele der MSZ gefährdet und sogar zu viel höheren Kosten geführt hätte. Das Team um Throll hob hervor, dass seriell geplante und vorgefertigte Typenbauten – eine Idee, die vor allem vom Senator für Bau- und Wohnungswesen vorangetrieben wurde[13] – für ein Quartierszentrum unwirtschaftlich seien, da sie nicht spezifisch auf ihre jeweilige Nachbarschaft mit je eigener Sozialstruktur reagieren könnten. Zudem, so ein weiteres Argument, hätte das Prinzip der Kompaktheit und Wegeminimierung letztlich keine Kosten eingespart: Es habe eine enorme Lüftungstechnik nötig gemacht, die die Schulen mit einem Volumen von 560.000 Kubikmeter pro Stunde[14] klimatisieren musste.

Die Senatsverwaltungen für Schule und für Jugend und Sport erarbeiteten 1972 gemeinsam eine Ausführungsvorschrift (AV Gesamtschule), um die pädagogischen Zuständigkeiten innerhalb der MSZ zu definieren. Klaus Ohlen, der als Schulsozialpädagoge mit Gesamtschulerfahrung daran teilnahm, erinnert sich, dass beide Seiten an ihren unterschiedlichen Überzeugungen festhielten. Während die Senatsverwaltung Jugend und Sport die Chance sah, „das verkrustete Bildungssystem aufzubrechen", fürchtete der Schulsenat, seine Bildungskompetenzen würden infrage gestellt. Dieser Konflikt übertrug sich auch auf die Ausgestaltung der MSZ: Während der Jugendclub mit Sozialarbeiter*innen von Jugend und Sport hervorragend eingerichtete Bereiche auf zwei Etagen erhielt, waren für die Mitarbeiter*innen des Außerschulischen Bereichs – der AUB unterlag der Zuständigkeit der Senatsverwaltung für Schule – nicht einmal eigene Räume vorgesehen. Sie sollten durchgängig auf den Schulstraßen anwesend sein und waren laut AV Gesamtschulen im Wesentlichen für die Betreuung der Schüler*innen während der Frei- oder Fehlstunden zuständig. Es oblag den jeweiligen Teams des AUB, in den Schulen eigene Räume zu beanspruchen und Zuständigkeiten auszuhandeln[15]. Die OHO war eine der wenigen Schulen, in denen der AUB Räume für Billard, Kicker, Spiele, Beratung und eine von Schüler*innen betriebene Teestube anbieten konnte.

Mit der neuartigen und hochwertigen Ausstattung der MSZ waren allerdings beträchtliche Kosten für den Betrieb der Schulen verbunden. Zudem endeten Ersatz, Ergänzung und Neuanschaffung von Technik häufig in einem Kompetenzgerangel zwischen dem Senat, der die Schulen beauftragt hatte, dem Bezirk, der formal für die Bauten zuständig war, und der DeGeWo, welche sie erstellt hatte.[16]

Abrissgründe

Obwohl die dreizehn MSZ mit einer geringfügigen Ausnahme baugleich waren, wurde der Asbest nicht für alle Schulen zeitgleich ein Problem. Die Otto-Hahn-Oberschule war eine der ersten, in denen im Februar 1988 Kontaminationstests vorgenommen wurden. Nachdem die Luftwerte zunächst unbedenklich erschienen, bewirkte der damalige Elternvertreter, dass die Messungen unter Betriebsbedingungen – also mit eingeschalteter Klimaanlage – wiederholt wurden. Erst danach wurde die Schließung der Schule veranlasst, die Schüler*innen wurden auf mehrere anderen Schulen verteilt (darunter viele auf die baugleiche Clay-Schule im selben Bezirk). Klaus Ohlen erinnert sich, dass hier nach und nach Teile der Schule verschlossen oder mit Folie abgeklebt wurden. Die Zeit war damals geprägt von Demonstrationen, auf denen sich Schüler*innen gegen die Umzüge und Aufteilungen auf andere Schulen wehrten. Viele hatten Angst um ihre Abschlüsse. Um den Schulzusammenhalt zu sichern, organisierten die betroffenen Schulen in Eigenregie günstige Schulcontainer als temporäre Ausweichorte.

Die *Berliner Morgenpost* und die *tageszeitung* berichteten übereinstimmend, dass die Schulen bald saniert und wieder bezogen werden sollten.[17] Es ist daher unklar, warum letztendlich nur eine der dreizehn Schulen – in stark veränderter Form – überlebt hat. Sicherlich hatte sich der Handlungsdruck auf die Bezirke mit dem Bezug der Container-„Schuldörfer" – die dann teilweise zwanzig bis dreißig Jahre in Betrieb waren – gelegt. Es ist ebenfalls anzunehmen, dass Investitionen nach der Wiedervereinigung anders priorisiert wurden. Ein direkter kausaler Zusammenhang zwischen Asbest und Abriss lässt sich jedenfalls nicht ableiten.

Die Typologie der dreizehn MSZ war nicht nur für die damalige Zeit höchst innovativ. Ihr grundlegendes Raumverständnis entspricht auch aktuellen Forderungen nach einem Umdenken in der Schulbauplanung. Insofern ist auffällig, wie der Lebenszyklus der MSZ die politische Entwicklung in Berlin widerspiegelt. Was als eine progressive, sozialdemokratische Erneuerung in der Pädagogik begann, wurde in der Umsetzung von einer technokratischen und industrienahen Verwaltung vereinnahmt, die sich nicht besonders mit der Idee einer Demokratisierung von Schule identifizierte.

Mit der Verlagerung des Planungsschwerpunkts auf technische und finanzielle Aspekte enttäuschten die MSZ die Hoffnungen der progressiven Linken. Als bautechnisch ehrgeiziges Projekt waren die MSZ zudem fehlerhaft genug, um langsam begraben zu werden, nachdem 1981 konservativ-bürgerliche Kräfte die Schulentwicklungsplanung in Berlin übernahmen.

1 Das gesamte Bauprogramm umfasste 15 Mittelstufenzentren, davon waren 12 exakt baugleich und eines baulich leicht angepasst (integrierte Sporthalle/Schillerstraße), Für einen frühen Überblick zur Planung und Realisierung der MSZ vgl. Manfred Scholz, „Schulen nach 1945", in: *Berlin und seine Bauten. Teil V, Bd. C Schulen*, hrsg. vom Architekten- und Ingenieurs-Verein zu Berlin sowie Heinz Saar und Peter Güttler, Ernst & Sohn, Berlin 1991, S. 197–326, hier: S. 257–264.

2 Susanne Vieth-Entus, „Wenn Retortenschulen zum Albtraum werden" (2. Januar 2018); online: https://www.tagesspiegel.de/berlin/berliner-schulbau-wenn-retortenschulen-zum-albtraum-werden/20803300.html

3 Vgl. Mark Rackles, *Antwort auf die schriftliche Anfrage Nr. 18/12816 über Schulbauten in Berlin – Rückblick in die 70er Jahre*, 2017; online: http://pardok.parlament-berlin.de/starweb/adis/citat/VT/18/SchrAnfr/S18-12816.pdf

4 Interview mit Detlef Adam und Klaus Ohlen im Juni 2006 und August 2019. Beide arbeiteten von 1974 bis 1988 an der Otto-Hahn-Oberschule (MSZ Delfter Ufer) in Berlin-Neukölln und blieben auch nach der Verlegung der Schule in das „provisorische Schuldorf". Detlef Adam war der Werkstattleiter, Klaus Ohlen war Schulsozialpädagoge; aufgrund seiner früheren Erfahrungen an der Gropiusschule wurde er als Experte in die Senatsarbeitsgruppe zur Entwicklung des Schulcurriculums „Schulsozialarbeit in Gesamtschulen" und später als Experte in die Senatsarbeitsgruppe „Schulverwaltung und Schulaufsicht" berufen.

5 Hans-J. Arndt, „Gesamtschule - eine bessere Schule?", *Bauwelt* 62/27 (1971), S. 1071.

6 „Mittelstufenzentren Berlin – Anmerkungen zu einem Wettbewerb", *Bauwelt* 62/22 (1971), S. 926.

7 Barbara Kletterer und Dieter Hundertmark, „Berliner Wettbewerb für Mittelstufenzentren", *Bauwelt* 62/45 (1971), S. 1824.

8 Vieth-Entus, „Wenn Retortenschulen zum Albtraum werden".

9 Klaus-R. Pankrath, „Bildungszentren in Berlin", *Bauwelt* 66/44 (1975), S. 1218.

10 Manfred Throll u. a., *Zur Kritik des neueren Schulbaus*, TU Berlin, Berlin 1976, S. 9.

11 Vgl. Joachim Lohmann, „Gratulation. Zum 80. Geburtstag von Carl-Heinz Evers, *Gesamtschul-Kontakte*, 1 (2002), S. 3; online abrufbar unter: https://ggg-web.de

12 Throll, *Zur Kritik des neueren Schulbaus*, S. 57.

13 Kletterer und Hundertmark, „Berliner Wettbewerb für Mittelstufenzentren", S. 1821.

14 Pankrath, „Bildungszentren in Berlin", S. 1218.

15 Bis Ende der 1970er Jahre setzte sich die Fachgruppe des Senats „Schulaufsicht und Schulverwaltung" unter dem Leiter des Landesschulamtes Berlin, Wilfried Seiring, für eine Gleichstellung und eigene Fachaufsicht der Sozialpädagog*innen innerhalb der Senatsverwaltung für Schule ein. Diese Bemühungen endeten aber schlagartig mit dem Politikwechsel 1981, als die CDU zum ersten Mal seit 1955 die Senatswahlen in West-Berlin gewann.

16 Vgl. „Berliner Chronik: 5. Dezember 1977", *Der Tagesspiegel* (5. Dezember 2002); online: https://www.tagesspiegel.de/berlin/5-dezember-1977/369950.html

17 P. Iwatiw und B. Brückner, „400 Schüler protestieren mit Erfolg gegen die Vertreibung aus ihrer Schule", *Berliner Morgenpost* (1988), Archivfund ohne Datum; Gudrun Giese, „Asbest im Stundenplan", Gudrun Giese, *taz – die tageszeitung* (6. August 1988); online: https://taz.de/!1842284

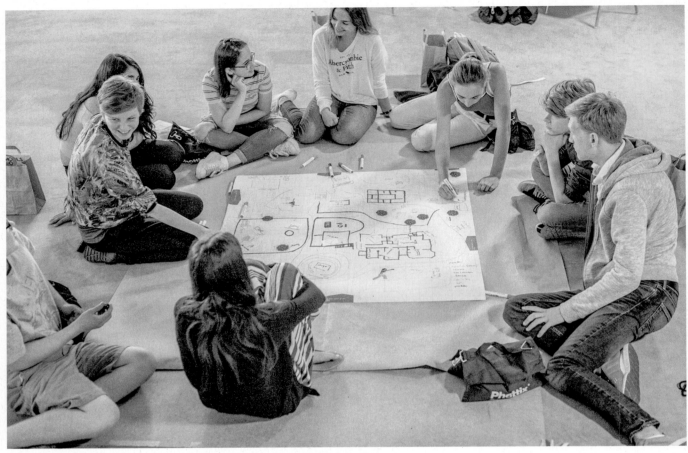

Teilnehmer*innen des Projekts „Future Schools“ der Nelson-Mandela-Schule Berlin
mit der Künstlerin Nika Dubrovsky im Rahmen von *Schools of Tomorrow*, 2018

Bildung in Beton
Neue Praxis-Erfahrungen
an acht Berliner Schulen

Eva Stein

Die Zusammenarbeit mit Schulen ist ein fester Bestandteil der kulturellen Bildungspraxis des Hauses der Kulturen der Welt (HKW). Seit 2012 erforschen Schüler*innen gemeinsam mit Künstler*innen diejenigen Themen, die das HKW in seinen Projekten und Ausstellungen verhandelt. Als sich die Einweihung der Kongresshalle – in der das HKW beheimatet ist – zum fünfzigsten Mal jährte, untersuchten sechs Schulen in Ost und West den ideologischen Hintergrund der eigenen Schularchitektur, entdeckten dabei verlorenes Wissen neu und präsentierten es im digitalen Raum.[1] Angelehnt an die Ausstellung *The Whole Earth – Kalifornien und das Verschwinden des Außen*, die im Frühjahr 2013 stattfand, entwickelten Schüler*innen analoge Objekte, literarische Texte, Bilder jeder Art oder filmische Essays, Reportagen und Tonaufnahmen als künstlerische Umsetzung von Ideen, Geschichten und Utopien. Diese wurden in *The Whole Earth Catalog. Berlin Edition* dokumentiert und die Fragen aus den 1960er Jahren in die Gegenwart übersetzt: „Welche Bilder haben wir für die Welt von morgen? Wie stellen wir uns unserer Verantwortung für den blauen Planeten?"[2] Im Frühjahr 2014 erkundeten Berliner Schüler*innen im Schulprojekt *Forensische Spurensuche* mit forensischen und künstlerischen Methoden die Umgebung ihrer Schulgebäude.[3] Und schließlich suchten Schüler*innen im Jahr 2016/2017 an zwölf Staatlichen Europa-Schulen Berlins nach neuen Bildern, Darstellungsweisen und Erzählungen zu Themen wie Migration und Flucht, stellten Fragen zu Gemeinschaft und Identität. Als Expert*innen der Migrationsgesellschaft setzten sie ihr Wissen nicht nur in Kunstprojekten ein, sondern diskutierten ihre Erfahrungen und Ergebnisse in einem selbstorganisierten Schüler*innenkongress.[4]

In *Schools of Tomorrow* geht das HKW seit 2017 gemeinsam mit Wissenschaftler*innen, Bildungsexpert*innen und mehr als 2.000 involvierten Schüler*innen der Frage nach, wie die Schule der Zukunft gestaltet, konzipiert und gebaut sein muss, um sich auf die gesellschaftlichen Anforderungen von heute und morgen vorbereiten zu können. Klimawandel, Migration, Digitalisierung, Nachhaltigkeit und Demokratieverständnis bilden den Hintergrund der Überlegungen; aber auch Lernumgebungen, Mobiliar und Lehrmittel stehen zur Disposition. Bei einer Fachtagung, einem internationalen Ideenwettbewerb und 22 Schulprojekten wurde 2017 und 2018 über die Schule künstlerisch spekuliert und diskutiert.

In der dritten Ausgabe von *Schools of Tomorrow* richtet sich der Fokus des Projekts 2020 auf das „Leben nach der Schule". Hier ist die Frage maßgeblich: Wie lässt sich ein Lehrplan entwerfen, der junge Menschen für die Komplexitäten der Gegenwart wappnet und dazu ermächtigt, sie aktiv mitzugestalten? Auch in Verbindung mit dem Forschungs- und Ausstellungsprojekt *Bildungsschock. Lernen, Politik und Architektur in den 1960er und 1970er Jahren* wird die ästhetische Bildungsarbeit des HKW im Zusammenwirken mit Schulen fortgesetzt. Mit Blick auf die Vergangenheit machen sich Schüler*innen aus acht Berliner Schulen im Frühsommer und Herbst 2020 bei *Bildung in Beton* Gedanken über Lernumgebungen und -konzepte der Zukunft. Im Zusammenspiel mit der Ausstellung trägt das Projekt die Frage, wie sich die Bildungsdebatten der Nachkriegsjahrzehnte in Schularchitekturen und Experimenten des Lernens und Lehrens artikulierten, in die Stadt. Dabei stellen sich weitere Fragen: Wie relevant sind die damaligen Reformideen noch? Wie sollten Lernumgebungen gestaltet sein, um den Curricula von heute und morgen zu begegnen? Welche aktuellen (gesellschaftlichen) Phänomene sollten dabei berücksichtigt werden? Wie könnte etwa eine klimafreundliche, diverse und inklusive Schule aussehen? Und welche Möglichkeiten bestehen überhaupt, um sich an politischen Entscheidungen zu beteiligen und die Bildungslandschaften der Zukunft mitzugestalten?

In der Projektarbeit erforschen Schüler*innen – begleitet von Künstler*innen aus den Bereichen Architektur, Musik, Film und bildende Kunst – ihre Lernumgebung in einem offenen, partizipativen Prozess und erarbeiten kritische Perspektiven und Zukunftsvisionen. Gemeinsam mit Bauereignis Sütterlin Wagner, Alexandre Decoupigny, Nezaket Ekici, Turit Fröbe (Die Stadtdenkerei), Eva Hertzsch, Evgeny Khlebnikov, Maryna Markova, Adam Page, Branka Pavlovic, Sarah Wenzinger und Thomas Wienands erproben sie spekulatives Arbeiten mit vielfältigen ästhetischen Techniken. Nach dem Abschluss der Projektarbeit an den Schulen sind die Ergebnisse im Herbst 2020 Bestandteil der Ausstellung *Bildungsschock*. An jeweils zwei Terminen präsentieren die Schüler*innen an den beteiligten Schulen ihre Ergebnisse in selbstentwickelten Formaten. Die Besucher*innen erhalten so Einblicke in das künstlerische Arbeiten, die Bildungswirklichkeiten und Utopievorstellungen der Jugendlichen. Führungen durch die Bezirke Reinickendorf, Kreuzberg/Neukölln und Lichtenberg eröffnen neue Perspektiven auf die Schulbauten der 1960er und 1970er Jahre und den jeweiligen umliegenden Kiez. Geplant sind performativ-künstlerische Führungen, Touren von beziehungsweise mit Aktivist*innen aus dem Kiez und mit Quartiersmanager*innen der jeweiligen Stadtviertel. Die Geschichte des Märkischen Viertels ist Thema einer eigenen Führung, der sich eine Diskussionsveranstaltung anschließt.

Nicht nur in Berlin ist Schulentwicklung, wie etwa die „Schulbauoffensive"[5] des Berliner Senats zeigt, brandaktuell – doch leider oft ohne dass die Schüler*innen selbst einbezogen würden. Darum entwerfen sie am Ende der Projektphase von *Bildung in Beton* eigene Handlungsempfehlungen für die Gestaltung von Lernumgebungen. Diese Empfehlungen werden gemeinsam mit der Erziehungswissenschaftlerin Caroline Assad und der Künstlerin Cana Bilir-Meier entwickelt, während der Präsentationsphase im HKW und an den beteiligten Schulen der Öffentlichkeit zur Verfügung gestellt, den Schulleitungen vorgelegt und gemeinsam mit Multiplikator*innen aus Stiftungen, Kultur- und Bildungsinstitutionen an die zuständigen Senatsverwaltungen/Ministerien der Bundesländer sowie an das

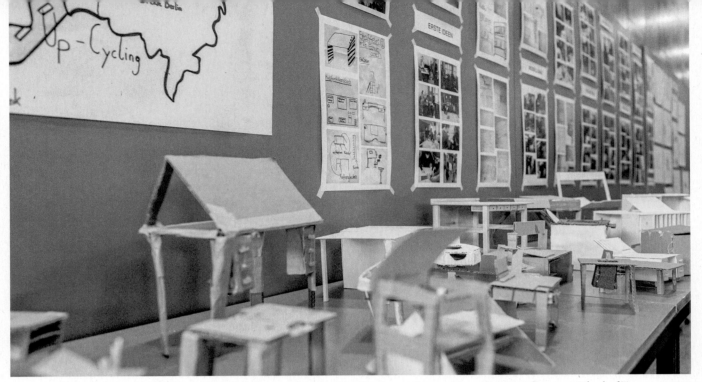

Ergebnisse des Workshops „Die Werkbank der Zukunft" mit raumlabor und dem Bertha-von-Suttner Gymnasium im Rahmen von *Schools of Tomorrow*, 2018

Schüler*innen des Thomas-Mann-Gymnasiums, Berlin, o. J.

Bundesministerium für Bildung und Forschung weitergegeben. Allen hier aufgeführten Schulprojekten ist der künstlerisch-forschende und prozessuale Ansatz, der offene Ausgang sowie die Zusammenarbeit von Lehrer*innen, Künstler*innen und Schüler*innen auf Augenhöhe gemeinsam. Das Projekt *Bildung in Beton* geht diese Schritte weiter, indem es ein kollektives und vor allem politisches Handlungsfeld eröffnet.

Weg

Erfahrungen aus vorangegangenen Schulprojekten haben gezeigt, dass die Kombination von partizipativ angelegtem Lernen und prozessorientierter künstlerischer Forschung eine Methodik ist, durch das Experimentieren mit verschiedenen ästhetischen Disziplinen eine kritische Auseinandersetzung mit der Gegenwart sowie ein spekulatives Denken über die Zukunft zu ermöglichen. Diese Arbeitsweise befördert Eigenverantwortung und befähigt zu demokratischem Handeln. Besonders in einer neoliberal verfassten Gesellschaft sind mündige, demokratiefähige Bürger*innen wichtig, die sich den Mechanismen eines auf Profit und Wachstum ausgerichteten Systems nicht unterordnen, sondern es kritisch befragen. Darüber hinaus stehen die Schulen in einer sich immer rasanter verändernden Gesellschaft vor der Aufgabe, Schüler*innen zu einem verantwortungsvollen Lernen zu befähigen, sodass sie sozialen Umbrüchen und technologischen Neuerungen gewachsen sind. Sie müssen in die Lage versetzt werden, digitale Technologie aktiv im Unterricht zu nutzen, statt ihr passiv ausgesetzt zu sein.[6]

Mindestens so sehr wie technische Tools prägt die räumliche Lernumgebung den Lernprozess. Der Raum, oft auch als „dritter Pädagoge" bezeichnet, stellt Strukturen her, die Machtverhältnisse artikulieren, denen sich Lernende unterzuordnen haben; oder er impliziert eine offene, durchlässige Lernsituation. Die Struktur des Raums beeinflusst den Lernerfolg, da Räume als „Ergebnisse von Ein- und Ausschließungskonzepten […] bestimmte Erfahrungen organisieren, die auf bestimmte Lerninhalte gerichtet sind."[7] Der Raum gibt nicht nur den Rahmen für pädagogische Prozesse vor, sondern er beeinflusst die Qualität des Lernens aufgrund seiner Gestaltung. Er hat eine doppelte Rolle inne: Er beeinflusst den Menschen, von dem er gleichzeitig gestaltet ist.

Erziehungswissenschaftliche, aber auch biologische und psychologische Forschungen widmen sich der Frage nach den Wirkungen des Raums im Bildungsprozess.[8] Hier geht es nicht nur um die Analyse der Architektur, sondern um die Auseinandersetzung mit dem Licht, dem Geruch, den Bildern

an der Wand, der Akustik, der Sauberkeit beziehungsweise dem Schmutz und dem Gefühl, das sich beim Betreten des Schulgebäudes einstellt. Auch das unmittelbare Ambiente, der Garten, der Schulweg, der Kiez und die Geschichte – aus der die Architektur hervorging – prägen ein Lernumfeld.

Die übliche Raumanordnung aus Klassenzimmern, Fluren und einem Schulhof wurde bereits in den 1960er Jahren infrage gestellt, als neue Raumarrangements zu Chancengleichheit und Lerneffizienz führen sollten. Die in den Folgejahren entstandenen Beton-Schulbauten erlaubten zwar eine flexiblere Raumgestaltung als zuvor, die Architekturen boten jedoch wenig Geborgenheit und Identifikationsmöglichkeiten. Forderungen nach pädagogischen Raumkonzepten wiederum, die offen nach außen sind, die sich mit der Stadt beziehungsweise der Umgebung verbinden, sind heute so aktuell wie bereits vor sechzig Jahren.

Die Frage nach der optimalen und zukunftsfähigen Lernumgebung muss unter Berücksichtigung von Parametern erfolgen, die eine Schule der Gegenwart ausmachen: ganztägiger Unterricht, der Einsatz digitaler Tools und künstlicher Intelligenz in Form digital vernetzter Schul-Infrastrukturen, Barrierefreiheit, kollaboratives Lernen – um nur einige Beispiele zu nennen.

Ein Ergebnis von Schools of Tomorrow, so die Kuratorin Silvia Fehrmann, lautete: „Die partizipative Raumgestaltung aktivierte die Vorstellungskraft von Schüler*innen wie Lehrkräften, und es herrschte Konsens darüber, dass Schule biologische und soziale Rhythmen beachten, Ruhe und Rückzugsplätze sowie On-off-Zonen mit unterschiedlichen Lautstärken bereitstellen, Außenräume nutzen und die Zweckentfremdung von Räumen zulassen sollte."[9] Die bereits erfolgte kulturelle Bildungsarbeit am HKW zeigt also, wie Schüler*innen mithilfe künstlerischer und spekulativer Prozesse Ideen für Konzepte entwickeln, die ihren Bedürfnissen in Bezug auf das Lernen stärker entsprechen.

Ziel

Ausgehend von der Ausstellung Bildungsschock, die eine „historisch einmalige Expansion von Bildung im globalen Maßstab"[10] und die damit einhergehende Kritik an den in den 1960er und 1970er Jahren gebauten funktionalen Lernarchitekturen (Lernfabriken) beobachtet, analysieren die Schüler*innen im Jahr 2020 die Raumwirkungen ebendieser Architekturen. Ob ein Zusammenspiel der räumlichen Funktionalität der 1960er und 1970er Jahre mit pädagogischen Konzepten der Gegenwart zu vereinbaren ist oder welche Raumutopien sich anhand gegebener Raumkonzepte verwirklichen lassen, ist Gegenstand der künstlerischen Forschung von Schüler*innen und Künstler*innen – beides ist an dieser Stelle noch nicht zu sagen.

Voraussetzung für ein Gelingen der Experimente ist die Bereitschaft, Handlungsräume zu öffnen und sich auf die „Unterbrechung und Umarbeitung von Verhältnissen" einzulassen.[11] Es bedarf einer demokratischen Grundeinstellung in den jeweiligen Schulklassen und Kursen sowie der

pädagogischen Expertise der beteiligten Künstler*innen, um bestehende Strukturen zu räumen. Die Schule wird damit als veränderbare Institution begriffen. Im besten Fall tritt sie ihre Rolle als hegemonialer Akteur an den gemeinschaftlichen künstlerischen Prozess ab. Das HKW, das sich in den vergangenen zehn Jahren einer prozessualen Arbeitsweise verschrieben hat und sich zudem als Labor für neue Denkprozesse und Bezugssysteme versteht, projiziert mit Bildung in Beton seine eigene „Philosophie" in den Alltag der beteiligten Schulen. Indem die involvierten Pädagog*innen Expertise, Zeit und Raum zur Verfügung stellen, lassen sich – mit den oft utopisch gedachten Schulgebäuden oder gegen sie – zukunftsfähige Modelle entwerfen. Jenseits bestehender moderner Bildungsarchitekturen, offener Lernlandschaften, modularer Bauten und „Lerncluster" – vorbereitet in den 1960ern und 1970er Jahren, heute adaptiert für die Gegenwart und Zukunft – entstehen akustische, performative und bildnerische Erfahrungsräume mit dem vorrangigen Ziel, „die Vorstellungskraft an die Grenzen des Möglichen und des Unmöglichen zu bringen und erst dann zu lernen, wie das mit der Realität vereinbar ist"[12].

1 Gedankenräume: Schüler*innen aus sechs Schulen „im Osten und Westen" untersuchten im Rahmen der Ausstellung Between Walls and Windows 2012 mit künstlerischen Mitteln den ideologischen Hintergrund ihres eigenen Schulgebäudes sowie des Architekturdenkmals HKW/ Kongresshalle. Dieses und die weiteren genannten Projekte sind auf der Website des HKW dokumentiert: https://www.hkw.de

2 An dem Vermittlungsprogramm im Rahmen der Ausstellung The Whole Earth. Kalifornien und das Verschwinden des Außen waren vier Berliner Schulen beteiligt.

3 Forensische Spurensuche erfolgte in Zusammenarbeit mit drei Berliner Schulen.

4 Neue Expert*innen! – Schulprojekte und Schüler*innenkongress 2017 erfolgte in Zusammenarbeit mit der Staatlichen Europa-Schule Berlin (SESB) mit 12 Regel- und Willkommensklassen.

5 Für das ursprünglich auf zehn Jahre angelegte Programm sind Mittel von insgesamt 5,5 Mrd. EUR kalkuliert worden, mit denen der Sanierungsstau an den Schulen abgebaut und neue Schulen errichtet werden sollen.

6 Bernd Scherer, „Vorwort", in: Silvia Fehrmann (Hg.), Schools of Tomorrow, Matthes & Seitz, Berlin 2019, S. 9.

7 Clemens Bach, „Architektur – Pädagogik – Sozialismus. Über Hannes Meyer und den Versuch einer Ideologiekritik pädagogischer Architekturen", in: Sebastian Engelmann, Robert Pfützner (Hg.), Sozialismus & Pädagogik. Verhältnisbestimmungen und Entwürfe, transcript, Bielefeld 2018, S. 132.

8 Christian Rittelmeyer, Anja Krüger, „Psychologische, biologische und pädagogische Aspekte der Wahrnehmung und Gestaltung von Bildungsräumen", in: Edith Glaser, Hans Christoph Koller, Werner Thole, Salome Krumme (Hg.), Räume für Bildung – Räume der Bildung, Verlag Barbara Budrich, Opladen u. a. 2018, S. 429.

9 Silvia Fehrmann, „Einführung", in: Silvia Fehrmann (Hg.), Schools of Tomorrow, Matthes & Seitz, Berlin 2019, S. 19.

10 Online-Ankündigung von Bildungsschock auf https://www.hkw.de

11 Carmen Mörsch, „Störungen haben Vorrang. Metareflexivität als Arbeitsprinzip für die künstlerisch-edukative Arbeit in Schulen", in: Mission Kulturagenten – Onlinepublikation des Modellprogramms „Kulturagenten für kreative Schulen 2011–2015". Siehe: http://publikation. kulturagenten-programm.de, S. 3f.

12 Luis Camnitzer, „Vom Scheitern und Nichtwissen: Über Kunst an der Schule und im Museum", in: Silvia Fehrmann (Hg.), Schools of Tomorrow, Matthes & Seitz, Berlin 2019, S. 112.

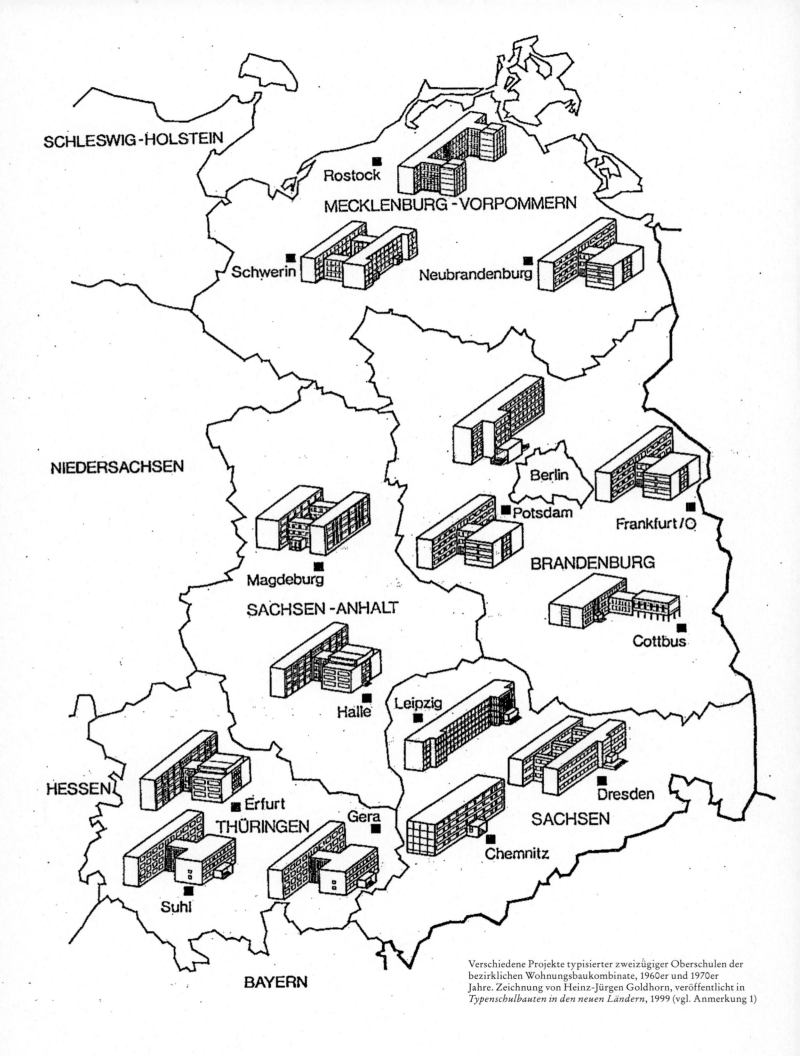

SCHLESWIG-HOLSTEIN

Rostock

MECKLENBURG-VORPOMMERN

Schwerin

Neubrandenburg

NIEDERSACHSEN

Berlin

Potsdam

Frankfurt/O

BRANDENBURG

Magdeburg

SACHSEN-ANHALT

Cottbus

Halle

Leipzig

HESSEN

Erfurt

THÜRINGEN

Gera

Dresden

SACHSEN

Suhl

Chemnitz

BAYERN

Verschiedene Projekte typisierter zweizügiger Oberschulen der bezirklichen Wohnungsbaukombinate, 1960er und 1970er Jahre. Zeichnung von Heinz-Jürgen Goldhorn, veröffentlicht in *Typenschulbauten in den neuen Ländern*, 1999 (vgl. Anmerkung 1)

Lokale Besonderheiten Varianten des DDR-Typenschulbaus

Dina Dorothea Falbe

Sehen die nicht alle gleich aus? Scheinbar identische Schul-
bauten aus Betonfertigteilen prägen weiterhin viele ostdeut-
sche Städte. Nahezu die Hälfte des Schulbestands im Gebiet
der ehemaligen DDR sind Typenbauten, großteils errichtet
in den 1960er und 1970er Jahren.[1] Je nach Bezirk und Entste-
hungszeit wurden verschiedene Schulbautypen umgesetzt.
Sie unterscheiden sich in Konstruktionsweise, Baugestalt
und Grundrissorganisation. Nicht nur quantitativ war das
Schulbauprogramm der 1960er Jahre in der DDR bedeutend.
Es markierte zugleich einen Wandel in Bildungspolitik und
Architekturauffassung.

Die Versorgung mit Bildung wurde in der DDR seit
1949 zunächst als ähnlich bedeutend angesehen wie die
mit Wohnraum. Auch in ländlich geprägten Orten wurden
repräsentative Schulbauprojekte realisiert, um im Sinne des
Arbeiter-und-Bauern-Staats Benachteiligungen gegenüber
städtischen Siedlungsgebieten zu mindern. Auf eine Phase
relativer Offenheit gegenüber modernem Reformschulbau
in der sowjetischen Besatzungszone folgte unter dem Stich-
wort „führende Rolle des Lehrers" der bildungspolitische

Anschluss an die Sowjetunion, der architektonisch unter
dem Leitbild der „nationalen Bautraditionen" auch an die
Zeit vor 1945 anknüpfte.[2]

Republikweit gültige Vorgaben zur Schulgestaltung
und ein verbindliches Raumprogramm enthielten die ab
1951 von der Zentralen Schulbaukommission herausgege-
benen „Richtlinien über die Projektierung und den Bau von
Grund- und Zehnklassenschulen". Ausgangspunkt war die
Einführung zentraler Lehrpläne für die Einheitsschule. Die
sogenannten Lernschulen prägten längliche Klassenräume
und auf die Lehrkraft ausgerichtete Schulbänke.[3]

Orientiert an sowjetischen Vorbildern entwickelte die
Schulbaukommission in dieser frühen Phase der Bildungs-
planung in der DDR Grundriss-Schemata und Typenvor-
entwürfe für verschiedene Schulgrößen. In der spiegelsym-
metrischen Organisation wurden aufgereihte Klassenräume
links und rechts des zentralen Eingangs durch natürlich
belichtete Flure erschlossen, die oft aufgeweitet waren und
als Pausenhallen dienten. Gemäß den „Richtlinien" sollte die
zentrale Eingangssituation repräsentativ gestaltet sein, um

Tausend Hände bauen eine Schule

Eltern, Kinder und Lehrkräfte arbeiten Hand in Hand: Publikation anlässlich des zehnjährigen Bestehens der DDR, im Eigenverlag der Gemeinde Dodow, Landkreis Ludwigslust-Parchim, 1959

von Franz Schuster entwickelte Anordnung von zweiseitig belichteten Klassenräumen an einer zentralen Treppe, die gesundheitliche Vorteile versprach.[6] Präßler argumentierte, dass der Schustertyp, anders als die Lernschule, unübersichtliche Wegebeziehungen im Schulgebäude schaffe und die Formung eines Schulkollektivs erschwere.

Mit der offiziellen Festlegung der nun verbindlichen zentralen Typenprojekte im Sinne Präßlers schien diese inhaltliche Debatte beendet. Aber schon bald wurde „die Starrheit der Raumanordnung" kritisiert.[7] Zudem führte die neuen Typenschule nicht zu der geforderten Umstellung auf eine industrielle Bauweise. Vorgesehene Bauteile entsprachen oft nicht den tatsächlichen Verfügbarkeiten vor Ort, sodass aufwendige Umplanungen nötig wurden.[8] So kamen die Typenprojekte bis Mitte der 1960er Jahre hauptsächlich für bedarfs- und standortspezifische Lösungen zum Einsatz.[9]

Wirtschaftlichkeit und industrielle Bauweise waren in den kommenden Jahrzehnten Hauptargumente für die dezentrale Entwicklung verschiedener Experimentalbauten, Wiederverwendungsprojekte und Schulbautypen. Anstelle der „starren Raumanordnung" der zentralen Typen entstanden hierbei vielfältige Formen der räumlichen Konzeption und Grundrissorganisation. Wie war das möglich?

Im 1959 beschlossenen Siebenjahresplan wurde ein Schulbauprogramm verankert, das die Einführung der polytechnischen Bildung als verbindliches pädagogisches Konzept unterstützen sollte. Der Fokus auf Wissenschaft und Technik sowie das Ziel, praktische Arbeit in den Unterricht einzubeziehen, veränderte die Raumanforderungen: Fachräume für naturwissenschaftlich-technischen Unterricht mit Experimentiertischen, Werkbänken und modernen Lehrmitteln traten ins Zentrum. Unterrichtsräume sollten „eine variable und vielfältige Nutzungsmöglichkeit" bieten,[10] was für quadratische Grundrisse sprach.

Zusätzliche Impulse zugunsten flexibel nutzbarer Klassenräume brachte die 1960 von der politischen Führung geforderte Idee der Tagesschule, die eine ganztägige Betreuung der Kinder und die Umsetzung entsprechender außerschulischer Aktivitäten im Schulgebäude zum Ziel hatte. Das Konzept der jeweiligen Tagesschule sollte von Eltern und Kindern gemeinsam mit den Lehrkräften entwickelt werden. Bei einer Umfrage an einer Berliner Schule schlugen Schüler*innen beispielsweise „Lehrspaziergänge, Lichtbildervorträge, Kinobesuche, Buchbesprechungen, Schach-, Koch- und Fotozirkel, Aussprachen über gutes Benehmen und anderes vor".[11] Aus Kostengründen wurde die Ganztageserziehung im Sinne der „kommunistischen Zukunft" nicht als Tagesschule, sondern als Halbtagsschule mit Hort flächendeckend umgesetzt.[12]

Neben der ideologischen Schulung ging es darum, berufstätige Mütter zu entlasten. Anders als im Westen wurden diese als ökonomisch wertvolle Arbeitskräfte angesehen, aber das seit 1958 propagierte Ideal der voll berufstätigen Mutter stellte die Frauen auch vor neue Herausforderungen. Diesen sollte mit moderner Technik und effizienter Alltagsorganisation begegnet werden. Für die Neubrandenburger

die gesellschaftliche Bedeutung der Schule durch städtebauliche Präsenz zu untermauern. Foyer, Treppenhäuser und Gemeinschaftsräume wie Aula und Pionierzimmer sollten mit Kunstwerken und Dekoration ausgeschmückt sein, um die Bildung eines Schulkollektivs zu fördern.[4] So entstand eine größere Anzahl traditioneller bis traditionalistischer Schulen, in denen die persönliche Handschrift der Entwerfenden erkennbar ist.

Um schneller und wirtschaftlicher neue Schulen errichten zu können, strebte die Deutsche Bauakademie die Entwicklung verbindlicher Bautypen an. Im Jahr 1959 wurden schließlich Typenprojekte für übliche Schulgrößen mit ähnlicher Grundrissorganisation, aber deutlich reduzierter in der Gestaltung republikweit für verbindlich erklärt.[5] Verantwortlich für diese Entwicklung war Heinz Präßler, ein politisch geschulter Architekt in einflussreicher Position an der Deutschen Bauakademie, der im Schulbaudiskurs der späten 1950er Jahre eine konservative Haltung vertrat. Im Gegensatz zu einer Reihe von renommierten Pädagog*innen und Architekt*innen wie Heinrich Deiters und Hermann Henselmann, lehnte Präßler Pavillonschulen und den mehrgeschossigen „Schustertyp" ab, eine in den 1920er Jahren

Planetarium auf dem Schulgelände der Oberschule „Am Planetarium", Hoyerswerda, 2020

Stadtarchitektin Iris Dullin-Grund war daher die städtebauliche Einbindung der Schulen wichtig, um die Überquerung großer Straßen zu vermeiden; im Idealfall läge der Kindergarten am Weg, damit die größeren Geschwister die kleineren bringen und wieder abholen konnten.[13] In Führungspositionen wie der des Stadtarchitekten waren Architektinnen nur selten vertreten, obwohl der Frauenanteil im Architekturberuf mit etwa einem Viertel in der DDR deutlich höher lag als in der Bundesrepublik.

Nicht nur in der Architekturprofession, sondern auch in der Bevölkerung vor Ort gab es im Schulbau eine Teilhabe, ja „Emanzipation von unten":[14] Laut Schulbauprogramm sollten 25 Prozent des Investitionsvolumens als freiwillige, lokale Eigenleistungen erbracht werden. Im Jahr 1961 wurde dieser Anteil auf zehn Prozent reduziert, da sich Schwierigkeiten bei der Erfüllung dieser Vorgabe „als Hemmung für das gesamte Schulbauprogramm ausgewirkt" hätten.[15] In einem Zeitungsartikel von 1960 werden dennoch Schulbauprojekte mit vorbildlich erbrachten Eigenleistungen vorgestellt: „Lehrer und Elternbeiratsmitglieder verpflichteten sich, jeder

mindestens zweihundert Aufbaustunden" zu leisten. Auch lokale Betriebe wurden einbezogen: „Die Genossenschaftsbauern übernahmen es, Sand und Steine heranzufahren, und stellten ebenfalls in Aussicht, die Handwerker der LPG für den Schulbau einzusetzen."[16] Es ist anzunehmen, dass im Rahmen dieser Bauleistung Einfluss auf die Ausgestaltung der Schulen vor Ort genommen werden konnte. Ein Planetarium auf dem Gelände einer Schule in Hoyerswerda, das von 1966 bis 1969 komplett in freiwilliger Eigenleistung gebaut worden sein soll, zeigt, dass Zukunftsoptimismus und Begeisterung für Wissenschaft und Technik zumindest in Einzelfällen Kräfte mobilisierten.[17]

Dem wissenschaftlich-technischen Zeitgeist entsprach ein Architekturwettbewerb für Gesellschaftsbauten von 1964 mit dem Ziel, ausgehend vom „technischen Höchststand [eine] nachweisbare Steigerung des ökonomischen Nutzeffektes" zu erzielen. Entsprechend der Vorgabe, großmaßstäbliche, „funktionelle Lösungen [aus] der Gesamtheit der gesellschaftlichen Beziehungen im Wohngebiet" zu entwickeln, vernetzten die prämierten Entwürfe zahlreiche

Funktionen, darunter auch die Schule, zu maschinenhaften Großstrukturen.[18] Anstelle dieser flächenintensiven Großstrukturen setzten sich im Gesellschaftsbau mit wirtschaftlicher Begründung kompaktere Typenbauten für einzelne Funktionen durch. Industrielles Bauen bedeutete, nicht nur Gebäude als Teil der Stadtstrukturen aus vorgefertigten Bauteilen, sondern auch den Bauablauf unter Einsatz entsprechender Technik zu planen. Als „Beispiel vorbildlicher Planung" wird in einem Zeitungsartikel von 1960 der Bezirk Rostock erwähnt, wo „die Schulstandorte bis 1965 und darüber hinaus"[19] von Kreisen und Bezirk festgelegt wurden. Teil dieser Standortplanung waren weitere Gesellschaftsbauten wie Kaufhallen, Waschzentralen und Kindergärten – alle in der sogenannten 2-Mp-Montagebauweise errichtet, die Anfang der 1960er Jahre als Standard galt. Die Produktion sollte eine effiziente Fließstrecke bilden, sodass die Montagearbeiter*innen mit den entsprechenden Kränen nach Abschluss eines Bauvorhabens auf die nächste Baustelle eines Gesellschaftsbaus weiterziehen konnten.[20]

Die im Bezirk Rostock verwendete Schulbaureihe war in der Außenstelle Stralsund des VEB Hochbauprojektierung Rostock entwickelt worden.[21] Dieser Schultyp setzte sich aus drei Gebäuden zusammen, die jeweils nach dem Schusterprinzip konzipiert waren. Die dezentrale Anlage ermöglichte auf dem jeweiligen Grundstück unterschiedliche Positionierungen der Baukörper zueinander; eine repräsentative Eingangssituation und zentrale Versammlungsräume fehlten.

Eine Forschungsarbeit der TU Dresden von 1965 stellt die Erfahrungen beim Bau dieser „Schulbaureihe Rostock" denen der „Schulbaureihe Halle" gegenüber.[22] Die von Helmut Trauzettel, einem Schulbauexperten an der TU Dresden, entworfene Atriumschule sah drei zwei- bis dreigeschossige Gebäuderiegel vor, die durch jeweils drei verglaste Gänge verbunden waren, sodass vier Innenhöfe entstanden. Adäquate Räume für alle benötigten Funktionen sind in einem Gebäudekomplex verbunden, Turnhalle und eine Aula mit zusätzlicher Funktion als Speisesaal materialsparend in die statische Konstruktion einbezogen. Trauzettel bemühte sich, die Wirtschaftlichkeit seines Entwurfes zu belegen, um diesen so als zentrales Typenprojekt zu etablieren. Erkenntnisse aus dem Bauprozess der ersten Umsetzung 1963 in Bitterfeld wurden zur Weiterentwicklung des Konzepts genutzt.[23]

Neben Rostock und Halle wurden auch in anderen Bezirken Experimentalbauten und Schulbaureihen in industrieller Bauweise entwickelt und errichtet. Währenddessen wurde die von der politischen Führung gewünschte Zentralisierung im Schulbau durch „mangelhafte" Typenentwürfe erschwert. Margot Honecker, zunächst Stellvertreterin des Ministers für Volksbildung, Alfred Lemmnitz, ab 1963 selbst Ministerin, hatte bereits 1960 von der Deutschen Bauakademie gefordert, „daß schneller neue Typen ausgearbeitet werden."[24] Aber erst 1966 präsentierte die Bauakademie mit der Schulbaureihe 66 des VEB Hochbauprojektierung Erfurt erneut ein zentral verbindliches Typenprojekt, dessen kompaktes Volumen besondere

Wirtschaftlichkeit versprach. Dieser Entwurf besteht aus einem nach dem Schusterprinzip angelegten Riegel mit drei Aufgängen, von denen der zentrale einen angegliederten Fachraumtrakt erschließt. Eine Turnhalle musste separat errichtet werden.

Schnell zeigte sich, dass nicht alle Bezirke diesen Schultyp umsetzen würden. Zu weit waren inzwischen die jeweiligen Eigenentwicklungen vorangeschritten. So berichtet 1968 eine Publikation zum „Schulbau in der DDR": „Die größten Hemmnisse bestanden in den bezirklichen Produktionsbedingungen, die eine unmittelbare Anwendung des für die Typenserie vorgesehenen Elementesortiments nicht gestatteten", weshalb „im weiteren Verlauf von zentraler Seite nur noch die Einhaltung der dem Typ zugrundeliegenden Funktionsparameter und der ökonomischen Kennziffern gefordert" wurde.[25]

Dieser auf Bezirksebene zugestandene Spielraum ermöglichte Abwandlungen der Schulbaureihe 66, Importe von Schulbautypen anderer Bezirke sowie einzelne Eigenentwicklungen bis in die 1970er Jahre. Wenn auch einige dieser Typen ähnliche Grundrissorganisationen aufwiesen, konnten sie in der Nutzung doch unterschiedliche Raumwirkungen entfalten. Die Trauzettel-Schule entsprach am ehesten dem Ideal der multifunktionalen Großstruktur. Die Kritik, dass dieses komplexe Raumgefüge mit seinen drei Gebäuderiegeln, sechs Treppenanlagen, Split-Levels und angeschlossenen Hallen auch die Orientierung erschweren kann, erscheint jedoch berechtigt.

Auf der Suche nach einer kompakteren Lösung entwickelten Walter Polzer und Sibylle Kriesche im VEB Hochbauprojektierung Dresden einen Schultyp mit vergleichbarer Grundrissorganisation; die separate Turnhalle wurde von Leonie Rothbarth entworfen. Der Dresdner Schultyp bestand aus zwei dreigeschossigen Gebäuderiegeln mit drei Verbindungsgängen. Da diese verglast und auf jedem Geschoss miteinander verbunden waren, konnten hier alle Erschließungsflächen und damit jede Bewegung im Schulgebäude von nahezu jeder Position überblickt werden. In der Nutzung zeigte sich allerdings, dass Räume für die Schulspeisung fehlten. Daher erhielten spätere Ausführungen dieses Schultyps eine zusätzliche Unterkellerung für diesen Zweck.[26]

Das Buch *Schulbau in der DDR* von 1968 beschreibt die Entwurfshaltung der Architekt*innen dieser Zeit: „Die Verwirklichung [...] des pädagogisch-hygienisch optimalen Tagesablaufes hängt nicht nur von der Beschaffenheit des einzelnen Raumes ab, sondern [...] von den strukturellen Beziehungen, also von der Zuordnung der einzelnen Räume und Raumbereiche, der Wegeführung usw.".[27] So wurden das einzelne Klassenzimmer und der Fachraum in einen übergeordneten Zusammenhang aus pädagogischen und planungsökonomischen Notwendigkeiten gestellt. Die Strukturen des Schulalltags und des Curriculums fanden ihre Entsprechung in einer räumlichen Ordnung, die zugleich Spiegel einer auf lokaler wie nationaler Ebene ausgehandelten gesellschaftlichen Norm war.

In ihrer bezirklichen Vielfalt unterschieden sich die Schul-
typen der 1960er und 1970er Jahre vor allem hinsichtlich der
räumlichen Bezüglichkeiten. Diese bestimmten wiederum
ihre individuelle architektonische Qualität, indem sie mehr
oder weniger flexible und kreative Nutzungen der Schule
ermöglichten. Auch die Weiterentwicklung, Abwandlung
und Anpassung der Typenentwürfe sollte nicht unterschätzt
werden. Von der zentralen Planung über die bezirklichen
Typenprojekte bis hin zur Umsetzung vor Ort waren viele
Personen, auch zukünftige Nutzer*innen, am Entstehen
eines Schulhauses beteiligt. Die materielle Gestalt einer
Schule entsprach eben nie ganz dem Entwurfsideal. So
konnte jedes einzelne Schulhaus, sei es vermeintlich noch so
standardisiert, zu einem Ort der Identifikation werden.

1 Claus-Dieter Ahnert und Hans-Joachim Bloedow/Zentralstelle für
Normungsfragen und Wirtschaftlichkeit im Bildungswesen (ZNBW),
Typenschulbauten in den neuen Ländern. Modernisierungsleitfaden, hrsg.
vom Sekretariat der Ständigen Konferenz der Kultusminister der Länder
der Bundesrepublik Deutschland, Berlin 1999.

2 Vgl. Andreas Butter, *Neues Leben, Neues Bauen: Die Moderne in
der Architektur der SBZ/DDR 1945–1951*, Hans Schiler, Berlin 2006.

3 Vgl. Ludwig Deiters, *Dokumentation zum Baudenkmal Schule
II in Eisenhüttenstadt*, 1995, im Bestand des Leibniz-Instituts für
Raumbezogene Sozialforschung e.V. (IRS), Erkner.

4 Vgl. Richard Jenner, „Grundrißschemas und Typenvorentwürfe
für Grund- und Zehnklassenschulen", *Deutsche Architektur* 3 (1953),
S.128–133.

5 Institut für Typung, Sektor Wohn- und Gesellschaftsbauten,
Allgemeinbildende polytechnische Oberschulen. Planungsübersicht,
Schriftenreihe Typung: Typenprojekte, hrsg. von Deutsche Bauakademie,
1959; online: https://www.bbr-server.de/bauarchivddr

6 Hermann Henselmann, „Ideenwettbewerb für 20-klassige
Mittelschulen", *Deutsche Architektur* 10 (1957,) S. 475f.; Heinz Prässler,
„Typenprojektierung oder Schusterprinzip?" *Deutsche Architektur* 10
(1957), S. 477.

7 Gert Gibbels, „Zu einigen Fragen des sozialistischen Schulbauens",
Wissenschaftliche Zeitschrift der Hochschule für Architektur und Bauwesen
2 (1959/60) zitiert nach Mark Escherich, „Schulbaukonzept in der SBZ und
frühen DDR", in: Bernfried Lichtnau (Hg.), *Architektur und Städtebau im
südlichen Ostseeraum zwischen 1936 und 1980 – Publikation der Beiträge
zur Kunsthistorischen Tagung Greifswald 2001*, Lukas Verlag, Berlin 2002,
S. 249–267.

8 K. J. Wendland, „Das Volk hilft neue Schulen bauen", *Neues Deutschland*
(15. März 1960), S. 6.

9 In *Deutsche Architektur* 10 (1964), S. 611 ist eine überarbeitete Variante
des Typenprojektes SVB 621.62 publiziert.

10 Bundesarchiv DC/20/4088/4ff. Antwort an „den Genossen Ulbricht"
auf eine Anfrage zur „Abstimmung zwischen der Bauakademie und dem
Ministerium für Volksbildung" zum Thema „Schulhortentwurf" vom
16.06.1960.

11 „Die Schule der Zukunft. Bemerkungen der Abteilung Volksbildung
des ZK zur schrittweisen Entwicklung der Tagesschule in der DDR",
Neues Deutschland (4.8.1960), S. 4.

12 Monika Mattes, „Ganztagserziehung in der DDR. ‚Tagesschule‘
und Hort in den Politiken und Diskursen der 1950er- bis 1970er-Jahre"

in: Ludwig Stecher, Cristina Allemann-Ghionda, Werner Helsper und
Eckhard Klieme (Hg.), *Ganztägige Bildung und Betreuung* (= *Zeitschrift
für Pädagogik*, Beiheft; 54), Weinheim u. a., Beltz 2009, S. 230–246, S. 236.

13 Uta Kolano & Wolfgang Gaube (Regie), „PLATTENKÖPFE – Iris
Dullin-Grund", Videointerview mit *JEDER M2 DU* (10.4.2019), https://
www.jeder-qm-du.de/platten-tv/plattenkoepfe/detail/iris-dullin-grund/

14 Vgl. Harald Engler, „Between State Socialist Emancipation and
Professional Desire. Women Architects in the German Democratic
Republic, 1949–1990", in: Mary Pepchinski und Mariann Simon (Hg.),
Ideological Equals. Women Architects in Socialist Europe 1945–1989,
Routledge, London und New York 2016, S. 7–19.

15 Bundesarchiv DE1 / 7097 „Beschluß der Staatlichen Plankommission
über die Planung der Leistungen im NAW für die Durchführung des
Schulbauprogramms ab 1961".

16 K. J. Wendland, „Das Volk hilft neue Schulen bauen", *Neues
Deutschland* (15. März 1960), S. 6.

17 Vgl. http://www.planetarium-hoyerswerda.de

18 „Wettbewerb gesellschaftliche Bauten im Wohngebiet", *Deutsche
Architektur* 7 (1964), S. 588ff.

19 Wendland, „Das Volk hilft neue Schulen bauen".

20 Michael Ziege (Professur für Elementares Gestalten, Helmut
Trauzettel), „Erfahrungen beim Bau von Folgeeinrichtungen in
Wandbauweise 2 MP", *Wissenschaftliche Zeitschrift der TU Dresden*, 14/4
(1965), S. 891ff.

21 Johannes Berneike, „Schule in Wandbauweise 2-Mp in Rostock-
Südstadt", *Deutsche Architektur* 13 (1964), S. 612.

22 Michael Ziege, „Erfahrungen beim Bau von Folgeeinrichtungen
in Wandbauweise 2 MP".

23 Helmut Trauzettel, „Experimentalbaureihe für Schulen in der
2-Mp-Wandbauweise", *Deutsche Architektur* 6 (1965), S. 332 ff.

24 Wendland, „Das Volk hilft neue Schulen bauen".

25 Autorenkollektiv (Leitung: Jürgen Grundmann), *Schulbau in der DDR*,
hrsg. vom Ministerium für Volksbildung der DDR, Volk und Wissen,
Berlin 1968, S. 15.

26 Nach Recherchen von Daniel Fischer im Rahmen des Denkmalgutachtens
für Schule in der Bernhardstraße in Bauakten der Stadt Dresden
und persönlichen Gesprächen mit Sibylle Kriesche und Manfred Wagner
(ehem. Mitarbeiter am Lehrstuhl Trauzettel) zwischen 2011 und 2013.

27 Autorenkollektiv, *Schulbau in der DDR*, S. 33.

Barrieren aus Beton Dekonstruktion von Be_hinderung durch inklusive Gestaltung

Daniel Neugebauer

Inneneinrichtung der Georg-Benjamin-Körperbehindertenschule in Berlin-Lichtenberg (heute: Carl-von-Linné-Schule); Architekt: Wolf-Rüdiger Eisentraut, veröffentlicht in: *Architektur der DDR*, XXVIII, November 1979

Das Schulprojekt „Bildung in Beton"

Die Ausstellung *Bildungsschock* beinhaltet neben der historischen Übersicht und fachlichen Analyse einen praktischen, zeitgenössischen Teil: Das Schulprojekt *Bildung in Beton* verbindet acht Berliner Schulen mit Künstler*innen, Architekt*innen und anderen kreativen Expert*innen, um in Prozessen künstlerischer Forschung ein Bewusstsein für die eigene Lernumgebung zu entwickeln, sich anschließend kritisch dazu zu verhalten und schließlich auch praktischen Einfluss darauf zu nehmen. Die externen Kreativen helfen den Jugendlichen, ihre Wahrnehmung zu schärfen; die Schulleitungen ermöglichen die kreative Forschung, die die Kinder und Jugendlichen zu Expert*innen ihrer Lernumgebung macht, und das HKW hilft dabei, die Ergebnisse in politische Forderungen zu übersetzen, die der Berliner Schulsenatorin und weiteren Gremien vorgelegt werden sollen. In diesem gemeinschaftlichen Prozess geht es darum, die Schüler*innen in ihrer eigenen Expertise ernst zu nehmen und ihre Perspektiven als Antriebshilfen für Utopien innerhalb der pragmatisch orientierten Strukturen der Bildungspolitik einzusetzen.

Unter den teilnehmenden Schulen ist die Carl-von-Linné-Schule im Berliner Bezirk Lichtenberg. Mit dieser Schule, die für Kinder mit körperlichen Be_hinderungen geplant und gebaut wurde, kommt eine Perspektive in das Projekt, die die Utopiefähigkeit der Politik in besonderem Maße herausfordert. Ziel ist es, das spezifische körperliche Erfahrungswissen der Kinder zu aktivieren. Lernumgebungen – von Schulen bis hin zu Kultureinrichtungen wie dem Haus der Kulturen der Welt, deren Gebäude während des Kalten Krieges entstanden – sind in der Regel nicht barrierefrei. Hindernisse sind die Norm in diesen Architekturen. Und diese Norm schließt viele Menschen von schulischer und kultureller Teilhabe aus. Der Sonderpädagoge Reinhard Lelgemann identifiziert das „Nicht-Mitdenken" als Ursache für Fehlplanungen, unterstellt also keine bösen Absichten.[1] Die Leerstelle ließe sich durch Information, Aufklärung und Bewusstwerdung füllen. Aber ist es tatsächlich so einfach? Liegen der momentanen Situation bei Barrierefreiheit und Inklusion nicht vielmehr komplexe historische und ideologische Entwicklungen zugrunde, die sich eben oft in Beton oder betonierten Haltungen manifestieren?

Inklusionsdebatte in Deutschland

Die Frage nach inklusiven Lernumgebungen nimmt großen Raum in den gegenwärtigen Bildungsdiskussionen ein. Auch die Berliner Bildungssenatorin Sandra Scheeres (SPD) ist von der Idee inklusiver Schulen trotz der nicht verstummenden kritischen Stimmen überzeugt.[2] Diese kritischen Stimmen kommen vielfach von Eltern, wie eine Studie von *Aktion Mensch* und *Die Zeit* aus dem Jahr 2019 belegt.[3] Das schlägt sich architektonisch zunächst jedoch nur in modularen Ergänzungsbauten für bestehende Förderschulen nieder. Von rechtsradikalen Kräften wie der AfD, aber auch

in konservativen Kreisen, wird Inklusion hingegen als Fehlinterpretation der Menschenrechtskonvention angesehen. Ihrem Weltbild zufolge sei zwar Bildung ein Menschenrecht, nicht aber Inklusion.[4] Die Konsequenz wäre die Isolation von Schüler*innen mit Be_hinderungen.

Aber mit der Exklusion ginge auch für weite Teile der Gesellschaft die Möglichkeit verloren, von der körperlichen Erfahrung dieser Menschen zu lernen. Es bleibt die Frage, wie dieser Inklusionsprozess gestaltet und gesteuert werden kann. Die Diskussionen erstrecken sich von geradezu esoterischer Empathie bis hin zu ökonomisch gefärbtem Mehrwertdenken. Interessant ist hierzu die Debatte im *Jahrbuch Pädagogik* 2015, erschienen unter dem provokanten Titel „Ideologie Inklusion",[5] die Inklusion und neoliberale Gesellschaft ins Verhältnis setzt: das Entstehen einer Art Inklusionsindustrie als neuem Marktsegment auf der einen Seite, die Verdrängung von Körpern mit Be_hinderung aus der Leistungsgesellschaft auf der anderen. Inmitten eines solchen Dilemmas ist es naturgemäß schwierig, eine argumentativ einlösbare Position zu finden: „Je stärker rationale Orientierungslosigkeiten [in der Gesellschaft] sind, umso größer ist die Gefahr, diese durch Phrasen zu kompensieren, sodass Meinungen und Vermutungen ins Zentrum rücken, und die Auseinandersetzung um Inklusion sich auf Glaubensfragen reduziert", fasst Willehad Lanwer es in der Publikation *Inklusion – ein leeres Versprechen?* von 2017 zusammen[6]. Er diskutiert die vielschichtige politische Dimension des Themas und unternimmt den Versuch, die Debatte zu einem „aufgeklärten Denken" zurückzubringen. Um dorthin zu gelangen, ist es nötig, sich die historische Entwicklung verschiedener Philosophien und Praktiken zum Thema kurz vor Augen zu führen.

Ideologien der Barrierefreiheit

Wer soll durch welche Architekturen aufs Lernen und damit auf die Mitgestaltung der Zukunft vorbereitet werden? Sowohl in und für Schulen als auch Kulturinstitutionen muss diese Frage gestellt werden. Nur so lässt sich erkennen, wie viele Orte des Lernens durch die „Norm der Fähigkeiten", den *ableism* strukturiert sind. Gehen also Gestaltungsprozesse davon aus, dass ein „Durchschnittskörper" nicht behindert ist, reproduzieren die daraus resultierenden Objekte, Bauten oder Strukturen diese Vorstellung und schreiben sie noch tiefer ins gesellschaftliche Unterbewusstsein ein.

Gegen diese ausschließende Programmatik hatte schon die Reformpädagogik seit dem späten 19. Jahrhundert opponiert und Maßstäbe für weniger autoritäre Erziehungsformen entwickelt. Sie stieß ein neues Denken oder „Mitdenken" zuvor marginalisierter Schüler*innen an, wozu auch die neue Wertschätzung von Kindheit als Lebenszeit gehörte. Nach und nach wurde der Kreis der zu Erziehenden vergrößert: zunächst Mädchen, später Kinder mit Be_hinderungen. Die Pädagogin Maria Montessori setzte sich insbesondere auch für Spezialeinrichtungen für Kinder mit Be_hinderungen ein. Viele der reformpädagogischen Ideen hatten mit dem

Aufbau von Respekt und Selbständigkeit sowie mit dem Abbau von Hierarchie und bloßem Funktionieren zu tun. Die Antithese folgte mit dem Nationalsozialismus, der be_hindertes Leben als nicht lebenswert einstufte, Sonderpädagogik für überflüssig befand. Die gedankliche Trennung von wertigem und minderwertigem Leben fand seinen radikalsten Ausdruck in den Infrastrukturen von Vernichtung und Euthanasie. Nach dem Zweiten Weltkrieg entwickelten sich die pädagogischen Systeme in Ost- und Westdeutschland sehr unterschiedlich. Ihre jeweiligen Architekturen stehen sich nirgends enger gegenüber als in Berlin. Ideen der Reformpädagogik waren in der Sowjetischen Besatzungszone und der frühen DDR zunächst noch integriert, erst später wurde die Einheitsschule nach sowjetischem Vorbild dominant.[7] In Westdeutschland wurden Diskurs und Architekturpraxis von der „Bildungsreform" dominiert. Die einflussreiche westdeutsche Architekturzeitschrift *Bauen und Wohnen* konstatierte 1977 jedoch ein Scheitern der Überführung von progressiven pädagogischen Ideen in Bildungsarchitekturen.[8]

Ein Blick auf zwei „Propagandabauten" – der eine aus der Zeit des Nationalsozialismus, der andere aus der DDR – lohnt sich, um zu begreifen, wie Symbolpolitik und Affekt ineinandergreifen, wie „Absichten im Bereich der politischen Sozialisation" durch Architektur vermittelt wurden.[9] Der Schulbauexperte Hans Jürgen Apel verdeutlicht am Beispiel des Hauses der Deutschen Erziehung in Bayreuth (1935), wie mit wuchtiger Dramatik der Formen, mit Treppen, Säulen und den obligatorischen Führerbildern Gehorsam und Unterwerfung eingefordert und Abweichungen von der Norm ausgeschlossen wurden. Das Haus des Lehrers auf dem Berliner Alexanderplatz (1964) hingegen nahm Anleihen beim International Style, suggerierte Funktionalität durch die Kombination verschiedener Nutzungsformen wie Cafés, Bibliotheken und Lehrsälen und idealisierte die sozialistische Arbeitsethik durch einen monumentalen Bildfries. Beide Gebäude führen Bildung als Stein gewordene Ideologie vor. Wichtig war die Wiedererkennbarkeit der Symbolsprache für das „Volk", aber auch die körperliche Erfahrung von Überwältigung beziehungsweise Modernität.

Bezieht man diese Gedanken auf barrierefreies Bauen, lassen sich sowohl Gemeinsamkeiten als auch Unterschiede ausmachen: Ästhetisch funktioniert barrierefreie Architektur oft vor allem symbolpolitisch, verortet an augenscheinlichen Technologien wie Leitsystemen, Liften oder Türöffnern. Der körperliche Erfahrungsraum, der sich durch diese Technologien entfaltet, ist für Menschen ohne Be_hinderungen aber oft nicht direkt nachvollziehbar. Damit fehlt in der Planung und Umsetzung des barrierefreien Bauens ein Aspekt von zentraler Bedeutung: die Perspektive der vielfältigen Raumerfahrungen von Menschen mit Be_hinderungen. Wie lassen sich also Strukturen schaffen, die Verbindungen zwischen gesellschaftlichen Überzeugungen und der praktischen Übernahme solcher Perspektiven erleichtern?

<u>Barrierefreier Schulbau in Ost und West</u>

„Die DDR ist der erste deutsche Staat, der mit einer lückenlosen Gesetzgebung die Betreuung, Förderung, Erziehung und Bildung physisch und psychisch geschädigter Kinder und Jugendlicher zu einem staatlichen Anliegen machte. Die sonderschulischen Einrichtungen werden gleichberechtigt neben den Normalschuleinrichtungen in das einheitliche sozialistische Bildungssystem integriert."[10]

Obwohl die binäre Wortwahl „Sonder/Normal" aus heutiger Sicht inakzeptabel ist, zeigt sich in diesem Zitat der Sonderschullehrerin Gerda Freiburg vor allem ein unaufgeregter, pragmatischer und eben integrativer Ansatz, in dem sich die Ideale der DDR realisieren sollten.[11] Im Westen scheint der Bezug zur Umsetzung der Menschenrechtskonvention von 1948 als Basis für barrierefreies und inklusives Denken oft nebulöser oder „phrasenhafter".[12] Heute wird das von der UNO-Generalversammlung 2006 verabschiedete Übereinkommen über die Rechte von Menschen mit Be_hinderungen, das sich auf die Menschenrechtskonvention bezieht, häufig zitiert und als wichtiger Meilenstein kommuniziert. 2009 von Deutschland ratifiziert, sind die Forderungen in dem Papier jedoch nur punktuell umgesetzt. Zu viele Möglichkeiten bietet die Gesetzeslage, ein wirkliches Umdenken zu umschiffen.

![Haus des Lehrers]

Haus des Lehrers, Alexanderplatz, Berlin, 1961–1964; Architekt: Hermann Henselmann

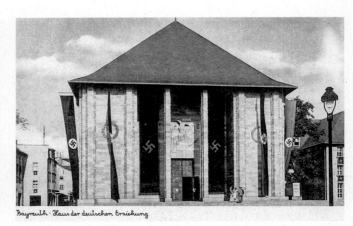

Haus der Deutschen Erziehung, Bayreuth; zur Zeit des Nationalsozialismus das Verwaltungs- und Schulungszentrum des Nationalsozialistischen Lehrerbunds, 1933–1936, Architekt: Hans Reissinger

Die Carl-von-Linné-Schule (ehemals Georg-Benjamin-Körperbehindertenschule) in Berlin-Lichtenberg, 2020; Foto: Christopher Falbe

Expert*innen im Osten bescheinigten dem Westen darum ein ausgeprägtes Klassendenken: „[D]as Integrationskonzept der spätbürgerlichen Sonder- bzw. Heilpädagogik [trage] klar erkennbar Klassencharakter, weil es die dem Kapitalismus wesenseigene Benachteiligung von Schwachen und Randgruppen kaschieren [solle]."[13] So zitiert Gerda Freiburg Äußerungen aus der IV. Internationalen Konferenz zur Defektologie (Ost-Berlin, 1988), die Sonderpädagog*innen aus Entwicklungsländern und sozialistischen Staaten zusammenbrachte, in ihrer Studie *Zur Integration behinderter Jugendlicher in der DDR* im Jahr 1990.

Wie sah die Praxis im Berlin der 1970er Jahre aus? In den westlichen Bezirken, in Schöneberg, im Wedding oder in Tempelhof entstand eine Vielzahl integrierter Schulprojekte.[14] Diese entsprangen der schon damals verbreiteten Erkenntnis, dass eine gesellschaftlich isolierte Ausbildung Lernnachteile für Kinder mit Be_hinderungen mit sich bringt, aber auch der Überzeugung, dass Kinder von ihren Mitschüler*innen mit Be_hinderungen lernen können und dass die Interaktion soziale Lernprozesse befördert.

In einem ähnlichen Geist wurde auch die Carl-von-Linné Schule in Lichtenberg konzipiert, die 1977 eröffnete. Der Architekt dieser Schule, die zur Eröffnung den Beinamen „Schule für körperbehinderte Schüler" trug, Wolf-Rüdiger Eisentraut, schrieb hierzu in der Zeitschrift *Architektur der DDR*: „Die pädagogische Konzeption dieser Einrichtung hat das Ziel, unter Berücksichtigung der schädigungsspezifischen Besonderheiten die zehnklassige polytechnische Oberschulbildung zu vermitteln und so die Grundlage für die allseitige Entwicklung sozialistischer Persönlichkeiten zu schaffen."[15] Neben dieser offiziellen Verlautbarung stellte

Eisentraut in einem Telefongespräch im Februar 2020 jedoch klar, dass er bei der Konzeption des von ihm gestalteten Gebäudes vor allem aus eigener Motivation und Überzeugung die Bedürfnisse und das Wohlergehen der Kinder im Blick gehabt hatte und keinen staatlichen Ideologien folgen musste – ein Mitdenken der Bedürfnisse von Menschen mit Be_hinderungen war also gegeben. Eisentraut betont im Rückblick auch, dass die Integration in das umgebende Wohngebiet explizit Ziel des Planungsprozesses war.

Vielleicht noch deutlicher wurde diese soziale Mission bei einer anderen Schule, für deren Realisierung Eisentraut verantwortlich war, der „Georg-Benjamin-Körperbehindertenschule" im Wohngebiet Fennpfuhl, ebenfalls in Lichtenberg. Auch hier war die Nähe zum gesellschaftlichen Leben essenziell. Eisentraut ging bei diesem Projekt aus den Jahren 1976/77 noch weiter, wenn er sagt, es sei ihm ein Anliegen gewesen, den Kindern eine Teilhabe am Leben im Wohngebiet ohne unnötige Mühen zu ermöglichen. Außerdem gebe „die Präsenz dieser Schule auch für manche Bürger Anstoß, über ihr Verhältnis zu behinderten Menschen nachzudenken".[16] Bei der Umsetzung hatte er nach eigenen Angaben weitestgehende Freiheit, die monotonen Baukörper der in der DDR dominanten Typenschulen konnte er durch interessantere Alternativen ersetzen. Eisentraut spricht von einem bedürfnisorientierten Prozess, da „so etwas wie DIN-Normen zum Thema nicht existierten". In Westdeutschland wurden „bauliche Maßnahmen für Behinderte und alte Menschen im öffentlichen Bereich" ab April 1976 durch die DIN 18 024 des „Fachnormenausschuß Bauwesen" geregelt, die eine „menschengerechte Umwelt" in Zentimetermaße übersetzte.[17]

Universal Design als praktische Utopie?

Wie übersetzt man also Menschlichkeit in gestaltete Umgebungen, ohne Vorurteile oder exkludierende Standards zu reproduzieren? Die Praxis des Universal Design versucht so etwas. Diese Methode der Gestaltung, die seit den 1980er Jahren diskutiert und zunehmend angewandt wird, hat immer den größtmöglichen Nutzen für die größtmögliche Menge an unterschiedlichen Bedürfnissen im Auge. Spezialanfertigungen für Menschen mit Be_hinderungen sollen vermieden werden. Das „Mitdenken" geht hier so weit, dass ein Produkt für viele Bedürfnisse und Fähigkeiten autonom nutzbar wäre. Historisch entwickelten sich die Ideen des Universal Design zu einer Zeit, in der das Verhältnis zwischen Ost und West neu definiert wurde – ab Mitte der 1980er Jahre in speziellen Fachzirkeln, in den 1990er Jahren im Mainstream. Obwohl der Begriff wohl auf den amerikanischen rollstuhlnutzenden Architekten Ronald Mace zurückgeht und von ihm 1985 erstmals in den Diskurs eingebracht wird, lassen sich vergleichbare Ideen beinahe überall auf der Welt finden, man kann also von einem internationalen Phänomen sprechen.

Eine zeitgenössische Kontextualisierung dieser Ideen bietet die feministische Designhistoriker*in und Ethnograf*in Aimi Hamraie mit dem Buch *Building Access* (2017).[18] Hamraie verbindet technowissenschaftliche Studien und Designgeschichte mit kritischen Disability-, Race- und Gendertheorien und zeigt, dass der im 20. Jahrhundert vollzogene Umschwung von „Design für den Durchschnitt" zu „Design für alle" durch liberale politische, wirtschaftliche und wissenschaftliche Strukturen erfolgte. Eine Neudefinition, ein neues Mitdenken der Stellung und Situation von Menschen mit Be_hinderungen im gesellschaftlichen Kontext sei die Folge. Hamraie macht deutlich, dass Universal Design nicht nur ein Ansatz zur Schaffung neuer Produkte oder Räume ist, sondern zeitgenössische politische und intersektionale Realitäten zu integrieren vermag. Gerade diese Verbindung von pragmatischem Design-Thinking und jüngeren soziopolitischen Erkenntnissen macht das Konzept für zukünftige Planungen von Lernumgebungen interessant. Diese wurden jedoch bisher selten in eine institutionelle Praxis übersetzt.

Impulse aus Belgien und den Niederlanden

Die Fakultät für Architektur der KU Leuven in Belgien arbeitet seit einigen Jahren zur Übertragbarkeit von Elementen des Universal Design auf die Architektur, da es in diesem Bereich nahezu keine Forschung und Praxis gab. Ausgehend von der Erkenntnis, dass der dominante funktionalistische Ansatz in der Architektur (Lern-)Erfahrung nicht ausreichend berücksichtigt, weil er Körper in Ideal- oder Durchschnittsmaße übersetzt, ihn damit fragmentiert und objektiviert – man denke nur an Standardwerke für Architekt*innen wie das *Metric Handbook*[19] oder an den „Neufert" (*Architects' Data*)[20] –, sucht das

Forschungsprojekt nach einer Alternative: einem architektonischen Gestaltungsprozess, der körperliche Erfahrungen als Ausgangspunkt nimmt. Initiiert und durchgeführt von den Architekt*innen und Architekturtheoretiker*innen Ann Heylighen und Peter-Willem Vermeersch entstand der Wunsch, Lernräume in einem innovativen Gestaltungsprozess zu konzipieren. Das Pilotprojekt zur praktischen Umsetzung erfolgte zwar nicht im Schulbau, sondern in einem Museum. Da aber die Konzeption eines multisensorischen Umfelds im Fokus steht, das Lernerfahrungen für Menschen mit verschiedenen Bedürfnissen und Fähigkeiten erlaubt, ist dieses Experiment auch auf den Kontext schulischer Bildung übertragbar.

Ergebnisse eines inklusiven Gestaltungsworkshops im Van Abbemuseum in Eindhoven, Niederlande, o. J.

Die theoretische Grundlagenforschung wurde an der KU Leuven[21] durchgeführt, die Realisierung erfolgte ab 2016 im Van Abbemuseum im niederländischen Eindhoven, das eine inklusive Mission in die Praxis umzusetzen bemüht ist. Expert*innen mit visuellen, auditiven und mobilen Be_hinderungen begannen den Museumsraum aus einer multisensorischen und integrativen Perspektive zu erforschen, zu überdenken und neu zu gestalten. Resultat war ein zum Lernraum verwandelter Bereich des Museums, in dem räumliche Orientierung und Wohlbefinden mit verschiedenen Bedürfnissen und vertiefendem, alle Sinne ansprechendem Lernmaterial innovativ kombiniert wurden. Aus Nutzer*innenperspektiven mit unterschiedlichen Ansprüchen erarbeitet, wurden didaktische Inhalte zu den ausgestellten Kunstwerken entwickelt. Es überrascht kaum, dass dieser Abschnitt des Museums bei allen Besucher*innengruppen gut ankam, vor allem solchen, die mit dem klassischen bildungsbürgerlichen Kanon der Kunst weniger vertraut sind.

Die Studie der KU Leuven deutet an, dass Menschen aus ihren eigenen körperlichen Erfahrungen heraus Kompetenzen in den architektonischen Planungsprozess einbringen können, die über die Kompetenzen von klassisch ausgebildeten Architekt*innen hinausgehen. Eine „Berücksichtigung" der

Ansprüche von Menschen mit Be_hinderungen aus der Außenperspektive ist zwar gut, verschenkt aber die Chance einer gesteigerten Aufenthaltsqualität, solange betroffene Menschen nicht am Planungsprozess beteiligt werden.

Fazit: Mitdenken statt mitgedacht werden

Um Barrieren abbauen zu können, ist es für Kulturschaffende und -institutionen ebenso wie Gestaltende, Politiker*innen und Schulpersonal wichtig, Kenntnisse und ein Bewusstsein über Formen von Ausgrenzungen zu erwerben, die sich in betonierten Strukturen manifestieren. Das beinhaltet zum einen, eine Vorstellung davon zu entwickeln, wie die Gestaltung eines individuellen Objekts oder einer Lernumgebung immer auch über das Individuelle hinaus auf das Soziale einwirkt. Zum anderen ist es wichtig, Verantwortung bezüglich der eigenen Privilegien zu übernehmen sowie Wissen und gelebte Erfahrungen von Menschen mit Be_hinderungen ins Zentrum des Gestaltungsprozesses zu setzen. Nur so lässt sich die sich selbst reproduzierende Kette von ungewollten oder unbewussten Ausschlüssen durchbrechen, die in die gebauten Lernumgebungen eingeschrieben ist. Das eingangs angesprochene „Mitdenken" oder Antizipieren der Perspektiven von Menschen mit Be_hinderungen im Allgemeinen oder Schüler*innen mit Be_hinderungen im Besonderen allein genügt nicht. Nicht nur die Perspektiven, sondern die Menschen selbst sollten praktisch einbezogen werden. Der anhand des Beispiels der KU Leuven skizzierte, innovative Prozess architektonischen Entwerfens zusammen mit Menschen aus verschiedenen Communitys ließe sich auch auf Schulen und andere Kulturinstitutionen übertragen. Die klassische Forderung aus dem *disability-* oder *crip-activism*, „nicht über, sondern mit uns", kann vor allem dann Früchte tragen, wenn er schon sehr früh, nämlich in der Schule, praktiziert und erfahren wird. Hierfür sind politischer Wille und utopisches Denken entscheidend. Mit dem Projekt *Bildung in Beton* werden Schüler*innen jetzt schon darauf vorbereitet, sich in solchen Prozessen zu Wort zu melden – als Expert*innen für die eigenen Lernumgebungen und Körpererfahrungen, als aktive Bürger*innen, die sich mit betonierten Barrieren nicht abfinden.

Ich danke dem Architekten Prof. Wolf-Rüdiger Eisentraut für die persönlichen Erläuterungen in verschiedenen Telefongesprächen, Ingeborg Stude von der Senatsverwaltung für Stadtentwicklung und Wohnen, Koordinierungsstelle Barrierefreies Bauen, für den Zugang zu ihrem privaten Archiv sowie Ingrid Kuhl, Senatsverwaltung für Bildung, Jugend und Familie (Schulbau/Investitionen/Standards), und Clemens Bach für die unterstützende Recherche.

1 Reinhard Lelgemann, „Schulen und Klassen barrierefrei gestalten – oder: niemand muss perfekt sein", in: Joachim Kahlert, Kai Nitsche und Klaus Zierer (Hg.), *Räume zum Lernen und Lehren,* Julius Klinkhardt, Bad Heilbrunn 2013, S. 238–248, hier S. 241.

2 Sylvia Vogt und Susanne Vieth Entus, „Senat baut Förderplätze für ‚Geistige Entwicklung' aus, *Der Tagesspiegel* (13. Januar 2020); online: https://www.tagesspiegel.de/berlin/zahl-der-kinder-mit-geistiger-behinderung-gestiegen-senat-baut-foerderplaetze-fuer-geistige-entwicklung-aus/25403622.html. In dem Artikel wird Sandra Scheeres mit den Worten zitiert: „Ich war immer dafür, die Inklusion in Berlin behutsam und mit Augenmaß umzusetzen."

3 Florentine Anders, „Eltern sehen Umsetzung der Inklusion oft kritisch", *Das Deutsche Schulportal* (29. März 2020); online: https://deutsches-schulportal.de/schulkultur/eltern-sehen-umsetzung-der-inklusion-oft-kritisch/

4 Vgl. das Online-Journal *AfD kompakt* zum Thema „Inklusion"; online: https://afdkompakt.de/tag/inklusion, abgerufen am 30. März 2020.

5 Sven Kluge, Andrea Liesner, Edgar Weiß, (Red.), *Jahrbuch für Pädagogik 2015. Inklusion als Ideologie,* Peter Lang, Frankfurt am Main u. a. 2015.

6 Willehad Lanwer, „Wenn Inklusion zur Phrase wird … 13 Anmerkungen zur Trivialisierung eines gesellschaftlichen Schlüsselproblems", in: Georg Feuser (Hg.), *Inklusion – ein leeres Versprechen? Zum Verkommen eines Gesellschaftsprojekts*, Psychosozial-Verlag, Gießen 2017, S. 14.

7 Ute Jochinke, „Paläste für die sozialistische Erziehung – DDR-Schulbauten der frühen 50er Jahre", in: Franz-Josef Jelich und Heidemarie Kemnitz (Hg,), *Die pädagogische Gestaltung des Raumes*, Julius Klinkhardt, Bad Heilbrunn 2003, S. 287–302.

8 Christian Kühn, „Rationalisierung und Flexibilität: Schulbaudiskurse der 1960er und -70er Jahre", in: Jeanette Böhme (Hg.), *Schularchitektur im interdisziplinären Diskurs*, VS Verlag für Sozialwissenschaften, Wiesbaden 2009, S. 283–298.

9 Hans Jürgen Apel, „Steinerne Imperative der Erziehung – Das Haus der Deutschen Erziehung in Bayreuth (NS) und das Haus des Lehrers in Berlin (DDR)", in Jelich und Kemnitz (Hg.), *Die pädagogische Gestaltung des Raumes*, S. 479–497, hier S. 479.

10 Claudia Schrader, „Zur Weiterentwicklung der Sonderschulen in der DDR", *Architektur der DDR* 19/9 (1970), S. 34.

11 Die Artikel 25 und 35 der DDR-Verfassung vom 06.04.1968 (GB1. I S.425) i. d. F. vom 07.10.1974 (GB1. I S.432) verbürgen ihnen das Recht auf Bildung und Arbeit und den Schutz der Gesundheit.

12 Lanwer, „Wenn Inklusion zur Phrase wird", S. 20f.

13 Gerda Freiburg, „Zur Integration behinderter Jugendlicher in der DDR. Eine Kurzinformation", in: Barbara Hille und Walter Jaide (Hg.), *DDR-Jugend. Politisches Bewußtsein und Lebensalltag*, Leske und Budrich, Opladen 1990, S. 343.

14 Manfred Scholz, *Bauten für behinderte Kinder. Schulen, Heime, Rehabilitationszentren*, Callwey, München 1974, S. 120ff.

15 Wolf-Rüdiger Eisentraut: „Körperbehindertenschule in Berlin", *Architektur der DDR* 11 (1977), S. 664.

16 Manfred Scholz, „Schulen nach 1945", Architekten- und Ingenieur-Verein zu Berlin (Hg.), *Berlin und seine Bauten. Teil V, Bd. C: Schulen*, Ernst & Sohn, Berlin 1991, S. 318.

17 Fachnormenausschuß Bauwesen (FNBau) im DIN Deutsches Institut für Normung e.V., „Bauliche Maßnahmen für Behinderte und alte Menschen im öffentlichen Bereich. Planungsgrundlagen – Öffentlich zugängliche Bereiche", DIN 18 024, Teil 2, in: *Deutsche Normen*, Beuth, Berlin und Köln, April 1976, S. 1.

18 Aimi Hamraie, *Building Access: Universal Design and the Politics of Disability*, University of Minnesota Press, Minneapolis 2017.

19 David A. Adler (Hg.), *Metric Handbook: Planning and Design Data*, 1999 bei Routledge erschienen und seitdem mehrfach aktualisiert, ist eine internationale Referenz für Architekt*innen.

20 Neufert & Neufert, seit 1936 wiederholt aufgelegt, z.B. Ernst und Peter Neufert, Bousmaha Baiche und Nicholas Walliman (Hg.), *neufert: Architects' Data*. Third Edition, Blackwell, Oxford u. a. 2000.

21 Peter-Willem Vermeersch und Ann Heylighen, „Mobilizing disability experience to inform architectural practice: Lessons learned from a field study" *Journal of Research Practice*, 11/2 (2015), Article M3; online: http://jrp.icaap.org/index.php/jrp/article/view/495/419

Ein Kalter Krieg der Curricula Das Physical Science Studies Committee

Mario Schulze

Still aus dem PSSC-Lehrfilm *Universal Gravitation*, 1960; Regie: Jack Churchill

Still aus dem PSSC-Lehrfilm *Universal Gravitation*, 1960; Regie: Jack Churchill

In dem halbstündigen Lehrfilm *Universal Gravitation* von 1960 führen Patterson Hume und Donald Ivey, zwei Physiker von der Universität Toronto, Highschool-Student*innen in das Newton'sche Gravitationsgesetz ein. Die beiden jungen, dynamischen Kanadier erklären die Erdanziehung anhand einer Reihe von Experimenten, die nicht auf „unserer" Erde, sondern auf dem imaginären, mondlosen Planeten „X" durchgeführt werden. Der Film vermittelt auf diese Weise nicht nur, dass die Gesetze der Gravitation überall und universell gelten, sondern auch und vor allem, dass diese potenziell von allen Menschen entdeckt werden könnten, sofern diese rational, methodisch und mit Einbildungskraft vorgehen. Oder kurz: sofern sie die Methoden der Physik anwenden.

Vom Physical Science Studies Committee (PSSC) produziert, ist der Film ein Paradebeispiel für die unzähligen Wissenschaftsvermittlungsfilme, die ab den späten 1950er Jahren die Klassenzimmer in den USA erreichten; und die

später – im Rahmen eines kulturell-psychologischen Krieges mit der Sowjetunion – global distribuiert oder zur Aneignung angeboten wurden. Bemerkenswert an ihnen ist nicht nur die Inszenierung eines neuen Typus des coolen und gleichzeitig nahbaren (männlichen) Physikers, sondern auch der Versuch, abstrakte Grundlagenphysik in die Schulen weltweit zu bringen und dabei Wissenschaft als integres, unabhängiges und gänzlich unideologisches Unterfangen zu präsentieren und zu propagieren.

Die Aufgabe für die Schulphysik Ende der 1950er Jahre war enorm. In einem Bericht des Weißen Hauses zum Thema „Education for the Age of Science" von 1959 wird behauptet, „dass die Stärke und das Glück, ja sogar das Überleben unserer demokratischen Gesellschaft in erster Linie von der Leistungsfähigkeit und Angemessenheit unserer Bildungsmethoden bestimmt werden."[1] Es überrascht kaum, dass der Kampf der Systeme nach dem Zweiten Weltkrieg auch die Schulen in ein Wettrüsten verwickelte. Aber doch (fast

ironisch) übertrieben erscheint es aus heutiger Perspektive, dass von einer geeigneten „Science Education" nicht weniger als das „Überleben" der demokratischen Gesellschaft abhängig gemacht wurde. Wie aber hing Ende der 1950er Jahre die dystopische Paranoia vor dem Ende der US-Demokratie mit der Hoffnung auf einen verbesserten Schulunterricht in Physik, Biologie oder Chemie zusammen? Um diese Frage zu beantworten, gilt es zunächst, das Ausmaß dieser Reformen zu umreißen und die Gründe der US-Regierung darzulegen, beispiellos viel Geld in diese zu investieren. Anhand des PSSC, das als erstes und größtes dieser Bildungsprogramme unzweifelhaft vorbildgebend für viele weitere war, lässt sich im Anschluss deutlich machen, wie die in Filmen wie *Universal Gravitation* betriebene Depolitisierung der Wissenschaft und die Inszenierung einer neuen Wissenschafts-Persona letztlich den geopolitischen Zielen der US-Regierung dienen sollten.

Curriculumsreformen in den USA

Ab Mitte der 1950er Jahre und verstärkt mit dem erfolgreichen Start des ersten künstlichen Erdsatelliten Sputnik 1 durch die Sowjetunion stockte die US-Regierung das Budget für Bildung und insbesondere für die Vermittlung von Naturwissenschaften massiv auf. Durch den „National Defense Education Act" – was für eine Wortkaskade! – wurden ab 1958 mehrere hundert Millionen Dollar in die Überarbeitung US-amerikanischer Schulcurricula gepumpt, was heute mehreren Milliarden Dollar entsprechen würde. Vor allem die relativ junge National Science Foundation gleiste eine ganze Reihe von Curriculumsprogrammen in Physik (PSSC), Biologie (BSCS), Chemie (CHEM Study), Mathematik (SMSG) und vielen weiteren Fächern auf. Im Rahmen dieser Programme erdachten nicht etwa Pädagog*innen, sondern Wissenschaftler*innen von amerikanischen Elite-Universitäten neue Lehrbücher, Quellensammlungen, Klassenzimmer-Ausstattungen und Filme. Unter Mitwirkung verschiedenster Regierungsbehörden bis hin zu den Geheimdiensten wurden die neuen Unterrichtsmaterialien zunächst national und dann international vertrieben.

Der mit und nach dem Sputnik-Schock vorangetriebene Wissenschaftsvermittlungsschock diente dabei vor allem drei Zielen der US-Regierung. Erstens sollten die neuen Curricula mehr Schüler*innen für naturwissenschaftliche Studiengänge motivieren. Denn von der Industrie, dem Militär sowie den Schulen und Hochschulen wurde seit Längerem ein zunehmender Mangel an wissenschaftlich ausgebildetem Personal beklagt. Damit zusammenhängend sollten die Kurse zweitens dem Land zu dem Personal verhelfen, das dem Militär mit wissenschaftlichen Mitteln dienen konnte. Schließlich hatten die überaus erfolgreichen und fast mythisch aufgeladenen Großforschungsinitiativen des Zweiten Weltkriegs gezeigt, wie eng die wissenschaftliche Forschung mit einer etwaigen militärischen Überlegenheit verknüpft war.[2] Und drittens waren die Curricula Teil eines kulturell-psychologischen Krieges um die Definitionsmacht

von Forschung und Wissenschaft. Denn die Naturwissenschaften und insbesondere die Physik bildeten nicht nur die Grundlage für jene technischen Entwicklungen, mit denen man den Himmel kolonisieren konnte. Sie sollten gleichzeitig ein spezifisch westliches Bild der Wissenschaft zeichnen: eine Wissenschaft, die für Rationalität, für Ideologiefreiheit und die Freiheit der Forschung steht. Während die Sowjetunion einen Kampf gegen die „bürgerliche Wissenschaft" führte, wurde Wissenschaft im Westen als unpolitisches Unternehmen hochgehalten. Das Paradoxe daran war aber, dass gerade diese scheinbar „unpolitische" Wissenschaft eine kulturelle Waffe war, mit der man totalitären Regimen entgegenwirken und die Welt zur Demokratie führen wollte.[3]

Der PSSC-Physikkurs

Wie diese drei Ziele konkret erreicht werden sollten, lässt sich am PSSC nachvollziehen. Der dort entwickelte Physikkurs wurde 1960 lanciert und avancierte schnell zum weltweit am häufigsten genutzten Physikkurs.[4] Neben Textbüchern, einem Handbuch zur Durchführung von Experimenten, speziell designten Laborapparaten für die Schulen, einem Quellenbuch für Lehrer*innen und einer Reihe von über fünfzig kleinen vertiefenden Taschenbüchern produzierte das PSSC auch eine Serie von über fünfzig Filmen.

Das PSSC begann zunächst als lokale Initiative von Physikern (ausschließlich Männer), die den Physikunterricht reformieren wollten. Der Historiker John Rudolph hat in seiner Studie zu den „Scientists in the Classroom" unterstrichen, dass der Plan der PSSC-Wissenschaftler nicht notwendig deckungsgleich war mit dem umfassenden Systemkampfplan der US-Regierung.[5] 1956 von einer Gruppe von MIT-Professoren unter der Leitung von Jerrold Zacharias gegründet, ging es beim PSSC zunächst darum, Physik als „Methode des Denkens" zu präsentieren,[6] und damit gerade nicht als Anhäufung nützlicher Fakten für die Vorbereitung auf das alltägliche Leben, wie es die „life adjustment"-Bewegung forderte, die die schulische Pädagogik nach dem Zweiten Weltkrieg in den USA beherrscht hatte. Die Physiker strebten danach, mit ihrem Kurs ein Bild des wissenschaftlichen Arbeitens zu vermitteln, das für sie der Natur der Physik entsprach: empirisch-experimentelle Beobachtungen, methodisch angeleitete Schlussfolgerungen und Problemlösungen sowie auf Einfallsreichtum und Initiative basierendes Denken.[7]

Insbesondere Filme erschienen den Physikern als ideales Mittel, um vorzuführen, wie die Wissenschaft ihre Behauptungen in der Praxis unterstützt: Zacharias und seine Kollegen inszenierten darin Experimente und zogen im Anschluss klare und manchmal charmante logische Linien zwischen den aus den Experimenten gewonnenen empirischen Daten und physikalischen Theorien. Außerdem sollten alle PSSC-Filme „echte" Wissenschaftler zeigen, die ebenso „echte" Probleme angehen. Damit richteten sie sich sowohl gegen das Stereotyp des *mad scientist*, das besonders nach dem Zweiten Weltkrieg die öffentliche Wahrnehmung

prägte, als auch gegen das Klischee des sozial ungeschickten Elfenbeinturmbewohners und/oder des wissenschaftlichen Immigranten mit körperlosem Verstand und etwaigen kommunistischen Ideen. Wie sich einer der Regisseure erinnert, galt die Regel: „no beards, no accents."[8] Stattdessen wurde der Wissenschaftler in den Filmen als normaler, aktiver und gelegentlich fehlbarer *american boy* dargestellt, der in seiner Freizeit auch gerne mal einen Western oder besser Science-Fiction schaut.[9] Aufgrund der besonderen Eignung von Filmen für die Botschaft der Physiker spielten diese im ersten Antrag auf Finanzierung des PSSC sogar noch die Hauptrolle.[10]

Geopolitik der Wissenschaftsvermittlung

Obwohl die Interessen der Physiker, die sich selbst als unabhängige Wissenschaftler sahen, nicht unmittelbar mit den Zielen der Regierung übereinstimmten, erhielt das PSSC die erste großzügige Förderung durch die National Science Foundation (300.000 US-Dollar), und dies sogar noch vor dem Sputnikstart – was auch deutlich macht, dass der Sputnik zwar ein Anlass für die massive Ausweitung der Bildungsreform war, aber nicht deren Auslöser. Denn auch wenn die Ziele der Regierung und der Physiker nicht identisch waren, so waren sie doch in zweierlei Hinsicht kompatibel: Erstens entwickelte das PSSC einen Kurs, der radikal von traditionellen Physikkursen abwich. An die Stelle der Physik der Kühlschränke und Verbrennungsmotoren trat die Grundlagenphysik von Wellen, Atomenergieniveaus und Partikeln. Der Fokus auf die anspruchsvollere und theoretischere Grundlagenforschung rückte jenes Wissen ins Zentrum, das die Basis für die zeitgenössische militärisch-industrielle Großforschung bildete. Zweitens entsprach auch das vom PSSC Kurs präsentierte Bild der Wissenschaft der Regierungspropaganda. Gerade das Insistieren auf eine Wissenschaft, die auf Untersuchung, Experiment und Folgerichtigkeit beruhte, sollte die durch den Staat gesteuerte Wissenschaft der Sowjetunion als plumpes Marionettentheater erscheinen lassen. Während östlich des Eisernen Vorhangs die Bildung wie die Wissenschaft fest in die Propaganda eingebunden waren, sollten im Westen die Unabhängigkeit und Integrität der Wissenschaft gelten. Es gehört zu den inhärenten Widersprüchen einer sich unpolitisch verstehenden Wissenschaft, dass eben jene Freiheit in den Wissenschaften hochgradig politisch gesteuert war. Die Befürwortung der wissenschaftlichen Freiheit war auch in Zeiten des Misstrauens gegenüber der Wissenschaft kein Akt der Opposition, sondern entsprach der Regierungsagenda.

Die Strategie der US-Regierung war es, jene Initiativen direkt oder indirekt zu fördern, die eine geopolitisch funktionalisierbare Vision von Wissenschaft propagierten. Mit Unterstützung der Regierung verfolgte das PSSC – vor allem unter seinem administrativen Dach, dem Educational Services Incorporated (ESI) – eine Politik sowohl der nationalen wie der internationalen Expansion.[11] Die Priorität lag zwar auf der nationalen Curriculumsentwicklung. Dennoch

arbeitete das ESI sowohl mit zahlreichen ausländischen Akteuren, die Interesse am Kurs bekundeten und diesen in ihren Ländern adaptieren wollten, als auch mit privaten oder semi-privaten US-Agenturen zusammen, die sich internationalen Beziehungen verschrieben hatten. Beispielsweise mit der Ford Foundation oder der Asia Foundation, beides Organisationen verdeckter US-Politik, die teilweise durch CIA-Gelder finanziert und von Direktoren geleitet wurden, die eng mit den amerikanischen Geheimdiensten verbunden waren oder sogar zu ihren direkten Angestellten zählten.[12]

Darüber hinaus machten natürlich auch die für den Kurs Verantwortlichen, also die international bekannten und reisenden Wissenschaftler, Werbung für das PSSC. Und dies mit durchaus offen kolonialer Geste in postkolonialen Zeiten, wie der Wissenschaftshistoriker Josep Simon aus Briefwechseln der Gründungszeit des PSSC herausgearbeitet hat. So umschrieb Philip Morrison, ein Gründungsmitglied, seine Überraschung, dass ein Kollege ihm bei der Vorstellung des Kurses in Indien zuvorgekommen sei, mit den Worten: „Wenn Kolumbus den Admiral von Cadiz im Hafen von Havanna getroffen hätte, wäre seine Überraschung kaum größer gewesen."[13] Die Sprache der Eroberung und die Vorstellung einer heilsbringenden Überlegenheit war integraler Bestandteil der Internationalisierungsbemühungen des PSSC.

Es ließen sich zahlreiche Beispiele dafür anführen, wie das mit dem PSSC entwickelte Modell der geopolitischen Expansion mittels Einflussnahme auf die Curricula anderer Länder in der Folge Schule machte. Nicht nur wurden die neuen Lehrmittel anderer Curriculumsinitiativen ähnlich vertrieben.[14] Das aus dem PSSC entstandene und von dessen Personal getragene ESI zeichnete etwa auch für den Aufbau von Universitäten im afghanischen Kabul und indischen Kanpur verantwortlich, die von US-amerikanischem Lehrpersonal geführt wurden. Zudem setzte es ein „African Education Program" auf, das zehn afrikanische Länder bei der Erstellung von Lehrmitteln für den Naturwissenschaftsunterricht anleitete.

Und der Einfluss kam auch indirekt zum Tragen. Der Gründungsdirektor der UNESCO Division of Science Teaching war etwa der Stanford-Physiker und PSSC-Veteran Albert Baez. Auch diese Abteilung hatte Anteil daran, die amerikanische Kultur über ein am PSSC geschultes Modell der Wissenschaftsvermittlung zu propagieren.[15] Die neuen Ansätze, die es in Pilotprojekten für Physik (Südamerika), Chemie (Asien), Biologie (Afrika) und Mathematik (Arabische Staaten) vorschlagen sollte, folgten dabei offensichtlich der PSSC-Strategie: Bücher, Filme und Labor-Kits bildeten das Material für einen Kurs, der auf Experimenten und eigenständigem Herausfinden basierte.

Es mag aus heutiger Sicht befremdlich klingen, mit welch militaristischem Furor Physiker, aber auch Regierungsfunktionäre die Schulphysik zu einem Teil des Systemkampfs machten. Dennoch kann es nicht überraschen, dass auch die Aushandlungen darüber, wie Wissenschaft vermittelt und unterrichtet werden sollte, nicht in einem politisch-historischen Vakuum stattfanden. In der historischen Perspektive

wird erkennbar, dass die Curriculumsreformen, indem sie ein bestimmtes Konzept von Wissenschaft verbreiteten, das selbst gleichwohl als unhintergehbare Natur der Wissenschaft erscheinen sollte, eine ideologiegeleitete Politik der Entideologisierung betrieben. Als ein ‚antitotalitäres' Projekt, das aber auf den vermeintlichen Universalitäten der wissenschaftlichen Methode beruhte: bis hin – so ließe sich überspitzt sagen – zum Universalismus des weißen, bartlosen Nordamerikaners, der in einem Filmstudio in einem Vorort von Cambridge, Massachusetts, darüber reflektiert, wie lange es gedauert hätte, bis „sie" [die Wissenschaftler vom Planeten X] gemerkt hätten, dass sich nicht ihre Sonne um sie drehte, sondern sie selbst sich drehten.

Die Verquickung der Curriculumsreformen mit der postkolonialen Geopolitik und der Diplomatie- und Geheimdienstgeschichte des Kalten Kriegs diskreditiert dennoch nicht zwangsläufig die ihnen zugrunde liegenden Ideen einer auf Experimenten, Grundlagenforschung und letztlich einfallsreichem Denken basierenden Wissenschaftsvermittlung. Vielmehr sind diese Prinzipien immer wieder auf das Zusammenspiel mit ihren Ermöglichungskontexten zu überprüfen. Daher bleibt auch die Frage bei heutigen Curriculumsreformen: Wer will da eigentlich was, wer gibt das Geld und was entsteht dann, wenn Geld und Interessen zusammenspielen?

1 Im englischen Original: „[…] that the strength and happiness, even the survival, of our democratic society will be determined primarily by the excellence and the appropriateness of our educational patterns". President's Science Advisory Committee, *Education For The Age Of Science*, The White House, Washington D.C. (24. Mai 1959), S. 1.

2 Kelly Moore, *Disrupting Science. Social Movements, American Scientists, and the Politics of the Military*, Princeton University Press, Princeton 2008, S. 4.

3 Vgl. dazu ausführlich Audra J. Wolfe, *Freedom's Laboratory. The Cold War Struggle for the Soul of Science*, Johns Hopkins University Press, Baltimore 2018.

4 Einige Zahlen dazu finden sich bei Josep Simon, „The Transnational Physical Science Studies Committee. The Evolving Nation in the World of Science and Education (1945–1975)", in: John Krige (Hg.), *How Knowledge Moves. Writing the Transnational History of Science and Knowledge*, University of Chicago Press, Chicago 2019, S. 314. Weitere in „A partial List of Teachers using the PSSC Course", PSSC Records, MC 626, Box 1, MIT Department of Distinctive Collections, Cambridge/Massachusetts.

5 John L. Rudolph, *Scientists in the Classroom*. Palgrave MacMillan, New York 2002, S. 113–136.

6 Vgl. Walter Michels, „Commitee on High School Physics Teaching. High School Physics Texts", MIT Oral History Program, MC 602, Box 1, MIT Department of Distinctive Collections, Cambridge/Massachusetts.

7 All dies fiel in eine Zeit, die viele der Physiker als geprägt von antiintellektuellen Ressentiments und Verdächtigungen wahrnahmen: die McCarthy-Ära und ihre Nachwirkungen. Vgl. Rudolph, *Scientists in the Classroom*, S. 135.

8 „Interview mit Jack Churchill", MIT Oral History Program, MC 602, Box 1, S. 47.

9 In den 59 Filmen des PSSC-Kurses tritt nur eine einzige Physikerin auf: Dorothy Montgomery. Vgl. zum *mad scientist* als visuellem Topos Christopher Frayling, *Mad, Bad and Dangerous. The Scientist and the Cinema*, Reaktion Books, London 2002. Vgl. zum neuen Typus des alltagszugewandten, kreativen und leidenschaftlichen Wissenschaftlers, das in den 1960er Jahren aufkommt: Anke te Heesen, „‚The way of the Scientist', Ikonografie der Unmittelbarkeit", in: Christian Vogel, Sonja Nökel (Hg.), *Gesichter der Wissenschaft*, Wallstein, Göttingen 2019, S. 161–177.

10 Jerrold Zacharias, „Movie Aids for Teaching Physics in High Schools" (15. März 1956), MIT Oral History Program, MC 602, Box 1.

11 Vgl. dazu Simon, „The Transnational Physical Science Studies Committee", S. 317–326.

12 Die Literatur zum kulturellen Kalten Krieg und der CIA ist mittlerweile umfassend: Gilbert Scott Smith, Richard J. Aldrich oder Peter Coleman sind Namen in diesem Kontext. Vgl. hier Frances Stonor Saunders, *The Cultural Cold War. The CIA and the World of Arts and Letters*, New Press, New York 2001, S. 138–139.

13 Im englischen Original: „Had Columbus met the Admiral of Cadiz in Havana harbor he would have a little greater surprise". Zitiert nach Simon, „The Transnational Physical Science Studies Committee", S. 320.

14 Siehe etwa zur Verquickung des Biological Science Studies Committee mit der US-Außenpolitik: Wolfe, *Freedom's Laboratory*, S. 135–156.

15 Albert Baez, „Science education. Live and learn. The early days of science education at UNESCO", in: UNESCO (Hg.), *Sixty Years of Science At UNESCO 1945–2005*. UNESCO, Paris 2006, S. 176–181.

Black Box Education?
Architektonische Bildungslandschaften
in der DDR. Das Beispiel der „AMLO"

Oliver Sukrow

Modell der Akademie der Marxistisch-Leninistischen
Organisationswissenschaft (AMLO), o. J. [ca. 1970]; im Vordergrund die
fünf tatsächlich gebauten Ausstellungshallen und das Rechenzentrum

Einführung

Während zahlreiche Studien zur Wissenschafts- und
Technikgeschichte des Kalten Krieges die Auswirkungen
des „Sputnik-Schocks" auf die westliche Bildungs- und
Forschungslandschaft und den folgenden Wettlauf um die
Vormachtstellung auf der Ebene der Militär-, Informations-
und Kommunikationstechnologie untersucht haben,[1] gibt
es nur vereinzelte Überlegungen zur Frage nach den Orten
und Räumen von Bildung, Wissenschaft und Pädagogik in
Ost und West[2] und deren Verflechtungsgeschichten. Ähnli-
ches steht für die edukativen Architekturen zur Zeit des
„Bildungsschocks" noch aus.[3]

Als konzeptioneller Rahmen meiner Ausführungen zum
Verhältnis von Architektur und Bildung in der DDR dient
die Kybernetik – nach Norbert Wieners Diktum von 1948
die „Regelung und Nachrichtenübertragung im Lebewesen
und in der Maschine" –, die als Metawissenschaft im Kalten
Krieg faszinierte[4] und Karriere sowohl im Kapitalismus
als auch im Sozialismus machte. Kybernetische Vorstel-
lungen der Steuerung und Regulierung komplexer Systeme
waren auch im Architekturdiskurs des Kalten Krieges stark
verbreitet,[5] bis sie ab den 1980er Jahren zunehmend in die
Krise gerieten. Wie waren die Orte verfasst, an denen die
abstrakten Überlegungen der kybernetischen Steuerungs-
und Regulierungslehre räumlich und gestalterisch umge-
setzt worden sind?[6] Eine Antwort gibt die 1968/1969 in
der Berliner Wuhlheide errichtete und heute nicht mehr
erhaltene „Akademie der Marxistisch-Leninistischen Orga-
nisationswissenschaft" (AMLO). Moderne didaktische und
pädagogische Konzepte, die mit Rechentechnik und Kyber-
netik verbunden waren, sind in der AMLO räumlich und
gestalterisch angewendet worden. Darüber hinaus war
die Anordnung der Objekte in den Ausstellungshallen ein
Bild von Wissenschaft und Bildung im Kalten Krieg:[7] In
der spezifischen räumlichen Konfiguration einer „Black
Box", die Expert*innenwissen, Pädagogik und Architektur
verband, steht die AMLO nicht nur für ein verändertes
Verhältnis von Mensch und Maschine, sondern auch für die
ideologischen Grenzen, die diese architektonische Bildungs-
landschaft physisch wie weltanschaulich definierten.

Die AMLO im Bildungssystem der DDR

Die 1960er Jahre in der DDR waren von den Reformen des „Neuen Ökonomischen Systems der Planung und Leitung" (NÖSPL) geprägt, die das Land unter Walter Ulbricht nach dem Mauerbau 1961 wirtschaftlich wie sozial stabilisieren sollten. Unter anderem zielte die Dritte Hochschulreform von 1968 darauf, dem zentralisierten Wissenschaftssystem Impulse zu geben und Lehre, Forschung und Wirtschaft enger zu verzahnen.[8] Die Investitionen in das Bildungswesen der DDR lassen sich auch an den zahlreichen Schul- und Hochschulneubauten der 1960er Jahre nachweisen.[9] Bildung wurde, gerade in einem rohstoffarmen Land wie der DDR, als wichtiger ökonomischer wie auch gesellschaftlicher Faktor betrachtet. Entsprechend stand sie unter besonderer ideologischer und politischer Beobachtung. Die AMLO markiert einen baulichen Höhepunkt dieses Bildungsschubs in der DDR. Die Akademie nahm eine besondere institutionelle Stellung ein und war rechtlich den renommierten Gelehrtenvereinigungen wie der Akademie der Wissenschaften der DDR, der Deutschen Akademie der Naturforscher Leopoldina oder der Bauakademie der DDR gleichgestellt.

Diese privilegierte Position im Wissenschaftssystem verriet die von Richard Paulick verantwortete architektonische Gestaltung im Außenraum allerdings nicht: Der Komplex bestand aus fünf rechteckigen Ausstellungshallen, dem rechtwinklig an Halle 4 anschließenden Organisations- und Rechenzentrum (ORZ) sowie einigen Versorgungseinrichtungen auf dem mit einem Zaun abgetrennten, waldreichen Gelände. Lediglich die stark strukturierten, abstrakten Emailreliefs von Willi Neubert am Haupteingang und am ORZ sorgten für etwas repräsentativen Glanz. Die Hallen, die mit Oberlichtatrien als Ruhezonen verbunden waren, fungierten als großzügige Ausstellungsräume und waren typologisch mit Industrie- und Messebauten verwandt. Das Innere der AMLO strahlte eine zurückhaltende Modernität aus, die in ihrer Schlichtheit und Rationalität an den Ausstellungsinhalten orientiert war. Entscheidender als das Interieur waren jedoch die in einem festgelegten System ausgestellten Objekte, die für die Zukunft und Leistungsfähigkeit der DDR einstehen sollten.

Technologie ausstellen und vermitteln: Räume der Wissensproduktion

In der AMLO sollten führende Kader aus Verwaltung, Partei und Wirtschaft mit den modernen Methoden und Anwendungsgebieten der elektronischen Datenverarbeitung sowie mit der Rechentechnik, die zumeist aus der DDR selbst stammte, vertraut gemacht werden. In mehrtägigen Schulungen wurden die Lehrinhalte nicht im Seminarraum, sondern an den Maschinen und Apparaten in den Ausstellungshallen der AMLO vermittelt und kontrolliert, wobei die Lehrgangsteilnehmer*innen den Stationen einer vorab festgelegten Choreografie im Ausstellungsraum folgten. Insofern programmierten die architektonische Hülle der AMLO und die Ausstellungsgestaltung mit den Lehr- und Lernmaschinen die Wissensvermittlung und aneignung; Architektur, Gestaltung und Aus-Bildung waren aufs Engste miteinander verbunden. Die Ausstellung, und damit auch die Struktur der Lehrgänge, wurde in Zusammenarbeit der staatlichen Werbeagentur DEWAG und der federführenden Wirtschaftsabteilung im Zentralkomitee der SED unter Günter Mittag entwickelt. Die Lehrgangsteilnehmer*innen sollten „den Zusammenhang zwischen Organisation und elektronischer Datenverarbeitung" verstehen lernen,[10] um mit diesem Wissen die zukünftigen Herausforderungen der Dienstleistungsgesellschaft meistern zu können.

Vergleicht man die in der AMLO realisierte Bildungslandschaft mit der wirtschaftlichen Realität in der DDR, so ist festzustellen, dass in den allermeisten Betrieben in den 1960er Jahren weniger auf Rechenmaschinen und EDV als auf tradierte Methoden der Wirtschaftsführung und des Managements zurückgegriffen wurde. Die Lehrgangsteilnehmer*innen wurden also, wenn sie die AMLO betraten, mit einer Form der Wirklichkeit konfrontiert, die nur wenig mit ihrer alltäglichen Arbeitswelt zu tun hatte. Die AMLO fungierte als Zukunftsmaschine, in der die von der SED zwar stetig propagierte, aber nur marginal umgesetzte wissenschaftlich-technische Revolution, die flächenmäßige Einführung von modernen Managementmethoden und die umfassende Automatisierung der verschiedenen Produktionsbereiche schon existierten. Man gab sich davon überzeugt, dass der intellektuelle und emotionale Kontakt der Lehrgangsteilnehmer*innen mit den ausgestellten Geräten und den an ihnen erlernten Arbeitsweisen mit der ökonomischen Realität der DDR rückgekoppelt würde und dass diejenigen, welche die Black Box AMLO durchliefen, anschließend als Planer*innen und Leiter*innen „neuen Typs" die in der Ausstellung erlernten Kompetenzen in die Fläche tragen würden. Dass ein solches schematisches Denken auch der architektonischen und gestalterischen Konzeption der AMLO zugrunde lag, zeigen nicht zuletzt die zahlreichen Grundrisse des Objekts, in dem schaltkreisartig die Lehrgangsstationen eingezeichnet wurden. Die Authentizität der Lehrgangsinhalte und die Simulation einer noch zu realisierenden sozialistischen Computermoderne sollten in der AMLO Hand in Hand gehen: „Die ‚reale Welt' außerhalb des Ausstellungsbereichs, für die die authentischen Exponate stehen und auf die sie verweisen, ist in ihr ebenso mitzudenken wie die ‚synthetische Welt' in ihrem Inneren."[11] In diesem Sinne war die AMLO-Bildungsausstellung zugleich ein Erfahrungsort und ein Vorausblick in die Zukunft.

Die Planer*innen der DEWAG beabsichtigten, die in den 1960er Jahren zunehmend eingeforderte Interdisziplinarität und Flexibilität der Ausbildung am und mit dem Computer in ihrer Ausstellung zu befördern. Im Unterschied zu den zeitgleichen, technologisch und didaktisch durchaus vergleichbaren Projekten, etwa von IBM in Stuttgart-Vaihingen,[12] war die AMLO-Ausstellung aber immer im ideologischen Kontext des NÖSPL verortet. Die Grundlage für

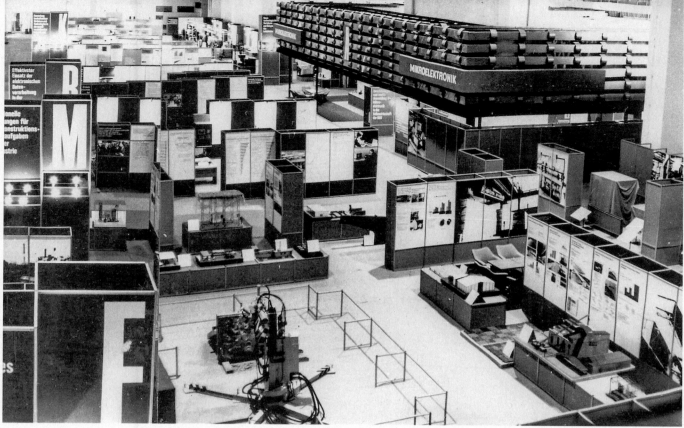

Innenansicht einer Halle der AMLO mit Ausstellungsarchitektur, o. J. [ca. 1970]

die Verbindung von Ausstellungsdidaktik und sozialistischer Ideologie bildete dabei die „sozialistische Produktionspropaganda", sie sollte die politischen Bedingungen mit dem AMLO-Programm engführen.

„Sozialistische Produktionspropaganda" und die Gestaltung der AMLO-Ausstellung

Als Medium der Vermittlung und Inszenierung kommt der Ausstellung in einem auf Belehrung und Bildung angelegten System wie der AMLO besondere Bedeutung zu. Ausstellungen waren während der deutsch-deutschen Teilung „Verhandlungsräume für vielschichtige gesellschaftliche Fragen", deren Ergebnisse sich „in der Gestaltung, in Lehr- und Leistungsschauen, Reden und Veröffentlichungen" ausdrückten.[13] Die Ausstellung der AMLO trat mit dem Anspruch an, Phänomene, die sich nur schwer visualisieren lassen (wie Rationalisierung, das „entwickelte System des Sozialismus" oder die Kybernetik selbst), „mittels der offenen Kommunikationsstruktur und der ihr eigenen Präsentationstechniken [...] zu rahmen, in Beziehung zu Vertrautem zu setzen und auf diese Weise zu diskutieren und zu interpretieren."[14]

Die Exponate wurden nicht nur als „materielle und dreidimensionale Ausstellungsgegenstände [mit] einem funktionalen Zeugnis- und Dokumentationswert", sondern auch als „Instrumente der Didaktik" präsentiert.[15] Das Ausprobieren der gezeigten Objekte vermittelte die Lehrinhalte der modernen Datenverarbeitungstechnik sinnlich und übte sie interaktiv ein. In der Wechselwirkung von Lernenden und Lernmaschine – als kybernetisches System – sahen die Gestalter*innen das Einzigartige in der

AMLO-Bildungslandschaft: Das „qualitativ Neue dieser Ausstellung" erweise sich in der „programmierte[n] Durchführung von Lehrgängen", durch das „Trainieren der wissenschaftlich begründeten Entscheidungsfindungen im Trainingszentrum", den „Einsatz von Unterrichtsmaterialien aus der UdSSR und der DDR", „automatisierte Vorträge mittels Tonbandgeräten, Projektoren und Filmvorführungsgeräten", die „Darstellung mit Schaltautomatiken und kombinierten Tonbandvorträgen" sowie die „Anwendung des industriellen Fernsehens".[16] Diese unterschiedlichen, zumeist multimedialen und interaktiven Methoden und Gestaltungsformen sollten so „eingesetzt werden, daß eine enge Verbindung zwischen Stoffvermittlung, Demonstration, aktiver Teilnahme im Trainingszentrum und der Selbstkontrolle des Studienerfolges erreicht wird".[17] Übergeordnetes Lehrgangsziel war es, bei allen Teilnehmer*innen „ein tiefgehendes Verständnis für die wachsenden Anforderungen bei der Gestaltung des ökonomischen Systems des Sozialismus zu erreichen [und sie] zu befähigen, die Probleme der marxistisch-leninistischen Wirtschafts- und Wissenschaftsorganisation" zu erreichen.

Solche Ansätze einer integrativen, zum Teil interaktiven Ausstellung in der AMLO basierten auch auf theoretischen Überlegungen, die in der DDR über Funktion und Gestalt von Ausstellungen als Bildungsorten gemacht wurden. So forderte der Landschaftsarchitekt Helmut Lichey, dass Ausstellungen im Sozialismus primär als „Belehrung, als Hilfsmittel für die Praxis, zum Erwerb von Kenntnissen [...], aber auch zur Schulung von Staats- und Wirtschaftsfunktionären für die Planung, Kontrolle und Anleitung der Praxis" zu dienen hätten.[18]

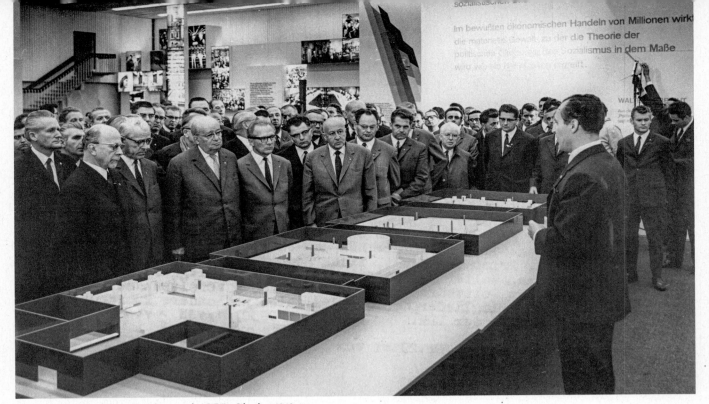

Eröffnung der AMLO am 20. Jahrestag der DDR, Oktober 1969;
erschienen sind Mitglieder und Kandidaten des Politbüros des ZK der SED, u. a. Walter Ulbricht (3. v. l.) und Erich Honecker (6. v. l.)

Die DEWAG beschrieb die didaktische Sequenz der Stationen in den Hallen der AMLO 1968 folgendermaßen: „Die Thematik beginnt mit der Darstellung des gesellschaftlichen und ökonomischen Systems des Sozialismus, in welches die marxistisch-leninistische Organisationswissenschaft und die elektronische Datenverarbeitung integrieren. Sie wird fortgesetzt mit der Darstellung des Aufbaus integrierter Systeme der Datenverarbeitung, gibt einen Ausblick auf integrierte Systeme automatisierter Informationsverarbeitung und endet mit der Instruktion über konkrete Schritte der Einsatzvorbereitung der EDV und der Erläuterung der Arbeitsweise eines Rechenzentrums mit einem R300."[19] Die Eröffnung der AMLO anlässlich des 20. Jahrestags der DDR-Gründung im Jahr 1969 zeigte, dass die DEWAG ihre Vorstellungen einer kybernetischen Bildungslandschaft in den Ausstellungshallen umsetzen konnte. Während in Halle I die thematische Einführung in die Lehrgänge vor dem Hintergrund der NÖSPL-Reformen mittels Fotografien und statistischen Diagrammen stattfand, folgten in den Hallen II bis V die modernen Lehrstationen, die auf ein Feedback von Benutzer*innen und Lernmaschinen abzielten. In Halle II – mit dem Schwerpunkt „Die Grundzüge eines sozialistischen Industriebetriebes, der entsprechend den Erkenntnissen der marxistisch-leninistischen Organisationswissenschaft geleitet wird"[20] – waren Stationen wie „Operationsforschung" oder „Anwendung des ökonomischen Systems im Schiffbau" zu absolvieren. Danach folgten in Halle III die „Praktische Demonstration des Trainingszentrums" und die „Lehrveranstaltung ‚EDV-Einsatzvorbereitung'". Anschließend gelangte man zur Präsentation in Halle IV, „Erfahrung fortgeschrittener Betriebe und Kombinate beim Aufbau sozialistischer Wissenschafts- und

Wirtschaftsorganisation", zur „Demonstration des Programmierbüros AUTOTECH – SYMAP – Numerikzentrum", zur „Demonstration AUTOTECH – AUTOPROJEKT" und zum „Einsatz von Prozeßrechnern im VEB Erdölverarbeitungswerk Schwedt".[21] Hier wurden konkrete Beispiele aus der Anwendungspraxis vorgeführt, bevor dann im ORZ die Punkte „Modell ‚Einheitssystem ESEG'" und „Lehr- und Lernmaschinen aus der UdSSR" behandelt wurden. Im eigens hergerichteten Hörsaal beendete eine „Demonstration des EDV-Systems Robotron 300" und seines „Zusammenwirkens mit peripheren Geräten" den Rundgang nach etwa neunzig Minuten.[22]

Reaktionen der Benutzer*innen

Wie wurde diese für die DDR neue Art der Wissensaufbereitung, -präsentation und -vermittlung von den Beteiligten wahrgenommen? Die offiziellen Presseberichte über die AMLO geizten naturgemäß nicht mit überschwänglichem Lob für Gestaltung und Konzept der Lehrschau.[23] Dagegen verweisen Erlebnisberichte und Protokolle auf durchaus unterschiedliche Wahrnehmungsebenen. Über hundert Mitarbeiter*innen des eng mit der AMLO verbundenen Ministeriums für Wissenschaft und Technik nahmen im Oktober 1969 im Rahmen einer „Funktionsprobe" an einem Testlehrgang teil. Die Qualität der „Gestaltung und Darbietung" des Lehrgangs wurde dabei sehr unterschiedlich, „teilweise diametral widersprechend eingeschätzt, ebenso auch der Informationsgehalt einzelner Themen".[24] Die Lehrgangsteilnehmer*innen begrüßten die „moderne, vor allem technisierte Formen der Darstellung des Lehrstoffes"; zur Architektur in den Ausstellungshallen gaben sie

allerdings ein kritischeres Feedback: „Auch in der Außengestaltung wurde ein sachlicherer Ton empfohlen, das heißt, die werbemäßige Farbgestaltung sollte durch eine solche ersetzt werden, die den didaktisch-methodischen Anforderungen untergeordnet ist." Etwas anders verhält es sich mit einem anderen Bericht des 44. Lehrgangs vom Herbst 1970. Hier war es zu „Vorkommnissen" unter den Lehrgangsteilnehmer*innen des Zentralinstituts für Sozialistische Wirtschaftsführung gekommen. Statements wie „dieses Spielchen läßt sich in der Praxis sowieso nicht durchführen" oder „wo gibt's denn sowas, daß man in der Praxis, im Gegensatz zum Training hier, vorzeitig Investitionen bekäme"[25] entsprachen nicht unbedingt den offiziellen Erwartungen. So gab es durchaus kritische Stimmen, die mit den neuartigen Formen der Wissensvermittlung in der AMLO nicht einverstanden waren, ja ihr sogar den Realitätsbezug absprachen.

Auch diese widersprüchlichen Reaktionen gehören zu der Konstellation am Übergang von der Industrie- zur Wissensgesellschaft, in der die AMLO eine von den Möglichkeiten des Designs, der Didaktik und der Technologie überzeugte Antwort auf die veränderten Rahmenbedingungen von Bildung und Wissensproduktion in der Nachkriegszeit zu geben versuchte. Die Architektur mit ihrer kybernetischen Programmierung sollte das Menschen- und Gesellschaftsbild eines hochtechnologisierten Sozialismus reproduzieren und materialisierte damit eine staatlich gestützte Zukunft, die für einen kurzen historischen Moment in der Wuhlheide Quartier bezog.

1 Vgl. u.a. Noam Chomsky, *The Cold War & The University. Toward an Intellectual History of the Postwar Years*, The New Press, New York 1997; *Social Studies of Science, Special Issue: Science in the Cold War,* 31/2 (2001), S. 163–297; Harmke Kamminga und Geert Somsen (Hg.), *Pursuing the Unity of Science. Ideology and Scientific Practice from the Great War to the Cold War* (in der Reihe „Science, Technology and Culture, 1700-1945"), Routledge, London und New York 2016; Elena Aronova und Simone Turchetti (Hg.), *Science Studies During the Cold War and Beyond. Paradigms Defected*, Palgrave, New York 2016; Andrew May, *Rockets and Ray Guns. The Sci-Fi Science of the Cold War*, Springer, Cham 2018.

2 Vgl. Peter Galison und Emily Thompson (Hg.), *The Architecture of Science*, The MIT Press, Cambridge/Massachusetts 1999; Naomi Oreskes (Hg.), *Science and Technology in the Global Cold War*, The MIT Press, Cambridge/Massachusetts 2014; Jeroen van Dongen (Hg.), *Cold War Science and the Transatlantic Circulation of Knowledge*, Brill, Leiden 2015; Christopher D. Hollings, *Scientific Communications across the Iron Curtain*, Springer, Cham 2016; Barbara Christophe, Peter Gautschi und Robert Thorp (Hg.), *The Cold War in the Classroom. International Perspectives on Textbooks and Memory Practices*, Springer, Cham 2019

3 Das BMBF-Verbundprojekt „Bildungs-Mythen über die DDR – Eine Diktatur und ihr Nachleben (MythErz)" erforscht von 2019 bis 2022 „emotional wirkmächtige mentale Bilder und Narrative über Bildung, Erziehung und Schule in der DDR" (https://bildungsmythen-ddr.de/ddr-forschung/, abgerufen am 29. Januar 2020). Ein von 2016 bis 2018 laufendes Forschungsprojekt am IRS Erkner untersuchte „Architekturprojekte der DDR im Ausland. Bauten, Akteure und kulturelle Transferprozesse" sowie das Engagement der DDR im globalen Süden auf dem Gebiet der Bildungs- und Wissenschaftsarchitekturen. Ein Überblick über die Vorhaben findet sich auf der Projektwebsite: http://ddr-planungsgeschichte. de/auslandsprojekte/ (abgerufen am 29. Januar 2020). Vgl. Andreas Butter, „Showcase and Window to the World: East German Architecture abroad 1949–1990", Planning Perspectives 33/2 (2018), S. 249–269.

4 Vgl. Elke Seefried, *Zukünfte. Aufstieg und Krise der Zukunftsforschung*, De Gruyter, Oldenbourg, Berlin und Boston 2015.

5 Vgl. Georg Vrachliotis, *Geregelte Verhältnisse. Architektur und technisches Denken in der Epoche der Kybernetik*, Springer, Wien 2012.

6 Vgl. Claudia Mareis, *Systematisiertes Querdenken: Zu Geschichte und Praxis von Kreativitäts- und Ideenfindungstechniken im 20. Jahrhundert*, (in Vorbereitung für 2020). Der Autor dankt für den Einblick in das Manuskript.

7 Vgl. Slava Gerovitch, „,Mathematical Machines' of the Cold War: Soviet Computing, American Cybernetics and Ideological Disputes of the Early 1950s", *Social Studies of Science*, 31/2 (2001), S. 253–287.

8 Vgl. u.a. Heinz Mestrup, Tobias Kaiser, Uwe Hoßfeld (Hg.), *Hochschule im Sozialismus. Studien zur Geschichte der Friedrich-Schiller-Universität Jena (1945–1990)*, Böhlau, Köln 2007; Tobias Schulz, „*Sozialistische Wissenschaft". Die Berliner Humboldt-Universität (1960–1975)*, Böhlau, Köln 2010.

9 Vgl. den Beitrag von Dina Dorothea Falbe in diesem Band.

10 Bundesarchiv, DY 3023/672, DEWAG Leipzig, Informations- und Bildungszentrum der DDR – Industrielehrschau. Ideenprojekt für die „Industrielehrschau 1969", Leipzig, 11.Dezember 1968, S. 3.

11 Thomas Großbölting, „*Im Reich der Arbeit". Die Repräsentation gesellschaftlicher Ordnung in deutschen Industrie- und Gewerbeausstellungen 1790–1914*, Oldenbourg, München 2008, S. 34.

12 Vgl. John Harwood, *The Interface. IBM and the Transformation of Corporate Design, 1945–1976*, University of Minnesota Press, Minneapolis 2016.

13 Kristina Vagt, *Politik durch die Blume. Gartenbauausstellungen in Hamburg und Erfurt im Kalten Krieg (1950–1974)*, Dölling und Galitz, München 2013, S. 11.

14 Großbölting, „*Im Reich der Arbeit"*, S. 382.

15 Hier und Folgenden, ebd., S. 41–42.

16 BArch, DY 3023/672, Erläuterung des Modells der Ausstellung des Informations- und Bildungszentrums der Industrie und des Bauwesens der DDR, Berlin, 17. September 1969, S. 11.

17 Hier und im Folgenden ebd., S. 12.

18 Helmut Lichey, *Geschichtlich vergleichende Untersuchung zur Entwicklung des gärtnerischen Ausstellungswesens vom Kapitalismus zum Sozialismus*, Diss., Humboldt-Universität Berlin, 1960, S. 82, zitiert nach Vagt, *Politik durch die Blume*, S. 164.

19 BArch, DY 3023/672, Ideenprojekt, S. 5f.

20 Hier und im Folgenden: BArch, DY 3023/672, Notiz Abt. Forschung und Wissenschaftsorganisation: Plan für die Eröffnung des Informations- und Bildungszentrums der Industrie und des Bauwesens der DDR am 30.09.1969, Berlin, 17. September 1969, S. 3.

21 Hier und im Folgenden: BArch, DY 3023/672, Notiz Abt. Forschung und Wissenschaftsorganisation: Erläuterungen zum Durchlaufschema für die Eröffnung des Informations- und Bildungszentrums der Industrie und des Bauwesens der DDR, Berlin, 17. September 1969, S. 2.

22 BArch, DY 3023/672, Plan für die Eröffnung, S. 6.

23 Vgl. Otto Schoth und Hans Kämmerer, Akademie der marxistisch-leninistischen Organisationswissenschaft eröffnet. Rundgang des Politbüros und des Ministerrates durch die Akademie der marxistisch-leninistischen Organisationswissenschaft in Berlin-Wuhlheide", Neues Deutschland (1. Oktober 1969), S. 1.

24 Hier und im Folgenden: BArch, DY 30/IV A 2/6.07/101, Akademie der marxistisch-leninistischen Organisationswissenschaft, Bericht über die Durchführung der Funktionsprobe des Lehrganges der Akademie mit 110 Teilnehmern aus dem Bereich des Ministeriums für Wissenschaft und Technik vom 20.–24. Oktober 1969, S. 3.

25 BArch, DY 30/IV A 2/6.07/102, Aktennotiz über eine Aussprache und Vorkommnisse bei den Genossen des Zentralinstituts für Sozialistische Wirtschaftsführung, die am 44. Lehrgang der Akademie teilgenommen haben, Berlin, 12.Oktober 1970, S. 2.

Sowjetische Campus-Exporte

Elke Beyer

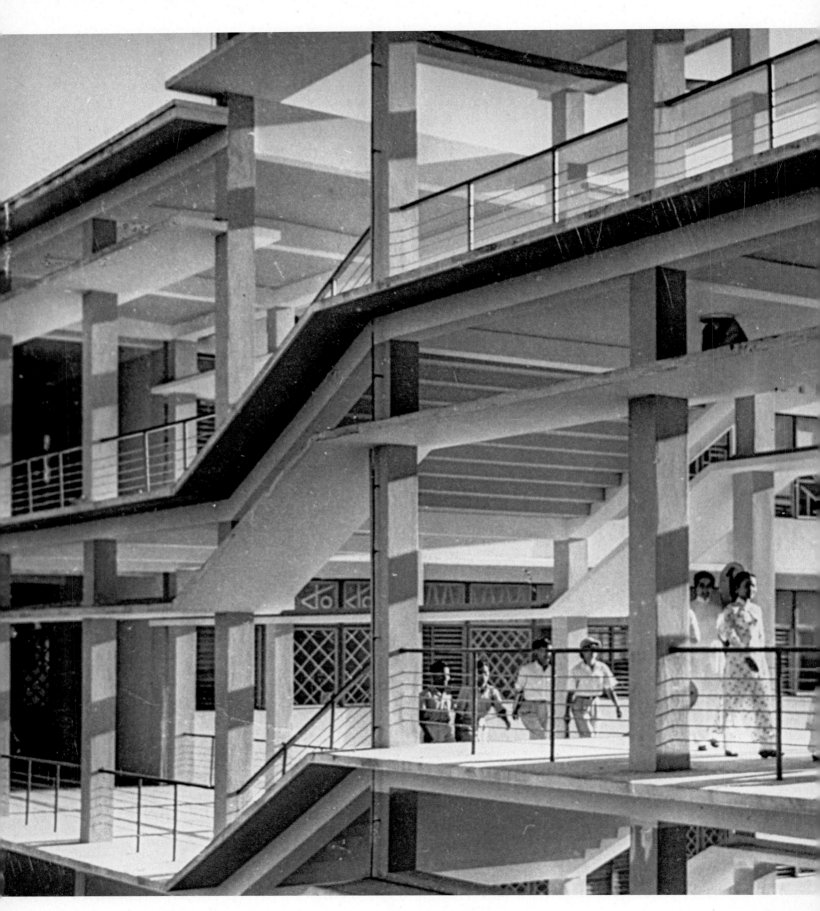

In den 1960er Jahren planten und bauten sowjetische Architekt*innen über ein Dutzend neuer Hochschulen in Ländern Asiens und Afrikas, unter anderem in Rangun (heutiges Myanmar), Hanoi (Vietnam) und Kabul (Afghanistan) oder in Bahir Dar (Äthiopien), Conakry (Guinea) und Bumerdes (Algerien). Damit entstand ein globales Bildungsnetzwerk auf Basis sowjetischer Praxis und Expertise, das vor allem die Ausbildung von Ingenieur*innen, Planungsexpert*innen und anderen Fachleuten für technische und soziopolitische Modernisierungs- und Entwicklungsstrategien beförderte. Die Campusprojekte wurden meist am sowjetischen Staatlichen Institut für die Projektierung von Hochschuleinrichtungen (GIPROWUZ) entworfen. Ihren Kontext bildeten umfassendere bilaterale Verträge über technische Zusammenarbeit und wirtschaftlichen sowie kulturellen Austausch. Oft waren sie Geschenke der UdSSR an die jeweiligen Länder. Dies schloss die Ausstattung der Hochschulen, die Organisation der Lehre und die Entsendung von Professor*innen ein.[1]

Mit den Hochschulen wurden markante Bauwerke und Fokuspunkte urbaner Entwicklungen geschaffen. Gleichzeitig regten sie spezifische Institutionalisierungsprozesse in den Empfängerländern an, wo sie teils die ersten oder bis heute als führend geltenden höheren technischen Bildungs- und Forschungseinrichtungen begründeten. Die sowjetischen Campus-Exporte boten eine Alternative zu als unzureichend empfundenen (post-)kolonialen Bildungsstrukturen sowie Exporten aus kapitalistischen Ländern. Sie verkörperten in vieler Hinsicht neue Kanäle und (keinesfalls gefestigte oder unumstrittene) Hierarchien der Wissensvermittlung im politischen Kontext eines globalen Sozialismus.[2]

Die Campus-Exporte mobilisierten Architektur- und Bildungskonzepte im globalen Kontext der Befreiung von kolonialer Herrschaft und der teils friedlichen, teils gewalttätigen Konkurrenz politischer Systeme und Allianzen. Die Biografien dieser Gebäude verweisen auf übergreifende offene Fragestellungen für eine Reflexion der weltweiten Bildungsexpansionen dieser Epoche; auf Schichtungen und Bruchstellen universal gesetzter, aber letztlich eurozentrischer moderner Bildungs- und Raumkonzepte mit all ihrem emanzipatorischen Potenzial und Fortschrittspathos. Für diesen Beitrag wurden vor allem sowjetische Archive und Medien als Quellen dazu befragt, wie in den langen 1960er Jahren in Architektur und Stadtplanung Wissensbestände und Praktiken globaler Modernität mobilisiert und institutionalisiert wurden. Daher beginnt er mit einem Blick auf die UdSSR, bevor er näher auf einige Campus-Projekte in Asien und Afrika eingeht und damit an Orte kosmopolitischer Bricolage, Aneignung, gewalttätiger Überschreibungen (und Widerständen dagegen) in ihrer jeweiligen historisch spezifischen Situiertheit führt. Welche Zukunftsvorstellungen, Weltbilder und *worlding practices*, welche Netzwerke und Gemeinschaften hier ihren Ursprung nahmen, könnte und sollte weitere, im besten Falle kooperative Forschung anregen, die die Blickrichtungen umkehrt.[3]

Polytechnikum in Hanoi, Vietnam, erbaut mit Unterstützung der UdSSR, 1965; Architekt*innen: E. G. Budnik u. a.

Es ist beachtlich, mit welchem Aufwand Hochschulbau-projekte im Ausland geplant und durchgeführt wurden, während in der UdSSR selbst eine starke Expansion des Bildungswesens im Gang war. Dort verdoppelte sich zwischen 1955 und 1975 die Anzahl der polytechnischen Hochschulen, die fünf- bis sechsjährige Studiengänge in verschiedenen Ingenieurwissenschaften einschließlich Bauwesen, Architektur und räumlicher Planung anboten, um 29 auf insgesamt 62.[4] Polytechnische Bildung sollte die wissenschaftlichen Grundlagen wirtschaftlicher Produktionsbeziehungen vermitteln, wobei Experimenten und praktischen Übungen sowie Aufenthalten in realen Produktionsbetrieben große Bedeutung zukam.[5] Die Planung neuer Hochschulkomplexe lag meist beim GIPROWUZ, dem eingangs erwähnten zentralen Projektinstitut des Bildungsministeriums der UdSSR mit über 1.300 Mitarbeiter*innen in mehreren regionalen Filialen. Es definierte auch Richtlinien für Raumbedarfe und Kosten und plante mit Blick auf regionale wirtschaftliche und technische Entwicklungsziele zukünftige Standorte und Absolvent*innenzahlen.

Nach der scharfen architekturpolitischen Abkehr von exaltierten neoklassizistischen Ensembles wie der Moskauer Lomonosow-Universität wurde auch bei Hochschulbauten seit Mitte der 1950er Jahre Kosteneffizienz durch nüchterne, funktionale Architektur, industrielle Vorfertigung und Typenbauprojekte angestrebt – aufwendigere, spätmoderne Campusarchitekturen wie etwa das Moskauer Institut für Elektronik (1966–1971) blieben Ausnahmen. GIPROWUZ-Hochschulentwürfe der 1960er und 1970er Jahre sahen in der Regel geradlinige Komplexe aus mehrgeschossigen Lehr- und Fakultätsgebäuden, Wohnheimen, Kantinen und Sportanlagen vor, die den Studierenden ein funktional durchstrukturiertes und vom jeweiligen städtischen Kontext relativ unabhängiges Lern- und Lebensumfeld boten.

Für Hochschulen im Ausland griffen die Planungsteams des GIPROWUZ auf diese räumlichen Organisationsprinzipien zurück, entwarfen aber individualisierte Projekte mit durchaus repräsentativem, teils monumentalem Gestaltungsanspruch.[6] Die Bildungseinrichtungen für zukünftige Expert*innen der Modernisierung waren auch weithin sichtbare Demonstrationsobjekte für international moderne Architektur und Bautechnologie sowjetischer Prägung. Die Campus-Exporte verkörperten das Bestreben des politischen Apparats der UdSSR, die Erfolge sozialistischer Entwicklungsstrategien greifbar zu machen und weiterzuvermitteln, und damit eine globale Führungsrolle, aber auch Handelsbeziehungen auszubauen.[7]

Die Planungs- und Bauprozesse involvierten in unterschiedlichem Maße lokale Architekt*innen, Planer*innen, Ingenieur*innen und Bauleute. Aus sowjetischer Sicht wurde der Technologie- und Wissenstransfer betont, zum Beispiel mit Fotografien von Instruktionssituationen während der Bauarbeiten.[8] Im Detail gab es vermutlich weniger Einflussmöglichkeiten der Empfänger*innen auf die „Geschenke des sowjetischen Volks" als auf andere sowjetische Bauprojekte, die als technische Zusammenarbeit auf Basis von Krediten

ausgeführt wurden und wo daher die Bauherrschaft klar bei den Institutionen der jeweiligen Länder lag.[9] Über den Import sowjetischer Produkte und Dienstleistungen – und dazu zählten trotz der diffizilen Hierarchien auch Bildungsangebote – wurde an erster Stelle durch die Auftraggeberländer entschieden, ob aus ideologischer Überzeugung, taktischem Kalkül oder genuinem Glauben an die Machbarkeit von Entwicklung durch die angebotenen Maßnahmen und Technologien.

Eines der frühesten solcher repräsentativen Geschenke, die Nikita Chruschtschow medienwirksam bei Besuchen in Ländern des globalen Südens als Projekte im Rahmen umfassenderer Kooperationsvereinbarungen vorzustellen pflegte, war das Technologische Institut (1958–1961) in Rangun, heutiges Myanmar, für 1.200 Studierende – zukünftige Ingenieur*innen für Metall-, Chemie- und Leichtindustrie. Hier plante ein Architekturkollektiv des GIPROWUZ erstmals einen Hochschulkomplex für einen Standort mit tropischem Feuchtklima, zu dessen Ausführung auch sowjetische Bauleute entsandt wurden.[10] Die monumentale, geschwungene Front des dreigeschossigen Hauptgebäudes bildet eine freistehende Säulenreihe auf ganzer Gebäudehöhe, die ein schattenspendendes Vordach trägt. Die Seitenfassaden und die über aufgeständerte Verbindungsgänge angeschlossenen Labortrakte sind mit einem strengen Gitter leicht vorspringender Brise-Soleil-Elemente in Beton oder als Laubengänge gestaltet. Der Campus umfasst außerdem Wohnheime, eine Kantine, Sportanlagen, Krankenversorgung sowie nicht zuletzt Bungalows beziehungsweise „Cottages" und Wohnungen für Professor*innen und ihre Familien, dazu Reserveflächen für zukünftige Erweiterungen.[11] Mit dem Komplex wurden dem bereits bestehenden Engineering College der Universität Rangun für den Lehrbetrieb fertig eingerichtete Gebäude zur Verfügung gestellt. Hierhin zog das College aus einem erst 1956 von einem britischen Architekturbüro errichteten Institutsgebäude, welches dann als Medizinfakultät umgenutzt wurde.[12] Dies spiegelt die Entwicklung einer Bildungsinstitution durch temporäre Behausung verschiedener importierter Hüllen, aber auch das unberechenbare Sowohl-als-auch der Transferleistungen zur Modernisierung: Neoklassizistische Elemente und kolonialmoderne *tropical architecture* fusionierten in den Hochschulbauten, die sowjetische Architekt*innen im Dienste einer eigenständigen Industrialisierung des Landes planten.

Wenig später entwarf ein GIPROWUZ-Team ein polytechnisches Institut für 2.400 Studierende in Hanoi (1961–1965), eines der ersten größeren Gebäude, das mit sowjetischer Unterstützung in Vietnam entstand.[13] Wie in anderen ehemaligen französischen Kolonien wurde dort nach der Unabhängigkeit ein eklatanter Mangel an Indigenen Fachleuten und höheren Bildungseinrichtungen konstatiert. Eine vietnamesische Bauorganisation errichtete das Polytechnikum. Die Sowjetunion lieferte einen Teil der Maschinen und Materialien, sowjetische Spezialist*innen steuerten das Projekt. Schon auf der Baustelle wurden neue Techniken eingeübt, zum Beispiel die Vorfertigung von Betonelementen in situ.

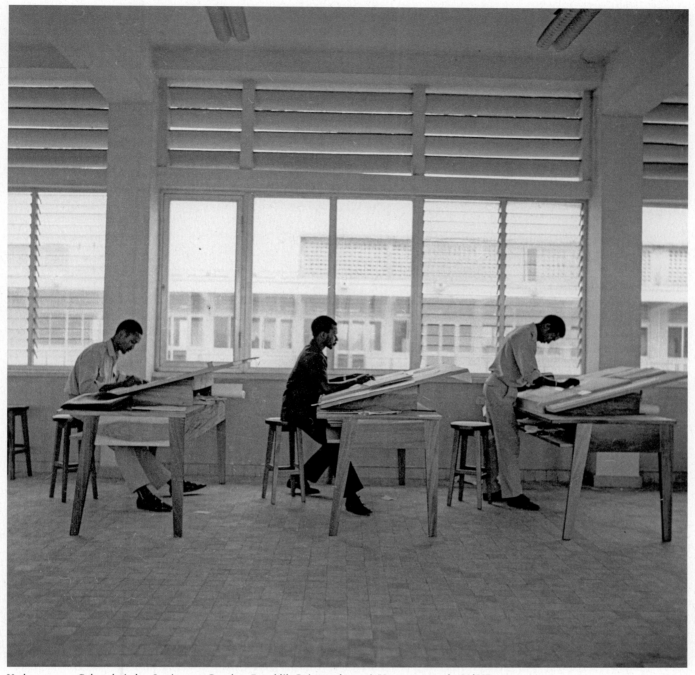

Vorlesungen am Polytechnischen Institut von Conakry, Republik Guinea, erbaut mit Unterstützung der UdSSR, 1967

Das Programm des Campus in Hanoi ähnelte dem in Rangun, umfasste aber vier Fakultätsgebäude und ein Institut für Ökonomie. Mit einem Ensemble von moderner Monumentalität beabsichtigten die Architekt*innen, das Stadtbild neu zu prägen.[14] Langgestreckte drei- bis viergeschossige Gebäuderiegel, deren Ausdehnung und serieller Charakter durch gleichmäßige vertikale Fassadenbänder betont werden, staffeln sich um einen organisch gestalteten Grünraum mit einem kleinen See. Sie sind durch markante offene Treppenkonstruktionen über die Höhenunterschiede des Geländes miteinander verbunden. Das Hauptgebäude,

das den Campus längs zu einer Hauptstraße abschließt, wird durch ein wellenförmiges Dachelement gekrönt, das als abstrakte Form dennoch Bezüge auf das traditionelle vietnamesische Motiv des fliegenden Drachen erlaubt.[15]

Das Polytechnikum in Hanoi hatte 1965/66 kaum den Lehrbetrieb begonnen, als es wegen der Bombardierung durch die USA evakuiert werden musste. Erst Mitte der 1970er Jahre, während noch die Kriegsschäden beseitigt wurden, konnte ein regulärer Lehrbetrieb etabliert werden. Bis zu Beginn der 1990er Jahre blieb Vietnam als Mitglied des Rats für gegenseitige Wirtschaftshilfe mit der Sowjetunion

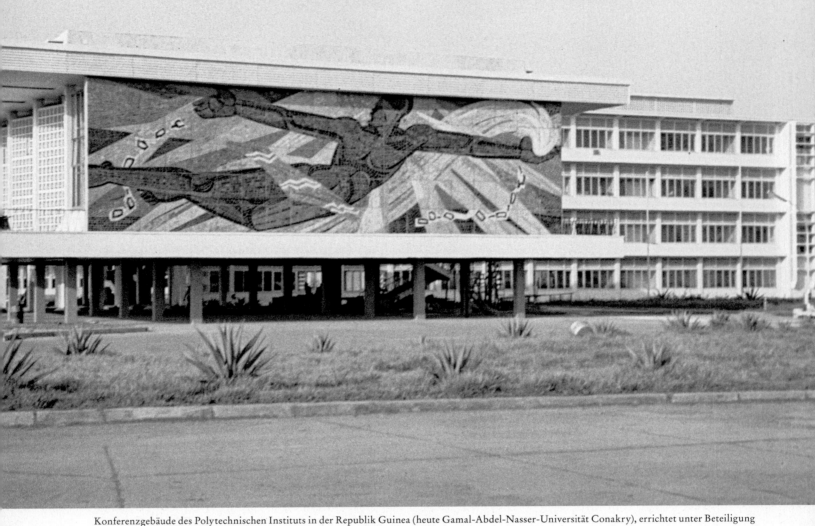

Konferenzgebäude des Polytechnischen Instituts in der Republik Guinea (heute Gamal-Abdel-Nasser-Universität Conakry), errichtet unter Beteiligung sowjetischer Fachleute, 1964

und anderen sozialistischen Ländern Europas besonders eng verbunden, auch in Bezug auf Bildung, räumliche Planung und Bautätigkeit.[16] So ist die Geschichte dieser technischen Hochschule auf besondere Weise geprägt durch Brutalität und Ausschließlichkeit der globalen Systemkonkurrenz, Widerstand und Selbstbehauptung.

Zu Beginn der 1960er Jahre entstanden auch in mehreren afrikanischen Ländern Hochschulen als Geschenke der sowjetischen Regierung im Kontext breiter angelegter Austauschvereinbarungen. In Äthiopien wurde zwischen 1960 und 1963 ein technologisches Institut für 1.000 Studierende in der Stadt Bahir Dar errichtet,[17] wo sowohl Textilindustrie als auch Ölförderung aufgebaut werden sollten. In Guinea, wo in Folge der französischen Kolonialherrschaft ebenfalls Fachleute und Bildungsmöglichkeiten fehlten, entstand mit einem polytechnischen Institut für 1.600 Studierende in Conakry (1961–1965) die erste technische Hochschule des Landes mit Studiengängen für Bau- und Ingenieurwesen, Geologie, Agronomie und mehr.[18] Zudem wurden am GIPROWUZ höhere Schulen für Verwaltung und andere Fachgebiete wie Holzverarbeitung und Landwirtschaft in Ländern wie Mali oder Kamerun geplant. Im

Laufe der 1960er Jahre wurden weitere technische Hochschulen exportiert – zum Beispiel nach Afghanistan, Kambodscha, Indonesien, Algerien und Tunesien. Die international moderne Architektursprache all dieser Projekte ähnelte sich in ihrer Grundhaltung ebenso wie die Programme von Lehre, Wohnen und Sport auf den Campusgeländen.

Ein häufig verwendetes Element sind monumentale Mosaikfassaden mit Bildern des Fortschritts und der Emanzipation durch Wissenschaft, gestaltet von sowjetischen Künstler*innen, die ihre Personendarstellungen ethnisch codierten und in Bezug zu Symbolisierungen nationaltypischer Ressourcen oder Produkte setzten. So schmücken das Hauptgebäude und die Bibliothek des Polytechnikums in Conakry großflächige Mosaike mit den Motiven „eines starken afrikanischen Mannes, der seine Ketten zerreißt" und „eines Mädchens aus Guinea mit Gold und Diamanten in den Händen".[19] Sowjetische Dokumentar- und Pressefotograf*innen inszenierten vor den Wandbildern, in den modernen Räumen und an den Apparaturen des Lernens und Forschens die Körper der Studierenden, die zu Ingenieur*innen neuer Gesellschaften geschult wurden, instruiert von sowjetischem Lehrpersonal.

1965 berichtete die sowjetische Zeitschrift *Asija i Afrika segodnja* [Asien und Afrika heute] von neunzig Bildungseinrichtungen (einschließlich Berufs- und allgemeinbildender Schulen), die in „sich entwickelnden Ländern" in Zusammenarbeit mit der UdSSR entstanden – parallel zu fast 200 Industriebauten sowie Infrastrukturanlagen, Krankenhäusern, Sportstadien, Hotels und Wohnbauten.[20] Da die technischen Hochschulen zu sehr viel breiter geschnürten Modernisierungspaketen gehörten, verwob sich der Import von akademischen Strukturen und teils vorgefertigten Curricula mit vielfältigeren Formen und Aushandlungen von Wissens- und Technologietransfer. Viele Länder kultivierten zudem Austauschbeziehungen oder „Entwicklungshilfe" mit Partnern unterschiedlicher ideologischer Couleur. Auf diese Weise konnten sie Transferleistungen für den Aufbau verschiedener Infrastrukturen und Institutionen mobilisieren, die sich freilich nur im besten Fall ergänzten.[21] Die Studierenden und Absolvent*innen der neuen Hochschulen sahen sich mit einzelnen Versatzstücken von Modernität von äußerst diverser Herkunft, Funktionalität und Zweckmäßigkeit konfrontiert, die ihnen keinesfalls schon die definierten Arbeitsfelder höherer technischer Berufe boten, auf die ihre Ausbildung ausgelegt war.[22] Die sowjetischen Campus-Exporte könnten als institutionelle Readymades bezeichnet werden, die als Mittel von Bildungspolitik Expert*innengemeinschaften, Imaginationen und Praktiken der Raumproduktion prägten. Doch letztlich wurden sie nicht zu Ausgangspunkten einer systematischen Modernisierung, sondern vielmehr einer konfliktreichen und kosmopolitischen Bricolage.

1 Gleichzeitig eröffneten Stipendien zahlreiche Studienmöglichkeiten für internationale Studierende an Hochschulen in der Sowjetunion; siehe Constantin Katsakioris, „Creating a Socialist Intelligentsia. Soviet Educational Aid and its Impact on Africa (1960–1991)", *Cahiers d'études africaines*, 226 (2017), S. 259–288; ders., „The Lumumba University in Moscow: Higher education for a Soviet–Third World alliance, 1960–91", *Journal of Global History* 14/2 (2019), S. 281–300; Constantin Katsakioris und Felix Kurz, „Sowjetische Bildungsförderung für afrikanische und asiatische Länder", in: Bernd Greiner, Tim B. Müller und Claudia Weber (Hg.), *Macht und Geist im Kalten Krieg*, Hamburger Ed., Hamburg 2011, S. 396–414.

2 Ebd. und Łukasz Stanek, *Architecture in Global Socialism: Eastern Europe, West Africa and the Middle East in the Cold War*, Princeton University Press, Princeton 2019; Stephen V. Ward, „Transnational Planners in a Postcolonial World", in: Patsy Healey, Robert Upton (Hg.), *Crossing Borders: International Exchange and Planning Practices*, Routledge, London und New York 2010.

3 Als Resultat solcher Forschung beispielhaft Stanek, *Architecture in Global Socialism*, aber auch Christina Schwenkel, „Engineering Socialist Futures: On the Technological Worlding of Vinh City, Vietnam", in: Tim Bunnell, Daniel P.S. Goh (Hg.), *Urban Asias*, Jovis, Berlin 2018, S. 31–42, und Elke Beyer, „Die Aushandlung der Moderne im Zeichen des Kalten Kriegs: Sowjetische, afghanische und westliche Experten bei der Stadtplanung in Kabul in den 1960er Jahren", in: Tanja Penter, Esther Meier (Hg.), *Sovietnam. Die Sowjetunion in Afghanistan, 1979–1989*, Schöningh, Paderborn 2017, S. 55–81; dies., „Building Institutions in Kabul in the 1960s. Sites, Spaces, and Architectures of Development Cooperation", *The Journal of Architecture* 24/5 (2019), S. 604–630.

4 Für eine Auflistung der Standorte siehe *Bolschaja Sowjetskaja Enziklopedija*, Bd. 20, Verlag Sowjetskaja Enziklopedija, Moskau 1975, S. 216. Zu Beginn der 1970er Jahre studierten rund fünf Millionen der über 200 Millionen Sowjetbürger*innen an etwa 800 höheren Bildungseinrichtungen (darunter 50 Universitäten und 250 technische und polytechnische Hochschulen); Hans-Jürgen Dietrich und Hans-Joachim Aminde, *Bildungsplanung, Stadtplanung, Hochschulplanung in der UdSSR*, Zentralarchiv für Hochschulbau, Stuttgart 1973.

5 Das Studium an Polytechnika begann mit einem allgemeinen Einstiegsjahr, bevor die Studierenden unterschiedliche technische Spezialisierungen erlernten. Entsprechend waren die Hochschulen in allgemeine Lehrgebäude und Fakultäten mit spezifischen Einrichtungen gegliedert.

6 E. Rybizkij, N. Solowjewa, „Raboty GIPROWUZa za rubeshom", *Architektura SSSR* 9 (1976), S. 50–57.

7 Odd A. Westad, *The Global Cold War*, Cambridge University Press, Cambridge 2005; Andreas Hilger (Hg.), *Die Sowjetunion und die Dritte Welt*, Oldenbourg, München 2009.

8 Diese wurden z.B. in der sowjetischen Zeitschrift *Asija i Afrika segodnja* publiziert. Siehe auch Paul Robinson, Jay Dixon, *Aiding Afghanistan: a History of Soviet Assistance to a Developing Country*, Hurst, London 2013.

9 Die Auftraggeberrolle wurde selbstbewusst ausgeführt, wie etwa Stanek, *Architecture in Global Socialism*; William S. Logan, *Hanoi: Biography of a City*, University of Washington Press, Seattle 2000, und die Autorin für einzelne Länder dargelegt haben.

10 I. Moshejko, „Jangon – Konjez wrashdje", *Asija i Afrika segodnja* 4 (1961), S. 20–22.

11 Rybizkij, Solowjewa, „Raboty GIPROWUZa za rubeshom", S. 55.

12 „University and Polytechnic, Rangoon", *Architectural Review* 122 (1957), S. 323–332.

13 Logan, *Hanoi*, S. 191f.

14 Rybizkij, Solowjewa, „Raboty GIPROWUZa za rubeshom", S. 51.

15 Auch heute Stilmittel globaler Architekturbüros, um Projekten Lokalkolorit zu geben, siehe Ola Söderström, *Cities in Relations. Trajectories of Urban Development in Hanoi and Ouagadougou*, Wiley Blackwell, Chichester u. a. 2014, S. 140.

16 Logan, *Hanoi*; Christina Schwenkel, „Socialist Palimpsests in Urban Vietnam", *ABE Journal: Architecture Beyond Europe* 6 (2014), S. 1–19.

17 Fantahun Ayele, *A Brief History of Bahir Dar University*, Bahir Dar 2013.

18 Katsakioris, „Creating a Socialist Intelligentsia"; Sergey Mazov, *A Distant Front in the Cold War. The USSR in West Africa, 1956–1964*, Stanford University Press, Redwood City 2010, S. 184f.

19 Diese Kunst am Bau entwarfen Sergej Michejew und Wladimir Nesterow. S. Wolk, „Pomoschtsch Strany Oktjabrja", *Asija i Afrika segodnja* 11 (1967), S. 35.

20 „W sotrudnitschestwe s SSSR w razwiwajuschtschijesja stranach soorushajetsja...", *Asija i Afrika segodnja* 11 (1965), S. 6–7.

21 Vgl. Mazov, *Distant Front*; Stanek, *Architecture in Global Socialism*; Beyer, „Die Aushandlung der Moderne".

22 Vgl. Ayele, *Brief History;* Mazov, *Distant Front*.

Cover der Zeitschrift *Domus* zum Wettbewerb in Florenz, April 1972; *Fotomontage:* Gruppo 9999

Campus oder Territorium

Francesco Zuddas

„Mich interessieren eher architektonische Vorschläge, die uns auf Probleme verweisen – vor allem was urbane Verhältnisse angeht, gedacht als kollektive Nutzung der Stadt und ihrer Gebäude –, als solche, die von einer rein autobiografischen oder stilistischen Geschichte erzählen, auch wenn diese vielleicht zur Perfektion führt."
Carlo Aymonino[1]

Mit dem Jahr 1973 verbindet man einen Wendepunkt in der italienischen Architektur. Er hängt mit einem Ort zusammen – Mailand – und einer Veranstaltung: der 15. Triennale. Zwei Gruppen von Architekt*innen und Ideen standen einander gegenüber. Lange Zeit hatten sie die Zusammenhänge zwischen Architektur und Stadt ohne entscheidende Differenzen untersucht, nun aber bewegten sie sich in entgegengesetzte Richtungen.[2] Eine Gruppe – die Rationalisten – setzte größtes Vertrauen in Architektur als den Städten zugrunde liegende Logik (*Die Architektur der Stadt*, wie es einige Jahre zuvor im Titel des berühmtesten Buchs geheißen hatte, das mit der Gruppe in Verbindung gebracht wird).[3] Die Gegenposition nahmen die Radikalen ein. Sie vertraten eine höchst pessimistische Auffassung. Architektur war in ihren Augen nichts weiter als der operative Arm des kapitalistischen Projekts, um alles auf Warenform zu reduzieren, auch die gebaute Umgebung. Die Rationalisten meinten, dass Architektur die Oberhand gewinnen, dem Durcheinander ein Ende setzen konnte. Denn die demografischen und sozialen Veränderungen der Nachkriegszeit führten zunehmend zu Unordnung. Die Radikalen hielten das für eine Illusion und kehrten der Architektur den Rücken zu. Sie setzten stattdessen auf andere Träger und Dimensionen von Design.[4]

1973 war auch das Jahr, in dem viele italienische Architekt*innen mit einem gewichtigen Problem konfrontiert waren: der Gestaltung neuer Umgebungen für das Hochschulwesen und damit für die Neuerfindung der italienischen Universität.[5] Dieses Thema galt in vielen Staaten (vor allem) der westlichen Welt als vordringlich und führte zu zahlreichen Reformprogrammen. Die Neukonzeption der Hochschulbildung spielte auch eine bedeutende Rolle bei der Spaltung zwischen den Rationalisten und den Radikalen. Sie deutete sich de facto schon 1970/71 an, im Zuge eines Wettbewerbs für die Erweiterung der Universität Florenz, an dem Angehörige beider Gruppen teilnahmen. Zwei Magazine, die jeweils mit einer der beiden Gruppen in Verbindung standen, brachten damals Titel heraus, auf denen die Spaltung visuell nur zu deutlich wurde. *Controspazio* machte mit dem Geländeplan von Vittorio Gregotti auf (ein dezidiertes Bekenntnis zur architektonischen Form), während *Domus* eine Collage der Gruppo 9999 brachte, in der ein Bild von modernen Computern über einen Hintergrund mit Waldlandschaft gelegt wurde. Der Dom von Brunelleschi war in diesem Bild nur noch ein Fetisch einer längst vergangenen Architektur.

Neben diesen beiden Bildern gibt es ein weiteres Gegensatzpaar, das verdeutlicht, wie sich die Spaltung mit verschiedenen „Ideen von Universität" verband. Das Projekt, das

Cover der Zeitschrift *Controspazio* zum Thema „Projekte für zwei Städte: Florenz-Perugia", 1972

Carlo Aymonino und Constantino Dardi einreichten, entsprach dem Auftrag, ein neues Universitätsgelände für einen Außenbezirk von Florenz zu entwerfen. Zugleich enthielt es aber einen umfangreicheren Masterplan für die Neubestimmung eines solches Territoriums. Aymonino und Dardi sahen die neue Universität als ein Ensemble klar definierter architektonischer Objekte, sie wiesen den Räumen, die für die eigentliche Hochschulbildung vorgesehen waren, eine klare Rolle in einem Zusammenhang mit Schulen, Hotels, Büros, Ausstellungsorten, Gesundheitseinrichtungen, Einzelhandel und Sportanlagen zu. Aus diesen Komponenten sollte eine Service-Struktur entstehen, die für ein weitläufiges, regionales Gebiet vorgesehen war. Sie entfalteten mit diesem Entwurf auch die Idee einer *Città Territorio*, die Aymonino und andere italienische Architekt*innen seit den frühen 1960er Jahren diskutiert hatten.[6]
Dieses Bild von einer Universität hätte nicht weiter entfernt sein können von dem erstaunlich homogenen und repetitiven Bild, das von dem Architektenkollektiv Archizoom eingereicht worden war. Mit der Ausstellung *Italy: The New Domestic Landscape* im MoMA wurden Archizoom wenige Monate später mit einem Schlag zu internationalen Stars

(damals wurde auch das Gruppenlabel „Die Radikalen" quasi offiziell). Sie gehörten zu einer Florentiner Avantgarde-Bewegung, die sich von 1966 an kritisch mit den disziplinären Grundlagen von Design und Architektur auseinandergesetzt hatten.[7] Auch die bereits erwähnte Gruppo 9999, Superstudio und UFO zählten dazu. Mit dem Entwurf für den Wettbewerb zur Universität von Florenz testeten Archizoom Ideen, die sie in ihrem berühmtesten Entwurf vorgelegt hatten: „No-Stop City". Er wurde nahezu gleichzeitig mit der Einreichung für den Wettbewerb veröffentlicht.[8]
„No-Stop City" beschrieb den Nexus Architektur/Stadt unter den Bedingungen des fortgeschrittenen Kapitalismus. Die Stadt wurde als eine allgegenwärtige Grundbedingung begriffen, gegenüber der die Architektur machtlos war. Die Entwürfe für die Universität Florenz veranschaulichten dieses Argument. Es fehlte jedes Merkmal, mit dem Architektur als ein Apparat erkennbar geworden wäre, der irgendetwas umhüllen oder gar behausen konnte. Die Anordnung des Raums reduzierte sich auf eine endlose Oberfläche, auf der frei bewegliches Mobiliar und Elemente von Grundversorgung auftauchten. Tische, Stühle und Bücherregale, die in Aymoninos und Dardis Vorstellung von einer Universität immer noch in ummauerten Räumen gedacht waren, wurden von Archizoom auf einem „informationellen Feld" freigesetzt. So entstand ein Bild, das zugleich Kritik und erhoffte Modifikation des Status quo der avanciert kapitalistischen Gesellschaft war. Für Archizoom konnte Information in dieser Gesellschaft nur gleichmäßig über die gesamte Fläche verteilt sein, denn das menschliche Wohnen hatte die Dichotomie Stadt/Land hinter sich gelassen, und die Stadt war selbst zu einer allumfassenden territorialen Gegebenheit geworden. Gleichzeitig wurde Information unter diesen bestehenden Bedingungen daran gehindert, faktisch allgegenwärtig zu sein, denn sie gehörte nach wie vor in institutionelle Räume mit vier Wänden – die Wände einer Schule oder eines Hochschulinstituts.
Konzentration und Ausbreitung sind die offenkundigen Pole der beiden Entwürfe für Florenz. In beiden Fällen ging es nicht so sehr darum, die bestmögliche Anordnung für ein spezifisches Problem zu finden – nämlich höhere Bildung. Diese Aufgabe diente den Architekt*innen eher als Vorwand oder bestenfalls Anstoß, über die theoretischen Grundlagen von Architektur und Stadt als kollektive Praktiken nachzudenken. Zwei unterschiedliche Visionen einer Universität, zwei gegensätzliche stilistische Bahnen: Die beiden Entwürfe für Florenz lassen kontrastierende, letztlich aber ähnlich radikale Argumente dafür erkennen, wie es Architektur versuchen (oder nicht versuchen) könnte, Gesellschaft zu repräsentieren – der erste mit einer positiven Einstellung, der zweite deutlich skeptischer. Bildung und Lernen sind entscheidende Sphären des menschlichen Lebens, die an der Schwelle von den 1960er zu den 1970er Jahren international immer stärker in den Mittelpunkt der kritischen Aufmerksamkeit rückten. Sie lieferten den Nährboden für die Argumente beider Lager, denn beide setzten sich mit der Dichotomie zwischen Freiheit und Zwang

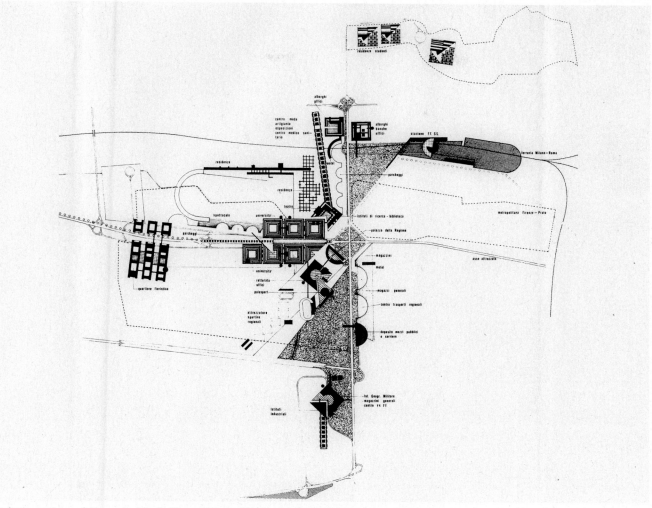

Carlo Aymonino und Costantino Dardi, Planzeichnung, Wettbewerb für die Universität von Florenz, 1971

auseinander, um die es in den sozialen Protesten der Zeit vor allem ging (die wiederum ein Zentrum gerade an den Orten höherer Bildung fanden, von Berkeley über die Sorbonne bis zu La Sapienza).

Es ist allerdings nicht angebracht, in den beiden Positionen und ihren Autor*innen zwei klar voneinander abgegrenzte Positionen zu sehen – sie also plakativ als Anwälte oder Verächter der Freiheit gegenüberzustellen. Es ist nicht einfach so, dass die einen zentral geplante Vorgaben befürworteten (Aymonino und Dardi) und die anderen das freie Lernen vertraten (Archizoom). Beide Gruppen argumentierten im Grunde ähnlich und teilten auch eine Reihe politischer Ideologien. So suchten beide Befreiungsstrategien von den diskriminierenden und segregierenden Praktiken zu definieren, die zum Kern kapitalistischer Akkumulation gehörten. Was bei dem Wettbewerb in Florenz auf dem Spiel stand, ging über die spezifischen Umstände des Auftrags hinaus. Dieser größere Kontext war auch schon dem Auftrag selbst zu entnehmen. Er ermöglichte Teilnehmenden, die riesigen territorialen Veränderungen zu berücksichtigen, die sich mit dem Auftrag verbanden, ein neues Universitätsgelände

außerhalb des Stadtzentrums zu errichten. Anders gesagt: Das tatsächliche Problem, um das es in dem Wettbewerb ging und das sich in den Einreichungen widerspiegelte, bestand darin, die Stadt als pädagogisches Thema zu begreifen. Die gebaute Umgebung sollte als Verkörperung einer fundamentalen Problemstellung begriffen werden, was das Lernen betrifft. So verstanden bildeten die beiden Entwürfe zwei Seiten derselben Medaille. Beide befürworteten eine drastische Veränderung des Status quo. Das Lernen war nur einer von vielen Aspekten des Lebens, die der Kapitalismus zu quantifizieren und damit zu kontrollieren versuchte. Beide Entwürfe waren zudem Kritiken eines vorherrschenden Diskurses. Bildung war in ihren Augen weit mehr als der Abschluss einer Lebensphase, die in der kontrollierten Schutzzone eines Campus verbracht wurde.

Genau genommen sprach man bei den italienischen Universitäten gar nicht von einem Campus. Der einschlägige Begriff war Territorium. Es war das meistgebrauchte Wort in den Architekturdebatten der Nachkriegszeit: In den frühen 1970er Jahren war Territorium ein Antonym zu Campus. Italienische Architekt*innen, die dazu beitrugen,

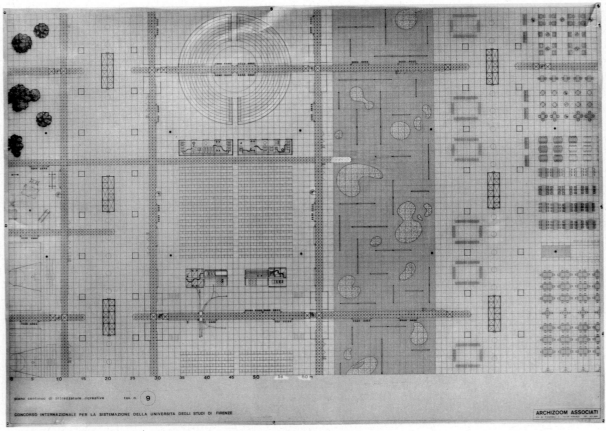

Archizoom, Planzeichnung, Wettbewerb für die Universität von Florenz, 1971

die Universität neu zu denken, hatten große Probleme mit dem Wort Campus. Für Aymonino und Dardi war ein Campus ein „Symbol einer introvertierten, elitistischen Bildung, jedenfalls ein Anachronismus in der heutigen Gesellschaft".[9] Giancarlo De Carlo sah ihn als einen Ort der „Privatisierung, selbst wenn die Institution eine staatliche ist, denn ihre Angebote stehen nur einer beschränkten Gruppe offen und sonst niemandem".[10] Extremere Kritik kam von Giuseppe und Alberto Samonà, die an dem Wettbewerb für die Gestaltung der Universität Cagliari (1971/72) teilnahmen. Sie verweigerten sich der Vorstellung, „einen Zoo für Lehrkräfte und Studierende auf einem Gebiet von 400 Hektar" zu errichten.[11] Eine besonders prägnante Stellungnahme kam von Italo Insolera und Perluigi Cervellati: „Nein zum Konzentrations-Campus."[12]

Wie es aber häufig der Fall ist, führte auch hier keine direkte Linie von den Aussagen zu den Entwürfen; Widersprüchlichkeiten blieben nicht aus. In manchen Fällen entsprachen die Entwurfszeichnungen allerdings nahezu eins zu eins den Stellungnahmen. Das ist bei Cervellati und Insolera der Fall, die keinen Konzentrations-Campus bauen wollten und deren Vorschlag deswegen auch nicht dem entsprach, wonach die Ausschreibung verlangt hatte (ein neuer akademischer Schwerpunkt am Stadtrand von Florenz). In ihren Entwürfen war die Universität auch nicht als eine Anlage für Spezialist*innen gedacht, sondern als Ort von Debatten, von denen niemand ausgeschlossen

werden sollte. Ein Ort, der in die Stadt eingebunden sein musste. Universität war diesem Verständnis nach einfach eine Versammlung unter einem großen Dach. Auch bei Archizoom kann man von einer logischen Entsprechung zwischen Argumenten und Entwürfen sprechen. Ihre Beschreibungen einer endlosen urbanisierten Landschaft wurden tatsächlich vor allem *per immagini* – in Bildern – veranschaulicht. Dass sie ihre Entwürfe als Projekte (also als vorgeschlagene Szenarien) und Darstellungen der bestehenden Situation begriffen, ist ein Widerspruch, über den man dabei hinwegsehen muss.

Bei einem Entwurf wie dem von Aymonino und Dardi beschleichen den Betrachter oder die Betrachterin hingegen Zweifel. Den sorgfältig definierten und begrenzten Gebilden, in der Regel aus der Vogelperspektive gezeichnet, kann man eigentlich nur eine Botschaft entnehmen: dass das Lernen auch weiterhin in eingehegter Form stattfinden soll. Aber auch dieser offenkundig traditionalistische Entwurf hätte einen Bruch bedeutet, einen Schock von kaum geringerer Radikalität als der von den offiziell „Radikalen". Zumindest stellte er eine klare Abkehr vom Status quo der italienischen Universität dar, einer Institution, in der in den frühen 1970er Jahren nach wie vor die alten Machtstrukturen Bestand hatten – ein weitverzweigter Komplex aus Atomen, die sich im Inneren einer Pyramide ohne Spitze aneinander rieben, wie Giancarlo De Carlo es beschrieb.[13] Der entscheidende Aspekt von Projekten wie denen von Aymonino und

Dardi liegt daher nicht in einer rationaleren Konzentration der Universität und damit des Lernens in einem Raum. Ihre *raison d' être* lässt einen grundsätzlichen Missstand in einem viel umfassenderen Sinn erkennen: eine verzweifelte Klage über die Stadt als Öffentlichkeit, die unter den harten Schlägen der privaten Spekulation dem Tod geweiht war. Der Entwurf von Aymonino und Dardi für Florenz stand nicht ganz allein. Es gab ähnliche Konzepte, häufig kamen sie auch von sogenannten Rationalisten, zu nennen wäre hier etwa Vittorio Gregotti.[14] Aber der Gigantismus und Formalismus von Aymoninos und Dardis Überlegungen zu Florenz war wie ein Hoffnungszeichen. Vielleicht hatte die öffentliche Sphäre als Kern der Urbanität doch eine Überlebenschance? Die Botschaft ging von den absichtlich übertrieben dargestellten Vergrößerungen der akademischen Gebäude und ihrer angrenzenden Service-Strukturen aus – eine alternative Übertreibung neben den unaufhaltsam um sich greifenden Landschaften von Archizoom.

Die Diskussion über diese beiden Beispiele ließe sich auf zahlreiche weitere Projekte für Universitäten ausdehnen, die italienische Architekt*innen in den frühen 1970er Jahren entwarfen. Sie bildeten eine seltene Gelegenheit, am Beispiel eines spezifischen Problems mit politischer und sozialer Relevanz eine Diskussion über die Einflussmöglichkeiten und Auswirkungen architektonischer Projekte zu führen. Darin liegt wohl die Besonderheit der Reaktionen der italienischen Architekt*innenschaft auf die Herausforderung der Neugestaltung universitärer Einrichtungen. Das Gespräch über das Lernen, über Hochschulbildung und Universitäten wurde als eine Form des Diskurses über die Stadt begriffen – und über die Rolle, die die Architektur dabei spielt. Es ging nicht einfach um einfallsreiche Vorschläge für die vier Wände eines neuen Hörsaals, eines neuen Labors oder einer neuen Universitätsbibliothek. Die Projekte der italienischen Architekt*innen sind bedeutsam, weil sie eine Warnung enthielten, das Ausmaß und die Bedeutung von Bildung nicht zu unterschätzen. Sie betonen den zweifachen – pädagogischen und politischen – Charakter jedes architektonischen Eingriffs. Wenn Architektur etwas zur Gesellschaft beiträgt, dann doch vor allem, dass sie ein Licht auf bestehende Probleme werfen kann. Sie muss keine endgültigen Lösungen bieten. In Italien war das nach 1968 für ein paar Jahre so. Enthusiastisch wollte man große Territorien neu gestalten, angetrieben von den Energien eines erweiterten Bildungssektors. 1973 war dieser Höhepunkt bereits überschritten. Die Triennale di Milano machte den intellektuellen Bruch innerhalb der Zunft der Architekt*innen offenkundig. Lange genug hatte man versucht, das Gespenst eines Campus auszutreiben, der für eine engstirnige Auffassung von Lernen stand. Nun drohte dieses Gespenst doch in die Wirklichkeit zu treten. Eine Tour zu den vielen, häufig unvollendeten universitären „Zitadellen" und akademischen Außenposten an den Stadträndern, die in den vier Jahrzehnten seither gebaut wurden, könnte das hinreichend belegen.[15]

Aus dem Englischen von Bert Rebhandl

1 Carlo Aymonino, „Rapporti urbani e modi de'uso dell'archittetura", in VV.AA, *Per un' idea di città: La ricerca del Gruppo Architettura di Venezia, 1968–1974*, Cluva, Venedig 1984, S. 71.

2 In diesem Jahr feierte die Triennale, die 1923 zum ersten Mal abgehalten worden war, ihr fünfzigjähriges Bestehen. Die Ausgabe im Jahr 1968 war heftig umstritten gewesen. Eine Gruppe von Protestierenden hatte am Eröffnungstag die 14. Triennale das Ausstellungsgebäude besetzt. Bei der 15. Triennale ging es um „Lebensweisen auf Grundlage einer besseren Verwendung verfügbarer Lebensräume und um neue Strukturen, die das Leben der Menschen in unserer Zeit bereichern konnten" (Dario Marchesoni, *La Triennale di Milano e il Palazzo dell'Arte*, Electa, Mailand 1985). Aldo Rossi kuratierte die Internationale Architekturausstellung, die sich mit der Beziehung von Architektur und Stadt beschäftigte. Vor allem die Rolle des Rationalismus in Theorie und Praxis der Architektur sollte dabei neu betrachtet werden. Daraus entstand das Buch *Archittetura Rationale*, Franco Angeli, Mailand 1973. Die Internationale Ausstellung für industrielles Design wurde von Ettore Sottsas gemeinsam mit Andrea Branzi kuratiert, einem der Gründer von Archizoom.

3 Aldo Rossi, *Die Architektur der Stadt. Skizze zu einer grundlegenden Theorie des Urbanen* [1966], übers. von Arianna Giachi, Bertelsmann, Düsseldorf 1973.

4 In einer neueren Rückschau auf diese Zeit hat Andrea Branzi die Rationalisten und die Radikalen als ein Zwillingspaar beschrieben, das später getrennt wurde. Siehe Andrea Branzi, *Una generazione esagerata. Dai Radical italiani alla crisi della globalizzazione*, Baldini & Castoldi, Mailand 2014.

5 Zu einer allgemeinen Diskussion der Auseinandersetzung in der italienischen Architektur mit den Hochschulreformen in den 1960er und 1970er Jahren siehe Francesco Zuddas, *The University as a Settlement Principle. Territorialising Knowledge in Late 1960s Italy*, Routledge, Oxford und New York 2020.

6 Siehe Carlo Aymonino u. a., *La città teritorio: Un esperimento didattico sul centor direzionale di Centocelle in Rom*, Leonardo da Vinci, Bari 1964.

7 Eine umfassende Studie zu Archizoom bietet Roberto Gargiani, *Archizoom Associati, 1966–1974: Dall'onda pop alla superficio neutra*, Electa, Mailand 2007

8 Archizoom, „No-Stop City: Residential Parkings, Climatic Universal System", *Domus* 496 (1971), S. 49–54.

9 Carlo Aymonino, Constantino Dardi u. a., *Concorso internazionale per la sistemazione dell'Università di Firenze, Relazione*, Ariella, Florenz 1971, S. 7. Università Iuav di Venezia – Archivio Progetti, Fondo Constantino Dardi.

10 Giancarlo De Carlo, "Il territorio senza università", *Patrametro* 21–22 (1973), S. 38.

11 Giuseppe Samona u. a., *Concorso nazionale per il piano urbanistico di sistemazione della sede dell'Università di Cagliari. Relazione illustrative*, Cagliari 1972, S. 15f. Università Iuav di Venezia – Archivio Progetti, Fondo Giuseppe e Alberto Samonà.

12 Pier Luigi Cervellati und Italo Insolera, „Aquarius", *Urbanistica* 62 (1974), S. 56.

13 Siehe Giancarlo De Carlo, *La piramide rovesciata*, Bari: De Donato 1968; *Piantificaztione e disegno delle università*, Edizioni universitarie italiane, Rom 1968.

14 Siehe Italo Rota (Hg.), *The Project for Calabria University and Other Architectural Works by Vittorio Grogetti*, Electa International, Mailand 1979. Siehe auch Francesco Zuddas, „The Idea of the Università", *AA Files* 75 (2017), S. 119–131.

15 Siehe Sabrina Puddu, „Campus of citadella? Il progetto di un' eredità", in: Sabrina Puddu, Martino Tattara und Francesco Zuddas (Hg.), *Territori della conosczenza: Un progetto per Cagliari e la sua università*, Quodlibet, Macerata 2017, S. 134–151.

Bildungsschock

Was diese Räume damals wollten, was diese Räume heute wollen

Sabine Bitter und Helmut Weber

Bildung bewegen

Wie es scheint, waren die 1960er und frühen 1970er Jahre die letzte Zeit, in der die Architektur, und besonders die Architektur von Universitätsgebäuden, eine tatsächliche Verschiebung der Beziehungen zwischen Bildung und Gesellschaft auszudrücken und zu formen wusste. Diese Zeit ist von entscheidender Bedeutung für das Verhältnis zwischen Universität und Gesellschaft, sorgten doch die Schockwellen der Verwüstungen und Verbrechen des Zweiten Weltkriegs für ein ganz neues Verständnis von Bildung, das schließlich auch zur Entstehung neuer Hochschuleinrichtungen führen sollte. Das Bild des Elfenbeinturms wich dem Leitbild der offenen (oder auch: freien) Universität.

Die neu errichteten Universitäten sollten zu Orten werden, an denen die Massen Zugang zu Bildung erhalten konnten, um jenes Wissen zu erwerben und zu produzieren, das zur Bewältigung anstehender Modernisierungsprozesse, liberaler Demokratisierung und neuer Wirtschaftsformen auf der Grundlage von technischen Fertigkeiten und solider Ausbildung erforderlich war.

In Positionierungen für und gegen dieses neue und – mit Einschränkungen – fortschrittsorientierte Verständnis der Universität entstanden experimentelle Lernräume und neue Formen radikaler Pädagogik. Diese unterschiedlichen Praktiken waren sich einig in dem Verständnis, „dass ein neuer *modus operandi* für die [Architektur-]Disziplin nur dann geschaffen werden kann, wenn bestehende Trennwände infrage gestellt, destabilisiert, untergraben oder gar zerstört werden" (Beatriz Colomina).[1] Vor dem Hintergrund ihrer Angriffe auf den historischen Geltungsanspruch institutioneller, bürokratischer und kapitalistischer Strukturen stellte die radikale Pädagogik jede Disziplin, ja sogar die Rolle der Bildung selbst infrage.

Gestaltung der Innenräume der University Hall, o. J. [1970er Jahre]

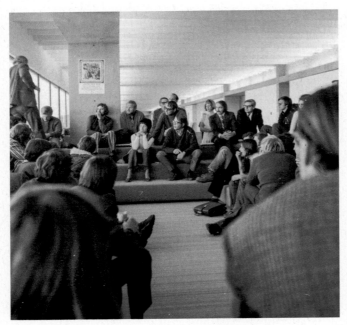

„Public Seminar" in der University Hall, o. J. [1970er Jahre]

In diesem aufgeheizten Klima lenkte der kanadische Architekt Arthur Erickson 1968 die anstehenden Aufgaben der Architekturbüros und der Planung über die Architektur hinaus in Richtung einer völligen Neukonzeption der Bildungseinrichtungen selbst. In seinem Aufsatz „The University: The New Visual Environment" vertrat er die Auffassung:

„Die Metamorphose der heutigen Universität hat mit tiefgreifenden und wichtigen Veränderungen zu tun, die die Werte und die Struktur der nordamerikanischen Gesellschaft in jeder Hinsicht infrage stellen. [...] Der Wandel, den wir erleben – die dramatische Veränderung der sichtbaren Hülle einiger neuer Universitäten – ist nicht so sehr eine Veränderung des architektonischen Denkens, des Stils, der Struktur oder der Technik, sondern eine Veränderung der Zwecksetzung der Universität selbst."[2]

Erickson brachte die neue Funktion der Bildungseinrichtung auch mit jüngsten urbanen Entwicklungen in Verbindung: „Die Universität ist heute vielleicht die komplexeste aller modernen Institutionen. [...] Sie ist eine Stadt im Kleinen, mit vielen Subkulturen, hochspezialisierten Bedürfnissen und unabsehbaren Wachstumsraten."[3] Und zur Zukunft der Universität meinte er: „Während die Universität immer mehr in den öffentlichen Bereich übergeht, setzt sie gleichzeitig zu einem kritischen Engagement im kommunalen Leben an. In nicht allzu ferner Zukunft werden wir vielleicht feststellen, dass die letzten Grenzen früherer Unterteilungen aufgebrochen sind – dass die Universität nicht, wie es bisher zumeist der Fall war, vom Gefüge der Stadt getrennt und isoliert werden kann; auch die Ausbildung an der Universität lässt sich nicht vom Alltagsleben trennen."[4]

Wir stießen auf Ericksons Neukonzeption der Architektur und seine Betonung der veränderten Rolle der Universitäten in Zuge unserer Archiv-Arbeiten für die aktuellen Projekte *Educational Modernism: Performing Archives of Learning* an der University of Lethbridge in Süd-Alberta und *Performing Spaces of Radical Pedagogies* an der Simon Fraser University in Burnaby (SFU) bei Vancouver, British Columbia, Kanada. Beide Universitäten wurden von Erickson entworfen (SFU in Partnerschaft mit Geoffrey Massey). Er war ein aufstrebender Architekt zu einer Zeit, als die föderalen Konzepte zur Bildung der Massen und zur Demokratisierung der Bildung von nationalen Zielsetzungen gesteuert waren. Auf der Grundlage eines neuen internationalisierten Kulturverständnisses – von Marshall McLuhans „globalem Dorf" bis zum aufkommenden Multikulturalismus – und einer neuen Ökonomie trat Kanada in eine Zukunft ein, die einen deutlich besseren Ausbildungsstand der Bevölkerung erforderlich machte. Diese Fortschrittsvisionen brachten eine Reihe architektonisch herausragender, schockierend brutalistischer, modernistischer Universitätsgelände hervor, für die die SFU und Lethbridge als ikonische Beispiele stehen können.

Räume des Lernens

Als *peoples' universities* konstruiert, repräsentierten sowohl die SFU als auch die Universität von Lethbridge die Demokratisierung und den Zugang zu Bildung mit dem Ziel, Menschen aus sozialen Randbereichen an Bildungseinrichtungen heranzuführen, um ihnen Zutritt zur Gesellschaft, Aufstiegschancen und Ausbildungsplätze zu verschaffen. Die 1965 errichtete SFU ist eine beeindruckende Megastruktur, die der Programmatik einer spätmodernistischen Architektur entspricht, die darauf abzielte, die Hierarchien des Bildungswesens durch einen Fokus auf kleinere Klassenräume und variable, fakultätsübergreifende Lernräume aufzubrechen. Diese Beziehung zwischen der architektonischen Gestaltung und einer niedrigschwelligen und demokratischen Pädagogik wurden von Erickson in der zwischen 1968 und 1971 errichteten University of Lethbridge ebenso ausdifferenziert wie die Begegnung zwischen Studierenden und Fakultäten und die Möglichkeiten der Interdisziplinarität. Ein langer Flur führte in abgestufte Bereiche, die als offene Unterrichtsräume für öffentliche Seminare dienen konnten. In den unteren Stockwerken der monolithischen Betonstruktur wurden Student*innenwohnungen eingerichtet, um Wohnen und Arbeiten, Lehre, Lernen und Freizeit miteinander zu verbinden. Auf beiden Campussen sollten große Versammlungsbereiche (die University Hall in Lethbridge, Mall und Quadrangle mit Spiegelteichen an der SFU) als räumliche Metaphern eines frei flottierenden Wissensaustauschs dienen. Diese Räume der Kontemplation und Diskussion unterscheiden sich deutlich von den trendigen „Maker Spaces" oder „Social Innovation Hubs", die den heutigen Campus dominieren.

In der Perspektive künstlerischer Praxis betrachten wir diese architektonischen Formen und Formate im Abstand von einem halben Jahrhundert erneut und untersuchen, wie die historischen, progressiv konzipierten Lernräume angesichts der neoliberalen Unterwanderung von Bildungseinrichtungen reaktiviert werden können. In Zusammenarbeit mit Architekturhistoriker*innen, Archivar*innen, Lehrer*innen und Schüler*innen erkunden wir diese ikonischen Orte und suchen nach Spuren und Restbeständen der radikalen Entwurfsphilosphie, denen sie sich einmal verdankten. Dabei konzentrieren wir uns bewusst auf die Architektur selbst. Der gesamte Campus-Entwurf und seine einzelnen Gebäude präsentieren sich uns als ein Archiv materialisierter und in eine Form gegossener sozialer Dynamiken. Dem Vorschlag des Architekturtheoretikers Eyal Weizman folgend, dass „Architektur ‚politische Plastik' ist – gesellschaftliche Kräfte, die sich zu einer Form verlangsamt haben", verstehen wir die gebaute Umwelt als Sensor und Akteur zugleich.[5] Von hier aus fragen wir nach den Zielsetzungen für diese Räume zum Zeitpunkt ihrer Fertigstellung.

Im September 2019 realisierten wir in Zusammenarbeit mit Studierenden die Veranstaltung „Performing Archives of Learning" an der University of Lethbridge. Diese Performance und ihr Setting bezogen sich auf bestimmte Fotografien, die wir in den Universitätsarchiven gefunden hatten.

Vorbereitung eines „Public Seminar", 2019

Laut Archivar und Fakultät dokumentieren diese Fotografien ein öffentliches Seminar; sie zeigen, dass der Flur tatsächlich so genutzt wurde, wie Erickson es sich vorgestellt hatte – als ein offener Raum, in dem Lernen und Leben ineinander übergehen. An derselben Stelle im Flur haben wir ein „Seminar" nachgestellt und abgehalten, wie es auf den Archivfotos abgebildet ist. Wir stellten das Mobiliar dafür neu auf und brachten es wieder in die von Erickson geplante Anordnung, die von einem Besuch der al-Azhar-Moschee und der Universität in Kairo und deren räumlicher Umgebung inspiriert worden war. Erickson schrieb:

> „Dort versammelten sich Studierende, Gelehrte, Kaufleute und Bettler in Gruppen auf Teppichböden, geschützt vor dem gleißenden Licht im Innenhof. Jeder konnte hier abseits der belebten Straßen Kairos Zuflucht nehmen, um den ruhigen Diskussionen über Medizin, Recht oder den Koran zu lauschen oder sich, wenn er wollte, in einer Ecke zum Schlafen hinzulegen".[6]

Wir legten Yogamatten auf die Möbel und den Fußboden, um eine zeitgenössische Mischung aus Leben und Lernen zu imitieren, und zeigten auf Tablets und Laptops (genau jenen Geräten also, die heutzutage jegliche Trennung von Leben und Lernen zwangsläufig auflösen) Archivmaterial wie Werbevideos für die Universität von den 1970er bis Ende der 1980er Jahre. Ericksons radikaler Impuls der Verschmelzung von Leben und Lernen, der auch die Lücke zwischen Universität und Alltag schließen sollte, war schon in den 1960er mit der Erwartung lebenslangen Lernens verbunden, die heute als Imperativ einer Pädagogisierung der Gesellschaft regiert. Die Universitäten sind angehalten, den Studierenden die nötigen Fähigkeiten zu vermitteln, um in einer Gesellschaft, die zunehmend von einem kognitiven Kapitalismus auf Grundlage von Dienstleistungs- und Wissensökonomien geprägt ist, zurechtzukommen und sich darin hervorzutun. Sobald sie dann im Berufsleben stehen, können sie sich an die Universitäten wenden, um ihre Fähigkeiten vermittels eines Systems von Zertifikaten, Diplomen und anderen Anerkennungsnachweisen laufend zu verbessern. Der Traum der späten 1960er Jahre, Grenzen zu überwinden, um das Lernen ins Leben zu integrieren und damit Arbeit und Leben engzuführen, hat zur heutigen Bildungsindustrie des *lifelong learning* geführt. Oder, wie die Student*innen in unserem Seminar es ausgedrückt haben: „lebenslang lernen = immer arbeiten".

Am selben Ort wie das frei zugängliche Seminar veranstalteten wir auch eine öffentliche Lesung mit Zitaten aus Ericksons Essay. Ericksons Überlegungen zu lesen und ihnen zuzuhören, vermittelte den Teilnehmenden eine gemeinsame Vorstellung davon, was diese Räume des Lehrens und Lernens an der Universität in den Augen der Zeitgenossen in den frühen 1970er Jahren beinhaltet und symbolisiert haben könnten. Die „Performing Archives of Learning" wurden zu einer kollaborativen Erfahrung des *learning by doing* wie des *doing by learning*. Die Veranstaltung stellte

Außenansicht der von Arthur Erickson entworfenen University of Lethbridge, Kanada, 2017

zudem die Frage in den Raum, was von der modernistischen Fortschrittserzählung verblieben ist, die den damaligen Planungspraktiken und der akademischen Ausbildung zugrunde lag. Sie hatte einen humanistischen Zug, allerdings war dieser auch an eine Vorstellung von nationaler Staatsbürgerschaft und Subjektivität gebunden, die Indigene Bevölkerungsgruppen weitgehend ausschloss. Unser Projekt zielte darauf, das Nachleben dieser radikalen Raumkonzepte, die die Beziehung zwischen Pädagogik und Subjekt zu verändern suchten, einer neuerlichen Betrachtung zu unterziehen und die Frage nach ihrer heutigen Bedeutung zu stellen. Und, ganz entscheidend: Unser Projekt fragte auch nach all dem, was damals versäumt oder ausgelassen wurde und daher heute ergänzt werden muss. Welches Handeln verlangen diese Räume heute von uns?

Wissen und Erkennen

Im Rückblick auf die 1960er und 1970er Jahre wird deutlich, dass die damals neuen Universitäten ideologisch von einem ausgrenzenden nationalistischen Projekt getrieben waren – einem dominanten Siedlerkolonialismus, als Universalismus getarnt.

Ebenso wenig sind – trotz der Arbeit der Indigenen Student*innen, Dozent*innen und Mitarbeiter*innen – die kolonialen Wurzeln der Moderne und der Bildungspolitik durchtrennt. Als eine Institution auf ungefragt besetztem Indigenen Land der Tsleil-Waututh (səl̓ilwətaʔɬ), Kwikwetlem (kʷikʷʰəƛ̓əm), Squamish (Skwxwú7mesh Úxwumixw) und Musqueam (xʷməθkʷəy̓əm) Nationen duckt sich die SFU in den Schatten eines Versagens der entwicklungspolitischen Moderne: Ein offenes utopisches Projekt zu verwirklichen, war nicht gelungen.

Immerhin steht seit Kurzem der Auftrag zur *Indigenisierung* der Universität, eine aus dem *Truth and Reconciliation Report* von 2015 abgeleitete Forderung, im Mittelpunkt der universitären Strategieplanung. Es ist dies ein entscheidender Moment für Kanadas gegenwärtiges Bildungswesen, das sich durch die Hinwendung zu Indigenen Formen des Wissens und Lernens radikal verändern könnte. Unsere Forschung zum vermeintlich radikalen Campus der Simon Fraser University wird insbesondere die Frage stellen, ob dessen Raumprogramm und die architektonische Gestaltung eine geeignete Voraussetzung für die „Indigenisierung" der Universität darstellen. Kann die notwendige Arbeit der Dekolonisierung innerhalb von Bildungsräumen durchgeführt werden, die die historische und räumliche Erblast der Moderne und damit die in einen nationalen Bildungsplan eingebetteten Ziele des Siedlerkolonialismus in sich tragen?

In Zusammenarbeit mit June Scudeler, einer Métis-Wissenschaftlerin und Professorin am Fachbereich für Indigene Studien und am Fachbereich für Gender, Sexualität und Frauenstudien der SFU, werden wir auf dem Campus performative Settings schaffen, um das Verhältnis von zeitgenössischen pädagogischen Methoden und Raum sowie Indigenem Wissen und Indigener Lehre zu untersuchen. Scudeler forscht an den Schnittstellen zwischen queerer Indigenität und Literatur, Kunst, Film und Performance; und sie fragt, wie Indigene Pädagogik im Unterrichtsraum und darüber hinaus durch einen Prozess funktionieren kann, den sie als „Küchentisch-Pädagogik" bezeichnet.

In Anlehnung an Henri Lefebvres Unterscheidung zwischen Raum als (sozialem) Prozess und Raum als stabilem Behälter wird die Umsetzung von Scudelers Küchentisch-Pädagogik neue und experimentelle Räume schaffen, die auf einem Dialog zwischen räumlichen Bedingungen und pädagogischen Formen basieren. Im März 2020 halfen wir Scudeler und ihren Studierenden bei der Organisation einer Veranstaltung an der SFU, die allerdings im Zuge der Covid-19-Maßnahmen an der Universität abgesagt wurde. Scudeler beschrieb die geplante Veranstaltung so:

„In Zusammenarbeit mit zwei Indigenen (Blackfoot- und Sechelt-) Forschungsassistent*innen organisieren wir eine Veranstaltung im Atrium vor dem Seminarraum für Indigene Studien. Dieser Raum war eigentlich für das Institut für Indigene Studien bestimmt, doch wird er nun für Versammlungen, Hundetherapie und andere themenfremde Veranstaltungen genutzt. Tatsächlich muss das Institut für Indigene Studien den Raum buchen, was ein wunder Punkt für die Fakultät ist. Die Teilnehmenden werden dazu eingeladen, im Sinne der Küchentisch-Pädagogik Siebdruck-T-Shirts mit Indigenen Inhalten wie dem Squamish-Namen für den Burnaby Mountain zu bedrucken."

Die Erfahrungen mit diesen Räumen wirft für uns die Frage auf, wie wir uns zeitgenössische Indigene Lernformen mitsamt ihren räumlichen Konsequenzen vorstellen können.

Wie Scudeler betont, hat die Intervention, die auf dem Cree-Konzept des wâkhôtowin oder der Verwandtschaft beruht, das Potenzial, die pädagogischen Hierarchien im Universitätssystem zu destabilisieren – oder anders ausgedrückt: Die Küchentisch-Pädagogik kann den Raum der Universität sowie der Menschen, die dort eng verbunden in kolonialen Räumen arbeiten und lernen, neu gestalten.

Diese Intervention, die in dem eigentlich für das Programm der Indigenen Studien vorgesehenen Raum geplant wurde, entspricht dem Konzept der Indigenisierung, wie es die *Native Studies*-Gelehrten und -Pädagog*innen Adam Gaudry und Danielle Lorenz definieren. Sie betont die Spannung zwischen der Universität als Institution und einem radikaleren Verständnis von Indigenisierung:

„Während die Universitäten in den meisten Fällen auf eine Rhetorik der Versöhnung gesetzt haben, um inklusive Strategien zu stärken, stellen sich Indigene Fakultätsmitglieder ein transformatives Indigenisierungsprogramm vor, das in dekolonialen Ansätzen der Lehre, Forschung und Verwaltung verwurzelt ist."[7]

Wie der Geograf Neil Smith feststellt, ist jede Neuordnung des Raums de facto auch eine Repolitisierung;[8] indem wir das Verhältnis von Architektur und Pädagogik auf die Probe stellen und alternative Raumbildungen untersuchen, wirft unser Projekt grundlegende Fragen zu Wissensproduktion und Wissensmobilisierung auf. Aus verschiedenen Perspektiven zielen sie darauf ab, wie sich Ort, Land und Raum auf unsere Art, zu lernen und zu lehren, beziehen lassen.

Aus dem Englischen von Clemens Krümmel

1 Beatriz Colomina, „Towards A Radical Pedagogy", *Education: Trial and Error – The Metropolitan Laboratory Magazine* 1 (2016), S. 42. Colomina leitete *Radical Pedagogies* (2011–2015), ein Forschungsprojekt über die Nachkriegsjahrzehnte, als Architekt*innen, Künstler*innen und Theoretiker*innen wie Giancarlo De Carlo, Ant Farm oder Manfredo Tafuri als Lehrer*innen, Schriftsteller*innen und sogar Aktivist*innen tätig waren und eine neue Architekturlehre forderten.

2 Arthur Erickson, „The University: The New Visual Environment", *The Canadian Architect* 13/1 (1968), S. 25.

3 Ebd., S. 37.

4 Ebd.

5 Eyal Weizman, „Agents and Sensors", in: Nikolaus Hirsch und Markus Miessen (Hg.), *What is a critical spatial practice?*, Sternberg Press, Berlin 2012, S. 143.

6 Erickson, „The University", S. 25.

7 Adam Gaudry und Danielle Lorenz, „Indigenization as inclusion, reconciliation, and decolonization: navigating the different visions for indigenizing the Canadian Academy", *AlterNative: An International Journal of Indigenous Peoples* 14/3 (2018), S. 224.

8 Neil Smith, „Marxism and Geography in the Anglophone World", *Geografische Revue* 2 (2001), S. 17.

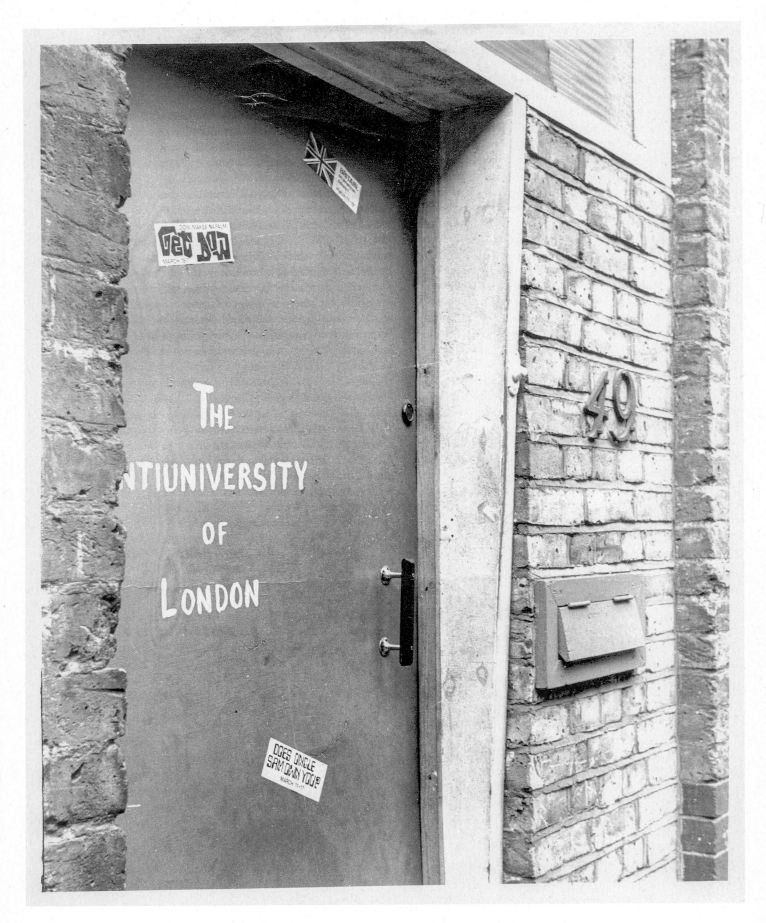

Lernkörper überall Die Raumpolitik der Free-University-Bewegung[1]

Jakob Jakobsen

Wie eine Schule oder eine Universität von innen aussieht, folgt in der Regel einem geläufigen Muster. Die Verteilung der Menschen und ihrer Körper in einer physischen Umgebung ist für fast alle Bildungsinstitutionen ein Schlüsselfaktor. In vielen Hörsälen sind die Stühle in Reihen angeordnet und mit dem Boden verschraubt. Warum hat es den Anschein, als bräuchte Bildung derart strukturierte und kontrollierte Umgebungen? Warum müssen die Orte der Bildung so aussehen? Was geschieht, wenn es keine zweckbestimmte Architektur gibt, die der Anordnung menschlicher „Lernkörper" dient? Bei vielen der freien Universitäten und experimentellen Hochschulen, die in den 1960er Jahren in den USA und in Europa entstanden, ging es genau darum. Damals verließen viele Studierende die überkommenen Strukturen der Universität und begannen, unabhängige Lernräume zu gestalten. Die Jugend der 1960er Jahre traf auf eine Universität für die Minderheit der Oberschicht, eine Institution der Vorgängergeneration, die nicht im Geringsten auf die Massen junger Menschen vorbereitet war, die plötzlich Anspruch auf eine Hochschuldbildung erhoben. Die Universitäten waren für die Kinder der Bourgeoisie, für deren Strukturen und Unterrichtsformen errichtet worden. Sie waren nicht kompatibel mit der großen Zahl neuer Studierender, die in naher Zukunft auf sie zukamen.

Die Antiuniversity in London, 1968

Teach-ins Mitte der 1960er Jahre deuteten zum ersten Mal an, dass man Räume und Körper auch anders anordnen konnte. Die Menschen waren nicht länger fügsam, sondern machten sich die Eingangshallen, Bibliotheken, Korridore und Außenbereiche zu eigen. Sie hielten ausführliche Meetings ab und brachen mit den Rahmenbedingungen und Beschränkungen der traditionellen Seminare. Während eines Teach-ins verteilten sich die Leute überall: auf den Treppen, auf dem Boden, auf Rasenflächen, auf Geländern, selten auf Stühlen in einer Reihe. Die Teach-ins orientierten sich an den Sit-ins der Bürgerrechtsbewegung. Die Studierenden nahmen sich deren erfolgreich erprobte Strategien des zivilen Ungehorsams zum Vorbild. 1960 hatte es ein Sit-in in Greensboro in North Carolina gegeben, bei dem eine kleine Gruppe Schwarzer Studierender an der Lunchtheke des örtlichen Woolworth Platz nahm und damit den normalen Gang der Dinge störte. An dieser Theke wurden nur Weiße bedient, die jungen Leute durchbrachen also mit ihren Schwarzen Körpern bewusst friedfertig die vorherrschende Segregation. Für diese Grenzüberschreitung wurden sie von weißen Bürger*innen massiv angegriffen, aber das Beispiel machte Schule. Das erste Teach-in wurde 1965 von den Students for a Democratic Society (SDS) an der University of Michigan in Ann Arbor organisiert. Mehr als 3.000 Studierende und Lehrende nahmen an dieser Aktion im Rahmen eines eintägigen Universitätsstreiks gegen den Vietnam-Krieg teil, auf den die amerikanische Öffentlichkeit damals allmählich aufmerksam wurde. Debatten, Reden, Filme und musikalischer Protest gegen den Krieg waren Teil der Veranstaltung. Sie lief die ganze Nacht lang und endete mit einer Kundgebung auf den Stufen der Bibliothek am nächsten Morgen. Die Menschen funktionierten ganz offensichtlich nicht mehr so, wie es von ihnen erwartet wurde. Bei der Universitätsleitung und der politischen Elite Michigans stieß das Ganze auf heftigen Widerwillen. Mehrere Bombendrohungen zwangen die Teilnehmer*innen, das Universitätsgebäude zu verlassen und die Debatten in klirrender Kälte im Freien fortzusetzen. Aber auch so machten sie eine zentrale Erfahrung in Selbst-Ermächtigung. Die schiere Energie des Teach-ins machte ihnen klar, dass universitäres Lernen ganz anders organisiert werden konnte, als sie es vom traditionellen Hörsaal oder Seminarraum kannten.

Die SDS hatten schon 1962 in ihrem Gründungsmanifest, dem Port Huron Statement, scharfe Kritik an der Universität formuliert, die sie als stark bürokratisierte Institution ohne Kontakt zur gesellschaftlichen Realität brandmarkten:

„Zur akademischen Vorstellungswelt gehört eine radikale Trennung von Student und Studienfach. Studiert werden soll die soziale Wirklichkeit – die aber wird bis zur Sterilität ‚objektiviert‘. Die Studierenden sollen mit dem Leben nichts zu tun haben. Sie sollen sich auch nicht einbringen – die Dekanate kontrollieren die studentische Mitbestimmung. Uns ist bewusst, dass es einer Spezialisierung von Funktion und Wissen bedarf, die den komplexen technologischen und sozialen Strukturen unserer Gegenwart geschuldet ist. Aber diese Spezialisierung hat zu einem übertriebenen Schubladendenken in Studium und Erkenntnissuche geführt.“[2]

Doch nicht nur die Universität wurde attackiert, auch die Teilnahmslosigkeit der eigenen Kommiliton*innen wurde zur Zielscheibe des Spotts: „Apathie auf allen Seiten.“ Die Vorstellung, dass die Universität eine abgeschlossene Einheit sein sollte, auf sicherer Distanz zu den Störgeräuschen und der Aufregung des täglichen Lebens, hielt sich dennoch hartnäckig – auch auf der Linken. 1962 veröffentlichte der anarchistische Wissenschaftler Paul Goodman eine einschlägige Kritik des Universitätssystems, *The Community of Scholars*. Er ging hart mit der akademischen Bürokratie ins Gericht und plädierte für eine Gemeinschaft von Forscher*innen, die in autonomer Verantwortung die Universitäten leiten und verwalten sollten. Die Bürokratie sollte abgeschafft werden, Studierende und Lehrkörper sollten die Ausbildung so planen und weiterentwickeln, wie es der jeweilige Gegenstand erforderte. Goodman ließ sich bei seinen Zukunftsvorstellungen von der Universität des Mittelalters inspirieren, die als eine Stadt mit Mauern konzipiert war, geschützt vor dem chaotischen Leben vor ihren Toren:

„Anarchische Selbstregulierung oder zumindest Selbstbestimmung; keine kreatürlichen oder bürgerlichen Fesseln; innerhalb der Mauern eine Stadt mit einer universalen Kultur, vor der Welt geschützt; jedoch in dieser Welt aktiv; ein Leben in einer nachbarschaftlich konzipierten Umgebung, dem Prinzip der gegenseitigen Hilfe zugewandt; und die Mitglieder durch einen Treueeid verbunden als Lehrende und Studierende.“[3]

Paul Goodman sah sich als einen der Paten des Free University Movement. Die Frage ist allerdings, ob die freien Universitäten, die in den 1960er Jahren entstanden, tatsächlich „vor der Welt geschützt, jedoch in dieser Welt aktiv“ waren.

In den 1960er Jahren entstand eine ganze Reihe solcher freien Universitäten und experimentellen Colleges. Abseits des Campus fanden sich Studienabbrecher*innen und frustrierte oder gelegentlich auch entlassene Dozent*innen, die sich den Bedingungen der Wissensproduktion an der offiziellen Universität nicht fügen wollten. Ihre Ansichten und auch sie selbst passten nicht mehr in das alte Hochschulsystem. Die so ausgelöste Bewegung charakterisierte, dass sie sich aller möglichen Orte bediente. Es gab keine Stadtmauern, die den Lärm der Welt auf Distanz hielten. Es gab auch keine Treppen, die zu einer Kolonnade klassischer Säulen emporführten, wie man sie traditionellerweise auf dem Weg in die heiligen Studierhallen passieren musste. Besonders häufig fand man sich in Dachgeschossen oder Lofts wieder, die von der schrumpfenden Industrieproduktion nicht mehr benötigt wurden. Manchmal wurden auch private Räumlichkeiten zu Lernorten umgewidmet. In den meisten Fällen waren die Orte improvisiert und wurden ad hoc zweckentfremdet. Die

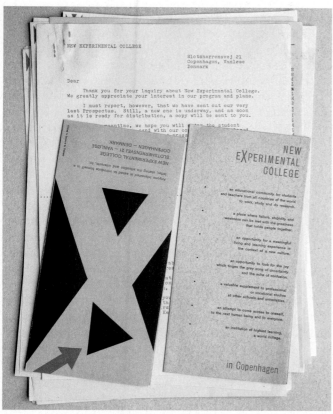

Werbematerial der „New Experimental College"-Bewegung
in Kopenhagen, Dänemark, 1962

freien Universitäten waren Gemeinschaften mit sehr durchlässigen Grenzen zu der Welt, in der sie sich befanden.

Eine solche räumliche Autonomie kennzeichnet zwei unterschiedliche Ebenen: die physische (Räume, Stühle, Tische) und die politische (soziale Interaktion und Hierarchien in der Klasse und der Schule an sich). Die beiden Ebenen sind verbunden, stehen aber auch für sich. Die hier anschließenden Überlegungen zur Raumpolitik selbstorganisierter freier Universitäten und experimenteller Colleges der 1960er Jahre verstehen sich daher als Anregung, dieses Thema weiter zu erforschen.

New Experimental College

Das New Experimental College (NEC) eröffnete Anfang September 1962. Zwanzig Teilnehmer*innen zählten zur Startformation dieser experimentellen Institution: die eine Hälfte Studierende, die andere Lehrende. Das College wählte als Standort nicht ein Gebäude mit einer für den Betrieb einer Universität gedachten Architektur. Es fand seine Heimstatt in einer Villa am Slotsherrensvej in Vanløse, einem Vorort von Kopenhagen. Ein rotes Ziegelhaus, wie die meisten anderen in dieser Gegend, großzügig angelegt, mit einem geräumigen Erdgeschoss und mehreren Schlafzimmern im Obergeschoss. Ein großer Garten mit Rasen und Obstbäumen umgab das Haus. Hier wohnten Sara Bryson und Aage Rosendal, und hier nahm auch das College seinen Anfang.

„Das Programm sind die Leute, die herkommen", das war von Beginn an das Prinzip und wurde schließlich auch zum Motto. Es gab kein Curriculum und keinen Stundenplan für das erste Semester. Die Idee war eine andere: Die Gruppe sollte ein experimentelles College entwickeln, sie waren also nicht Studierende auf der einen Seite und Lehrende auf der anderen, sondern allesamt Gründer*innen einer neuen Bildungseinrichtung. Im Verlauf der ersten Wochen wurde dann aber doch aus dem Stegreif ein Rahmenwerk an Kursen eingerichtet – vielleicht ein unbewusster Reflex, der die Strukturen und Konstellationen konventioneller Universitäten mit ihrer Rollenteilung zwischen Studierenden und Lehrenden aufblitzen ließ. Andererseits kamen die Leute am NEC aus allen möglichen Zusammenhängen, Altersgruppen und Nationalitäten. Allein diese Diversität war ein Ausdruck der radikalen Bestrebungen des neuen Colleges.

Der Schwerpunkt lag auf den „Leuten, die herkommen", auf der Interaktion und der entwicklungsoffenen Einstellung der NEC-Community gegenüber dem Lernen. Ein entscheidender Faktor für diese Zwecke war, dass das NEC nicht nur tagsüber geöffnet war. Die Lernerfahrung ließ sich nicht einfach auf einen Ablauf von Aktivitäten beschränken, der dem üblichen *nine-to-five*-Werktag entsprach. Die Mehrzahl der Studierenden im ersten Semester lebte, aß und schlief auch am Slotsherrensvej; für den größeren Teil des Lehrkörpers galt das ebenso. Schon im 19. Jahrhundert hatte es mit den Volkshochschulen Anläufe gegeben, Leben und Lernen zu verbinden. Dieses System entstand in Dänemark mit dem Anspruch, Bauern und Arbeitern Zugang zu elementarer Bildung zu geben. Kultur, handwerkliche Fertigkeiten und Spiritualität spielten dabei eine zentrale Rolle.

Das NEC wollte letztlich eine „Schule für das Leben" schaffen. Vieles von dem, was die Volkshochschulen vertraten, wurde integriert: Lebensformen und gemeinsames Lernen mussten nur an ein zeitgenössisches, internationales Schulprojekt angepasst werden. Im Frühling 1962 hieß es in einem NEC-Statement: „Das College nimmt sich vor, eine umfassende Lernerfahrung zu ermöglichen, in der allen Aspekten des Lebens Genüge getan wird, vom Lernen aus Büchern bis zur Sorge um das tägliche Brot."[4] Die Gruppe traf sich nicht nur zum Austausch über Bücher und zu akademischen Themen, sondern musste auch einen Weg finden, das Zusammenleben in einer alltäglichen, häuslichen Umgebung zu meistern. In dieser Hinsicht war das NEC eine Mischung aus Kommune und Lerngemeinschaft.

Free University of New York

Die Free University of New York (FUNY) eröffnete im August 1965 in einem Loft unweit des Union Square in Manhattan. In einem Bericht der Fernsehstation WGBH-TV aus dem Jahr 1966 sieht man einen großen, offenen Raum mit einer unverputzten Ziegelwand und großen Fenstern auf die W14th Street. Das Ganze wirkt eher, als solle es zum entspannten Verweilen einladen denn zum konzentrierten Studium. Es gibt so etwas wie eine Bar oder Küche in einer

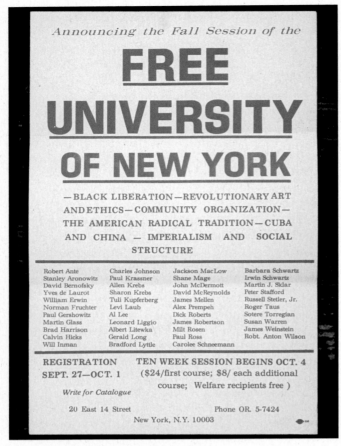

Flyer der Free University of New York, 1965

Ecke und ein Büro in einem anderen Bereich bei den Fenstern. Im Interview mit den beiden Gründer*innen, Allen und Sharon Krebs, stellt Letztere die rhetorische Frage:

> „Wer hat an dieser Universität das Sagen? Untersteht sie einem Verwaltungsrat aus Bankern, Experten, Geschäftsleuten – von mir aus von AT&T und IBM und so weiter? Die werden kein großes Interesse an neuen Ideen haben. Ihnen wird es darum gehen, Studierende in die Rolle einzupassen, die sie in der Gesellschaft einnehmen müssen. Als Arbeitskräfte für Unternehmen, für die Regierung, für die Privatwirtschaft und das Militär …"[5]

An den Wänden hängen Unmengen von Zetteln und Postern. Hinter dem großen Raum gibt es ein paar kleinere Zimmer, die für Seminare verwendet werden. Leute sitzen auf Klappstühlen mit Notizblöcken in der Hand. Der Kursleiter – in einem Fall war das der Politologe Jim Mellem, ein Gründungsmitglied der Fakultät – sitzt auch auf einem Klappstuhl neben einem großen Schreibtisch, der wie eine ausrangierte Kanzel aussieht. Ein Stück Pappkarton im A2-Format steht auf einem anderen Klappstuhl und dient als Tafel. Alles läuft sehr informell ab, die Vorlesung besteht vor allem aus Fragen und Kommentaren der Studierenden, unter denen alle Altersgruppen vertreten sind. Es sieht aus, als wären nur Weiße anwesend, was erstaunlich ist, denn die

FUNY unterhielt enge Beziehungen mit der Black-Power-Bewegung und bot von Beginn an auch Kurse über Schwarze Militanz an.

Aber so zwanglos die Atmosphäre auch wirkt, der Dozent steht doch im Mittelpunkt. In vielerlei Hinsicht brachte die FUNY einen radikalen Bruch mit dem etablierten Universitätssystem: Sie verwaltete sich selbst, pochte auf die Autonomie des Lernens und legte Wert auf einen kritischen Lehrplan. Aber der Wandel der Beziehungen zwischen Macht und Wissen war seinerseits ein Lernprozess, der Zeit brauchte. Hierarchien in den Klassenräumen, wie man sie von etablierten Universitäten kannte, ließen sich nur langsam abschleifen. Die Demokratisierung des Klassenzimmers und eine Lernerfahrung, die stärker auf die Studierenden fokussiert war, waren nicht von heute auf morgen zu erreichen. Unter Lehrenden wie Studierenden gab es Widerstände, bewusste wie auch unbewusste. Sie kamen nicht so leicht von ihren tradierten Rollen los.

Dieser Widerspruch brachte schließlich auch das Ende der Free University of New York. Feministische, dekoloniale und queere Kritik wurden nie ausreichend aufgegriffen. Es erwies sich als schwierig, das weiße Patriarchat in die Schranken zu weisen. Weiße Männer hatten die etablierte Universität im Griff, waren aber auch in der freien Universitätsbewegung stark vertreten. Repression und ihre Mechanismen standen durchaus im Zentrum des Unterrichts an der FUNY. Man analysierte den Kapitalismus schonungslos, aber die Politiken des Raums blieben unangetastet, bis es schließlich zu einem Bruch kam: Eine Gruppe Frauen attackierte die Hierarchien in der FUNY.

Dieser Konflikt war in vielerlei Hinsicht dafür ausschlaggebend, dass aus der Free University of New York 1968/69 die Alternate U wurde. Unter diesem Namen wurde der Ort zu einer Stätte der politischen Organisation: Frauentheater, schwules Tanzen, Gruppen für Bewusstseinsarbeit, Design-Workshops, Schwarze Militanz und anderes mehr. Alle diese Aktivitäten liefen der traditionellen Wissen-Macht-Beziehung zwischen der Lehrkraft und ihren Studierenden zuwider. Parallel gab es aber auch weiterhin klassische Kursformate mit Kursleiter*innen. Jedoch war den Menschen an der Alternate U kein fester Platz zugewiesen, alle konnten sitzen oder stehen, wo sie wollten.

Antiuniversity of London

Die Antiuniversity öffnete ihre Türen im Februar 1968 an der 49 Rivington Street im Ostlondoner Stadtteil Shoreditch, in einem alten Lagerhaus, das der Bertrand Russell Peace Foundation gehörte. Im Protokoll einer Sitzung des Ad Hoc Coordination Committees vom 8. Januar 1968 werden die erforderlichen Veränderungen so beschrieben:

> „Gebäude – […] Struktur – Untergeschoss – ein großer Raum, der 40 Leute fassen soll. Erdgeschoss – Empfangsbereich mit Sekretariat und ein großer Raum, der als Lounge dienen soll – ein Kiosk für Snacks ist einzurichten.

Erste Etage – aus drei kleinen Räumen sollen ein kleiner und ein großer werden durch Entfernung einer Wand. Die andere Trennwand soll so umgebaut werden, dass beide Räume schallisoliert sind. Zweite Etage – zwei mittelgroße Räume – fassen 20–25 Leute. Möblierung – im Haus sind 13 Tische, 37 kleine Stühle, 2 Sitzbänke, ein Sofa. Mindestens 25 Klappstühle müssen gekauft werden."[6]

Der Unterricht an der Antiuniversity begann traditionell: Lehrkräfte kündigten eine Lehrveranstaltung an, und Studierende schrieben sich für die Seminare ein, die sie interessierten. Im ersten Vierteljahr gab es über dreißig Lehrveranstaltungen mit den vielfältigsten Themen und unterschiedlichsten Lehrkräften. Eine Gruppe unter den Dozent*innen stand der *New Left Review* nahe und gab Seminare über politische Theorie und revolutionäre Bewegungen. Avantgardekünstler wie John Latham oder der Komponist Cornelius Cardew boten in ihren Kursen gemeinsames und praktisches Experimentieren und Kunstproduktion an. Bei Dichtern und Schriftstellern wie John Keys und Lee Harwood konnten die Studierenden (Anti-)Kurse für Dichtkunst belegen. Eine Gruppe von Psychologen aus dem Gebiet der existenziellen oder der Anti-Psychiatrie wie R.D. Laing, David Cooper, Leon Redler und Joseph Berke hielt Kurse ab, in denen Aspekte der Psychologie und Psychiatrie aus einer sozialkritischen Perspektive untersucht wurden. Auch Black Power, experimentelle Drogen, Druckereiwesen und Untergrundmedien zählten zum Curriculum. Alexander Trocchi bot eine Klasse mit dem Titel „Invisible Insurrection" (Unsichtbarer Aufstand) an. Er bezog sich dabei auf seinen kanonischen Text aus dem Jahr 1962 über die Gründung einer spontanen Universität, der eine der Inspirationen für die Antiuniversity darstellte. Und der Dichter Ed Dorn schrieb in seiner Kursankündigung, er wäre „bereit mit allen zu reden, die mit mir reden wollen".

Im April zog Peter Upwood, der den Kiosk in der Lounge betrieb, in der Antiuniversity ein. Als sich ihm eine Gruppe von Freund*innen anschloss, wurde die Institution mehr und mehr zu einer Kommune. Niemand hatte das ausdrücklich entschieden oder dem zugestimmt, aber es wurde als neue Entwicklung willkommen geheißen. Bei anderen Bildungsprojekten war das Gemeinschaftsleben schließlich auch ein wesentlicher Teil der Lernperspektive, zum Beispiel am Black Mountain College in den USA oder am New Experimental College in Dänemark. Roberta Elzey zufolge, die zeitweilig mit der Verwaltung der Antiuniversity befasst war, belebte diese erste Kommune die Atmosphäre. Es herrschte nun auch wieder größere Ordnung.[7] Der spezifisch institutionelle Charakter einer Universität schwand damit allerdings zunehmend, stattdessen nahm der Alltag einer Lern- und Lebensgemeinschaft überhand. Schließlich führte diese neue Entwicklung zu einem Wochenend-Workshop, bei dem es konkret um die praktischen Aspekte und Idealvorstellungen von einer Kommune ging. Fast allen Kommunard*innen aus London und Umgebung kamen im April 1968 an die Antiuniversity und tauschten sich über Erfahrungen und politische Ideen für ein gemeinsames Leben und möglichen Formen der „Antifamilie" aus.

Die erste Kommune an der Antiuniversity löste sich im Mai 1968 auf. Eine neue Gruppe bildete sich zwar rasch, machte sich aber nicht viel aus der Antiuniversity. Auch diese Gruppe wurde schließlich im Juli durch eine weitere ersetzt, die vorwiegend aus Leuten bestand, die nichts weiter als einen Schlafplatz für ihren London-Trip suchten. Zu diesem Zeitpunkt war die Stimmung an der Rivington Street bereits angespannt, und bald blieb nur noch eine Option: Die Antiuniversity gab im August die Räumlichkeiten in Shoreditch auf. Der Lehrbetrieb hatte nur ein halbes Jahr vorgehalten. Der Auszug aus dem Lagerhaus bedeutete aber nicht das Ende: Die Antiuniversity machte in Pubs und Privaträumlichkeiten weiter. Und im sozialen Gefüge ihrer Teilnehmer*innen hatte sie ohnehin Bestand. Der physische oder räumliche Aspekt der Universität verschwand, und so blieb der symbolische Status als Bildungskonstellation. Die Lernkörper hatten sich überallhin verstreut. Lehrplanverzeichnisse gab es noch bis 1971.

Aus dem Englischen von Bert Rebhandl

1 Weiterführende Literatur zum Thema: Aage Rosendahl Nielsen u.a., *Lust for Learning*, New Experimental College Press, Snedsted 1969; Larry Magid und Nesta King, *Mini-Manual for a Free University*, Student Committee, Study Commission on Undergraduate Education and the Education of Teachers, 1974; Jane Lichtman, *Bring Your Own Bag: A Report on Free Universities*, American Association for Higher Education, Washington DC 1973; William August Draves, *The Free University: A Model for Lifelong Learning*, Association Press, New York 1980; Jakob Jakobsen, *Free Education! The Free University of New York, Alternate U and the Liberation of Education*, Interference Archive, New York 2018.

2 Students for a Democratic Society, *The Port Huron Statement*, Chicago 1962.

3 Paul Goodman, *The Community of Scholars*, Random House, New York 1962.

4 New Experimental College, *Spring Statement*, New Experimental College Papiere (1962), Lokalhistorisk Arkiv for Thisted Kommune.

5 *Radical Americans*, WGBH-TV, Boston 1966.

6 Protokoll, Ad-Hoc Coordination Commitee, 8. Januar 1968, London Antiuniversity Mappe in den Papieren von Joseph Berke, PETT Archive and Study Centre.

7 Joseph H. Berke, *Counter Culture*, Owen, London 1969.

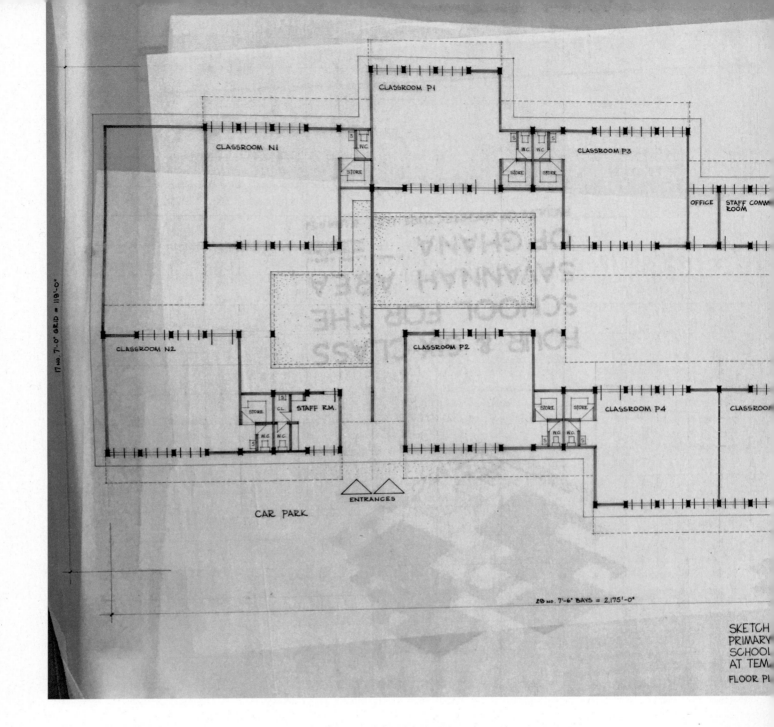

CLASSROOM P1

CLASSROOM N1
S
W.C.
STORE
S
W.C. W.C.
STORE STORE
CLASSROOM P3

OFFICE
STAFF COMM
ROOM

CLASSROOM N2

CLASSROOM P2

STORE
S
CL.
STAFF RM.
S
W.C. W.C.

STORE STORE
CLASSROOM P4

CLASSROOM
W.C. W.C.
S S

ENTRANCES

CAR PARK

28 NO. 7'-6" BAYS = 2,175'-0"

SKETCH
PRIMARY
SCHOOL
AT TEM
FLOOR PL

17 NO. 7'-0" GRID = 119'-0"

Vom Umgang mit der Umwelt
Lernorte in Westafrika
vor und nach der Unabhängigkeit

Ola Uduku

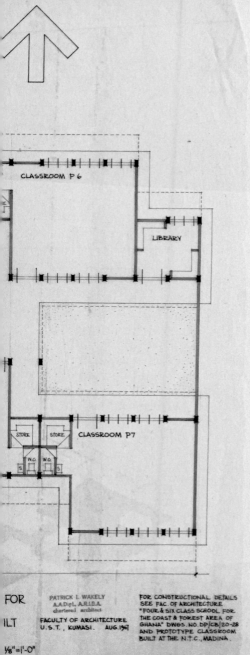

Neubauten von Grundschulen und Kindergärten in Tema, Ghana, 1967;
Entwurf: Patrick Wakely

In den ehemaligen britischen Kolonien Westafrikas waren die 1960er Jahre eine Phase des Übergangs – das zeigte sich nicht zuletzt am Bau von Infrastrukturen wie Schulen, Krankenhäusern und Sozialwohnungen. Mit der Unabhängigkeit ging die Aufsicht über alle derartigen Vorhaben, die meist schon viele Jahre im Voraus geplant waren, vom kolonialen Public Works Department (PWD) auf die Behörden der neuen Nationalstaaten Sierra Leone, Gambia, Ghana und Nigeria über.

Insbesondere der Bau von Bildungseinrichtungen, von Grundschulen bis zu den ersten Universitäten, war schon in den Jahren vor der Unabhängigkeit mit erheblichem Aufwand betrieben worden – galten sie doch als Sinnbild und Inbegriff von Entwicklung, als Stätten der Verbreitung westlicher Bildung und Symbole der Moderne. Auf Grund- und weiterführende Schulen traf all das sogar im besonderen Maß zu, weil sie allerorts anzutreffen waren und vielleicht auch, weil höhere Bildungsanstalten wie Universitäten bis in die frühen 1960er Jahre in Westafrika kaum existierten. Vor diesem Hintergrund erlangten die noch im britischen Westafrika geplanten und gebauten Schulen einen Stellenwert als eindrucksvolle Demonstrationen westlicher Entwicklungsstandards, unter anderem in ihrem bewussten Umgang mit dem tropischen Klima.

Aus kulturellen und vielleicht auch technischen Gründen blieb allerdings die Bereitschaft zu Gestaltungslösungen, die sich intensiver mit den Witterungsbedingungen befassten, begrenzt. Im modernen Afrika war das Haus als bauliche Hülle gleichbedeutend mit ebendieser Moderne. Dem „Dschungel" oder überhaupt der äußeren Umgebung Einlass zu gewähren, lehnten gerade die „neuen", postkolonialen Afrikaner*innen als Rückschritt und als Selbstaufgabe an die Wildnis entschieden ab. Neue Wohnbauten und öffentliche Gebäude wie Krankenhäuser und Schulen sollten in eine moderne Zukunft führen, sollten eine neue Lebensweise, moderne Medizin und Bildung mit sich bringen.

Vor diesem Hintergrund ist es umso bemerkenswerter, dass einige namhafte Architekt*innen der Zeit es verstanden, solchen Erwartungen gerecht zu werden und doch die tropische Umwelt Afrikas in ihre Planungen einzubeziehen. Wie die beiden hier vorgestellten Fallstudien zeigen, stellten sich sowohl der in Ghana tätige britische Architekt Patrick Wakely als auch die Design Group Nigeria dieser Aufgabe höchst erfolgreich. Leider blieben diese gelungenen Beispiele des Bauens im Zusammenspiel mit den örtlichen Klimaverhältnissen gerade im institutionellen Bereich die Ausnahme.

Im Westafrika der 1960er Jahre lag das unter anderem daran, dass es noch keine Umweltbewegung gab. Doch es gab auch wirtschaftliche Gründe: Nigeria konzentrierte sich nach Erdölfunden bei seiner Entwicklung ganz auf diesen Rohstoff; in den weniger „gesegneten" westafrikanischen Ländern kam der Fremdenverkehr als Ausweg aus der Armut noch bis weit in die 1970er Jahre über zaghafte Anfänge nicht hinaus.

Die Grundschulen von Tema

In der Goldküste (mit Erlangung der Unabhängigkeit 1957 in Ghana umbenannt) finanzierte die schon im Abzug begriffene Kolonialverwaltung zwei landesweite Schulbauprogramme, um das Ansehen des Bildungssektors zu stärken. Ausländische Architekt*innen wie Maxwell Fry und Jane Drew planten neue moderne Schulen ebenso wie die Erweiterung vorhandener Anlagen.[1] Ghanas Staatschef Kwame Nkrumah verfolgte neben einem Ausbau der Häfen für den Export von Bauxit und anderen Rohstoffen auch ehrgeizige Stadtentwicklungsprojekte sozialistischen Typs. Für die Hafenstadt Tema nahe der Hauptstadt Accra waren eine Erhöhung der Kapazitäten und die Umsiedlung der örtlichen Bevölkerung in neue Stadtviertel vorgesehen. Die Finanzierung der Projekte wurde zunächst mit westlichen Ländern wie Großbritannien und Kanada ausgehandelt. Im Zuge der sozialistischen Tendenzen Nkrumahs waren über Entwicklungshilfekonsortien aber auch osteuropäische Staaten beteiligt.[2]

So entstanden in den acht Stadtvierteln von Tema lokal verankerte Grundschulen, die bis heute als herausragende Beispiele für den Schulbau der 1960er Jahre in tropischen Ländern gelten können. Ihr Architekt Patrick Wakely hatte am Department of Tropical Architecture der britischen Architectural Association in London (AA) studiert[3] und hielt sich eng an einschlägige Leitlinien der UNESCO,[4] Empfehlungen für umweltgerechtes Bauen vom Building Research Establishment (BRE) in Garston und Forschungen der AA zur Raumtemperatur und natürlichen Beleuchtung von Bauten in den Tropen.[5]

Bei der Rahmenplanung für Tema wurde streng darauf geachtet, die einzelnen Wohnviertel rund um ein Nachbarschaftszentrum mit öffentlichen Infrastrukturen anzulegen. Dazu gehörten in der Regel eine Grundschule und eine Poliklinik sowie ein Gemeindesaal oder ein kleiner Marktplatz.

Wakely entwarf verschiedene Typen von Klassenzimmern, bei denen er sich – wie aus archivalischen Quellen hervorgeht, an internationalen Gestaltungsrichtlinien für Länder mit tropischem Regenwaldklima orientierte.[6]

Prägendes Merkmal der Grundschulen von Tema sind vorgefertigte, in Betonblockbauweise errichtete Trägerelemente, in deren Ausnehmungen Lamellenfenster aus Holz eingesetzt wurden. Die Klassenräume reihen sich hintereinander und sind durch einen Verbindungsgang erschlossen. Der so entstandene Gebäuderiegel steht für die bestmögliche natürliche Belüftung und Beleuchtung quer zur vorherrschenden Windrichtung (Südwesten). Zur Anlage der Schule gehört ein Verwaltungsgebäude mit dem Büro der Schulleitung, einer Bibliothek und anderen Nutzräumen. Die einzelnen Bauten gliedern sich rund um einen zentral gelegenen Hof, der als Pausenbereich und Versammlungsort zugleich dient.

Die heute Basic Schools genannten Komplexe unterscheiden sich in ihrer Planung und Gestaltung markant von anderen Schulbauten. Sie sind beispielhaft für eine gestalterische Qualität, die sich auch im Rahmen einheitlicher Vorgaben für Schulbauten und mit den Mitteln eines damaligen Niedriglohnlands wie Ghana verwirklichen ließ. Dieses Grundschema ließ sich später auch an verschiedene andere Nutzungen und Klassengrößen anpassen.

An den so entstandenen Schulen wurden in den fünfzig Jahren seit ihrer Entstehung nur wenige Änderungen vorgenommen, nach wie vor bewähren sie sich als adäquate Lernorte für die Kinder der Stadt.[7] Die Stadtviertel von Tema und ihre Bildungseinrichtungen sind bis heute einzigartig in Westafrika; insbesondere die Idee, Gemeinschaftseinrichtungen auf lokaler Ebene zusammenzuziehen, sucht ihresgleichen. Das hatte auch Folgen für die Art und Weise, wie die Organisation dieser Institutionen aufgebaut ist: Die Verantwortung ist breit verteilt, typisch ist auch ein hohes Maß an Einsatzbereitschaft für gemeinsame Belange, das sich anderswo nicht nachahmen ließ.

Die Grundschulen von Tema waren und sind ein wichtiges Rückgrat der Bildungslandschaft. Auch die gegenwärtige neoliberale Bildungspolitik in Ghana, im Zuge derer staatliche Bildungsaufgaben an eine Vielzahl von privaten oder NGO-finanzierten Einrichtungen wie Kirchen, lokale Initiativen oder internationale Organisationen ausgelagert werden, hat daran wenig geändert. Dass die Schulen in ihrer Konzeption unter veränderten gesellschaftlichen und bildungspolitischen Voraussetzungen ihre Funktionalität nicht verloren haben, hat teilweise mit den besonderen Umständen vor Ort zu tun. So waren die Einwohnerzahlen lange Zeit relativ stabil. Bis zum Beginn des 21. Jahrhunderts war Tema eine kleine Satellitenstadt in einiger Entfernung der Hauptstadt Accra, die den Großteil der Zuwanderung vom Land auf sich zog. Relativ unverändert geblieben sind auch die Klassengrößen, so dass die in den 1960er Jahren mit pädagogischem Ethos gestalteten Räume auch heutigen Ansprüchen an eine allgemeine Grundschuldbildung genügen.

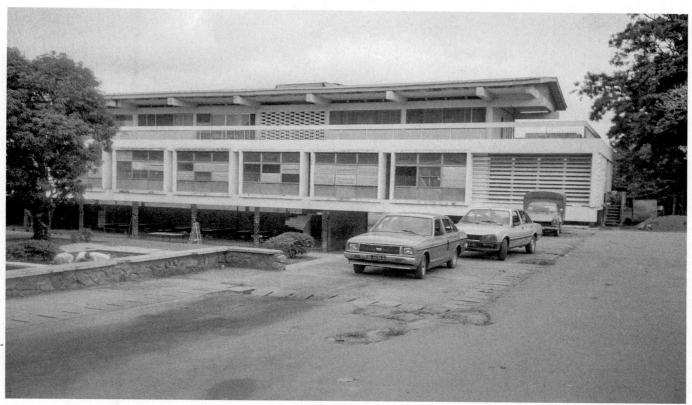

International School Ibadan (ISI), Campus der Universität von Ibadan, Nigeria, 1991

Dass Ghana in den 1990er Jahren erneut Privatschulen einführte, hat erwartungsgemäß zu einer sozialen Selektion im Bildungswesen geführt. Auch das ist ein Grund dafür, dass die Bildung der breiten Bevölkerung nach wie vor in Schulbauten auf dem Stand der 1960er Jahre stattfindet. Was das Raumklima oder die Eignung für neue Unterrichtsmethoden betrifft, scheint es ohnehin, als wären die ursprünglichen Schulen auch als Klassenzimmer des 21. Jahrhunderts besser geeignet als später entstandene. Der spätere Einsatz von – schwer zu reinigenden – lamellenverkleideten Poren- oder Schalbetonsteinen im Bereich der Fenster wirkt sich äußerst ungünstig auf die Lichtverhältnisse in den Klassenzimmern aus. Zudem werden Schulhöfe in vielen Fällen verkleinert, um aus ihnen Bauland zu gewinnen oder darauf weitere Gebäude zu errichten, die sich meist nicht in Konzept und Gesamtplanung der Schulen einfügen.[8]

Von diesen Negativerscheinungen abgesehen, konnte sich die Schularchitektur von Tema bis in die Gegenwart als vorausschauendes Projekt bewähren. Eine Weiterentwicklung erfuhr sie in Sambia, wo die Planungen an die dortigen Umweltverhältnisse und Standorte angepasst wurden.[9] Auch hier hielt man sich an die Richtlinien für den Schulbau, die von der UNESCO ab Ende der 1950er Jahre erarbeitet wurden und im globalen Süden bis heute als Planungsgerüst für einen Großteil der Schulbauten dienen, obgleich sie inzwischen hinter den jüngsten Stand der pädagogischen Theorie zurückfallen. Auch das erklärt, warum die damals visionären Schulen von Tema bis heute Vorbildcharakter für den Schulbau in Afrika haben.

Konstruktionstechnisch betrachtet ließe sich die Tema-Schule heute besser mit lokal verfügbaren Baustoffen verwirklichen, die es ermöglichen, auf industriell vorgefertigte Komponenten wie Dachelemente oder Betonträger zu verzichten. Die Nachhaltigkeit lässt sich, wie Diébédo Francis Kéré mit seinen Schulen in Burkina Faso und anderen kommunalen Projekten gezeigt hat, beispielsweise durch den Einsatz von Bambus und Lehmziegeln wesentlich verbessern.[10]

Die International School Ibadan[11]

Auch in Nigeria, der größten britischen Kolonie in Afrika, wurden in den Jahren vor der Unabhängigkeit des Landes 1960 überall Schulbauprogramme aufgelegt. Daneben entstanden einige wenige Schulen für die Kinder von im Land lebenden Ausländer*innen, höheren Angestellten größerer Unternehmen oder Beamt*innen. Eine davon ist die International School Ibadan (ISI), die den frühen 1960er Jahren für die Kinder von höheren Angestellten der neuen Universität Ibadan errichtet wurde. Auf 450 Schüler*innen ausgelegt, hatte sie das britische, in Nigeria ansässige Büro Design Group Nigeria nach neuesten Standards des tropischen Bauens und der Bildungstheorie geplant.[12]

Als architektonischer Rahmen für ein breites Spektrum an Lehrinhalten, Schüler*innen und Mitarbeiter*innen aus aller Welt sollte die ISI ihr Potenzial, ausgestattet mit großzügigen Mitteln (der Universität von Ibadan), unter Beweis stellen. Entsprechend groß war die Aufmerksamkeit, die ihr bei ihrer Fertigstellung zuteilwurde – in regionalen, aber auch internationalen Architekturzeitschriften.

Als Schule für die Kinder von akademischen Lehrkräften und höheren Angestellten, die damals entweder aus dem Ausland oder aus der nigerianischen Oberschicht stammten, unterschied sich die ISI in den Lehrplänen und der Anlage der Klassenräume erheblich von anderen weiterführenden Schulen in Afrika.[13] Von Anfang an richtete sie sich in sämtlichen Schulstufen bis zum Abitur der Schwerpunkt auf Kunst und Naturwissenschaften, Musik und Technik aus. Die Klassenräume entsprachen dem Standard britischer Schulen nach dem Zweiten Weltkrieg, der neben einem festen Bezugsort für jede Klasse weitere Räume wie Musikzimmer oder Labore vorsah. Die Räume wurden weitestgehend den tropischen Verhältnissen angepasst und verfügten über konstante natürliche Belüftung sowie Schutz vor direkter Sonneneinstrahlung.

Vielleicht am interessantesten in dieser Hinsicht ist der Kantinen- und Aufenthaltsbereich, der teilweise im Freien liegt und die klimatischen Verhältnisse für fließende Übergänge zwischen innen und außen nutzt. Diese Konstruktion ist eines der ersten Beispiele einer klimaorientierten Architektur in Nigeria außerhalb des Wohnungsbaus. Doch nur die bereits erwähnten Schulen von Maxwell Fry und Jane Drew sowie Arieh Sharons Kantine der University of Ife von 1966 führten diesen Ansatz weiter.

In ihrer Gestaltung entsprach die International School Ibadan den Erwartungen der internationalen Nachkriegspädagogik und einem westlich geprägten Lehrplan. Da der Bau zum Teil von der Universität von Ibadan finanziert wurde, hatte die Design Group Nigeria freie Hand bei der Ausarbeitung einer Anlage, die in den verschiedensten Aspekten an das Klima angepasst war. Gespart wurde an nichts. Das Hauptgebäude erhebt sich auf freistehenden Betonstützen und nutzt die vorherrschenden Windverhältnisse zur Belüftung der Räume. Durchdacht angeordnete, leicht zu öffnende Fenster mit äußerlichem Lichtschutz schirmen den direkten Einfall von Sonnenlicht ab.

Der Freilichtcharakter des Kantinenbereichs kam ebenfalls den Bedürfnissen einer Schule in den Tropen entgegen, sorgte er doch überall für möglichst ungehinderten Luftzug. Bemerkenswert auch der offene Grundriss im Erdgeschoss des angeschlossenen Internats, der für Spiele und andere außerschulische Beschäftigungen genutzt werden konnte. Die Planung bewies, welches Potenzial in einer sorgfältigen Gestaltung von Bildungs- und Freizeiteinrichtungen für das tropische Höhenklima von Ibadan steckte. In der Ausführung kamen die hochwertigsten Baustoffe und die besten Bauingenieure zum Einsatz, die im Nigeria der 1960er Jahre zu finden waren.

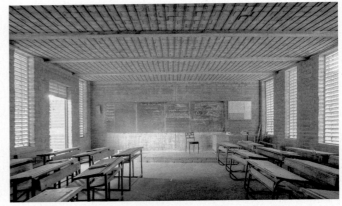

Gando Primary School, in der Dorfgemeinschaft Gando in Burkina Faso, 2012; Architekturbüro Kéré Architecture

Lernräume in den Tropen

Die International School Ibadan sollte nicht zuletzt architektonisch ihrer Bedeutung als Vorzeigeeinrichtung für die Schüler*innen und Lehrer*innen eines internationalen Bildungsbetriebs gerecht werden: Klassenräume, Freizeit- und Pausenbereiche und Kantine öffnen sich stufenweise der Umgebung. Mit hohem technischem Aufwand im Detail wurden große Fenster eingebaut, die man mühelos öffnen und schließen konnte. Der Essbereich bildete weitgehend eine Einheit mit dem Außenraum.

Der Schulbau in Westafrika muss in seinen Dimensionen und architektonischen Ansprüchen sehr unterschiedlichen Gegebenheiten entsprechen. Leider gilt der sinnvolle Umgang mit den klimatischen Verhältnissen insbesondere dort als zweitrangig, wo – wie in öffentlichen Einrichtungen – die Mittel knapp sind und einheitliche Gestaltungsvorgaben einzuhalten sind. Um die Kosten besser kalkulieren zu können, wurde auch in Tema – wie später anderswo in Afrika – mit vorgefertigten Komponenten gearbeitet. Vermutlich waren es fehlende Mittel, die etwa eine Weiterentwicklung von Fenster- und Wandsystemen verhinderten. In diesem Bereich wären durchaus Verbesserungen etwa in Form licht- und luftdurchlässigerer Wände, offener Dächer oder freier Grundrisse vorstellbar.

Die gute finanzielle Ausstattung der ISI ermöglichte es, im Detail aufwendige Gestaltungslösungen für große Teile des Schulgeländes zu finden. Hell erleuchtete Klassenzimmer, auf die Umgebung abgestimmte Freizeit- und Aufenthaltsbereiche, eine Kantine unter freiem Himmel als symbolkräftiges und prägnantes Gestaltungselement: All das trug zum Gesamteindruck einer gelungenen Architektur bei. Dass diese unter Bedingungen zustande kam, die sich weder in gesellschaftlicher noch finanzieller Hinsicht verallgemeinern lassen, machte es allerdings schwierig, sie andernorts anzuwenden. Umso wichtiger wäre es, die Architektur der ISI verstärkt ins öffentliche Bewusstsein zu rücken. Denn sie zeigt, was – neben einem gelungenen Lehrplan – bedarfsgerechte, dem Klima angemessene Schulbauten leisten können.

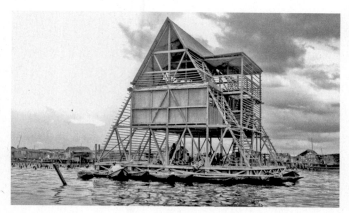

„Makoko Floating School"-Projekt von NLÉ, Makoko, Lagos, Nigeria, 2012

Schulbauten der 1960er Jahre und umweltgerechtes Bauen der Gegenwart

Vorgestellt wurden hier zwei Möglichkeiten von Architektur unter tropischen Gegebenheiten sowie ganzheitlicher Planung von Innen- und Außenräumen. Solche „Innen-und-außen"-Architekturen bieten sich im Bildungsbereich an, aber auch in Restaurants oder Theatern. Die Schulen von Tema und Ibadan stehen für ein besonderes Verhältnis zum Außenraum, und bestätigen damit Hannah Le Roux' Beobachtung, dass Häuser in den Tropen traditionell eine Außenhülle oder Membran aufweisen, die eine Art Schwellencharakter hat.[14] Die Durchlässigkeit dieser Membran ist bei Bildungseinrichtungen allerdings nicht zuletzt von ihrer Größe und Funktion abhängig.

Zu erwähnen ist in diesem Zusammenhang, dass es in den 1960er Jahren bereits technisch ausgereifte Lösungen für ein klimatisch angepasstes Bauen gab, darunter große, bedienungsfreundliche Fenster oder offene Dachkonstruktionen. Die Arbeiten des AA Department of Tropical Architecture, des Building Research Establishment (BRE) und anderer Einrichtungen wie der American Society of Heating, Refrigerating and Air-Conditioning Engineers (ASHRAE) sind Beispiele dafür, dass gutes Design nachweislich zu einem besseren Raumklima führt.

Mittlerweile ist die Bedeutung der beschriebenen Schulbauten unumstritten und auch in Westafrika wird ein umweltbewussteres Bauen vielerorts vorausgesetzt. So bezieht die „Aid Architecture" im Schulbau die Beteiligten in die Planungen ein und greift weitgehend auf lokal verfügbare Materialien zurück. Wie die genannten Beispiele zeigen, existiert aber schon seit einem halben Jahrhundert eine Architektur, die mit ihrer natürlichen und sozialen Umwelt interagiert. Insgesamt blieben diese Pionierleistungen aber Randerscheinungen. Weiter dominierte eine intellektualisierte, auf die westliche Moderne fixierte, teure und deshalb von Finanzspritzen abhängige Architektur öffentlicher Institutionen. Auch hinkte die Architektur um Jahre jener pädagogischen Theorie hinterher, die kindzentriertes Lernen und den engeren Bezug zur Umwelt anstrebt. Womöglich hing

das damit zusammen, dass etwa die ältere Wald- und Naturschulbewegung in Europa in den Hintergrund gerückt war und das billige Öl insbesondere in Nigeria dazu beitrug, angenehme Raumtemperaturen in Bildungseinrichtungen durch Klimaanlagen herzustellen.

Aber inzwischen ist Nachhaltigkeit in der Architektur in Afrika angekommen, und eine neue Generation von Architekten wie Francis Kéré oder Kunlé Adeyemi steht exemplarisch für einen kreativen Zugang zu Umwelt und Gesellschaft.[15] Die gängigen Baurichtlinien für Schulen müssen jedoch überarbeitet werden. Solange das nicht geschieht, bleiben die genannten Beispiele Ausnahmen – allerdings solche von großer Symbolwirkung, denn sie haben sich an einem Wendepunkt in der Geschichte des westafrikanischen Bildungswesens kritisch den Bildungsprogrammen, Bauaufgaben und gesellschaftlichen Erfordernissen gestellt.

Aus dem Englischen von Herwig Engelmann

1 Vgl. Iain Jackson und Jessica Holland, *The Architecture of Edwin Maxwell Fry and Jane Drew: Twentieth Century Architecture, Pioneer Modernism and the Tropics,* Ashgate, London 2014.

2 Vgl. Łukasz Stanek, *Architecture in Global Socialism*, Princeton University Press, Princeton 2020; Godfrey William Amarteifio, David A.P. Butcher und David Whitman, *Tema Manhean: A Study of Resettlement,* Ghana Universities Press, University of Science and Technology, Kumasi, Accra 1966.

3 Patrick Wakely studierte an der Akademie für Tropenarchitektur der AA und lehrte später an der neu gegründeten Architekturfakultät der Kwame Nkrumah University of Science and Technology in Kumasi, Ghana (KNUST), die seit den 1960er Jahren mit der AA verbunden war.

4 Jean De Spiegeleer und UNESCO, *Primary School Buildings. Standards, Norms and Design,* The Department of Education, Royal Government of Bhutan, Thimphu 1985.

5 Vgl. Otto H. Koenigsberger und Robert Lynn, *Roofs in warm humid tropics* (Architectural Association, Paper No. 1), Lund Humphries, London 1965.

6 Archiv der AA, Box Nr. 2010:14b(P) Ag. No: 2342; siehe auch Patrick Wakely, „The Development of a School: An Account of the Department of Development and Tropical Studies of the Architectural Association", *Habitat International* 7/5–6 (1983), S. 337–346.

7 Es gibt keine Erhebung von Schüler*innenzahlen aus der letzten Zeit. Doch man kann davon ausgehen, dass sie in der heute schon historischen „neuen Stadt" bei rund 35 Kindern pro Klasse liegt. Unbekannt ist, inwieweit in diesen Klassenzimmern digitale Geräte eingesetzt werden oder interaktiver Unterricht stattfindet.

8 Noch unverständlicher ist, dass die vorgefertigten bogenförmigen Betonträger des Wellblechdachs nicht in Schuss gehalten und kontrolliert werden. Ein ähnliches System kam auch beim Bau einer Markthalle in Tema zum Einsatz, die wegen Schäden an der ursprünglichen Trägerkonstruktion 2020 abgerissen wird.

9 Ola Uduku, *School Design in Africa*, Routledge, London 2017, S. 83ff.

10 Zum Lycée Schorge in Kougoudou siehe Madlen Kobi und Sascha Roesler (Hg), *The Urban Microclimate as Artifact: Towards an Architectural Theory of Thermal Diversity*, Birkhäuser, Basel 2018.

11 *West African Builder and Architect*, 11–12 (1965), S. 108–112.

12 Ebd.

13 Die Website des ISI nennt ihre Abgänger*innen als Lichtgestalten in Nigeria und aller Welt.

14 Hannah Le Roux, „The Networks of Tropical Architecture", *The Journal of Architecture*, 8/3 (2003), S. 337–354.

15 Vgl. den Vortrag von Kunlé Adeyemi im Art Institute of Chicago am 4. Oktober 2015, SAIC – School of the Art Institute of Chicago; online https://www.saic.edu/academics/departments/aiado/events/kunlé-adeyemi

Militant Mangrove School

Sónia Vaz Borges und Filipa César

Filipa: Wir beginnen hier, weil es keinen eindeutigen Ausgangspunkt gibt, um an die schwierigen Lebensbedingungen der Schüler*innen und Lehrer*innen an den Schulen in den befreiten Gebieten anzuknüpfen. Dieses Gespräch, das sich wie ein Pendel zwischen uns hin- und herbewegt, basiert auf einer eingehenden Untersuchung des Bildungssystems, das die Afrikanische Partei für die Unabhängigkeit von Guinea und Kap Verde (PAIGC) während des Unabhängigkeitsprozesses – dem elfjährigen bewaffneten Kampf gegen die portugiesische Kolonialmacht (1963–1974) – entwickelt hat, sowie einem wiedererwachten Interesse an Organismus und Metaphorik der *Tarrafe* – dem kreolischen Wort für Mangrove.

Sónia: Marcelino Mutna erzählte mir: *Wir lernten im Schlamm. Wenn das Wasser so hoch stand (zeigt auf sein Bein ein Stück über dem Knöchel), blieben wir noch da, bis die Unterrichtsstunde zu Ende war. Dann sprangen wir runter und liefen den ganzen Weg durchs Wasser nach Hause. Vier Jahre (1966–1969) lebten und lernten wir in den Mangrovenwäldern, sie waren unsere Zuflucht vor den Bombenangriffen.*

Filipa: Die Geografie Guinea-Bissaus zeichnet sich durch eine Landschaft mit jungen Schwemmböden aus, der Großteil des Landes liegt unter dem Meeresspiegel und seine Gezeitenküste beheimatet eine der weltweit dichtesten Ketten von Roten Mangroven. In einer Rede an die Befreiungskämpfer sagte der Agrarwissenschaftler, Dichter und Revolutionsführer Amílcar Cabral: *In Guinea wird das Land von Meeresarmen durchschnitten, die wir Flüsse nennen. Aber gemessen an ihrer Tiefe sind es keine Flüsse.* „Fluss" war ein portugiesisches Konzept, und Cabral wollte betonen, dass das Wissen über die landschaftlichen Besonderheiten seiner Heimat ungleich wichtiger ist als das von der Kolonialmacht oktroyierte Wissen.

Sónia: Bereits im zweiten Jahr des Unabhängigkeitskriegs, der 1963 ausbrach, hatte die von Cabral angeführte Bewegung in Dörfern und Guerilla-Camps militante Bildungsknotenpunkte eingerichtet. In den darauffolgenden Jahren entwickelten sich daraus 164 Schulen in allen befreiten Gebieten. In den letzten beiden Kriegsjahren, 1971–1972, erfasste die PAIGC-Statistik verteilt auf sämtliche befreiten Gebiete von Guinea-Bissau und seinen Nachbarländern – der Republik Senegal und der Republik Guinea – 14.531 Schüler*innen und 258 Lehrer*innen.

Filipa: Das Ökosystem Mangrove bietet bedingt durch die Gezeiten eine natürliche Verbindungs-, Schutz- und Widerstandstechnologie gegen jedwede monolithische Kultur. Natasha Ginwala und Vivian Ziherl schrieben dazu: *Die Mangrove selbst ist ein solcher Ort, an dem die Erde nicht irdisch erscheint. Hier können menschliche Spuren nicht dauerhaft überleben, denn diese tropische Küstenlandschaft ist ein Ort permanenter Erneuerung: nicht Meer noch Land, nicht Fluss noch Meer, weder Süß- noch Salzwasser führend, nicht in Tageslicht noch in Dunkelheit getaucht.* Mangroven wachsen unter für Pflanzen lebensfeindlichen Bedingungen an den Ufern des Atlantiks, zwischen Land und Meer,

Mangroven-Wald an der Küste von Guinea-Bissau, 2018;
Foto: Filipa César

zwischen Süß- und Salzwasser, in einem dauerhaft amphibischen Lebensraum.

Sónia: Eine der größten Herausforderungen der Dschungelschulen war die Architektur, die so beschaffen sein musste, dass Schüler*innen und Lehrkräfte vor den Luftangriffen und den Hinterhalten der Portugiesen geschützt waren. Die Schulen mussten für zehnjährige Kinder zu Fuß erreichbar sein und gleichzeitig so versteckt liegen und unzugänglich sein, dass sie nicht zum Angriffsziel der Tugas werden konnten, wie die portugiesischen Soldaten genannt wurden. Einige Dschungelschulen, wie die von Mutna, wurden auf und in die Mangroven gebaut, die Unwegsamkeit wurde zum Verbindungsglied als Teil der komplexen Natur dessen, was Édouard Glissant als *sich miteinander verflechtende, vermischende Wurzeln, die sich gegenseitig stützen* beschrieben hat.

Filipa: Die Rote Mangrove, die Guinea-Bissaus Küsten säumt, entwickelt Stelzwurzeln, die den oberirdischen Stämmen und Zweigen entspringen und in Richtung Boden wachsen, um dort ein unterirdisches Wurzelsystem auszubilden. Sobald die Stelzwurzeln auf Wasser treffen statt auf Land, wachsen sie unter Wasser zum Meeresboden hin weiter.

Sónia: Mangroven wachsen oft im Schlick, der fast keinen Sauerstoff enthält. Über ihre Stelzwurzeln können sie in sauerstoffarmen Sedimenten den Sauerstoff der Luft entnehmen. Diese bogenförmigen Wurzeln tragen unzählige Lentizellen, die für den Gasaustausch sorgen. Mangrovenbäume sind gut an ihre lebensfeindliche Umgebung angepasst und schützen nicht nur sich selbst, sondern bilden auch Schutzräume für andere Lebewesen, einschließlich der von den Kolonialmächten bedrohten Schüler*innen.

Filipa: Die Keimlinge der Mangrovenpflanzen können über ein Jahr im Wasser treiben, ehe sie Wurzeln schlagen. Im Meer liegt der schwimmfähige Keimling flach auf dem Wasser, driftet mit der Strömung, und wenn er an einen geeigneten Standort mit weniger salzhaltigem Wasser gelangt, dreht er sich in eine vertikale Position, sodass die Wurzeln nach unten zeigen. Sobald er sich im Schlick festgesetzt hat, bildet der Keimling rasch weitere Wurzeln im Boden aus. Mangroven speichern Süßwasser in dicken, fleischigen Blättern. Die Blattoberfläche ist mit sogenanntem Suberin versiegelt, einer inerten, impermeablen, wachsartigen Substanz, die in den Zellwänden der Mangrove eingelagert ist und die Verdunstung auf ein Minimum reduziert. Aus einem einzigen Samen kann nach einer langen Reise ein blühendes Ökosystem hervorgehen.

Sónia: Mangroven wölben sich in hohen Bögen über dem Wasser, und ihre Luftwurzeln prägen verschiedene Formen aus – manche verzweigen sich in Schlingen vom Stamm und den unteren Ästen, andere stehen als breite, wellige Brettwurzeln vom Stamm ab. Luftwurzeln vergrößern die Grundfläche des Baums und stabilisieren das flache Wurzelsystem in dem weichen, lockeren Boden. Ein Zweig kann im Boden wurzeln oder sich in der Luft weiterverzweigen, der eine wächst nach unten, der andere nach oben.

Wie entscheidet der Algorithmus, der das Wachstum der Mangrove bestimmt, ob sich ein Trieb als Wurzel oder als Zweig weiterentwickelt?

Filipa: Manche Mangroven bilden stiftartige Wurzeln aus, die wie Schnorchel aus dem dichten, feuchten Boden herausstehen. Über diese sogenannten Atemwurzeln, die Pneumatophoren, können die Mangroven bei Flut Sauerstoff aufnehmen. Allerdings nur, wenn sie nicht zu lange überschwemmt sind.

Sónia: Das erinnert mich an die Schilderung von Lassana Seidi: *Es gab damals keine Tische. Aber wir waren im Wald. Also suchten wir geeignete Bäume, schlugen die Äste ab, auch ein paar Palmen, und bauten daraus Tische auf einer offenen Fläche im Wald. Die Tafel wurde in einen Baum gehängt und so erteilte der Lehrer oder die Lehrerin den Unterricht. Anfangs gab es kein Schulmaterial. Als wir das ABC lernten, wurde ein normaler Bleistift in zwei, manchmal sogar in drei Stücke geteilt, je nach Anzahl der Schüler. Während dieser Zeit suchten wir nach Papier oder auch [...] Pappe. Auf diese Pappe schrieb der Lehrer das Alphabet, und wir wiederholten es und schrieben es ab.*

Filipa: Mangroven gedeihen, obwohl sie durch den Gezeitenwechsel zweimal täglich überflutet werden. Mangroven wachsen dort, wo Wasser und Land aufeinandertreffen; Stürme und Orkane, die vom Meer hereinbrechen, erwischen sie mit voller Wucht. Wenn ein Tropensturm aufzieht, prallt er mit seiner ganzen Kraft zuerst auf die Mangroven, vor allem anderen – Pflanzen, Tieren und Menschen. Mangroven schützen die Küste in vielerlei Hinsicht, auch vor Kolonialschiffen.

Sónia: Der beständige Kampf der Mangroven mit ihrer im Rhizom verankerten Widerstandsfähigkeit erinnert an Cabrals Worte: *[u]nterdrückt, verfolgt und von einigen Gruppen der Gesellschaft, die sich mit den Kolonialisten verbündeten, verraten, hat die afrikanische Kultur alle Stürme überstanden. Sie fand Zuflucht in den Dörfern, in den Wäldern und im Geist der Generationen, die Opfer des Kolonialismus waren. [...] Heute sind die universellen Werte der afrikanischen Kultur eine unverrückbare Tatsache; dennoch sollten wir nicht vergessen, dass die Afrikaner, deren Hände, wie der Dichter sagte, „die Steine für die Fundamente der Welt gelegt haben", allen Schwierigkeiten zum Trotz ihre Kultur oftmals, wenn nicht durchweg, unter widrigen Bedingungen ausgebildet haben: von der Wüste bis zum Äquatorialwald, von den Sümpfen an der Küste bis zu den Ufern der großen Flüsse, die häufig von Überschwemmungen betroffen sind.*

Filipa: Mangroven an der Küste lehren uns auch, dass Grenzen ein künstliches Konstrukt sind; sie liefern uns den materiellen Beweis dafür, dass Grenzen – ontologisch betrachtet – unstete Zeichen sind. Denn um das dichte Geflecht der Mangrovenwurzeln herum sammelt sich Schlick an, und es bilden sich seichte Wattflächen. Mangroven wachsen und verändern sich, produzieren neue Böden, die immer in Bewegung sind, sie territorialisieren, deterritorialisieren, redefinieren Topografien – ihre Wurzelsysteme

erschaffen Architekturen, die für eine permanente Landver-
schiebung sorgen und damit die Konzepte von Territorium
und Eigentum infrage stellen.

Sónia: In ihrem Aufsatz „Rhizom" setzen Félix Guattari
und Gilles Deleuze der Baumwurzel das Rhizom entgegen
und formulieren eine Kritik an der westlichen Erkennt-
nistheorie, die sich das „Wurzelbuch" als Wissensbaum
vorstellt, der mit einer Eins beginnt, aus der eine Zwei
entspringt – was einen stets nachvollziehbaren Ursprung
impliziert. Für Frantz Fanon ist das die Logik des Kolo-
nialismus, eine Weiß-versus-Schwarz-Perspektive, die in
Ursprungsfantasien wurzelt, bei der die Eins naturgemäß
die Zwei dominiert – wobei die Eins immer der Bezugspunkt
für den Istzustand und den Idealzustand ist. Das ist das
Narrativ des Buchs. Die epische Erzählung, eine Ursprungs-
geschichte. Eine Geschichte, die immer in eine Heimat
zurückkehrt. Das Buch erzählt eine Geschichte der Gewalt.

Filipa: Das Rhizom stürzt den Begriff der „Wurzel" in
eine gewisse Krise. Stellen wir uns in Anlehnung an das Bild
des Wurzelbuchs ein Mangrovenbuch vor, ein Buch, das sich
nicht auf einen Ursprung bezieht, sondern aus dem Wissen
besteht, das durch regelmäßige Saat gewonnen wird, durch
den unermüdlichen Versuch, die Nachbarn zu erreichen, mit
neuen Wurzeln, die irgendwo anhaften oder auch nicht, ein
Wissen, das aus den bestehenden Beziehungen erwächst und
nicht aus irgendeinem Anspruch auf Herkunft.

Sónia: Das Lernen in einer den Gezeiten unterwor-
fenen Umgebung lehrt Alternativen zur Einzelwurzel und
demonstriert, dass das Verharren an einem Ort, auf einem
Stück Land zur Bildung hasserfüllt-identitärer und schau-
rig-nationalistischer Mythen führt. Für Édouard Glissant ist
die historische Erfahrung dieses Lernens, perfekt abgebildet
in der chaotischen archipelagischen Geografie, rhizomatisch
und nomadisch. Wie könnten auch Bewegungen der Deter-
ritorialisierung und Prozesse der Reterritorialisierung nicht
miteinander verbunden, nicht ineinander verflochten sein?
Kreolisierter, archipelagischer Raum wird durch sein krea-
tives Chaos und seinen fraktalen Charakter definiert und
nicht durch Beständigkeit und Kontinuität.

Filipa: Unter den Bedingungen des Krieges finden die
geflüchteten guineischen Schüler*innen in den befreiten
Gebieten Schutz in den Mangrovenschulen – eine Schü-
ler*innen-Mangrovenschulen-Beziehung entsteht, die selbst
ein Rhizom ausbildet. Das Überleben in den Mangroven
widersteht von Natur aus den Okkupationen von außen. Im
kreolisierten, archipelagischen Raum gibt es keine Zustän-
digkeit, die einzige Kontinuität manifestiert sich in seinem
permanent sich wandelnden Chaos, in seinem fraktalen
Charakter – alles ist losgelöst und doch miteinander ver-
bunden, überall ein Ort, ein nomadischer Zustand.

Sónia: Dieses Nomadendenken beschrieb Maria da Luz
Boal mit den Worten: *Einige Schüler waren Waisen. Andere
hatten Eltern, die an der Front kämpften. [...] Und unab-
lässig erreichten uns Nachrichten, dass ein Kamerad dorthin
aufgebrochen und geblieben [gestorben] war. Wir lebten in
einem Umfeld, das geprägt war von Kampf und dem Willen,*

Darstellung des menschlichen Blutkreislaufs, o. J.; Gabinete de Estudos
de Nutrição, Lisboa

*frei zu sein. Und zwar so stark, dass die Kinder Flugzeuge,
Gewehre, Bombenangriffe malten. Das war ihre Welt.
[...] Wir mussten ihnen erklären, warum die Leute für die
Befreiung von der kolonialen Unterdrückung kämpften ...
Die Politik war so allgegenwärtig, dass sie es erfahren und
verstehen mussten.*

Filipa: Die Keimlinge der Mangroven sind nomadisch,
sie können Dürren überstehen und treiben oft viele Monate,
ehe sie eine geeignete Umgebung finden. Ist einer dieser
länglichen Keimlinge bereit Wurzeln zu bilden, verän-
dert sich seine Dichte und er treibt nun nicht mehr hori-
zontal, sondern vertikal im Wasser. In dieser Position sind

Aus der Erinnerung gezeichneter Grundriss einer Schule im befreiten Gebiet von Quiafene, Guinea-Bissau;
1) Plattform, 2) Terrasse, 3) Mangrovenbäume, 2014; Zeichnung: Marcelino Mutna und Rui Néné N'jata

die Chancen größer, dass er sich im Schlamm festsetzt und wurzelt; gelingt ihm das nicht, verändert der Keimling erneut seine Dichte und treibt weiter, auf der Suche nach günstigeren Bedingungen.

Sónia: Genau wie diese Rhizome sind Marcelino Mutna und andere Schüler*innen Träger*innen nomadischer Archive. Über vierzig Jahre lang wurde der Geschichten und Erfahrungen „militanter Bildung" im Zusammenhang mit der PAIGC lediglich in kleinen, privaten Gruppen gedacht, als Erinnerung und gemeinsamer nostalgischer Prozess derjenigen, die Teil davon waren. In dieser Zeit bauten sie sich in Guinea-Bissau, Kap Verde und anderen Ländern ein neues Leben auf, reisten und arbeiteten in verschiedenen Bereichen, schufen ihre Ideale und Erinnerungen an den Befreiungskampf neu und vergaßen wichtige Details. Im Laufe dieses Lebens wurden sie zu „wandelnden Archiven", Archiven also, die nicht an einem bestimmten Ort untergebracht und deren Informationen nicht konstant oder zeitlich fixiert sind und deren Erinnerungen ständig zum Leben erweckt werden müssen durch die Fragen und die Neugier jener, die sich dafür interessieren.

Filipa: Die fragmentarische Praxis des Er-innerns, die den Menschen frühere Erfahrungen – über die Stimme zum Körper hin – zurückgibt, kündet von der Veränderbarkeit und formbaren Substanz von Geschichten. Glissant schreibt: *Daher behält der Begriff des Rhizoms die Vorstellung der Verwurzelung bei, hinterfragt jedoch die einer totalitären Wurzel. Das rhizomatische Denken steht als Prinzip hinter dem, was ich die „Poetik der Beziehung" (Poétique de la Relation) nenne, in der jede Identität durch eine Beziehung mit dem Anderen erweitert wird.*

Sónia: Die in der Nähe der Dörfer gelegenen Schulen sollten aufgrund der Kriegssituation an einer relativ sicheren Stelle, nicht zu weit weg von einer Trinkwasserquelle, errichtet werden. Sie besaßen keine dauerhafte Struktur, sondern bestanden aus leicht zu transportierendem Material wie Blättern, Baumstämmen und Ästen, um immer wieder abgebrochen und in einer anderen Region aufgebaut werden zu können. Der Wald bot einen natürlichen Schutz gegen Entdeckung durch Aufklärungsflugzeuge, während die Bedingungen des Freiheitskampfes die Architektur der Schulen prägten.

Filipa: In diesem Bereich der Schwebe und Verwandtschaft koexistiert eine Zone des Stillstands mit der Technologie des Übergangs. Der Mangrovenwald ist ein Ökosystem, das auch vielen Tier- und Pflanzenarten Schutz bietet und zu ihrem Fortbestand beiträgt. Innerhalb dieser sich stetig verändernden Architektur wurde militantes Wissen bereitgestellt und allen Widrigkeiten zum Trotz im Rhythmus der Gezeiten vermittelt. Die Pädagogik zielte auf Selbstbefreiung mithilfe eines Konzepts, das der radikale Pädagoge Paulo Freire als die Kodierung von Sprache durch einen örtlich verankerten Prozess der Bewusstwerdung (*consciencialização*) bezeichnet hat.

Sónia: Ich definiere den Begriff „militante Bildung" als engagierten und bewussten Bildungsprozess, der sich einem umfassenden antikolonialen und entkolonisierenden Befreiungsprinzip widmet. Diese Form der Bildung war in den Realitäten und Notwendigkeiten der Gemeinschaft verankert, deren pädagogische Rolle drei Aspekte vereinte: politisches Lernen, technische Schulung und die Ausformung eines individuellen und kollektiven Verhaltens. Die Schüler*innen/Kämpfer*innen sollten zur Entwicklung ihres Selbst als befreite Bürger*innen Afrikas angeleitet werden, mit der Aufgabe, einen bewussten Beitrag zur nachhaltigen Entwicklung des gerade erst unabhängig gewordenen Landes zu leisten und es in ein internationalistisches Weltbild zu integrieren.

Filipa: Unter der Bedingung kolonialer Unterdrückung, insbesondere dieses Befreiungskampfes, folgt auf die Katastrophe das Überleben (*Survivance*), dann ein Neubeginn, eine Neuwerdung – die Reterritorialisierung nach der Deterritorialisierung. Bildung unter diesen Umständen ist Abbild und Begleiterscheinung des intrinsischen Überlebensmodus der Mangrove.

Sónia: Marcelino Mutna besuchte eine Schule, die mitten im Mangrovenwald errichtet worden war, wo der Boden zweimal am Tag unter Wasser stand. Wenn er von „runterspringen" spricht, dann bezieht er sich damit auf die Bauweise der Schule – Stühle und Tische besaßen verlängerte Beine und waren so konstruiert, dass die Schüler*innen keine nassen Füße bekamen, sondern diese während des Unterrichts abstellen konnten. Mutna beschreibt, wie die Gezeiten mit dem Lernprozess verschlungen waren.

Filipa: Das Wasser kommt und geht: Wissen wird eingesogen und Leben ausgehaucht im Rhythmus einer militanten Natur. Der Atem der Gezeiten, der ein Wissen des Widerstands in einem Zustand des Widerstands um des Wissens willen mit Sauerstoff anreichert.

Sónia: Genau wie die Mangroven fristet Bildung in Kriegszeiten ein marginales Dasein. Einen Fuß an Land und einen im Meer, besetzen diese botanischen Amphibien ein Gebiet mit sengender Hitze, erstickendem Schlamm und einem Salzgehalt, der jede gewöhnliche Pflanze innerhalb von Stunden sterben lassen würde.

Filipa: Die Mangrove als luftige natürliche Architektur, in der, auch wenn der Mensch dort keine Spuren hinterlassen kann, die Erinnerung noch immer durch das Wurzelgeflecht

weht. Hier wollen wir einem Imaginativ aus verwobenen konvergierenden Dimensionen begegnen: der Epistemologie des Rhizoms, wie sie Édouard Glissant aufgestellt hat, Konzepten militanter und politischer Bildung, von der PAIGC entwickelt und später von Paulo Freire systematisiert, sowie botanischen Vorstellungen von der Konstruktion der Mangroven mit den nomadischen Archiven. Diese filmische Reise wird über das vielsagende Wesen des Rhizoms und seine Resilienz spekulieren.

Sónia: Die Mangrovenschulen sind keine Metapher für eine Theorie des Widerstands, sondern ein sehr materialistischer, aus einem antikolonialen Kampf gewachsener Organismus des Teilens und der Wissensproduktion, für den dieses rhizomatische Ökosystem ein Ort des ständigen Kampfes darstellt: Wurzeln schlagen/Wurzeln lösen, lernen/verlernen – der militante Zustand als Bedingung ist ein latentes Werden.

Aus dem Englischen von Andrea Honecker und Alexandra Bootz

Einen besonderen Dank an Diana McCarty und Mark Waschke für ihren kosmischen Rat.

Bibliografie

Amílcar Cabral, *Unity and Struggle. Speeches and Writings of Amílcar Cabral*, Monthly Review Press, London 1979, S. 49–50

Filipa César, „Meteorisations: Reading Amilcar Cabral's agronomy of liberation", *Third Text* 32/2–3 (2018), S. 254–272

Gilles Deleuze und Félix Guattari, *Rhizom* [1976], aus dem Französischen von Dagmar Berger, Clemens-Carl Haerle, Helma Konyen, Alexander Krämer, Michael Nowak und Kade Schacht, Merve, Berlin 1977, S. 8

John E. Drabinski, „Shorelines", *Journal of French and Francophone Philosophy – Revue de la philosophie française et de langue française*, XIX/1 (2011), S. 1–10

Paulo Freire, *Pedagogy in Process: Letters to Guinea Bissau*, Bloomsbury, New York 1978

Natasha Ginwala und Vivian Ziherl, „Sensing grounds: Mangroves, Unauthentic Belonging, Extra-territoriality" *e-flux Journal* 45 (2013); online https://www.e-flux.com/journal/45/60128/sensing-grounds-mangroves-unauthentic-belonging-extra-territoriality, abgerufen am 21. Februar 2020

Édouard Glissant, *Poetics of Relation*. The University of Michigan Press, 1997, S. 11

PAIGC, *Educação, Tarefa de Toda a Sociedade*, Comissariado de Estado da Educação Nacional, República da Guiné-Bissau, 1978

Sónia Vaz Borges, *Militant education, Liberation Struggle, Consciousness: The PAIGC education in Guinea Bissau*, Peter Lang, Berlin 2019; Marcelino Mutna S. 77, Lassana Seidi S. 79, Maria da Luz Boal S. 155

Gerald Vizenor, *Manifest Manners: Narratives on Postindian Survivance*, University of Nebraska Press, 1999

Kennedy Warne, „Mangroves. Forest of the Tide". *National Geographic* (31. Januar 2007); online http://www.sonsofdewittcolony.org/manzanar/satongeo07.pdf, abgerufen am 2. Februar 2020

„Auch barfuß lässt sich lesen lernen" Die Camps der populären Alphabetisierungskampagne in Natal, Brasilien, 1961

Ana Paula Koury und Maria Helena Paiva da Costa

Am 10. April 1964 wurde Djalma Maranhão, Bürgermeister der Stadt Natal in der Provinz Rio Grande do Norte im Nordosten Brasiliens, verhaftet. Sein Verbrechen bestand darin, eine erfolgreiche Alphabetisierungskampagne unter dem Titel „Auch barfuß lässt sich lesen lernen" zu fördern.[1] Diese ging zurück auf eine Forderung der Bewohner*innen des Viertels Rocas bei den Kommunalwahlen von 1960: Der zukünftige Bürgermeister sollte das Schulsystem ausbauen, das bis dahin besonders den ärmsten Teil der Bevölkerung ausgeschlossen hatte. Nach seiner Wahl versuchte Djalma Maranhão diesem Wunsch zu entsprechen.

Da er als Bürgermeister von Natal nicht über die Mittel verfügte, gemauerte Schulgebäude zu bauen, griff Maranhão auf Kokospalmen zurück, ein für die Küstenregion des Nordostens Brasiliens typisches Material, um eine Reihe von Schulcamps in lokaler Bauweise zu errichten. Außerdem schuf er das Ministerium für Bildung, Kultur und Gesundheit, das unter der Leitung von Moacyr de Góes ein experimentelles pädagogisches Konzept für die Schulcamps ausarbeitete. Insgesamt wurden in den ärmsten Vierteln der Stadt neun dieser Camps errichtet, und die Kampagne konnte bis zu 17.000 eingeschriebene Schüler*innen verzeichnen, was

De pé no chão também se aprende a ler
[Wer auf dem Boden steht, lernt auch lesen];
Schulcamp im Viertel Rocas, Natal, Brasilien, o. J. [1960er Jahre]

für die Analphabet*innen in der Stadt einen Anstieg der Inklusionsrate um fast 30 Prozent bedeutete.[2]

Die Präsenz der Schulcamps im Stadtbild von Natal wurde zum Symbol für eine volksnahe Regierung, die sich für die gesellschaftliche Integration des ärmsten („barfüßigen") Teils der Bevölkerung in das Bildungssystem engagierte („lesen lernen"). Djalma Maranhão wurde jedoch im Anschluss an den Staatsstreich vom 1. April 1964 – mit dem in Brasilien ein 21 Jahre währendes autoritäres Regime seinen Anfang nahm – aus politisch-ideologischen Motiven festgenommen. Der Umsturz beendete ein demokratisches Experiment: den Versuch, ein Gesellschaftsmodell für ein Land der ökonomischen Peripherie zu entwickeln – ein spät industrialisiertes Land von der Größe eines ganzen Kontinents, geprägt von bedeutenden regionalen Ungleichheiten, insbesondere zwischen dem industrialisierten Südosten und dem semiariden Nordosten.

Der gestürzte Präsident João Goulart hatte seit Beginn der 1960er Jahre eine Reihe von politischen und administrativen Reformen umgesetzt, die ein Modell eigenständiger ökonomischer Entwicklung und gesellschaftlicher Integration verwirklichen sollten. Bildung war ein Grundpfeiler seines Regierungsprogramms.[3] Im Nordosten Brasiliens hatte die Zahl der Analphabet*innen die Marke von 15 Millionen erreicht – es war daher dringend geboten, das Problem in Angriff zu nehmen.[4] Der Analphabetismus konzentrierte sich in den ärmsten Bevölkerungsschichten, die damit von der politischen Teilhabe ausgeschlossen waren: Analphabet*innen durften zu jener Zeit nicht wählen.[5] Dieser Ausschluss verhinderte auch, dass das national-populäre Projekt, das in den 1960er Jahren im Aufschwung begriffen war, auf demokratischem Weg eine breitere politische Basis finden konnte.

Aus diesem Grund wurden, in erster Linie im Nordosten Brasiliens, weitere pädagogische Experimente zur Alphabetisierung von Erwachsenen ins Leben gerufen, ähnlich der Kampagne in Natal. Diese Aktivitäten trugen zur politischen Mobilisierung des ärmsten und am stärksten ausgebeuteten Teils der Bevölkerung bei. Die bekannteste, 1963 von Paulo Freire entwickelte Kampagne[6] operierte mit einer innovativen Methode, die in die lokale Kultur eingebettet war und Wörter aus dem regionalen Vokabular bestimmte, aus deren Silben weitere Wörter gebildet wurden. Diese Methode erlaubte es, in gerade einmal vierzig Stunden 300 Landarbeiter*innen aus der kleinen Ortschaft Angicos in der Nähe von Natal zu alphabetisieren.[7] Aufgrund des großen Anklangs seiner Methode wurde Freire eingeladen, am nationalen Alphabetisierungsplan des Bildungsministeriums mitzuwirken, das im ganzen Land 20.000 Alphabetisierungszentren für Erwachsene einrichten sollte.[8]

Der Erfolg dieser Kampagnen und die zunehmende Organisation populärer Bewegungen wie etwa die Ligas Camponesas (dt.: Bauernligen) im Nordosten eröffneten dem national-populären Projekt in Brasilien neue Perspektiven und stellten damit eine Bedrohung für das von ökonomischen Eliten und internationalen Interessen beherrschte Gesellschaftssystem dar. Das waren die „Verbrechen" von Maranhão und vielen anderen Bildungsaktivist*innen und politischen Anführer*innen, die nach dem Staatsstreich von 1964 festgenommen wurden oder ins Exil gingen.

Die Kampagne „Auch barfuß lässt sich lesen lernen"

Durch die intensive Urbanisierung Brasiliens seit den 1940er Jahren wuchsen auch die Stadtteilorganisationen. Die politischen Anführer*innen (seien sie kommunistisch, nationalistisch oder populistisch) nutzten sie, um die Anwohner*innen für ihre Anliegen zu mobilisieren. Zumeist handelte es sich um Probleme, die mit der prekären Urbanisierung der Randbezirke zu tun hatten und in eine politische Agenda mündeten.

Noch während seiner Kandidatur hörte Maranhão die Forderungen des Comitê Nacionalista do Bairro das Rocas (dt.: Nationalistisches Komitee des Viertels Rocas). Ihr dringendstes Anliegen war ein besserer Zugang zu Bildung für den ärmsten Teil der Bevölkerung, der bis dahin durch den Mangel an Schulplätzen, durch strenge Aufnahmeprüfungen und durch die obligatorischen, für die ärmsten Menschen unerschwinglichen Schuluniformen erschwert wurde.[9]

Nach seiner Wahl schuf Maranhão das Bildungssekretariat unter der Leitung von Moacyr de Góes, das Rocas als Pilotviertel für das Experiment auswählte".[10] Góes berichtet von einem Treffen mit dem Comitê Nacionalista, bei dem rund vierzig Personen anwesend waren und bei dem es in erster Linie um die fehlenden Mittel für den Bau von Schulen geht. Die anwesenden Anwohner*innen schlugen vor, die Schulen mit Strohdächern zu bauen, die keine Wände benötigten, und für den Boden nur festgetretene Erde zu verwenden, da es einzig auf die pädagogische Praxis ankomme und nicht auf die Formalitäten der Konstruktionen, wie sie von den traditionellen Schulen bekannt waren. „Niemand vermutete, dass in diesem Moment eine Bewegung geboren wurde, eine Kampagne, die später ‚Auch barfuß lässt sich lesen lernen' getauft wurde."[11] Auch bei der Zulassung von Schüler*innen gab es keine Formalitäten: Wer seine Kinder einschreiben wollte, konnte es tun; ein Auswahlverfahren gab es nicht, und niemand musste eine Schuluniform oder auch nur Schuhe tragen![12]

Das pädagogische Experiment von Djalma Maranhão und Moacyr de Góes in Natal war Teil einer staatlichen Politik, die der populären Kultur große Wertschätzung entgegenbrachte und die Modernisierung der Stadt förderte.[13] Abgesehen von den Camps und Schulen umfasste sie öffentliche Bibliotheken, Kulturplätze und Wanderbüchereien, die einen provisorischen Charakter hatten. Dazu kamen die *concha acoustica*, eine muschelförmige Musikbühne, und die Galerie der Künste, die als permanente Anlagen konzipiert waren. Gemeinsam mit den Schulcamps stellten diese Konstruktionen eine populäre Interpretation des hegemonialen Modernisierungsprojekts dar, das seinen massivsten Ausdruck im Bau der neuen Hauptstadt Brasília (1956–1960) fand.

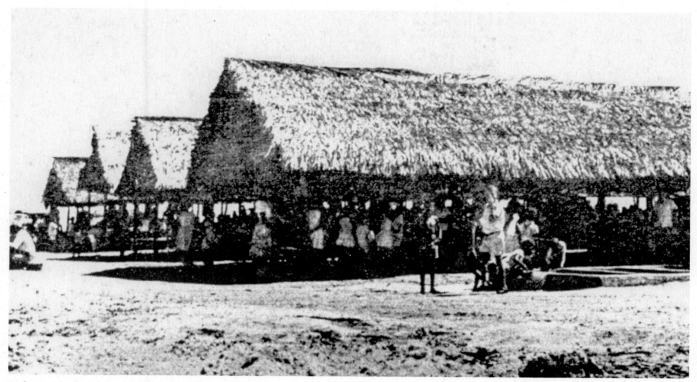

Außenansicht des Schulcamps Rocas, o. J. [1960er Jahre]

Die Galerie der Künste wurde von José Maria Fonseca,[14] einem lokalen Architekten, entworfen. Das Gebäude bestand aus einem aus dem Boden ragenden Prisma, zeigte ein auf der Fassade angebrachtes großflächiges Bild von Newton Navarro und borgte Stilelemente der Säulen des von Oscar Niemeyer entworfenen und kurz zuvor in Brasília fertiggestellten Palácio da Alvorada.

Abgesehen von den Bauwerken gab es auch Projekte zur Förderung der populären Kultur wie Theater, Chöre und Folklore. Maranhãos Programm beruhte auf dem Movimento de Cultura Popular (dt.: Bewegung der populären Kultur) von Recife, der damals nach São Paulo und Rio de Janeiro drittgrößten Stadt Brasiliens, die großen Einfluss auf den brasilianischen Nordosten hatte. Unter Mitwirkung von Freire und anderen Intellektuellen wurde die Bewegung im Mai 1960, während der Regierungszeit von Bürgermeister Migual Arrais, gegründet. Sie legte ein weit gefasstes Konzept von Kultur zugrunde, das neben den Alphabetisierungskampagnen auch Maßnahmen zur Förderung lokaler Kultur umfasste: kulturelle Zentren, Parks und Plätze. An diesen Orten ließen sich die Anwohner*innen für die Lösung lokaler Probleme mobilisieren, was wiederum der Selbstorganisation des Viertels zugutekam. Die Bewegung

aus Recife fand im ganzen Nordosten großen Anklang und zeigte auf nationaler Ebene Wege für eine konzertierte Modernisierung auf, die Armut und Unterentwicklung zum Anlass eines modernen und populären nationalen Projekts macht. All diese Projekte wurden im Zuge des Staatsstreichs von 1964 abgeschafft.[15]

Die Schulcamps: Monumente der populären Kultur

Wie von den Anwohner*innen beschlossen, wurde das Pilotprojekt im Viertel Rocas eingerichtet. Aus dem Stamm der Kokospalme entstanden die Pfeiler der Pavillons, aus ihren geflochtenen Blättern wurde das Dach gefertigt. Der Boden bestand aus gestampfter Erde, Wände gab es nicht. Weil Absperrungen fehlten, konnten die Schulgebäude in die Umgebung eingebunden werden. Dies sorgte nicht nur für Beleuchtung und ausreichende Belüftung, sondern gab auch den herrlichen Blick auf den Küstenstreifen der Region frei.[16]

Das Camp von Rocas verfügte über vier solcher Pavillons, die jeweils dreißig mal acht Meter maßen. Sie boten für die Klassenräume ebenso Platz wie für die administrativen Tätigkeiten. Für die sozialen Aktivitäten des Viertels, für Feste, Treffen von Eltern und Lehrer*innen und

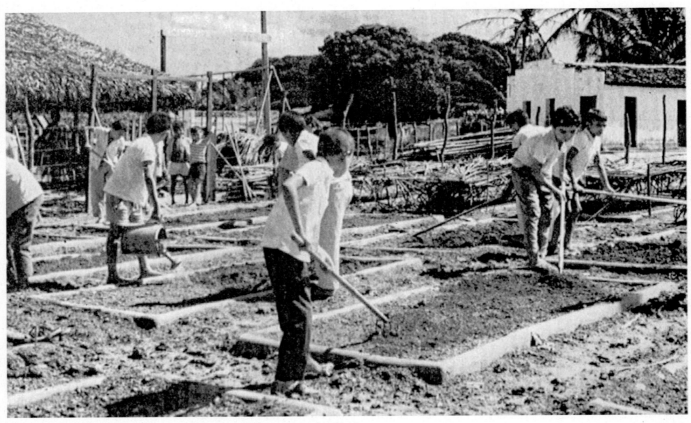

Schüler*innen im Schulcamp Rocas beim Anbau von Gemüse, o. J. [1960er Jahre]

Freizeitaktivitäten entstand eine Rundhütte. Die Einteilung der Pavillons in Klassenzimmer geschah durch schwarze Tafeln oder Anschlagbretter, das Spielzeug für die Kinder war aus Schrottteilen improvisiert. Daneben gab es eine Küche aus Holz, ausgekleidet mit Ziegeln aus Fiberzement, einen Hühnerstall, einen Garten, Bäder und eine Zisterne. Der Hühnerstall versorgte die Schulkantine mit Geflügel, aus dem Garten kamen Gemüse und Hülsenfrüchte. Die Schüler*innen bauten die Lebensmittel selbst an und kümmerten sich um die Tiere.[17]

Góes erinnert sich, dass die Arbeiter*innen der Stadt bereits die urbane Bauweise übernommen hatten und gar nicht mehr wussten, wie man „das Stroh [für das Dach] flechtet". Man musste daher Fischer aus Canto do Mangue bringen lassen, einer Küstenregion, wo die Menschen ihre Häuser noch immer mit Stroh deckten. In diesen Techniken materialisierte sich die Baukultur, die für die Küstenregion von Rio Grande do Norte typisch ist[18] – wahrhafte Monumente der lokalen Kultur und des politischen Nationalismus, wie Maranhão es formulierte. Für die letzte Phase der Kampagne, im Jahr 1963, verfasste Maranhão ein offen anti-imperialistisches Programm mit dem Titel „Brasilianische Schulen, gebaut mit brasilianischem Geld": eine Kritik an den Finanzierungshilfen aus Nordamerika, die der damalige Gouverneur von Rio Grande do Norte, Aluísio Alves, angenommen hatte.

Mit Mitteln des Bildungsministeriums wurde das Versorgungsnetz der Schulen durch den Bau kleiner konventioneller Klassenzimmer aus vorgefertigten Metallstrukturen und gemauerten Wänden erweitert. Diese Bauweise erlaubte es Maranhão „eine Schule pro Woche" zu errichten.[19]

Auch barfuß lässt sich eine Stadt errichten

Insgesamt wurden zwischen 1961 und 1962 neun Schulcamps und dreihundert Minischulen gebaut, abgesehen von den Wanderbüchereien, den ersten öffentlichen Bibliotheken von Natal.[20] Der Bau dieser Einrichtungen zog die Konsequenzen aus dem demografischen Wachstum, das in den 1960er Jahren mit der Ausdehnung der urbanen Peripherie einherging, den ärmsten und am wenigsten von den öffentlichen Dienstleistungen erschlossenen Gebieten. Der Großteil der Camps wurde in diesen erst kurze Zeit zuvor urbanisierten Gebieten errichtet, was maßgeblich zu ihrem

Erscheinungsbild in den nachfolgenden Jahren beitrug. In der Cidade Alta, dem Zentrum von Natal, wurden die Klangmuschel, die Galerie und ein Standort für die Nutzung der Wanderbücherei gebaut.[21]

Die Camps stellten darüber hinaus Orte dar, die überhaupt erst einen Zugang zu den Entscheidungsträgern der öffentlichen Verwaltung erschlossen. Immer wieder wurden hier Forderungen nach Verbesserungen gestellt: ein Vorgang, der zur Selbstorganisation der Bewohner*innen beitrug und ihre Fähigkeit stärkte, die öffentliche Hand bei der Umsetzung von Projekten unter Druck zu setzen.[22] Nicht von ungefähr wurden von den neun in der Stadt errichteten Camps 1966 sechs durch traditionelle Schulen ersetzt.[23]

Die in der traditionellen Bauweise des Nordostens errichteten Schulcamps bestimmten das Stadtbild in den 1960er Jahren. Sie wurden 1966 abgerissen – vermutlich mit dem Ziel, die Spuren des national-populistischen Projekts auszulöschen. Doch sollte die Erinnerung an das populäre Experiment, das die Camps repräsentierten, überleben.

Die Camps waren sozialräumliche Strukturen, deren Charakter unter der Agenda eines national-populären Projekts das Wachstum der Stadt strukturierte. Sie waren Orte der Alphabetisierung und der politischen Bewusstseinsbildung. Aber darüber hinaus dienten sie in einem Moment des demografischen Wandels und der intensiven Urbanisierung, insbesondere in den Hauptstädten der Bundesstaaten, dem Aufbau eines lokalen Systems der politischen Mobilisierung und der partizipativen Stadtverwaltung. Sie definierten eine urbane und räumliche Norm, auf die im Prozess der Redemokratisierung nach dem Ende der Militärdiktatur zurückgegriffen werden sollte. Die von der Kampagne angestoßene Diskussion kulminierte in der Debatte über die Stadtreform in der verfassungsgebenden Versammlung von 1987 und in der Forderung nach einem „Recht auf Stadt". Die demokratische Verfassung von 1988 enthielt einen eigenen Abschnitt zu diesem Thema, in dem partizipative Instrumente zur Verteidigung eben dieses Rechts auf Stadt definiert wurden. Zum Zeitpunkt der Verabschiedung der Verfassung lebten 75 Prozent der brasilianischen Bevölkerung in Städten (heute sind es über 84 Prozent).

Für den politischen Zustand der brasilianischen Gesellschaft des 21. Jahrhunderts sollten diese Forderungen, die sich in fortwährenden Protesten rund um Mobilität, soziale Ungleichheit und Bildung äußerten, von entscheidender Bedeutung werden. Sie trugen auch zur Destabilisierung der fragilen Hegemonie des demokratischen Gesellschaftsprojekts in Brasilien bei. Seither, und endgültig mit der Wahl Jair Bolsonaros zum Präsidenten Ende 2018, sind die verfassungsmäßigen Bürgerrechte zur bevorzugten Zielscheibe eines rechtsradikalen Diskurses geworden, der die Beteiligung der Bevölkerung am Entscheidungsprozess der brasilianischen Stadtpolitik einschränkt und sich direkt auf die ökonomischen Verhältnisse der ärmsten Schichten in den städtischen Randgebieten auswirkt.

Aus dem brasilianischen Portugiesisch von Oliver Precht

1 Djalma Maranhão, „*De Pé no Chão Também se Aprende a Ler*": *A Escola Brasileira com Dinheiro Brasileiro, Uma Experiência Válida Para o Mundo Subdesenvolvido*, Editora da Civilização Brasileira, Rio de Janeiro 1971, S. 134.

2 Moacyr de Góes, *De Pé no Chão Também se Aprende a Ler (1960–1964). Uma Escola Democrática*, Civilização Brasileira, Rio de Janeiro 1980, S. 53–63.

3 Helena Bomeny, „O sentido Político da Educação de Jango", Centro de Pesquisa e Documentação de História Contemporânea do Brasil; online: https://cpdoc.fgv.br/producao/dossies/Jango/artigos/NaPresidenciaRepublica/O_sentido_politico_da_educacao_de_Jango, abgerufen am 9. März 2020.

4 Moacir Gadotti, „Alfabetizar e Politizar: Angicos, 50 anos depois", *Foro de Educácion* 12/16 (2014), S. 58.

5 José Carlos Brandi Aleixo und Paulo Kramer, „Os Analfabetos e o Voto: da Conquista da Alistabilidade ao Desafio da Elegibilidade", *Senatus* 8/2 (2010), S. 68–79.

6 Vanilda Pereira Paiva, *Educação popular e educação de adultos: contribuição à história da educação brasileira*, Edições Loyola, São Paulo 1973, S. 203–258.

7 A.d.R.: Freire verband mit dieser Methode auch die Entwicklung eines kritischen Bewusstseins bei den Machtlosen und Unterdrückten, um durch Bildung eine gewaltlose Revolution zu erreichen.

8 Carlos Rodrigues Brandão, *Paulo Freire, educar para transformar: fotobiografia,* Mercado Cultural, São Paulo 2005, S. 63f.

9 Góes, *De Pé no Chão Também se Aprende a Ler*, S. 42, 160.

10 José Willington Germano, *Lendo e Aprendendo: A Campanha de Pé no Chão*, Palumbo, Natal 2010, S. 114.

11 Góes, *De Pé no Chão Também se Aprende a Ler*, S. 45.

12 Maranhão, „*De Pé no Chão Também se Aprende a Ler*", S. 86.

13 Paulo José Lisboa Nobre und Caio Cesar Maia de Andrade, „Natal Moderna: O Legado de Djalma Maranhão", *Anais do 11° Seminário Nacional Docomomo Brasil* (2016), S. 1–12.

14 „Exposição Centenário de Djalma Maranhão", Direitos Humanos na Internet (DHNET), online: http://www.dhnet.org.br/djalma/galerias/galeria_banners.htm, abgerufen am 8. März2020.

15 Gadotti, „Alfabetizar e Politizar", S. 54.

16 Maranhão, „*De Pé no Chão Também se Aprende a Ler*", S. 86.

17 Ebd., S. 49.

18 Góes, *De Pé no Chão Também se Aprende a Ler*, S. 96.

19 Maranhão, „*De Pé no Chão Também se Aprende a Ler*", S. 132–134.

20 Ebd., S. 84, 149.

21 Maria Helena Paiva da Costa, „,De Pé no Chão Também se Aprende a Ler.' Arquitetura, Cidade e Participação Popular", Masterarbeit an der Universidade São Judas Tadeu, 2019, S. 72–74.

22 Góes, *De Pé no Chão Também se Aprende a Ler*, S. 153.

23 Costa, „,De Pé no Chão Também se Aprende a Ler'", S. 63.

La Nueva Escuela Architektur und Bildung im post- revolutionären Kuba

Eine Videoinstallation von Lisa Schmidt-Colinet,
Alexander Schmoeger und Florian Zeyfang

Sistema Girón: schematischer Bauablauf eines Schulgebäudes

San José de Marcos

Zu den ersten Zielen der Revolution in Kuba von 1959 gehörte Bildung für alle. Vornehmlich galt es, die feudalistisch geprägten Unterschiede zwischen Land und Stadt zu überwinden. In den 1970er Jahren entstand ein großangelegter Plan für die Schulen auf dem Land (auch ESBEC, Escuelas Secundarias Básicas en el Campo, oder Nueva Escuela genannt). Kinder und Jugendliche sollten in Internatsschulen unterrichtet werden und sich zugleich an der Arbeit auf landwirtschaftlichen Plantagen für Zucker, Zitrusfrüchte, Kaffee oder Tabak beteiligen. Landesweit wurden über 350 Neubauten im Rahmen des Programms realisiert.

Für diese Schulbauoffensive wurde auf Typisierung gesetzt. Dabei repräsentierte die Vereinheitlichung der Grundrisse auch postrevolutionäre Egalität. Das Bauministerium ließ ein neues Konstruktionssystem entwickeln, das auf industrieller Vorfertigung von Betonelementen und einer einfachen Fügung der Teile basiert. Das als „Sistema Girón" bezeichnete Fertigteilsystem, das auf einem modularen Raster von 6 mal 6 Metern aufbaut und Gebäudehöhen von bis zu fünf Geschossen ermöglicht, war schnell und im großen Maßstab umsetzbar und entsprach den ökonomischen Möglichkeiten Kubas.

Der Umfang dieses Programmes, wie auch dessen standardisierte Implementierung, war der Auslöser für das Projekt La Nueva Escuela und die daraus resultierende Videoinstallation (work-in-progress 2020). Die Idee der Überwindung von Bildungshierarchien durch die Synchronisierung der Ausbildung städtischer und ländlicher Jugend soll von unterschiedlichen Gesichtspunkten aus betrachtet werden. Das Interesse gilt dabei sowohl den ideellen Aspekten einer solchen, systematischen Vorgehensweise wie auch der Ökonomie einer Bildungsarchitektur als Moment politischer Entwicklung.

Die Region Jagüey Grande, etwa 150 Kilometer südwestlich von Havanna gelegen, dient hier als Fallstudie für die systematische Umsetzung des Programms der Landschulen. Der „Plan Citrícola Victoria de Girón" war Teil der Landreform. In einem Gebiet von rund 150 Quadratkilometern wurden Schulgebäude zusammen mit Zitrusplantagen angelegt. Im regelmäßigen Abstand von 3 mal 2 Kilometern wurden in Jagüey Grande mehr als sechzig Bildungseinheiten errichtet – die Projektion eines gigantischen Bildungsrasters auf die Landschaft.

Torriente

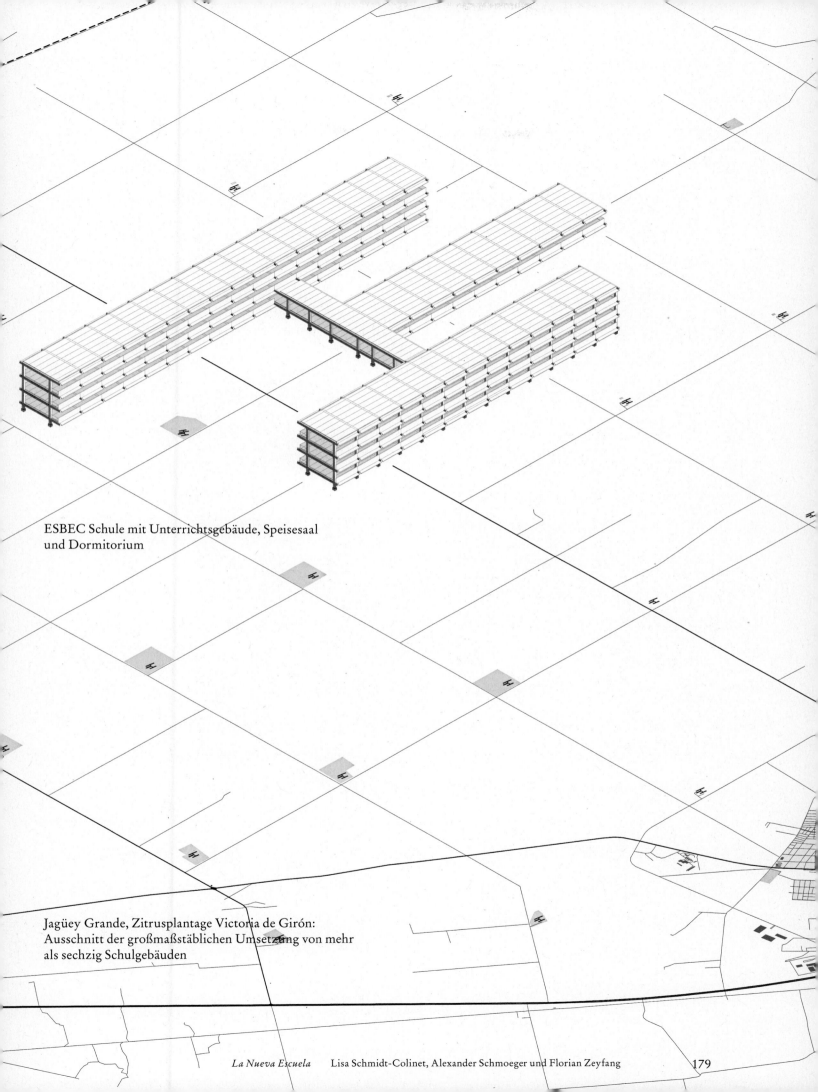

ESBEC Schule mit Unterrichtsgebäude, Speisesaal
und Dormitorium

Jagüey Grande, Zitrusplantage Victoria de Girón:
Ausschnitt der großmaßstäblichen Umsetzung von mehr
als sechzig Schulgebäuden

Pädagogische Netzwerke
Gira Sarabhai und das National Institute of Design in Ahmedabad

Alexander Stumm

National Institute of Design in Ahmedabad, Indien, 2020

In seiner experimentellen Anfangsphase ist das 1961 gegründete National Institute of Design (NID) in Ahmedabad eines der wichtigsten pädagogischen Projekte des postkolonialen Indiens. Als erste Gestaltungsschule in Indien überhaupt war es von nationalem Interesse. Premierminister Jawaharlal Nehru sah Design als „ein Katalysator für Veränderung, die Erneuerung und die Kreativität der Inder" und war der Überzeugung, dass die Entwicklung der Kleinindustrie vielen Menschen Beschäftigungsmöglichkeiten bieten würde. Insbesondere der Einfluss internationaler Akteure – Ray und Charles Eames, die Ford Foundation, die HfG Ulm – wird in der Literatur immer wieder herausgestellt. Ist das Institut in erster Linie ein Instrument westlicher Politik gegen die Sowjetunion im Kalten Krieg?

Jenseits der vereinfachenden Gegenüberstellung von „indischen" und „westlichen" Einflüssen sind die netzwerkartigen Strukturen herauszuarbeiten, die zur Gründung und zum Aufbau des NID führten. Als Schlüsselfigur kann dabei die bisher wenig beachtete Gira Sarabhai gelten. Sie ist erste Direktorin und zusammen mit ihrem Bruder Gautam auch Architektin des NID. In ihrer Person wird eine pädagogische Mission greifbar, die als exemplarisch für die Situation des postkolonialen Indiens verstanden werden kann. Das NID ist dabei im Kontext einer ganzen Reihe von Institutionen zu sehen, die seit der Unabhängigkeit Indiens nach 1947, insbesondere aber in den 1960er Jahren aus einem zivilgesellschaftlichen Engagement heraus entstanden. Ihre Ziele waren die Entwicklung und Modernisierung marginalisierter Bevölkerungsgruppen, die mit einem radikalen Umbau der Denk- und Handlungsmuster einhergehen sollten. Um die damit verbundene Agenda in ihrer ganzen Dimension zu begreifen, ist es zunächst notwendig, die in der Zeit des kolonialen Herrschaft Britisch-Indiens wurzelnden Entwicklungslinien zu skizzieren.

Die Familie Sarabhai und die pädagogische Mission

Gira Sarabhai wurde 1923 in eine sehr wohlhabende Industriellenfamilie in der Stadt Ahmedabad geboren. Ihre Familie hatte 1880 die Calico-Mühlen gegründet, eine der ersten Textilfabriken der Stadt. Giras Vater Ambalal modernisierte sie konsequent zu einem der produktivsten Standorte für Baumwolltextilien. Zugleich war er ein wichtiger finanzieller und ideologischer Unterstützer Mahatma Gandhis. Ambalal und seine Frau Saraladevi gründeten mit ihren acht Kindern eine weitverzweigte Familie:[1] Gira selbst studierte von 1947 bis 1951 bei Frank Lloyd Wright in dessen Taliesin West Studio in Arizona. Viele von Giras Bauprojekten entwickelte sie zusammen mit ihrem Bruder Gautam, der ebenfalls Architekt war.[2]

Die aktive Rolle der Frauen in der Familie Sarabhai ist im Indien der Zeit alles andere als selbstverständlich.[3] Mädchen war der Zugang zu höherer Bildung verwehrt, zudem grenzte das traditionelle Kastenwesen ganze Bevölkerungsgruppen systematisch aus. Gira hat zwar nie eine staatliche Schule besucht, genoss aber eine außergewöhnlich privilegierte und progressive Erziehung, die es sich lohnt genauer zu betrachten. Zuerst ist hier Maria Montessori zu nennen, mit deren Ideen sich Saraladevi Sarabhai seit den 1920er Jahren auseinandersetzte. Montessori war im Oktober 1939 auf eine Vortrags- und Ausbildungsreise nach Indien aufgebrochen, die zu einem zehnjährigen Aufenthalt im Land führen sollte. Hier entwickelte sie ihr umfassendes Spätwerk zur „kosmischen Erziehung" und gab zahlreiche Ausbildungskurse im ganzen Land, auch – großzügig gefördert von Saraladevi – in Ahmedabad.[4] Im Jahr 1947 gründeten Manorama und Leena Sarabhai nach dem Vorbild des Montessori-Schulkonzepts die Shreyas Foundation, eine Gesamtschule für die Ausbildung von Waisen und benachteiligten Kindern vom Vorschulbereich bis zur Sekundarstufe. Präsidentin war Maria Montessori, den Auftrag für den als „dorfähnliche Lernlandschaft"[5] gestalteten Schulneubau von 1963 erhielt der junge Architekt Balkrishna Doshi.

Neben Montessori prägte ein weiterer Reformpädagoge die Sarabhais: Rabindranath Tagore. Dieser, selbst Teil einer Familie von Bildungsstiftern, hatte 1919 die Kunsthochschule Kala Bhavan in Shantiniketan, einem kleinen Ort 160 Kilometer nördlich der britisch-indischen Hauptstadt Calcutta, eröffnet; 1922 folgte die Gründung der Universität Visva-Bharati.[6] Darüber hinaus baute Tagore in Sriniketan ein Handwerkszentrum auf. Die Ausbildungen sollten das einheimische Handwerk wiederbeleben, wobei er auch neue Fertigkeiten und Praktiken einführte und dafür beispielsweise Töpfer*innen aus Deutschland und skandinavische Weber*innen einlud. Daran angeschlossen war das Institute for Rural Reconstruction, mit dem Tagore ein ambitioniertes Wiederaufbauprogramm für die ländliche Region verfolgte.[7] All diese Strukturen werden später zu wichtigen Modellen für das NID.

Das gesellschaftliche Engagement der Tagores kann als vorbildhaft für die Familie Sarabhai gelten. Dem Anthropologen und wichtigen Mitbegründer der Subaltern Studies Partha Chatterjee zufolge ist aber der Begriff „Gesellschaft" im postkolonialen Kontext problematisch. Chatterjee unterscheidet vielmehr zwischen ziviler und politischer Gesellschaft. Während letztere alle Subjekte innerhalb des vom juristisch-bürokratischen Staatsapparat erfassten Territoriums meint, beschränkt sich die zivile Gesellschaft auf einen vergleichsweise kleinen Teil der Einwohner*innen.

„Diese Lücke ist von größter Bedeutung, denn sie kennzeichnet die nicht-westliche Moderne als ein immer unvollständiges Projekt der ‚Modernisierung' und die Rolle einer aufgeklärten Elite, die eine pädagogische Mission in Bezug auf den Rest der Gesellschaft erfüllt."[8]

Die „pädagogische Mission" ist ein besonderes Merkmal der postkolonialen Zivilgesellschaft gegenüber ihrem euroamerikanischen Pendant. Zwar versuche sie, die politische Gesellschaft, die eine schattenhafte Präsenz jenseits des modernen bürgerlichen Lebens und der Rechtsstaatlichkeit führe, aus ihrer marginalisierten Position zu befreien. Konkret betrifft dies die rigide Hierarchie des Kastensystems, die Benachteiligung von Frauen sowie die Diskriminierung ethnischer oder religiöser Minderheiten. Dafür müsse die politische Gesellschaft sich aber westlich definierten Regierungsformen unterwerfen, was zugleich die Machtposition der elitären Zivilgesellschaft zementiere. Zivile Institutionen verkörpern dieses Bestreben. Wie Chatterjee betont, sei die Zivilgesellschaft in vielen Ländern im Kampf einer nationalistisch gesinnten Elite gegen die koloniale Unterdrückung europäischer Mächte entstanden. Schon Tagore sei jedoch klar gewesen, dass die sich erst formierende Zivilgesellschaft für lange Zeit eine sehr exklusive Domäne bleiben würde. Daraus folgte, „dass die Funktion der zivilgesellschaftlichen Institutionen in Bezug auf die breite Öffentlichkeit eher eine pädagogische als die frei gewählter Assoziation sein wird".[9] Auch wenn Tagores Schulen ausdrücklich für Analphabeten, Frauen und alle Kasten offenstanden und damit den herrschenden Bedingungen des kolonialen Bildungssystems radikal entgegenwirkten, blieben sie in diesem Sinne elitäre Projekte für eine verschwindend geringe Zahl von Schüler*innen.

Die Gründung des NID unter der Ägide von Gira Sarabhai muss, wie sich am Programm ablesen lässt, in dieser Entwicklungslinie gelesen werden. Das Institut ist Baustein der pädagogischen Agenda einer elitären indischen Zivilgesellschaft für die Entwicklung und Modernisierung der Bevölkerung. Diese Agenda entfaltete sich nach der Unabhängigkeit in einem Netz aus Hochschulen und anderen Institutionen in ganz Indien. Allein auf die Familie Sarabhai geht eine beeindruckende Anzahl von Institutionsgründungen zurück: die Darpana Academy for Performing Arts, das Calico Textile Museum, die Ahmedabad Textile Industry's Research Association, das Indian Institute of Management (IIM), das Physical Research Laboratory und das B.M. Institute Of Mental

Health, alle in Ahmedabad. Die 1960er Jahre bilden die Hochphase dieses unter Nehru forcierten Bildungsschocks, an dessen Anfang das NID steht. Wie aber schlägt sich die pädagogische Mission konkret im Bildungsprogramm nieder? Und wie manifestiert sie sich in architektonischen Formen beziehungsweise in einer weitergefassten Raumpolitik?

Das National Institute of Design: Aufbau und Bildungsprogramm

Das NID wurde 1961 von der indischen Regierung als nationale Einrichtung für Bildung, Forschung und Dienstleistungen in den Bereichen Produktdesign, visuelle Kommunikation, Architektur und Ingenieurswesen gegründet. Es unterstand nicht dem Bildungsministerium und behielt die volle Autonomie über sein Curriculum. Die konsequente Verflechtung von Gestaltung und (Massen-)Produktion war dabei Mittel zum Zweck, wie es der Plan for Education des NID beschreibt:

„Die Modernisierung und Rationalisierung der Konstruktionsmethoden, die Verwendung verfeinerter Instrumente und die Einführung effizienterer Maschinen allein reichen nicht aus, um den Übergang von der handwerklichen Produktion zur maschinellen Fertigung zufriedenstellend zu vollziehen. Wir müssen unsere gesamte Denkweise neu ausrichten, wenn wir die Einheit zwischen unserer schöpferischen Idee und ihrer Verwirklichung unter den veränderten Bedingungen erreichen wollen.“[10]

Wichtiger Partner bei dieser Neuausrichtung des Denkens war die Ford Foundation. Ihr galt das NID als entscheidender Beitrag für die Entwicklung der Wirtschaft und Künste in der demokratischen Gesellschaft des postkolonialen Indiens. Die Ford Foundation organisierte seit Beginn der 1950er Jahre ein Entwicklungsprogramm für ländliche Räume und Kleinindustrien, dem auch das NID eingegliedert wurde. Bis 1972 übernahm sie die Hauptlast der in ausländischen Währungen zu zahlenden Reisekosten und Honorare für Dozent*innen aus dem Westen.[11] Schon Edward Berman hat auf die ideologischen Implikationen der großen privaten Stiftungen vor dem Hintergrund des Kalten Kriegs hingewiesen und dargelegt, mit welchem Engagement sie – als verlängerter Arm der US-amerikanischen Außenpolitik – „viele aufstrebende Nationen, die sich in prekärer Lage an der Peripherie der sowjetisch-kommunistischen Umlaufbahn befinden", in demokratischen Strukturen des Westens zu halten versuchten.[12] Die relativ wenig beachtete Rolle der „Big 3 foundations" Ford, Rockefeller und Carnegie war dabei zwiespältig, denn ihre Hilfsprogramme versagten weitgehend darin, „die Armut zu lindern, den Lebensstandard der Massen zu erhöhen oder die Menschen besser auszubilden", wie Inderjeet Parmar schreibt. „Was diese Hilfe hervorbrachte, waren tragfähige Eliten-Netzwerke, die insgesamt die amerikanische Außen- und Wirtschaftspolitik unterstützten – vom Liberalismus in den 1950er Jahren bis zum Neoliberalismus im 21. Jahrhundert."[13]

Gira Sarabhai mit der indischen Kulturaktivistin und Schriftstellerin Pupul Jayakar, o. J.

Als Gründungsmanifest des NID gilt der *India Report* (1958) von Ray und Charles Eames, die, finanziert von der Ford Foundation und auf Einladung von Gira Sarabhai sowie der einflussreichen Expertin für indische Handwerkstraditionen, Pupul Jayakar, mehrere Monate durch Indien gereist waren. Der Text ist legendär, enthält aber keinerlei klare Richtlinien und ließ sich in kein pädagogisches Programm überführen, was auch Nehru monierte.[14]

Gira Sarabhais Strategie basierte von Beginn an auf der Einladung progressiver internationaler Gastdozent*innen für Vorträge und die Leitung einzelner Seminare. Die Liste der (nahezu ausnahmslos männlichen) externen Berater liest sich bemerkenswert: Henri Cartier-Bresson, Ivan Chermayeff, Armin Hofmann, Louis Kahn, Frei Otto; Sonderveranstaltungen wurden von Buckminster Fuller, Maxwell Fry, John Cage und Robert Rauschenberg übernommen, um nur einige wenige zu nennen. Der Einfluss von Bauhaus-Ideen, die über Dozenten der Nachfolgeinstitution HfG Ulm wie Otl Aicher und Hans Gugelot einflossen, ist in mehreren Publikationen der letzten Jahre betont worden,[15] sollte jedoch nicht überschätzt werden. Wie die Vielzahl der Akteure verdeutlicht, kann kaum eine spezifische Institution als Vorbild gelten. Vielmehr ging es explizit darum, sich unterschiedliches – westliches – Fachwissen anzueignen, denn alle Kurse dienten zugleich der Ausbildung zukünftiger Fakultätsmitglieder.

Architektur und Raumpolitik

Der von Gira und Gautam Sarabhai entworfene und 1968 fertiggestellte Neubau versinnbildlicht die offene, experimentelle Grundhaltung des NID, in dem eine „Umgebung" entstehen sollte, „die Einstellungen und Verhaltensweisen fördert, welche im Einklang mit den Bildungszwecken stehen".[16]

Der auf einem zwanzig Hektar großen Grundstück geplante Campus nahe des Flusses Sabarmati umfasst den Hauptkomplex mit Studios, Werkstätten, Laboren, Seminar-

und Vortragsräumen, eine Bibliothek, Büros sowie Wohnheime für Mitarbeiter*innen und Studierende, umgeben von einer weitläufigen Gartenanlage. Der aufgeständerte Hauptbau basiert im Grundriss auf einem modularen Raster. Die einzelnen Grundeinheiten sind mit Kuppeln gedeckt, die hellen Werkstätten doppelgeschossig angelegt. Die Verwendung von rohem Beton und Backstein, dem offenen Grundriss und den Pilotis lässt unweigerlich an Le Corbusier denken, den Gira Anfang der 1950er Jahre in New York kennenlernte und der für die Familie Sarabhai in den Folgejahren eine Reihe von eindrucksvollen Bauten in Ahmedabad entwarf. Ästhetisch wie ideologisch war damit die Brücke zur neuen Provinzhauptstadt Chandigarh als wichtigstem Projekt des indischen *nation building* geschlagen. Im NID vermieden die beiden Sarabhais jedoch im Außenbau bewusst jegliche monumentale Wirkung. Stattdessen konzentrierten sie sich auf die innere Raumdisposition.

Gira Sarabhai entwarf ein auf dem Raster basierendes Trennwandsystem, was eine hohe Flexibilität ermöglichen sollte – eine in der Zeit innovative Idee, die sich in europäischen Bildungsbauten der 1960er Jahre wiederfindet. Die Offenheit stand im bewussten Gegensatz zum kolonialen Schulbau mit Klassenraumzellen und versinnbildlichte zugleich die Überwindung von Grenzen zwischen den Geschlechtern, Kasten und Ethnien. Die als Hallen konzipierten Werkstätten mit freiem Blick in die Dachkonstruktion und den langen Leuchtbändern betonen zudem die Ingenieursleistung. Diese ästhetische Artikulation repräsentiert zum einen das NID-Programm selbst. Zum anderen kann sie als selbstbewusste Zurschaustellung jener Fertigkeiten interpretiert werden, die von der britischen Kolonialmacht unterdrückt waren, denn (bau-)technische Ausbildungen förderte diese lange Zeit nur halbherzig.[17]

Nicht zuletzt dachten Gira und Gautam Sarabhai schon bei der Planung die mögliche Erweiterung des Baus mit – so hätten mehrere Werkstätten später angebaut werden können. Der Einfluss aktueller strukturalistischer Konzepte ist im Gebäude augenscheinlich, namentlich jener des Team 10[18]. Als zentrale Referenz kann aber wohl der niederländische Architekt und Spielplatzdesigner Aldo van Eyck gelten, der wie Sarabhai schon als Kind mit reformorientierten Bildungskonzepten vertraut war. Zu Beginn der Planungen des NID hatte er gerade ein Waisenhaus in Amsterdam (1955–1960) errichtet. Neben offensichtlichen Übereinstimmungen wie dem Rasterplan, den Kuppeln und den begrünten Innenhöfen scheinen auch architektonische Details des NID wie die im offenen Erdgeschoss befindlichen erhöhten Plattformen oder die verstreuten Sitzmöglichkeiten ihre Inspirationsquelle in Van Eycks Waisenhaus zu finden.

Die pädagogische Mission von Gira Sarabhai findet ihren Ausdruck nicht nur in der Architektur des NID, sie greift darüber hinaus (wie schon bei Tagore) in die umliegende Region aus. Dafür steht eine Reihe von im Lehrplan fixierten Feldforschungen im Bundesstaat Gujarat. 1968 leitete der Ethnologe Eberhard Fischer mit Haku Shah eine experimentelle Studie über das traditionelle Kunsthandwerk in einem

Pupul Jayakar, Gira Sarabhai und H. Kumar Vyas, o. J. [ca. 1960]

Dorf auf der Saurashtra-Halbinsel. Studierende nahmen an der fotografischen und architektonischen Dokumentation und an der Gestaltung der Publikation teil.[19] Erwähnenswert ist außerdem das Jawaja-Projekt von 1975. Unter der Ägide des NID entstand die Rural University, eine Zusammenarbeit mit dem IIM und anderen Einrichtungen. „Diese Erfahrung bereicherte die Pädagogik von NID und wurde zu einem Modell für die Anwendung von Design. Das Studium der indischen Handwerkstraditionen wurde zu einem Kernaspekt des akademischen Programms."[20] Es ging darum, traditionelle Webtechniken oder Lederhandwerk zu bewahren und wiederzubeleben, wobei man damit jene nationale Kultur erst mitkonstruierte, die mit der pädagogischen Mission untrennbar verbunden war. Zugleich sah man darin auch „verborgene Ressourcen", die es unter Einbeziehung lokaler Handwerker und Gastdesigner neu zu entdecken galt. Gestaltung wurde als Motor für sozioökonomischen Wandel verstanden.

Die Ahmedabad Declaration on Industrial Design for Development von 1979 markiert den Wendepunkt der experimentellen Anfangsphase des NID. Dieser als Maßnahmenkatalog für Entwicklungsländer gedachte „Plan of Action" liest sich wie eine Zusammenfassung der eigenen Aktivitäten der vorangegangenen zwei Jahrzehnte.[21] Auf der begleitenden Konferenz wurden auch Impulse der aufkommenden ökologischen Bewegungen aus Europa und Konzepte jenseits der Konsumgesellschaft diskutiert. Rückblickend bemerkt Singanapalli Balaram, der Nachfolger Gira Sarabhais als Direktor des NID, selbstkritisch, dass die Deklaration allerdings über den Status einer Absichtserklärung nicht hinauskam:

„Mit Beginn des Jahrzehnts [der 1980er Jahre] stieß das sozialistische Paradigma und das, was viele als das schwere Gepäck der Tradition Gandhis betrachteten, auf Ablehnung. Stattdessen wandte sich die nationale Politik der globalen wie inländischen Wettbewerbsfähigkeit zu und jenen Maßnahmen, die den Erfolg auf den internationalen Märkten als neues Aushängeschild der Eigenständigkeit hervorheben konnten. Das Design rückte in den Mittelpunkt von Unternehmensstrategien, und diese Bewegung war von einer tiefgreifenden semantischen Verschiebung begleitet."[22]

Neoliberale Tendenzen untergruben seit den 1980er Jahren die hochgesteckten Ziele.

1 Die Familiengeschichte der Sarabhais wurde erst vor Kurzem wissenschaftlich aufgearbeitet, siehe Aparna Basu, *As Times Change. The Story of an Ahmedabad Business Family: The Sarabhais, 1823–1975*, Sarabhai Foundation, Ahmedabad 2018.

2 Madhavi Desai weist darauf hin, dass Gira für viele der im Team mit Gautam entstandenen Projekte keine Autorschaft beansprucht und heute im hohen Alter zurückgezogen in Ahmedabad lebt. Siehe Madhavi Desai, *Women Architects and Modernism in India. Narratives and contemporary practices*, Routledge, London u. a. 2017, S. 59ff.

3 Vgl. auch die Ausführungen in Andrée Grau, „Political Activism and Dance. The Sarabhais and Nonviolence Through the Arts", *Dance Chronicle* 36 (2013), S. 1–35, hier S. 9.

4 Rita Kramer, *Maria Montessori. Leben und Werk einer großen Frau*, Verlag, Frankfurt am Main 1983, S. 408.

5 Für die architektonische Umsetzung des Baus siehe Khushnu Panthaki Hoof, „Gesamtschule der Shreyas Foundation", in: Mateo Kries, Khushnu Panthaki Hoof und Jolanthe Kugler (Hg.), *Balkrishna Doshi. Architektur für den Menschen*, Vitra Design Museum, Weil am Rhein 2019, S. 98–107, hier S. 99.

6 Christine Kupfer, *Bildung zum Weltmenschen. Rabindranath Tagores Philosophie und Pädagogik*, transcript, Bielefeld 2014, S. 66ff.

7 Vgl. auch Raman Siva Kumar, Regina Bittner und Kathrin Rhomberg, „Shantiniketan. Eine Welt-Universität", in: Regina Bittner und Sria Chatterjee (Hg.), *Das Bauhaus in Kalkutta. Eine Begegnung kosmopolitischer Avantgarden*, Hatje Cantz, Ostfildern 2013, S. 111–117, hier S. 112ff.

8 Partha Chatterjee, *Lineages of political society. Studies in Postcolonial Democracy*, Columbia University Press, New York u. a. 2011, S. 83f.

9 Ebd., S. 85.

10 National Institute of Design (Hg.), *Documentation 1964–69*, Ahmedabad 1969, S. 90.

11 Claire Wintle, „Diplomacy and the Design School. The Ford Foundation and India's National Institute of Design", *Design and Culture* 9 (2017), S. 207–224, hier S. 208.

12 Edward Berman, *The Ideology of Philanthropy. The Influence of the Carnegie, Ford, and Rockefeller Foundations on American Foreign Policy*, State University of New York Press, Albany 1983, S. 56.

13 Inderjeet Parmar, *Foundations of the American Century. The Ford, Carnegie, and Rockefeller Foundations in the Rise of American Power*, Columbia University Press, New York u. a. 2012, S. 3.

14 Die Eames schwärmen darin vom *Lota*, einem traditionellen indischen Gefäß, dessen Formen über Generationen immer weiter perfektioniert worden seien, und zitierten extensiv aus dem Bhagavad Gita. Vgl. Charles Eames und Ray Eames, *The India Report* (1958), National Institute of Design, Ahmedabad 1997.

15 Vgl. u. a. Farhan Sirajul Karim, „MoMA, the HfG Ulm and the development of design pedagogy in India", in: Shanay Jhaveri und Devika Singh (Hg.), *Western Artists and India. Creative Inspirations in Art and Design*, The Shoestring Publisher, London 2013, S. 122–139; Regina Bittner (Hg.), *Between chairs. Design pedagogies in transcultural dialogue*, Spector Books/Stiftung Bauhaus Dessau, Leipzig 2017; Suchitra Balasubrahmanyan, „Moving Away from Bauhaus and Ulm. The Development of an Environmental Focus in the Foundation Programme at the National Institute of Design, Ahmedabad", *bauhaus imaginista* 2019; online: http://www.bauhaus-imaginista.org/articles/4197/moving-away-from-bauhaus-and-ulm, abgerufen am 9. März 2020.

16 National Institute of Design (Hg.), *Documentation*, S. 6.

17 Für die Frühphase kolonialer Bildungspolitik in Indien siehe Aparna Basu, *The Growth of Education and Political Development in India, 1898–1920*, Verlag, Delhi u. a. 1974, hier S. 229f.

18 Das Team 10, das als lose Vereinigung von Vertretern der jungen Generation aus den Congrès Internationaux d'Architecture Moderne (CIAM) hervorging, zählt zu den wichtigsten Architekt*innengruppen der zweiten Hälfte des 20. Jahrhunderts. Zu ihren Markenzeichen zählten Experimente mit neuartigen Raumsystemen von Gebäuden und Stadtvierteln.

19 Aus den Arbeiten entstand eine Ausstellung sowie eine begleitende Publikation, siehe Eberhard Fischer und Haku Shah: *Kunsttraditionen in Nordindien*, Museum Rietberg , Zürich 1972.

20 Kalpana Subramanian, „Entangled Visions. The Birth of a Radical Pedagogy of Design in India", *C Magazine* 141 (2019), https://cmagazine.com/issues/141/entangled-visions-the-birth-of-a-radical-pedagogy-of-design-in-i

21 National Institute of Design (Hg.), *Ahmedabad Declaration on Industrial Design for Development and Major Recommendation for the Promotion of Industrial Design for Development*, Ahmedabad 1979.

22 Singanapalli Balaram, „Design in India. The Importance of the Ahmedabad Declaration", *Design Issues* 25 (2009), S. 54–79, S. 61f.

Flexible Käfige
Über Sicherheit und Gegensicherheit in der Bildungsarchitektur

Evan Calder Williams

Mobile Trennwand zur Unterteilung großer Räume, University College London Foster Court, o. J.

„Die Mauern sind so gebaut, dass man sie
heimlich eintreten kann."
Charles Wesley Bursch und John Lyon Reid,
You Want to Build a School? (1947)

1973 fasste die Gruppe „Study of Educational Facili-
ties" des Metropolitan Toronto School Board die Ergeb-
nisse ihrer „umfassenden Interviews" in einer Broschüre
für Lehrer*innen mit dem Titel „Tipps zum Überleben in
offenen Schulen" zusammen.[1] Aus der Perspektive des Jahres
2020 ist der Titel verblüffend prophetisch und verweist auf
zutiefst dystopische Zustände im heutigen Bildungswesen,
insbesondere in den Vereinigten Staaten, hin. Die Lage
spitzte sich nach dem Amoklauf an der Columbine High
School 1999 und den Angriffen vom 11. September 2001 zu,
in erster Linie durch die anschließenden politischen Trans-
formationen auf föderaler wie bundesstaatlicher Ebene und
eine räumlich atomisierte Logik der permanenten Bedro-
hung, die in den folgenden Jahrzehnten zum Normalzustand
werden sollte. Es handelte sich hier jedoch nicht um eine
völlig neuartige Entwicklung, vielmehr verstärkten diese
Deutungsverschiebungen ohnehin vorhandene Tendenzen
im US-amerikanischen Sicherheitsdiskurs – der wiederum
von der US-amerikanischen Kultur nicht zu trennen war –,
die im Kalten Krieg konkrete Formen annahmen. Insbe-
sondere bedeutete dies die Naturalisierung eines hybriden
Apparats aus Politik, Ideologie und Design, den die Anthro-
pologen Stephen J. Collier und Andrew Lakoff treffend
als „auf viele Schultern verteilte Vorbeugung" bezeichnen,
einen Modus des Handelns und des Wissens, der „den nati-
onalen Raum als ein Feld von Verwundbarkeiten vermisst
und die daraus entstehende Karte auf die regionale Verwal-
tungsstruktur in den USA überträgt".[2]

Die frühen Äußerungen dieser weitverzweigten Vorbeu-
gung – des Versuchs, immer auf das Schlimmste vorbereitet
zu sein – verdankten sich dem Kontext der nuklearen Krieg-
führung. Auf robuste Weise rekonfigurierten sie die Bezie-
hung zwischen Alltagsleben, gebautem Raum und gefühlter
Gefahr. Das in Folge von 9/11 neu formierte Modell hat dann
allerdings in anderen, unerwarteten Konstellationen Gestalt
angenommen: Amokläufe, „natürliche" Katastrophen als
Symptome des Klimawandels sowie infrastrukturelle Ver-
wundbarkeit gegenüber verdeckten und/oder ferngesteuerten
Angriffen – allesamt Phänomene, die sowohl ideologische
als auch bürokratische Vorwände liefern, um die Migration
unter den abstrakten Vorzeichen einer Bedrohung der Zivil-
gesellschaft klassifizieren zu können.

Innerhalb dieses neuen Modells gibt es wohl keinen Ort,
der so tief von der lückenlosen Überlagerung von Angst,
Überwachung, Zugangsbeschränkungen und der Abschot-
tung alltäglicher Räume erfasst ist wie die Schule. Wir leben
in einer Zeit, in der jedes Klassenzimmer von der potenziellen
Gefahr eines erfolgten oder gerade noch abgewendeten
Massakers überschattet wird. Bittere Realität wurde dies zum
Beispiel mit der präventiven Verhaftung eines Oberschülers –
er hatte den Grundriss seiner texanischen High School in
eine navigierbare Karte für den Ego-Shooter *Counter-Strike*
umgewandelt. Solche Über-Kodierungen gehen mitnichten
auf eine diffuse Bedrohung zurück, sondern auf einstudierte

Designlösungen zur Verhinderung von Vandalismus in US-amerikanischen Schulgebäuden, 1976

präventive Maßnahmen. Lehrer*innen wie Schüler*innen werden gleichermaßen geschult, wie sie ihren Klassenraum am besten in eine Verteidigungsarchitektur umfunktionieren können – eine Ausbildung in Nahkampftechniken, die vom Literatur- bis zum Chemieunterricht implementiert wird. In einem derart überdeterminierten Raum misst sich jede gestalterische Entscheidung überdeutlich in ihren potenziellen Folgen: Was sind die Sichtachsen, was kann von Kugeln durchschlagen werden? Die Ergebnisse sind grotesk. Lehrer*innen werden von Sicherheitsfirmen dazu aufgefordert, „im Voraus zu planen, wie Sie Ihren Klassenraum verbarrikadieren", Bücherregale in seitliche Deckungselemente zu verwandeln und Schränke in der Nähe der Tür aufzustellen, damit sie schnell davorgeschoben werden können.[3] In einer verdrehten Wiederentdeckung des „duck and cover"-Nukleartrainings aus dem Kalten Krieg wandelt ein Kindergarten in Massachusetts das beliebte Kinderlied „Twinkle, Twinkle Little Star" in gereimte Verhaltensmaßregeln fürs Überleben um: *Lockdown, Lockdown / Lock the door / Shut the lights off / Say no more / Go behind the desk and hide / Wait until it's safe inside...* [Schließt ab die Tür / Verlöscht das Licht / Macht keinen Mucks / Lauft hintern Tisch / Und bleibt auch dort / Geht ja nicht fort / Bis sicher ist der ganze Ort ...]

Aus der Perspektive des damaligen Bildungsschocks im Allgemeinen und der von Toronto im Jahr 1973 im Besonderen ist das eine Situation, die sich niemand hätte träumen lassen. Die Frage des „Überlebens" in flexibel gehaltenen Klassenräumen war in der Broschüre keine Frage von Leben und Tod. Doch lassen sich die düsteren Auswüchse solcher Sicherheitsbedenken und der historische Kontext spezifischer Vorstellungen darüber, was die konkrete Bedrohung ausmacht, nicht von der Geschichte der Bildungsarchitektur jener Jahre trennen: Man denke nur an die Empfehlung des U.S. National Council on Schoolhouse Construction von 1964, die zu bedenken gab, einstöckige Schulen seien leichter zu evakuieren als mehrstöckige.

In der Broschüre aus Toronto offenbart die Begrifflichkeit des „Überlebens" einen weniger dramatischen, aber ebenso konsequenten Druck, der sowohl die Architektur

der Bildungsgebäude als auch die gesellschaftlichen Vorstellungen davon prägt, was sie ermöglichen, in bestimmte Bahnen lenken, einhegen oder verunmöglichen sollen. Es ist ein Druck, der sich zwischen Planung, Realisierung und Nutzung aufstaut, zwischen der gedachten Funktionsweise eines Raumes, den materiellen und phänomenologischen Folgen, die sich daraus ergeben, und der Art, wie Menschen ihn tatsächlich erleben – im Sinne oder entgegen der ursprünglichen Ziele. Im Fall der in Toronto geführten Interviews – wie auch in anderen Studien über die Nutzung solcher Klassenräume[4] – ist diese Erfahrung nachdrücklich geprägt von einem tiefsitzenden Gefühl der Frustration und Desorientierung bei den Lehrer*innen, für die „das Unterrichten in einem offenen Grundriss-System das Entlernen jahrelang gemachter gegensätzlicher Erfahrungen bedeutet".[5]

Doch trotz des Votums für ein solches Entlernen, das in der Broschüre durchscheint, legt sie auch nahe, dass die Frustration nicht nur von der hartnäckigen Widerspenstigkeit neuen, fortschrittlichen Methoden gegenüber herrührt. Sie resultiert auch aus unterschiedlichen materiellen Bedingungen, die in einer architektonischen Form verankert sind, die angeblich eine von ihren Nutzer*innen gesteuerte Flexibilität ermöglicht: die Allgegenwärtigkeit von Lärm (mit „wenigen physischen Barrieren, durch die er gedämpft werden kann"), die ständige „Notwendigkeit der Planung, Organisation und andauernden Entscheidungsfindung", mit der der gemeinsame Raum koordiniert werden soll, das „hemmende und anstrengende [...] Gefühl immer im Rampenlicht zu stehen" und der Unmöglichkeit, sich „zurückzuziehen, weder geistig noch körperlich". Und als nähme sie die Antwort bereits vorweg, stellt die Broschüre die beiläufig traurig klingende Frage: „Sind Wände wichtig für Sie?"

Neutralisierung durch Design

Anhand dieses Spektrums von der fehlenden Wand bis zum Aktenschrank als möglicher Barrikade können wir nachverfolgen, wie die Sicherheitspolitik für Bildungsräume fortbesteht und sich wandelt. Wir können zudem die komplizierten Prozesse ihrer Aushandlung nachverfolgen – und dies ebenso in Bezug auf kollektive Versuche, die Legitimität gebauter Projekte infrage zu stellen, wie in Bezug auf ein neues Paradigma der Neutralisierung durch etwas, das ich „eingeforderte Flexibilität" nennen möchte. Es mag seltsam erscheinen, die Toronto-Broschüre und ihre doch eher prosaischen pädagogischen Ansätze unter dem Oberbegriff der „Sicherheit" zu fassen. Dennoch ist mein Ziel im Folgenden, auf die gefühlte Unumgänglichkeit dieser Sicherheitspolitik innerhalb des Diskurses, der Ideologien und Designentscheidungen der Bildungsarchitektur – und darüber hinaus – zu verweisen. So lässt sich, mit besonderem Augenmerk auf den nordamerikanischen Kontext, die Grundlage für ein besseres Verständnis der spezifischen Zwänge und Widersprüche schaffen, die nicht nur in den

Schulen herrschten, sondern sich besonders folgenreich in ihrer näheren und weiteren Umgebung festsetzten.

Als erster Schritt in diese Richtung sei angemerkt, dass sich die Broschüre aus Toronto – wie auch das breitere Netz von Diskursen und Entwurfspraktiken, für das die Debatten um die Ideologie der offen angelegten Schulen standen – kaum von dem Kontext ihrer Entstehungsjahre und insbesondere von den globalen Revolten trennen lässt, in denen Infrastruktur- und Bauprojekte zum Gegenstand heftiger Verwerfungen wurden. Diese Kämpfe drehten sich um das, was ich als *Gegensicherheit (counter-security)* bezeichne; und sie erstreckten sich von der Mobilisierung gegen Giftmülldeponien über antikoloniale Angriffe auf militärische Produktionsstätten bis hin zu bemerkenswerten Bündnissen von Forschungseinrichtungen und militanten Organisationen in kommunalen Auseinandersetzungen über den Bau von Flughäfen und neuen Autobahnen durch Arbeiterwohnviertel. Toronto selbst war Schauplatz einer umfassenden Mobilisierung gegen einen Autobahnbau, die nur zwei Jahre vor Veröffentlichung des Pamphlets ihren Höhepunkt erreichte.[6] Bei näherer Betrachtung waren dies auch die Jahre, in denen Barrikaden und die Besetzung des städtischen Raums als prägnante Erscheinungsformen im gesamten globalen Norden und insbesondere im Kontext der Studierendenaufstände in das Blickfeld der Öffentlichkeit traten.

Diese Furcht vor kollektiver Aktion und massenhafter Verweigerung bildet den Hintergrund, vor dem sich die offen, als Großraum angelegten Bildungsarchitekturen entfalteten, aber auch in Widersprüche gerieten. Dass die Student*innen auf die Barrikaden gehen, sollte nicht etwa durch Veränderungen gesellschaftlicher Strukturen verhindert werden, sondern durch eine Umgestaltung der physischen und operativen Struktur der Institutionen, in denen sie studierten – bis hin zur Auflösung der ungeliebten Wände. Solche Transformationen sollten Designideologien der Modularität und Flexibilität sowie ein non-hierarchisches Image fördern. Die Art der Umsetzung implizierte jedoch eine unterschwellige Form der Erziehung von Student*innen wie Lehrer*innen: Im Zeichen von freier Wahl und kreativer Flexibilität wurde ihnen die Verantwortung darüber übertragen, sich selbst einen Anschein von Struktur und Produktivität zu geben. Auf diese Weise spiegelte sich im Raum wider, was Collier und Lakoff über die Art und Weise anmerkten, wie die breit verteilte Vorbeugung darauf aufbaut, die Bürger*innen inoffiziell in Dienst zu nehmen und sich dabei auf vorausgesetzte Mechanismen der „gegenseitigen Hilfe" zu stützen.[7] Der Staat entlehnt Begrifflichkeiten aus der anarchistischen Sprache und verkehrt sie in ihr Gegenteil, um den Fortbestand der Zivilgesellschaft zu verteidigen. Oder, um es in den Worten der Broschüre zu sagen: „Wir glauben, dass sich größere Sicherheit einstellt, sobald die Lehrer*innen daran gewöhnt sind, die Verantwortung für Veränderungen und Verbesserungen ihrer eigenen Situation zu übernehmen" – lange bevor man ihnen beibringen muss, buchstäblich ihre eigenen Türen zu verbarrikadieren.[8]

Seit Langem haben sich die amerikanischen Bildungsräume in hohem Maße auf eine bestimmte Ausrichtung von „Offenheit" eingestellt. Dies zeigt sich unmissverständlich in der altbekannten pastoralen Ästhetik, die in den Raumfantasien eines ländlich anmutenden Campus am Stadtrand oder der eingehegten Pseudo-Naturräume bestimmter städtischer Campusse wie Yale zu besichtigen ist.[9] Man kann das auch an Klassenzimmerdesigns für Grund- und weiterführende Schulen erkennen, die auf einer Blick-Durchlässigkeit nach außen basieren, beispielsweise bei der gläsernen Hülle der 1940 in Illinois erbauten Crow Island School. Insbesondere mit der umfassenden Verbreitung der Klimaanlagen um die Jahrhundertmitte und mit den architektonischen Umgestaltungen, die sie in Schulen wie auch Büros ermöglichten (bei vollkommener Verleugnung der Sonneneinwirkung), wurde die Vorstellung zugänglicher Grünflächen gefördert, um sie gleichzeitig visuell und olfaktorisch auf Distanz zu halten: hinter Glasfronten, die sich oft nicht einmal öffnen lassen. Das rückt die Idee des Blickfelds als kontemplativem Hintergrund in den Vordergrund: eine Engführung von visueller „Zurückhaltung" und einem im Wortsinn gerahmten Bild von Restauration und Wachstum.

Dies muss im Kontext einer architektonischen Internalisierung eines bestimmten Landschaftsbilds gelesen werden, das sowohl im Bildungsbau als auch in der Gestaltung des gelebten Raums im weiteren Sinne eine wichtige Rolle spielt. Es handelt sich um ein Bild, das in der Vorstellung der *Bürolandschaft* zutage tritt, wie sie von den Architekturberater*innen des Quickborner Teams und ihrem Umfeld formuliert wird. Solche Entwicklungen in der Bürogestaltung sind nicht die Ursache für diejenigen in Ausbildungsstätten, eher teilen sie gewisse Ideologien von Kreativität, Training und Enthierarchisierung. Wenden wir uns jedoch dem Büro selbst zu, so erkennen wir schnell die Einschränkungen eingeforderter Kreativität und die Verwerfungslinien, an denen Autonomie und Spontaneität auf engstirnige Vorstellungen von Wissen und seinen Subjekten stoßen.

Welcher Wandel artikuliert sich nun im Bild der *Bürolandschaft*? Im Kern geht es um eine Verschiebung, weg von der innenarchitektonischen Inszenierung eines festgelegten Settings für individuelle Mitarbeiter*innen, hin zu einer Gestaltung ihres Handelns. Damit einher geht die Artikulation einer entgrenzten Flexibilität und eines Netzwerks möglicher Workflows. Angestellte werden hier als messbare Inputs in einem autopoietischen System betrachtet und doch unbeirrt von ihrer entscheidenden Einzigartigkeit als „Menschen" angesprochen. Dieser Widerspruch findet sich in höchst ernüchternder Form im Begriff der „Humankapitals"; seine Verbreitung geht auf jene Jahre zurück, in denen das Bürolandschaftsdenken in den Vereinigten Staaten und anderswo Einzug hielt. Eine umfassende Auseinandersetzung mit dieser Thematik würde hier zu weit führen; stattdessen werde ich drei

„Bürolandschaft" nach Kurd Alsleben, 1964; entstanden im Zusammenhang der Organisationsplanung und -beratung des Quickborner Teams

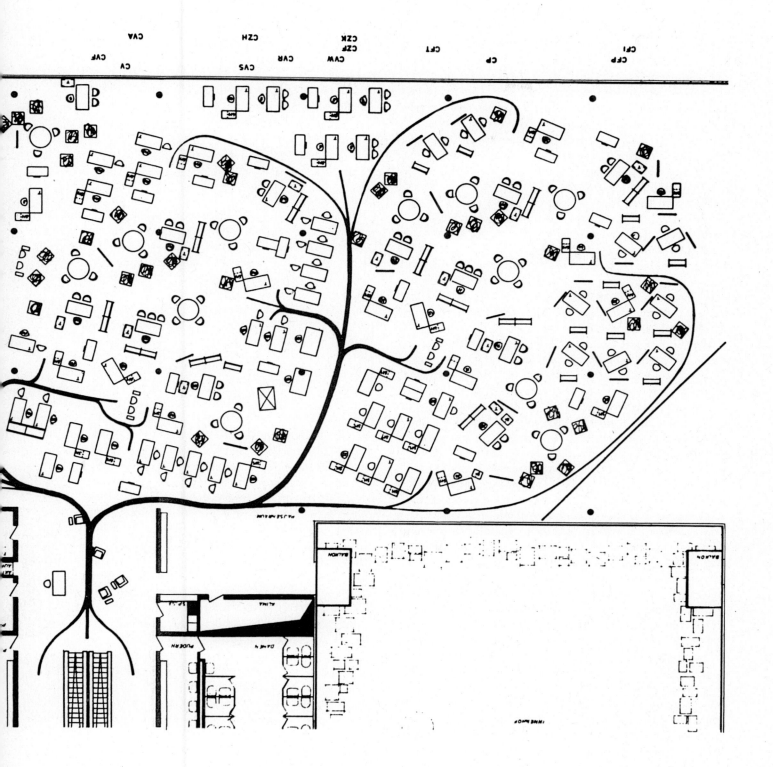

entscheidende Aspekte der für sie grundlegenden Auffassung der Beziehung zwischen gestaltetem Raum und menschlichem Handeln aufzeigen.

Erstens verschleiert dieser Diskurs im Grunde seine eigene Leitbildfunktion, indem er die befreiende Kraft einer *Abschaffung* postuliert. Diese Büros werden propagiert als „Versuch, die Interaktion zwischen den Mitarbeitern zu optimieren, indem traditionelle physische Barrieren, die den Arbeits- und Kommunikationsfluss behindern, *abgeschafft* werden [...], die *Abwesenheit* von Wänden, die sich vom Boden bis zur Decke erstrecken, ist das Hauptmerkmal offen angelegter Großraumbüros.“[10] So gesehen steht diese Abschaffung unter dem Zeichen des Rückbaus früherer Architekturvorstellungen, die eine natürliche Entfaltung des Geschehens – im Klartext: das Aufblühen einer bequemen, profitorientierten Kreativität – behinderten, es künstlich blockierten durch traditionelle Hierarchien und Abtrennungen, für die insbesondere eine Bauform verlässlich zum Sündenbock taugte: die Wand.

Zweitens werden Konzept, grafische Darstellung und tatsächliche Nutzung kurzgeschlossen und in eins gesetzt, was in den Quickborner-Diagrammen selbst am deutlichsten zum Ausdruck kommt, in denen eine Rasteranordnung von Schreibtischen von einem unregelmäßigen Geflecht möglicher Bewegungen abgelöst wird, in denen eigenständige Elemente „freie“ Bewegungsströme modellieren und kanalisieren (die wiederum zu neuen Formen gerinnen, die sich im Interieur verstärken und spiegeln).[11] Entscheidend ist jedoch, dass diese Räume nicht einfach nur grafisch erfasst sind. Vielmehr könnte man sie selbst als Diagramme – beziehungsweise im Sinne des Philosophen Gilles Deleuze als „abstrakte Maschinen“ – betrachten, die sowohl eine Landkarte der Beziehungen zwischen den verschiedenen Kräften darstellen als auch die jeweils erwünschte Funktionalität über und trotz aller Hindernisse oder Reibungen ermöglichen.[12] Dies sind die beiden Seiten, die in dieser *Bürolandschaft* und ihrer buchstäblichen Entsprechung von sozialen Beziehungen einerseits und grafischen Darstellungen möglicher räumlicher Verhältnisse andererseits zusammentreffen. Daraus ließe sich bei Bedarf eine Gleichung ableiten: Erscheint ein Raum im Diagramm ausreichend variabel und offen für innovative und spontane Flüsse und Berührungspunkte, so wird das auch auf die entsprechenden Formen von nicht planbarer Bewegung und kreativem Austauschs zutreffen – und damit auch auf die Sozialität und Produktivität, die hier erzeugt und bewahrt wird.

Der dritte Aspekt bezeichnet eine kritische Wende: Die Befähigung des Raumes, diese Effekte hervorzurufen, wird von jedweder strukturell festgelegten Vergegenständlichung losgelöst. Stattdessen wird eine Idealvorstellung des Modularen zelebriert, die die Nutzer*innen selbst mit Leben und Sinn füllen. Inkarnationen und Reinkarnationen der *Bürolandschaft* sollen sich der Inneneinrichtung als „Hülle, Szenenbild und Kulisse“ bedienen, als „Bühne mit beweglichen Trennwänden und Arbeitsplätzen“.[13] Sollte

also ein Entwurf hinter den in ihn gesetzten Erwartungen zurückbleiben, lässt sich das auf die Mitarbeiter*innen selbst zurückführen, die, wenn es darum geht, Kosten zu senken und Personalabbau zu betreiben, vielleicht einfach nicht das angemessene Engagement gezeigt haben, um das kreative Potenzial ihrer Umgebung und damit ihrer geistigen Kapazitäten zu erschließen.

Provisorische Barrikaden

Zusammengenommen bilden diese Prinzipien – die Abschaffung vermeintlicher Einschränkungen, die grafische Erfassung von Aktivitäten und die Forderung nach einer „Aktivierung“ der Nutzer*innen – die Kernoperationen der Ideologien offener Grundrisse, und sie bewahren sich diese Bedeutung auch im Kontext pädagogischer Interpretationen. Die Schule wie auch das Büro verschleiern ihre Kontrollfunktion hinter den Werten der Spontaneität, Modularität und Adaptionsfähigkeit, während sie weiterhin „korrekte“ Formen der Produktivität und Selbstoptimierung skizzieren und in unbegrenztem Maße einfordern – insbesondere solche, deren Relevanz sich mit der steigenden Bedeutung immaterieller Arbeit und postfordistischer Betriebsschemata im globalen Norden steigern. Auf den Punkt gebracht, haben wir es hier mit einem hocheffizienten Design zu tun, das der Aufhebung der Kluft zwischen Flexibilität und Prekarität physischen Rückhalt gab und eine Zukunft in der restlosen Schließung der Lücke zwischen Büro und Kindergarten in Fantasien superbequemer Sitzsäcke vom Silicon Valley bis zu WeWork finden sollte.

Egal wie intensiv dieses Verfahren auch betrieben wurde, um die unüberbrückbare Lücke zwischen Planung, Realisierung und Nutzung mit den Mitteln von Grafik und Diagramm zu schließen, konnte es doch die Reibungen, die sich in seinem changierenden Umfeld aufstauten und auf verschiedenste Art sichtbar wurden, nicht wirklich auflösen. In gewisser Weise zeigte sich die Problematik in Ansätzen, die das erwähnte Projekt der Neutralisierung aufrechterhielten, während sie jegliche Illusionen eines fortschrittlichen Neohumanismus und einer ästhetischen Erziehung zunichtemachten. Eine solche Perspektive nahm das Projekt der „Theorie des wehrhaften Raums“ ein, wie sie der Architekt Oscar Newman 1972 in seinen Thesen zu Territorialität, Überwachung, Abbild und Milieu aufgestellt hat (die auch heute noch in Handbüchern und Workshops zu Sicherheitsmethoden auf dem Campus auftauchen) – oder seine Brüder und Schwestern im Geiste, die dem diffusen Gefühl einer sozialen Krise zu begegnen suchen, indem sie alle Hecken in Barrikaden und alle Nachbarn in Polizisten verwandeln. Im pädagogischen Kontext bezieht sich dies insbesondere auf den Vandalismus, wie in der „Einteilung in Verhaltenszonen“ der Studienadministratoren George Smith Jackson und Charles Schroeder, die damit das Problem der „Stimulations-Sucher“ lösen wollten, oder die Behauptung des Landschaftsarchitekten Michael Weinmayr aus dem Jahr 1969, „neunzig Prozent dessen, was als Vandalismus bezeichnet

wird", könne „durch Design verhindert werden".[14] Auf noch andere Weise verschoben sich die Grenzen der immer neuen Sicherheitspolitiken vor allem durch das oben erwähnte breite Spektrum der Auseinandersetzungen um die Ordnung des Raums und durch die tiefgreifende Ungleichheit in einem ganz anderen Bereich der Sicherheit: dann nämlich, wenn es um den Zugang zu medizinischer Versorgung, angemessener Nahrung, Unterkunft und die Möglichkeit geht, nicht von Polizei und Militär angegriffen und von ihnen weder bedroht zu werden noch als Bedrohung zu gelten.

Letztlich muss aber die relative Sichtbarkeit und Intensität vieler dieser Kämpfe im Kontext der unzähligen kleinen Begegnungen und Aushandlungsprozesse von Lehrer*innen wie Schüler*innen innerhalb dieser Bildungsarchitekturen gelesen werden, aus denen sich die Mikropolitik von Räumen bildet, die ja zumindest teilweise gerade solche Formen von Individualität fördern sollten, die ohne den Rückgriff auf die Muskelspiele staatlicher Macht kontrolliert werden konnten. Denn wie das Großraumbüro lief das Bild eines freien, selbstbestimmten Bildungsraumes den materiellen Bedingungen zuwider, die dieses Bild in der Realität konstituierten.

Aber diese Bedingungen waren nicht immun gegen überraschende Spielarten von Wider- und Eigensinn. Die Soziologin Kate Evans zum Beispiel stellte fest, dass „genau die Barrieren, von denen die Bildungsarchitekten behaupteten, sie würden sich auflösen […], in Wirklichkeit verfestigt und in einigen Fällen als Reaktion auf die neuen Formen sogar in die Höhe getrieben werden". Und wie sie und andere bemerkten, nahm dies oft recht buchstäbliche Formen an, wenn nämlich die Frustration über die erzwungene Offenheit zu einer Reihe kleinerer taktischer Neuerungen und Umwidmungen des umkämpften Territoriums führte: Blockaden des freien Durchgangs mit „niedrigem Mobiliar", Einsatz von Bücherregalen und Tafeln als Wänden, wo es vorher keine gab, und Verwendung von Lehrmaterial zur Abdeckung von Türen, die eigentlich den Durchgang für kreative Prozesse erleichtern sollten.[15]

Das soll nicht heißen, dass solche Mikro-Innovationen „fortschrittlich" waren, und es soll auch nicht heißen, dass es keine wirklich wichtigen Aspekte bei dem Versuch gab, Bildungsarchitekturen zu schaffen, die mit den offenkundig repressiven physischen Manifestationen traditioneller Bildung brachen. Vielmehr geht es darum, das hier vorherrschende spannungsgeladene Kontinuum zwischen Gebrauch und Missbrauch besser zu verstehen und zu sehen, wie bestimmte Verhaltensweisen auf den Plan traten, um Konzepten zu begegnen, die kaum Gedanken an eine reale Nutzung verschwendeten, selbst wenn sie die Kluft zwischen Diagramm und realem Handeln zu überwinden suchten. In diesem Raum der Auseinandersetzung und Konfrontation konnte eine andere Art der Bildung Gestalt annehmen, wie sie es außerhalb der formalen Bildungsstrukturen in immer neuen Revolten von Mitte der 1960er bis Ende der 1970er Jahre tat – Revolten, die für die Weigerung standen, die Notwendigkeit oder Neutralität der ihnen oktroyierten infrastrukturellen und territorialen Projekte

zu akzeptieren. Es handelt sich um eine Bildung, die von den intimen Kenntnissen derjenigen ausgeht, die die Besonderheiten eines Raumes besser kennengelernt haben als seine Gestalter*innen und die den Boden für jedes echte Projekt der *Gegensicherheit* schaffen.

Aus dem Englischen von Clemens Krümmel

1 Barbara Beardsley, Karen Bricker und Jack Murray, „Hints for Survival in Open Plan Schools", *Curriculum Theory Network* 11 (1973), S. 47–64.

2 Stephen J. Collier und Andrew Lakoff, „Distributed Preparedness: The Spatial Logic of Domestic Security in the United States", *Environment and Planning D: Society and Space* 26/1 (2008), S. 7–28, hier S. 8.

3 „7 Tips for Classroom Setup to Guard Against a School Shooter", ALICE Training Institute (2014); online https://www.alicetraining.com/alice-institute-training/7-tips-setting-classroom-support-alice-concepts/, abgerufen am 20. März 2020.

4 Vgl. etwa Neville Bennett und Terry Hyland, „Open Plan: Open Education?", *British Educational Research Journal* 5/2 (1979), S. 159–166.

5 Beardsley u. a., „Hints for Survival in Open Plan Schools", S. 3.

6 Vgl. Christopher Klemek, *The Transatlantic Collapse of Urban Renewal: Postwar Urbanism from New York to Berlin*, University of Chicago Press, Chicago und London 2011, S. 132.

7 Collier und Lakoff, „Distributed Preparedness", S. 15.

8 Beardsley u. a., „Hints for Survival in Open Plan Schools", S. 2.

9 Ted Moore verbindet dies zu Recht auch mit der hartnäckigen amerikanischen Ideologie des Pastoralen im Allgemeinen und stellt fest, wie deren Subtext eine solche Ideologie suggeriert: „Welche andere Nation hat die Menschen reich genug gemacht, dass sie die Hauptquelle dieses Überflusses nicht ausschöpfen mussten?" Ted Moore, „Creating an Idyllic Space: Nature, Technology, and Campus Planning at the Michigan Agricultural College, 1850 to 1975", *Michigan Historical Review* 35/2 (2009), S. 2.

10 Mary D. Zalesny und Richard V. Farace, „Traditional versus Open Offices: A Comparison of Sociotechnical, Social Relations, and Symbolic Meaning Perspectives", *The Academy of Management Journal* 30/2 (1987), S. 241 [Hervorhebung des Autors].

11 Das ist die Form der Anordnung, die dann von Archizoom im Rahmen der spekulativen und nihilistischen Erweiterung ihrer Entwurfslogik in „No-Stop City" aufgegriffen und radikalisiert wurde: Das Büro hat ausgedient, an seine Stelle tritt eine geradezu infektiöse Operationalität, die sich zu einem totalen Urbanismus ohne Ende ausbreitet.

12 Vgl. Gilles Deleuze, *Foucault*, übers. von Hermann Kocyba, Suhrkamp, Frankfurt am Main 1987, S. 56–60.

13 Francis Duffy und John Worthington, „Design for Changing Needs", *Built Environment*, 1/7 (1972), S. 458–463.

14 George Smith Jackson und Charles Schroeder, „Behavorial Zoning for Stimulation Seekers", *Journal of College and University Student Housing*, 7/1 (1977), S. 7–10; Michael Weinmayr, „Vandalism by Design: A Critique", *Landscape Architecture* 1/59 (1969), S. 286.

15 Kate Evans, „The Physical Form of the School", *British Journal of Educational Studies* 1/27 (1979), S. 29–41.

Quellentexte

Editorische Notiz

Die hier zusammengestellten Quellentexte sind teils aus dem Englischen, Französischen und Portugiesischen übersetzt, teils entstammen sie deutschsprachigen Publikationen. Die bibliografischen Angaben und Abbildungsverweise wurden vereinheitlicht, soweit möglich und sinnvoll, jedoch nicht alle Abbildungen aus den Ursprungspublikationen übernommen. Die deutschsprachigen Originale sind ansonsten unverändert nachgedruckt, auch was Begriffe anbelangt, die heute so nicht mehr verwendet würden (z.B. „Rasse" oder „Defekt"); lediglich offensichtliche Tippfehler wurden stillschweigend bereinigt. Die Übersetzungen bedienen sich wie die neu verfassten Essays einer gendersensiblen Sprache.

Forderungen an die Schulbauplanung

Lothar Juckel

Drei Jahre war es her, dass der Architekt Lothar Juckel (1929–2005) die Leitung des neu gegründeten Schulbauinstituts der Länder (vgl. dazu auch den Beitrag von Kerstin Renz in diesem Band) in West-Berlin übernommen hatte, als er 1967 in der Zeitschrift *Der Baumeister* den hier wiederabgedruckten Programmtext zur Schulbautheorie und -praxis veröffentlichte. Zu diesem Zeitpunkt schien vieles, ja alles möglich, von der pädagogischen Kybernetik bis zu Schulzentren im „Hallenbau"-Verfahren. Der ehemalige Mitarbeiter von Hans Scharoun in Berlin und Werner Hebebrand in Hamburg lässt die Optionen und Potenziale der in der Bundesrepublik bereits angestoßenen Reformen und Modernisierungen Revue passieren und spekuliert darüber, wie „neue Organisationsformen des Schullebens einen entscheidenden Einfluss auf die Entwicklung des gesellschaftlichen Lebens wie auf die Gestaltung städtischer oder städtebaulicher Zusammenhänge" haben werden. Als die Kritik an vielen der Ideen und Konzepte, die am Schulbauinstitut erarbeitet worden waren, bereits zugenommen hatte – vor allem in den Kultusministerien der konservativ regierten Bundesländer regte sich Widerstand –, verließ Juckel die Forschungseinrichtung 1970 wieder. Fortan widmete er sich vermehrt der eigenen Praxis als Architekt, Schwerpunkt Schulbau. Mit seiner Frau Ingrid Juckel nahm er an vielen Wettbewerben bundesweit teil; gemeinsam entwarfen sie unter anderem die Gesamtoberschule Charlottenburg in West-Berlin, die zwischen 1975 und 1978 errichtet wurde. Juckels architektonischer und publizistischer Nachlass wird in der Akademie der Künste in Berlin verwahrt.

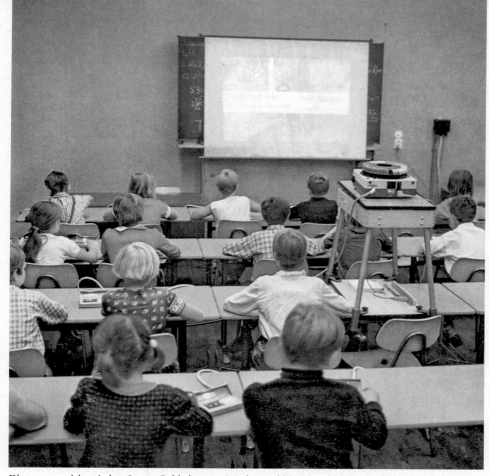

Klassenunterricht mit dem System Bakkalaureus, Bundesrepublik Deutschland, o. J. [Mitte der 1960er Jahre]

Wenn „die Schule" den neuen städtebaulichen oder landesplanerischen Notwendigkeiten, Organisationsformen und Planungen sinnvoll eingefügt sein soll, wird die Welt, in der wir leben – und die zunehmend eine Stadtgesellschaft im Sinne urbaner Agglomerationen entwickelt –, wird der verstärkte Ausbau des Bildungswesens auch neue Organisations- und Arbeitsformen des Schulwesens notwendig machen. Welche neuen Schulformen, welche pädagogischen Anforderungen und Pläne kommen auf uns zu?

Die Untersuchungen der Brooks Foundation an der Stanford University in Kalifornien ergaben die Feststellung, daß sich der Umfang des Wissens während des 19. Jahrhunderts verdoppelt hatte. Nach den dort durchgeführten Vergleichen brauchte ein Schüler, der im Jahre 1800 zur Schule ging, während seines späteren beruflichen Lebens nur etwa ein Drittel bis zur Hälfte zu dem hinzuzulernen, was er sich bereits auf der Schulbank angeeignet hatte. Nach der Jahrhundertwende nahm die Notwendigkeit zu, den Wissensstoff in immer schnellerem Maße zu verstärken oder ihn gegen einen völlig

neuen auszutauschen. Der Schüler, der heute zur Schule geht, muß sich bereits jetzt darauf vorbereiten, fähig zu sein, seinen Wissensstoff während seiner späteren beruflichen Tätigkeit bis zu zehnmal erneuern zu müssen.

Damit wird die durch die Industrialisierung und Technisierung unseres Lebens bedingte Wandlung von der „Bildung als Zustand" zur „Bildung als Prozeß" mehr als deutlich.

Johannes Zielinski, einer der führenden Erziehungswissenschaftler auf dem Gebiet der Bildungsforschung, folgert aus diesem Tatbestand die neue Losung:

„Mehr lernen, schneller lernen, zeitlebens lernen!" Seiner Auffassung nach muß „Bildung als Prozeß" zu einer „dynamischen Pädagogik" führen oder „wir werden progressiv aus der Front der Wissenden herausgedrängt."

Da die „Wissensumschläge" immer schneller aufeinanderfolgen, kann in Zukunft Bildung nicht mehr Zustand sein wie in vergangenen Zeiten, sondern muß als ein unaufhörlicher und kontinuierlicher Prozeß verstanden und getätigt werden.

Bei seinen Forschungen stieß Zielinski auf das Phänomen des Regelkreises. Er baute dabei auf den Arbeiten von Norbert Wiener auf, dessen Modell „Regelkreis" eben im lebenden Organismus eine entscheidende Rolle spielt, beispielsweise bei der Steuerung der Lebensvorgänge, etwa der Atmung, des Herzschlages oder des Kreislaufs, und dort selbsttätig und automatisch funktioniert, dabei seine Tätigkeit selbständig kontrolliert. Solche selbständig wirkenden, kontrollierenden und sich selbst regelnden Systeme finden auch in vielen Gebieten der Technik weitgehende Anwendung. Zielinski entdeckte Anwendungsmöglichkeiten des Regelkreises auch in den Mikroprozessen des Lernens.

Auf Grund seiner Beobachtungen, daß in solchen Systemen in geradezu auffälliger Weise Übereinstimmungen zwischen dem, was geleistet werden soll, und dem, was tatsächlich erreicht wird, erzielt werden, lautet seine These in etwa: „Menschliches Lernen, welches der Selbstkontrolle in einem Regelkreis überantwortet wird, muß bis zum höchsten Grade das individuell Leistungsmögliche wirksam werden lassen."

Der Regelkreis wirkt wie ein technisches System, welches nach einem „Input" in Form von gegebenem Material, Energie oder Programm arbeitet und auf ein Ziel hin, das sich in Form eines Sollwertes darstellt. Die Kontrolle führt das System selbst durch. Man spricht dann von einer „Rückkopplung" oder auch von „kreisgebundener Selbstkontrolle".

Ergebnisse solcher Überlegungen führten zur Entwicklung von Übungsprogrammen für die Arbeit mit Sprachlehranlagen und Lernmaschinen im Unterricht. In den USA fand die „Revolution im Klassenzimmer" bereits weitgehend statt: Sprachlabors, Schulfernsehen, Lern- und Lehrmaschinen sowie Team-teaching werden in großem Umfange angewandt. In den Schulen der Bundesrepublik verstärkt sich die Technologie im Klassenzimmer erst langsam. So werden schätzungsweise zum Ende dieses Jahres erst rund 60 Sprachlehranlagen benutzt werden, während in England bereits in 180 Schulen solche Anlagen zur Verfügung stehen. Was die bisherige technologische Entwicklung in der Schule und damit auch die Grundlagen der Schulbauplanung anbetrifft, so lassen sich drei Phasen feststellen:

Hardt-Schule in Weilheim, 1972; Architekt: Kurt Ackermann

1. Phase:
Verwendung traditioneller Hilfsmittel (Tafel, Bücher, Karten, Rechen- und physikalische Geräte, Lichtbilder, Filme, Schulfunk).
2. Phase:
Verwendung technischer Hilfsmittel (mechanische und elektrische Lehr- und Lerngeräte, Sprachlabors, Fernsehen).
3. Phase:
Einsatz kybernetischer Maschinen, die neben den volladoptiven Lehrtätigkeiten auch schulische Organisations-, Verwaltungs- und Planungsarbeiten übernehmen werden.
Die 3. Phase befindet sich noch im Versuchsstadium.

Dem Verlauf dieser drei Phasen ließen sich zwei Parallelvorgänge zuordnen, nämlich die pädagogischen Auswirkungen der neuen technischen Medien und die Entwicklung der jeweiligen Strukturmodelle für den Schulbau. So wurde und so wird auch weiterhin das jeweilige Schulbau-Strukturmodell einerseits von der Gesellschaftsform und der normativen Pädagogik bestimmt, wie andererseits durch die in polarer Situation wirkende Technik oder technischen Medien. Beide Faktoren können, sowohl zusammen wie aber auch in Einzelwirksamkeit tätig, das in Zeit und Raum notwendige oder gerade noch mögliche SchulbauStrukturmodell wesentlich beeinflussen.

Welche Notwendigkeiten werden sich nun aus der Anwendung der neuen pädagogischen Arbeitsmethoden und Organisationsformen für die Schulbauplanung ergeben?

Der Übergang zu neuen Unterrichtsweisen, zu einer *„offenen"* Pädagogik, läßt es notwendig erscheinen zu überprüfen, welche bisherigen Planungsgrundsätze für einen neuen und nunmehr *„offenen"* Schulbau weiterhin gültig sind. Heute wissen wir noch nicht sehr viel von dem Wege, den die Planer und Architekten in nächster Zeit gehen müssen. Soviel scheint jedoch sicher zu sein, daß die hundert Jahre einer sich im Wesen gleichbleibenden „Schulhaus-Architektur" vorbei sind und daß die bisherigen Schulbau-Typen daher nicht mehr ausreichend sein dürften.

„Letztlich jedoch ist der Schulhausbau – von Ausnahmen abgesehen –, wobei mehr die Architektur als die Pädagogik den Ausschlag gab, ohne grundsätzliche Wandlung geblieben. Die Raumstruktur hat sich gegenüber der des 19. Jahrhunderts kaum verändert" (Dr. Glaser).

Dadurch rücken neben städtebaulichen Problemen die Fragen nach der Schulplanung und einer notwendigen *Rationalisierung im Schulbau* immer mehr in den Vordergrund der öffentlichen Diskussion. Der neue Schulbau wird – analog zu den bereits entwickelten Planungsmethoden im Hochschulbau, im Krankenhausbau

oder beim Bau von Büro- und Arbeitsstätten – mehr von den Vorgängen selbst bestimmt werden. Von Vorgängen, deren Anfänge sich noch vielfach im ersten Stadium befinden und über deren konkrete Notwendigkeiten und Raumbedürfnisse heute noch keine abschließenden und eindeutigen Auskünfte von den Pädagogen gegeben werden können, also *Planung für einen veränderbaren und sich ständig wandelnden Prozeß.*

Der Schulbau wird daher in der Zukunft mehr von den Programmen oder Modellvorstellungen her zu planen sein, von Programmen, die durch ständige Überprüfungen und Erfolgskontrollen nicht nur eine Dynamisierung des Unterrichtsvorganges gestatten werden, sondern auch zu Ansätzen für eine Anpassung der baulichen oder räumlichen Strukturen an diesen Prozeß führen werden.

In der Schule werden durch den Übergang zum Ganztagsunterricht und zur Fünftagewoche, durch Bildung von Leistungs- und Neigungsgruppen, durch Auflösung der starren Klassenverbände, durch Einzelarbeit im Sprachlabor und Gruppenarbeit in den Fachräumen, durch Jahrgangs- oder Verbandsunterricht mit Hilfe des Schulfernsehens und durch die Notwendigkeit, gemeinsam das Mittagessen einzunehmen, Ruhepausen einzulegen, neue Grundrißstrukturen und andere, intensivierte funktionelle Zusammenhänge im Schulbau notwendig.

Der Schulbau führt vom „Pavillontyp" zum „Hallentyp", weniger Klassenräume, mehr und besser ausgestattete Fachräume. Nicht mehr der Klassenraum wird „Heimat" sein im Sinne der alten Schulideologie, sondern das Schulhaus als Ganzes.

Die neuen Unterrichtsmethoden und Schulorganismen wie auch die modernen technischen Medien werden sich erheblich auf die schulischen Raumstrukturen auswirken, sie fordern statt additiv gereihter Klassen- und Fachräume jetzt:
variabel und flexibel zu handhabende offene Raumstrukturen,
Räume mit verstellbaren oder verschiebbaren Wänden,
Räume, die sich trennen und verbinden lassen, wodurch neue Bewegungs- und Entwicklungsfreiheiten für die verschiedenen Unterrichtsmethoden und Aufgaben gegeben werden.

Die *neue Schule* wird Fachräume und verschieden große Arbeitsräume umfassen, die untereinander zu verbinden und austauschbar sein müssen. Technische Studios mit Labors für audio-visuelle Informationen werden in zentraler Lage zu planen sein. Speziell ausgestattete Einzelgebäude für die verschiedenen Unterrichts-Fachgruppen werden die rationellste und wirtschaftlichste Lösung sein. So wird weiterhin die Auflösung der starren und rein additiven Klassenformen zugunsten von Verbandsunterricht, Gruppenarbeit und Einzelstudium es notwendig machen, ein neues System von Raumgruppen, Größen und Funktionszusammenhängen zu entwickeln, welches imstande ist, dem ständig sich wandelnden Prozeß durch eine mögliche Mitverwandlung stets auf eine neue Weise zu dienen.

Diese Forderungen werden zunächst nur das Gymnasium betreffen, später aber immer stärker auch die Planungen für die anderen weiterführenden Schularten beeinflussen.

„Die Schulgebäude für alle Schularten müssen aus der gleichen Konzeption heraus gestaltet werden und im Aufwand grundsätzlich gleich sein, nur differenziert durch den besonderen Auftrag der einzelnen Schularten." Diese Feststellung Wilhelm Bergers gilt nach wie vor und enthält bereits im Kern die *Forderung nach einer koordinierten Programmierung und Planung aller Schulbauten.* Jeder zu planende Schulbau wird die nachstehenden Ansprüche erfüllen müssen:
1. Anpassungsfähigkeit an landesplanerische und städtebauliche Bedingungen,
2. Anpassungsfähigkeit an wechselnde pädagogische Forderungen durch weitgehende Flexibilität, Variabilität und Adaptabilität,
3. wirtschaftliches Planen und Bauen durch Industrialisierung, Elementierung und Typisierung,
4. Planung der Bau-, Betriebs- und Unterhaltungskosten,
5. Mehrzwecknutzung und Austauschbarkeit.

In den Ländern und Gemeinden lauten die Aufgabenstellungen ganz konkret:
„Bei diesem großen Bedarf an Schulräumen und finanziellen Mitteln einerseits und der schwierigen Finanzlage des Landes und der Gemeinden andererseits muß versucht werden, den Schulhausbau der Zukunft mit geeigneten Maßnahmen zu rationalisieren und zu verbilligen" und

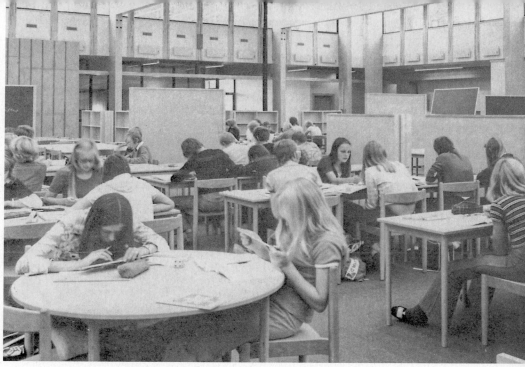

Gröndalskolan in Värnamo, Schweden, 1972; Architekt: Bengt Olof „Olle" Wåhlström

„bei möglichst kurzer Bauzeit Schulraum für möglichst viele Schüler ohne Qualitätsminderung in zweckmäßiger und vertretbarer Ausführung zu schaffen. Dabei sollen auch die neuesten Erkenntnisse im Schulhausbau berücksichtigt und dadurch günstigere Arbeitsbedingungen für Schüler und Lehrer geschaffen werden. Durch entsprechende Baugestaltung sollen die laufenden Unterhaltungskosten gesenkt werden" (Württ. Gemeindetag, Heft 15/1966).

Ohne daß bestimmte Grundforderungen aufgegeben werden sollten, müssen die *Planungsvoraussetzungen* und die allgemeinen Schulbaurichtlinien überprüft werden. Ein neues Programm fordert neue Maßstäbe und Kriterien. Wenn wir den Schulbau im allgemeinen rationalisieren wollen, unabhängig von einzelnen Experimenten, die der gesamten Entwicklung vorangehen, müßten wir von der Tatsache ausgehen, daß wiederholbare Schuleinheiten zu bauen sind. Dafür wäre wichtig, einheitliche Raumprogramme zu entwickeln. Diese einheitlichen Raumprogramme müssen ihre Basis in einheitlichen Schulmodellen finden. Damit ist gemeint, daß es nicht eine unendlich große Zahl von Schulmodellen geben sollte, sondern daß eine Einigung über eine überschaubare Gruppe von Schulmodellen erzielt werden müßte, die ihren Niederschlag in einem Katalog der Raumprogramme finden. Dieser Katalog

wiederum umfaßt wiederholbare Raumeinheiten, die durch verschiedenartige Zusammensetzungen jede gewünschte räumliche oder konstruktive Konzeption ermöglichen. Das bedeutet, daß für die verschiedenen Schularten ein gemeinsames Grundsatzprogramm aufgestellt werden muß, welches auf einer allgemein verbindlichen Maßordnung basiert, die ein Instrumentarium von Größenordnungen für die einzelnen Raumeinheiten bietet.

Eine *Rationalisierung im Schulbau* benötigt Maßnahmen dieser Art. Erst diese schaffen die Voraussetzungen für eine einheitliche Programmierung, für Typisierung, Serienplanung und für eine breitere Anwendung industrieller Baumethoden im Schulbau. Neben der Formulierung konkreter Bedingungen für spezielle Räume wird also die Erforschung und Entwicklung allgemeiner Grundlagen stehen müssen. Nur die Anwendung offener Bausysteme, die elementiert auf industrieller Basis produziert werden, erlaubt den größtmöglichen Spielraum für zukünftige Planungen und Entwicklungen. Eine Rationalisierung im Schulbau bedingt, daß Programmierung, Richtlinien und Maßordnung, Raumprogramme, Industrialisierung und Kostenplanung in einem geschlossenen Komplex behandelt werden müssen, der nur im Zusammenhang gesehen Möglichkeiten zur Behebung der gegenwärtigen Schwierigkeiten freigibt.

Was dann die Realisierung der Bauvorhaben anbetrifft, so müssen sich die Gemeinden und Städte, besser ganze Regionen, zu Schulbau-Planungsorganisationen oder Schulbau-Konsortien zusammenfinden, wie es zur Zeit bereits in mehreren europäischen Ländern mit Erfolg praktiziert wird. In diesem Zusammenhang sei auf den dänischen „Fünen-Plan" hingewiesen wie auf die bekannten Zusammenschlüsse in England. In einer Veröffentlichung des Royal Institute of British Architects heißt es: „Angesichts des größeren Umfanges von Bauprojekten vereinigen sich Architekten und formen größere Gruppen und verbinden sich auch mit Ingenieuren u. a., um eine komplette professionelle Dienstleistung für den Klienten zu schaffen. Diese Tendenz ist auch sichtbar in der Bildung von Architektenkonsortien, die Forschungsarbeiten ausführen und industrielle Konstruktionssysteme ausarbeiten."

Die Forderungen an ein *Programm für die Schulbauplanung lauten*:
1. Ausbau der Grundlagenforschung im Schulbauinstitut
2. Festlegung einzelner und wiederholbarer Schulmodelle
3. Aufstellung eines umfassenden RaumartenKataloges und einheitlicher Raumprogramme
4. Einführung der Internationalen Modularordnung
5. Überarbeitung und Abstimmung der Schulbaurichtlinien
6. Umfassende Kostenforschung, -kontrolle und -planung
7. Industrialisierung des Bauens
8. Elementierung von Bauteilen für den Schulbau
9. Produktion großer Serien
10. Gründung regionaler Schulbau-Planungsorganisationen oder Schulbau-Konsortien
11. Durchführung von Versuchsbauten und Experimenten
12. Umfassende Forschungen und Erfolgskontrollen
13. Laufende Unterrichtung der Öffentlichkeit durch Publikationen, Dokumentationen, Ausstellungen und Veranstaltungen.

Im Sinne des hier vorgeschlagenen Programms hat das Schulbauinstitut bereits eine Reihe wichtiger Forschungsvorhaben durchgeführt:
– eine Analyse und vergleichende Zusammenstellung der Schulbaurichtlinien der Länder in der Bundesrepublik Deutschland für den Bau von Grund- und Hauptschulen (veröffentlicht in: „Schulbau Forschungen 1", eine zweite Auflage mit dem neuesten Stand der Entwicklung sowie mit einer Empfehlung des Schulbauinstituts wird vorbereitet),
– einen Beitrag zur Methodik einer Analyse der Bau-, Betriebs- und Unterhaltungskosten im Schulbau (veröffentlicht in: „Schulbau Forschungen 2"), diese Arbeit gab die Grundlage für eine zur Zeit in 650 Städten und Gemeinden der Bundesrepublik laufende Untersuchung über die Schulbaukosten der Jahre 1960–1965,
– eine Untersuchung über 62 Fertigbausysteme oder -bauweisen für den Schulbau steht kurz vor dem Abschluß und wird im nächsten Jahr in einer Dokumentation mit ca. 400 Seiten vorgelegt werden.

Gesamtoberschule in Charlottenburg (Halemweg), 1978, entworfen von Lothar und Ingrid Juckel (1975–1978)

Die Empfehlung des Schulbauinstituts, bei der Überarbeitung bzw. Neufassung der Schulbaurichtlinien die Internationale Modularordnung für alle Planungen verbindlich festzulegen, soll eine erste, aber wichtigste Voraussetzung bewirken, welche imstande ist, einen umfassenden Rationalisierungsprozeß im Schulbau einzuleiten.

Wenn heute von der „Halbzeit im Schulbau", von „Rationalisierung" und „Pädagogisierung" des Schulbaus, von einer notwendigen Klärung der Planungsvoraussetzungen und Bedarfsfeststellungen gesprochen wird, so sind diese Aufgaben darüber hinaus auf unsere gesamte Situation zu beziehen, auf eine Situation, in der wir beginnen müssen, über die Planung und Gestaltung unserer Umwelt mehr als bisher nachzudenken.

Martin Mächlers Wort „Stadtbau ist Staatenbau" hat einen neuen Inhalt bekommen: „Staatenbau ist Stadtbau" oder anders ausgedrückt: Die „Urbanisation" ganzer Länder und Kontinente ist zur Aufgabe geworden. Es geht um die Frage, wie einzelne urbane Agglomerationen großer Räume miteinander wirksam gemacht werden können. Wir wissen nicht nur aus den USA, daß sich dort solche urbanisierten Zonen an den Küsten des Landes entwickelt haben. Ähnliche Tendenzen beginnen sich in der Sowjetunion, in Japan und in Europa abzuzeichnen. Hingewiesen sei in diesem Zusammenhang auf die Randstadt Holland, die Ruhrstadt, die Rhein-Main-Stadt, die Dreistadt an der Weichsel oder auf Entwicklungen im Stuttgarter Raum, im Städtedreieck Mailand-Genua-Turin, an der Mittelmeerküste, in der Region Marseille oder in der oberschlesischen Städte- und Industrie-Agglomeration.

„Halbzeit im Schulbau" bezieht sich notwendigerweise auf alles, was hinsichtlich des Ausbaus der Bildungsmöglichkeiten, der Auswahl der Bildungswege und einer neuen Organisation des Schulwesens geschieht. Solche neuen Organisationsformen, wie Grund- und Hauptschulen, Gesamtschulen oder Schulzentren, zeichnen sich bereits ab. An verschiedenen Orten in der Bundesrepublik werden Versuche in Gang

Erdgeschoss-Grundrisspläne der Integrierten Gesamtschule in Hannover-Roderbruch, 1974;
Architekt*innen: GKK [Greschik, Kälberer, Kuhlen] + Partner

gesetzt oder befinden sich bereits in einem fortgeschrittenen Stadium. Wenn wir die Planung der Schulbauten im Rahmen der gesellschaftlichen Aufgaben sehen und zugleich im Hinblick auf die Planung unserer Umwelt in den Städten, Vorstädten oder in den ländlichen Gemeinden unseres Landes, so wäre hier auch die Frage nach den strukturellen Planungsmaßnahmen zu stellen, die notwendig werden, um auch die Lebens- und Wohnformen unserer Gesellschaft auf diese neue Situation einzustellen.

Alexander Mitscherlich hat wohl zu Recht auf die „Unwirtlichkeit unserer Städte" hingewiesen, auf die Versäumnisse der vergangenen Jahrzehnte bei der städtebaulichen oder regionalen Planung. Die vielgepriesene „Verdichtung", d.h. die nur quantitativ dichtere Bebauung der Stadt- oder Wohngebiete, wird uns eine qualitative Strukturveränderung oder verbesserung allein nicht bringen, wenn nicht neue und bessere Organisations- formen hinzutreten, die zugleich auch die Umgestaltung der Stadt- oder Wohnland- schaft bewirken.

Die Bildung von Mittelpunktschulen oder Dörfer-Gemeinschaftsschulen auf dem Lande, Schulzentren in den Städten und Gesamtschulen in den Großstädten unter- streichen die Bemühungen, mit Hilfe von größeren und damit wirtschaftlicheren Schuleinheiten ein Maximum an Bildungs- angebot und Entfaltungsmöglichkeiten zu bieten. Diese „Großschulen" bedürfen natürlicherweise der Gliederung und Differenzierung wie auch des Offenhaltens für weitere, heute noch nicht überschau- bare schulische Entwicklungen.

Der „Hallentyp" – der die nächste Phase des Schulbaus wesentlich beeinflussen dürfte – bietet durch die Bildung eines „core", eines Zentrums mit Halle, Bibliothek, Mensa usw., einen „Ort der Begegnung" für alle Schüler und Lehrer einer Schule, der in Form eines „Marktplatzes" oder „pädagogischen Zentrums" vorzüglich als ein Instrument der Demokratisierung unseres Schullebens geeignet ist.

Dabei erhalten die erforderlichen Verkehrsflächen einen anderen Charakter, sie werden Nutzflächen im Sinne von allgemeinen Aufenthaltsräumen sein, Aufgaben erhalten, die anderswo „Hotel- hallen" oder „Theaterfoyers" wahrnehmen. So werden auch neue Organisations- formen des Schullebens einen entschei- denden Einfluß auf die Entwicklung des gesellschaftlichen Lebens wie auf die Gestaltung städtischer oder städtebaulicher Zusammenhänge ausüben. So dürfen wir wohl auch erwarten, daß die Schulen, wenn sie erst wieder vom Rande in das Zentrum des Wohnquartiers oder Stadtviertels zurückgekehrt sind, mehr sein könnten als „Schulhäuser", nämlich universelle *„Informationszentren"*, die allen Menschen offen stehen.

Die Bündelung aller kulturellen und Bildungsaktivitäten in allgemeinen und universellen Informationszentren wird in einem besonderen Maße die „Schule" zur sozialen und gesellschaftlichen Mitte eines Wohnquartiers oder Stadtviertels werden lassen. Die Stadtplaner erhalten so durch die veränderte Pädagogik einen neuen Ansatz zur Bildung von wirksamen Stadtzentren oder zentralen Orten.

Darüber hinaus wird die zukünftige Schule sehr viel mehr als bisher im Bereich des sozialen Verhaltens und der sozialen Organisation tätig werden. Diese Funktion der sozialen Begegnung und der sozialen Integration in einem universellen Informationszentrum wird die Entwick- lung zukünftiger Raumstrukturen ebenso beeinflussen wie die Verwendung kybernetischer Maschinen. Das bedeutet offene und flexible Raumstrukturen und Bausysteme. Andererseits werden die vielseitigen Anwendungsmöglichkeiten der kybernetischen Maschinen es gestatten, laufend die Raumprogramme und die Zusammenhänge mit den Unterrichtsprogrammen zu überprüfen wie auch auf der Basis neuerer pädagogi- scher, technischer und wissenschaftlicher Veränderungen neue Gesetzmäßigkeiten für die Schulbauplanung zu entwickeln.

Quelle: Lothar Juckel, „Forderungen an die Schulbauplanung", *Baumeister. Zeitschrift für Architektur, Planung, Umwelt* 64/1 (1967), S. 9, 88, 90

Ansätze zu einem konkreten Bauen

I. Bauformen im Bewußtsein von Kindern

Mechthild Schumpp

Städtebauliche Planungen, die „nicht oder nicht genügend durch Bildungsprozesse vermittelt, sondern sozialtechnisch eingeführt werden", verhindern die „emanzipatorischen Auswirkungen" ebensolcher Entwürfe. So fasste Mechthild Schumpp einen zentralen Gedanken ihrer Dissertation über *Stadtbau-Utopien und Gesellschaft* zusammen, mit der sie 1970 an der Universität Gießen promoviert wurde (und die 1972 als Buch erschien). Die junge Soziologin hatte zu diesem Zeitpunkt bereits wiederholt auch publizistisch die Bedeutung solcher Vermittlungsarbeit betont. Unter anderem in der *Bauwelt* erprobte sie die Möglichkeiten von Nutzer*innenbefragungen. Die großangelegte Studie über „konkretes Bauen" von 1967, die hier in Auszügen wiederabgedruckt wird, war eine Pionierleistung in der Erkundung kindlicher Geografien. Sie widmet sich der Schule als „verhaltensprägende Kraft", die wie keine andere öffentliche Institution einst familiäre „Funktionen des Schutzes, der Betreuung und Anleitung, der Orientierung und der Überlieferung von Normen und Traditionen" übernommen habe. Mit der Methode des Interviews machte sich Schumpp daran, die Wahrnehmung und das „noch offene Bewusstsein" von Kindern zu erhellen, die in einem konkreten Schulumfeld einen Großteil ihrer Tage verbringen. Die ausgewählte Schule war ein Neubau in Baunatal bei Kassel, einer Gemeinde, in der sich 1957 eine Zweigstelle des Volkswagenwerks angesiedelt hatte. Das Gebäude war von Manfred Throll, Schumpps späterem Ehemann, entworfen worden, mit dem sie vielfach, unter anderem 1969 bei einer Studie zur „Verflechtung Universität–Stadt" (am Beispiel der Universität Bremen), kooperierte. Die Mittelpunktschule Baunatal war auf der Grundlage eines differenzierten Raumgefüges konzipiert, das „die Nutzungsmöglichkeiten erweitern und ein Milieu bilden [sollte], das eine Entfaltung sowohl der Klassengruppe als auch des Einzelnen begünstigt" (Throll). Schumpp fragte nach, wie die Schülerinnen die Realität dieser Konzeption erlebten.

Diese Untersuchung steht im Rahmen des von vielen Perspektiven her anzuvisierenden Problemkreises „gesellschaftliche Veränderung". Die Möglichkeit solcher Veränderung wird in einer spontanen und unreglementierten Entfaltung von „unten" gesehen, d.h. in einer Veränderung der Erziehungsmethoden und -ziele im Sinne der Auflösung des herrschaftlichen Prinzips, das verknüpft ist mit autoritärer Erziehung. Zum wissenschaftlichen Stand in dieser Sache soll nur so viel gesagt sein, daß nach wie vor – wenn vielleicht auch subtiler als z.B. im 19. Jahrhundert – Erziehung real sich als „Stempel der Erwachsenenwelt" auswirkt. Das setzt einen kaum zu durchbrechenden circulus vitiosus in Gang: verhärtete und verdinglichte Bewußtseinsstrukturen werden noch offenem Bewußtsein aufgesetzt und verhindern so qualitative Veränderung. Wirksame Eingriffe hängen in erster Linie von der Einsicht bzw. dem Bewußtseinsstand der Pädagogen ab, der wiederum mit der Gesamtgesellschaftsstruktur zusammenhängt. Wenn man aber davon ausgeht, daß die materielle Umwelt nicht nur Bewußtseinsstrukturen widerspiegelt, sondern auch verhaltensprägenden Einfluß auf den Menschen selbst gewinnt, so ist ebenso evident, daß eine gestaltete Umwelt, die bewußt auf Veränderung dieser Strukturen abzielt, zumindest im Schulbau autoritären pädagogischen Tendenzen Widerstand entgegensetzen kann. Die im obengenannten Sinne progressiven pädagogischen Intentionen können durch die materielle Umwelt unterstützt werden.

Unter diesem Aspekt müßten auch aktuelle Tendenzen im Schulbau durchleuchtet werden, die in völliger Ignorierung des wissenschaftlichen Erkenntnisstandes geschlossene Systeme „von oben" her vorschreiben.[1] Die durchgängig einheitliche Begründung der finanziellen Ersparnisse, die nur mühsam mit der Geringfügigkeit der tatsächlichen Ersparnisse fertig wird,[2] negiert jegliche gesamtwirtschaftliche Überlegungen – so zum Beispiel, daß erhöhte Bildungs- und Ausbildungsinvestitionen erhöhte volkswirtschaftliche Kraft nach sich ziehen[3] – und läßt hinter einer latenten Fetischisierung des Geldes anderes vermuten: nämlich eine Tendenz zur zentralen Reglementierung, die die Prozesse der Sozialisierung und Anpassung fördert „als eine Technik, die ebenso

meßbar ist wie alles andere".[4] Einheitliche, starre Richtlinien, verbunden mit industriellen Fertigungsmethoden unter Zugrundelegung vorindustrieller und vorwissenschaftlicher Ausgangspunkte, verurteilen jegliche ungedeckten und vom Schema abweichenden Initiativen von vornherein zum Scheitern. Die völlige Unterordnung geistiger und kultureller Sachverhalte, die mit dem Bildungsanspruch der Schule verknüpft sind, unter das Gesetz des Tauschwertes wird beschlossen. Dabei bleiben differenziertere Überlegungen, ob vielleicht gewisse materielle Konstellationen Einflüsse auf Lern- und Aufnahmebereitschaft des Kindes haben – nun auch tauschwertig umzumünzen –, auf der Strecke. Die Schule ist zu einem Objekt geworden, auf das man die Marktgesetze ohne weiteres anwendet. Die Kinder scheinen der Gesellschaft nur noch als Material bedeutsam zu sein, mit und an dem Zwecke, diktiert von der Wirtschaft, verwirklicht werden müssen. Nach ihrer Eigenart, daß sie eigenen Willen, andere Interessen, Fragestellungen haben, sich ein ganz anderes Bild als der Erwachsene von der Welt machen, wird nicht gefragt.[5] Hartnäckig wird übersehen, daß die Schule verlorengegangene Funktionen der Familie, die für die Entwicklung des Kindes ausschlaggebend sind, mit übernehmen muß, nämlich Funktionen des Schutzes, der Betreuung und Anleitung, der Orientierung und der Überlieferung von Normen und Traditionen, die das Kind zunächst braucht, um sich in der Welt überhaupt zurecht zu finden. Damit gewinnt die Schule verhaltensprägende Kraft, wie keine andere öffentliche Institution.[6]

Die Verfasserin sieht einen Ansatz zum Aufdröseln des oben erwähnten Kreislaufes darin, das noch offene Bewußtsein von Kindern anzusprechen und zu entziffern. Bei kritischer Einstellung wird man zwar in Antworten von Kindern bereits eine Vielzahl sowohl von Erwachsenen als auch von der materiellen Umwelt vorgeformter Reaktionen finden, doch brechen durch dieses Geflecht an manchen Stellen durchaus noch spontane und eigenständige Ansätze, die es festzuhalten gilt.

Dabei wird nicht verkannt, daß diese vergleichsweise bescheidenen Ansätze sich gegenüber dem emphatischen und utopischen Anspruch der Eingangsüberlegung wie kleine und kleinste Schritte

ausnehmen. Es ist jedoch so, daß selbst in sehr begrenzt erscheinenden Wirklichkeitsstrukturen – würde man sie nur ernst genug nehmen und intensivieren – größere Zusammenhänge sichtbar werden können. Erkenntnis der Wirklichkeit geschieht nicht durch das bloße Ansammeln von Fakten und deren rationale Erklärung. Erkenntnis wird erst dann vermittelt, wenn die Fakten als Teile eines strukturellen Ganzen begriffen werden. Das Ganze kann also bereits durch die Erkenntnis je einzelner Fakten durchsichtig gemacht werden.[7] Solche Fakten zu ermitteln oder wenigstens zu zeigen, wo sie aufzufinden sind, ist Ziel dieser Studie. Sie versucht, einigen Aufschluß darüber zu gewinnen,
– ob Kinder Raumformen überhaupt beurteilen können,
– ob sie bestimmte Bauformen bevorzugen oder ablehnen,
– welche Kriterien dafür ausschlaggebend sind
– und ob sie darüber hinaus einzelne Verhaltensweisen bestimmten Bauformen zuordnen;

das heißt allgemein: über die differenzierten Wechselwirkungen zwischen menschlichem Bewußtsein und Materie wenigstens einige Ansätze zu explizieren. In diesem Zusammenhang ist hinzuweisen auf die Untersuchung von William E. Simmat,[8] deren Ergebnis – allerdings mit aller Vorsicht formuliert – darin besteht, daß die „Schüler und Schülerinnen keine formal anders gestaltete, sondern eher eine funktionell verbesserte Schule haben wollen".[9] Kritisch einzuwenden wäre, daß eine funktionale Verbesserung der Schule auch formale, bauliche Veränderungen nach sich zieht. Darüber hinaus bedingt die Art der Fragestellung in Simmats Untersuchung keine konkreten Äußerungen der Kinder zu baulichen Formen. Kinder reagieren auf formale bauliche Gestaltung – wenn überhaupt – wohl erst bei unmittelbarer materieller Konfrontation.

Die vorliegende Untersuchung muß als ein Protest verstanden werden, als ein Experiment mit explorativer Funktion. Sie erhebt nicht den Anspruch, vollständig und repräsentativ zu sein, sondern versucht lediglich, in den obengenannten Problembereich einzudringen, ihn durchsichtig zu machen und Material zu liefern, um Hypothesen für spätere Arbeiten zu diesem Thema zu ermitteln.

Zu diesem Zweck wurden 20 freie Interviews mit Jungen und Mädchen des 4. bis 9. Schuljahres der Mittelpunktschule Baunatal bei Kassel veranstaltet. Die Wahl fiel deshalb gerade auf diese Schule, weil hier die Ausgangsbedingungen besonders günstig schienen: Die befragten Kinder besuchten vor ihrer jetzigen Schule alle eine Schule in einer geschlosseneren Bauform, so daß sie beide Schulen miteinander vergleichen konnten. Ein großer Teil der Kinder wohnt in einer einheitlich gebauten, neuen Wohnsiedlung, die sich gegen die differenzierter gestaltete Mittelpunktschule abhebt, was wiederum Gelegenheit zur Beurteilung unterschiedlicher Bauformen gab. Auf diesen Vergleich wurde in den Interviews besonderer Wert gelegt, weil da die Kinder aus einer gewissen Erfahrung heraus urteilen konnten. Schließlich schien hier die Möglichkeit gegeben, an Hand der Kinderaussagen Aufschluß darüber zu gewinnen, ob die Intentionen des Architekten der Schule, durch bestimmte bauliche Gestaltung der Entwicklung des Kindes entgegenzukommen und sie zu unterstützen, sich im Bewußtsein niederschlagen.[10]

Den letzten Teil der Befragung bildete die Stellungnahme der Kinder zu kleinen Raummodellen: sie sollten verschiedene Modelle eines Klassenraumes, Schulgebäudes und Schulhofes beurteilen, und zwar nicht nur im Hinblick auf Funktionen, die unmittelbar mit einem Klassenraum und einer Schule verbunden sind, sondern auch auf Funktionen des Spielens, Arbeitens und Wohnens in diesen Modellen. Die Kinder wurden gebeten, Legobauelemente, die Lehrer und Schulkinder sowie Einrichtungsgegenstände eines Klassenraumes und einer Wohnung darstellen sollten, so in die Modelle einzuräumen, wie es ihnen am besten gefalle, bzw. wie es der Raumform am ehesten entspreche.

Alle diese Fragen zielen also auf eine Klärung der Beziehung Materie–Bewußtsein ab, entsprechend dem Reiz(Materie)–Reaktions–(Bewußtseins)–Schema. Über diese subjektiven Befunde hinaus umkreisen die Fragen im Sinne praktischer Entwurfshinweise den einsichtigen, d.h. nicht doktrinär verordneten Consensus des Subjekts mit der materiellen Umwelt und stellen so das Bauen, die Umweltge-

Blick von einem der Balkone vor den Realschul-Klassen der Mittelpunktschule Baunatal auf den gegliederten Klassentrakt der Förderstufe, o. J. [ca. 1967]

staltung, in einen gesamtgesellschaftlichen Zusammenhang, der hier nicht als „verfügen" und „manipulieren" verstanden wird, sondern im Sinne von verändernder Praxis durch ein kohärentes, einsichtiges gesellschaftliches Gesamtbewußtsein vermittelt ist. Verfahrensmäßig sind offene Fragen zu den einzelnen lokalen Bereichen der Schule und ihrer Umgebung gestellt worden, die im eben dargelegten Sinne verarbeitet und interpretiert werden. Sämtliche Interviews wurden auf Tonband festgehalten.

Schulgebäude und Wohnwelt

Bei der Beschreibung des Schulgebäudes erwähnen die Kinder als erstes seine gegliederte und strukturierte Bauweise. Die vielen *Winkel* und *Ecken* der Schule gelten als Erkennungszeichen, als Signale, die die Schule von ihrer Umgebung, z.B. der Wohnsiedlung, unterscheiden und sie erst zur „Baunataler" Schule machen. Alle Kinder, selbst die jüngsten, erkennen diesen baulichen Unterschied und

beurteilen ihn positiv, wenn auch mit manchmal recht merkwürdigen Formulierungen:

Gibt es einen Unterschied in der Bauweise zwischen den Häusern, in denen du wohnst, und eurer Schule hier?
– *Ja, unsere Häuser, die sind bloß so rechteckig und haben ein mit Ziegelsteinen abgedecktes Dach. Und die Schule hier, die ist viel größer, z.B. die Ecken, die haben wir auch nicht bei uns.*
Welche Ecken?
– *Da oben, da ist doch noch so ein Block. Das haben wir nicht. Bei uns ist alles bloß so glatt. Kleine Kinder würden sagen, das ist so ein rechteckiger Kasten.*
– *Ja, ich würde sagen, daß hier in der Schule viel mehr zu sehen ist als bei uns in der Straße. Da stehen ja fast nur Autos. Und die Häuser, die sind auch so gebaut … (Pause) … Bei uns in der Straße, da ist alles so kahl.*
– *Ich meine, hier die Schule ist etwas moderner als unsere Siedlung.*
Was heißt denn moderner?
– *Ich meine, unser Haus, das sieht immer*

so aus, wie die anderen. Nur das Dach ist ein bißchen anders, das geht so hoch und dann so runter.

Was meinst du, wenn du sagst, unser Haus sieht immer so aus wie die anderen?
– Ich meine, daß die bloß so einen viereckigen Bau haben, so einen Quadratbau, und dann ist da ein Dach drauf.
[...]

Über die Feststellung des grundsätzlichen Erkennens der Unterschiedlichkeit von Wohnwelt und Schule hinaus ist bemerkenswert, in welcher Weise die Unterschiede herausgestellt werden. Während das „Besondere" der Schule die strukturierte Gesamtform selbst ist (starke Gliederung, viele Ecken usw.), verschwindet die Gesamtform der Wohnwelt (bloß so rechteckig, so glatt, sieht eins wie das andere aus) in nicht erfaßbarer Indifferenz; dafür treten ausschnitthafte, periphere Einzelsignale (bunte Fahne, Antenne, Hausnummer, Straßenschild usw.) ersatzweise als Orientierungshilfen heraus. Die affektive Besetzung der beiden Bereiche zwischen den Polen von Lust- und Unlustgefühlen wird durchweg im gleichen Sinne festgestellt (Wohnwelt: bloß so rechteckig – Schule: da ist mehr zu sehen). Das Kriterium scheint zu sein, inwieweit durch die materielle Umwelt die Möglichkeit der Erfahrung gegeben wird, die „durchs Gesetz der Immergleichheit ausgetrieben wird"[11]. Sobald Komplexe der Umwelt aus dem Erfahrungsbereich durch Anonymisieren und Bilderarmut herausgebrochen werden, werden pathogene Prozesse in Gang gesetzt, die sich bei Erwachsenen in einer Spaltung in verabsolutierte, partielle, affektiv besetzte Ausschnitte der Wirklichkeit und in einem übermächtigen, indifferenten, austauschbaren, nicht einsichtigen und daher nicht reflektierten, bewußtlos nachvollzogenen Bereich – in diesem Fall der verlängerte Arm der Arbeitswelt, des VW-Werkes – auswirken.[12] Gesamtgesellschaftlich wird dadurch die Verfügung über das Subjekt als fungibles Objekt im Materiellen vorbereitet. Deshalb ist auch die Empfehlung, „sich mit Hilfe von Straßenschildern zu orientieren", verknüpft mit der Auffassung von Bildungsinstitutionen als „Zulieferbetrieb für einen gewaltigen industriellen Apparat".[13]

Schulbereich und Bauweise

Den Unterschied zu ihrer früheren Schule sehen die Kinder einmal in einem sehr begrüßten Überfluß an Platz, dann an Möglichkeiten zum Schauen und Betrachten, zum Spielen und freien Sichbewegen überhaupt. Dies bezieht sich auf fast alle Bereiche der Schule.
– Es ist geräumiger hier in der Schule. Da (in der früheren Schule) war nicht so ein breiter Flur, da gingen fast nur Treppen, nur mit so einem schmalen Zwischenraum, wo man die Kleider aufhängt, und hier ist unten (vor dem Treppenaufgang) noch ein freier Platz. Und hinten (hinter dem Treppenaufgang) ist ja auch noch so ein freier kleiner Raum, wo man sich hinsetzen kann.
– Man hat hier mehr Möglichkeiten etwas anzufangen, zu spielen. Man kann einfach so frei herumlaufen.
– ... und hier sind mehr Gebäude dabei, das finde ich schöner, weil die Schule dann größer ist, es können dann mehr Klassen rein, und der Schulhof ist auch so groß und so schön. Und ein Bach fließt hier lang, und Bäume und Bänke sind auf dem Schulhof und viele schöne Lampen, daß man Licht anmachen kann. Und die Klassen, die sind alle so schön groß.
– Die Schule hier, die ist ganz schön abwechslungsreich ... Hier sind ziemlich viele Grünanlagen dazwischen und andere Sachen. Die ist so winklig. Und es sind auch Gänge zu andern Schulhöfen da und Versammlungsplätze und so was.

Dieser Überfluß an freiem Raum und an Betätigungsmöglichkeiten aller Art hängt offenbar mit der differenzierteren Bauweise der Schule zusammen. In einer Schule mit mehreren Häusern, sagen die Kinder,
– verteilen sich die Kinder besser,
– ist nicht alles so auf einem Haufen zusammen,
– sind die kleinen Kinder von den großen getrennt.

Mit dieser Weitläufigkeit der Schule scheint aber dennoch eine gewisse Intimität und Wohnlichkeit verbunden zu sein:
– Ach, das war eine riesengroße Schule in Kassel, da waren ganz große Gänge drinnen, und die Bänke, die waren immer in einer Reihe aufgestellt. Und dann hatten wir eine ganz große Tafel, aber wir hatten immer nur eine Tafel gehabt, und

hier sind mehrere Tafeln. Und einen ganz großen Schulhof hatten wir gehabt. Ja, sonst hatten wir eigentlich nichts.

Gibt es denn einen Unterschied zwischen deiner Klasse hier und der Klasse in der Schule in Kassel?
– Unsere Klasse in Kassel, die war noch viel viel höher, und hier die, die ist so klein – und neumodisch ... Das sind so schöne Häuser hier und so ... das haben wir alles nicht gekannt.

Die gestaffelte Bauweise beurteilen die Kinder als „schöner aussehend", „abwechslungsreich", „nicht so langweilig" und als „lustig". Die Staffelung der Gebäude hat folgenden Zweck:
– daß nicht alles so in einer Reihe steht,
– daß es nicht so glatt ist,
– daß die einzelnen Klassen nicht so zusammenkleben,
– weil dahinter eine Klasse ist, die ist größer und die braucht so viel Platz, darum steht das so raus.
[...]

Schulhof und Spielformen

Aus diesen Antworten spricht – wie bereits beim Vergleich mit der Wohnwelt festgestellt – wiederum die positive Bewertung der differenzierten und abwechslungsreichen Bauformen. Die offenbar damit zusammenhängende Betonung der Kinder, daß „mehr Platz", „mehr freier Raum" vorhanden sei, legt die Vermutung nahe, daß hier ein ursächlicher Zusammenhang vorliegt, nämlich daß differenziertere Raumfolgen den Eindruck von mehr Platz erwecken – schon durch die Verteilung der Kinder, aber auch wohl durch die im zeitlichen Nacheinander wahrgenommenen labyrinthartigen Raumfolgen. Dies ist schon bei den Fragen nach der Schule spürbar (Treppenhäuser usw. sind flächenmäßig im üblichen Rahmen) und wird bei den Modellen a und b erhärtet, die bewußt in gleicher Fläche, aber in verschiedenen Formkategorien angelegt sind. Dieser Sachverhalt könnte auf die Möglichkeit hinweisen, eine effektivere Umwelt nicht nur durch größere Investitionen zu erreichen, sondern durch bessere Kenntnis der qualitativen Form-Bewußtseins-Zusammenhänge. Für die Haltbarkeit dieser Annahme scheint auch die Stellungnahme der Kinder zum

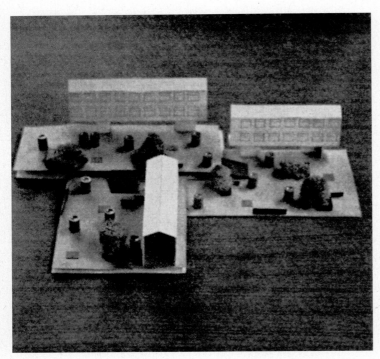

Modell a

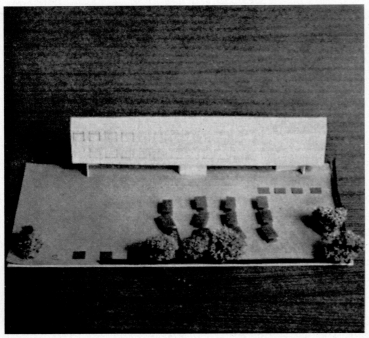

Modell b

vorfinden, wirken sich – nach den Kinderaussagen zu urteilen – unmittelbar auf Spiel und Beschäftigung der Kinder während der Pausen aus. Die materiellen Gegebenheiten scheinen die Kinder geradezu anzuregen, etwas mit ihnen anzufangen. Neben vielen anderen Spielen nennen die Kinder einige, die in ihrer besonderen Art von diesen materiellen Möglichkeiten abzuhängen scheinen:

– *... da sind so Ecken, da kann man schön Mutter und Kind spielen.*

– *Hier sind so Muster, da ist so ein schöner viereckiger Stein, und da ist was drauf gemalt.*

Warum gefällt dir denn der Stein?

– *Weil der so schön ist, und weil man sich da hinsetzen kann, und weil man ihn auch so schön sieht.*

– *Und dann spielen wir Kriegen. Da laufen wir um so einen runden Klotz. Der ist aus Stein.*

– *Da machen wir Kreise um die Höcker, und wer dann zuerst sitzt, der hat gewonnen. Oder wir setzen uns darauf, und die anderen Kinder hüpfen uns was vor.*

Wo hältst du dich denn am liebsten auf?

– *Unten, so ein bißchen an der Seite, da wird man nicht so gestört, und es ist viel Schatten. Das ist meine Lieblingsecke. Da kann man sich schön hinsetzen.*

– *Hier sind so Steine an den Hauswänden.*[14] *Wenn wir Langeweile haben, dann können wir uns die Steine anschauen.*

Was sieht man denn da?

– *Die sind dreieckig, rechteckig, sie haben Zacken, alle Formen. Wir spielen Spiele mit den Steinen. Wir grenzen ein bestimmtes Stück ein, und dann müssen wir dem anderen sagen, wie der Stein aussieht, und dann muß der so lange raten, bis er ihn gefunden hat.*

Auf die Frage hin, auf welchem Schulhof der Modelle a und b sie lieber spielen würden, haben sich die Kinder nicht eindeutig entschieden. Dies scheint abhängig zu sein von der Art der Spiele, die die Kinder bevorzugen, und davon, auf welchem Modell sich diese ihrer Meinung nach am besten verwirklichen lassen. Es zeigt sich nämlich, daß die Kinder den verschieden gebauten Höfen auch verschiedene Spielmöglichkeiten und Betätigungen zuordnen. Danach ergibt sich etwa folgendes Bild: Auf dem Schulhof des Modells b kann man

Schulhof zu sprechen, dessen Form und Ausstattung die Kinder offenbar zu Spielen aller Art anregt. Besonders gern spielen die Kinder hier Versteck:

– *... da gibt es so viele Ecken und Mauersteine, da kann man sich dahinter ducken, und da kann man sich nicht finden.*

Während die meisten Kinder für ihre Siedlung keinen prägnanten Ort nennen können außer dem Spielplatz, gibt es auf

dem Schulhof bestimmte Lieblingsplätze: an den „Höckern" und „Klötzen", an den Rampen, die zum unteren Schulhof führen, in bestimmten Winkeln und Ecken des Schulhofes, an den Stützen des Pausenganges. Diese besondere Gestalt des Schulhofes, die die meisten Kinder als erstes erwähnen, wenn sie ihren Schulhof beschreiben, seine bauliche Unterteilung in einzelne kleinere Bereiche und die verschiedenen Gegenstände, die sie dort

besonders gut „Kriegen" spielen, ferner alle Arten von Wettkampf- und Leistungsspielen, es könnte ein Sportplatz sein oder eine Aschenbahn. Allerdings sieht dieser Schulhof kahl aus, und er ist so groß, daß sich die Kinder leicht vermischen können, dafür kann man die Kinder aber auch besser überblicken, weil sie sich sehr schön in Reihen aufstellen können. Auf dem anderen Schulhof können die Kinder besser Versteck spielen und sich zurückziehen; allerdings ist er aber auch nicht so übersichtlich. Er sieht jedoch freundlicher aus und bietet mehr Neuigkeiten. Daher ist er besonders gut geeignet zum Spazierengehen und Herumschauen, und man kann sich auch einmal gemütlich irgendwo hinsetzen. Man kann hier Kreis- und Singspiele spielen, Seilspringen, Hickelhäuschen, Gummitwist usw. Die „großen" und die „kleinen" Kinder können getrennt auf den verschiedenen Plätzen spielen und stören sich nicht gegenseitig.
– *Da (Modell a) könnte man Räuber und Gendarm spielen und Suchen. Dann kann man auch gut – man wird ja auch sein Brot essen müssen – einfach noch so ein bißchen herumgehen, man kann sich auch in eine einzelne Ecke zurückziehen und*

so, wenn man nicht mit so vielen Kindern zusammensein will. Und hier (Modell b) kann man sich nicht in eine einzelne Gegend zurückziehen.
– *Das (Modell b) könnte vielleicht ein Handballplatz sein oder Korbball könnte man darauf spielen. Man könnte auch eine Aschenbahn drauf machen.*
– *... weil dann die ganzen Kinder hier zusammen sind (Modell b) dann vermischen sie sich alle und es gibt ein Gedrängele. Das sind dann alles gleich so viele Kinder. Bei dem anderen Schulhof (Modell a) würden sich die Kinder mehr verteilen.* Auf welchem Schulhof würdest du denn lieber deine Pausen verbringen?
– *Auf dem (Modell a). Da könnte man überall hingehen, da gibt es überall etwas Neues zu sehen. Auf dem anderen (Modell b), da sieht man ja gleich alles.* Warum ist es denn wichtig, daß man immer etwas Neues sieht?
– *Och, naja, manchmal ist es ja auch sehr langweilig, wenn man dann wieder mal etwas anderes sieht, dann denkt man auch wieder mal an etwas anderes.*

Kritisiert wird am Schulhof, daß er einfach nur asphaltiert ist. Einige Kinder regen an, den Schulhof mit Platten zu belegen,

damit er ein Muster habe, dann könnte man z.B. in den Pausen „Hickelhäuschen" spielen. Am schönsten wäre es, wenn die Platten bunt wären[15]
– *denn das Bunte gefällt doch auch manchen Kindern.*

Fast jedes Kind bewundert die schönen Grünanlagen, bedauert aber gleichzeitig, nicht darauf spielen zu dürfen. Ein Schulhof, auf dem man alles spielen kann, muß auf alle Fälle auch Bäume, Büsche und Rasen haben, und zwar müssen diese Anlagen benutzbar sein. Dieser Wunsch wird sehr rational begründet: die Bäume geben Schatten, man kann gemütlich darunter sitzen, man kann sich hinter den Büschen verstecken, und auf dem Rasen könnte man dann endlich „Kriegen" spielen, denn
– *auf dem Schulhof ist es ja verboten, wenn man auf dem Rasen mal hinfällt, dann macht es ja nichts.*
Die Grashügel rund um die Schule wären dann zum Sitzen für die Kinder da und nicht etwa
– *damit die Maulwürfe im Winter besser drunter schlafen können.*

Schulhof vor der Realschule zum baumbestandenen Bachlauf hin, o. J. [ca. 1967]

Wie sehr ein Urteil der Kinder davon abhängt, daß sie mit einem Tatbestand bekannt werden, zeigt sich am Pausengang, in dem sich die Kinder nur bei Regen „unterstellen", sonst aber nicht aufhalten dürfen. Die Kinder erwähnen den Pausengang selten und können ihn auch nicht recht beschreiben. Sie betrachten ihn als nicht zum Schulhof gehörend; vielmehr gilt er als eine Art Niemandsland, ein Grenzgebiet zwischen dem Bereich der Schüler und dem der Lehrer, das von diesen bewacht wird und vor dem sich die Kinder zwar aufstellen, den sie aber nur in Ausnahmefällen benutzen dürfen.
– ... *Wir treten vor dem Pausengang an. Den Pausengang, den sollen wir nicht betreten, ich weiß ja auch nicht warum. Da bekommen wir immer gleich geschimpft von der Aufsicht. Die donnert dann immer gleich los.*
– *Naja letzthin habe ich aus Versehen den Fuß in den Pausengang getan, da mußte ich mich gleich in die Ecke stellen.*
– *Der Pausengang, was mit dem ist, das weiß ich nicht. Das ist nur, wenn es regnet, damit wir uns da drunter stellen können, damit wir nicht in die Klasse zu gehen brauchen ... Sonst werden wir wieder runter geschickt, wenn es nicht regnet, dann brauchen wir ja nicht drunter zu stehen. ... Zu sehen gibt es da nichts weiter. Da ist so ein Raum, wo Bücher drinnen sind, wo wir unsere Bücher leihen. Sonst ist gar nichts da.*

Zusammengefaßt ergeben die Fragen zum Schulhof, daß die Kinder sowohl bei der Beurteilung der Modelle a und b wie auch ihres eigenen Schulhofes einem gegliederten und differenzierteren Schulhof mehr freie, unreglementierte Spielmöglichkeiten zuordnen als einem einheitlich gebauten. Im einzelnen zeigt sich dies – wie aus den vorhergehenden Auszügen aus den Kinderantworten ersichtlich – in dem Aufforderungscharakter der plastischen Elemente, die als prägnante Orte wahrgenommen werden, zu bestimmten Spielen, in der Zuordnung der Vor- und Rücksprünge, Ecken und dadurch entstehenden Einzelräume zu spezifischen Verhaltensweisen – überhaupt in einem unmittelbaren und auch praktisch vollzogenen Zugang zum Material. Ebenso scheint das Modell a zu nicht gerichteten Tätigkeiten aufzufordern (man sieht immer etwas Neues, man kann herumgehen), während das Modell b im

Gegensatz hierzu einerseits durchweg mit Wettkampfspielen, also gerichteten Spielen mit Leistungscharakter, assoziiert wird, andererseits die „Offenheit" offenbar keine spezifischen Anregungen ins Spiel bringt. („Man sieht alles gleich.")

Das Ergebnis scheint die von Architekten vielfach aufgemachte Rechnung, daß nicht unterteilte, formal nicht festgelegte, allenfalls nach technischen Notwendigkeiten strukturierte, sogenannte multifunktionale Großräume Offenheit und großes Möglichkeitspotential besitzen, während strukturierte, „besondere" Räume einen begrenzten Bereich von Möglichkeiten aufweisen, als Rechnung ohne den Wirt, d.h.ohne den Menschen, bloßzulegen: Wenn nicht aus falscher Subjektivität jede Objekt-Subjekt-Beziehung geleugnet wird – was empirisch nicht haltbar zu sein scheint –, so kommt es gerade auf eine dezidierte Entfaltung materieller Konstellationen zum Hervortreiben menschlicher Möglichkeiten an. Die Flucht in die Indifferenz und ins Nichts – aus Ratlosigkeit und Mangel an empirischen Kenntnissen – gehorcht dem Gemeinplatz, aus der Not eine Tugend zu machen: Multifunktionalität wird zur Eindimensionalität.

Fragen und Antworten, die über die hier wesentliche Intention – die Wechselbeziehung von Spielmöglichkeiten und materieller Umwelt empirisch abzutasten – hinausführen, etwa „wo die Kinder lieber spielen wollen", unterliegen bereits gesellschaftlicher Präformation und wertender Interpretation. Der geringen Einschätzung des Spiels als zweckfreies

offenes und daher progressives Tun in einer Leistungsgesellschaft, die auf nahtlose Anpassung dringt und Spontanes als sie bzw. die Verfügenden Gefährdendes unterdrückt, entspricht im Schulbereich die herabgesetzte Funktion der Pause als „Sauerstofftanken" für die nächste Stunde.

Auf die Bedeutung des Spiels in der Wissenschaftstheorie, auf Planspiele etc. sei am Rande hingewiesen.
[...]

Der Klassenraum

Wie für die gesamte Schule die strukturierte Bauweise charakteristisch ist, gelten auch für den Klassenraum die „Ecken" als Erkennungskriterium. Sie machen den Unterschied gegenüber den Klassenzimmern der früheren Schule aus sowie gegenüber den Fachräumen, von denen sich ein Klassenraum grundsätzlich unterscheiden sollte, da dort z.B. auch der Unterricht anders verläuft. Nach Auffassung der Kinder sind es vor allem diese „Ecken" oder kleinen Vorräume, die den Klassenraum wohnlich und groß erscheinen lassen, da man nicht sofort den eigentlichen Klassenraum betritt, sondern erst in diesem Vorraum seine Sachen ablegen kann. Der Klassenraum selbst wird so bewußter im Rahmen einer Raumfolge erlebt. Es fällt auf, daß die Kinder im wesentlichen keine andere Nutzung dieser Vorräume nennen, als sie vom Unterricht her gewöhnt sind. So stehen je nach der Nutzung dieser Vorräume verschiedene Aussagen gegeneinander:

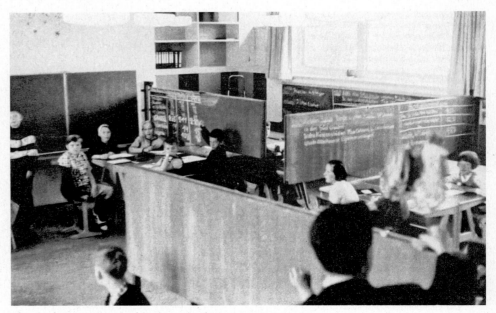

Klassenraum mit Schwenktafeln als Raumteiler, o. J. [ca. 1967]

– ... Ja, morgens, wenn wir mit dem Bus gekommen sind, und es regnet oder es schneit, dann können wir uns da hinsetzen und Aufgaben machen oder spielen und malen und so etwas machen.

– Ach, für den Unterricht haben die keine Bedeutung, der Lehrer kann uns ja alle übersehen. Wir können uns ja nicht in so einer Ecke verstecken, wenn wir nichts sagen wollen.

– Wenn diese Ecken nicht wären, dann wäre unsere Klasse eigentlich ganz in Unordnung. Wir hätten dann nicht genügend Platz für unsere Sachen. Die Klasse wäre dann auch kleiner.

Dagegen geben die meisten Kinder beim Betrachten des Modells – wie sich noch zeigen wird – verschiedene Nutzungsmöglichkeiten an.

Ähnliches gilt für die Beurteilung der Benutzbarkeit von ausschwenkbaren Tafelwänden. Es liegen allerdings nur wenige Aussagen vor, da diese Tafelwände nur in zwei Klassen als Experiment eingebaut sind. Die wenigen Kinder jedoch, die damit Erfahrungen machen konnten, beurteilen diese positiv: – *Bei Gruppenarbeit, da ziehen wir die Tafeln raus, damit wir etwas draufarbeiten, oder wir machen es nur einfach, damit wir voneinander getrennt sind und nicht gestört werden.*

Bedauert wird von den Kindern, daß sie die Balkone nicht benutzen dürfen. Auf den Balkonen

– könnte man sich ausruhen in Campingstühlen, und man kann einen Sonnenschirm aufstellen und Blumen.

– ... ja, da könnte man frische Luft holen, und man könnte den Schulhof sehen und die Wiese und die Steine, und die ganzen Kinder könnte man sehen, wie sie Kriegen spielen und Gummitwist. Das wäre schön!

Bei der Beurteilung des Klassenraumes scheint es, daß seine Konzeption als Raumfolge und Raumgefüge (in dem eine auf Eigenaktivität abzielende Verteilung der Kinder im Gegensatz zu einem geschlossenen Klassenverband möglich ist) wohl erst in Verbindung mit Raumteilern Konsequenzen hat. Andernfalls scheint die Nutzung mehr einem „normalen" Klassenraum mit verschiedenen „Nebenräumen" zu entsprechen. Die hier zutage tretende Diskrepanz

zwischen Aktualität und Potentialität der Nutzung spricht nicht gegen den Einbau potentieller Möglichkeiten in Richtung aktiver Selbstentfaltung des Kindes, selbst wenn diese zeitweise nicht genutzt werden.

Vier Klassenraum-Modelle

Zu den Raummodellen wurden die Kinder zunächst gefragt, was hier wohl gebaut sein könnte. Die Charakterisierungen der einzelnen Modelle sehen etwa so aus:

Modell 1: *Wohnzimmer, eine kleine Wohnung, Kindergarten, ein modernes Gebäude, Gemeinschaftsraum, ein Raum, in dem man sich trifft.*

Modell 2: *Vorwiegend der eigene Klassenraum, Wohnzimmer, Wohnung.*

Modell 3: *Handarbeits-, Zeichen- oder Chemieraum, ein einfaches Haus, ein gewöhnlicher Raum.*

Modell 4: *Turnsaal, großer Wartesaal, Werkraum, Physikraum, naturwissenschaftlicher Raum, Filmraum, Büro.*

Modell 1

Modell 2

Modell 3

Modell 4

Am meisten beschäftigen sich die Kinder mit den beiden sehr gegensätzlichen Modellen 1 und 4. Interessant ist das Verhalten der Kinder gegenüber Modell 1. Während diese Raumform von den jüngeren Kindern, die sich diesem Modell gegenüber überhaupt viel aufgeschlossener verhalten, vor den anderen Modellen bevorzugt wird als „Spielraum" – als ein Raum, in dem sich alles Erdenkliche verwirklichen läßt –, wird dieses Modell von den älteren Kindern zunächst abgelehnt, und zwar sind dafür folgende Gesichtspunkte entscheidend:

– Die Möbel, die stehen dann so unordentlich und komisch, das ist alles so schräg. Man kann die Bänke hier so schlecht in Reihen aufstellen.

Und warum?

– Das sieht dann so komisch aus, weil der Raum so eckig ist.

Diese anfängliche Reserviertheit schlägt jedoch in Zustimmung um, sobald sich die Kinder mit diesem Modell etwas

länger beschäftigt haben, d.h. sie haben einige „Möbel" hineingeräumt oder verschiedene Spielmöglichkeiten ausprobiert. Modell 1 wird jetzt vorgezogen, zumindest den Lösungen 3 und 4. Modell 1 beschreiben die Kinder überwiegend als *lustig, fröhlich*, am *wenigsten langweilig*, am *gemütlichsten*, Eigenschaften, die seinen „Spielcharakter" ausdrücken, anders gesagt, die dem Kind einfach Raum geben, spontan sich zu bewegen und plötzliche Einfälle zu verwirklichen:

– *… da* [in Modell 1] *ist es am allergemütlichsten, da könnte sich jeder in eine andere Ecke setzen und auch etwas anderes machen. Bei den anderen, da ist es gleich so viereckig, da sind sie dann alle zusammen gleich. Oder wenn sie sich mal besprechen wollen, was nicht jeder hören soll, dann können sie sich in eine Ecke stellen. In dem da* [4], *da ist alles gleich so in einem Haufen zusammen. Hier* [in 1], *da verteilen sich die Kinder besser. – … diese Klasse* [1], *die sieht niedlich und rundlich und dick aus.*
[…]

Die weitaus größere Anzahl der Kinder möchte lieber in einem Klassenraum wie Modell 1 als in einem wie Modell 4 Unterricht haben. Dabei ist nicht etwa die Anzahl und Anordnung der Fenster für die Wahl ausschlaggebend, die Kinder wurden daraufhin angesprochen, sondern allein die Form dieses Raumes. Modell 4 betrachten die Kinder als „Arbeits- und Zweckraum", in dem es diszipliniert und geordnet zugeht und ein Ausweichen der Kinder nicht möglich ist:

– *Hier* [1] *würden die Kinder bestimmt ein bißchen lauter sein, weil da mehr Platz ist, in dem da* [4] *wären sie bestimmt ruhiger, da sitzen sie alle zusammen, oder vielleicht wären sie auch lauter* [Pause] *– nein, sie wären doch ruhiger, der Lehrer sieht sie ja gleich. In der ersten* (1), *da können sie sich mehr unterhalten, weil da mehr Ecken sind, in der vierten* [4] *hätten sie bestimmt Angst. In der* [4] *da kann man nicht so viel machen, da kann man es nicht so groß und gemütlich sich machen.* Und warum nicht?
– *Weil die nicht eckig und lustig aussieht, die ist einfach so grade.*
– *In Nr. 4, da kann man gut arbeiten. Vielleicht ist es ein Büro, wo der Bürgermeister drin wohnt, und da kann er gut schreiben, da ist es schön still, es ist ein stilles Haus.*

Ein Junge meint sogar, daß Modell 4 besonders für die jüngeren Kinder als Klassenraum geeignet sei,
– *weil die immer so herumtoben, hier können sie das nicht so gut, denn die Klasse ist so gerade und eng. Kleine Kinder setzen sich auch besser in eine Reihe, weil sie dann ruhiger sind.*

In Modell 4 lassen sich die Bänke und Tische nur in Reihen aufstellen (das ergibt sich auch experimentell), da dies am besten „passe". Einige Kinder stellen die Bänke und Tische auch in Hufeisenform auf, bemerken aber, daß dies dann zu langgezogen sei. Keines der Kinder ist der Ansicht, daß Gruppenunterricht in einem Raum wie diesem stattfinden könne. Für diesen Zweck halten sie Modell 1 und 2 am besten geeignet. In wenigen Fällen werden auch hier die Tische und Bänke in Reihen aufgestellt, die aber dann immer schräg durch den Raum laufen oder einen Knick haben, also nicht ganz ausgerichtet sind. Die meisten Kinder möchten überhaupt lieber in Gruppen sitzen als in Reihen, weil es dann nicht so langweilig sei und man sich gegenseitig sehe, vor allem aber, weil man sich dann freier fühle. In der Antwort eines zwölfjährigen Mädchens kommt das sehr schön zum Ausdruck:
– *Die Kinder, die möchten nicht so in einer Reihe sitzen, lieber ein bißchen durcheinander und unordentlich.*
Und warum?
– *Na ja, die Kinder möchten nicht genauso wie manche Pferde immer am Zügel gehalten werden. Wir haben ja genug Freiheit, wir können ja nachmittags spielen …, aber ich finde, auch in der Klasse könnte das ein bißchen nett sein.*
[…]

Modell 2 wird am häufigsten mit einer Wohnung verglichen. Die kleinen Vorräume erweitern den Raum, ermöglichen alle Arten von Betätigungen:
– *Man hätte hier mehr Möglichkeiten spazierenzugehen als in der Klasse Nr. 4. In der Nr. 4 kann man nur von einer Seite zur anderen gehen und in Nr. 3 auch. Hier sind die Ecken vorhanden, und da kann man schön quer durchgehen wie bei Nr. 1 auch.*
– *Dieser Raum ist gut für eine Familie geeignet, da kann jeder in eine Ecke gehen, und in den Zwischenraum kann sich eine Kaffeegesellschaft hinsetzen.*

Die Frage, in welchem Modell – wenn es Modelle von Klassenräumen wären – sie am liebsten Unterricht hätten, beantworten die Kinder eindeutig mit Modell 2. An zweiter Stelle wird dann Modell 1 und an letzter Modell 4 genannt. Ähnlich verteilen sich die Beantwortungen der Frage: „Welches Modell gefällt dir am besten?" Begründet wird die Wahl fast ausschließlich damit, daß die Gruppenräume den Klassenraum vergrößern und daß er eine abwechslungsreichere Form hat.

Wie aus den Antworten hervorgeht, werden die Kinder durch die Modelle 1 und 2 mehr aktiviert als durch die Modelle 3 und 4. Die Art der Aktivierungen, die den Raumformen zugeordneten Tätigkeiten und Verhaltensweisen, sind aus den Kinderantworten zu entnehmen. Der weniger ansprechende Formbereich (Modell 3 und 4) umfaßt auswechselbare, rein geometrische Formen, die „pistolenartig" erkennbar und durchschaubar sind und offenbar weniger Raum für phantasievolle Beschäftigung biete. Kindliche Initiativen werden geweckt durch modifizierte, besondere Formen (Modell 1 und 2), die nicht „auf den ersten Blick" durchschaubar sind, jedoch Zusammenhänge, Schwerpunkte und Spannungen erkennen lassen. Die differenzierte Beurteilung des Modells 1 zeigt, daß es nicht ohne weiteres eingeordnet werden kann, daß es sich in seiner Besonderheit gegen die Unterordnung unter das Allgemeine sperrt. In dieser Auseinandersetzung mit der anfänglich „fremden" Form gelangen die Kinder zu neuen Erfahrungen; diese mögen zunächst rein visuell und motorisch sein; sie hängen mit den Tätigkeiten zusammen, die die Kinder diesen Formen zuordnen – es besteht aber kein Zweifel daran, daß diese sich geistig umsetzen. („Wenn man mal etwas anderes sieht, dann denkt man auch wieder mal etwas anderes.") So wird dieser Formbereich von den Kindern als abgerundeter „nestartiger" Raum (Klasse für die Kleinen) und zugleich als vielfältig nutzbares Raumgebilde (Gruppen-, Einzelarbeit, gemeinsames Spiel, eigenes Zimmer) rezipiert. Erfolgs- und „Aha"-Erlebnisse, wesentliche Voraussetzungen des Lernprozesses, sind durch die Möglichkeiten, Probleme zu lösen, d. h. Gestalten und Zusammenhänge zu erkennen, gegeben.

Themen für weitere Untersuchungen

Versuche, die materielle Umwelt aus diesem Lernprozeß auszugliedern, d. h. lediglich dem Lernprozeß im Unterricht Bedeutung beizumessen, ist als Reaktionsform gesellschaftlicher Arbeitsteilung eine willkürliche Isolierung von Teilbereichen der Wirklichkeit. Die konkrete Wirklichkeit vielmehr ist ein strukturiertes, dialektisches Ganzes, in dem sich die einzelnen Momente (also auch die materielle Umwelt) gegenseitig durchdringen und beeinflussen. Das Herausnehmen gewisser Teile in positivistisch rationalistischer Weise würde zur Verarmung und zur Leugnung der inneren Einheit der objektiven Wirklichkeit führen. Die Abdichtung gegen die umgreifenden, außermenschlichen Zusammenhänge stärkt lediglich die vermeintliche Autarkie des Subjekts.

Die Intention der Untersuchung richtet sich – wie eingangs erläutert – bewußt auf bestimmte Aspekte, auf einen thematisierten Bereich der Schulwirklichkeit. Sie hakt allerdings an einem für die Gesamtgesellschaft zentralen Punkt ein: den Abbau von Herrschaft über den Menschen; auf die Schule übertragen: die Entfaltung eines neuen geschichtlichen Subjekts, das frei von Dressur, Manipulation und Kontrolle fähig ist, die Gesellschaft vernünftig zu organisieren. Diese Intention wird – und das ist das Spezifische und Wesentliche – in den materiellen, baulichen Bereich hineinverfolgt, um an Hand von Möglichkeiten abzutasten, welche materiellen Konstellationen in diesem Sinne wirksam werden können.

Die weitere Absicht der Studie ist – wie ebenfalls bereits erwähnt –, aus der Erfahrung mit der Befragung Themen für weitergehende Untersuchungen zu formulieren:

1. An Hand von Formkategorien empirisch einkreisen, welche Formen als „strukturiert" rezipiert werden und welche in periphere Signale und tote Materie zerfallen (siehe Interpretation Wohnwelt-Schule).
2. Quantifizierung der Verarmung der Innenwelt durch ausgegrenzte, indifferente, äußere Objektbereiche (siehe Interpretation wie vor [sic]).
3. Wechselwirkung von Formqualitäten und Effektivität der Umwelt (siehe Interpretation Schule allgemein).
4. Aufforderungsintensität von verschiedenen, materiellen Konstellationen; Multifunktionalität – Einfunktionalität (siehe Interpretation Schulhof).
5. Wechselwirkung von räumlichen Konstellationen und Lernprozeß (siehe Interpretation der Modelle 1 bis 4).
6. Beobachtung räumlichen Verhaltens der Kinder in Modellraumformen, die man sich z. B. in Form von provisorischen und veränderbaren Holzmodellen auf Schulhof oder Spielplatz montiert denken könnte.

1 Vgl. Schulbaurichtlinien Nordrhein-Westfalen.

2 Ebd.

3 Friedrich Edding, *Internationale Tendenzen in der Entwicklung der Ausgaben für Schulen und Hochschulen* (Kieler Studien 47), Kiel 1958, S. 10ff. Nach den Angaben von Prof. Karl Häuser in der Vorlesung „Einführung in die Volkswirtschaftslehre", gehalten im Wintersemester 1966/67 an der Universität Frankfurt am Main, verzinsen sich Bildungsinvestitionen mit 17%, Industrieinvestitionen mit 9%.

4 Horst Wetterling, *Behütet und betrogen. Das Kind in der deutschen Wohlstandsgesellschaft*, Nannen, Hamburg 1966, S. 13.

5 Ebd., S. 59ff.

6 Jürgen Habermas, *Strukturwandel der Öffentlichkeit*, Luchterhand, Neuwied 1962, S. 173ff.

7 Karel Kosík, *Die Dialektik des Konkreten. Eine Studie zur Problematik des Menschen und der Welt*, Suhrkamp, Frankfurt am Main 1957, S. 37ff.

8 William E. Simmat, „Schularchitektur im Urteil von Schülern", *Bauwelt* 33 (1966), S. 957ff.

9 Ebd., S. 958.

10 [A. d. R.: Anmerkung gestrichen].

11 Theodor W. Adorno, *Negative Dialektik*, Suhrkamp, Frankfurt am Main 1966, S. 49.

12 Bemühungen also von Architekten, die Fixierung auf diese fetischartigen Momente – wie stilisierte Fenstergitter usw. – durch möglichst hohe Indifferenz der Umwelt auszumerzen, verkennen, daß diese Fixierung gerade eine Reaktion auf die nichtstrukturierte Umwelt ist.

13 Ingrid Krau, „Ruhruniversität, die Metamorphose einer Idee", *Bauwelt* 42/43 (1967), S. 1048ff.

14 Die vorgehängte Wandkonstruktion besteht aus Waschbeton.

15 In der ursprünglichen Planung waren frei geführte Bodenplatten aus Waschbeton und Pflaster in der Art von „Steinrinnsalen" diagonal und raumbildend vorgesehen, siehe Skizze.

Quelle: Mechthild Schumpp, „Ansätze zu einem konkreten Bauen", *Bauwelt* 50 (1967), S. 1317–1332

Lernen

Cedric Price

Der Architekt Cedric Price (1934–2003) legte in den 1960er und 1970er Jahren eine Vielzahl oft spektakulärer Entwürfe für soziale und pädagogische Architekturen vor. Realisiert wurde zwar keiner von ihnen, dafür gelang es Price auf anderen Wegen, seine Ideen in die Diskussion zu tragen. Neben der Lehre an verschiedenen Architekturhochschulen wie der Architectural Association (AA) in London nutzte er dazu seine publizistischen Verbindungen und Begabungen. Für die Zeitschrift *Architectural Design* (*AD*), die der AA traditionell nahesteht, verantwortete Price als Gastredakteur im Mai 1968 einen Themenschwerpunkt zu Bildung und Design, den er schlicht „Learning" nannte. Das von Price gestaltete Collage-Cover zeigt eine Hand, an deren Gelenk eine Armbanduhr mit einem kleinen Fernsehschirm prangt. Darüber die Frage: „What about Learning?" Der so veranschaulichte Zusammenhang von Lernen, Technologie und Individualität konnte als Programm verstanden werden. Price entwickelte diese Ausgabe unter anderem vor dem Hintergrund seines visionären Universitätsprojekts *Potteries Thinkbelt* (1964–1966), das die Umwandlung eines ehemaligen Industriegebiets in eine gigantische Bildungslandschaft vorsah und zu dem er bereits in *AD* und *New Society* veröffentlicht hatte. Die nachfolgende Studie für „new learning for a new town", die er auch in der *AD*-Ausgabe vom Mai 1968 auf mehreren Seiten vorstellte, nannte Price ATOM. In ihr entwickelte er seine Vorstellung eines räumlich entgrenzten Lernens weiter, das die Architektur der traditionellen Schule technologisch und alltagspraktisch überwindet – mit Projektionswänden für Unterrichtsfilme in Parks und an Fabrikgebäuden; mit Monitoren für Schulfernsehen, die in den Rückenlehnen von Bussen integriert sind; oder in Mehrzweck-Architekturen als Ausdruck einer „totalen Dienstleistungsindustrie". Der hier übersetzte Text ist das Editorial, das Price für die Ausgabe verfasste.

*Learning – possession of knowledge got
by study (Oxford English Dictionary)
Education – Bringing up (of the young);
systematic instruction (OED)*

Die Notwendigkeit zu lernen brachte in
verschiedenen Epochen ebenso vielfältige
Muster der Bildung [*patterns of education*]
hervor, die dafür sorgen sollten, innerhalb
eines gegebenen Zeitraums einen
gewünschten Zustand herbeizuführen.
Üblicherweise waren für diese Muster der
Bildung einige wenige Personen verant-
wortlich. Diese stellten Annahmen
darüber an, was und wie viel gelernt
werden sollte. Die Versorgung mit
Bildung war demzufolge häufig mit einem
bestimmten menschlichen Endprodukt
verknüpft. Kinder wurden zu gebildeten
Erwachsenen erzogen – nicht zu gebil-
deten Kindern. Betriebs- und Berufsaus-
bildung waren darauf ausgerichtet,
Menschen hervorzubringen, die über
Fähigkeiten verfügten, die zuvor von
ihren Lehrkräften für notwendig
befunden worden waren. Damit wurde
die Bildung, sei es für Kinder oder für
Erwachsene, zur Methode, um für eine
stetig wachsende Zahl von Personen zu
sorgen, die in der Lage wären, die Werte
der Güter zu schätzen, deren Produktion
sich den zunehmenden Bildungs-
leistungen verdankt. Dadurch wiederum
konnte Bildung – nicht notwendigerweise
Lernen – von ihren Empfänger*innen als
gesellschaftlich emanzipatorisches
Werkzeug eingesetzt werden, um bishe-
rige soziale Strukturen infrage zu stellen.
Und: Je größer die Menge des als
notwendig erachteten Lernstoffs, desto
ausgeprägter die Aufteilung und Speziali-
sierung der Muster der Bildung. Zu
Grundschule, Sekundarstufe und
Hochschulzeit kamen Erwachsenen-
bildung und berufsbegleitende Bildung.
In allen Fällen wurde ein Endprodukt
zu einer festgelegten Zeit benötigt.

Bildung beziehungsweise Erziehung ist
heute nur wenig mehr als eine Methode,
die intellektuelle und verhaltens-
technische Lebensspanne einer Person so
zu verformen, dass sie von bestehenden
gesellschaftlichen und wirtschaftlichen
Mustern profitieren kann. Eine derartige
Strategie kann, sofern sie wohlwollend
von einer Elite kontrolliert und angeleitet
wird, angesichts der Infrastruktur, die
das jeweilige System erfordert, nur wenig
mehr leisten, als die Reichweite und

Vernetzung der Strukturen zu verbessern,
die sich bereits unter ihrer Kontrolle
befinden.

Wenn das Hauptanliegen darin besteht,
das Vermögen des oder der Einzelnen zu
verbessern, sein oder ihr ganzes Leben
lang zu lernen, ist eine komplett andere
Einstellung zu den Bedingungen (und
Gebäuden) erforderlich, unter denen dieses
Lernen am besten erfolgen kann. Vielen
Pädagog*innen […] ist dies bewusst, aber
die Mehrheit ist so eng in die akzeptierten
Formen von Bildung eingebunden, dass
sie zwar wortreich Verbesserungen der
gegenwärtigen Versorgungslage
vorschlagen oder fordern kann, sich jedoch
in einer ungünstigen Position befindet,
wenn es darum geht, neue physische
Formen zu postulieren, die eine Erweite-
rung ihrer Aktivitäten ermöglichen
würden. (Interessanterweise gehört die
britische Lehrer*innengewerkschaft in
ihren Forderungen zu den reaktionärsten
Gewerkschaften überhaupt.)

Schon viel zu lange wird Bildung als
Leistung betrachtet, die zwar – wenn
auch nur für beschränkte Zeit – allen
zusteht, aber von einigen wenigen zu
erteilen ist. Im Westen ist sie integraler
Bestandteil im Dasein jedes Menschen
und wird nur selten infrage gestellt, es sei
denn in den Details. Lernen gehörte
schon immer zum Leben dazu, unab-
hängig davon, welche Bildungsstruktur
existierte; in den letzten Jahrzehnten
haben die Lernmöglichkeiten, darunter
die (im Westen) allgegenwärtige Verfüg-
barkeit von Medien der Massenkommu-
nikation, jedoch so stark zugenommen,
dass die formale Bildung als solche jetzt
ihre Effektivität im Vergleich zum
selbstgesteuerten Lernen rechtfertigen
muss. Es gibt Fälle, in denen sie selbstge-
steuertes Lernen (*reinforcement theory*
und Lehrmaschinen) integriert hat, doch
fehlt es ihr an dem Bewusstsein, dass es
jetzt möglich ist, ihre grundsätzliche
Struktur und zuvor als unverzichtbar
geltende Lehrmittel und -methoden (wie
zum Lernen von Sprachen usw.) in bisher
ungeahntem Maße infrage zu stellen.

So, wie die industrielle und gewerb-
liche Automatisierung verschiedene
Fertigkeiten und Prozesse überflüssig
macht, sorgen neue Methoden zum
Speichern, Abrufen, Vergleichen und
Berechnen von Informationen dafür, dass
traditionelle Bildungsinhalte zurückge-
schnitten werden können.

Die Tradition, in der es diesen Aktivitäten
möglich ist, sich zu entwickeln, ist infrage
zu stellen. Es könnte durchaus sein, dass
formelle Bildung für die Wenigen noch
stärker spezifiziert und unterteilt wird.
Eine solche Spezifizierung verstärkt
jedoch die Notwendigkeit, die verblei-
bende mentale Versorgung der Gesell-
schaft neu zu strukturieren.

Letztere bildet den besonderen
Schwerpunkt dieser Ausgabe von
Architectural Design, haben Architektur
und Planung in diesem Feld doch bisher
so wenig beigetragen – und dies so spät.
Was Umfang, Größe und individuelle
Anforderungen anbetrifft, haben die
Architekt*innen dem Appetit am Lernen
nur wenig Aufmerksamkeit geschenkt,
und doch könnte es sein, dass ihre
Aufmerksamkeit genau das ist, was
gegenwärtig benötigt wird, um die
verfügbaren Dienstleistungen, Systeme
und Güter des Lernens zu öffnen und
zu erweitern sowie ihr Wachstum und
ihren Wandel zu unterstützen.

Lernen wird bald in allen Entwicklungs-
ländern zur wichtigsten Industrie werden,
und Länder mit etablierten Bildungs-
systemen müssen ihre bestehenden
Einrichtungen radikal umstrukturieren.

Um Einrichtungen des Lernens
kontinuierlich verfügbar zu machen,
muss Design nicht nur im Klassenraum
oder in der Bibliothek, sondern auch
daheim, im Auto, Supermarkt oder in der
Fabrik Berücksichtigung finden.

Schule und Universität wurden allein
deshalb als pädagogische Versorgungssta-
tionen errichtet, weil die besondere Form
der angebotenen Bildung und die Art und
Weise, wie sie bereitgestellt wurde, den
Schutz, die Isolation und die Konzentra-
tion erforderte, wie sie derartige,
begrenzte Strukturen boten.

Der Teilzeit-Professor ist ein Beispiel
dafür, welche Gefahr eine solche Isolation
von der gewohnten Umgebung heute
darstellt. Es sollte keine Notwendigkeit
bestehen, den eigenen Arbeitsplatz zu
verlassen, um anderen zu erzählen,
was man gerade getan hat.

Wenn Fabrik und Wohnzimmer die
Klassenräume der Zukunft werden, was
passiert dann mit den Klassenräumen,
die wir verlassen haben – oder sollte
es überhaupt noch welche geben? Von
wenigen Ausnahmen abgesehen
schränken vor 1930 errichtete Schulen
zweifellos schon jetzt die Aktivitäten ein,

die in ihnen stattfinden, während die später gebauten Schulen weiterhin auf das Schüler-Lehrer-Verhältnis angewiesen sind, damit sie überhaupt funktionieren.

Interessanterweise führte in einer der ersten Schulen, die nach dem SCSD-Konzept[1] gebaut wurden (Barrington), die Einführung eines Systems zur Belohnung von Eigenverantwortlichkeit, das es einzelnen Schüler*innen ermöglichte, ihren eigenen Stundenplan auszuarbeiten, zu einem effektiven Verlust jener räumlichen Flexibilität, wie sie die Gebäudeplanung vorsah. Die Umbauzeiten der Inneneinrichtung konnten nicht mit der Geschwindigkeit und Frequenz Schritt halten konnte, in der Acht- bis Elfjährige ihre Meinung ändern.

Somit ist die Verfügbarkeit flexiblen Raums, wie ihn die Architektin, der Architekt versteht – davon ausgehend, dass ein derartiges von ihr oder ihm konzipiertes System von den Mitarbeiter*innen überprüft und nach ihren Anweisungen geändert wird –, möglicherweise doch keine so vernünftige Lösung, wie es scheint.

Sobald die Kontrolle des Lernprozesses und der erforderlichen Umgebung einer einzelnen Person obliegt, die sich mit anderen zusammentun will oder auch nicht, besteht das Gestaltungsproblem darin, ein individuell einsetzbares Raumangebot bereitzustellen, das für einen vollen 24-Stunden-Lerntag an verschiedenen Orten verfügbar sein müsste. Lernen im Traum, unterbewusstes Lernen und außersinnliche Wahrnehmung (ASW) mögen letztendlich dazu beitragen, den dringenden Bedarf an Versorgung mit neuen Lernstrukturen und -mitteln zu mildern; doch mittlerweile hat der Nachfragedruck ein derartiges Ausmaß angenommen, dass selbst für den Fall, dass eine solche für den genannten Zweck perfekte Denk-Box entwickelt würde, eine noch so schnelle und ausgedehnte Produktion keine wirkliche Verbesserung bringen würde, weil deren Uniformität einen wirklich umfassenden Einsatz stark einschränken würde.

Um einen maßgeblichen architektonischen Beitrag zur Bereicherung des Lernens leisten zu können, müssten Architekt*innen, Planer*innen und Behörden meiner Ansicht nach Bildungs- und Lerneinrichtungen zunächst zusammenführen. In erster Linie sollten sie als Mittel zur Befriedigung eines wesentlichen, bleibenden Bedürfnisses des oder der Einzelnen betrachtet werden, so wie frische Luft. Erst dann wird das Angebot an Einrichtungen und möglicherweise daraus resultierenden Strukturen inhärenter Teil jeglicher Unternehmung sein, die erfordert, dass Leute sich in einem Raum aufhalten.

Es wäre ein hilfreicher Anfang, würde man anerkennen, dass das Lernen in einem Haus für alle möglich sein muss, die sich in ihm befinden, und dass diese Aktivitäten oft miteinander unvereinbar sind. Aus diesem Grund sind Voraussetzungen audiovisueller Privatsphäre ebenso wichtig wie zusätzlicher, nicht zweckgebundener Raum.

Letzteren zur Verfügung zu stellen ist wohl die dringendste Anforderung an die Planung und Gestaltung städtischer Gebiete und ihrer Komponenten – seien sie mobil oder stationär, kommunal oder privat, langlebig oder kurzfristig, groß oder klein.

In vielen Artikeln dieser Ausgabe von AD geht es um Schule und Schulgebäude, doch das gemeinsame Thema besteht darin, dass die Gebäude und die Ausstattung, die üblicherweise mit einem Angebot an pädagogischen Einrichtungen verbunden sind, nicht gut genug sind und dass es nicht länger darum geht, etwas zu verbessern, sondern neu zu denken.

*Pädagog*innen wissen das. Es ist zu hoffen, dass einige Architekt*innen dies ebenfalls erkennen, solange die Gesellschaft sie weiterhin akzeptabel findet.*

Aus dem Englischen von Anja Schulte

1 A. d. Ü.: SCSD steht für „School Construction Systems Development", eine Initiative zur Entwicklung eines modularen Konzepts für Großraumschulen, das auf britischen Erfahrungen aufbaute und Mitte der 1960er Jahre in einigen kalifornischen Schulbezirken umgesetzt wurde. Vgl. Joshua D. Lee, *Flexibility and Design Learning from the School Construction Systems Development (SCSD) Project*, Routledge, London 2018.

Quelle: Cedric Price, „Einführung", *Architectural Design* 5 (1968) (Sonderausgabe *Learning*, hrsg. von Cedric Price), S. 207, 242

AD

Architectural Design May 1968. 5/-

"What about Learning?"

Cover der Zeitschrift *Architectural Design* zum Thema Lernen und Bildung, 1968; Fotomontage und Gastredaktion: Cedric Price

Die utopische Universität

Darcy Ribeiro

Im Exil geschrieben und gegen die autoritären Regime Brasiliens, Argentiniens oder Chiles gerichtet, war die Projektion einer „utopischen" lateinamerikanischen Universität in den 1960er Jahren gleichbedeutend mit der Forderung nach einer dringend gebotenen Neuorientierung hin zu einer – wie der Autor es nannte – „notwendigen" – Universität des Kontinents. Für den Schriftsteller und Anthropologen Darcy Ribeiro (1922–1997), der sich nach der Machtergreifung der Militärdiktatur in Brasilien zur Emigration ins Nachbarland Uruguay gezwungen sah, bedeutete das Exil auch den Verlust seiner unmittelbaren bildungspolitischen Einflusssphäre. Nicht nur hatte Ribeiro 1962 für einige Monate als Gründungsdirektor der Universität von Brasília (UnB) amtiert; im Anschluss übernahm er, abermals für kurze Zeit, den Posten des brasilianischen Bildungsministers. Als prototypischer öffentlicher Intellektueller außer Landes schaltete er sich aber auch in den langen Jahren der Diktatur immer wieder in die nationale Debatte ein. Fragen der Bildung, der Sozialreform, der Dekolonisierung und der Indigenen Kultur verhandelte Ribeiro dabei nie isoliert für den Fall Brasiliens, sondern immer in einer übergreifenden „lateinamerikanischen" Perspektive. Sein Buch *Die notwendige Universität*, aus dem hier ein Abschnitt übersetzt ist, erschien 1969, also zu einem Zeitpunkt, an dem die Krise der Universität weltweit zu einem beherrschenden Thema geworden war. Ribeiro tritt dennoch nicht als antiautoritärer Alleszerstörer auf, sondern sucht nach dem Modell einer funktionierenden, künftigen lateinamerikanischen Universität, die sich aus den kolonialen Abhängigkeiten ebenso wie vom politischen Autoritarismus des Kontinents befreit hat.

Die Universität, die Lateinamerika braucht, muss zuerst als Projekt, als Utopie, im Reich der Ideen existieren, bevor sie als Tatsache ins Reich der Dinge übergehen kann. Die Aufgabe besteht darin, einen Grundriss für dieses utopische Projekt zu skizzieren, das hinreichend klar formuliert werden muss, um als mobilisierende Kraft für den Kampf um eine Reform der bestehenden Struktur zu dienen – als Orientierung für die konkreten Schritte, durch die sich die gegenwärtige Universität in die Universität verwandeln wird, die wir brauchen. Dazu muss das Projekt vor allen Dingen über die nötige Objektivität verfügen.

Dieses utopische Modell wird sehr allgemein und abstrakt sein müssen und dadurch in einer gewissen Distanz zu jedwedem konkreten Projekt stehen, für das es eine Inspirationsquelle sein kann. Nur so wird es gleichzeitig zwei Grundanforderungen genügen können: a) Das Modell muss einen Leitfaden für die Restrukturierung aller lateinamerikanischen Universitäten bieten, ohne den sie immer wieder kurzfristig auf selbstbezogene Aktionen verfallen, statt sich zu vereinigen, um so die eigentlich

notwendige Universität zu schaffen; b) es muss sich in einen konkreten Aktionsplan verwandeln lassen, der die lokalen Besonderheiten eines jeden Landes einbezieht und die Universität in einen Protagonisten bewusster gesellschaftlicher Transformation verwandeln kann.

Bei der Erarbeitung eines neuen Plans für die Universitäten müssen wir auch eine Reihe von Abhängigkeitsbeziehungen bedenken, etwa die Tatsache, dass Universitäten Substrukturen sind, eingebettet in globale soziale Systeme. Als solche tragen sie die Bedingungen für eine umfassende gesellschaftliche Transformation nicht in sich: Sie neigen eher dazu, die bereits erfolgten Veränderungen der Gesellschaft zu reflektieren, als ihr neue aufzuprägen. Die bloße Tatsache, dass sie Teil einer globalen Struktur sind, befähigt die Universitäten jedoch dazu, mögliche Transformationen des gesellschaftlichen Umfelds zu antizipieren – Transformationen, die allerdings ebenso der Aufrechterhaltung des archaischen Charakters des bestehenden Systems dienen können, wie sie ihm eine Erneuerung aufprägen können. Weil die Institution Universität in der Lage ist,

die unvermeidlichen Widersprüche in der Entwicklung der Strukturen zu erkunden, kann man allerdings davon ausgehen, dass sie eher als Protagonistin einer progressiven Veränderung denn als rückständige Bremse fungiert.

Ein weiterer kontingenter Umstand, den wir beachten müssen, liegt darin, dass es sich bei den Universitäten um historische Institutionen handelt, die in allen Zivilisationen entstanden sind, die eine gewisse Entwicklungsstufe erreicht haben – Institutionen, die eine spezifische Funktion für das Überleben und die Weiterentwicklung dieser Zivilisationen erfüllen. Wir müssen die Universität daher nicht neu erfinden, sondern sie authentisch und funktional gestalten – ausgehend von der Analyse der Strukturen, die unter ihren sichtbaren Formen verborgen liegen, und der Partikularinteressen, die sich hinter der Ideologie der traditionellen Universität verbergen. Nur so können wir herausfinden, welche Möglichkeiten es gibt, eine neue Universität zu gestalten, die zu einer eigenständigen Entwicklung in der Lage ist. Für dieses Unternehmen werden nicht nur die vergangenen Erfahrungen bei der Gründung von

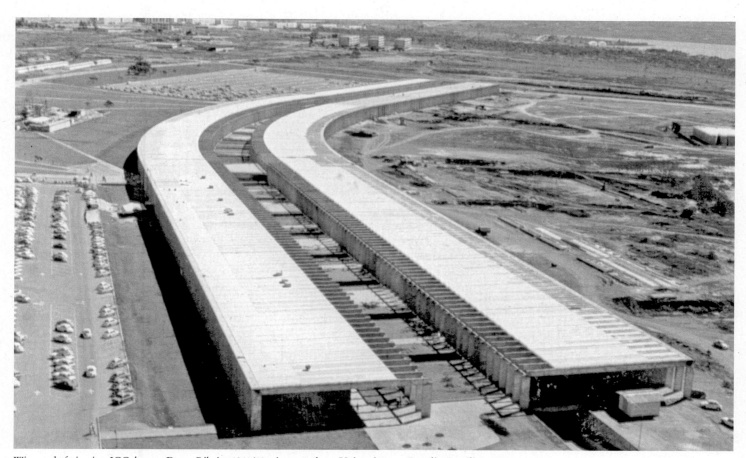

Wissenschaftsinstitut ICC der von Darcy Ribeiro 1961/62 mitgegründeten Universität von Brasília, Brasilien, 1972

Universitäten – soweit sie sich einer tiefergehenden Analyse erschließen – von entscheidender Bedeutung sein, sondern auch die Erkenntnisse aller modernen Gesellschaften, insofern sie die historischen Geschehnisse und gesellschaftlichen Imperative, die ihre Strukturierung bestimmen, vollständig erfasst haben.

Die bisherigen Analysen liefen darauf hinaus, ebenso auf die notwendigen Bedingungen wie auf die Bandbreite möglicher Variationen der verschiedenen Modelle universitärer Organisation hinzuweisen. Es hat sich gezeigt, dass die Universität ihre Doppel-Rolle – die Konsolidierung der bestehenden Gesellschaftsordnung oder die Veränderung derselben – besser oder schlechter erfüllen kann. Die Universitäten, die als bloße Hüterinnen des traditionellen Wissens agieren, können nur in dem Maße überleben, in dem ihre Gesellschaften stagnieren. Wenn diese Gesellschaften sich jedoch zu wandeln beginnen, sind auch die Universitäten gefordert, ihre Form zu verändern, um den neuen gesellschaftlichen Kräften zu dienen. Wenn sie das nicht tun, wird ein neues Wissen jenseits ihrer Mauern entstehen und schließlich werden diejenigen, die dieses neue Wissen am besten zum Ausdruck bringen, die Hochschule alten Stils erstürmen und transformieren. Die Universitäten hingegen, die den sozialen Wandel im Rahmen ihrer Möglichkeiten vorwegnehmen, können ein Instrument zur Überwindung der nationalen Rückständigkeit werden und unter bestimmten Voraussetzungen einen entscheidenden Beitrag zur radikalen Veränderung der Gesellschaft leisten.

Wie bereits angedeutet, wird zwischen dem hier vorgeschlagenen theoretischen Universitätsmodell und jedwedem konkreten Projekt der Gründung oder Transformation einer Universität notwendigerweise eine Lücke klaffen: der Unterschied zwischen einer utopischen Konzeption und einem Aktionsplan. Dennoch wird diese utopische Konzeption ihre normativen Ziele nur dann erreichen, wenn sie nicht wie ein für alle Orte und Zeiten gültiges Modell im luftleeren Raum entworfen wird. Im Gegenteil muss man von einer sorgfältigen Analyse der Niederlagen und Enttäuschungen des lateinamerikanischen universitären Experiments ausgehen, die den aktuell zu beobachtenden Ressourcenmangel im Blick behält und mit knappen Mitteln rechnet.

Das untersuchte Universitätsmodell wird auch in dem Sinne utopisch sein, als es die zukünftigen Universitäten auf einer konzeptuellen Ebene vorwegnimmt, als ein Ziel, das es eines Tages zu erreichen gilt. Deswegen muss das vorgeschlagene Modell eine Idealvorstellung sein, die es kontinuierlich zu befragen gilt, damit sie sich immer wieder neu als das Ziel präsentieren kann, an dem sich die verschiedenen konkreten Projekte orientieren können und das ihnen als Transformationsstufen Sinn verleiht. Das theoretische Modell muss daher nicht nur den Anforderungen an eine – wenn auch sehr allgemeine – normative These, sondern auch an eine möglichst ambitionierte Utopie genügen. Diesem doppelten Anspruch eines moralischen Maßstabs und einer Utopie kann nur eine sehr schematische These genügen. Daher wird das Modell stets in einer gewissen Entfernung zu den real existierenden lateinamerikanischen Universitäten stehen, allerdings nicht so weit, dass es sich nicht zumindest für die besten unter ihnen als das Ideal ihrer Restrukturierung erweisen könnte.

Trotzdem müssen wir darauf beharren, dass das Modell für den Großteil der 200 Institutionen, die sich in Lateinamerika als Universitäten bezeichnen, weiterhin eine „Utopie" am Horizont bleiben wird. Sie erfüllen nicht einmal die Minimalvoraussetzungen, um das Niveau von Universitäten zu erreichen, die heute dieses Namens würdig wären – noch weniger das Niveau der Universitäten der Zukunft. Daher demonstriert das Projekt auch, wie aussichtslos die Situation vieler sogenannter „Universitäten" ist, die überhaupt nicht in der Lage sind, das kritische Mindestmaß an Ressourcen für Lehre und Forschung zu erlangen, das es ihnen erlauben würde, als unabhängige Zentren zu fungieren, durch die eine Nation oder Region das Erbe des menschlichen Wissens beherrscht, anwendet und verbreitet.

Bei der Ausarbeitung dieses Modells kommt es darauf an, eine Universität zu schaffen, die den Mindestanforderungen an den Bereich des wissenschaftlichen, technologischen und humanistischen Wissens genügt. Wenn eine Nation zwischen anderen überleben und sich entwickeln will, wenn sie ihr Schicksal in die eigene Hand nehmen will, muss es der Minimalanspruch an die eigenen intellektuellen Ambitionen sein, zumindest eine derartige Universität ins Leben zu rufen.

Für eine bloße Scheinuniversität, deren Entwicklungshorizont den einer Berufsausbildung nicht überschreitet, die sich den Anforderungen ihrer jeweiligen Region anpasst, ist ein solcher Anspruch zu hoch gegriffen. In Wahrheit haben diese prekären Institutionen keine Möglichkeit, echte Universitäten zu werden, ganz gleich welches Strukturmodell sie übernehmen.

Selbst für diese weniger bedeutenden Universitäten ist aber unabdingbar, dass es eine echte, große Universität im selben Land, in derselben Region oder in demselben Sprach- und Kulturraum gibt. Nur die Existenz einer solchen Universität kann es den „Quasi-Universitäten" erlauben, das Niveau der Lehre zu heben, indem sie den Studierenden und Professoren Perspektiven für eine Weiterbildung bietet, die sie sonst nur im Ausland verfolgen könnten.

Diese Hinweise sind notwendig, weil im Fall der prekären Universitäten die Umsetzung des vorgeschlagenen Modells unter Umständen ins Negative umschlagen kann. Sie könnte zu Simulationen und Entfremdungen führen, die mindestens genauso folgenschwer sind wie die erwähnten wissenschaftlichen und professionellen Deformationen.

Im Endeffekt wurde das Modell für diejenigen Universitäten entworfen, die über das größte Potenzial zur Selbst-Überwindung und Entwicklung verfügen und darauf hinarbeiten, dynamische Zentren der kulturellen Kreativität eines Landes oder einer Region zu werden. Für diese Universitäten kann das neue Strukturmodell folgende Funktionen erfüllen:
Es kann
a) einen klar formulierten Katalog an Alternativen und Möglichkeiten bereithalten für die Planung der strukturellen Erneuerung ihrer Organe und die Prüfung der Prozesse, durch die sie ihre Funktion wahrnehmen;
b) ein umfassendes Bild von der Funktionsweise einer Universität zeichnen, die in der Lage ist, den Leitprinzipien der neuen Reform zu genügen;
c) als Gegenbild für die Diagnose und Kritik der bestehenden Strukturen dienen und für eine angemessene Wertschätzung der erreichten Errungenschaften der lateinamerikanischen Universitäten sorgen (die von jeder zukünftigen Strukturreform bewahrt werden müssen);

d) einen Wertekanon bieten, der es erlaubt, die Wirksamkeit und Bedeutung jedes Teilprojekts der Transformation zu bewerten, das die Universität verwirklichen will;

e) die universitären Organe für ein gemeinsames Reformbestreben mobilisieren, das in der Lage ist, der bestehenden Universität die eigentlich notwendige Universität entgegenzusetzen und ein eigenes Projekt für den Übergang von der einen zur anderen zu formulieren;

f) sich den Projekten der kulturellen Kolonialisierung und der Aufrechterhaltung der Unterentwicklung und Abhängigkeit Lateinamerikas mit einer „Reflex-Modernisierung" entgegenstellen, mit einem eigenen Projekt, das auf dem akademischen Feld die Grundvoraussetzungen für die autonome Entwicklung der Nation erfüllt.

Bevor wir zur Diskussion des vorgeschlagenen theoretischen Modells übergehen, gilt es darauf hinzuweisen, dass keine universitäre Struktur in sich selbst vollkommen ist. Das Höchste, was man erreichen kann, ist, eine Struktur vorzuzeichnen, die den Aufgaben gewachsen ist, die der Universität unter bestimmten Umständen übertragen werden. Wir müssen auch fragen, ob sich die gegenwärtige Struktur der lateinamerikanischen Universität, auch wenn sie obsolet ist, nicht doch erneuern ließe, wenn wir die Mittel hätten, sie trotz aller Redundanzen und Beschränkungen erfolgreich zu machen.

Ein neues Strukturmodell drängt sich allein deshalb auf, weil die lateinamerikanischen Universitäten unter den gegebenen Umständen, ausgehend von der bestehenden Struktur und mit den verfügbaren Mitteln, nicht in der Lage sind, zu wachsen und sich zu verbessern – und weil diese Struktur in erster Linie der Aufrechterhaltung des Status quo und nicht dem Wandel dient. Darüber hinaus ist es zwingend notwendig, weil die Flickschusterei, die an dieser Struktur vorgenommen wird und die sich in den von außen angemahnten Programmen konkretisiert, den rückschrittlichen Charakter der Universitäten noch weiter stärkt, indem sie einige Spannungen lindert und einige Mängel beseitigt, um gleichzeitig die Grundeigenschaften der elitären und nutzlosen Universitäten zu bewahren.

Aus dem brasilianischen Portugiesisch von Oliver Precht

Quelle: Darcy Ribeiro, „A Universidade Utópica", in: ders., *A Universidade Necessária*, Paz e Terra, Rio de Janeiro 1969, S. 168–173

Darcy Ribeiro (links) und Hermes Lima (rechts) anlässlich ihrer Vereidigung zum Bildungs- und Premierminister, August 1962

Warum und wie man Schulgebäude bauen sollte

Giancarlo De Carlo

Er war ein vielbeschäftigter Architekt, der seit den 1950er Jahren – unter anderem als Mitglied des legendären, Moderne-kritischen Team X – zugleich Theorie und Praxis der Architektur vorantrieb. Giancarlo De Carlo (1919–2005) stand im Zentrum der internationalen Debatten um die Demokratisierung des Bauens und Planens in den Nachkriegsjahrzehnten. Wie kaum ein anderer in der Profession schien De Carlo politisch und intellektuell darauf vorbereitet, die Ereignisse des Jahres 1968 und deren Folgen zu verstehen und mitzugestalten. In Städten wie Rimini, Pavia oder Urbino, aber auch außerhalb Italiens, stimulierte er mit seinen Bauprojekten (darunter Universitäten, Krankenhäuser, Wohnsiedlungen) auch Prozesse der Partizipation der lokalen Bevölkerung und der künftigen Nutzer*innen. Mit *La piramide rovesciata* (Die auf die Spitze gestellte Pyramide) veröffentlichte De Carlo 1968 eine Chronik der studentischen Proteste in den italienischen Architekturfakultäten und vor allem an der venezianischen Kunstuniversität IUAV, an der er lehrte. Der hier abgedruckte programmatische Text über die Krise des Schulbaus, der Universität und des Architektenberufs, der in einer Apologie rebellischer Interpretationen des Stadtraums mündet, steht unmittelbar in diesem Zusammenhang. Erschienen ist er in einer denkwürdigen Themenausgabe der *Harvard Educational Review* zu „Architecture and Education" aus dem Jahr 1969. Neben De Carlo schrieben für dieses Heft unter anderem Team X-Mitglieder wie Shadrach Woods (über die radikale Verschränkung von Stadt und Universität, für alle Altersgruppen), Herman Hertzberger (über seine legendäre Montessori-Grundschule in Delft) und Aldo van Eyck (über allgemeine Prinzipien von Werkzeug und Gestaltung).

In einem Zeitalter der Wertekrisen wie dem unseren können wir uns nicht mit Problemen des „Wie" befassen, ohne uns zuvor Probleme des „Warum" zu stellen. Müssten wir jetzt gleich mit einer Diskussion über die beste Bauweise für Schulgebäude in der zeitgenössischen Gesellschaft beginnen, ohne vorher die Gründe geklärt zu haben, warum diese Gesellschaft Schulgebäude überhaupt benötigt, so riskierten wir, auch Definitionen und Werturteile als gegeben hinzunehmen, die ihren Sinn bereits verloren haben; unsere Spekulationen wären auf Sand gebaut.

Darum wollen wir gleich zu Beginn vier grundlegende Fragen stellen, in dem Bewusstsein, dass uns oft die grundsätzlichsten Fragen – die längst nicht mehr gestellt werden, weil die Antworten auf der Hand zu liegen scheinen – dabei helfen können, bei der Herausbildung einer neuen Wirklichkeit den verborgenen Zusammenhang zu entdecken.

W.1 – Die erste Frage: „Ist es für die zeitgenössische Gesellschaft wirklich unabdingbar, dass Bildung in Form stabiler und kodifizierter Institutionen organisiert ist?"

W.2 – Die zweite Frage: „Muss Bildung in eigens für diesen Zweck gestalteten Gebäuden stattfinden?"

W.3 – Die dritte Frage: „Besteht eine direkte und wechselseitige Beziehung zwischen Bildung und der Qualität der Gebäude, in denen sie stattfindet?"

W.4 – Die vierte Frage: „Müssen Planung und Umsetzung solcher Gebäude, die für Bildung bestimmt sind, Spezialist*innen überlassen werden?"

Die vierte Frage leitet über zu Fragen des „Wie", ist aber zugleich mit der ersten „Warum"-Frage verknüpft. Eigentlich ließe sie sich exakter so fassen: „Müssen Planung und Konstruktion eines Schulgebäudes Spezialist*innen überlassen werden, die eine institutionelle Ausbildung durchlaufen haben, durch die sie genau darauf spezialisiert sind, die Anforderungen der Institution als grundlegend zu erachten?"

Diese vier Fragen bilden vier Punkte innerhalb einer kreisförmig angelegten Beziehung, die sich zu einem beliebigen Zeitpunkt unterbrechen oder fortsetzen lässt. Wir werden sie der Reihe nach unter die Lupe nehmen und uns dabei auf die Suche nach den sinnvollsten Übergangspunkten zu den Fragen des „Wie" machen.

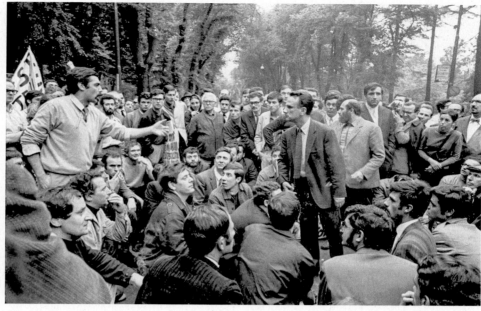

Giancarlo De Carlo und der Künstler Gianni-Emilio Simonetto während der Besetzung der Triennale, 1968

A.1 Bildung ist das Ergebnis von Erfahrungen. Je weiter gefächert und je komplexer diese Erfahrungen beschaffen sind, desto tiefgehender und intensiver fällt die Bildung aus. Der Bereich der Erfahrung erweitert sich proportional zur Häufigkeit der Berührungen mit der Realität, und seine Komplexität nimmt mit der steigenden Vielfalt dieser Kontakte zu.

Idealerweise sollte keinerlei Erfahrung unterbunden werden, um wirklich tiefgreifende und intensive Bildung zu gewährleisten: Berührungen mit der Realität jedweder Art sollten nicht nur zugelassen, sondern sogar gefördert werden.

Doch sind Institutionen Organisationsstrukturen, die geschaffen worden sind, um vorab gesetzte Ziele zu erreichen: Sie können deswegen nicht jede Art von Erfahrung zulassen oder gar fördern, weil sie nur Erfahrungen erlauben, die dem eigenen Ziel dienen.

Institutionen beschränken sowohl die Berührungen mit der Realität als auch die Bildung. Sie institutionalisieren Bildung dergestalt, dass sie den Institutionen nützt: zunächst ihrer Verfestigung, dann ihrer Verteidigung.

In Zeiten der Expansion gab es in den Gesellschaften keinen Bedarf, Bildungsmaßnahmen zu organisieren. Das Problem trat erst auf, als die Gesellschaften begannen, Institutionen zu schaffen, also beim Übergang von der Phase der Selbstbestimmung zur Phase der Akkumulation und Bestandserhaltung. An diesem Punkt erfasste die Bildung nicht länger den gesamten Bereich gesellschaftlicher Erfahrung und wurde auf das Feld derjenigen Erfahrungen beschränkt, die von den Institutionen gestattet waren.

So verfügten etwa die Griechen bis ins späte mazedonische Zeitalter über keine Formen, Bildung zu organisieren; bei den Römern dauerte dies bis zur Konsolidierung des Reiches; in der Renaissance bis zu Reformation und Gegenreformation. Alle revolutionären Epochen der Menschheitsgeschichte stimmen darin überein, dass sie die formale, institutionalisierte Bildung aufheben: Bildung findet dort statt, wo die Möglichkeit der Erfahrung am intensivsten ist, also in der Ausübung revolutionärer Handlungen.

Während der Französischen Revolution waren die politischen Klubs, die Straßen (und die Tribüne der Guillotine) die eigentlichen Zentren öffentlicher Bildung; während der Russischen Revolution: die Verwaltungsorgane der Sowjets, die Fabriken, die Ateliers (und die Volksgerichte); im Verlauf der Chinesischen Kulturrevolution, die noch andauert: die Volksbefreiungsarmee, die Kommunen, die Kampfsitzungen der Roten Garden (und die *Dazibao*, die Wandzeitungen), in der Kubanischen Revolution: der Guerillakrieg, die Arbeitsbrigaden, die Komitees zur Verteidigung der Revolution (und die Kampfbataillone) und so fort.

Doch während sich diese Formen der direkten und totalen Bildung noch ausdehnten, nahmen bereits die autoritären und restriktiven Strukturen der institutionellen Bildung durch einen Prozess des inneren Widerspruchs Gestalt an. In Frankreich zum Beispiel hatten die Verfassungsgebende Versammlung und der Konvent bereits begonnen, die Grundlagen für ein Bildungssystem zu schaffen, das den Erfordernissen des Staatsapparats entsprach: ein Modell, das sich das Napoleonische Imperium und alle modernen Staaten – unabhängig von ihren unterschiedlichen politischen und ideologischen Ausrichtungen – zum Vorbild nahmen.

Die von Napoleon formulierte Definition von Bildung als „Mittel der Meinungsbildung" bringt auf den Begriff, was institutionelle Bildung nicht nur vor ihm war (konditioniert, die Macht von Religion oder Absolutismus zu akzeptieren), sondern auch nach ihm (konditioniert, die Macht des Kapitals oder der staatlichen Bürokratie zu akzeptieren).

Tatsächlich sind die beiden Probleme – das der Lehre und das der Meinungskontrolle – seither nie wieder voneinander getrennt worden; gab es auf der einen Seite Handlungsbedarf, so zeigte er sich im Anschluss auch auf der anderen und umgekehrt. Die Ausweitung der Kultur, die das kritische Potenzial der Gesellschaft deutlich erhöht hat, hat auch eine immer stärker artikulierte Meinungskontrolle erforderlich gemacht. Um effizient zu sein, musste sie eben jene Sphäre, in der sich Kultur bildet, eingrenzen und so eine starre und einheitliche Unterrichtsstruktur organisieren. Die Entwicklung von Industrie und Technologie hat diese Entwicklung ins Extrem getrieben und die Massenerziehung notwendig gemacht, um den Anforderungen von Produktion und Konsum gerecht zu werden. Gleichzeitig mussten die nun gebildeteren Massen durch ein kontrolliertes Bildungssystem konditioniert werden, um zu verhindern, dass ihnen bewusst wurde, wie sehr sie von Entscheidungsprozessen ausgeschlossen und von der herrschenden Macht beeinflusst waren.

Eine Zeit lang schien Spezialisierung das Mittel der Wahl, um den Widerspruch zwischen diesen beiden gegensätzlichen Notwendigkeiten aufzulösen. Ihre ökonomische Motivation, so begrenzt und banal sie auch war, war ausreichend, um ihre entfremdende Wirkung zu rechtfertigen: Die Spezialistin, der Spezialist sollte nur das nötige und hinreichende Wissen besitzen, um eine bestimmte Rolle in einem Prozess effizient zu erfüllen, der in seiner Gesamtheit gesehen ihr oder sein Urteilsvermögen mangels einer umfassenderen Perspektive übersteigen würde.

Heute jedoch hat sich diese lange fast perfekt funktionierende Behelfslösung als fehlbar erwiesen. Die Student*innenrevolte, die weltweit auf allen Ebenen des Bildungswesens aufflammt und auch die akademischen Berufe zu durchdringen beginnt, offenbart eine radikale Ablehnung jeglicher Ausgrenzung, die die aprioristische, kodifizierte Einhegung des Spielraums kultureller Handlungen nach sich zieht. Vielleicht ist Spezialisierung unabdingbar, doch setzt sich zunehmend die Meinung durch, sie sei nur dann akzeptabel, wenn die Spezialistin oder der Spezialist zunächst ein umfassenderes Verständnis des Ganzen erlangt hat. Nur so ist sie oder er in der Lage, sich die Kritikfähigkeit – die Fähigkeit, zu akzeptieren, abzulehnen oder irgendwie zu wählen, und zwar mit einem politischen Bewusstsein des eigenen Handelns – gegenüber der Rolle zu erhalten, die der oder die Einzelne im gesellschaftlichen Zusammenhang spielt. Die Gleichung „Spezialisierung = Partizipation" tritt an die Stelle der Gleichung „Spezialisierung = Entfremdung", und das bedeutet den revolutionären Umsturz des gesamten bestehenden institutionellen Systems, insbesondere den revolutionären Umsturz der Bildungseinrichtungen.

Mit der Student*innenrevolte ist das Bildungswesen in die Stadt und auf die Straße zurückgekehrt und hat damit ein Feld reicher und vielfältiger Erfahrungen gefunden, das weitaus prägender ist als das alte Schulsystem. Vielleicht steuern wir auf eine Ära zu, in der Bildung und allumfassende Erfahrung wieder zusammenfallen, in der die Schule als etablierte und kodifizierte Institution keine Existenzberechtigung mehr besitzt.

A.2 Bildung wurde schon immer als abgeschirmte Tätigkeit verstanden. Platon lehrte, während er im Hain des Akademos hin und her ging, Aristoteles in der Wandelhalle auf dem Gelände des apollinischen Lykeion, doch waren das, wie gesagt, Fälle einer noch nicht organisierten Bildung. Als die Bildung zur Institution zu werden begann, wurden umgehend Gebäude errichtet, um sie einzufrieden und vom Kontakt mit der Außenwelt zu isolieren. Im Hochmittelalter wurden Klöster gebaut, im Spätmittelalter die ersten Campusanlagen, in der Renaissance die Akademien, zwischen Reformation und Gegenreformation die theologischen Schulen, unter dem Absolutismus die ersten großen Universitätskomplexe; in der Hochzeit von Kapitalismus und Staatsbürokratie schließlich entstand eine Vielzahl schulischer Komplexe unterschiedlichen Typs, die verschiedenen Arten und Niveaus von Bildung entsprachen.

Seit sich Ende des 19. Jahrhunderts das Prinzip der Spezialisierung konsolidierte, haben sich deren Einsatzgebiete und damit die Arten von Schulbauten vervielfacht. Jeder Ausbildungsbereich hat seinen eigenen Gebäudetyp, der genau diese Nutzung erfordert und mehr oder weniger differenziert aus einer organisatorischen und strukturellen Perspektive heraus geschaffen ist.

Doch trotz der klaren Unterschiede in der Definition und der vagen Unterschiede in der Konfiguration haben alle diese Typen eines gemeinsam: die strengste Einhaltung des Prinzips der Trennung. Die Schule ist eine materielle Struktur, die ausschließlich für den Unterricht, für Lehrer*innen und Schüler*innen bestimmt ist, so wie ein Gefängnis eine materielle Struktur ist, die ausschließlich für die Haft, für Vollzugsbeamte und für Gefangene bestimmt ist; ihre Funktion ist es, das Gehäuse für eine bestimmte Aktivität zur Verfügung zu stellen, aber auch, diese Aktivität von anderen fernzuhalten. Der Grund für diese Funktion ist die Erhaltung der institutionellen Integrität und der Klassenintegrität der Bildungsaktivitäten.

Die Isolierung an einem einzigen Ort wirkt als Filter, der nur die von der Institution erlaubten Erfahrungen durchlässt, und als Barriere gegen diejenigen Klassen, die keine Kontrolle über die Institutionen haben. Wir wissen, dass dieses Modell im Laufe der Zeit eine Reihe von Modifikationen erfahren hat. Die Ausdehnung der Breitenbildung hat die Gitterstäbe des Käfigs verbogen – ohne jedoch den Käfig-Charakter zu eliminieren. In einigen Fällen haben sich die Zwischenräume zwischen den Gitterstäben tatsächlich vergrößert, etwa im

Falle der Grundschul- und Berufsausbildung, wenn die Notwendigkeit einer größeren Verbreitung von Lernzentren es nötig machte, sie in das urbane Gefüge einzugliedern. Aber der Käfig ist immer Käfig geblieben: Das Schulgebäude ist nach wie vor ein hervorstehendes und autonomes Gebäude, das die Kontinuität des Gefüges, in dem es sich befindet, unterbricht.

Die Repräsentation dieses Bildungsbegriffs wird an der Konzeption der Gebäude deutlich, bei denen wir stets geschlossene Organisationsstrukturen und monumentale Architekturformen vorfinden. So unterschiedlich sie auch aussehen mögen, die Konstruktionsschemata eines Schulgebäudes lassen sich immer wieder auf Grundbegriffe des Autoritätsprinzips zurückführen: die Hierarchie der Räume, das Fehlen von Austauschprozessen zwischen den verschiedenen Elementen, die Unterbrechung und Kontrolle der inneren und äußeren Kommunikation und so fort. Die formalen Konfigurationen dagegen entsprechen der autoritären Ausformulierung der Organisationsstrukturen, deren Anonymität sie durch die Aufladung mit Symbolen und monumentalen Formen zu kompensieren versuchen.

Auf die unvermeidliche Bemerkung, dass diese autoritären und monumentalen Charakteristika doch eher für Schulen des 19. Jahrhunderts als für heutige Schulen typisch seien, können wir antworten, dass eine Reihe von Klassenräumen, die von einem gemeinsamen Korridor aus zugänglich sind, im Wesentlichen einer Reihe von Klassenräumen entspricht, die von einem Gemeinschaftsraum betreten werden können, und dass die Monumentalität der Säulen und Schmuckelemente aus Zement im Wesentlichen derjenigen des Stahlbaus und der Vorhangfassade entspricht. In der Architektur können Organisationsstrukturen in der Tat dann als autoritär definiert werden, wenn die Ausarbeitung der Räumlichkeiten die Gemeinschaft nicht dazu anregt, sich jederzeit und auf einer Grundlage völliger Gleichheit auszutauschen. Die formalen Konfigurationen dürfen als monumental gelten, wenn sie sich den ästhetischen Codes der Institutionen anpassen und die freie Meinungsäußerung der Benutzer*innen ohne Einfluss bleibt.

Tatsächlich ist in letzter Zeit nur sehr wenig getan worden, um die autoritären und monumentalen Eigenschaften zu verändern, die Schulgebäude schon immer aufgewiesen haben. Die städtischen Schulen – wie auch die an anderen Orten – sind leicht zu erkennen; sie stehen da, isoliert und emphatisch, und dies auch dann noch, wenn sie in das dichteste städtische Gefüge eingeflochten sind. Alle Tricks, auf die man zur Vermenschlichung ihres formalen Erscheinungsbildes gekommen ist, haben sich auf Definitionsversuche in einer elementaren und schematischen Sprache konzentriert, wie es immer dann geschieht, wenn die reale Vorstellung von „Menschen" (einer Pluralität von Individuen, die ein variables Feld von Wechselbeziehungen entstehen lässt) mit der abstrakten Vorstellung von „Masse" (einer amorphen Ansammlung menschlicher Elemente, die amorph wird durch die simple Tatsache, dass sie in einen Topf geworfen wurden) verwechselt wird. In jedem Fall haben sich alle Verfahren, die dazu dienen sollten, den Anschein ihrer Isoliertheit zu verringern, als nutzlos erwiesen, weil das Problem von außen statt von innen in Angriff genommen wurde – worin die eigentliche Wurzel des Übels lag. Die Schule als Konvergenzpunkt eines bestimmten Einzugsgebiets oder gar als mögliches Nachbarschaftszentrum zu betrachten, den bestmöglichen Zutritt zu gewähren, was den Faktor Zeit und die Sicherheit der Zugangswege anbelangt – all das würde an ihrer physischen Abschottung vom städtischen oder territorialen Kontext nichts ändern.

Eigens für pädagogische Zwecke geschaffene Schulen können daher nur den Teil dieser Aktivitäten beherbergen, der im Interesse jener Institutionen liegt, die die Schulgebäude errichten. Der Rest der Bildung – ihr gehaltvollster und aktivster Teil – findet anderswo statt und bedarf keiner Gebäude; oder vielleicht hat er noch nicht die geeigneten Räume gefunden, in denen er als Ganzes stattfinden und Teil einer Sphäre totaler Erfahrung werden könnte.

A.3 Sokrates unterrichtete in den Gymnasien von Athen; viele Jahrhunderte später begann Johann Heinrich Pestalozzi seine Tätigkeit als Erzieher in einem Bauernhof in Neuhof bei Zürich. Neben diesen beiden exemplarischen Fällen gibt es viele andere in der Geschichte des Bildungswesens, die zeigen, dass eine Schule ausgezeichnet sein kann, auch wenn sie in einem eher unpassenden oder hässlichen Gebäude untergebracht ist. Umgekehrt gibt es viele Gebäude mit ausgezeichnetem Ruf, in denen Schulen von sehr schlechter Qualität untergebracht sind. Wir können also sicher sein, dass keine direkte und wechselseitige Beziehung zwischen architektonischer Qualität und derjenigen des Bildungssystems besteht. Die Architektur kann als Suprastruktur ihre Umgebung konkret verändern; sie kann aber nicht die Aktivitäten vorschreiben, die in dieser Umgebung stattfinden.

Wir wissen jedoch, dass Architektur kraft ihrer Einwirkung auf die Umgebung Einfluss auf menschliche Aktivitäten nehmen kann. In einem Netzwerk komplexer Feedbackschleifen, durch das die Form eine dynamische Beziehung zur Gesellschaft herstellt, kann Architektur der Entwicklung dieser Aktivitäten eine Orientierung geben oder sie in eine andere Richtung lenken.

Wenn es allerdings wahr ist, dass heutzutage die praktische Pädagogik gegenüber den Einflüssen der Architektur gleichgültig bleibt, wenn ihr Gut- oder Schlecht-Sein unabhängig von den Einflüssen der gebauten Umgebung ist, in der sie sich abspielt, und wenn dies sogar bei Schulgebäuden der Fall ist, die als qualitativ hochwertig gelten, dann ist es gerade die Definition von Qualität, die zur Diskussion gestellt werden muss. Das heißt, wir müssen uns fragen, ob wir uns mit der Bewertung eines Schulgebäudes als herausragend oder miserabel nicht auf einen konventionellen, überholten ästhetischen Code beziehen, dem es an universeller Bedeutung mangelt.

Tatsächlich ist der ästhetische Code, der als Modell für die Abmessungen eines schulischen oder andersartigen Gebäudes herhält, das Ergebnis einer langfristigen Manipulation der Renaissance-Standards, mit dem Ziel, sie mit der Ideologie der Ordnung in Einklang zu bringen.

Aber was ist Ordnung in einer formalen Konfiguration anderes als die Austreibung jeglicher Ausdrucksstärke, die mit den repräsentativen Anforderungen der Institutionen unvereinbar ist? Und was ist dieser Ausschluss anderes als ein repressiver Akt gegen kollektive Beteiligung, ein Akt, der mit jener Repression übereinstimmt, die diese Institutionen auf dem politischen und gesellschaftlichen Feld ausüben? Die Analogie ist besonders

deutlich bei den Schulgebäuden, wo das die architektonische Komposition beherrschende Prinzip der formalen Ordnung das Prinzip der disziplinären Ordnung widerspiegelt, das als Zweckbestimmung erzieherischer Tätigkeit vorgegeben wird. Zeitgenössische Schulgebäude – sowohl die angeblich schlechten als die hochgelobten – entgehen diesem Symmetriegesetz nicht, das die disziplinäre Ordnung in der formalen Ordnung reflektiert. Unter einer veränderten architektonischen Sprache sind nach wie vor die gleichen kompositorischen Strukturen zu erkennen, die die mittelalterlichen Klosterschulen oder die Kasernenschulen des späten 19. Jahrhunderts organisierten: deutliche Trennung von innen und außen; Pläne, die auf einfacher Addition beruhen; rhythmische Kadenzen der Fassadenelemente; monozentrische Ansichten; Monotonie der Materialien; technische Strenge; dekorative Wiederholung und so fort. Diese kompositorische Struktur spiegelt das autoritäre Verfahren der Erziehung einer Elite zur Ausübung kultureller Kontrolle über die gesamte Gesellschaft wider – und zwar im Namen einer bestimmten sozialen Klasse, zu der die Elite selbst gehört. Autoritarismus und Ästhetik der Ordnung sind korrelierende Produkte des Regimes der herrschenden Klasse.

Heute überlebt dieses Regime in verschiedenen Formen, aber die Widersprüche, die durch die eigenen Mechanismen erzeugt werden, reißen es immer weiter auseinander. Tatsächlich wird Bildung zur universellen Anforderung, und die Auswirkungen der Widersprüche in diesem Prozess sind nicht nur in den fortschrittlichsten Bildungskreisen zu spüren, sondern werden sogar noch deutlicher in den Spannungen, die die kulturellen Eliten und allen voran die Studierenden aufwühlen.

Auch wenn der Autoritarismus noch immer die wichtigste Grundlage jeglicher Bildungstätigkeit ist, so ist doch inzwischen klar, dass der Unterricht nicht mehr lange autoritär bleiben kann. Ebenso lässt sich sagen, dass, auch wenn die Ideologie der Ordnung immer noch die Basis jenes ästhetischen Codes bildet, der die Schularchitektur regiert, es inzwischen klar ist, dass die architektonischen Werte der Zukunft auf der Grundlage einer radikalen Neubewertung der Unordnung organisiert sein werden.

Bereits der Klang des Worts „Unordnung" sorgt im Allgemeinen für kaum kontrollierbare Nervosität. Daher sollte geklärt werden, dass Unordnung hier nicht die Anhäufung systematischer Fehlfunktionen meint, sondern im Gegenteil den Ausdruck einer höheren Form der Funktionalität, die das komplexe Zusammenspiel aller an einem räumlichen Ereignis beteiligten Variablen aufzunehmen und zum Ausdruck zu bringen vermag. Ordnung entsteht durch eine Auswahl, die den vorgeblich signifikanten Variablen den Vorzug gibt und sie in einem System organisiert, das so einfach wie möglich ist, also eine stabile Lösung bietet. Wir wissen, dass es eine zunehmende Tendenz zur Organisation des gebauten Raums nach diesem reduktiven Verfahren gibt – und wir wissen, dass es der Ursprung aller auf Addition basierenden Methoden ist, die gemeinhin auf die Konstruktion der Umwelt angewendet werden; zum Beispiel die Methode, die auf der Suche nach einer typologischen Ordnung beruht, mit der es möglich ist, räumliche Prototypen – oder eine Reihe dieser Prototypen – zu trennen und neu zuzuordnen. Diese Kombination durch Anfügung von Prototypen lässt ein ökologisches Ganzes entstehen: die Straße, die Nachbarschaft, die Stadt. Wir wissen auch, dass eine Stadt, ein Viertel oder eine Straße, ja sogar ein Gebäude, für uns gerade aufgrund all der Faktoren interessant ist, die es ermöglichen, sich der Kontrolle dieser Regelwerke zu entziehen, aufgrund „unerlaubter" Ausdrucksformen, die sich durch Risse in der Oberfläche der Ordnungsmacht andeuten und sich mit der ganzen Fülle von Reizen zeigen, die Widersprüche eben ausmachen.

Der Durchbruch unzulässiger Ausdrucksformen führt zur Entstehung einer unvollkommenen *An*ordnung einer *Un*ordnung. Die vollkommene Anordnung wäre dann erreicht, wenn diese Ausdrucksformen in ein komplexes System eingebunden wären, das von Anfang an so organisiert ist, dass es sie einschließt. Aber das würde Verhältnisse voraussetzen, die auf kollektiver Beteiligung beruhen – auf dem kreativen Zusammenwirken der gesamten Gemeinschaft –, die sich elementar von jener diskriminierenden und segregierenden Form von Beteiligung unterscheidet, die wir in der Wirklichkeit vorfinden. In diesem Fall würde die Organisation der gebauten Umwelt über

einen Entwicklungsprozess und nicht durch autoritative Akte erfolgen; die Lösungen wären nicht dauerhafter Art, sondern in ständiger Neubildung; der ästhetische Code wäre nicht exklusiv und geheim, sondern umfassend und offen.

Nur sind wir von diesem Zustand offenbar noch sehr weit entfernt; andererseits stehen wir aber vor der objektiven Notwendigkeit, ihn zu erreichen. Die Rettung der Welt – in allen Bereichen, von der Politik bis zur Ästhetik – liegt in der „Unordnung" als Alternative zu einer restriktiven und alles überschattenden Ordnung, die nicht länger toleriert werden darf.

Um auf die Schularchitektur und das Thema einer qualitativen Wende zurückzukommen: Wir können hier den Schluss ziehen, dass ihre einzige Möglichkeit, positiven Einfluss auf die Bildungspraxis auszuüben, in der Revolutionierung ihrer Planungs- und Bauverfahren besteht. Die Schule sollte keine Insel sein, sondern Teil des gebauten Umfelds, oder genauer: des gebauten Umfelds als einem Ganzen, das in Abhängigkeit von den Anforderungen der Bildung entwickelt wird. Sie sollte kein nach außen abgeschirmter Apparat, sondern eine Struktur sein, die sich im Verbund gesellschaftlicher Aktivitäten ausbreitet und sich dort in ihren ständigen Veränderungen zu artikulieren vermag. Sie sollte kein Objekt sein, dargestellt anhand des Apriori eines ästhetischen Codes, sondern eine instabile Konfiguration, die durch die direkte Beteiligung der Nutzer*innengemeinschaft ständig neu erschaffen wird, indem sie die Unordnung ihrer unvorhersehbaren Ausdrucksformen einbezieht.

A.4 Die kollektive Beteiligung an der Gestaltung der Umwelt impliziert radikale Veränderungen bei der Rolle der Architekt*innen.

Einigt man sich darauf, dass alle Ausdrucksformen erlaubt sein sollen, auch wenn sie zu Konstellationen führen, in denen Unordnung herrscht; kann als akzeptiert gelten, dass diese Konstellationen legitim sind, auch wenn sie im Gegensatz zum offiziellen ästhetischen Code stehen, der auf einer Ideologie der Ordnung beruht; schreibt man dieser Unordnung eine innere Logik zu, die noch nicht offenbar wurde, nur weil sie komplex ist und daher über die elementaren Schemata hinausgeht, die wir

manipulieren können; kann gelten, dass die Impulse, die zur Konfiguration der Umwelt beitragen, sich frei verbinden in einem Prozess, der Lösungen in ständiger Erneuerung erzeugt; und betrachtet man all dies als mit den fortschrittlichsten Tendenzen der Gesellschaft vereinbar und daher als wünschenswert – dann muss sich die Funktion der Architekt*innen in der gleichen Weise verändern, wie sich die Funktionen aller Spezialist*innen, die in den unterschiedlichsten Berufsfeldern tätig sind, verändern müssen.

Der Architekturberuf wird – wie alle anderen Berufe – durch die ihm von den Institutionen übertragene Vollmacht bestimmt und ist darauf beschränkt, eine spezifische Tätigkeit auszuüben, mit der stillschweigenden Verpflichtung, Ziele der Institutionen zu akzeptieren, wofür die Architekt*innen wiederum relative Wahlfreiheit hinsichtlich der technischen Aspekte erhalten, mit denen sie sich befassen. Kritik zu äußern ist erlaubt, solange sie innerhalb der Regeln des Systems bleibt und nicht die Grundlagen in Frage stellt, auf denen es ruht.

Im Falle einer kollektiven Partizipation verleihen nicht die Institutionen die Vollmacht, etwas zu tun, sondern die gesamte Gemeinschaft; oder genauer gesagt ist das keine Frage der Vollmacht, es geht um eine Vereinbarung, die durch eine kritische Auseinandersetzung kontinuierlich erneuert wird. Die Ausübung dieser Kritik ist nicht nur zulässig, sie wird zur Notwendigkeit. Darum kann sie nicht auf technische Aspekte beschränkt werden, sondern muss sich auf die gesamte Bandbreite der Probleme erstrecken, von den Beweggründen bis zu den Folgen jeder Entscheidung, in einer permanenten Überprüfung, die auch die übergreifenden Zielsetzungen immer wieder neu zur Diskussion stellt.

Auch die Handlungsspielräume werden problematisiert. Der Architekt oder die Architektin stellt sich wie die meisten anderen Berufstätigen dem zu lösenden Problem, ohne sich allzu sehr um die Auswirkungen zu kümmern, die diese Lösungen für den größeren Zusammenhang mit sich bringen, in den sie eingebettet sind. Er oder sie ignoriert das Geflecht wechselseitiger Beziehungen oder reduziert es zumindest radikal, um so die eigene Problemstellung zu vereinfachen oder um – soweit möglich – das Niveau der eigenen Interpretation zu erhöhen.

Im Falle kollektiver Partizipation kommt dem Beziehungsnetz, das sich zwischen jedem neuen Projekt und seinem spezifischen Kontext aufbaut, grundlegende Bedeutung zu. In einer solchen Situation ein Schulgebäude zu entwerfen, bedeutet, ein Stück Stadt zu gestalten, mit einem homogenen Projekt in die Stadt zu gehen, die Stadt zu verändern, um sie mit dem Projekt organischer zu machen: ein Projekt, das entworfen wird, um auf das gesamte Feld der urbanen Kräfte einzuwirken und alles in Bewegung zu setzen, inklusive einer angemessenen Folgenabschätzung.

Und schließlich steht noch die Methodik des Handelns zur Debatte. Mehr als alle anderen, die einen Fachberuf ausüben, planen Architekt*innen begrenzte und fertige Objekte. Ihre spezifische Aufgabe ist eine Funktion, die ihnen, aus dem Kontext gelöst, übertragen wird; sie planen realisierbare, in sich geschlossene und vom Kontext isolierte Strukturen und bringen sie anschließend in eine physische Form, die den Gesamtkontext repräsentiert und ihm im gebauten Raum Ausdruck verleiht. Aber das Verfahren leidet in jeder Phase unter der Abstraktheit, die zu Beginn akzeptiert wurde, als die Tätigkeit ihrem Kontext entrissen wurde, was die Verbindung zur Wirklichkeit kappte. Die anfängliche autoritäre Entscheidung spiegelt die Belastung wider, die das autoritäre Prinzip für die nachfolgenden Phasen bedeutet, die nun ihrerseits autoritär werden. Die Strukturen wirken als exkludierende Organisationssysteme; und die Bauten bilden sich als fertige, unveränderliche und repräsentative Formen heraus, von denen man annimmt, dass sie ästhetischer Vollkommenheit umso näherkommen, je weniger Raum sie dem Zufallscharakter von Zeit und Nutzung lassen.

Das angestrebte (und wegen steter technischer Mängel leider selten erreichte) Ziel ist die geringstmögliche Entropie, das heißt die minimale Menge an Konnotationen, die zur Bestimmung des gewünschten Ergebnisses notwendig ist – im Gegensatz zu dem, was in jeder raumbezogenen Situation geschieht, die mit universeller Bedeutung ausgestattet und daher von Zeichen gesättigt ist, die sich durch eine ständige Beteiligung der Gesellschaft ansammeln und überlagern.

Im Falle kollektiver Partizipation sind die Organisationssysteme *per se* als Teile eines übergreifenden Systems, das die Gesamtheit der Aktivitäten unteilbar

macht, eingebunden und selbst inklusiv. Andererseits müssen die Formen, die den Entwicklungsprozess generieren und regulieren, notwendigerweise offen, sprich nur in ihren Grundzügen definiert sein.

Ein Schulgebäude für eine Konstellation kollektiver Partizipation zu entwerfen, bedeutet nicht nur, eine Abfolge von Räumen festzulegen, die durch einen einzigen Kommunikationsstrang miteinander verbunden sind, sondern vielmehr einen Ort potenzieller Erfahrungen zu organisieren und ihn im gebauten Raum durch ein System von Formen zu repräsentieren, das auf die Rezeption der vielfältigen und variablen Ausdrucksformen derjenigen ausgerichtet ist, die die Erfahrungen machen.

Kann ein Spezialist, eine Spezialistin ein Schulgebäude im Sinne dieser Konzeption entwerfen? Im Allgemeinen können sie das nicht, und zwar aufgrund zweier grundlegender Tatsachen. Zuerst einmal geht ihr beruflicher Horizont nicht über den Kreis der institutionellen Vorgaben hinaus. Würden sie kollektive Beteiligungen zulassen, würde sie das in einen Bereich der Kritik an diesen Vorgaben drängen, der ihnen *per definitionem* verwehrt ist. Zweitens hat ihre Spezialisierung sie dazu gebracht, großes Geschick beim Entwerfen autonomer und autarker Organisationssysteme und formal abgeschlossener und stabiler Konfigurationen zu entwickeln. Darauf sind sie vorbereitet, hierin erkennen sie ihre Funktion innerhalb des Ganzen.

Nur jene wenigen Architekt*innen, die sich von ihren fachlichen und beruflichen Zwängen befreien konnten, vermögen zu einer Entwurfspraxis beizutragen, die den Anforderungen einer neuen Bildungstätigkeit gerecht wird. Aber es bedürfte vieler solcher Architekt*innen – einer Zahl, die dem Ausmaß des Problems angemessen wäre.

Wie anfangs angekündigt, sind wir zuerst dem „Warum" nachgegangen, aber bereits tief in Fragen nach dem „Wie" eingedrungen. Nun gilt es, diese Analyse abzuschließen und uns auf die Folgen für das konkrete Handeln zu konzentrieren, ohne jedoch über die Artikulation einiger allgemeiner Orientierungspunkte hinausgegangen zu sein. Tatsächlich würde sich angesichts der Beweglichkeit des entstandenen Gesamtbildes jede präskriptive Norm als nutzlos und widersprüchlich erweisen. Von diesem

Standpunkt aus wollen wir nun einige der wichtigsten Fragen aufgreifen, und dies in der gleichen Reihenfolge, in der sie bisher behandelt wurden.

H.1 Die institutionalisierte Schule bietet eine begrenzte Ausbildung, weil sie nur solche Erfahrungen ermöglicht, die von den Institutionen erlaubt sind, während sie die anderen ausschließt. Diese nicht erlaubten Erfahrungen sind jedoch oft die lehrreichsten, und sei es nur deshalb, weil sie einen Keim der Verweigerung in sich tragen, durch den sie mehr kritisches Bewusstsein schaffen.

Che Guevara hat den Standpunkt vertreten, die Gesellschaft solle eine einzige, riesige Schule sein, und er hatte Recht, wenn wir seine Aussage so verstehen, wie er sie meinte – er bezog sich nämlich auf eine Gesellschaft, die weder auf der aktuellen institutionellen Grundlage organisiert werden sollte noch auf anderen, die dieselben autoritären und diskriminierenden Zustände hervorbringen wie die bestehenden.

Die von den Institutionen nicht erlaubten Erfahrungen lassen sich nur in der Stadt und in jenen Gebieten machen, wo sie gemeinsam mit den erlaubten Erfahrungen existieren: Sie mischen sich in gegebene Muster ein und lassen diese am Widerspruch der konkreten Realität aufbrechen.

Bis sich die Gesellschaft grundlegend verändert, sind die Stadt und ihr Territorium diese eine riesige Schule, die uns zur Verfügung steht. Wir müssen daher mit Energie und Fantasie daran arbeiten, dass sich die Schule mit dem urbanen Territorium identifiziert, damit sich das für unsere Zeit typische, enorme Wachstum des Bildungsbedarfs in die Stadt und auf das Territorium erstrecken kann.

Die Gestaltung solcher Schulen, die von ihren institutionellen Beschränkungen befreit sind, sollte mit der nicht-institutionellen Gestaltung der gebauten Umgebung beginnen.

H.2 Der am wenigsten geeignete Ort für Bildungsaktivitäten ist das Schulgebäude, da es durch die Abschottung des Lehrens und Lernens in einem einheitlichen, isolierten und abgeschirmten Raum dazu neigt, den Kontakt mit dem komplexen gesellschaftlichen Kontext zu verlieren. Andererseits scheint es, als erfordere die Notwendigkeit der Breitenbildung auch die rasche Ausdehnung von Bildungsstrukturen. Darum müssen wir die beiden gegensätzlichen Anforderungen, die den Nutzen von Schulen verneinen oder affirmieren, die zu ihrer Beseitigung oder Vermehrung raten, in Einklang bringen. Der Schlüssel dazu kann nur in der Auflösung des Schulgebäudes als spezifischem Ort bestehen, der ausschließlich für eine bestimmte Funktion bestimmt ist.

Es geht darum, seinen wesenhaften „Kern" zu ermitteln, der intakt bleiben und sich vervielfachen muss; und darum, seine nicht-wesenhafte „Umlaufbahn" (nicht-wesenhaft außer, was den inakzeptablen Wunsch nach Autonomie und Ausgrenzung betrifft) zu identifizieren, die aufgelöst und zerstreut werden kann. Die erzieherische Tätigkeit besteht in der für Schüler*innen und Lehrer*innen möglicherweise gleichartigen Suche nach Wissen und Verhaltensweisen, die jedem und jeder Einzelnen helfen, eine geeignete Rolle in der Gesellschaft zu finden. Die Suche nach Wissen setzt einen technischen Apparat (einen „Kern") voraus, der spezialisiert werden kann; die Suche nach Verhaltensweisen setzt die Bildung von Orten (eine „Umlaufbahn") voraus, an denen eine kontinuierliche und umfassende Auseinandersetzung stattfinden kann. Um dies zu erreichen, müssen die gebauten Strukturen des Schulumfelds auf dem Stadtgebiet verteilt, miteinander vermischt, überlagert und mit Gebäuden zusammengeführt werden, die für andere Aktivitäten und somit für die Erzeugung anderer Erfahrungen bestimmt sind. Um den technischen Apparat zu spezialisieren, müssen hingegen die gebauten Strukturen des „Kerns" der Schule konzentriert und vereinheitlicht werden – wobei gleichzeitig die Möglichkeit erhalten bleiben muss, sich von Zeit zu Zeit mit den Strukturen der „Umlaufbahn" und über sie mit dem städtischen Raum zusammenzufinden, wenn sich die Notwendigkeit ergibt.

In dieser Perspektive können wir uns die Schule als zweifaches Netzwerk vorstellen – als Netzwerk von Orten, an denen neben der Bildung viele weitere Aktivitäten stattfinden, und Orten, an denen sich die spezifischeren Instrumente der Bildungsaktivität konzentrieren, die notwendig sind, um Wissen ausfindig zu machen, auszuarbeiten und zu vermitteln. Die Schnittpunkte der beiden Netzwerke sollten nicht unbedingt zusammenfallen oder fix sein, im Gegenteil, sie sollten so unterschiedlich und flexibel wie möglich sein, um sich immer in die günstigsten Bedingungen versetzen zu können – das erste Netzwerk da, wo die gesellschaftlichen Erfahrungen am intensivsten sind, und das zweite, wo spezialisierte kulturelle Dienstleistungen benötigt werden. Es ist nicht undenkbar (und im Übrigen liegt die Idee aus anderen Gründen und mit anderen Zielen in groben Umrissen schon vor),[1] dass eine schulische Struktur aus Modulen bestehen könnte, die Bibliotheken, Labore, Arbeitsräume, Lehrmaschinen, Lernmodelle et cetera umfassen und die sich im Stadtgebiet frei bewegen können, um die Orte zu erreichen, an denen Gruppen von Student*innen und Lehrer*innen sich aufhalten und ihre Forschungen durchführen – unter Zuhilfenahme von Strukturen, die auch für andere Tätigkeiten bestimmt sind.

Auf diese Weise würde das Prinzip des Schulgebäudes als räumlicher Einheit – als Erzeugerin exklusiver Organisationsformen und monumentaler Konstruktionen – der Vergangenheit angehören, und Bildung würde zu einem allgegenwärtigen Muster, das überall eindringen und seinerseits von allem, was in der Gesellschaft stattfindet, ständig durchdrungen werden kann.

Im Vergleich zu diesem Bild wird deutlich, wie viel Eitelkeit und Mystifikation das Programm des 19. Jahrhunderts kennzeichneten, die Schule als Materialisierung des Fortschritts zu feiern – was sich aber auch in den neueren, nur scheinbar bescheideneren Vorschlägen wiederfindet, der Schule eine magnetische Kraft zuzuschreiben, die sie zu einem Zentrum machen würde, um das sich die gebaute Umgebung spontan neu organisieren könnte. Die Schule als Nicht-Ort, die zersplittert und verstreut ist, scheint da den glaubwürdigeren Ansatz zur Erneuerung zu bieten, schon allein deshalb, weil sie die Auflösung ihrer überkommenen Organisationsprinzipien als Beispiel für eine umfassender gedachte Umwälzung vorschlägt, die das gesamte Stadtgebiet und somit die Gesellschaft als Ganzes betrifft.

Die nicht-institutionelle Gestaltung der gebauten Umwelt ist daher nicht nur Prämisse, sondern auch Folge einer Gestaltung von Schulen, die sich von institutionellen Beschränkungen befreit haben.

H.3 Eine Allgegenwart der Schule im Stadtgebiet liegt wahrscheinlich noch in ferner Zukunft, aber sie kann als Idealvorstellung durchgehen, die durchaus das Potenzial zur Verwirklichung hat, sollten sich in gewissen Freiräumen – eröffnet durch institutionelle Unzulänglichkeiten – ungeahnte Möglichkeiten ergeben. Es mag vorkommen, dass die Architektur in den Bewegungen ihrer überstrukturellen Existenz plötzlich in solche Freiräume hineingerät; es hängt von ihrem Engagement ab, ob sie diese dann mit subversivem Material zu füllen in der Lage ist, das Rückwirkungen auf die am meisten abgesicherten Strukturen ermöglicht. Wir können also fürs Erste so tun, als entspräche das Ideal der Realität, und umgekehrt – um die Gefahr der Abstraktion zu vermeiden – so tun, als nähere diese sich dem Ideal ganz langsam an.

Die Überführung von Bildungsaktivitäten in gebaute Strukturen, die für andere Zwecke bestimmt sind, sowie die Einbeziehung anderer Aktivitäten in die zu Bildungszwecken errichteten Gebäude kann nicht ohne eine tiefgreifende Neugestaltung der gesamten Umgebung erfolgen. Dies setzt intensive

Gestaltungsarbeit voraus – aber auf welcher Ebene, mithilfe welcher Verfahren und von wem?

Alle Ebenen – vom gesamten Territorium bis zum kleinsten Verein – müssen hier berücksichtigt werden, denn Dringlichkeit und Ausmaß möglicher Folgen bleiben vom höchsten bis zum niedrigsten Niveau gleich. Wir wissen nicht nur, dass die gegenwärtige Organisation der Stadt und ihres Territoriums nicht auf einen Beitrag zum Bildungswesen ausgelegt ist, sondern auch, dass sie stumpfsinnig auf genau den gegenteiligen Effekt hin berechnet ist: Sie soll Erfahrungen vereinheitlichen, jedes Ereignis auf ein einheitlich flaches Niveau bringen, Konfliktpotenzial vertuschen, indem alles, was konfliktfähig ist, sauber voneinander getrennt gehalten wird. Die emotionalen Reize, die von der Stadt und ihrem Territorium (wegen der relativ großen Widersprüche eher von Ersterer als von Letzterem) ausgehen können, werden all der Organisation zum Trotz verarbeitet. Auf der höheren Ebene geht es also darum, die gebundene Energie zu befreien und sie in einer Vielzahl von Erfahrungsmöglichkeiten explodieren zu lassen. Design kann dies bewirken, wenn es die

organisatorischen und formalen Vorurteile, die es bisher passiv akzeptiert, über den Haufen wirft – wenn es also die Bandbreite und Ziele des eigenen Handelns einer kritischen Analyse unterzieht.

Die Idee einer über das Stadtgebiet verstreuten Schule zu akzeptieren, die Teil des umfassenderen Kontexts ihrer Umgebung ist, erfordert eine Überprüfung der Legitimität sämtlicher gebauter Strukturen, die bisher zur architektonischen Repräsentation menschlicher Tätigkeit beigetragen haben. Ist es immer noch sinnvoll, die gebaute Infrastruktur in einander ausschließende Typen aufzuteilen, die isolierten Aktivitäten entsprechen – Straße, Wohnort, Produktions- und Freizeitstätten? Oder wäre es nicht besser, sie in einer Weise wieder zusammenzuführen, die dem entspricht, wie menschliche Tätigkeiten tatsächlich vonstatten gehen – und zwar durch die Bestimmung neuer umfassender Strukturen (in denen die Bildung, weil sie ohnehin allgegenwärtig ist, aufgeht)?

Das gleiche kritische Vorgehen gilt auf der unteren Ebene, bei der Betrachtung der kleinsten Organisationseinheit, dem eigentlichen Schulgebäude. Aber während auf der höheren Ebene das Revolutionäre darin liegt, ein Integrationsziel vorzugeben, um die Verbindung mit dem Umfeld wiederherzustellen, besteht sie hier darin, ein Ziel der Des-Integration zu formulieren, um die Autonomie der Schule zu untergraben, weil eine solche Autonomie verhindern kann, dass sie in der Umwelt aufgeht.

Bei der traditionellen Organisationsform, die für den einzelnen Lehrbereich bisher als ausgereift galt, muss der Entwurf zunächst deren Bestandteile trennen und von der überkommenen Vorstellung befreien, es wären in sich geschlossene Einheiten. Klassenräume, Labore, Cafeterias, Theater, Turnhallen, Sport- und Freizeitbereiche – es gibt keinen Grund, warum sie nicht zumindest für eine begrenzte Zeit mit anderen Aktivitäten gemeinsam genutzt werden könnten, die zwar nicht als pädagogisch definiert sind, aber dennoch – wenn auch nicht im institutionellen Rahmen – über die Belange der Schule hinaus erzieherischen Wert haben. Jeder Teil kann daher innerhalb der Schulstruktur verbleiben, er kann zugleich aber offen für eine allgemeine Benutzung sein oder an andere Örtlichkeiten verlegt werden, die der

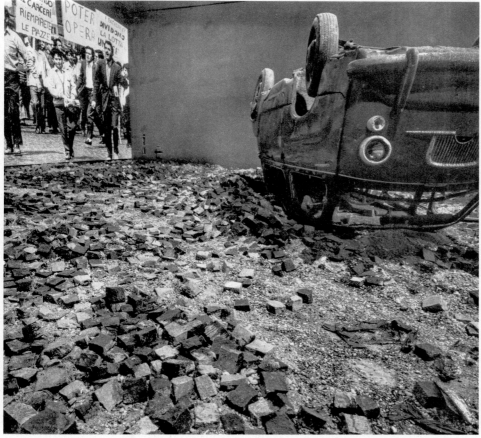

La protesta dei giovani, eine Ausstellung von Giancarlo De Carlo, Marco Bellocchio und Bruno Caruso im Kontext der Triennale, 1968

Schule zugänglich bleiben; schließlich kann auch jeder Teil mit anderen, artverwandten Teilen zusammengefügt werden, um einen neuen Organismus zu schaffen, der von verschiedenen Einrichtungen genutzt wird und fruchtbare Möglichkeiten für Kontaktbildung und Austausch bieten kann.

Auf diese Weise kann der Betrieb auf höherer oder niederer Ebene auf ein einziges Ziel hin zusammengeführt werden; und jedes Vakuum, das sich unerwartet in einem der beiden Extreme bildet, kann sofort aufgefüllt werden. Der zweifache Vorwand, von der Erneuerung der Schule die Sanierung der Umwelt zu erwarten und von der Sanierung der Umwelt die Erneuerung der Schule, ist lediglich eine Erfindung, die einen Mangel an Fantasie oder den Wunsch nach Erhaltung des *Status quo* erklären soll.

H.4 Für eine allumfassende Erziehung gebaute Räume zu schaffen und neue Schulstrukturen zu verwirklichen, die auf das gesellschaftliche Handeln ausstrahlen – als Ergebnis verordneter Entwurfstypologien scheint dies unvorstellbar. Denn diese verbannen, wie wir gesehen haben, sämtliche komplexen Variablen aus ihrem Wirkungsbereich, um einfache Systeme zu organisieren, die den Einschränkungen einer autoritären Vision entsprechen, der es allem voran um Ordnung zu tun ist. Ihre Entscheidungen sind kategorisch, die Verfahrensweisen summarisch. Ihre Produkte sind monofunktionale Strukturen und formale Konfigurationen, konditioniert von einem Berührungsverbot, das vom ästhetischen Code der Institutionen vorgegeben ist.

Doch erfordert die Weigerung, fertige und definierte Objekte egal welcher Größe zu produzieren, wie auch der Gegenvorschlag, Strukturen zu organisieren, die eine Integration verschiedener Aktivitäten in offenen und variablen Konfigurationen ermöglichen, anspruchsvollere Verfahren, die alle Variablen einzubeziehen vermögen. In diesem Fall wird Design zu einem Prozess, zu einer Entwicklung aufeinanderfolgender Ereignisse, deren Bewegung ausgerichtet, deren Richtung korrigiert, deren Zeit reguliert werden muss, ohne die Beteiligten je davon abzuhalten, ihre Wünsche frei zu äußern, wenn diese legitim und im Einklang mit der anstehenden Entwicklung sind. Hier kann kein vorab

definiertes Modell als Endziel vorgegeben werden, vor allem kein morphologisches. Die Form mit ihrer besonderen Eigenschaft, Rückkopplungseffekte zu erzeugen, stellt in der Tat ein unverzichtbares Regulativ dar. Sie kann nicht außerhalb der Entwicklung positioniert werden als deren vorher festgelegter Abschluss, sondern muss in ihr als je und je neu vorgeschlagene Bewertung enthalten sein.

Diese methodischen und operativen Unterschiede, die zwischen verordneter und prozeduraler Entwurfsweise differenzieren lassen, bringen einen inhaltlichen Unterschied mit sich, der noch ausgeprägter ist: Im ersten Fall wird die Beziehung zwischen Zielen und Entscheidungen innerhalb eines begrenzten und vorab festgelegten Konsensbereichs abgeschlossen, während sie im zweiten Fall im unbegrenzten und unbestimmbaren Bereich der kollektiven Partizipation weitergeht. Bei der Prozessgestaltung müssen die Eingaben derjenigen, die das Endprodukt direkt oder indirekt nutzen werden, in jeder Phase zählen, und dies nicht nur, um ein vollständiges Bild der tatsächlichen Bedürfnisse zu liefern und eine erschöpfende Überprüfung aller Entscheidungen zu gewährleisten, sondern auch, um auf formaler und struktureller Ebene den mächtigen Beitrag der kollektiven Kreativität zur Geltung zu bringen.

Nicht ausgeschlossen (oder als realisierbares Endziel angenommen) werden sollte, dass in Zukunft Planungsprozesse für die gebaute Umgebung vollständig von der Gemeinschaft gesteuert werden können, dass die Durchführung ihrer verschiedenen Phasen – von der Ausarbeitung der Entscheidungen bis zur Festlegung formaler Bedingungen – durch eine Abfolge von Entschlüssen, Erprobungen und Erfindungen zustande kommen kann, die sich in einer kontinuierlichen, vielstimmigen Auseinandersetzung selbst regeln. An diesem Punkt wird die zwiespältige und heimtückische Funktion der Spezialist*innen (beziehungsweise eben Architekt*innen) jeglicher Autorität beraubt sein. Doch ist dieser Punkt noch in weiter Ferne, und wie lange es dauern wird, ihn zu erreichen, hängt nicht nur von der Geschwindigkeit des freien, gesellschaftlichen Wandels ab, sondern auch davon, wie schnell die ausgeübte Freiheit die Schranken der Macht-induzierten Entfremdung einreißen kann.[2]

In der aktuellen Situation werden Architekt*innen noch immer gebraucht, und dies umso mehr, als sie wesentlich dazu beitragen, die Wiederherstellung der schöpferischen Fähigkeiten der Gemeinschaft schneller in die Wege zu leiten.

Die Planung von Schulen muss diese Perspektive durch die Umgestaltung der gesamten gebauten Umgebung auf eine umfassende Bildungsfunktion hin oder durch die Gestaltung von Schulgebäuden berücksichtigen. Es geht nicht mehr darum, sakrale Innenräume mit äußerlicher Lebendigkeit und innerer Starre zu gestalten, um dem Willen zur Ordnung Rechnung zu tragen. Vielmehr geht es darum, einen Prozess in Gang zu setzen, der vielfältige aktive Erfahrungen und damit intensive Bildung hervorbringt.

Der Entwurf ist der Prozess selbst, seine wiederholte Übersetzung in räumliche Begriffe. Darum geht er weiter, ohne je an jenes Ende zu kommen, das von den Architekt*innen formuliert und vorgezeichnet wurde; der Weg wird kontinuierlich korrigiert von denjenigen, die ihn sich aneignen: den Student*innen, den Lehrer*innen, denen, die ihn auch für andere Zwecke nutzen.

H.5 Die Aufgabe des Architekten oder der Architektin, der oder die eine Schule entwirft, besteht darin, eine Organisationsstruktur zu skizzieren, um die Bildungsaktivitäten im Raum zu realisieren, unabhängig von ihrer Komplexität und vom Grad der Berührung mit anderen Aktivitäten, die sie mit der Zeit übernehmen können. Die Organisationsstruktur wird in sich selbst die Entstehungsbedingungen der Konfiguration enthalten, zu der sie führen wird – die grundlegenden Bestandteile, aus denen sie sich zusammensetzt, oder vollständig ausgebildete Bausteine, um die herum sich ihre zukünftige Entwicklung je nach Umständen, Absichten und Responsivität der jeweiligen Arbeitssituation entfalten wird.

Das Wichtigste ist, dass Struktur und Form den größtmöglichen Raum für zukünftige Entwicklungen lassen, denn die eigentliche, die wichtigste Gestalterin der Schule sollte die Gemeinschaft sein, die sie nutzt.

Die Arbeit der Architekt*innen sollte sich auf die Definition des tragenden Rahmens beschränken – der nicht neutral ist, sondern äußerst spannungsgeladen –, auf dessen Basis sich die unterschiedlichsten

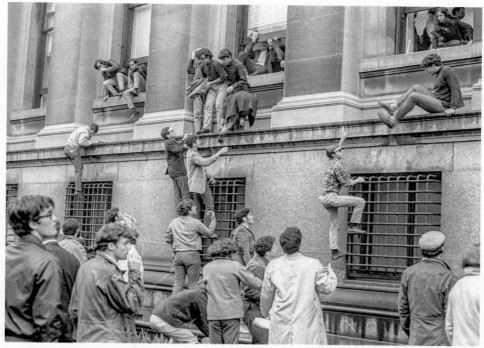

Protestierende Student*innen bei der Besetzung der Low Library der Columbia University, New York, April 1968

Organisationsmodi und formalen Konfigurationen so entwickeln können, dass eine möglichst fruchtbare Unordnung entsteht. Abschließend können wir daher fragen, ob es Zeiten in der konkreten oder imaginären architektonischen Produktion gegeben hat, die in diese Richtung weisen.

Die Schulen, die wir in den Städten und ihrem Territorium in aller Welt sehen, ähneln sich allesamt, und sie unterscheiden sich kaum von den Schulen der Vergangenheit. Sie sind die trüben Spiegel eines abgehalfterten Bildungssystems. Nicht einmal bei jenen Schulen, die von Fachbüchern und Fachzeitschriften als positive Beispiele ausgewählt wurden, findet man etwas Neues: Das Höchste der Gefühle sind clevere kleine formale oder distributive Lösungsvorschläge. Auch aus den Studien der Forschungsinstitute, die das Problem in verschiedenen Ländern untersuchen, ergeben sich keine wirklich neuen Vorschläge; die Umrisse der Schulhöfe, die linearen, nuklearen oder clusterförmigen Muster sind allenfalls Ausdruck einer mehr oder minder suggestiven Akrobatik, die nicht über die Enge der traditionellen Beschränkungen hinausreicht.

Tatsächlich sind aber doch einige wenige Perioden zu finden, in denen – unter außergewöhnlichen und unvorhergesehenen Umständen – kollektive Beteiligungsformen zustande gekommen sind. Zeitungsfotos von Ereignissen der Student*innenrevolte auf der ganzen Welt haben uns eine neue Schularchitektur gezeigt, die sich weder Architekt*innen noch Pädagog*innen jemals hätten vorstellen können.[3] Innenräume, die durch die Einführung neuer Nutzungsarten radikal verändert wurden; improvisierte Objekte und Zeichen, die die starren Insignien der Behörden überdecken; farbenfrohe und respektlose Risse in den grauen, strengen Ausdrucksformen der Ordnung; Fassaden, die durch Transparente und andere Zeichen mit der Außenwelt interagieren; Parks und Gärten, die aus ihrem rein dekorativen Dasein errettet und mit Aktivität und Kommunikation erfüllt werden – Überflutung der Umgebung, Invasion der Straßen, aufs Dach gekippte Autos, Ballett mit der Polizei, stetiger, leidenschaftlicher Kontakt mit den Menschen und so weiter und so fort.

Aus dem Englischen von Clemens Krümmel

1 Vor einigen Jahren haben Student*innen einer Architekturhochschule in den USA ein einzigartiges Projekt zur Schulorganisation einer Stadt erarbeitet. Die Grundidee bestand darin, die spezielle Unterrichtsausstattung auf mobilen Einheiten zu organisieren, die sich je nach Bedarf von Schule zu Schule in der Stadt bewegen lassen. Auch in diesem Fall gliederte sich die Organisation in zwei Teile: das System der stationären Schulgebäude in den verschiedenen Bezirken der Stadt und die Flotte spezieller mobiler Einrichtungen, die auf vielfältige Weise mit den Gebäuden kombiniert werden konnten. Bemerkenswert ist, dass diese Methode eine hundertprozentige Ausnutzung dieser Einrichtungen erlaubt und somit ohne Geldverschwendung ein hohes Maß an technologischer Entwicklung und Spezialisierung ermöglicht.

2 Ihr Jahrhunderte während er Ausschluss aus den Wandlungsprozessen ihrer gebauten Umwelt hat die gewöhnlichen Menschen zu dem Irrglauben verleitet, es gäbe keine kollektiven Ausdrucksformen, um in diese Prozesse direkt einzugreifen. Inzwischen scheinen gar keine Alternativen zu den Modellen der herrschenden Klasse mehr zu existieren, und die funktionalen, organisatorischen und ästhetischen Prinzipien, auf denen sie beruhen, werden als die einzig möglichen hingenommen. Diese Abstumpfung des Bewusstseins und der Sinne führt zu einer Entfremdung; und aus diesem Grund wählen die Menschen selbst in den seltenen Fällen, in denen eine direkte Aktion möglich ist, weiterhin Ausdrucksweisen und -sprachen, die genau den ihnen oktroyierten entsprechen.

3 Als konkretes Beispiel lässt sich anführen, wie die Student*innen der Architekturfakultät der Yale University oder des MIT (Massachusetts Institute of Technology) ihre Seminarräume verändert haben, wenn sie sich diese aneignen konnten (*Architectural Forum*, Juli-August 1967 und *Architectural Design*, August 1968); noch bedeutsamer aber ist, was man beim Durchblättern der französischen, deutschen und italienischen Magazine aus dem Jahr 1968 findet, die über die Student*innenrevolte an den Universitäten und weiterführenden Schulen berichten.

Quelle: Giancarlo De Carlo, „Why/How to Build School Buildings", *Harvard Educational Review* (Dezember 1969), S. 12–35

Leben, Lernen und Arbeiten lassen sich nicht trennen

Mwalimu Julius Nyerere
[Auszüge aus dem Vortrag „Ten Years After Independence",
gehalten auf der TANU[1] National Conference, September 1971]

Auf der Suche nach einem Modell und einer Methode der Afrikanisierung im Anschluss an die Dekolonisierung wählte Premierminister Julius Kambarage Nyerere (1922–1999) für das seit 1961 zunächst autonom verwaltete und 1962 endgültig unabhängige Tansania *ujamaa* und *kujitegemea*. Die beiden Swahili-Worte bezeichneten für den politischen Theoretiker und ausgebildeten Lehrer Nyerere, der das Land bis in die 1980er Jahre führte, einen Sozialismus, der auf familialen Organisationen und dem Prinzip der wirtschaftlichen Unabhängigkeit fußen sollte. Anders als etwa Amílcar Cabral in Guinea-Bissau oder Kwame Nkrumah in Ghana, die sich vom Christentum abgrenzten, ging es Nyerere, ähnlich wie Kenneth Kaunda in Sambia, auch in seinen bildungspolitischen Maßnahmen um eine Verbindung afrikanischer und sozialrevolutionärer christlicher Traditionen. Der hier abgedruckte Auszug aus einer Rede auf dem nationalen Kongress der tansanischen Einheitspartei TANU im Jahr 1971 verdeutlicht, wie eng Nyerere die Räume der Arbeit und des Lernens verschränkt wissen wollte und wie nüchtern er zugleich den Zustand des Bildungssystems in dem Land zehn Jahre nach seiner Unabhängigkeit bilanzierte. Maßnahmen äußerer Entwicklungshilfe finden in dieser Darstellung keine Erwähnung. Nyerere, der sich als Autor und Redner immer wieder Bildungsthemen zugewandt hat, wollte den Weg in ein Stadium lebenslangen, integralen Lernens der Bevölkerung des ostafrikanischen Landes offenbar gehen, ohne den westlichen Einflüssen zu viel Gewicht zu geben.

Unter Einsatz von Eltern erbaute Schule, von Julius Nyerere offiziell eröffnet, Mwanza District, Tansania, 1970

[...]

Einleitung

Im Dezember 1961 habe ich in Bagamoyo etwas gesagt, was vielen Leuten übereilt vorkam. Ich sagte, dass wir, die Bevölkerung von Tanganijka, in den nächsten zehn Jahren mehr für die Entwicklung unseres Landes tun würden als die Kolonialisten in den vierzig Jahren zuvor. Am 9. Dezember dieses Jahres gehen diese zehn Jahre zu Ende. Sind wir meiner Prophezeiung gerecht geworden? Wichtiger noch, wie fühlt sich das Leben für die Menschen in Tansania an? Welche Fortschritte haben wir im Umgang mit den damals angesprochenen Themen „Armut, Unwissen und Ignoranz" gemacht? Was wiederum zu der Frage führt, welche neuen Entwicklungsprobleme sich 1971 ergeben.

Dieser Bericht soll eine allgemeine Antwort auf diese Fragen geben. Er wird vieles offenbaren, auf das wir stolz sein können, aber auch Dinge, die nur wenig Anlass zur Zufriedenheit geben, und vor allem zeigen, welch langer Weg noch vor uns liegt und wie viel noch zu tun ist. Denn wir haben in den letzten zehn Jahren viele Fehler gemacht, und bei einigen haben wir gerade erst mit der Korrektur begonnen. Es ist wichtig, dass wir uns diesen Themen jetzt stellen und uns darüber klar werden, welche Anstrengungen noch erforderlich sind. Allerdings dürfen wir uns dabei nicht entmutigen lassen; denn zur Wahrheit gehört auch, dass wir in den letzten Jahren viel geschafft haben. Wir haben viele Veränderungen bewirkt, eine Menge aufgebaut und damit eine Grundlage geschaffen, auf der sich unsere Nation zukünftig schneller und freier weiterentwickeln kann.

Bildung

In einem sozialistischen Land wäre die allgemeine Schulbildung für alle Kinder kostenlos und die weiterführende Bildung allen zugänglich, die davon profitieren könnten, unabhängig von ihrem Alter. Derartige Bedingungen herrschen in Tansania nicht vor; wir arbeiten lediglich auf den Sozialismus hin und sind noch weit von diesem Ziel entfernt.

Tansania ist zu arm, um sich die Ausgaben leisten zu können, die für derartige universelle Leistungen erforderlich wären, so sehr wir sie uns auch wünschen mögen. Es galt, Prioritäten zu setzen und sich strikt daran zu halten. Natürlich haben sich diese Prioritäten verschoben, da sich die Umstände geändert haben und wir uns unserer nationalen Bedürfnisse stärker bewusst geworden sind. Eines jedoch ist mehr oder minder gleich geblieben: die Entscheidung, dass die begrenzten Ressourcen, die uns zur Verfügung stehen, in erster Linie dazu eingesetzt werden müssen, die Bürgerinnen und Bürger dieses Landes auf die kompetente Ausführung der Arbeiten vorzubereiten, die die Gemeinschaft für wichtig hält. Insbesondere die weiterführende Bildung wird deshalb in Abstimmung mit einer Abschätzung des Arbeitskräftebedarfs angeboten; unser Ziel ist zwar die allgemeine Schulbildung, doch können wir darüber hinaus keine „Bildung um der Weiterbildung willen" auf öffentliche Kosten zur Verfügung stellen.

Und doch ist Bildung für unser Land dringend notwendig. Daher werden etwa zwanzig Prozent der laufenden Ausgaben der Regierung für diese Leistung aufgewendet, und das seit Jahren. Während wir 1960/61 fünfzig Millionen Schilling für laufende Kosten und weitere acht Millionen Schilling für die Entwicklung bereitgestellt haben, liegen die aktuellen Zahlen bei 310 Millionen beziehungsweise sechzig Millionen Schilling.

Das Problem ist, dass wir trotz dieser Schwerpunktsetzung nicht einmal einen Bruchteil dessen tun können, was wir gern tun würden. Wir haben beschlossen, dass ein erstes Ziel die universelle Alphabetisierung sein muss; wir möchten all unseren Bürgerinnen und Bürgern ein Grundwerkzeug an die Hand geben, mit dem sie bei ihrer täglichen Arbeit leistungsfähiger werden können und das sie nutzen können, um ihre eigene Bildung zu verbessern.

Mit der Unabhängigkeit haben wir jedoch eine praktisch analphabetische Gesellschaft übernommen, in der zudem nur sehr wenige Menschen über eine weiterführende Schulbildung verfügten. So gab es beispielsweise 1961 insgesamt nur 11.832 Kinder an den weiterführenden Schulen in Tanganjika, und nur 176 davon waren in der Oberstufe! Um so schnell wie möglich eine wirksame Afrikanisierung unserer Verwaltung und unserer Wirtschaft zu erreichen, war die neue Regierung also gezwungen, dem Ausbau des Sekundarschulbereichs oberste Priorität einzuräumen. Wir haben das so gut gemacht, dass sich 1971 31.662 Kinder an weiterführenden Schulen befanden, davon 1.488 in der Oberstufe.

Das University College von Dar es Salaam wurde ein paar Monate vor der Unabhängigkeit mit vierzehn Jurastudenten eröffnet – seine Gründung in diesem Jahr war das Ergebnis von Entscheidungen, die in der Zeit der „verantwortlichen Selbstverwaltung" getroffen wurden. 1961 gab es jedoch insgesamt nur 194 tanganijkische Studenten an den University Colleges in Ostafrika und 1.312, die im Ausland studierten, sei es an einer Universität oder an einer niedrigerstufigen Bildungseinrichtung. 1971 sahen die Zahlen schon ganz anders aus – mit 2.028 Studierenden an Universitäten in Ostafrika und 1.347 Studierenden im Ausland, einige davon im weiterführenden Studium nach einem ersten Abschluss. Es sollte auch betont werden, dass diese Zahlen über die gesamte Zeit ein stetes Wachstum zeigen; unser Land profitiert heute von den Diensten vieler junger Männer und Frauen, die die Oberschule und die Universität besucht haben, und all das seit der Unabhängigkeit. Die Gründung der Universität von Dar es Salaam bedeutete auch, dass die Fächer, die unsere Studierenden belegen können, und der Inhalt ihres Unterrichts stetig relevanter werden für die Belange dieses Landes.

Mit den Grundschulen verhält es sich ebenso. Hier haben die Zahlen stark zugenommen – von 3.100 auf 4.705 Grundschulen und von 486.000 Grundschüler*innen im Jahr 1961 auf 848.000 Schüler*innen im Jahr 1971. Darüber hinaus absolviert jetzt ein viel größerer Teil der Kinder die gesamte Primarstufe, während 1961 die meisten Schüler*innen die Schule nach vier Jahren verlassen haben. 1961 haben also 11.700 Kinder die gesamte Primarstufe absolviert, während es dieses Jahr voraussichtlich 70.000 sind.

Diese Erfolge dürfen uns jedoch nicht blind machen für den ungeheuerlichen Tatbestand, dass heute wie 1961 nahezu die gleiche Menge unserer Kinder keinen Platz in einer Grundschule findet. Wir können nur rund 52 Prozent der Kinder im Grundschulalter einen Schulplatz bieten – so weit entfernt sind wir von unserem Ziel der allgemeinen Schulbildung! Und der Gedanke, die Verabschiedung von Resolutionen auf TANU-Konferenzen oder Anfragen im Parlament könnte diese Probleme lösen, ist absurd. Es gibt darauf keine kurze, einfache Antwort. Es wäre jedoch sträflich, unser Scheitern in einer Wolke der Selbstbeweihräucherung über unsere Erfolge im Bildungsbereich zu verhüllen. Diese Kinder ohne Schulplatz sind und bleiben für uns eine zentrale Herausforderung.

Allerdings geht es in der Bildung nicht nur um Zahlen. Welche Art der Bildung an unseren Schulen vermittelt wird, ist ebenso wichtig. Dies fand die entsprechende Berücksichtigung, als wir 1967 die Richtlinie der „Erziehung zur Selbstständigkeit" verabschiedeten. Seither arbeiten wir daran, die Inhalte zu ändern, die unser Bildungssystem vermittelt. Wir wollen dafür sorgen, dass sich die Aufmerksamkeit auf der unteren Ebene nicht allein darauf konzentriert, die Schüler auf die weiterführende Schule oder Universität vorzubereiten, sondern darauf, dass auf allen Ebenen die Bedürfnisse der Mehrheit im Vordergrund stehen. Denn uns ist klar geworden, dass in absehbarer Zukunft die Mehrzahl unserer Grundschüler*innen nicht auf die Oberschule gehen wird und die Mehrzahl der Oberschüler*innen nicht auf die Universität. In Tansania werden sie nach dem Vollzeitunterricht Arbeiter*innen (nicht unbedingt Lohnempfänger*innen) in unseren Dörfern und Städten werden.

Bisher haben wir bei diesem Unterfangen recht gute Fortschritte gemacht, aber die Aufgabe ist bei Weitem nicht erledigt. Noch wurden nicht alle Lehrpläne der neuen Richtlinie entsprechend geändert; noch haben nicht alle Lehrer*innen die nötige Umschulung und Neuorientierung erhalten. Wir müssen hier stärker aktiv werden, denn eine fehlgeleitete Bildung könnte in der Zukunft Probleme für die Nation wie für die und

Gebäude einer erweiterten Grundschule: Unterkünfte für Lehrer*innen (im Vordergrund) und Schulgebäude (im Hintergrund), Mwanza District, Tansania, 1970

den Einzelne(n) mit sich bringen. Ungeduld nützt jedoch nichts; einen Großteil der verwendeten Bücher auszutauschen, ist teuer, und zudem müssen sie erst noch konzipiert, geschrieben und gedruckt werden. Es hilft nicht, eine Anzahl schlechter Bücher durch eine andere, ebenso schlechte, zu ersetzen.

Die Richtlinie der „Erziehung zum Selbstbewusstsein" hat jedoch weitere Implikationen, da es darin heißt, dass alle Schulen „gleichermaßen wirtschaftliche wie soziale und erzieherische Gemeinschaften sein sollen". Und sie stellt die Frage:

„Ist es für Sekundarschulen unmöglich, eine zumindest einigermaßen autarke Gemeinschaft zu bilden, in der zwar Lehr- und Aufsichtskompetenzen von außen zugeführt werden, wo aber andere Aufgaben von der Gemeinschaft selbst übernommen oder durch ihre produktiven Anstrengungen finanziert werden?"

Nahezu jede Schule verfügt mittlerweile über einen dazugehörigen Bauernhof oder eine Werkstatt, und Besucher erleben, dass sich die Kinder in unterschiedlichem Maße bei der Arbeit bemühen, auch wenn keine Lehrerin in der Nähe ist. Außerdem haben einige Schulen ziemlich gute Ernten erzielt und sind stolz auf ihre Erträge. Aber es gibt nur wenige Schulen, in denen die Schüler*innen an der landwirtschaftlichen Planung, der Buchhaltung und der Verteilung dieser Erträge zu verschiedenen Zwecken beteiligt sind – mit anderen Worten, wo der Bauernhof ihnen gehört und sie auf einer genossenschaftlichen Basis tätig werden können. Und noch seltener sind die Schulen, in denen die Produktionseinheit als integraler Bestandteil des Schullebens betrachtet wird.

Tatsache ist, dass es noch sehr viel zu tun gibt, damit unsere Bildungspolitik angemessen verstanden und umgesetzt wird. Schulen sind Orte des Lernens – daran wollen wir nicht rütteln. Eine Schule sollte nicht zur Fabrik oder zum Bauernhof werden. In einer Schulfabrik oder auf einem Schulbauernhof zu arbeiten, sollte aber gewöhnlicher Bestandteil des Lern- und Lebensprozesses werden. Das haben wir noch nicht begriffen; wir akzeptieren in der Praxis nicht, dass Schüler leben müssen – und arbeiten müssen, um zu leben, ebenso wie

lernen, und dass Lernen und Leben beides Teile ein und desselben Prozesses sind. Wir versuchen immer noch, die „Arbeit" auf das „Lernen" aufzupfropfen, als handele es sich bei Ersterem um ein „Extra", das unserem Seelenheil zuliebe der Bildung hinzugefügt wird. Leben, Lernen und Arbeiten lassen sich nicht trennen. Unser Versagen bei der vollständigen Umsetzung der Bildungsrichtlinie für die Jugend ist jedoch nichts im Vergleich mit dem Ausmaß unseres Scheiterns im Bereich der Erwachsenenbildung. Bereits 1962 haben wir davon gesprochen, dass der nationale Fortschritt nicht warten könne, bis die Schulkinder ihre Schullaufbahn beendet und ihren Platz als aktive, erwachsene Bürger*innen eingenommen haben. Und wir sagten damals, dass Bildung für Erwachsene demzufolge unerlässlich sei.

Doch trotz dieser Worte wurde der Erwachsenenbildung bis vor Kurzem sehr wenig praktisches Gewicht beigemessen. Die Politiker haben darüber gesprochen, aber etwas getan haben im Grunde nur Freiwilligenorganisationen und, als Nebenbeschäftigung, einige im Außendienst tätige Mitarbeiter der Regierung! Diese Haltung beginnt sich zu ändern. In den letzten achtzehn Monaten wurde eine konzertierte Kampagne zur Erwachsenenbildung durchgeführt, mit der aktiven – und unersetzlichen – Unterstützung von Lehrer*innen an Schulen im ganzen Land. Darüber hinaus hat das Bildungsministerium in jedem Distrikt Beamte für die Erwachsenenbildung berufen und stellt allen Schüler*innen kostenlos Lehrbücher für die Alphabetisierung zur Verfügung. Diese wurden speziell für Erwachsene entwickelt und sollen diese beim Erwerb der Lese- und Schreibfähigkeit über die Zielsetzung der Nation aufklären.

Es ist noch zu früh, um zu sagen, ob es den sechs Distrikten, die mit der Aufgabe betraut wurden, den Analphabetismus bis Ende 1971 auszurotten, tatsächlich gelingen wird, dieses Ziel zu erreichen. Aber in diesen und anderen Bereichen werden große Anstrengungen unternommen, so dass in der ersten Hälfte des Jahres 1971 etwa 560.000 Menschen im Land Alphabetisierungsunterricht und weitere 280.000 anderen, fortgeschritteneren Unterricht besuchten. Auch eine weitere Lehre aus der Vergangenheit beherzigen wir: Es ist sinnlos, einer Person

Lesen und Schreiben beizubringen, wenn sie anschließend nichts zu lesen hat! Bücher und Zeitschriften für frisch Alphabetisierte sind in Vorbereitung und werden vom Bildungsministerium verteilt werden. Diese Aktion soll ausgeweitet werden.

Neben dieser „Bildung für die breite Masse" zeichnet sich Tansania aktuell durch eine Menge weiterer Bildungsaktivitäten aus. So unterhalten alle öffentlichen Unternehmen verschiedene Ausbildungsprogramme für Arbeiter*innen, und es finden kontinuierlich Seminare für Staatsbedienstete, TANU-Mitarbeiter*innen, ehrenamtliche Sozialarbeiter*innen oder für verschiedene andere Gruppen statt. Bei einigen dieser Seminare geht es hauptsächlich um die Verbesserung beruflicher Fähigkeiten; aber eine ganze Reihe ist auch darauf ausgerichtet, ein Verständnis für unsere sozialistischen Ziele zu vermitteln und dafür, was die jeweilige Gruppe tun kann, um diese zu fördern.

Doch trotz dieser Bemühungen haben wir, als Nation, noch nicht begriffen, dass so, wie Arbeit Teil der Bildung ist, auch das Lernen ein notwendiger Teil der Arbeit ist. Eine Fabrik, ein Bauernhof sind Arbeitsplätze; das wollen und können wir nicht ändern. Aber Bildung muss ein integraler Bestandteil der Arbeit werden, und die Menschen müssen am Arbeitsplatz lernen. Derzeit gilt Bildung am Arbeitsplatz als „Extra", gleich, ob es nun als lästige Pflicht oder besonderes Vergnügen betrachtet wird. Noch immer betrachten wir Arbeit und Bildung nicht notwendigerweise als zwei Seiten derselben Medaille.

Dabei gehören sie zusammen, es sei denn, eine Arbeiterin, ein Arbeiter soll zum einfachen Fortsatz einer Maschine werden – der ohne Ende Schrauben festzieht oder auf der Schreibmaschine tippt. Eine Tansanierin, einen Tansanier in dieser Manier als einfache „Produktionseinheit" zu betrachten, stünde in absolutem Widerspruch zu allem, was wir zu erreichen suchen. Damit würden wir Menschen als Werkzeuge und nicht als Gestalter*innen ihrer eigenen Entwicklung betrachten.

Es ist deshalb wichtig, dass Arbeitsplätze Orte der Bildung wie der Arbeit werden. Hier muss Unterricht für die Alphabetisierung, technische Fertigkeiten, politische Teilhabe und alles andere

organisiert werden, für das sich eine Gruppe von Arbeiter*innen interessiert. Natürlich ist diese Bildung kein Ersatz für Arbeit; aber sie kann und muss diese ergänzen und Teil des Arbeitsalltags sein.

Dieser Unterricht muss integraler Bestandteil des Fabriklebens werden – so normal, dass sein Fehlen auffallen würde – und nicht die Tatsache, dass es ihn gibt! Ein gelegentlicher „Kurs" reicht nicht aus: Betriebsräte, Arbeiterkomitees, die Geschäftsleitung oder die TANU- oder NUTA²-Niederlassung könnten hier die Initiative ergreifen und dann mit der Geschäftsleitung und den Arbeiter* innen als Ganzes darüber diskutieren, wie und wann welcher Kurs organisiert werden sollte. Es spielt keine Rolle, wer die Kurse initiiert; wichtig ist, dass sie begonnen und aufrechterhalten werden. Im Moment haben wir als Neuerung zahlreiche Alphabetisierungskurse in verschiedenen Fabriken in Dar es Salaam. Aber das ist nicht genug. Wir müssen noch viel weiter gehen.

Wenn wir in der „Erwachsenenbildung" wirklich Erfolge erzielen wollen, sollten wir dringend aufhören, das Leben in Abschnitte unterteilen zu wollen, einen für die Bildung und einen, längeren für die Arbeit – mit gelegentlichen Auszeiten für „Kurse". In einem Land, das sich dem Wandel verschrieben hat, müssen wir akzeptieren, dass Arbeit und Bildung Teil des Lebens sind und von der Geburt bis zum Tod dauern sollten. Erst dann verdienen wir das Lob, das der Mann Tansania machte, der sagte, dass unsere Politik „Revolution durch Bildung" sei. Obwohl wir zweifellos Erfolge erzielt haben, gilt dieses Lob derzeit eher dem, was wir sagen, als dem, was wir tun.

Aus dem Englischen von Anja Schulte

1 A. d. R.: Die TANU – Tanganyika African National Union war nach der Unabhängigkeit Regierungspartei von Tanganjika bzw. Tansania.

2 A. d. R.: Die National Union of Tanganyika Workers wurde 1964 als alleinige Arbeitergewerkschaft des Landes gegründet.

Quelle: Mwalimu Julius Nyerere „Ten Years After Independence: Living, Learning and Working Cannot be Separated" [1971], in: Elieshi Lema, Marjorie Mbilinyi, Rakesh Rajani (Hg.), *Nyerere on Education / Nyerere Kuhusu Elimu: Selected Essays and Speeches 1954 – 1998*, HakiElimu und E & D Limited, Dar es Salaam 2004, S. 109–114

Die Stadt als Klassenzimmer

Richard Saul Wurman im Gespräch mit
Charles Rusch, Harry Parnass, Jack Dollard und Ron Barnes

Unter dem Titel *The Invisible City* widmete sich die
Internationale Design Konferenz in Aspen – einem kleinen
Ort in den Rocky Mountains, der ein exklusives Skiresort mit
ebenso exklusiven Denkfabriken wie dem Aspen Institute
verbindet – 1972 dem Zusammenwirken von Design und
Pädagogik. Im Zentrum stand die Frage nach der Stadt als Lern-
umgebung. So war etwa eine Ausstellung während der
Konferenz dem Philadelphia Parkway Program, einem viel
beachteten Projekt der *urban education,* gewidmet. Zu Theorie
und Praxis einer „Schule ohne Mauern" und damit zu einer
Auffassung von Bildung, deren Schauplätze außerhalb der
traditionellen räumlichen und institutionellen Parameter liegen,
konnte der Initiator Richard Saul Wurman selbst einiges
beitragen. Als Vizepräsident der gemeinnützigen Organisation
GEE (Group for Environmental Education) war Wurman an
der Entwicklung von Methoden zu einem Lernen beteiligt,
das auf die Umwelt und insbesondere den urbanen Umraum
orientiert ist.

Die Lesbarkeit und die Wahrnehmung der Stadt zu fördern,
waren die erklärte Ziele bereits einiger von GEEs und Wurmans
Publikationen gewesen, bevor er 1972 das Zusammentreffen
von Expert*innen aus Architektur, Industrie- und Grafikdesign
sowie Bildungsforschung und Erziehungswissenschaft
organisierte. Die hier dokumentierte Gesprächsrunde mit
Vertretern progressiver Organisationen und Projekte der
Erschließung neuer städtischer Lernorte und raumbewusster
pädagogischer Methoden (symptomatischerweise ausschließlich
Männer) kann einen Eindruck davon vermitteln, was in den
frühen 1970er Jahren denkbar und machbar erschien. Nicht
weit davon entfernt, die nordamerikanischen Bildungs-
strukturen tatsächlich sehr grundlegend zu verändern, mussten
viele der Beteiligten in den Folgejahren allerdings erfahren,
wie diese Aufbruchsenergie und ihre eigenen Möglichkeiten
dahinschwanden.

„Obwohl es im Titel um die unsichtbare Stadt ging, hielten sich die in Aspen vertretenen Menschen und Ideen doch ziemlich fern der echten verborgenen Stadt – dem Ghetto. Folglich drehten sich die Diskussionen großteils um Mechanismen, die es Schüler*innen möglich machen, all die schönen Dinge in einer Stadt … die Museen, die Universitäten, die Unternehmen … als Lernumfeld zu nutzen, während kaum einer einen Gedanken darauf verschwendete, wie die hässliche Realität des Stadtlebens – unterernährte, von Sozialhilfe abhängige Kinder, Heroinabhängige, betrunkene Obdachlose, Unterbeschäftigung, Rassismus den Schüler*innen nähergebracht werden könnten, um sie für Lösungsansätze und deren Unterstützung zu interessieren."[1]

Richard Saul Wurman, Vorsitzender der International Design Conference in Aspen – IDCA 1972, ist Partner in der Architektur- und Städteplanungsfirma Murphy Levy Wurman in Philadelphia und stellvertretender Vorsitzender von GEE!, Group for Environmental Education, Inc. Zu seinen jüngsten Publikationen gehören Man Made Philadelphia *und* Yellow Pages of Learning Resources, *die er für die Konferenz in Aspen zusammengestellt hat.*

Wurman: Heute Morgen sprechen wir mit drei Architekten und einem Pädagogen, die sich auf je eigene Weise an einem Stadtführer versuchen: in unterschiedlichen Formaten und mit unterschiedlichen Implikationen, was das Design angeht. Ich würde gern mit ihnen darüber reden, wie sie es anstellen, den Zugang zu den Ressourcen der Stadt zu schaffen und zu gestalten.

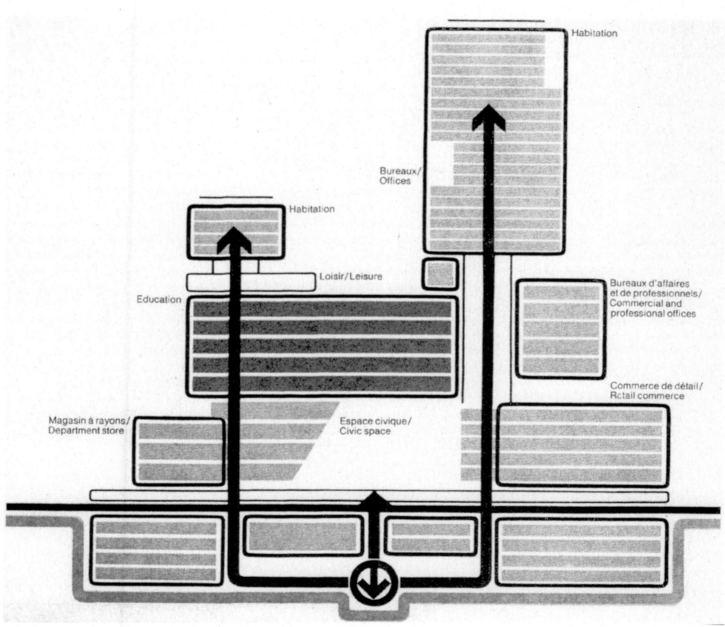

Diagramm aus *Metro/Education* von Michel Lincourt und Harry Parnass, 1970

*Der Architekt Charles Rusch aus Los Angeles ist Gründer und einziger Lehrer von MOBOC (Mobile Open Classroom), einer „Bus-Schule" für sieben Schüler*innen.*

Rusch: MOBOC ist sehr klein, aber das Projekt hat dann doch ziemliche Wellen geschlagen, und deshalb arbeite ich aktuell daran. Ich hatte mich die ganze Zeit geärgert über die Bildungssituation, besonders in L.A., hatte das jahrelang zum Thema gemacht und davon gesprochen, was man vielleicht anders machen könnte. Ich habe mit Schulleiter*innen, Lehrer*innen, Leuten im Bildungssektor und mit Eltern im Allgemeinen geredet und bin auf große Begeisterung gestoßen. Für sie klang das nach guten Ideen – „es wäre toll, wenn wir das umsetzen könnten" –, nur um mir dann tausend Gründe zu nennen, warum es doch nicht geht. Ich hatte ein halbjähriges Sabbatical als Dozent für Architektur an der UCLA vor mir und merkte, dass ich etwas tun musste, wenn die ganze Rederei ein Ende haben sollte, und so verbrachte ich einen hektischen Sommer damit, nach Kindern Ausschau zu halten. Das sollte sich als die größte Herausforderung erweisen.

Ich glaube, ich hatte im Sommer zwanzig Treffen, mal mit fünf, aber auch mal mit zwanzig Eltern. Zum Ende des Sommers hatte ich für MOBOC fünf Kinder, von denen zwei meine eigenen waren. Mir wurde klar, dass Eltern ihre Kinder äußerst ungern einem Bildungssystem überlassen, das anders oder innovativ ist. Obwohl die meisten Eltern sich sehr für die Bildung ihrer Kinder einsetzen, sehen sie nicht, was gerade geschieht, sie realisieren gar nicht, dass ihre eigenen Kinder zusehends abbauen, das scheint ihnen vollkommen zu entgehen.

*Rusch beschreibt den Alltag von MOBOC-Schüler*innen und -Lehrer*innen und sein Bemühen, die vorhandenen Lernressourcen in der Stadt zu nutzen.*

Rusch: „Ich wollte die Kinder in direkten Kontakt bringen mit all dem, was in der Stadt passiert, und mit all ihren Menschen. Ich wollte, dass diese Leute den Kindern erklären, was sie tun, warum sie es tun und warum es wichtig ist.

Wir sind an Orte gegangen, die wir spannend fanden, in Gerichtssäle, in Rathäuser; und wir haben festgestellt, dass wir es hier mit einem Stück Stadt zu tun haben, einem System. Sobald das klar war, ging es nur noch um die Frage, was die anderen Komponenten dieses Systems sind. Diese wollten wir finden – und die Leute, die dort arbeiteten. Und so haben wir das Rechtssystem in der Stadt, die Nahrungsmittelversorgung, die Kommunikation, die professionelle Seite der Stadt, wo Karrieren gemacht werden, und die Welt der Arbeiter*innen unter die Lupe genommen. Ich möchte dabei betonen, dass all diese Entdeckungen damit angefangen haben, dass wir uns für etwas interessierten, für einen Ort, den wir besuchen wollten, und wir dann gemerkt haben, dass alles zusammenhängt.

Wurman: Lässt sich Ihr Projekt verallgemeinern – oder machen Sie einfach eine interessante Sache, die vielleicht auch andere machen könnten?

Rusch: Ich behaupte nicht, dass ganz L.A. so vorgehen könnte, aber ich würde schon einiges auf einer übergreifenden Ebene ansiedeln. Zunächst einmal ist es wichtig, sich jeden Schüler, jede Schülerin einzeln anzuschauen; man findet genug über sie oder ihn heraus, um zu wissen, was den einen Schüler eine Woche lang und die andere Schülerin einen Monat lang begeistern würde. Manche könnten auch immer so lernen. Zu den übertragbaren Dingen gehört das Konzept von MOBOC, eine tolle Erfahrung, direkt von der Stadt zu lernen.

Wurman: Was bringt einen Architekten dazu, so etwas zu tun?

Rusch: Ich habe den Eindruck, dass Architekt*innen und Designer*innen neue Wege gehen. Zu unseren Aufgaben gehört es, nicht einfach für Institutionen Entwürfe zu liefern, sondern uns in diese Institutionen hineinzubegeben und so viel über sie in Erfahrung zu bringen, dass wir den Menschen helfen können, diese Institutionen umzustrukturieren, aus Alt Neu zu machen. Ich wollte herausfinden, wie das Bildungssystem von innen aussieht, bis zu dem Punkt, an dem ich effektiv ansetzen kann, wenn es darum geht, Entwürfe für Bildungseinrichtungen anzufertigen – oder für das, was sie einmal sein werden. Das, schätze ich, ist der Grund, warum ich mich als Architekturprofessor hier so stark engagiere.

Ich hoffe, dass ich mit meiner kleinen siebenköpfigen Gruppe vermitteln konnte, dass es nicht viel braucht. Jeder von Ihnen könnte das genauso machen, etwas ins Rollen bringen, und ein Netzwerk aus Leuten einbinden, die das Gleiche tun.

Harry Parnass ist Dozent an der architektonischen Fakultät der Universität Montreal. Er war beteiligt an der Entwicklung des Konzepts Metro/ Education zur Nutzung des neuen Metro-Verkehrssystems von Montreal als Grundlage für stadtübergreifende Lernzentren.

Parnass: „Ich möchte über das neue Metro-System in Montreal sprechen, das 1967 in Betrieb ging. Diejenigen unter Ihnen, die vor Ort waren, konnten sehen, dass es sich um ein äußerst effizientes, schnelles, nahezu geräuschloses und umweltfreundliches Transportsystem handelt. Da es erst kürzlich gebaut worden ist, konnte es die am dichtesten besiedelten Gebiete miteinander verbinden. Wenn ich über den materiellen Aspekt des Städtebaus in Bezug zum Bildungsprozess spreche, möchte ich Sie auf einen Punkt aufmerksam machen. Ich spreche hier auch von der neuen Rolle des Designers. Genauer gesagt spreche ich über die Rolle des Designers, der eine Synthese herstellt, eine Hülle für Dinge, die gar nicht unbedingt physisch greifbar sein müssen. Weil er gelernt hat Synthesen zu schaffen, nimmt der Designer eine ziemlich einzigartige Position ein, wenn es um die Probleme in unseren Städten geht. Er kann sich die disparaten Elemente der Gesellschaft genauer anschauen und eben dank seiner intuitiven Synthesefähigkeit bestimmte, fertig geschnürte Pakete an die Gesellschaft zurückgeben.

Vielleicht sollte ich erläutern, was ich mit Paketen meine – denn das Metro/ Education-System ist eines dieser Pakete. Mit Paketen spiele ich auf einen möglichen Seinszustand an. Das ist etwas anderes als ein Projekt, denn diese Art von zukünftiger Daseinsweise ist ein Anstoß für Diskussionen, für einen breiteren Dialog.

Dem Metro/Education-Projekt liegt eine nahezu mütterliche Vorstellung zugrunde: Wenn man das Leistungsniveau der innerstädtischen Infrastruktur hebt, steigt auch das Leistungsniveau der Menschen, die in dieser Stadt leben – und ich verwende das Wort Leistungsniveau hier mit Bedacht; ich meine damit Leistung in Richtung Selbstverwirklichung, denn darum geht es in der Stadt: etwas zu erreichen, Freude zu empfinden, Erfüllung zu finden – all die Gründe, warum wir in der Stadt leben. Wenn wir

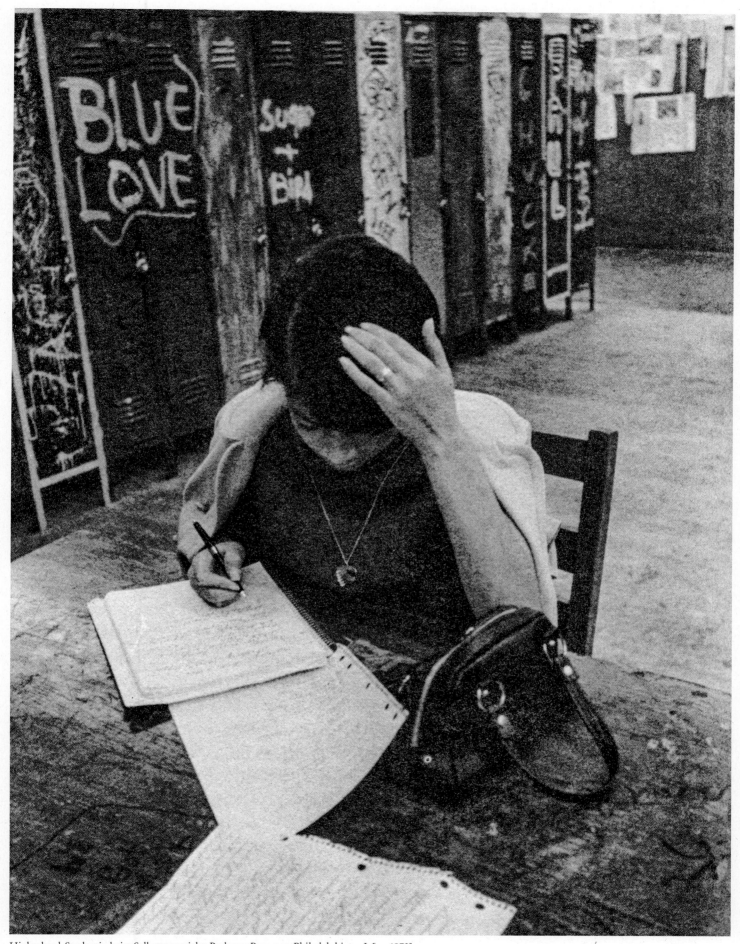

Highschool-Studentin beim Selbstunterricht; Parkway Program, Philadelphia, o. J. [ca. 1970]

Die Stadt als Klassenzimmer Richard Saul Wurman, Charles Rusch, Harry Parnass, Jack Dollard und Ron Barnes

über städtische Infrastrukturen reden und über die Steigerung des Leistungsniveaus, dann kommt einem als Erstes der Begriff Effizienz in den Sinn. Viele unserer Städte, besonders Montreal, sind enorm ineffizient. Wenn wir die Dichte von etwa acht Personen auf viertausend Quadratmeter im Stadtgebiet von Montreal mit der Dichte von rund hundert Personen in Paris vergleichen, ist das Niveau von Freude und Effizienz in Paris wesentlich höher als in Montreal. Ich denke, es gibt einen Zusammenhang zwischen dieser Vorstellung von Dichte und der Erfüllung, die jemand empfindet.

Was dies für den Lernprozess bedeutet, liegt auf der Hand. Wenn wir die Stadt verdichten können – und ich meine mit Verdichtung eine Art von Komprimierung, die auf kleinem Raum mehr ermöglicht – dann wird etwas passieren, was auch in einem Automotor und in einem Computer passiert. Kompression steht in Verbindung mit Effizienz und sorgt für mehr Leistung. Das ist Design im eigentlichen Sinne, durch Komprimierung ein höheres Maß an Effizienz erreichen. Das wird meiner Ansicht nach mit unseren Städten passieren: Sie werden komprimiert, verdichtet, und unser Leben wird reicher.

Im Metro-System gibt es derzeit zwölf Kinos für Gruppen von 99 bis 300 Personen. Es scheint lächerlich, dass eine Schulverwaltung Aulas und Klassenzimmer bauen lässt, obwohl diese bereits vorhanden sind und zur Verfügung stehen, jeden Morgen leer: Kinos, die mit großem Kostenaufwand errichtet wurden, ausgestattet mit Klimaanlage und Teppich, bequem und leicht zu erreichen. Also haben wir uns an Bauunternehmer*innen, Grundstückseigentümer*innen und Kinobetreiber*innen gewandt und haben sie gefragt, wie es wäre, wenn wir ihre Kinos jeden Morgen in Beschlag nehmen würden. Die Kinder dorthin zu bringen, wäre ein Leichtes, weil das U-Bahn-System für eine Million Menschen in Montreal Erreichbarkeiten in einer Frist von dreißig Minuten gewährleistet. Sie meinten: „In Ordnung, das wäre mal eine ganz andere Art, zusätzliche Einnahmen zu erzielen und unsere Gemeinkosten zu decken." Wir einigten uns schließlich auf einen Dollar pro Sitz und Monat dafür, dass die Schulverwaltung diese unglaublich gut ausgestatteten Räumlichkeiten nutzen kann.

Die Metro verfügt über ein unterirdisches System von über zwanzig Kilometern mit sehr aufwendig gebauten Einkaufszentren, Hunderten von Restaurants und Angeboten, den verschiedensten Aktivitäten nachzugehen. Wir haben einige Restaurantbetreiber*innen gefragt, wie sie es finden würden, wenn zusätzlich 15.000 Kinder sich in diesem System bewegen und in ihre Restaurants kommen würden. Die Sache hat sich von einem Highschool-Projekt zu so einer Art Bildungs-Komplettprogramm entwickelt, die Energie, die in die Stadt fließt, wird ganz neu verteilt.

Jede Metrostation wurde zu einer Art Basisstation ausgebaut. In jeder Station gibt es ein Zwischengeschoss, das sich leicht mit Imbissautomaten, Schließfächern und einem Bürobereich ausstatten ließe. Sobald man mit der Einrichtung oder in diesem Fall einer noch weitergehenden „Super"-Einrichtung der Metrostation beginnt, kommen viele Dinge von allein ins Rollen. Eine Mutter, die ihre Kinder für eine schulische Veranstaltung an einer Station absetzt, wäre dort auch für den Einzelhandel ansprechbar, sei es, dass sie Wäsche in die Reinigung gibt, die Bibliothek nutzt oder Brot kauft. Entsprechende Knotenpunkte in der ganzen Stadt können zu „Super"-Räumen werden, in denen es alles gibt, von Computerterminals über Telefone bis hin zu all den Annehmlichkeiten, die ein Gefühl von Gemeinschaft erzeugen.

Das Projekt war sehr grob strukturiert, als es anfänglich fünfzig Interessengruppen, Gewerkschaften, Geschäftsleuten und Regierungsvertreter*innen vorgestellt wurde. Sie alle konnten ihr Feedback einbringen, das dann an die nächste Gruppe weitergegeben wurde. Das meine ich mit einer Planung von unten statt von oben, hier haben wir eine Art Synthese erreicht.

Der Architekt Jack Dollard ist Planungsverantwortlicher für die Gemeinde South Arsenal in Hartford, Connecticut. Die Gemeinde schließt derzeit die Planung von tausend Wohneinheiten, einem Naherholungsgebiet und einer schulischen Infrastruktur ab, die sowohl auf die Bildung von Kindern als auch von Erwachsenen ausgerichtet ist.

Dollard: Wir begannen im Jahr 1966, Organisationsstrukturen in einem Viertel aufzubauen, das von einem

Räumungsprojekt im Zuge der Stadterneuerung bedroht war und für seine Rechte kämpfen wollte. Das Ergebnis war eine der ersten Gesellschaften für Stadtteilentwicklung in unserem Staat. Das Architekturbüro erhielt den Auftrag, das Viertel neu zu gestalten, umzubauen und zu versuchen, Wohn- und Lernorte zu verschmelzen.

Von den Orten, die ich kannte, war die Yale University South Arsenal am ähnlichsten. Alle lebten dort, arbeiteten dort, spielten dort. Mit dem Unterschied, dass die Leute in Yale dort waren, um sich politisch, sexuell, gesellschaftlich, manchmal auch pädagogisch und intellektuell weiterzuentwickeln. Die Menschen in South Arsenal waren dort, weil sie außen vor gelassen wurden; es gab keinen anderen Ort, an den sie hätten gehen können. Der Unterschied zwischen Yale und South Arsenal bestand in der Lernerfahrung. Wir haben das lokale Schulsystem dekonstruiert und neu gestaltet. An einem Ort wie Yale war Bildung überall, an der Straßenecke, in Fluren, Treppenhäusern; in South Arsenal sollte das auch so werden, also setzte man bei der Vorstellung an, dass Bildung überall stattfinden kann, jeder sollte daran teilnehmen können.

Wurman: Über welche Ressourcen verfügt diese Gemeinde und inwieweit müsste man sich Ihrer Meinung nach aus dem Viertel herausbewegen, um zu lohnenden Ergebnissen zu kommen?

Dollard: Das ist schwer zu sagen. Ich würde es vorziehen, die nötigen Ressourcen in einem bereits bestehenden Viertel zu suchen, wo man nichts abreißen und neu bauen muss. South Arsenal wird von uns komplett neu aufgebaut, und das Einzige, was bleiben wird, ist ein altes Lagerhaus, das als Kunstzentrum geplant ist. Wir haben also verschiedene Einrichtungen, die an einem Ort konzentriert waren (wie in der Aula an einer Grundschule), voneinander gelöst und zu einzelnen Knotenpunkten im Viertel gemacht.

Wurman: Welche Rolle spielen Sie als Architekt bei diesem Projekt?

Dollard: Ich würde sagen, ich habe das ganze Projekt professionell begleitet. Als Architekt habe ich ein Gespür dafür, was die Stadt, die Region ausmacht. Das habe ich genutzt, um die Stadtteilplanung zu strukturieren und das Bildungsprogramm umzustrukturieren.

Ron Barnes ist Director of Educational Planning für das Projekt Minnesota Experimental City.

Wurman: In welcher Beziehung steht das Lernen zur Gestaltung der Experimentellen Stadt?

Barnes: Die für die Stadt zu entwerfenden Strukturen des Lernens verstehen sich als durchgängiges System, von der Geburt bis zum Tod. Andere, die ebenfalls an einem System arbeiten, werden sich hoffentlich von dem, was wir tun, inspirieren lassen und versuchen, Lernen zu einem zentralen Anliegen der Stadt zu machen. Wir setzen Lernsystem und Stadt gleich; das erlaubt uns, unserer Fantasie freien Lauf zu lassen und Szenarien zu konstruieren, um die Dinge anders anzugehen. Wichtigster Aspekt der Stadt als Lernsystem ist der Zugang zu Informationen; zumindest scheint dies für uns der wichtigste Aspekt zu sein. Es gibt drei wesentliche Ressourcen: Menschen, Werkzeuge und Ausstattung, bauliche Voraussetzungen.

Wir werden versuchen, über ein Computernetzwerk auf diese Ressourcen zuzugreifen und die Informationen in der ganzen Stadt zu katalogisieren. Eine der Möglichkeiten, wie wir uns den Zugang zur Stadt vorstellen, ist das, was wir als „Türöffnungszentrum" bezeichnen – ein Ort der Desorientierung, Orientierung, Neuorientierung. Menschen, die in einer Situation lernen, in der man ihnen sagt, was sie tun sollen, haben echte Probleme, in ein System zu wechseln, in dem sie selbst dafür verantwortlich sind, Informationen zu finden. Das Personal ist ein noch größeres Problem, weil es bereits mehrere Jahre der Konditionierung hinter sich hat. Also müsste jeder die Phase der Desorientierung und Neuorientierung durchlaufen. Wenn eine Familie in die Stadt kommt, sagen wir ihr als Erstes, dass wir uns um sie kümmern, und dann fragen wir sie, ob sie sich uns als Ressource zur Verfügung stellen würde. Wir fragen die Menschen nach ihren Fähigkeiten, ihren Interessen, ihren Hobbys und danach, was sie an andere weitergeben könnten. All das wird in einen Computer eingespeist, auf den die Lernenden später Zugriff haben. Wir setzen uns mit dem Konzept der Experimentellen Stadt auseinander, um wirtschaftliche, technologische und soziale Systeme zu entwickeln, die uns neue Perspektiven

eröffnen. Wir sprechen von einer Alternative, die wir so gestalten wollen, dass Menschen erkennen können, was funktioniert und was nicht. Und wir können ein neues Verständnis dafür schaffen, was es bedeutet, zu leben, zu arbeiten und zu spielen.

Aus dem Englischen von Anja Schulte

1 A. d. R.: Die Quelle wird im Original nicht genannt, vermutlich handelt es sich um Mildred S. Friedman.

Quelle: Richard Saul Wurman, Charles Rusch, Harry Parnass, John Dollard und Ronald Barnes, „The City as a Classroom", *International Design Conference in Aspen – The Invisible City: Design Quarterly* 86/87 (1972), S. 45–48

Eine doppelt offene Schule

Birgit Rodhe

Die Pädagogin Birgit Rodhe (1915–1998) nahm als langjährige Schulrätin in Malmö erheblichen Einfluss auf die schwedischen Schulplanungen der 1960er und 1970er Jahre. Vergleichbar der Liberalen Hildegard Hamm-Brücher in der Bundesrepublik Deutschland, gehörte Rodhe der liberalen Folkpartiet an. Äußerst präsent nicht nur im nationalen Kontext, sondern auch auf den Konferenzen internationaler Organisationen wie der OECD oder UNESCO, vertrat Rodhe eine dezidiert reform- orientierte Linie. Da die Bildungssysteme Skandinaviens in Europa generell als vorbildlich galten, hatte Rodhes Position dabei großes Gewicht. Neben curricularen Innovationen warb sie für eine weitgehende Neukonzeption der Raumprogramme der Primar- und Sekundarschulen gemäß den Prinzipien des *open plan*, des Großraums mit offenem Grundriss. Wie in dem hier übersetzten Text, der 1972 im Rahmen eines Themen- schwerpunkts zu „Architecture and Educational Space" der UNESCO-Zeitschrift *Prospects* erschienen ist, versteht Rodhe Offenheit als gleichermaßen sozialpolitisches wie bildungs- räumliches Ideal. Bemerkenswert ist, wie sie bereits in den frühen 1970er Jahren den von ihr favorisierten SAMSKAP- Schultyp, der regionale Zusammenarbeit mit der Einbindung möglichst vieler Beteiligter an den Entscheidungsprozessen verband und zunächst in der Region Malmö erprobt wurde, als besonders geeignet ansah, um den etwa 25 Prozent Schüler*innen mit Migrationsgeschichte die Integration und das Lernen zu erleichtern.

Welchen Sinn hat es, heute Schulgebäude zu planen, wenn wir morgen vielleicht gar keine mehr brauchen? Ein problematischer Aspekt von Schulgebäuden ist ja nicht zuletzt, dass sie viel zu lange erhalten bleiben. In Malmö, der mit einer Viertelmillion Einwohner*innen drittgrößten Stadt Schwedens, werden sämtliche Schulgebäude, die seit 1900 erbaut wurden, noch immer genutzt.

Werden wir um das Jahr 2000 und danach immer noch Schulgebäude haben wollen? Doch selbst wenn sich zunehmend Möglichkeiten eröffnen, das Lernen zu individualisieren und jeder oder jedem Einzelnen, wo auch immer sie oder er wohnt, Lernpläne zu übermitteln, lässt sich schulische Bildung niemals mit individualisiertem Lernen gleichsetzen.

Zukünftig werden Sendemasten Nachrichten aus aller Welt empfangen und dem Unterricht dienen. Individuell zugeschnittenes, lebenslanges Lernen von der Vorschule bis ins Rentenalter könnte zur Regel werden. Lehrer*innen ebenso wie Curricular-Planer*innen, Tutor*innen ebenso wie Expert*innen werden multimediale Lehrmittel einsetzen. Und vielleicht werden allen Altersgruppen in „Lernmittelzentren" individuelle Programme zur Verfügung stehen – durch „Netzwerke", die alle Ressourcen der Gesellschaft miteinander verknüpfen.

Bildung betrifft auch die soziale Entwicklung eines Menschen, seine Fähigkeit, positive und konstruktive Beziehungen zu anderen aufzubauen, in einer Familie zu leben, zu arbeiten, Bürger*in einer lokalen, nationalen oder globalen Gesellschaft zu sein. Soweit sich das heute abschätzen lässt, werden wir aus diesem Grund immer eine gewisse Form von Lehr- und Lerngemeinschaft benötigen, die eine ganzheitliche Bildung anstrebt und vielleicht Schule genannt wird. Um funktionieren zu können, benötigen diese Gemeinschaften Gebäude, nennen wir sie Schulgebäude. Der Begriff „Schulgebäude" wird hier in diesem sehr weiten Sinne verwendet.

Schulgebäude und Bildung

Die Geschichte des Schulbaus zeugt von der starken Wechselwirkung zwischen der Form des Gebäudes und der darin vermittelten Bildung. Wie es scheint, ist diese Gegenseitigkeit erst kürzlich deutlich geworden. Die in der Vergangenheit für den Schulbau Verantwortlichen errichteten oft Bauwerke zu Ehren ihrer Gemeinde und der eigenen Person, statt zweckdienliche Einrichtungen für die Art von Bildung zur Verfügung zu stellen, die sie ihren Kindern zu geben beabsichtigten. Mit der Zeit stellte sich allerdings heraus, dass Schulgebäude in vielen Fällen eher ein Bildungs*hindernis* denn eine Bildungs*einrichtung* darstellten. So schienen die Klassenzimmer-Schule, „die Eierschachtel-Schule"[1] oder, um ein anderes Bild zu verwenden, die Schule aus „kleinen Schachteln, alle gleich"[2], sowohl pädagogische Innovationen zu behindern als auch eine Bildungs- und Gesellschaftssituation zu fördern, in der der *Status quo* über Generationen hinweg bewahrt wurde.

Neuerungen im Schulbau haben daher weitaus umfassendere Auswirkungen als gemeinhin angenommen. Die Entwicklungen der letzten Jahre hat Jonathan King zusammengefasst, der als langjähriger Vizepräsident der New Yorker Educational Facilities Laboratories (EFL) federführend in diesem Prozess war:

„Der neue Ansatz zur Planung von Schulgebäuden für einen Bildungsprozess im radikalen Wandel beinhaltet im Wesentlichen Folgendes: Einst eine Art Hülle, eine passive Unterrichtsumgebung, wird das Schulhaus nun zu einem Werkzeug, einer ganzen Palette an Raum- und Kommunikationsangeboten, die aktiv am Unterricht beteiligt sind."[3]

Neue Ansätze im Schulbau

Was hat zu diesem neuen Ansatz geführt? Zwei entscheidende Faktoren, einen pädagogischen und einen wirtschaftlich-technischen, möchte ich hier beschreiben.

Das Wesen des pädagogischen Wandels lässt sich in wenigen Zeilen nur grob skizzieren. Offensichtlich gab es eine Reihe unterschiedlicher Ursachen für die Innovationsimpulse. Hier einige der wichtigsten:

1. Die Demokratisierung von Bildung und Erziehung schreitet schnell voran. Die Primar- oder Grundschulbildung gilt als universelles Menschenrecht, und auch die Sekundar- sowie Hochschulbildung sind einer zunehmend breiteren Gruppe zugänglich. Bildung bedeutet mittlerweile Breitenbildung, oft in Gesamtschul-Einrichtungen.

2. Die Einsicht, dass soziale Ungleichheiten den gleichberechtigten Zugang zum Lernen behindern können, findet breite Zustimmung. Darüber hinaus hat sich das Verständnis von Bildungsfähigkeit erheblich verändert: Das „mastery learning", also ein Lernen, das sein Ziel auch erreicht (ein von Benjamin Bloom in Chicago geprägter Begriff), könnte einem weitaus größeren Teil einer Altersgruppe möglich sein als bisher angenommen, sofern genügend Zeit und die richtigen Mittel vorhanden sind. Die Chancengleichheit in der Bildung, ein in den meisten Ländern anerkanntes Ziel, wird damit nicht nur zur Frage der Öffnung von Bildungseinrichtungen für alle, sondern vor allem zur Suche nach den richtigen Methoden für das individualisierte Lernen. Immer öfter werden auch körperlich und geistig behinderte Kinder zusammen mit „normalen" Kindern unterrichtet.

3. Um das Lernen zu individualisieren, werden Klassenstrukturen zunehmend aufgebrochen und flexible Gruppen gebildet. Die Planung des Lernens in solchen flexiblen Gruppengrößen übernehmen oft Unterrichtsteams, die aus Lehrer*innen, Assistent*innen, Verwaltungskräften und Techniker*innen bestehen, in Zusammenarbeit mit den Schüler*innen. Der Zeitaufwand richtet sich nach der jeweiligen Aufgabe. Das erfordert flexible Stundenpläne.

4. Die Möglichkeit, das Lernen individueller und flexibler zu gestalten, wird durch die Verfügbarkeit neuer Lehrmittel, sowohl „hardware" als auch „software", erheblich verbessert. Was anfangs als audiovisuelle Hilfsmittel bezeichnet und größtenteils im Gruppenunterricht eingesetzt wurde, bietet heute die Möglichkeit, den Unterricht zu individualisieren und Informationen einer großen Anzahl von Schüler*innen zugänglich zu machen, unabhängig von Zeit und Raum. Die Kombination neuer Lehrwerkzeuge mit den Techniken des programmierten Lernens ist zur Grundlage einer „Bildungstechnologie" geworden, die als „Anwendung wissenschaftlicher Erkenntnisse zur Lösung von Problemen im Bildungssektor" definiert wird.[4]

5. Die Bildungsinhalte ändern sich rapide. Das geschieht, wie es scheint, hauptsächlich auf zwei Arten. Es gibt eine ausgeprägte Strömung, die sich von Anfang an hauptsächlich mit der „Beherrschung der

wissenschaftlich-technischen Revolution" in den Lehrplänen befasst hat. Die neue Mathematik, die neue Physik, Chemie, Biologie usw. gehen allerdings einher mit neuen Entwicklungen im Bereich der Sozialwissenschaften, Sprachen usw. Es besteht auch die Tendenz, die Grenzen traditioneller Fachbereiche zu lockern und die Lerninhalte in Studieneinheiten oder „Projekten" zu bündeln.

Alles in allem scheinen diese Neuerungen zu bewirken, dass das rigide Unterrichtssystem nicht einem anderen rigiden System weicht, sondern aufbricht und Platz schafft für Veränderung und Innovation.

Die pädagogische Entwicklung, die Forderungen nach großer Flexibilität und neuen, zum Teil sehr kostspieligen Lehrmitteln könnten die Kosten für den Schulbau enorm in die Höhe treiben. Der zweite wichtige Aspekt der jüngsten Entwicklung betrifft daher die Wirtschaftlichkeit des Schulbaus und das Streben nach Kostenkontrolle oder -senkung. Hauptsächlich geht es bei dieser Entwicklung um den Einsatz industrieller Bauweisen. Im Schulbau wurden sie zuerst in den 1950er Jahren in Großbritannien eingeführt. Die bekannteste Umsetzung ist das CLASP-System.[5]

Diese Bauweisen kamen auch in Frankreich, der Bundesrepublik Deutschland, Italien und Mexiko zum Einsatz. In Skandinavien war Dänemark mit dem FYEN-Plan ein Vorreiter. Industriell in Serie gefertigte Fertigbauelemente, hohe Anforderungen an Umweltkontrollsysteme (Klimaanlagen, Beleuchtung und Lärmschutz) und große Spannweiten zur Reduzierung tragender Wände sind typische Merkmale dieser Projekte.

Lange Zeit wurden pädagogische und architektonische Neuerungen beim Schulbau nicht miteinander verknüpft. Herkömmliche Schulen wurden in moderner, industrieller Bauweise errichtet, während einzelne innovative Schulen für neue pädagogische Anforderungen konzipiert wurden, oft zu sehr hohen Kosten. Hier waren individuelle Architekten federführend, im Auftrag örtlicher Bildungsbehörden. Diese Schulen, die in den 1960er Jahren in Kanada, Großbritannien und den USA entstanden, waren zumeist auf flexiblen Unterricht ausgerichtete Bauten mit offenem Raumkonzept. Eine Zusammenfassung der bisherigen Erfahrungen wurde 1967 von Jonathan King vorgelegt.

„Nicht alle Schulen mit offenem Grundriss funktionieren gut, aber wenn die Lehrer den Zielen eines Unterrichts im Team gegenüber aufgeschlossen sind, wenn Schulleitung und -verwaltung sie unterstützen und wenn das Klima für Neuerungen günstig ist, laufen diese Großraum-Schulen außerordentlich gut."

Die jüngsten Entwicklungen im Schulbau verstärken den Charakter der Offenheit. Für das Parkway Program in Philadelphia und in Schulen nach demselben Muster spielt die Form des Schulgebäudes augenscheinlich eher eine Nebenrolle, weil das Lernen hauptsächlich draußen stattfindet.[6] In anderen Fällen werden Schulen, oft solche mit offenen Grundrissen, in Gemeindezentren integriert. Dabei verliert das Gebäude selbst allmählich seinen spezifischen Charakter als Schule, was dem Unterricht allem Anschein nach nicht abträglich ist.

Zusammengefasst sind die wichtigsten Neuerungen im Bereich des Schulbaus in den 1960er und 1970er Jahren: Systemplanung zur Nutzung industrieller Bauweisen, Entwicklung von Schulen mit offenem Grundriss und Integration der Schulgebäude in ihr infrastrukturelles Umfeld. Im Folgenden werden beispielhaft verschiedene Projekte vorgestellt. Das Hauptaugenmerk liegt dabei auf dem Schulbauprojekt SAMSKAP in der Region Malmö in Schweden, bei dem alle drei Neuerungen umgesetzt wurden.

Industrielle Schulbausysteme

Ein Schulbausystem, das erstmals industrielle Bauweisen mit der Formgebung des offenen Grundrisses verknüpfte, war das School Construction Systems Development Programme (SCSD), das von den Educational Facilities Laboratories (EFL) in Zusammenarbeit mit dem School Planning Laboratory der Universität Stanford entwickelt wurde. Der an der Entwicklung maßgeblich beteiligte Jonathan King sagte:

„Es handelte sich um ein System, das eine größere Vielfalt an Räumen schaffen sollte, als dies im Rahmen bisheriger Schulbausysteme möglich gewesen wäre, Innenräume mit besserer Akustik und Beleuchtung sowie eine größere

Anpassungsfähigkeit an neue Unterrichtselemente, darunter explizit auch Unterrichtstechnologien."

Von den EFL finanzierte Studien dienten zahlreichen Ländern als Informationsquelle für ähnliche Vorhaben, darunter auch Schweden. Dort hat der Nationalrat für Bauforschung das „Baukasten"-Projekt gefördert, das darauf abzielt, Fertigbauelemente für den Schulbau zu standardisieren. Erste Ergebnisse wurden 1969 veröffentlicht.

„Offene" Schulen

In den letzten Jahren richtete sich die Aufmerksamkeit insbesondere auf die englische *primary school*, die viele der andernorts angestrebten Bildungsziele zu verkörpern scheint. In England gehen die Innovationen im Schulbau sowohl aus neuen Bautechniken als auch Unterrichtsmethoden hervor. Die Initiative dazu ging von nationaler und lokaler Ebene aus. Die neuen englischen *primary schools* sind meist klein und überschaubar, mit 200 bis 300 Schüler*innen im Alter von fünf bis elf Jahren (z. B. die Prior Weston School in London). Der Entwurf strebt eine Verbindung von Offenheit und Nähe an, um jedem Kind die größtmögliche Aktivität, Kreativität und Sicherheit zu ermöglichen: Die Kinder werden kontinuierlich dazu ermutigt, auf eigene Faust zu entdecken und zu forschen.

An diesen Schulen scheint eine äußerst gelungene Wechselwirkung zwischen der Schulgestaltung und einem sehr fantasievollen Unterricht zu bestehen, der die Kinder zu immer neuen Entdeckungen anregt. Die Eltern sind eng in das Schulleben eingebunden und haben auf dem Schulgelände manchmal sogar eigene Räumlichkeiten. Was auf den ersten Blick chaotisch wirken mag, ist im Gegenteil das Ergebnis einer nachhaltigen und fundierten Vorbereitung durch die Lehrkräfte, die die Schüler*innen auch dabei unterstützen, ihr Lernen eigenständig zu planen.

Pläne für offene Schulen in Schweden – das SAMSKAP[7]-Projekt

In Schweden waren die 1960er Jahre ein Jahrzehnt der Schulreformen. Diese bedeuteten eine tiefgreifende Demokratisierung des Bildungswesens mit der

Einführung einer neunjährigen Schulpflicht für alle schwedischen Kinder und der schrittweisen Öffnung der weiterführenden Schulen für alle. Derzeit besuchen etwa 85 Prozent der Schüler über die Schulpflicht hinaus zwei oder drei Jahre lang eine integrierte *gymnasieskola*, die 24 verschiedene hochschulvorbereitende oder berufsorientierte Bildungsgänge anbietet. Diese Reformen haben die Struktur des schwedischen Schulsystems revolutioniert. Angestrebt werden neue Bildungsziele, die in einem allgemeinen Lehrplan festgelegt sind, wie er in seinen Grundzügen vom Parlament beschlossen wurde. Allerdings sind die pädagogischen Reformen hinter der Strukturreform zurückgeblieben, denn die herkömmlichen Unterrichtsmethoden erweisen sich als erstaunlich zählebig. Dass diese Reformen größtenteils in alten Schulgebäuden umgesetzt werden mussten, hat sicherlich zu diesem misslichen Umstand beigetragen.

In Malmö werden seit 1964 im Rahmen einer Arbeitsgruppe pädagogische Experimente zur Umsetzung der neuen Bildungsziele durchgeführt. Viele dieser Experimente drehten sich um die Organisation pädagogischer Ansprüche und bemühten sich um Antworten auf die Frage, wie sich individualisiertes Lernen und die soziale Entwicklung der Schüler*innen miteinander verbinden ließen. Flexible Gruppenbildung, Teamteaching und die Inklusion behinderter Kinder in normale Unterrichtsgruppen gehörten zu den Schwerpunkten der experimentellen Arbeit, die sich auch mit der Organisation von Lernstoff in interdisziplinären Projekteinheiten sowie der Entwicklung neuer Lehrmittel befasste. Nach Ansicht der teilnehmenden Lehrer*innen und Schüler*innen hatten die Schulgebäude zu viele Wände beziehungsweise befanden sich die Wände an den falschen Stellen. Sie forderten eine neuartige Architektur, Schulen mit größerer Flexibilität und weniger Wänden. Die Vorschläge stießen auf großes Interesse bei den örtlichen Schulbehörden und ihren Vertreter*innen, die sich persönlich sehr für die experimentelle Arbeit einsetzten.

Die Behörden hatten jedoch einen weiteren Grund, die Schulbaupraxis zu ändern: den wirtschaftlichen Druck zur Kostenkontrolle. Hier wiederum übte der Finanzminister großen Einfluss aus. Er ging von der Annahme aus, dass eine koordinierte Planung mehrerer örtlicher Behörden die Kosten des Schulbaus begrenzen könnte, und stellte Kommunen, die ihre Konzepte abstimmen und weitestgehend industrielle Bauweisen nutzen wollten, langfristige staatliche Subventionen in Aussicht. Doch die meisten örtlichen Behörden gingen nur zögerlich auf dieses verlockende Angebot ein. Sie schienen der lokalen Autonomie und nicht der vorausplanenden Perspektive den Vorzug zu geben. In der Region Malmö initiierten jedoch fünf Gemeinden ein gemeinsames Schulbauprojekt nach den Vorgaben des Ministers. 1967 startete dort das SAMSKAP-Projekt. In diesem Rahmen wurden für die kooperierenden Gemeinden bisher mehr als zwanzig Schulen für mehr als sechzehn Millionen Dollar gebaut oder sind in Planung. Im Juni 1971 waren bereits neun Schulen eröffnet.

Das SAMSKAP-Programm strebt folgende Ziele an: (a) durch interkommunale Kooperation zur Deckung des großen Bedarfs an Schulgebäuden in der Region beizutragen, (b) solide Geschäftsbeziehungen zwischen Auftraggebern und Produzenten zu etablieren, (c) in Abstimmung mit zukünftigen Baufirmen ein Bauvolumen zu gewährleisten, wie es die künftige Nachfrage und Produktion erfordern, (d) durch die Zusammenarbeit zwischen Schulbauplaner*innen in den örtlichen Schulbehörden, Architekt*innen, weiteren Berater*innen sowie Pädagog*innen für die Schule von morgen geeignete Schulgebäude zu entwerfen.

Das SAMSKAP-Verfahren wird auf mehreren Ebenen parallel umgesetzt. Pädagog*innen aus allen Schulstufen analysieren den Lehrplan, der vom Nationalen Bildungsausschuss erstellt und in Kraft gesetzt wird. Ausgehend von ihrer Analyse entwerfen die Pädagog*innen theoretische Modelle für die lokalen Anforderungen an unterschiedliche Gebäudetypen. Die Architekt*innen beteiligen sich an der Arbeit der Pädagog*innen, um die theoretischen Modelle in Entwürfe für reale Schulen umzusetzen. Gleichzeitig erfassen sie in Zusammenarbeit mit technischen Berater*innen das auf dem Markt verfügbare Angebot an Fertigbauelementen, die im seriellen Systembau einsetzbar sind. Eine Leitungsgruppe aus Mitgliedern lokaler Schulbehörden und -direktor*innen koordiniert diese Aktivitäten. Sie versucht außerdem, Wege zu finden, wie der Schulbau auf der Grundlage einer koordinierten Planung im Einklang mit den gesetzlichen und verwaltungsrechtlichen Vorschriften auf lokaler Ebene umgesetzt werden kann. Denn die Entscheidungsfindung liegt immer bei den örtlichen Behörden.

Die pädagogischen Ziele der SAMSKAP-Schulen werden nach dem festgelegten Lehrplan für die schwedische *grundskola* formuliert. Letztlich sind die Lernziele aus den oben erwähnten Experimenten hervorgegangen. Sie stimmen überein mit den oben beschriebenen allgemeinen pädagogischen Entwicklungstendenzen und müssen hier nicht erneut aufgeführt werden. Einige der für die SAMSKAP-Schulen typischen architektonischen Merkmale sind:
– Die Gesamtfläche entspricht den von der Regierung vorgegebenen Standards und somit denen der herkömmlichen Schulen; Abweichungen von herkömmlichen Standards sind der Beschaffenheit der vorhandenen Flächen geschuldet.
– Jeder Schüler, jede Schülerin gehört zu einer Basisgruppe, die über einen Bereich verfügt, der nicht unbedingt ein Klassenraum sein muss, sondern verschiedenen Zwecken dienen kann.
– Der zentrale Lernbereich ist ein Saal, eine Mediothek oder ein Lernzentrum, wo Schüler*innen und Lehrer*innen verschiedenste Lehr- und Lernmittel zur Verfügung stehen und dessen Ausstattung aktive Arbeit erlaubt: Kabinen für individuelles Lernen, Tische für die Arbeit in Kleingruppen, bewegliche Raumteiler, um eine ruhige Umgebung für Gruppendiskussionen mit acht bis zehn Schüler*innen zu schaffen, usw.
– Rund um das Lernzentrum stehen separate Arbeitsräume für Aufgaben zur Verfügung, die besondere Anforderungen an die Akustik sowie an den Zugang zu Wasser, Gas und Strom stellen oder für die Nutzung von Apparaten oder größeren Werkzeugen gedacht sind (Labore, Werkstätten, Turnhallen, Räume für Sprachunterricht und Kunst usw.).
– Informationen für große Gruppen werden in einem Bereich mit entsprechenden audiovisuellen Hilfsmitteln gebündelt. Dieser Bereich wurde durch den Verzicht auf nicht mehr benötigte Verbindungswege geschaffen. Er kann mit dem Essbereich kombiniert werden und verfügt in der Regel über eine Bühne für Theateraufführungen.

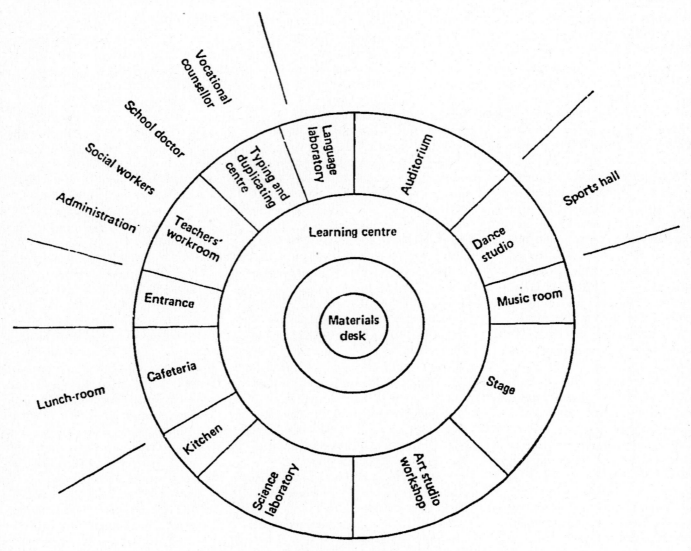

Theoretisches Modell für den Bau des Obergeschosses einer Gesamtschule für Schüler*innen im Alter von 14 bis 16 Jahren, o. J.

– Teppichböden in den meisten Räumen dämpfen den Geräuschpegel und schaffen eine entspannte Atmosphäre.

– Die Außenbereiche der Schule sind für Aktivitäten von Schüler*innen und die öffentliche Nutzung in und außerhalb der Schulzeit vorgesehen.

– Wo immer möglich, wird die gemeinsame Nutzung der Räumlichkeiten mit Jugendzentren und anderen öffentlichen Einrichtungen angestrebt.

Dieser letzte Aspekt wird in der Region Malmö wie auch in anderen Regionen Schwedens immer mehr zu einer Leitlinie der Stadtplanung. Kürzlich erging die endgültige Entscheidung des Stadtrats von Malmö über das erste umfassend geplante Projekt für ein Gemeindezentrum in einem neuen Wohngebiet im Süden der Stadt. Alle kooperierenden Einrichtungen – eine Schule, eine öffentliche Bibliothek,

ein Jugendzentrum, eine Tagesstätte für Vorschulkinder und ein Sportzentrum – öffnen sich zu einem gemeinsamen Forum für verschiedene Aktivitäten, Erholung und vielfältige soziale Kontakte. Möglichst viele Bereiche werden tagsüber und abends auf verschiedenste Art so lange genutzt wie erwünscht.

Ein zentrales Merkmal der neuen Schulen ist der Ansatz, Kinder mit verschiedenen Formen von Lernbehinderungen so weit als möglich in normale Schulen zu integrieren. Ein zukunftsweisendes Beispiel bietet die Örtagårdsskolan in Malmö, eine von Bror Thornberg entworfene SAMSKAP-Schule. Sie ist die erste Schule in Schweden, in der lernbehinderte Kinder im selben Gebäude wie andere Kinder unterrichtet werden, mit offenem Austausch zwischen den Lernbereichen. Selbst stark lernbehinderte

Kinder gehen in die Örtagårdsskolan, und zwar in die sogenannte *träningsskola*. Obwohl diese Kinder größtenteils in einem speziell konzipierten und ausgestatteten Bereich lernen, haben sie genug Möglichkeiten, die anderen Kinder zu treffen, mit ihnen zu spielen und zu lernen. Sie nutzen dieselben Räume für den Kunst- und Werkunterricht, sie essen gemeinsam, treffen sich auf dem Schulhof und im Gemeinschaftszentrum, wo sie während oder nach der Schule ihre Freizeit verbringen können.

Da die Örtagårdsskolan erst Anfang 1971 eröffnet wurde, gibt es noch nicht viel Praxiserfahrung mit der Funktionsweise des Gebäudes. Auf jeden Fall begegnen sich hier Kinder mit sehr unterschiedlichen körperlichen und geistigen Fähigkeiten, lernen sich kennen und freunden sich an. Gelegentliche Besucher*innen sind erstaunt über die

Örtagårdsskolan (Örtagårdsschule), Malmö, Schweden, o. J.; Architekt: Bror Thornberg

Ruhe und hohe Lernkonzentration, die Merkmale dieser „offenen" Schule sind. Die Kinder arbeiten im Sitzen oder Stehen oder auf dem Teppichboden liegend. Die Lehrer gehen herum, geben Ratschläge, ermutigen und schlagen Material für die nächsten Aufgaben vor.

Was lässt sich, abgesehen von solch allgemeinen Beobachtungen, über die SAMSKAP-Schulen berichten? Die systematische Auswertung der Ergebnisse ist eine komplexe Aufgabe und erfordert die Zusammenarbeit von Expert*innen aus vielen verschiedenen Bereichen. Bisher hat sich gezeigt, dass in den meisten Fällen mindestens eines der angestrebten Ziele erreicht wurde: Die Baukosten wurden gesenkt und liegen nach derzeitigen Schätzungen zehn bis fünfzehn Prozent unter den Baukosten für herkömmliche Schulen derselben Größe. Allerdings war es bisher nicht möglich, die Verwaltungs- und Unterhaltskosten mit denen herkömmlicher Schulen zu vergleichen. Die Evaluierung der pädagogischen Ergebnisse des neuen Schuldesigns ist noch schwieriger, als dessen Kosten zu beziffern. Hier konnte man nicht auf genügend konkrete Erfahrungen zurückgreifen. Der Nationale Bildungsausschuss und die örtlichen Schulbehörden haben daher ein Evaluierungsprojekt aufgelegt, das von der pädagogischen Fakultät der Universität Malmö sowie den Fakultäten für Soziologie und Architektur der Universität Lund durchgeführt wird. Die dortigen Expert*innen arbeiten in Teams und mussten zunächst eine gemeinsame

Sprache entwickeln. Sie besichtigen jeweils über mehrere Tage hinweg SAMSKAP-Schulen und Schulen in herkömmlichen Schulgebäuden, um Befragungen durchzuführen. Ein vorläufiger Bericht über eine der ersten SAMSKAP-Schulen, die Värner Rydén-skolan in Malmö, wurde im November 1970 veröffentlicht; ein umfassender Bericht soll Ende 1971 vorliegen. Die Studie bestätigt häufige und positive soziale Kontakte innerhalb der Schule als deutlich spürbare Folge ihrer Offenheit. Die beständige Zusammenarbeit, die sich kontinuierlich weiterentwickelt, motiviert alle in der Schule Tätigen und bindet sie ins Schulgeschehen ein: Schüler*innen, Lehrer*innen, weiteres Personal und die Eltern. Die offene Gestaltung ermöglicht bessere und offenere menschliche Beziehungen. Das ist besonders wichtig, da in dieser Schule mehr als 25 Prozent der Schüler*innen Kinder von Gastarbeiter*innen sind, die nicht gut Schwedisch sprechen.

Als größtes Problem nennt die Studie die zu große räumliche Offenheit der Schule, in der die Schüler*innen sich angesichts des Fehlens geschlossener Klassenräume verloren fühlen könnten. Diesem Problem soll in der weiteren Entwicklungs- und Evaluierungsarbeit besondere Aufmerksamkeit gelten. Durch das Zusammenwirken der Entwicklungsarbeit in den Schulen und der Evaluierungsarbeit von Expert*innen aus verschiedenen Bereichen erhoffen wir uns eine Art Rückkopplungseffekt: Neue Unterrichtsmethoden helfen uns, neue

Schulen zu bauen, die wiederum die Entwicklung neuer Unterrichtsmethoden ermöglichen. Diese stellen ihrerseits neue Anforderungen an die Schulgebäude und so fort. So wird es im schwedischen Schulsystem hoffentlich nie endgültig „fertige" Schulen mit offenem Grundriss geben. Das gilt auch für die SAMSKAP-Schule. SAMSKAP steht unserer Ansicht nach für ein nachhaltig auf Weiterentwicklung gerichtetes Denken, das in eine Reihe von Schulgebäuden mündet, von denen jedes neue etwas besser geeignet ist als das vorhergehende, die Art von Schulbildung zu beherbergen, die sich unsere Gesellschaft für ihre Kinder wünscht und die zunehmend von den Kindern mitgestaltet wird.

Offene Raumkonzepte für
Sekundarschulen

In den meisten Ländern wurden Schulen mit offenem Grundriss bisher hauptsächlich für die Grund- oder Mittelstufe entworfen. In England wird die Nutzung „offener" Schulen offenbar von den *primary schools* auf die höheren Schulen ausgeweitet. Mehrere Counties, darunter Oxfordshire, arbeiten an solchen Projekten. In Leicestershire wurde kürzlich mit dem Bau einer interessanten „offenen" Schule begonnen, die gemäß den oben beschriebenen pädagogischen Entwicklungen konzipiert wurde. Das Countesthorpe College könnte also bald wichtige Studien zur Wechselwirkung zwischen Schulgebäude und

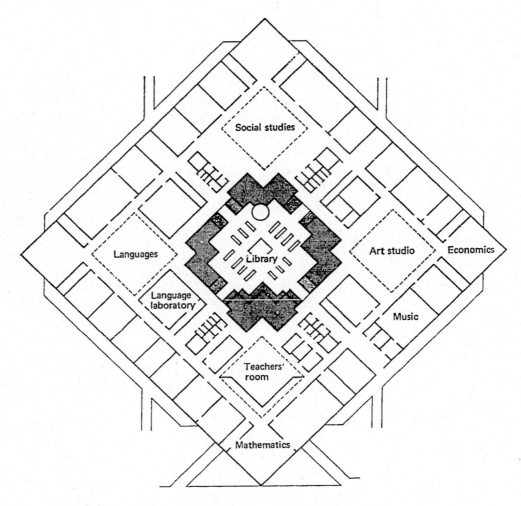

Quadratischer Grundriss des Obergeschosses eines Schulgebäudes, o. J.; Architekt: Bengt Olof „Olle" Wåhlström

pädagogischer Entwicklung ermöglichen. Die SAMSKAP-Schulen in Schweden sind auf Kinder im Alter von sieben bis sechzehn Jahren ausgelegt. Die obere Sekundarschule, die in die *gymnasieskola* integriert wird, wird in den kommenden zehn Jahren große Aufmerksamkeit erfordern. Viele Kommunen haben Schulen für diese neue Entwicklung geplant oder sogar schon gebaut. Hauptanliegen ist, Einrichtungen zu schaffen, die verschiedene Optionen zur Spezialisierung anbieten. Sie werden in der Regel auf 1.500 bis 3.000 Schüler ausgelegt sein. Die Frage nach der Offenheit von schulischen Einrichtungen scheint für die mit ihrem Bau beschäftigten Behörden derzeit nicht von zentralem Interesse zu sein. Aufgrund der großen Komplexität dieser Gebäude ist es augenscheinlich nicht leicht, eine solche Offenheit in nennenswertem Maßstab umzusetzen.

Betrachtet man die bereits fertiggestellten oder geplanten Schulgebäude für die neue *gymnasieskola,* lässt sich

dennoch feststellen, dass das angestrebte Raumkonzept offener ist als in herkömmlichen Schulgebäuden. Oft bringen die Architekt*innen diesem Thema mehr Interesse und Vertrauen entgegen als die Behörden, die dazu neigen, einige der vorgeschlagenen offenen Bereiche abzulehnen und eher konservative Entwürfe zu wählen, wenn ihnen Alternativen zur Verfügung stehen.

Als Beispiel für den Neubau einer *gymnasieskola* soll hier ein Entwurf von Professor Olle Wåhlström dienen, der in Köping, einer Stadt mit 50.000 Einwohner*innen in Mittelschweden, geplant ist. Wåhlströms Entwurf wurde nach einem Wettbewerb angenommen, der auf großes öffentliches Interesse gestoßen war. Er hatte Teilnehmenden vor die Aufgabe gestellt, eine Schule für 1.600 Schüler*innen zu konzipieren. Wåhlströms Ziel war „eine zentral gelegene, integrierte *gymnasieskola* mit Sportzentrum, geplant nach modernen Ansätzen, die Flexibilität, eine Mehrfachnutzung und

phasenweises Bauen ermöglichen". Er merkt an, dass drei Punkte die jüngste Debatte hierzu bestimmen: (a) der Wunsch nach individualisierter Bildung, (b) die wachsende Überzeugung, dass Unterricht und Unterrichtsmethoden sich immer schneller ändern, und (c) ein gewisses Ohnmachtsgefühl angesichts der großen Probleme, die diese Situation mit sich bringt.

In seinem Konzept stellt Wåhlström außerdem fest, dass für die Gymnasialstufe bisher keine wirklich „offenen" Schulen gebaut worden seien und im Großen und Ganzen auch keine positive Einstellung dazu herrsche. Auch wenn die meisten Menschen, die sich in der einen oder anderen Funktion mit dem Schulbau beschäftigen, darin übereinstimmen, dass eine gewisse geistige Offenheit – die im Übrigen den Zielvorgaben des schwedischen Schulwesens entspricht – zugleich Voraussetzung für eine gewisse Offenheit in den Bauplänen sein sollte, ist man sich weit weniger sicher,

auf welche Weise und in welchem Maße diese Offenheit umzusetzen sei. Wåhlström beschreibt die wesentlichen Merkmale seines Entwurfs daher wie folgt:

„Er verfügt über eine differenzierte Offenheit: von eher geschlossenen Räumen bis hin zu eher offenen Lernbereichen von begrenzter Größe. Die hier dargestellte Lösung zeigt generell geschlossene Räume. Sie ermöglicht aber auch einen graduellen Übergang zu größerer Offenheit."

Die Schule besteht aus einem quadratischen, zweistöckigen, diagonal angeordneten Gebäude mit Räumen für die Verwaltung und den theoretischen Unterricht, Fachräumen für Elektronik und Teletechnologie, Werbetechnik und Pflegeberufe, und einem einstöckigen Gebäude mit Werkstätten, Aula und Turnhallen. Die Abbildung links zeigt das obere Stockwerk des Kubus. Der Kompromiss zwischen Offenheit und Geschlossenheit zeigt sich deutlich im oberen Stockwerk des Kubus mit einer Multimediabibliothek in der Mitte, um die herum Lernbereiche für Sozialkunde, Sprachen, Kunst und Mathematik angeordnet sind, sowie geschlossenen Fachräumen entlang der verbleibenden Außenwände. Im Erdgeschoss befinden sich Lernbereiche für Naturwissenschaften, Elektronik, Wirtschaft und Pflege.

Die Zukunft: eine doppelt „offene" Schule

Derzeit herrscht in vielen Ländern ein reges Interesse an „offenen" Schulen. In Skandinavien gilt das insbesondere für Norwegen: Mehr als hundert „offene" Schulen sollen sich dort in Planung oder im Bau befinden. Die erste „offene" Schule Norwegens liegt in einer Inselgemeinde im Oslofjord. Die Vestre-Hvaler-Schule wurde von einem Architekten erbaut, der sich vor allem von „offenen" Schulen in den USA hatte inspirieren lassen. In Norwegen ist man augenscheinlich davon überzeugt, dass neue pädagogische Ansätze durch den Bau „offener" Schulen deutlich verbessert werden können, selbst wenn die Lehrer *innen bisher nur Erfahrung mit herkömmlichen Klassenzimmern haben. Um dieses Problem abzufedern, sollen Lehrer*innen, die sich mit den innovativen Methoden

bereits auskennen, Kolleg*innen, die in den neuen Schulen eingesetzt werden, berufsbegleitend weiterbilden. Ein skandinavisches Forum für den Erfahrungsaustausch über den Bau und die Tätigkeit in Schulen mit offenem Grundriss wurde schließlich 1970 auf Initiative der Gemeinde Balderup im Großraum Kopenhagen gegründet, wo offene Schulen gebaut werden.

Wahrscheinlich werden Schulen in der Zukunft nicht nur Bildungszwecken dienen. Sie mögen zwar in erster Linie dafür konzipiert sein, müssen aber von Anfang an auf die Mehrfachnutzung als Tages- und Abendschulen für die Jugend- und Erwachsenenbildung ausgelegt sein. Viele Schulen werden in Gemeindezentren mit anderen öffentlichen Diensten integriert werden. Wahrscheinlich werden einige typische Eigenheiten der Schulplanung durch die zunehmende Berücksichtigung anderer gesellschaftlicher Bedürfnisse in denselben Gebäudekomplexen verloren gehen. Andererseits wird so die derzeit im Schulbau angestrebte Offenheit zu einer Offenheit der Gesellschaft insgesamt. Auch die Bildung, wie wir sie kennen, wird sich der Gesellschaft öffnen: Expert*innen aus verschiedenen Fachbereichen kommen in die Schule, sei es über Bildschirm oder Tonband, während die Schüler*innen sie verlassen, um die Welt außerhalb des Schulgebäudes zu erkunden. Das Schulgebäude wird weiterhin das sein, was Jonathan King verlangte, keine passive Hülle, „sondern [ein Ensemble] funktionaler, belastbarer, flexibler Räume, dazu entworfen, den Anforderungen von heute und morgen gerecht zu werden". Diese Räume werden eingebettet sein in verschiedenste Gebäude von unterschiedlicher Komplexität. Es steht zu hoffen, dass wir uns mit der Kombination von industriellem Bauen, der Gestaltung von Schulen mit offenem Grundriss und neuen Bildungspraktiken auf die Konstruktion von Gebäuden zubewegen, die die Bildung in der Welt von morgen fördern und nicht behindern.

Aus dem Englischen von Gülçin Erentok

1 A. d. R.: Der Begriff egg crate school wurde 1975 von dem Soziologen Dan Lortie in seinem Buch *Schoolteacher: A sociological practice* (University of Chigago Press, Chicago) eingeführt. Die Metapher zielt darauf ab, die Isolation der Lehrer bei der Ausübung ihres Berufs zu veranschaulichen. Vgl. Kathleen Graves, „Collaborating for Autonomy in Teaching and Learning", in: Tatsuhiro Yoshida u. a. (Hg.), *Researching Language Teaching and Learning: An Integration of Practice and Theory*, Peter Lang, Oxford u. a. 2009, S. 159–179, hier S. 164.

2 A.d.R.: Die Zeile (im Original „little boxes all the same") stammt aus dem Song *Little Boxes* (1962) der Liedermacherin Malvina Reynolds, der die Konformität der amerikanischen Mittelschicht karikiert. Siehe http://people.wku.edu/charles.smith/MALVINA/mr094.htm, abgerufen am 16. März 2020.

3 A. d. R.: Für freigestellte Zitate gibt die Originalausgabe keine Quellenangaben.

4 G. D. Offiesh, *Educational Technology* (15. Juli 1968) [A.d.R.: Die Quelle ist nicht verifizierbar.]

5 A. d. R.: CLASP steht für Consortium of Local Authorities Special Programme, ein Zusammenschluss lokaler Behörden zum Zweck eines konzertierten Schulbaus. Die Technik dazu lieferte ein „Stahlrahmensystem, mit dem Gebäude in einem konstruktiven Raster modular errichtet werden können". Siehe Leo Care u. a. (Hg.), *Schulen bauen: Leitlinien für Planung und Entwurf* (Kap. 9 „Umbau und Erweiterung von Schulbauten", S. 218, Fn. 17.

6 Vgl. den Artikel von Finkelstein und Strick über das Parkway Programme, Seite 74. [A.d.R: Der Artikel von Leonard B. Finkelstein und Lisa W. Strick, der unter dem Titel „Learning in the City" in derselben Ausgabe von *Prospects* erschien wie der Text von Birgit Rodhe, findet sich online unter http://collections.infocollections.org/ukedu/en/d/Jh1824e/8.4.html]

7 SAMSKAP = Zusammenarbeit zwischen Kommunen, Architekten und Pädagogen im südwestlichen Skåne. Skåne ist eine Provinz in Südschweden.

Quelle: Birgit Karin Rodhe, „A Two-Way Open School", *Prospects* II/1 (1972), S. 88–99

Die (Aus-)Bildungsphilosophie des National Institute of Design

Gautam Sarabhai

Das hier abgedruckte Dokument aus dem Jahr 1972 fand sich in den Archiven des National Institute of Design (NID) in Ahmedabad und ergänzt den Beitrag von Alexander Stumm in diesem Band. Der grundlegende Text zur pädagogischen Konzeption des NID, der von Gautam Sarabhai (1917–1995) – vermutlich gemeinsam mit seiner Schwester Gira Sarabhai (*1923) – verfasst wurde, versucht sich sowohl an einer allgemeinen Bildungstheorie wie an den konzeptuellen Elementen eines Programms einer Hochschule für angewandte Künste. Indirekt vermittelt diese „Philosophie" auch einen Eindruck von den Widerständen und Gegnerschaften, deren sich Gira und Gautam Sarabhai, die Gründerin und der Gründer dieser progressiven und transnational vernetzten Gestaltungsschule in den 1960er Jahren und 1970er zu erwehren hatten – insbesondere was das angewandte, also praktische Arbeiten anbelangt, das offensichtlich weder für Dozent*innen noch Student*innen im Rahmen der (Aus-)Bildung selbstverständlich war. Die „pädagogische Mission" des postkolonialen Indiens ist gegen sowohl koloniale als auch weiter zurückreichende Erbschaften eines von Disziplin und Theorie beherrschten Lernens durchzusetzen. Gleichzeitig lässt der Text keinen Zweifel daran, dass die Aufgabe einer Institution wie dem NID darin besteht, an den globalen Modernisierungsprozessen zu partizipieren, aber auch Antworten zu finden auf die verstörende Erfahrung der Geschwindigkeit, in der Wissen veraltet, und den sich daraus ergebenden curricularen und raumbezogenen Konsequenzen.

Bildung umfasst die gesamte Bandbreite der Lehre: von der direkten Unterweisung, die auf dem fußt, was wir wissen, bis hin zur Auseinandersetzung mit dem, was wir nur zum Teil wissen. Sie umfasst auch das, was sich am besten als geistige Ausbildung oder Integration von Wissen beschreiben ließe, und ein Angebot an Möglichkeiten zur Entwicklung und Reifung.

Wenn Bildungseinrichtungen weder eine geistige Ausbildung noch Möglichkeiten zur Entwicklung und Reifung bieten, bleibt ihr Bildungsauftrag unerfüllt oder muss von anderen Einrichtungen übernommen werden. Familien und andere gesellschaftliche sowie politische Akteure spielen natürlich auch eine wichtige Rolle, doch wenn eine Bildungseinrichtung als wichtigste Institution im Leben von Studierenden ihrer Aufgabe nicht gerecht wird, kommt sie ihrem ureigensten Auftrag nicht nach. Darüber hinaus strahlt die Führungsriege einer solchen Institution häufig eine Form von Erwachsenen-Autorität aus, die sich nur mit Strafen zu helfen weiß, wenn Studierende, womöglich aus gutem Grund, protestieren.

Viele in Seminaren eingeführte Disziplinarmaßnahmen wie Anwesenheitspflicht, exzessive Prüfungen und ständige Benotung, über die sich Studierende häufig beklagen, sind Versuche, diese Autorität zu untermauern. Die Schlussfolgerung kann nur lauten, dass die akademische Ausbildung mindestens die eingangs erwähnten Aufgaben erfüllen sollte: die geistige Ausbildung und die Versorgung mit Möglichkeiten zur Entwicklung und Reifung. Generell lässt sich sagen, dass Bildungseinrichtungen auf den Erwerb von Wissen ausgerichtet sind. Die Studierenden ihrerseits müssen herausfinden, wie sie dieses Wissen anwenden können, und sie müssen die Verantwortung dafür übernehmen. Denn darum geht es bei Entwicklung und Reife.

Wenn es Bildungseinrichtungen nicht gelingt, die genannten Angebote bereitzustellen, wäre es kaum überraschend, wenn Studierende sich anderweitig behelfen. In einer modernen Welt voller Ungewissheiten ist es kein Wunder, dass Gruppierungen – von Studierenden gebildet – einen Nährboden für politische und soziale Unruhen bieten, die oft mit Gewalt und Zerstörungswut einhergehen, wie sie eben für mangelnde Reife kennzeichnend sind.

Bildung ist ihrem Wesen nach ein Transformationsprozess: Sie verändert die Studierenden. Auch das Umfeld, in dem ein Großteil der Bildung stattfindet, verändert sich, und das immer rascher. Es ist daher unwahrscheinlich, dass Dozent*innen oder Student*innen Revisionen in der Definition des Bildungsauftrags oder dessen methodischer Umsetzung außer Acht lassen können, ohne den Kern dessen, was gelungene Bildung ausmacht, aus dem Blick zu verlieren.

Der komplexe Betrieb von Bildungseinrichtungen ist ohnehin schon schwierig genug zu organisieren. Übermäßige Größe erhöht diese Unübersichtlichkeit zusätzlich. Große Institutionen zahlen einen hohen Preis: die Entfremdung von Dozent*innen und Student*innen, aufgeschobene Entscheidungen und der ständige Kampf, den Überblick über eine unkontrollierbare, kaum zu bewältigende Komplexität zu behalten, ohne Angebote zur Entwicklung und Reifung effektiv umsetzen zu können.

Das Bildungssystem wird derzeit mit Studierenden überschwemmt, von denen viele so unreif und unwillig sind, dass sogar die besten Lehrkräfte resignieren und an ihrer Kompetenz zweifeln. Ideal sind daher möglichst kleine Einrichtungen, die ein weites Feld an Angeboten abdecken, die Mehrheit ihrer Student*innen von der Einschreibung bis zur beruflichen Qualifikation betreuen und ihr Kollegium größtenteils aus den eigenen Absolvent*innen rekrutieren. Das heißt allerdings nicht, dass die Fakultäten sich zum überwiegenden Teil aus Dozent*innen zusammensetzen sollten, die gerade ihren Abschluss gemacht haben. Vielmehr ist es wünschenswert, dass die meisten von ihnen erst andernorts Erfahrungen sammeln. Um eine überschaubare Dimension zu bewahren, benötigt die Einrichtung darüber hinaus Zulassungsbeschränkungen und ein strenges Auswahlverfahren auf allen Ebenen, von den Student*innen bis zu den Dozent*innen.

Die Erfahrung legt also zwei Verfahrensweisen nahe, die beide allerdings gemeinhin vernachlässigt werden: erstens die Vermeidung schierer Größe und zweitens Angebote zur Entwicklung und Reifung anstelle der anhaltenden Dominanz theorielastiger Fachbereiche.

Berufsorientierte Ausbildung

Das wesentliche Merkmal einer Profession ist, dass die Gesellschaft ihre Ausübung benötigt. Daher beinhaltet die berufsorientierte Ausbildung nicht nur theoretischen Unterricht, sondern auch praktische Arbeit unter Anleitung. Es geht um beides: den Erwerb von Wissen und von praktischen Fertigkeiten.

Lehrkräfte müssen sowohl Praxis als auch Theorie vermitteln. Und gerade der praktischen Ausbildung kommt große Bedeutung zu. Deshalb müssen auch Dozent*innen, wollen sie von den Studierenden respektiert werden, selbst praktisch arbeiten. Herausforderungen, die mit diesem Prozedere einhergehen, stärken die Beziehung zwischen Lehrenden und Lernenden.

Werden diese Herausforderungen erfolgreich gemeistert, besteht jedoch die Gefahr einer zu großen Identifikation der/des Studierenden mit der Lehrkraft. Dieser Prozess wird noch verstärkt, wenn während der Ausbildung keine angemessenen Möglichkeiten zur Entwicklung und Reifung geboten werden – ein weiterer Beleg für die zentrale Bedeutung dieses Aspekts. Praktische Umsetzungen fördern Identifikation und Nachahmung. Es sollte aber klar sein, dass eine zu starke Orientierung an Vorbildern Neuerungen verhindern können – und das in einem Sektor, der raschem Wandel unterworfen ist.

Einrichtungen der höheren Bildung bieten die Möglichkeit zu praktischer Arbeit unter Anleitung nur selten als integralen Bestandteil der Lehre an der Einrichtung selbst an. Der praktische Teil beginnt meistens erst dann, wenn die Studierenden ihren Abschluss gemacht haben. Das führt in allen Bereichen zu Problemen. Ausschließlich lehrenden Mitgliedern des Kollegiums wird vonseiten der Studierenden und der praxisorientierten Kolleg*innen nicht selten vorgeworfen, schwierige berufspraktische Herausforderungen außen vor zu lassen. Doch technische Fertigkeiten lassen sich auch durch die individuelle oder kollektive Beratung unter Beweis stellen – was die Ausbildung bereichern kann. Leider erhalten die Dozent*innen zu selten die Gelegenheit, die Studierenden in die eigene Praxis einzuführen – die Beratung wiederum ist kein offizieller Teil ihres Lehrauftrags.

Dass Dozent*innen an Hochschul-Einrichtungen zunehmend ihren Beruf ausüben, ohne die Beziehung zu der Einrichtung, der sie angehören, erkennen zu lassen, ist bedauerlich. Idealiter sollte eine geeignete praktische Tätigkeit der Dozent*innen Teil des professionellen Angebots einer Einrichtung sein. Diese kann erheblich davon profitieren, eine solche Praxis in das Curriculum einzubauen und damit Theorie und Praxis als einander ergänzende Elemente eines integralen Bildungsprozesses zu handhaben. Eigenständige praktische Arbeiten der Dozent*innen mögen finanziell lohnender sein und können die individuelle Forschung und Lehre bereichern, führen jedoch zu einer weiteren Fragmentierung eines bereits stark auseinanderdriftenden Sektors.

Wenn die Institution ihre Aufgabe einer professionellen Ausbildung ernst nimmt, ist es sehr wichtig, Möglichkeiten angeleiteter, praktischer Arbeit zu schaffen. Sonst wird der wichtige berufsbildende Teil der Lehre vernachlässigt, und die Einrichtung bleibt in der vorberuflichen Ausbildung stecken: Praxis in die Ausbildung einzubeziehen, ist eine Notwendigkeit.

Eine praxisorientierte Einrichtung benötigt Fachinstitute beziehungsweise Fakultäten, um ihren Studiengegenstand erfolgreich zu vermitteln. Zu beachten ist hier, dass Theorieunterricht für Studierende, die einmal praktisch arbeiten werden, nicht dem Theorieunterricht für diejenigen entspricht, die das nicht tun werden. Daher ist oder sollte die Forschungsarbeit an praxisorientierten Einrichtungen eher auf Anwendung als auf Wissensaneignung um ihrer selbst willen ausgerichtet sein: „Praktische Probleme zu lösen, kann intellektuell genauso anspruchsvoll und herausfordernd sein wie die Lösung theoretischer Fragestellungen oder die Suche nach einer abstrakteren Wahrheit." So steht es im Bericht des Präsidenten der Yale University. Intellektuelle Strenge und Einfallsreichtum müssen umso größer sein, wenn sie auf die chaotischen, komplizierten und vielgestaltigen Variablen des gesellschaftlichen Lebens angewendet werden. Man darf sich weder Denkfehler leisten noch vor emotionalen Herausforderungen zurückschrecken. Das Denken muss konsequent sein, seine Umsetzung scharfsinnig, verständnisvoll und empathisch.

Die Aufspaltung und Diversität in den Berufen selbst (Architekt*innen, Produktdesigner*innen, Grafikdesigner*innen …) hat zu Aufspaltung und Diversität in der berufsorientierten Bildung geführt. Gleichzeitig zeichnet sich eine steigende Nachfrage nach neuen Dienstleistungen ab (Landschaftsarchitekt*innen, Stadtplaner*innen, Raumausstatter*innen, Möbeldesigner*innen, Ausstellungsdesigner*innen, Textildesigner*innen, Modedesigner*innen, Typograf*innen, Fotograf*innen, Filmemacher*innen …). Es wäre ratsam, wenn Ausbildungseinrichtungen aktive Schritte zur Integration der verschiedenen neuen Berufe in Betracht ziehen und ihre Ausbildung auf die Schulung von Generalist*innen wie auch Spezialist*innen umstellen würden. Was ein System derartiger Aktivitäten von einer bloßen Ansammlung unterscheidet, ist eine strukturierte Beziehung dieser Aktivitäten untereinander und – als Ganzes – zum gesellschaftlichen Umfeld. Eine solche Strukturierung ist mit Sicherheit effizienter, wenn die Ausbildung gebündelt an einem Ort stattfindet, insbesondere unter der Voraussetzung, dass die Institution selbst ein Modell einer solchen Integration anbietet und alle Lehr-, Praxis- und Forschungsaktivitäten abdeckt, die nötig sind, um den hier skizzierten Service anbieten zu können.

Oft besteht ein ideologischer und wirtschaftlicher Konflikt zwischen Industrie und Handwerk. Aber die Vorstellung, dass Designer*innen, die die verschiedenen Sektoren bedienen sollen, getrennt ausgebildet werden müssen, basiert auf einem Missverständnis, was die Lösung anstehender Probleme anbelangt. Der entscheidende Unterschied für die Designerin oder den Designer liegt in den verwendeten Werkzeugen und Techniken. Es ist ihre oder seine Aufgabe, die für die jeweilige Situation beste Lösung zu finden. Die Prozesse selbst sind im Grunde dieselben.

Berufsorientierte Einrichtungen haben drei Aufgaben, und alle drei sind von zentraler Bedeutung. Aber sie lassen sich oft nicht ohne Weiteres koordinieren oder in Einklang bringen: die Ausbildung von Fachkräften, die Problemlösung (professionelle Dienstleistungen) und die Forschung (die Entdeckung neuer und besserer Methoden in den jeweiligen Berufen).

Spezialist*innen und Generalist*innen

Die Grenzen des Wissens neu abzustecken, begünstigt die Spezialisierung, das heißt das Vordringen in die Tiefen eines eng umrissenen Bereichs. Das ist der übliche Weg, auf dem sich Spezialgebiete entwickeln.

Die aktuelle Explosion des Wissens hat einerseits zu einer zunehmenden Spezialisierung geführt, andererseits macht sie es immer schwieriger, die gegenseitigen Abhängigkeiten zu begreifen. Diese Schwierigkeiten fielen weniger ins Gewicht, als Bildungseinrichtungen noch nicht unter dem gesellschaftlichen Druck standen, sich der Lösung aktueller, gesellschaftlicher Probleme zu widmen, und als Wissen in einer Geschwindigkeit gewonnen wurde, in dem es überschaubar und damit kontrollierbar blieb.

Die Wissensexplosion der letzten Jahre aber hat zu einer immer stärkeren Differenzierung der Wissenszweige geführt und damit zu einer immer weitreichenderen Spezialisierung. Breite Kenntnisse in allen Wissenszweigen verhindern gewöhnlich fundierte Kenntnisse in einem einzelnen. Das führt dazu, dass Generalist*innen von Spezialist*innen oft schief angesehen oder gar verachtet werden. Student*innen mit fachübergreifenden Qualifikationen stellen oft fest, dass diese in der Arbeitswelt weniger wert sind als die Qualifikationen ihrer spezialisierten Kommiliton*innen. Dennoch widerspricht die Nachfrage nach Spezialisierung, die mit besseren Berufsaussichten und höherem Status einhergeht, häufig dem gesellschaftlichen Bedarf an Menschen, die System und Ordnung in das zunehmend fragmentierte Wissen bringen und so dem allfälligen Chaos begegnen können.

Medizin und Management sind Beispiele für neu organisierte Berufszweige, in denen es an Anerkennung der Generalist*innen fehlt. Es ist nicht mehr möglich, dass ein Arzt oder eine Managerin in allen Bereichen seines oder ihres Berufs Spezialist*in ist. Aber sowohl der Patient, der Daseinszweck der Ärztin, als auch das Unternehmen, der Daseinszweck der Managerin, sind mehr als nur eine Ansammlung einzelner Teile, die von verschiedenen Spezialist*innen begutachtet werden. Beide bedürfen einer Instanz, die die Zusammenhänge überblickt. Doch in der Medizin hat der

National Institute of Design, Ahmedabad, o. J.

Generalist bereits einen niedrigeren Status als die Spezialistin, und in den Unternehmen muss das Führungspersonal, wenn es sich um das gesamte Geschäft kümmert, neuerdings sein Recht zu managen gegen ein wachsendes Heer von Spezialist*innen verteidigen.

Es heißt, eine gute Ausbildung sollte den Gegensatz zwischen Generalist*innen und Spezialist*innen nicht steigern. (Zugegebenermaßen waren den Bemühungen in Richtung einer ausgewogeneren Ausbildung durch die Einführung generalistischer Studiengänge und Fächer vor Beginn der Spezialisierung bisher nur mäßige Erfolge beschieden.) Eine gute Ausbildung im eigentlichen Sinne besteht weniger im Erwerb von generalistischem oder spezialisiertem Wissen als in der Fähigkeit, alles klar durchdenken zu können. Neben dem Wissenserwerb in seinem Fachgebiet sollten Studierende in angemessener Form Gelegenheit haben, selbstständig zu denken und ihre eigenen Ideen wie auch die der anderen infrage zu stellen. Wer denken lernen soll, braucht Übung, und wer sich übt, braucht Anleitung.

Die berufliche Ausbildung leidet, vielleicht mehr noch als andere Bildungsbereiche, unter einer immer größeren Vielfalt an spezialisierten und divergierenden Wissensgebieten. Es wäre viel gewonnen, würden berufsbildende Einrichtungen sich auf eine umfassende Ausbildung konzentrieren, statt sich auf berufliche Teilbereiche zu beschränken. Sollen neue, integrierte Angebote entwickelt und Pilotmodelle präsentiert werden, bedarf es der Innovation und einer starken Führung. Eine solche Führung ließe sich eher durchsetzen, wenn die Einrichtung, in der sie ausgeübt wird, alle Aktivitäten in Theorie, Praxis und Forschung bündelt, die für die Ausgestaltung und die personelle Ausstattung der neuen Angebote notwendig sind.

Design und Technologie

Design und Produktion sind voneinander abhängig. Heute steht das Design vor allem im Dienst der industriellen Massenproduktion. Die Modernisierung und Rationalisierung von Designmethoden, die Verwendung verbesserter Werkzeuge und die Einführung effizienterer Maschinen reichen aber allein nicht aus, um den Übergang von der handwerklichen Einzelanfertigung zur maschinellen Produktion zufriedenstellend abzuschließen. Wir müssen die gesamte Designausbildung neu ausrichten, wenn wir kreative Ideen unter den veränderten Bedingungen erfolgreich umsetzen

wollen. Designstudent*innen müssen die Möglichkeit bekommen, sich mit den Materialien und technologischen Verfahren der modernen industriellen Produktion vertraut zu machen. Das Ziel besteht nicht darin, reine Techniker*innen auszubilden. Der Schwerpunkt muss auf dem Erwerb von Grundfertigkeiten und der Vertrautheit mit den Produktionsmethoden liegen.

Auf der anderen Seite ist die Ausbildung von technisch versierten Facharbeiter*innen – nicht zu verwechseln mit der Designausbildung – als separate, zusätzliche Leistung des National Institute of Design vorgesehen. Da die Qualität industriell gefertigter Produkte letztendlich sowohl von der Kompetenz der Designer*innen als auch von den Fähigkeiten der am Herstellungsprozess beteiligten Facharbeiter*innen abhängt, hält das National Institute of Design es für wichtig, einer begrenzten Anzahl an Facharbeiter*innen die Möglichkeit zu bieten, sich spezielle Fertigkeiten in bestimmten Arbeitsabläufen anzueignen und ihr Qualitätsbewusstsein durch berufsbegleitende Maßnahmen in unseren gut ausgestatteten technischen Abteilungen zu schulen.

[…]

Aus dem Englischen von Gülçin Erentok

Quelle: „Educational Philosophy" in: Gautam und Gira Sarabhai, *Internal Organisation, Structure and Culture*, National Institute of Design, Ahmedabad 1972, S. 1–5

Gautam Sarabhai und Indira Gandhi bei der Vorstellung eines Architekturprojekts, o. J.

Ein Kontext fürs Lernen

Mildred S. Friedman

Von einem sehr frühen Zeitpunkt der Planungen an war die Ausstellung *New Learning Spaces & Places* eine wichtige Referenz des *Bildungsschock*-Projekts. Sie wurde 1974 im Walker Art Center in Minneapolis gezeigt und war der erste Versuch einer größeren Kulturinstitution, nach den Umwälzungen der unmittelbaren Post-Sputnik-Ära eine Art Bilanz der neuesten Entwicklungen experimenteller Pädagogik und deren Folgen in Design und Architektur zu ziehen. Die Ausstellung war dezidiert multidisziplinär angelegt. Man näherte sich der Frage nach den Räumen des Lernens aus den Perspektiven der Architektur, der Kunst, des Designs, der Sozialwissenschaften und der Pädagogik. Eher gegenkulturelle Positionen wurden mit eher offiziellen Sichtweisen kombiniert. Auch hatte das auf Theater- und Kulturbauten spezialisierte Architekturbüro der Ausstellung (Hardy Holzman Pfeiffer Associates) ein konzeptuelles Mitspracherecht, wobei es sich unter anderem dafür interessierte, „warum Schulen so viel mit Fabriken und Gefängnissen gemein haben".

Kuratiert wurde *New Learning Spaces & Places* von Mildred „Mickey" Friedman (1929–2014). Fünf Jahre zuvor hatte sie begonnen, als *design consultant* am Walker Art Center zu arbeiten (1979 wurde sie zur Designkuratorin befördert). Der Katalog zu der Ausstellung erschien als Themenausgabe von *Design Quarterly*, einer wichtigen Zeitschrift, die Friedman von 1969 bis 1991 als Chefredakteurin leitete. In ihrem einleitenden Text „The Context of Learning" gibt sie zu bedenken, in welch geringem Umfang die viel publizierten Öffnungsansätze und Reformideen der vergangenen Jahre in der Gesamtheit der amerikanischen Schulen und Hochschulen umgesetzt worden seien. Ihre Ausstellung sollte dennoch keine Best-Practice-Schau sein. Mehr als exemplarisch gelungene Lerndesigns zu versammeln, war es Friedmans Absicht, für das Missverhältnis zwischen progressiver Theorie und hinterherhinkender Wirklichkeit zu sensibilisieren und fällige Partizipationsprozesse zu stärken.

Doppelseite des Katalogs zu *New Learning Spaces and Places* (zugleich *Design Quarterly* 90/91), Walker Art Center, Minneapolis, 1974

Ausgelöst durch den Krieg in Südostasien, haben die jüngsten Unruhen an den Universitäten weitere Bereiche offengelegt, in denen bei den Studierenden ernsthafte Unzufriedenheit herrscht – und hier geht es um Mängel, die auf das Bildungssystem zurückzuführen sind. Die fehlenden Beziehungen zur „wirklichen" Welt und entsprechende Folgeerscheinungen wie die Frustration über Lehrpläne und Lernumgebungen sind systemimmanente Probleme, die nicht auf Student*innen an Hochschulen beschränkt sind. Noch deutlicher treten solche Bedingungen an unseren Oberschulen zutage, denn dort ist die Mehrheit der jungen Menschen noch Jahre nach jedem gesellschaftlichen Wandel Opfer eines verknöcherten, autoritären, in sich abgeschotteten Systems. Die Ausstellung *New Learning Spaces & Places* beschäftigt sich mit einer Vielzahl komplexer Probleme, die mit den Auswirkungen der Umwelt auf den Lernprozess zusammenhängen, und untersucht potenzielle Lösungsansätze. Eine breit angelegte Nutzung städtischer

Ressourcen, ein unvoreingenommener, frischer Blick auf die architektonischen Strukturen des Lernens, der Einsatz von Medien in der Bildung und die Erforschung neuer Technologien: All das sind Versuche, Lernerfahrung menschlicher zu gestalten und sie besser an individuelle Bedürfnisse anzupassen.

Von den etwa neunzehn Millionen Oberschüler*innen, die sich zurzeit in US-Schulen befinden, sind erst drei bis fünf Prozent in neuen Programmen eingeschrieben – selbst die Neuerungen der 1950er und 1960er Jahre wie flexible Zeitplanung, Unterricht im Team oder selbstständiges Lernen sind bislang kaum zu den Schulen durchgedrungen. In militärischer Rasterstruktur angeordnete Tische mit einem Lehrer am Kopfende eines kastenartigen Raumes, der Teil einer eierschachtelförmigen Gesamtstruktur ist,[1] sind immer noch die vorherrschende Gestalt von Lernräumen an öffentlichen Schulen. Die Wirtschaft, aber auch unentschiedene, uneinheitliche Lehrprogramme verantworten den zähen Verlauf

des curricularen und architektonischen Wandels an unseren Schulen, und da Schulen nachweislich fast immer das Spiegelbild der sie umgebenden Gesellschaft sind, treten diese Ungleichheiten im ganzen Land in unterschiedlichen Formaten auf. Der Vorfall mit der Bücherverbrennung in Drake, North Dakota, im vergangenen November mag auf den ersten Blick wie ein eklatanter Anachronismus erscheinen, doch er ist nicht zuletzt eine schmerzliche Erinnerung daran, wie weit der Weg ist, der noch vor uns liegt.[2]

Hardy Holzman Pfeiffer Associates, das Architekturbüro dieser Ausstellung, ging das Thema Lernräume mit der Prämisse an, dass eine ideale Lernumgebung, eine utopisch-architektonische Lösung für die vorliegenden Probleme von Raum und Ort nicht existiert. Zudem waren sich das Büro und eine Gruppe von fünfzehn Konferenzteilnehmer*innen, die sich letztes Jahr im Vorfeld der Ausstellung zusammengefunden hatten […], einig, dass Lernen ein Interaktionsprozess zwischen den Lernenden und

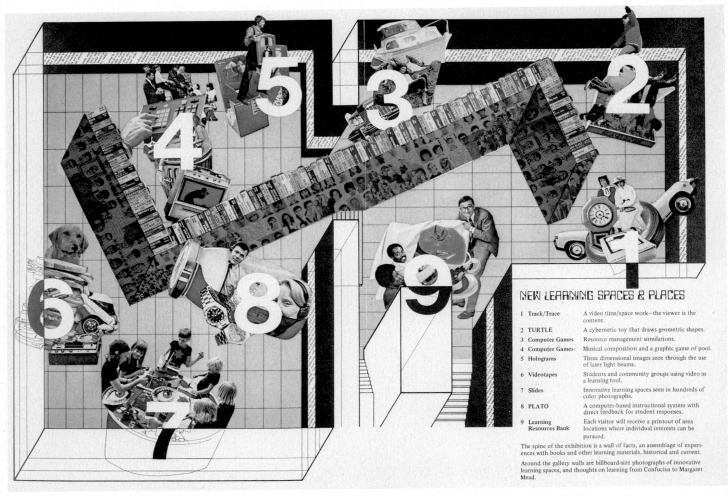

Kuratorische Fotomontage der Ausstellungsarchitekten Hardy Holzman Pfeiffer Associates in Zusammenarbeit mit Mildred S. Friedman, aus dem Ausstellungskatalog zu *New Learning Spaces and Places* im Walker Art Center, Minneapolis, 1974

einem System von Ressourcen ist – dem kulturellen Gesamtkontext. Es ist demzufolge nicht möglich, die physischen Ressourcen der Lernumgebung (Klassenräume, Gebäude, Städte) zu untersuchen, ohne zugleich auch die menschlichen und informationellen Ressourcen zu berücksichtigen, die architektonische Räume aktivieren.

Das zunehmende Interesse von Pädagog*innen am Individuum hat zu einer Bewegung weg von der lehrenden Lehrkraft und hin zur lernenden Lernerin, zum lernenden Lerner geführt. Vorstellungen wie die von wechselnden Gruppengrößen, von Individuenbildung oder echten Wahlmöglichkeiten in unseren Schulen sind Teil dieser aufstrebenden Philosophie – ebenso wie eine veränderte Einstellung zu Lernumgebungen: wie sie funktionieren, wie sie aussehen und wer in ihren Gestaltungsprozess einbezogen werden sollte. Viele Verhaltenspsycholog*innen haben die Auswirkungen der physischen Umgebung auf das Lernen untersucht, darunter

B. F. Skinner, Jean Piaget und Robert Sommer […]. Aus solchen Studien lassen sich weitreichende Schlussfolgerungen ziehen: Lernräume müssen den Lehrplan reflektieren und ihn unterstützen, und wenn er eine neue Form annimmt, muss die Umgebung Veränderungen und alternative Lernmöglichkeiten zulassen.

Schon seit Mitte des 19. Jahrhunderts sind Schulen die primären Lernräume. James Coleman beschreibt in einem Artikel „The Children Have Outgrown the Schools" in *Psychology Today* (Februar 1972), die Umgebung unserer Kinder angesichts ihrer zunehmenden Entfremdung und mangelnden Teilhabe an notwendigen Funktionen der Gesellschaft als „handlungsarm"; dagegen bezeichnet er sie als „informationsreich" – aufgrund der enormen Verbreitung von Kommunikationstechniken und der uneingeschränkten Verfügbarkeit der Medien. Die Kontrolle über die Verbreitung von Wissen, die früher den Schulen oblag, liegt nun in den Händen der

Gesellschaft. Deshalb, so Coleman weiter, müssen sich die zentralen Ziele unserer Schulen verändern, so sie denn lebensfähige Institutionen bleiben wollen. Sie sollten Verantwortung auf andere Art übernehmen: 1) den Schülern dabei helfen, sich in der informationsreichen Umgebung zurechtzufinden, indem sie Mittel und Wege des Umgangs mit der Informationsflut vermitteln, und 2) das schulische Umfeld so strukturieren, dass junge Menschen ein Bewusstsein für sich selbst und ihre Beziehung zu anderen entwickeln.

Eine Möglichkeit, den Lernprozess „handlungsreicher" zu gestalten, besteht darin, unsere isolierten Kinder aus ihren Schulgebäuden hinaus in die Gesellschaft zu führen. Das lässt sich nicht mit einem gelegentlichen Schulausflug in ein Museum oder in den Zoo erreichen. Um echte Wirkung zu erzielen, müssen Teilbereiche der Schule tatsächlich im sozialen Raum verortet werden. Ein Vorschlag zur Umsetzung eines solchen

Programms ist das Bostoner Projekt *The City as Educator*, dessen Titel für sich spricht. Das *Parkway Program* in Philadelphia [...] nutzt die Stadt als einen Campus mit einem breiten Spektrum von Menschen, die als Lehrer*innen fungieren. Neben den Community-basierten Programmen gibt es weitere Optionen, die Lernmöglichkeiten zu erweitern: Ganzjahresschulen mit wählbarem Schuleintrittstermin; Reise- oder Arbeits-/Studienprogramme; Campusse, die nicht auf einen Ort festgelegt sind; Lernzentren, die wie Magnete über eine große Anziehungskraft verfügen; die Engführung von Schule und Gesellschaft. Eine Reihe solcher innovativen Programme in verschiedenen Umgebungen wird in der Ausstellung veranschaulicht.

Rückgrat der Ausstellung im übertragenen wie im konkreten Sinn ist eine „Wand", die umfassende Sachinformationen vorhält – den eigentlichen Kernbereich des Lernens. Eine Sammlung von Büchern, Daten, Objekten, historischen und aktuellen Materialien, die Teil der Lernerfahrung waren und weiterhin sein werden.

Jenseits der „Wand" findet sich auch eine Reihe in sich abgeschlossener Versuchsanordnungen, die zu Teilnahme und Interaktion zwischen den Lernenden (Museumsbesucher*innen) und einer Lernressource einladen. Diesen Konstellationen ist ein Aspekt des wechselseitigen Austauschs gemein, der beim Lernen mittels Büchern, Filmen oder dem Fernsehen nicht gegeben ist – denn all dies sind im Wesentlichen passive Verhaltensweisen. Zu den „handlungsreichen" Elementen gehören: eine Video-Raum/Zeit-Arbeit, die das Publikum einbezieht, also ein überzeugender Beleg für das enorme Lernpotenzial elektronischer Medien; Videokassetten, die von Studierenden und Gruppen aus der Community erstellt wurden und die auf die breiten Anwendungsmöglichkeiten dieses kostengünstigen, einfach zu handhabenden Lerninstruments verweisen. Es gibt dort auch mehrere computergestützte Lernsysteme: PLATO, ein vielseitiges, individuell anpassbares Unterrichtssystem, das in verschiedenen Fächern ein sofortiges Feedback auf Reaktionen der Schüler*innen ermöglicht; ein kybernetisches Spielzeug namens TURTLE, das auf eingetippte Befehle reagiert, indem es Bilder zeichnet, die mathematische

Prinzipien demonstrieren; außerdem Spielsimulationen. Eine von Schüler*innen einer High School in Minneapolis programmierte Datenbank mit Lernhilfen gibt den Besucher*innen der Ausstellung eine Liste von Ressourcen an die Hand, mit denen sich individuelle Interessen verfolgen lassen. Schließlich wird mit mehreren Hologrammen eine neuartige fotografische Technik demonstriert, die sich mit einem Laserstrahl erzeugen lässt.

Schüler*innen der örtlichen High School, die über das Urban Arts Program von Minneapolis angesprochen wurden, werden in der Ausstellung als „Lehrkräfte" fungieren. Mit ihrer Hilfe können die Besucher*innen die mit jedem der Lernsysteme verbundenen Geräte ausprobieren. In der technischen Handhabung von Computern und Videogeräten ausgebildet, können die Schüler-/Lehrer*innen den Besucher*innen die elektronischen Werkzeuge und ihre mögliche Verwendung als Lernhilfen erläutern.

Die Ausstellungsarchitektur für die Spielbereiche setzt sich aus Elementen zusammen, die in jedem Baumarkt erhältlich sind. Getreidecontainer, Abwasserrohre, Glasfaservorrichtungen zum Betongießen, mobile schalldichte Kabinen, die hier auf verblüffende Weise genutzt werden – all dies sind Improvisationen mit vorhandener Ware. Die Architekt*innen haben sich unvoreingenommen umgesehen und so kreative wie kostengünstige Lösungen zur räumlichen Organisation von Bildungsprogrammen erarbeitet. Diese Ad-hoc-Methode lässt zahllose Einsatzmöglichkeiten zu, die sich auch außerhalb des Museumskontexts umsetzen lassen.

Den Rahmen für die „Wand" und die interaktiven Teile der Ausstellung bildet eine Reihe von Fotos von Lernumgebungen [...], die eine Vielzahl von Lernerfahrungen, soziale Interaktionen und individuelle Aktivitäten gestatten. Die Schulen, eine Bibliothek, ein Kindermuseum und eine neue Stadt repräsentieren einen breiten Querschnitt von Ideen, zu denen auch die Umgestaltung alter Gebäude, mit Luftdruck errichtete Kuppelbauten, Community-/Schulkomplexe und mehrere erfinderische Einzweckbauten umfassen. Diese Lernräume verbindet die Fähigkeit, sich – wie es der Designer Robert Propst nennt – elegant und würdevoll zu verwandeln:

die Voraussetzung, um neue Ideen zu erproben. Die Architektur beschränkt sich hier nicht auf einen Stil, eine Designtheorie oder das Diktat einer Lehrdoktrin. Sie berücksichtigt vielmehr verschiedene Standpunkte, teilweise auch besondere Umstände. Und das ist die Botschaft, die letztlich vermittelt werden soll.

Zusammen mit einer Reihe von Zitaten über das Lernen bilden die Fotografien ein Rahmenwerk der Ausstellung. Diese Zitate – aus vielerlei Quellen, von Platon bis Margaret Mead – zeigen, dass die Instrumente der Bildung seit jeher Gegenstand lebhafter gesellschaftlicher Auseinandersetzungen waren.

Diese Ausstellung befasst sich mit dem Kontext des Lernens. Sie ist weder Vorbild für ein Klassenzimmer noch in irgendeiner Weise der Prototyp eines neuartigen Lernraums oder eine Ausstellung über die Hardware des Lernens. Vielmehr geht es uns um das Konzept und den Prozess des Lernens als lebenslange Erfahrung. In ihrer gegenwärtigen Form hinkt die Bildung trotz der Schwemme an fortschrittlichen, kreativen Lerntheorien in unseren Bibliotheken dem gesellschaftlichen Wandel hinterher. Und so führt die gegenwärtige Bildungspraxis die bestehenden Institutionen letztlich fort. Doch dieses Bild eines toten Kerns lässt sich verändern. Die Beteiligung eines breiteren, besser informierten Teils der Gesellschaft an der Planung und Umsetzung des Lernens könnte zu einer größeren Nachfrage nach Programmen und einer Umgebung führen, die unserer Kinder würdig sind.

Aus dem Englischen von Clemens Krümmel

1 A. d. R.: Gemeint ist hier die Isolierung der Individuen wie in einer Eierschachtel, ein Konzept, das auf den Soziologen Dan Lortie zurückgeht. Vgl. hierzu die Übersetzung des Textes von Birgit Rodhe in diesem Band.

2 Mitte November [1973] beschlagnahmte und verbrannte die Schulbehörde von Drake, North Dakota, 32 Exemplare von Kurt Vonneguts Roman *Slaughterhouse Five*, die als Zusatzlektüre für die Schüler der Highschool gedacht waren. Als Bürgerrechtler*innen von außerhalb der Stadt dagegen protestierten, konnte der Großteil der erwachsenen Bevölkerung von Drake nicht verstehen, worum es bei dem ganzen Wirbel eigentlich ging.

Quelle: Mildred S. Friedman, „Context for Learning", *New Learning Spaces & Places: Design Quarterly*, 90/91 (1974), S. 9–10

Zur Flexibilität der Bildungsbauten Problemerörterungen zum UIA-Seminar

Helmut Trauzettel

Der Architekt Helmut Trauzettel (1927–2003) war in der DDR einer der führenden Planer und Entwerfer im Schulbau. Seine Habilitationsschrift von 1961 widmete er Einrichtungen für Kinder und Jugendliche, von 1964 an war er jahrelanges Mitglied der Sektion „Schul- und Kulturbauten" der internationalen Architektenorganisation UIA, seit 1966 lehrte er als Professor an der TU Dresden. Mit der „Experimentalbaureihe in 2-Mp-Wandbauweise" legte Trauzettel 1965 eines von mehreren Typenschulprogrammen vor, die für die Entwicklung der POS (Polytechnischen Oberschule) in der DDR entscheidende Bedeutung hatten (siehe den Beitrag von Dina Dorothea Falbe in diesem Band). Mit dem hier wiederabgedruckten Text aus dem Jahr 1974 wollte Trauzettel in seiner Funktion als Mitorganisator eines UIA-Seminars zu Tendenzen des jüngeren Schulbaus in Ost-Berlin den Leser*innen der *Deutschen Architektur*, des Zentralorgans der DDR-Architekten, eine Einführung in die zu erwartenden Auseinandersetzungen und Streitpunkte geben. Mit viel rhetorischem Aufwand dreht und wendet Trauzettel den Begriff der „Flexibilität", der titelgebend für das Seminar war, um zu seiner eigenen architekturtheoretischen und pädagogischen Position zu gelangen. Für ihn musste es darum gehen, eine solche sozialistische Position ausreichend von dem westlichen Konsens des offenen Grundrisses oder Großraums abzuheben, ohne die Vorzüge der Anpassungsfähigkeit von Gebäuden an sich wandelnde curriculare Anforderungen und bildungspolitische Bedürfnisse zu verleugnen. Es galt, die „Diskrepanz" auszutarieren, die Trauzettel „zwischen der Theorie um den gültigen Wirkungsraum für den pädagogischen Prozess und der praktisch für die Lebensdauer eines Schulgebäudes festgelegten Raumquantitäten und -qualitäten" ausmachte. Dabei kam seiner Skepsis gegenüber den *open plan*-Schulen zugute, dass diese zu diesem Zeitpunkt auch in westlichen Bildungssystemen bereits in die Kritik geraten waren.

Begründung des Themas

Weltweite, von der UNESCO unterstützte Bemühungen im Bereich der Bildung, die gesellschaftliche Entwicklung kennzeichnende bildungspolitische Reformen in vielen Ländern,[1][2] Entwicklungen in der Didaktik und Veränderungen im pädagogischen Prozeß haben Folgerungen und damit Diskussionen auf dem Gebiet der Bildungsbauten seit langem hervorgerufen und anhand einer Vielzahl offener Probleme bis heute wachgehalten.

Daß sich in der Internationalen Vereinigung der Architekten (UIA) eine von 5 ständigen Arbeitsgruppen, die mit 18 Vertretern verschiedener Länder besetzt ist, mit Grundsatzfragen der Bildungsbauten auseinandersetzt, ist nur ein Beispiel für die vielfach ablesbaren Bemühungen um die den fortschrittlichen Erziehungs- und Bildungskonzeptionen entsprechenden räumlichen Voraussetzungen.

Aus der Diskrepanz zwischen der Theorie um den gültigen Wirkungsraum für den pädagogischen Prozeß und der praktisch für die Lebensdauer eines Schulgebäudes festgelegten Raumquantitäten und -qualitäten ist ein Schlagwort in die Diskussion gekommen: „Flexibilität im Schulbau". Die Erfahrungen darüber sind jung, Voraussetzungen unterschiedlich, Anwendungen exemplarisch, Veröffentlichungen noch mit Widersprüchen behaftet.

Zweifellos sind bauliche Investitionen vorteilhaft, durch die für den gesamten Nutzungszeitraum des Objektes eine optimale Gebrauchstüchtigkeit von vornherein angestrebt wird. Andererseits käme ein „gebautes Schlagwort" teuer zu stehen, wenn der Aufwand für uneingeschränkte Flexibilität nicht in vertretbarer Relation zum Nutzeffekt stünde, perspektivische Folgezustände eingeschlossen.

So nahm die Arbeitsgruppe Bildungsbauten der UIA – nicht zuletzt auf Betreiben der UNESCO – eine Problemerkundung zum Thema Flexibilität in ihr Arbeitsprogramm auf. Sie bildete die Vorarbeit für ein internationales Seminar, auf dem die offenen Probleme in der Auseinandersetzung internationaler Experten verschiedener Disziplinen einer Klärung näher gebracht werden sollen. Die komplexe Lösung der Aufgabe erfordert das gemeinsame Bemühen von Politikern, Soziologen, Pädagogen, Architekten, Ingenieuren und Hygienikern sowie das Bewußtmachen des Anliegens bei Bauherrn, Planern und Nutzern.

Auf der Grundlage eines Problemkataloges, der den Mitgliedsländern der AG Bildungsbauten zur Stellungnahme zuging, wurden Erfahrungen zum Flexibilitätsgedanken in breiter Sicht erfaßt. Die Schwerpunkte liegen in den einzelnen Ländern sehr verschieden. Es ist Absicht des folgenden Beitrages, eine Vororientierung zur Thematik des Seminars zu geben, das vom 10. bis 14. Juni 1974 in Berlin, der Hauptstadt der DDR, stattfinden wird. Er stützt sich auf die Grundsatzausarbeitungen der Internationalen Vorbereitungskommission[3] und die Zuarbeiten der Mitgliedsländer.[4]

Begriffsdefinition

Die Auffassungen über den Begriff Flexibilität – gerade auch im Fachbereich der schulbauplanenden Pädagogen und Architekten – sind durchaus nicht einheitlich. Sobald der Begriff über die allgemeingültige Bedeutung im Sinne von Anpaßbarkeit hinaus zur Anwendung kommt, verbinden sich mit ihm verschiedene Vorstellungen. Sie gehen von der

Plan eines multifunktionalen Raums, o. J. [ca. 1971]

Mehrzwecknutzung eines dazu bereiten – in Raumqualität, Größe und Erschließung gleichbleibenden – Raumangebotes über bewegliche Raumbegrenzungen zum Zweck eines differenzierten Raumangebotes bei reduzierbarem Raumaufwand bis zur völligen Nutzungsoffenheit – der „open-space Schule"[5] – in einer „Schulraum-Landschaft".

Die Anerkennung der Begriffsbestimmung von Rothe,[6] „Flexibilität ist durch technische und/oder organisatorische Maßnahmen gewährleistete Anpaßbarkeit technischer oder technologischer Systeme an differenzierte oder instabile äußere Einflüsse und Anforderungen", vorausgesetzt, lassen sich darunter alle technisch vorbedachten Anpassungsmöglichkeiten – sowohl die gewährleistete Eignung für unterschiedliche Nutzungszwecke wie die geplante, d. h. wirtschaftliche und verhältnismäßig störungsfreie Veränderbarkeit zur Anpassung an sich wandelnde Anforderungen – vereinen.

Damit ist bauliche Flexibilität die räumlich funktionell und/oder technisch konstruktiv vorgesehene Möglichkeit der Anpassung von Gebäuden oder Gebäudeteilen an unterschiedliche Funktionen oder/und an künftige Nutzungsänderungen. Im Amsterdamer Grundsatzdokument der UIA-Arbeitsgruppe Bildungsbauten[7] wird unter der Spezifik der Flexibilität für Bildungseinrichtungen die Einheit aller Faktoren verstanden – funktionelle, technische, gestalterische und ökonomische –, durch die Schulgebäude den differenzierten und sich wandelnden pädagogischen und gesellschaftlichen Anforderungen angepaßt werden können.

Eine vorausbedachte bauliche Anpassungsfähigkeit kann sowohl durch innere als auch äußere Flexibilität berücksichtigt werden, d. h. durch mögliche Veränderungen innerhalb einer gleichbleibenden Gebäudegrundstruktur oder durch notwendig werdende äußere bauliche Veränderungen in Form von Erweiterungen sowie Verflechtungen mit anderen gesellschaftlichen Funktionsbereichen innerhalb dynamischer städtebaulicher Entwicklungen.

Zwischen dem optimalen Angebot für eine vielseitige Raumausnutzung und einer geplanten Bereitschaft zur baulichen Veränderung wird das Gleichgewicht liegen, um dessen konkrete Bestimmung sich die Seminardiskussion zu bemühen hat.

Einige besondere Aspekte der Flexibilität bei Bildungsbauten

Die enge Verflechtung von Bauwerk und Produktionsprozessen war es, die bei zunehmendem Entwicklungstempo der Produktivkräfte zuerst im Industriebau ständig anpaßbare, d. h. flexible bauliche Strukturen forderte. Ebenso haben z. B. veränderte Handelstechnologien für die Struktur konstruktiver Abmessungen der Versorgungsbauten grundlegend neue Parameter begründet.

Der Blickwechsel von solchen rein technologisch-ökonomisch begründeten Strukturveränderungen auf die Schulbauentwicklung läßt bei kritischer Betrachtung vieler kompakter, von Tageslicht und Außenwelt abgeschlossener flexibler Flachbauschulen den Eindruck von Bildungsfabriken nicht verwehren. Ihnen fehlt nicht nur die Überschaubarkeit der im Verlauf des Schultages zu nutzenden verschiedenartigen Raumbereiche, sie bringen auch wenig äußere Kontaktbereitschaft zu anderen Funktionen gesellschaftlichen Lebens und zum gesamtstädtischen Gefüge mit sich. Gerade der in seiner Rangordnung und funktionellen Bedeutung so entscheidende Bildungsbau verursacht einen leeren Raum in der städtebaulichen und kommunikativen Struktur. Das widerspricht dem Zielanliegen des Wiener UIA-Seminars über die soziale Rolle der Schule, dem Bildungsmittelpunkt eine aktive Rolle als Treffpunkt der Gemeinschaft zu geben.[8] Sind die „Flexibilität" in Form der geländeintensiven umweltverschlossenen „Schullandschaft" oder aber in eine struktur- und gestaltbestimmende Mitte gerückte technische Unterrichtsmittel genügend Begründung dafür, einer anzustrebenden Harmonisierung und optimalen städtischen Verdichtung der Lebensumwelt und gesellschaftlicher Wirkungsbereiche durch blinde Zonen im Siedlungsgefüge entgegenzutreten?

Die entscheidenden Wandlungsbereiche des Gesellschaftsbaues – vor allem in den sozialistischen Ländern – sind die der Erziehung, Bildung, Kultur und Freizeit.[9] Ihr flexibler baulicher Charakter soll ihre Effektivität und Wandlungsfähigkeit im Rahmen einer ständigen Vervollkommnung für wachsende Bedürfnisse und ökonomische Möglichkeiten sichern. Eine allseitige Persönlichkeitsentwicklung verlangt nicht nur eine differenzierte Gestaltung des pädagogischen Prozesses, ihre Verwirklichung führt auch zu Überlegungen, die dem pädagogischen Prozeß adäquaten Funktionsbereiche der Schule in engem Zusammenhang mit den gesellschaftlichen Lebensbereichen des Einzugsgebietes zu betrachten.

Unter diesen Aspekten kommen zur Flexibilitätsbetrachtung in der Schule Funktionsbeziehungen, die über den Schultag und die Schulwoche hinausgehen.[10] Sie verflechten die Existenz des Bildungsmittelpunktes mit dem Lebensrhythmus und darüber hinaus mit dem gesamten Vervollkommnungsprozeß der Lebensbedingungen im Wohngebiet.[11] Diese räumlich-zeitliche Verflechtung verstärkt die Forderung – im Bewußtsein der langen Lebensdauer baulicher Hüllen für lebendige und sich wandelnde Prozesse – die Komponente Zeit als vierte Dimension sowohl im Nutzungsspielraum wie im technischen Bewährungsprozeß baulicher Strukturen anzuerkennen und ihre architektonische Bewältigung anzustreben.

Flexibilität als Integrationsaspekt architektonischer Denkweise

Das Anliegen, den Flexibilitätsbegriff vom unterschiedlich verstandenen „gebauten Schlagwort" weg zu einer ganzheitlichen Betrachtung zu führen sowie den Flexibilitätsgedanken durch sein Bewußtwerden beim Bauherrn, Planer und Nutzer zu fördern, wäre ungenügend abgerundet, wenn in ihm nicht letzten Endes ein besonderes Merkmal architektonischer Ausdrucksweise gesehen würde. Wieweit kann das Verhaltensmodell des Planobjektes auch in seiner räumlich-architektonischen Erscheinung (Erstzustand und Veränderbarkeit) die dem Leitbild des gesellschaftlichen Entwicklungsprozesses entsprechende Verhaltensweise der Nutzer fördern? Flexibilität bietet als Denkansatz nicht nur eine Wandlungsmöglichkeit, ein Wandlungsangebot, sie sollte vielmehr als raumpsychologische Aufforderung zu vielseitigen Nutzungschancen begriffen und architektonisch gemeistert werden. Es geht dabei darum, einseitigen Rationalisierungsbestrebungen für die Nutzbarkeit und technische Veränderbarkeit der Schule das für die gesellschaftliche Bedeutung der Bildungsbereiche Wesentliche gestaltwirksam überzuordnen.

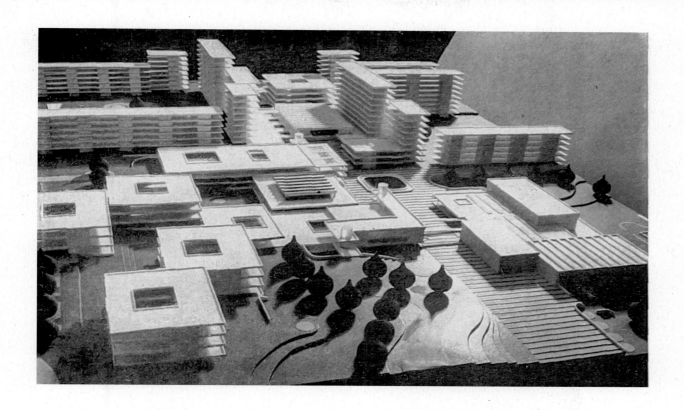

Modell und Plan eines Schulkomplexes im Wohngebietszentrum Halle-Süd, DDR, o. J.

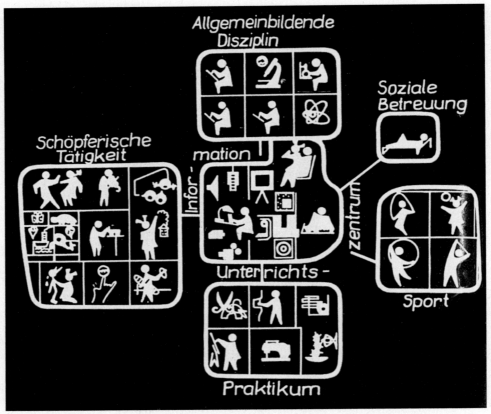

Funktionsbereiche der „Schule der Zukunft" aus dem sowjetischen Beitrag zu einem Seminar zur „sozialen Rolle der Schule", 1971

Der Schulorganismus sollte in seiner räumlichen Aufbereitung die allseitige Orientierbarkeit – von den Bereichen gleichberechtigter Begegnung aller Schüler und Lehrer oder Gruppen von ihnen zu den Zonen vielgestaltiger Wissensvermittlung und produktiver Leistung, musischer Entspannung und erholsamen Spiels – verfolgen. Auch gerade aus der räumlichen Verflechtung mit der Schulumwelt, den Freizeitbereichen des Wohngebietes und den flexiblen Raumdurchdringungen, die alle Wechselbeziehungen im Schultag fördern, werden den Schülern die vielseitigen Quellen für ein schöpferisches Lernen und Wirken angeboten, werden das Hineinwachsen der jungen Menschen in die Gesellschaft, entsprechende Verhaltensweisen und eine demokratische Mitbestimmung im Rahmen allseitiger Persönlichkeitsentwicklung unterstützt.

Damit werden die Flexibilitätsbestrebungen als Orientierungsfaktor und Gestaltungsanliegen eingesetzt mit dem Ziel, ein Schulmilieu im Sinne des Bildungsforums und Treffpunktes einer Lehrer- und Schülergemeinschaft architektonisch aufzubereiten und seine hohe Nutzungseffektivität im Schultag und Freizeitanliegen zu erreichen.

Die „Schulatmosphäre" – überlieferte anrüchige Bezeichnung düsterer Schulumwelt aus einer undemokratischen Gesellschaft – wird auf solch aufgeschlossene Weise zum Anziehungspunkt für das Absolvieren sowohl des Erziehungs- und Bildungsprogrammes sowie darüber hinaus für viele außerschulische Aktivitäten.

Internationale Bestätigung der grundlegenden Probleme

Die Notwendigkeit der Gesamtsicht aller Aspekte – von den funktionellen Forderungen an die Flexibilität über exakte Kostenfaktoren im Zusammenhang mit einer langen Lebenstüchtigkeit bis zur architektonisch-gestalterischen Qualität der Objekte – ist aus den Stellungnahmen aller Länder zu den grundlegenden Fragen herauszulesen. Aufgrund der Erfahrungen mit flexiblen Schulbausystemen sind sie besonders in den Beiträgen von Hamlyn,[12] dem Vertreter Großbritanniens, enthalten. Das Erfordernis, so schreibt Hamlyn, die gestalterische Qualität zu verbessern, scheint ein stark hervortretendes Charakteristikum in den meisten europäischen Ländern zu sein.

Sowjetische Erfahrungen[13] bestätigen den schnellen moralischen Verschleiß der Schulen und schließen daraus die Notwendigkeit flexibler Konzeptionen. Bei den polnischen Vertretern, die in gleicher Weise das Prinzip der Flexibilität befürworten, wird dabei der Zusammenhang mit anderen gesellschaftlichen Funktionsbereichen betont. In der Schweiz läßt ein dezentralisiertes, von den Gemeinden und Kantonen verantwortetes Bildungssystem den isolierten Charakter von Reformen erkennen. Unter den differenzierten baulichen Folgerungen stellt das flexible System CROCS[14][15] eine Ausnahme mit ausstrahlender Wirkung dar.

In Mexiko läßt die große Aufgabe, den rapid ansteigenden Schulbedarf zu decken (50 Prozent der Bevölkerung ist unter 15 Jahren bei 3,5 Prozent jährlichem Zuwachs), Flexibilitätsbemühungen als nicht vernachlässigte Folgeerscheinungen des industriell gefertigten Massenschulbaus, vor allem für deren Erweiterbarkeit (äußere Flexibilität) erkennen. Eine Mehrzwecknutzung ist bis zur Erwachsenen-Weiterbildung vorgesehen.

Die Vorarbeit für das Seminar über die Flexibilität von Bildungsbauten wurde in fünf Problemkreisen katalogisiert:

1. Anforderungen an differenzierte Nutzungsbedingungen und Nutzungsfolgen
2. Voraussetzungen für die technische Realisierung
3. Physiologische und psychologische Raumnutzungsbedingungen
4. Gesamtsicht ökonomischer Faktoren aus Herstellungs- und Nutzungsprozeß
5. Flexibilitätsbehindernde Vorschriften und einengende Bedingungen

Allgemeine Kriterien und Besonderheiten aus dem Problemkreis Nutzungsforderungen an Bildungsbauten

Bei der Analyse der Stellungnahmen der Länder lassen sich nachgenannte Nutzungsanforderungen differenzieren, die eine innere oder/und äußere Flexibilität begründen.
– Demographische Schwankungen mit Folgerungen für die Schülerzahl
– Anforderungen an einen permanenten Bildungsprozeß für alle Lebensalter
– Integration der Schule in die Gemeinschaftszentren der Einzugsbereiche
– Dynamische Entwicklungen auf dem Gebiet der Didaktik
– Veränderungen im pädagogischen Prozeß.

Sie sind mit den vorangegangenen Aussagen über den Ganzheitsaspekt der Flexibilität als gestaltprägendes Merkmal des architektonischen Konzeptes zusammenzusehen. Es lassen sich für die zu erwartenden Veränderungen als bedeutendste Komponenten der Flexibilität konkretisieren:
– Die Bereitschaft, auf die Vielfalt gegenwärtiger Anforderungen zu reagieren. Es geht um die Mehrzwecknutzung im Lauf des Schultages und außerdem im Rahmen außerschulischer Nutzung durch die Bewohner des Einzugsgebietes, meist durch ein Angebot unterschiedlich bemessener Räume. Für den englischen Schulbau wird dazu ein durchdachtes Ausstattungs-System in Wechselwirkung mit der flexiblen Raumnutzung betont.
– Die Offenheit für zum Teil noch nicht erkennbare zukünftige Veränderungen im Gebäude, die sich mit einem Minimum an Aufwand und Störungen möglichst schnell durchführen lassen. Die Eingrenzung dieser Offenheit – besonders bezüglich der Spannweiten – wird im Zusammenhang mit den Kosten gesehen.

– Periodische Veränderungen, z.B. durch Feriennutzung der Schule für Erholungszwecke, Ausstellungen und Weiterbildungslehrgänge, treten nur in geringem Umfang auf. Auf die anwachsende Bedeutung der Erwachsenenqualifizierung für den zukünftigen Schulbau wird besonders hingewiesen.
– Eine Flexibilität der Planung wird in verschiedenen Ländern, die dazu bereits Systeme besitzen, ausgenutzt. (Die Anordnung von Trennwänden wird z.B. oft erst kurz vor der Schuleröffnung festgelegt.)
– Die städtebauliche Anpaßbarkeit flexibler Schulbausysteme und ihre Erweiterbarkeit sowie Verflechtungsbereitschaft (äußere Flexibilität) soll bezüglich der Flächenreserven und aller technischen, bauphysikalischen und gestalterischen Gesichtspunkte bedacht sein.

Besonders wichtig scheint, zu betonen, daß alle Stellungnahmen der Länder die Einheit schulischer Nutzung und anderer gesellschaftlicher Aktivitäten als besondere neue Situation für flexible Nutzungsbedingungen herausstellen.

Die polnischen Kollegen wollen die Schule als Einrichtung nicht mit einem Gebäude gleichstellen, sondern als Nutzer eines differenzierten und qualifizierten Angebotes gesellschaftlicher Teilbereiche. Sie weisen außerdem auf die Realisierung einer flexiblen Raumnutzung in Altbauten besonders hin.

Die technischen Realisierungsbedingungen der Flexibilität, Entwicklungsaspekt industriellen Bauens

Die Länderaussagen zu diesem Punkt sind durch sehr unterschiedliche Erfahrungen mit flexiblen Gebäudesystemen für Schulbauten gekennzeichnet. Sie sollen in einigen Schwerpunkten erläutert werden:
– Modulare Koordination
Die modulare Koordination – vom konstruktiven Grundmodul bis zur beweglichen Ausstattung – wird als unerläßliche Grundlage flexibler Gebäudeorganisation vorausgesetzt. Sie existiert in einem Teil der Länder als staatliche Empfehlung oder verbindliche und verpflichtende Vorschrift. Ohne konsequente Abstimmung der tragenden und begrenzenden mit der raumverkleidenden und raumausstattenden Struktur ist weder einer durchgehenden

Industrialisierung der Bauproduktion noch für die Flexibilität ein voller Erfolg gesichert. Flexibilität ist vor allem dort teuer, wo ein industrialisiertes Bauen bezüglich der Massenfertigungsbedingungen und Verbindungstechniken nicht darauf ausgerichtet ist.
– Spannweiten
Unterschiedlich sind die Empfehlungen für den funktionell günstigen und ökonomisch vertretbaren Grundmodul für das konstruktive Großraster. Genannt werden 7200 mm als Ausbauraster bei CROCS (Schweiz). 7200 mm werden ebenfalls als verbindliches Linearraster vom polnischen Architektenverband im Schulbau angestrebt. Spannweiten von 7200 mm werden auch im Schulbau der DDR angewendet. Stahlskelettkonstruktionen in Verbindung mit Platten bei Spannweiten von 9, 12 und 18 m werden für sowjetische Schulentwicklungen unter dem Hinweis empfohlen, daß der gewählte Konstruktionsmodul fortschrittliche Funktionen und architektonische Vielfalt vereinigen müsse. Die englischen Schulbausysteme basieren auf den Grundmodulen von Vorzugsspannweiten. Die für den gesamten Schulbau (14 Tausend UR/Jahr) in Mexiko von zwei öffentlichen Büros zentralisiert vorbereiteten Projekte fußen auf einem offiziell anerkannten standardisierten Baumodul für den Unterrichtsraum.

In der Literatur sind Untersuchungen über die Begrenzung der Stützweite aus ökonomischen Gründen nachzuweisen. Danach wird ein Sprung von wirtschaftlichen und funktionell ausreichenden Spannweiten, die zwischen 7,20 als ein Minimum und 10 m liegen, auf 18 m und mehr für zu aufwendig im Vergleich zum Nutzeffekt gehalten.[16][17] Dagegen steigen bei Stahlbetonfertigteilbauten die Kosten bei einer Vergrößerung des Stützenrasters von 7,20 m × 7,20 m auf 7,20 m × 14,40 m nicht wesentlich.
– Vorfertigungsbedingungen
In Schweden werden Experimente mit dem Ziel durchgeführt, ein vollständiges Vorfertigungssystem zu schaffen. Eine komplexe Abstimmung des Schulbaues als Teil einer Systemreihe Gesellschaftsbauten im Rahmen der Wohnungsbauserie 70 erfolgt in der DDR.[18]

Direkte Beziehungen zwischen industriellen Vorfertigungsbedingungen in Primär- und Ausrüstungssystemen, Montageverfahren und funktioneller

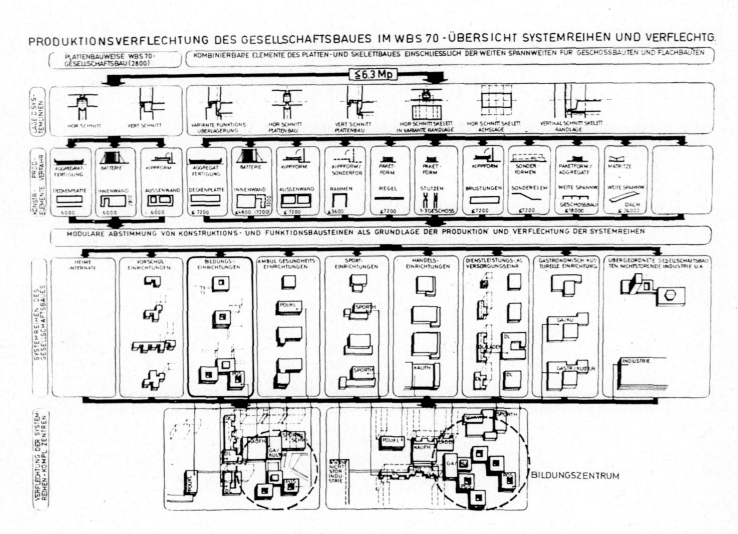

Systemreihe Gesellschaftsbauten im Rahmen der Wohnungsbauserie 70, DDR, 1970

Flexibilität werden generell deutlich gemacht. Dabei wird auf die große Variationsbreite bei Einhaltung gleicher Grundstruktur und austauschbarer Konstruktionen, Ausbau- und Ausrüstungsteile sowie auf die unkomplizierte Handhabung für die effektive Nutzung hingewiesen. Die Einordnung der Festpunkte und Blockbildungen der technischen Ausstattung im flexiblen Gebäudesystem gehören dabei zu den grundsätzlichen Überlegungen. Ein abgestimmtes Stufensystem für den gesamten Erhaltungs- und Nutzungszeitraum wird für den unterschiedlichen moralischen und physischen Verschleißgrad der einzelnen Bau und Funktionselemente erforderlich.

Als besondere Zielstellung bei der Standardisierung im englischen Schulbau wird die breite Skala der Einzelteile als Voraussetzung funktioneller Anpassung und Variabilität sowie gestalterischer Vielfalt genannt. Die Qualität der Flexibilität des Bausystems wird in Abhängigkeit gebracht zum Grad der konzeptionellen Freiheit zugunsten der optimalen Gebrauchstüchtigkeit des Objektes einschließlich seiner architektonischen Ausdrucksfähigkeit.

Psychologische und physiologische Nutzungsbedingungen des flexiblen Raumes

Flexible Raumzusammenhänge bringen veränderte Wechselwirkungen von Klima-, Beleuchtungs- und akustischen Faktoren, wobei die veränderten Beziehungen zu natürlichen oder künstlichen Beleuchtungs-, Belüftungs- und auch akustisch wirksamen Quellen von entscheidendem Ausschlag sind.

Karfikowa [sic] spricht von der „Ökologie des Unterrichtsraumes" und versteht darunter alle Bedingungen, die für die hohe psychische und physische Belastung von Schülern und Lehrern – vor allem bei einer Intensivierung des Unterrichtsprozesses und bei einem verlängerten Aufenthalt – im Schulmilieu entsprechende Voraussetzungen schaffen.[19]

In der UIA-Charta des Schulbaues[20] wurde präzisiert, daß die Parameter für den Unterrichtsraum darauf festgelegt werden sollen, daß der angestrebten Unterrichtsweise ein Maximum an Wirksamkeit gegeben wird. Dabei sind sowohl die Beziehungen innerhalb des Lehrer-Schüler-Kollektives zu fördern wie der physische und psychische Aufwand für die Aufmerksamkeit und Arbeitsleistung beider zu verringern. Das heißt nicht nur der Ermüdung entgegenwirken, sondern ein allseitiges Wohlbefinden – das soziale eingeschlossen – zugunsten des Leistungserfolges und der Arbeitsfreude fördern.

Prinziplösungen für Funktionsprozesse im heutigen Schulbau erfordern neue Entscheidungen, die oft im Gegensatz zu den Reformbestrebungen nach Licht, Luft und Sonne, die in der ersten Hälfte dieses Jahrhunderts aufkamen, stehen. Es kann dabei nicht als gesichert angesehen werden, daß Soziologen und Psychologen, Hygieniker und Jugendärzte, Schulpolitiker und Pädagogen, Architekten, Ingenieure und Ökonomen bei der prozeßorientierten Programmgestaltung und Planung alle wichtigen Kriterien erfaßt und nach Wesentlichem wertend eingesetzt haben. Auswertungen der Planer und Nutzergruppen lassen noch keine eindeutigen, zu verallgemeinernden Schlüsse zu. In extremen Fällen wird auf Tageslicht völlig verzichtet, in anderen Ländern wird es in ständig benutzten Räumen für erforderlich gehalten. Es fehlen gefestigte Aussagen über die biologische sowie psychologische Wirksamkeit von Sonnen und Tageslicht im Raum während des Schultages, über raumklimatische Werte sowie Klimareize in zusammenhängender Betrachtung, ebenso bezüglich raumakustischer Bedingungen auf den Leistungserfolg.[21] Wo sind sie formuliert und in einen den Gesundheits-, Entwicklungs- und pädagogischen Prozeß fördernden Zusammenhang gebracht? Wie läßt sich dabei eine wechselnde Massierung und lichte Gruppierung der Schülerzahlen bewältigen?[22]

Welche Rolle spielt ein wohnlicher Charakter, die Übersichtlichkeit von vier Wänden? Wie wird eine Farb-, Material- und Beleuchtungsdifferenzierung im flexiblen Raum bewältigt? Wird das Seminar hier mit Antworten weiterhelfen können?

Wieweit können Tagesbeleuchtung und Orientierungserfahrungen an Gewicht verlieren gegenüber flexiblen Nutzungsregeln für größere Raumzusammenhänge, komplexen Erschließungs- und Zuordnungsgesichtspunkten bei fortschreitendem Einsatz teurer technischer Ausrüstungen? Wo liegt das Gleichgewicht vertretbarer Gesamtlösungen?

In der Stellungnahme der Schweiz wird ein Gleichgewicht der Bedingungen für „Intimität" und „Kommunikation" gesucht. Einen anwachsenden Komfort sieht die polnische Schulbauplanung in Zusammenhang mit dem gesamtgesellschaftlichen Wirken der Bildungseinrichtungen vor.

Die Aussagen in den Zuarbeiten – soweit sie auf die unterschiedlichen Aspekte und ihre wechselwirkenden Zusammenhänge eingehen – kennzeichnen diesbezüglich eine Experimentalphase, deren aussagekräftige Auswertung durch konkrete Fragestellungen herausgefordert werden kann. Dabei können spezielle Laborergebnisse Praxiserfahrungen nicht ersetzen.

Zur Gesamtsicht ökonomischer Faktoren

So divergierend wie die unter dem Begriff Flexibilität vorhandenen Schulbauvorstellungen, so unterschiedlich sind auch die Aussagen über die Kostenrelationen. Während die flexiblen englischen Schulbausysteme und auch die „Methode CROCS"[23] erhebliche Baukostenreduzierungen brachten (nachgewiesen 12 bis 20 Prozent im Vergleich zu traditionellen Objekten), wurden bei den amerikanischen open-plan-Schulen weder an Herstellungs-, vor allem aber nicht an laufenden Kosten Einsparungen erwartet.[24] (Die mobile Wand wird mit mindest 3fachem Preis angesetzt. Beleuchtung und Klimatisierung sind die am wesentlichsten ansteigenden Faktoren bei den Betriebskosten.)

Detaillierte Kostenangaben werden als beschaffbar angekündigt. In den Zuarbeiten ist ein Beispiel genannt: Bei einer kurzfristig, in 12 Ferientagen ausgeführten Kapazitätserweiterung durch den Umbau in zwei Geschossen ist eine Schweizer Schule (Morges) von 12 auf 16 Unterrichtsräume gebracht worden. Der dazu erforderlichen Summe von etwa 35 TSF hätte bei einer Programmerweiterung in Form von Pavillons eine 10fache Summe gegenübergestanden. Folgende Gesichtspunkte beeinflussen die Ökonomie:

– Ökonomie und Kompaktierung
Die Kompaktierung der Baukörper wird aus schwedischer Sicht als einer der Hauptaspekte für wirtschaftliche

Schulbauten angesehen. Von der VR Polen wird eine Konzentration der Baukörper (besonders in Verbindung mit einer Flächenreduzierung) nur in Grenzen für logisch gehalten.

– Ökonomie als Einheit von Herstellungs und Nutzungsprozeß
Aufwand als Betrachtungseinheit von Erstinvestition und gesellschaftlichem Nutzeffekt wird als ökonomischer Faktor im Sinne gesellschaftlicher Wirksamkeit betrachtet. Untersuchungen über den Einfluß der Flexibilität auf den Gesamteffekt (Summe aller Faktoren) werden parallel zur Entwicklung sparsamer flexibler Schulstrukturen für ungeheuer wichtig gehalten. Sowjetische Annahmen rechnen mit einer Reduzierung des Raumbedarfs bei flexibler Organisation, d. h. effektiver Auslastung, um 5 bis 8 Prozent.

– Ökonomie und Strukturdifferenzierung
Als voraussichtlich günstigste Lösung wird eine Trennung in offene und feste Zonen, die Kombination kleinzelliger, großzelliger und zellenloser Raumstrukturen angesehen.
Dieser Hinweis des sowjetischen Vertreters wird von dem Vertreter Österreichs unterstützt.

– Ökonomie durch Industrialisierung
Hauptursache wirtschaftlicher flexibler Schulbauentwicklungen sind – nach englischen Erfahrungen – generelle Industrialisierungsbestrebungen des Bauwesens. Diese werden allerdings erst durch ein volles Einbeziehen des mobilen Ausbaus kostengünstig und können erst damit in ihrer ästhetisch-gestalterischen Beherrschung allgemein überzeugen. Entscheidend ist, daß die Chancen der Industrialisierung durch die Entwicklung offener Systeme genutzt werden.

Flexibilitätsbehindernde Vorgaben und Vorbehalte

Die in den vorangegangenen Abschnitten im Gesamtzusammenhang behandelten Flexibilitätsbestrebungen stoßen bei ihrer praktischen Verwirklichung in vielen Fällen auf verschiedene Hindernisse in Form bestehender baubehördlicher und feuerpolizeilicher Bestimmungen, Hygiene-Normen, produktionstechnischer Bindungen sowie nicht koordinierter verwaltungsmäßiger Organisationsformen.

Dabei sind behindernde Vorgaben und Vorbehalte vor allem in den folgenden Bereichen abzubauen.

– Bauvorschriften
Aus zurückliegenden Bauepochen mitgeschleppte baubehördliche und brandschutz-technische Bestimmungen, Hygienenormen und ähnliche Vorgaben erschweren in vieler Hinsicht fortschrittliche und wirtschaftliche Lösungen. Neue Konzeptionen verlangen eine Auseinandersetzung mit den verantwortlichen Stellen über alle Probleme, die in den genannten Bereichen entstehen. Sie sollten im frühesten Entwicklungs- und Planungsstadium einsetzen.

– Schulbaubestimmungen
In vielen Fällen ist es nötig, die bestehenden Schulbaubestimmungen zu korrigieren, um auf die Veränderungen in der innerschulischen und komplexen gesellschaftlichen Nutzung multifunktionaler Einrichtungen einzugehen. Mit dieser Aktualisierung der Schulbaubestimmungen muß gleichzeitig deren Reaktionsfähigkeit auf die ständige Weiterentwicklung durch eine fortlaufende Überarbeitung gesichert werden.

In einigen Ländern, z. B. in Schweden, ist eine derartige Entwicklung bereits abzulesen. Im sowjetischen Beitrag sind konstruktive Vorschläge für die Erweiterung der gegenwärtigen Projektierungsnormen hinsichtlich flexibler Entwicklungen vom dynamischen Nutzungsprogramm bis zur flexiblen Innenausstattung enthalten.

In diesem Zusammenhang ist es erforderlich, auch die UIA-Schulbaucharta entsprechend zu aktualisieren. Diese Anregung wurde in der polnischen Zuarbeit in Verbindung mit dem Angebot zu einer Mitarbeit gegeben.

– Produktionstechnische Bindungen
Laufende, schwer veränderbare industrielle Fertigungsbedingungen werden als ein Haupthindernis genannt für die Einführung weitergehender modularer Abstimmungen sowie technologischer Verfahren neuer Qualität, die den effektiven Einsatz offener Systeme ermöglichen. Dabei spielt die Amortisation der Investitionen für Anlagen, die unter überholten funktionellen und modular-konstruktiven Voraussetzungen errichtet wurde, eine entscheidende Rolle. Nur durch eine vorausschauende Forschung und Entwicklung lassen sich die Produktionsbedingungen rechtzeitig anpassen.

– Administrative Bindungen
Die komplexe Nutzung gesellschaftlicher Zentren, an denen die Bildungsbauten einen wesentlichen Anteil haben, findet in bestehenden administrativen und personellen Organisationsformen, die meistens durch eine isolierte Wirksamkeit der einzelnen Einrichtungen begründet sind, ungeeignete verwaltungsmäßige Voraussetzungen. Das betrifft in gleichem Maße die Koordination aller an der Planung und Investition beteiligten Stellen wie der für die Nutzung Verantwortlichen.

Zielstellung für das Berliner UIA-Seminar

Neben den Aussagen der Länder zur Vorklärung der angekündigten Problemkreise sind verschiedene Unterlagen der Schulbauzentren der Kontinente, Kataloge, Richtlinien, Projektdokumentationen, Forschungsprogramme als Grundmaterial zusammengetragen worden. Eine Vielzahl von Beispielen wurde für die Ausstellung zum Seminar angekündigt. Die Exponate sollen die theoretischen Aussagen der Länder zum gegenwärtigen Entwicklungsstand veranschaulichen, aber auch anhand von Experimentalbauten oder Wettbewerbsarbeiten neue Entwicklungsrichtungen, die den Seminargedanken unterstützen, aufzeigen.

Die Arbeitsgruppe Bildungsbauten der UIA will mit dem Seminar eine klärende Aussage zum Flexibilitätsgedanken im Schulbau erreichen, die für alle Länder van Nutzen ist, unabhängig davon, ob sie bereits selbst breite Erfahrungen oder experimentelle Erkenntnisse besitzen oder ihre Programme für den Massenbau von Bildungseinrichtungen erst darauf abstimmen wollen.

Die vorgenommene Auswertung der Arbeitsunterlagen soll ein Ansatz sein, auf dem die Vorträge und Diskussionen zugunsten einer Konzentration auf den Klärungsprozeß offener Probleme während der Seminartage aufbauen können. Die UNESCO, Section des Constructions et équipments éducatifs, wird als Anreger des Seminars die Seminarergebnisse in Form von Publikationen international in großer Breite wirksam werden lassen.

1 „Gesetz über das einheitliche sozialistische Bildungssystem vom 25. Februar 1965", in: Büro des Ministerrates der Deutschen Demokratischen Republik (Hg.), *Gesetzblatt der Deutschen Demokratischen Republik Teil I*, Staatsverlag der Deutschen Demokratischen Republik, Berlin 1965, S. 83.

2 „3. Hochschulreform der DDR", in: Büro des Ministerrates der Deutschen Demokratischen Republik (Hg.), *Gesetzblatt der Deutschen Demokratischen Republik Teil I Nr. 3 vom 21. April 1969*, Staatsverlag der Deutschen Demokratischen Republik, Berlin 1969.

3 Der Vorbereitungskommission gehören außer dem Autor dieses Beitrages folgende Mitglieder der UIA-Arbeitsgruppe an: Cahen (Schweiz), Ciconcelli (Italien), Izbicki (Polen), Lang (Österreich), Michael (Griechenland).

4 Es gingen neben der DDR-Ausarbeitung bis zum Treffen der Vorbereitungskommission Anfang Februar 1974 in Warschau Zuarbeiten aus folgenden Ländern ein: Großbritannien, Mexiko, VR Polen, Schweden, Schweiz, UdSSR.

5 Carlo Testa akzeptiert Flexibilität vom pädagogischen und ökonomischen Gesichtspunkt aus nur im Sprung zum freien Raum. Vgl. Carlo Testa, „Zwei Ziele, aber nur eine Lösung. Flexibilität im Schulbau", *Schriften des Schulbauinstituts der Länder* 48 (1973), S. 32.

6 Rudolf Rothe/Institut für Städtebau und Architektur (Hg.), *Flexibilität bei Gesellschaftsbauten. Formen, Zusammenhänge, Tendenzen* (Schriftenreihe der Bauforschung 37), Dt. Bauinformation, Berlin [Ost] 1972.

7 Das Dokument der Subkommission von der Amsterdamer Tagung der UIA, Arbeitsgruppe Bildungsbauten, wurde Arbeitsgrundlage für die Seminarvorbereitung. Teilabdruck in der Vorinformation zum Seminar, Berlin [Ost] 1973.

8 Ingenieurkammer für Wien (Hg.), *Die soziale Rolle der Schule* (Bericht über das UIA-Seminar, Wien 24. bis 31. Mai 1970), Wien 1971.

9 Helmut Trauzettel, „Schule und Freizeit", *Deutsche Architektur* 21/12 (1972), S. 734.

10 Helmut Trauzettel, „Zur Verflechtung gesellschaftlicher Funktionsbereiche der Arbeits- und Wohnumwelt", *Deutsche Architektur* 21/8 (1972), S. 491.

11 *Die Anpassungsfähigkeit von Schulbauten für die Nutzung durch die Gemeinschaft* (Vorläufiger Bericht des Subkomitees 1 im Rahmen des UIA-Kongresses in Warna), o. O. 1972.

12 Geoffrey Hamlyn, *Stirchley District Centre*, (Bericht März 1973, vervielfältigtes Manuskript), o. O. 1973.

13 Valentin Stepanov, „Die soziale Rolle der Schule und die Phasen ihrer Entwicklung", *Architektura SSSR* 38/7 (1971), S. 28.

14 Jean-Pierre Cahen, „Collège secondaire de Beausobre à Morges VD" (Anwendungsbeispiel Schulbau-System CROCS), *Werk* 53/8 (1971), S. 536.

15 Jean-Pierre Cahen, *Bericht über das Experiment CROCS* (Vortrag im Rahmen des Seminars für Bauwesen an der TU Dresden), April 1971.

16 Carlo Testa, „Zwei Ziele, aber nur eine Lösung. Flexibilität im Schulbau", *Schriften des Schulbauinstituts der Länder* 48 (1973), S. 32.

17 Wilhelm Kücker, „Anpassung an Nutzungsänderungen; Aufgabe der Schulbauplanung", *Baumeister* 70/2 (1973), S. 201.

18 Helmut Trauzettel, *Studie Systemreihe Gesellschaftsbauten im Auftrag des Bezirkes Halle*, TU Dresden, Sektion Architektur, Gebiet Gesellschaftsbauten, Dresden 1973.

19 Svetla Karfiková, *Unterrichtsräume zur Anwendung der modernen Unterrichtstechnologie* (Bericht über eine internationale Expertenkonferenz in Prag, Dezember 1972, vervielfältigtes Manuskript), o. O. 1972.

20 UIA-Generalsekretariat (Hg.), *Schulbau-Charta*, (bearbeitet von der UIASchulbaukommission, zweite Fassung), Paris 1965.

21 Herbert Eßmann, „Der Einfluß raumakustischer Verhältnisse in Unterrichtsräumen auf den Leistungserfolg bei Schülern", *Wissenschaftliche Zeitschrift der TU Dresden* 22/1 (1973), S. 201.

22 Für die architektonische Gestaltung günstiger Arbeits- und Lebensbedingungen wird in der UdSSR folgende Differenzierung der Schülergruppen zugrunde gelegt: 120 bis 160, 30 bis 40, 15 bis 30, 7 bis 10, 1 bis 5 bei Beachtung von Unterrichts- und Freizeittätigkeiten.

23 Vgl. Jean-Pierre Cahen, *Bericht über das Experiment CROCS* (Vortrag im Rahmen des Seminars für Bauwesen), TU Dresden, April 1971.

24 Herman Hahn, „Großraumschulen in den USA", *Deutsche Bauzeitung* 23/9 (1973), S. 988.

Quelle: Helmut Trauzettel, „Zur Flexibilität der Bildungsbauten. Problemerörterungen zum UIA-Seminar", *Deutsche Architektur* 23/5 (1974), S. 293–299

Für eine urbane Dimension der Universität

Marie-Christine Gangneux

„Universität, Stadt und Region" war ein Dossier der renommierten französischen Architekturzeitschrift *L'Architecture d'Aujourd'hui* betitelt, das im Zentrum der ersten Ausgabe des Jahres 1976 stand. Im Anschluss an Debatten, die vor allem in Italien seit den 1960er Jahren geführt wurden (siehe den Beitrag von Francesco Zuddas in diesem Buch), sollte hier eine Bestandsaufnahme der „Krise" der Universitäten in Frankreich, der Beziehung von Universität und Entwicklungspolitik im Maghreb sowie der neuen Megastrukturen im Universitätsbau zwischen Cosenza, Bielefeld und Lethbridge gemacht werden. Die angehende Architektin Marie-Christine Gangneux, die sich in den kommenden Jahrzehnten auch mit Schulbau beschäftigen sollte, war nach einem Aufenthalt an der Universität von Yale in die Redaktion von *L'Architecture d'Aujourd'hui* eingetreten. Der Zeitpunkt war gut gewählt: Unter der Leitung des Architekten und Stadtplaners Bernard Huet entwickelte sich die Zeitschrift zwischen 1974 und 1977 zu einem der politisch kämpferischsten Organe der internationalen Architekturwelt. Gangneux' hier abgedruckter Text schloss an eine Abhandlung des Architekten Giancarlo De Carlo (siehe seinen Text von 1969 in diesem Buch) über Pavia als Modell einer „multipolaren" Stadt an. Gangneux greift einige der Überlegungen des Kollegen auf und entwickelt sie in ihrem eigenen Beitrag weiter. Entschieden neu gedacht werden hier die Beziehungen von Universität und Stadt, Bürger*innen und Studierenden, Bildung und Regionalität.

[...]

<u>Massenuniversität oder Universität der Massen</u>

Die Universität sollte sich überall dort etablieren, wo eine kraftvolle soziale Interaktion möglich ist. Gegenwärtig scheint ihr eine kulturell wie sozial produktive Rolle nur als Einrichtung im städtischen Raum vorstellbar, die auf allen Ebenen der Entscheidungsfindung einbezogen ist. Daher sollte sich die Universität aus eigenem Antrieb sowohl an den Aktivitäten des neu erstarkten Zentrums mit seinen komplexen und diversifizierten Funktionen als auch an der Strukturierung der Peripherie – mit selbstständigen Zielsetzungen – beteiligen.

Gleichzeitig sollten die verschiedenen Hochschulzweige Teil einer umfassenderen Politik der Neugewichtung ihrer Ausstattungen und Entwicklungen in der Region sein, und zwar im Rahmen einer neu zu definierenden Beziehung von Stadt und Land, in der sich beide ergänzen, ohne Hegemonie der einen über das andere. Die Verortung der Universität in der Stadt erlaubt die Bündelung von Informationen. Sie sollte aber nicht auf einer sozialen Ausgrenzung fußen, wie es derzeit der Fall ist. Ihre Ausbreitung über die gesamte Region öffnet den großen Bereich der Kontakte zu potenziellen Universitätsangehörigen, um diese zu rekrutieren.

Eine alternative Universität hätte drei Aufgaben: Erstens sollte sie ein *Ort der kritischen Auseinandersetzung* mit den eigentlichen Produktionsbedingungen sein. Ihre Eingliederung in die Produktivkräfte kann nicht so willkürlich erfolgen, wie es derzeit in den Bereichen Wissenschaft und Technik praktiziert wird. Je verzweifelter wir versuchen, im Rahmen von Strukturreformen eine widerständige Universität zu re-etablieren, desto mehr isoliert sich diese selbst. So sind wir gegenwärtig Zeugen einer Spaltung zwischen der Gesellschaft und ihren Intellektuellen. Letztere ziehen sich in die Universität zurück, während die Kämpfe andernorts ausgefochten werden. Eine bewusste Abschottung, ein notwendiges Übel, um das Überleben des kritischen Denkens zu gewährleisten? Umgekehrt verabscheut die Gesellschaft diese von allen sozialen Realitäten abgeschnittene Universität. Nur eine radikale Reform der

Wirtschaftsstrukturen würde einen nachhaltigen Austausch zwischen den Produktionsstätten und der Universität ermöglichen, die doch für die ständige Weiterbildung aller, die Offenheit gegenüber allem Neuen und die Verbreitung von Ideen zuständig ist.

Zweitens sollte die Universität *den wissenschaftlichen Fortschritt auf der Grundlage eines politischen Bewusstseins vorantreiben*, das die Auswirkungen dieses Fortschritts zu kontrollieren vermag, sei es in Bezug auf festzulegende Prioritäten, sei es hinsichtlich von Folgenutzungen der Forschung. Gesetzt den Fall, dass wir die Vorstellung einer Neutralität von Wissenschaft und Technik ablehnen – woran angesichts der gegenwärtigen Kriege und Wirtschaftspraktiken kein Zweifel besteht –, sollte die Gesellschaft als Ganzes die Kontrolle erhalten über wissenschaftliche Erkenntnisse, ja sogar über die künstlerische Produktion. Aufgabe der Universität sollte es sein, sich um die Organisation und Aufbereitung von Informationen zu kümmern; sie sollte der Ort sein, an dem die Instrumente der Kritik entwickelt werden.

Schließlich sollte die Universität eine *direkte Beziehung zur Produktion* pflegen. Würde man das Wesen des Studiums und die überkommenen Rekrutierungspraktiken grundsätzlich infrage stellen und würde man aufhören, die Universität als spezifisches, vom Rest der Gesellschaft isoliertes Problem zu betrachten, dann würde auch der Begriff des lebenslangen Lernens wieder mit Bedeutung gefüllt. Er würde in einen dauerhaft kreativen Prozess münden, der die aktuelle, rein technische Aufteilung von Arbeit überwindet. Die Öffnung der Universität für alle Bürgerinnen und Bürger, ungeachtet ihres Alters, ihrer sozialen Herkunft und ihres Geschlechts, ist die unabdingbare Voraussetzung für die Befreiung der Universität und die Neudefinition ihrer Ziele. Auf die Eliteuniversität, die auf der Institutionalisierung des Wissens basiert, würde eine Universität der Massen folgen, die auf einer Ausweitung des Bildungsbereichs gründet. Notwendig dazu wäre eine Umkehrung der gesellschaftlichen Verhältnisse von der *Macht zum Wissen*.

Wenn sich die Universität an einem neuen Modell von Stadt beteiligen soll, das auf der öffentlichen Wiederaneignung der

Stadt durch eine Vergemeinschaftung des Bodens beruht, könnten wir zu einer Umwidmung des urbanen Raums übergehen, die auf dessen Nutzung gründet. Er würde seine rationalisierte Zweckgebundenheit einbüßen und im Gegenzug auf der Ebene der Aktivitäten und Nutzergruppen an Vielseitigkeit gewinnen. Nur unter dieser Voraussetzung können die Bauten der Vergangenheit wieder von neuen Institutionen für zivilgesellschaftliche, akademische, soziale und andere Aktivitäten genutzt werden.

Die offizielle Geschichte der Stadt ist nach wie vor eine der Monumente und mächtigen Männer, von denen einer den anderen ablöste. Tatsächlich hat aber jede gesellschaftliche Gruppe Spuren ihrer Ausbeutung, ihrer Kämpfe, Siege und Feiern hinterlassen: Spuren des *gewöhnlichen städtischen Alltags* – und vielleicht machen gerade sie das Wesen der Urbanität aus. Die konsumorientierte Industriestadt könnte auf diese Weise von der Kulturstadt [*cité culturelle*] ersetzt werden, einer alternativen Kraft, Erbin der gemeinsamen Geschichte und Reguliererin der gesellschaftlichen Dynamik.

<u>Was tun?</u>

Neben den Überlegungen zu einer alternativen Kulturpolitik stellt sich die Frage, welche Instanzen zurzeit etwas bewegen können.

Das historische Zentrum und die krisengeschüttelte Universität verfügen über ausreichend kämpferisches Potenzial und können eine Rolle dabei spielen, die Nutzer*innen und Bewohner*innen des urbanen Raums zu verteidigen, gegen die Ausgrenzung zu kämpfen, Spekulationsmechanismen zu blockieren und Widersprüche deutlich zu machen. Unabhängig von der staatlichen Politik in diesem Bereich – schließlich ist die öffentliche Hand Hauptgeldgeber und Planer können sich zwei Arten von Handelnden einschalten. Zum einen die Kommunen: Da sie den engsten Kontakt zu den Nutzer*innen des Raums haben, müssen sie eine spezifische, ortsbezogene Strategie festlegen (welche Bereiche das betreffen könnte, zeigen die Beispiele von Bologna und Ferrara, auf die unten näher eingegangen wird). Und zum anderen die Architekt*innen oder andere Gruppen, die berufsbedingt auf die Stadt Einfluss

269

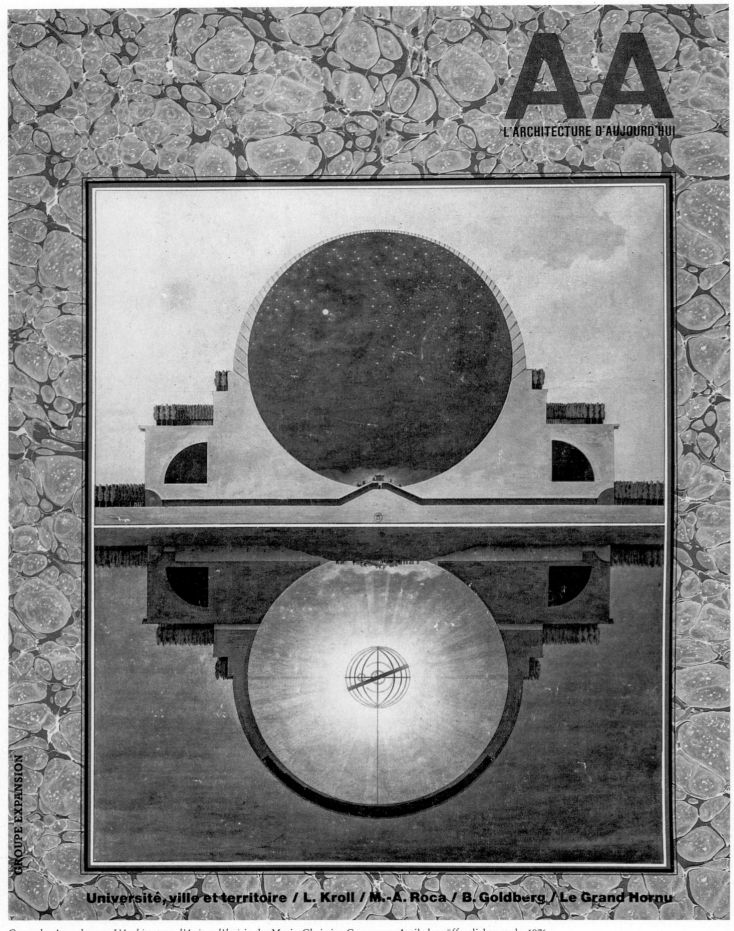

GROUPE EXPANSION

Université, ville et territoire / L. Kroll / M.-A. Roca / B. Goldberg / Le Grand Hornu

Cover der Ausgabe von *L'Architecture d'Aujourd'hui*, in der Marie-Christine Gangneuxs Artikel veröffentlicht wurde, 1976

nehmen: Sie müssen zwar den Regeln des konjunkturabhängigen Wettbewerbs folgen, können aber ihre Dienste anbieten und im Rahmen kommunaler Strategien Projektideen liefern. Die wichtigste Strategie in Bezug auf den Universitätsbau besteht in einer systematischen Problematisierung des Campus, der Isolation und der Ausgrenzung.

Was die Form und Strukturierung des Raums angeht, müssen Architekten stets der Kontinuität, der Quelle möglicher sozialer Kontakte, den Vorzug geben. Jede Politik des städtischen Zentrums muss darauf achten, dass kein goldenes Ghetto entsteht.

Schließlich sollten Architekt*innen bei der Projektierung ihrer Gebäude keine Mythen, Utopien oder der Illusion verhafteten Lebensformen fortschreiben, die die Studierenden isolieren. Stattdessen müssen sie sich den realen Gegebenheiten anpassen und die jeweiligen Bedürfnisse im Blick haben. So sollten beispielsweise unterschiedslose, gemeinsame Dienstleistungen für Studierende und junge Arbeitnehmer angeboten werden, die Unterbringung sollte nicht kulturellen Modellen folgen, die an diese spezifischen und vorübergehenden gesellschaftlichen Gruppenbildungen gebunden sind.

Für die kommunalen Behörden verspricht eine empirische Vorgehensweise nach wie vor am ehesten Erfolg. Ein Modell ist nur dann nachhaltig, wenn die Voraussetzungen für seine Einführung objektiv gegeben sind. Eine enge Zusammenarbeit zwischen den Verantwortlichen vor Ort, den Bewohner*innen oder Nutzer*innen und einem Team verantwortungsbewusster Architekt*innen ist derzeit die einzige Garantie dafür, solche Vorhaben umzusetzen, denn jede Situation, jede Stadt verlangt nach einer spezifischen Lösung, um auf Bildungsprojekte aufmerksam zu machen.

Jeder Fortschritt impliziert die Gefahr seiner Vereinnahmung durch die herrschenden Mächte, erlaubt aber gleichzeitig eine Ausweitung der Kampfzone.

Zunächst einmal muss sich die heutige Universität an einem Modifikationsprozess beteiligen, der auf eine kollektive Wiederaneignung der Stadt und ihres Zentrums ausgerichtet ist. Indem wir einen Teil der Universität im Zentrum behalten, kämpfen wir gegen ihre zunehmende Spezialisierung als Wirtschaftszentrum.

In Bologna hat die Stadtverwaltung der Universität im Zuge ihrer Umstrukturierungspläne und der Sanierung des historischen Erbes eine Strategie vorgelegt. Unter der Leitung der Bezirksräte wurden konzertierte Wohnbaumaßnahmen vorgeschlagen, die die Studierenden in den städtischen Alltag einbeziehen sollen. Darüber hinaus hat die Stadt im historischen Zentrum eine bestimmte Anzahl an Gebäuden zur Verfügung gestellt, unter der Bedingung, dass ihre universitäre Nutzung die Charakteristika dieser großen „Kästen", *continentori,* bewahrt und als Basis der Belebung des Stadtteils dient. Im Gegenzug beherbergen einige Stadtteilzentren Universitätsbibliotheken, die auch den Bewohner*innen zur Verfügung stehen. Die großen Gebäude, die so einer neuen Nutzung zugeführt werden, können in einer Stadt, deren strukturierendes Element der Wohnraum ist, Akzente setzen. Allein Kommunen, deren soziale Ziele und politische Reife über jeden Zweifel erhaben sind, können sich eine solche Politik erlauben, sofern sich die Bevölkerung an der Entscheidungsfindung beteiligt und das Ergebnis der Sanierungs- und Inneneinrichtungsmaßnahmen in großen Teilen kontrolliert. In Ferrara versucht die Stadtverwaltung, die Auswirkungen der großen Zahl an Studierenden auf die Stadt abzumildern, indem sie der Forderung der Einwohner*innen nachkam, die Universität zu verpflichten, Wohnraum und Versorgungsleistungen für die Studierenden zu finanzieren. Diese Strategien zielen auf die eigenständige Entwicklung neuer Beziehungen innerhalb der Stadt, die auf den sozialen Bereich ausgerichtet sind, auf die Wiederaneignung von öffentlichem Raum und der Universität selbst, die offen ist für die Anliegen einer großen Zahl von Menschen – und dazu aufgerufen, zu einem Instrument im Dienst der Gesellschaft zu werden.

Die Universität und das historische Zentrum können das Herzstück einer demokratischen, urbanen Strategie im Kampf gegen die Spekulanten sein, die sich bebaute Flächen aneignen und aus der Ausweitung der städtischen Peripherie Profit schlagen.

Die Umsetzung dieser Erfahrungen in einem anderen politischen Kontext würde die Umwandlung der historischen Zentren in Campus-Universitäten zur Folge haben und den bereits bekannten Prozess der Wiederaneignung des Zentrums durch die Bourgeoisie fortschreiben. Damit aber würden die Verfechter einer in ihren konservativen Prinzipien isolierten und erstarrten Universität sowohl das Recht der Bürger*innen auf die Stadt verletzen als auch die Erhaltung der alten städtischen Strukturen untergraben.

Aus dem Französischen von Gülçin Erentok

Quelle: Marie-Christine Gangneux, „Vers une dimension urbaine de l'université", *L'Architecture d'Aujourd'hui* 183 (Januar/Februar 1976), S. 63–64

Multifunktionale Nutzung von Schulen in Abstimmung mit der Infrastruktur[1]

Margrit Kennedy

Die Frage, wie Schulen in Siedlungsgebiete integriert sind, wie ihre Gebäude den Kontakt und Austausch mit der urbanen oder suburbanen Umgebung erlauben, hat die Architektin, Stadtplanerin und Ökologin Margrit Kennedy (1939–2013) seit ihrer Studienzeit in Darmstadt und Pittsburgh beschäftigt. Zurück aus den USA, begann Kennedy 1972 ein langfristiges Forschungsprojekt zu „Schulen als Gemeinschaftszentren" für das Schulbauinstitut der Länder in West-Berlin, die OECD und die UNESCO. Auch der hier wiederveröffentlichte Text von 1977 zur Mehrfachnutzung von Bildungsbauten stammt aus diesem Zusammenhang. Wie in zahlreichen anderen Publikationen zum Urbanismus der Erziehung konnte Kennedy auf ihre intimen Kenntnisse vor allem der US-amerikanischen Schulplanung und besonders der Entwicklung der *community schools* seit den 1960er Jahren zurückgreifen. Vor diesem Hintergrund, den sie durch Reisen in Europa und Südamerika noch vertiefte, entsteht ein dichtes Bild der unmittelbar zurückliegenden Trends im Schulbau und der sich abzeichnenden neuen Optionen (Stichwort Dezentralisierung) um die Mitte der 1970er Jahre. Seit den 1980er Jahren rückten für Kennedy dann zunehmend die Schnittstellen von Stadt, Ökologie, Feminismus und nachhaltiger Finanzwirtschaft in den Vordergrund ihrer Forschung und ihres politischen Engagements.

Unter den sozialen Infrastruktureinrichtungen, Kultur-, Freizeit-, Gesundheits- und Bildungseinrichtungen sind letztere die am weitesten und regelmäßigsten verbreitet. Dieser zentralen Stellung innerhalb der öffentlichen Infrastrukturversorgung ist es zuzuschreiben, wenn sich an die Errichtung von Bildungseinrichtungen immer neue Erwartungen knüpfen und sich besonders hier Reformeifer und Kritik entzünden. Ein Aspekt, der seit Anfang der 60er Jahre besonders herausgestellt wurde, ist die Rolle, die der Schule in der sozialen Entwicklung ihres Einzugsbereichs zukommt.

Mit der Einführung der Gesamtschule in Deutschland verbanden sich Hoffnungen nicht nur in bezug auf pädagogische, sondern auch soziale Änderungen, die wiederum besser und gezielter in Verbindung mit anderen Institutionen zu verwirklichen waren. Aus diesem Grund wurde im Zusammenhang mit neuen Sekundarstufe-I-Zentren erstmalig die Koordination mit Freizeit- und Kultureinrichtungen erprobt, während die in der Planung befindlichen Sekundarstufe-II-Zentren eher die Zusammenarbeit mit Industrie und Handel anstreben.

1. Koordination als politisches Problem

Die Koordination verschiedener Infrastruktureinrichtungen ist nicht in erster Linie eine Sache der Planung und des technischen Details, sondern im wesentlichen ein politisches und administratives Problem. Koordination bedeutet Offenlegung von Prämissen und Aufgabe von ungeteilter Macht über bestimmte Bereiche. Es bedeutet weiterhin Beteiligung von Betroffenen, ob sie nun Nutzer sind oder Administratoren, denn diese müssen ja die Bürde der neuen Form von Zusammenarbeit tragen. Es bedeutet auch Änderung von Richtlinien oder festen Programmen und die Entwicklung neuer Konzepte. Da es der Zustimmung aller Kompetenzträger bedarf, um erfolgreich koordinieren zu können, spielt auch die Anzahl von Entscheidungsebenen eine wichtige Rolle. Es ist deshalb sicherlich kein Zufall, daß in Deutschland in den zwei Stadtstaaten Hamburg und Berlin die größten und zahlreichsten Zusammenschlüsse von Bildungs- und anderen Infrastruktureinrichtungen entstanden sind.

International[2] gesehen kann man nur dort von einem wirklichen Umschwung in Richtung auf koordinierte Einrichtungen sprechen, wo entweder politische Umwälzungen dies möglich gemacht haben, wie z. B. in Tansania und Panama, oder wo eine dezentralisierte politische Entscheidungsstruktur eine einfache Anpassung an neue Anforderungen möglich macht wie in den angelsächsischen Ländern, z. B. Australien, England und den Vereinigten Staaten.[3]

2. Bauliche und administrative Aspekte

Unter der Vielzahl von Konzepten zur Mehrzweck- und Mehrfachnutzung von Schulen und Zusammenschlüssen von Schulen mit anderen Infrastruktureinrichtungen sind die wichtigsten Unterscheidungsmerkmale einmal die bauliche und zum anderen die organisatorische/administrative Koordination. Die erste ist besonders in der Planungs-, die zweite in der Nutzungsphase von Bedeutung. Obwohl die Notwendigkeit, einen Schulneubau zu errichten, oft zur planerischen und administrativen Koordination mit anderen Bildungs-, Sozial- und Freizeiteinrichtungen führt, weil sie eine Abstimmung bei der Programmierung und Finanzierung verlangt, bedeutet dies doch nicht automatisch einen Zusammenschluß bei der Nutzung dieser Einrichtungen – was die ideale und logische Folge wäre.

Historisch gesehen ist die Mehrfachnutzung von Schulen ein erster und wichtiger Schritt zur Koordinierung von Infrastruktureinrichtungen und hat in der Bundesrepublik eine bedeutende Tradition etwa in der Nutzung der Schul-Sportanlagen durch Vereine sowie der Klassenräume für Volkshochschulkurse. Die Mehrzwecknutzung und Kombination oder Integration mit anderen Einrichtungen wie Stadtteil-Bibliotheken, Jugendclubs, Schwimmbädern, Kindertagesstätten, Beratungsstellen, Gesundheitseinrichtungen und kommerziellen Zentren ist jedoch eine relativ neue Entwicklung, die sich hauptsächlich in der Planung neuer Städte oder Stadtteile anbot. Ein Durchbruch dieses Konzepts gelang jedoch in vielen Ländern erst durch die Einführung erzieherischer oder sozialer Reformen größeren Ausmaßes, mit ausgelöst durch einen Anstieg der Geburtenziffern (Schülerberg), die den Bau neuer Schulen in großem Umfang notwendig machte.

3. Größe als Merkmal koordinierter Einrichtungen

Die Koordination verschiedener Infrastruktureinrichtungen hat hier wie in den meisten Ländern der Welt am Anfang zu einer erheblichen Vergrößerung der baulichen Komplexe geführt. Umgekehrt war auch die Vergrößerung der Schule unter dem Gesichtspunkt der Schaffung eines vergrößerten Angebots für die Schüler oft der Grund für weitere Überlegungen, wie diese umfangreichen öffentlichen Investitionen intensiver genutzt werden könnten. In jedem Fall war die neue Größenordnung solcher Zentren überall ein hervorstechendes Merkmal der Veränderung. Dieses Merkmal wurde in der Folge häufig für die Schwierigkeiten, mit denen diese neuen Einrichtungen zu kämpfen hatten, verantwortlich gemacht. Da die weitere Entwicklung in der Tat zu wesentlich kleineren Einheiten geführt hat, lohnt es sich besonders in diesem Zusammenhang, die Hintergründe der Dimensionierungsproblematik genauer zu analysieren. So kann man z. B. das ganze Ausmaß des Umdenkens in bezug auf die Dimensionierung von Bildungseinrichtungen am anschaulichsten an der Entwicklung in den Vereinigten Staaten und in England demonstrieren. Hier wurden vor 10 Jahren noch integrierte Stadtteil- und Bildungszentren mit etwa 5000–6000 Schülern und einer umfassenden Zusammenlegung von administrativen, kulturellen und sozialen Einrichtungen sowie Geschäften und privaten Dienstleistungen geplant. Die „Greater Pittsburgh Highschools", von der zentralen Stadtverwaltung geplant und in dem UIA-Seminar „The Social Role of the School" (Wien 1970) noch ausführlich dargestellt und propagiert, scheiterten am Widerstand der Bevölkerung und der letztlich begrenzten Macht der Stadtverwaltung, derartige Großprojekte durchzusetzen. Schul- und Gemeinschaftszentren einer vergleichbaren Größenordnung mit etwa 1000–3000 Schülern wurden jedoch in der Folge vielerorts gebaut.

4. Begründungen für Koordinationsvorhaben

Die Gründe, die zu den damaligen Größenordnungen geführt haben, sind durchaus vergleichbar, sie sind sowohl ökonomischer wie auch planerischer, pädagogischer und sozialer Art.
1. Ist in allen Ländern der Bedarf an Erholungs-, Sozial- und außerschulischen Einrichtungen stark gestiegen, während die Schulen nur in wenigen Fällen voll genutzt werden. Eine Koordination und bauliche Integration verschiedener Bildungs-, Freizeit- und Sozialeinrichtungen versprach daher eine bessere Ausnutzung öffentlicher Investitionen und eine bessere Versorgung der Bevölkerung mit Dienstleistungen im Nahbereich.
2. Ergibt sich vom Planerischen her die Notwendigkeit,
a. in Neubaugebieten möglichst schnell und konzentriert einen Kern zu schaffen, der einen Anziehungspunkt und natürlichen Gravitationspunkt von Aktivitäten bildet und die Nutzung anderer sozialer, kultureller und kommerzieller Angebote in enger Nachbarschaft fördert;
b. in Altbaugebieten dagegen wird eine Verbesserung der Versorgung durch die Koordinierung verschiedener Einrichtungen auf engstem Raum wegen der oft hohen Grundstückskosten angestrebt, aber auch für die soziale Erneuerung und Belebung des Gebiets eingesetzt.
3. Gilt als pädagogische Begründung,
a. daß neue Lehrmethoden kostspieligere technologische Einrichtungen verlangen, die erst ab einer gewissen Größenordnung rentabel zu sein scheinen,
b. daß durch den Einbezug außerschulischer Nutzungen auch Lehrinhalt und -methode dem Einfluß der „Außenwelt" in stärkerem Maße ausgesetzt werden kann,
c. daß durch eine Verbesserung der Sozial-, Gesundheits-, Kultur- und Erholungseinrichtungen eine Aufwertung und bessere Ausgangslage auch für die „erzieherischen Funktionen" gegeben ist.
4. Versuchte man, ein erhöhtes Maß an Chancengleichheit dadurch herzustellen, daß man aus einem geographisch größeren Raum Kinder verschiedener Schichten (und in den USA Rassen) in einem Schulzentrum zusammenbrachte, das nicht nur die Erziehung sondern auch Gesundheit, Familie und Behausung des Kindes mit in die kompensatorischen Maßnahmen einbezog.
5. Glaubte man, durch die bauliche Integration zu einer größeren organisatorischen Kooperation verschiedener, bis dahin nebeneinander und teilweise in Konkurrenz operierender sozialer Dienstleistungen beizutragen – ein planerischer, organisatorischer und sozialer Gesichtspunkt.

Alle diese Begründungen wurden, soweit sich das heute nachvollziehen läßt, zur Zeit der Planung der ersten großen Zentren nicht genügend klar auseinandergehalten, was zu einer etwas verschwommenen Zielsetzung und später zur Enttäuschung und Abwendung vom Konzept der großen Zentren geführt hat.[4]

In jedem Fall hat jedoch die Erstellung der großen Zentren zu tiefgreifenden Veränderungen im umliegenden Stadtgebiet geführt, die meistens *nicht* vorausgesehen wurden. So hat die Erstellung des Abraham Moss Centers in Manchester zwar wesentliches für die Aufwertung seines Einzugsgebietes geleistet (die Zahl der Bibliotheksbesucher hat sich verdoppelt, die der Erholungsprogramme und Clubaktivität vervielfacht usw.), es hat aber auch verursacht, daß ein nahegelegenes Stadtteilzentrum weniger frequentiert wird und daß neue Verkehrsprobleme entstanden sind.

In Arlington, Virginia wurde zwar mit der Zusammenlegung umfassender Erholungs- und Bildungseinrichtungen ein zentrales Grundstück wesentlich besser ausgenutzt und sogar eine weitgehende Aufhebung der Rassentrennung in den angebotenen Programmen erreicht. Die Größe der Schule erwies sich jedoch im Zuge der sinkenden Schülerzahlen als schwerwiegender Fehler, da nun die Gemeinde kaum die Mittel hat, um die umfangreichen Einrichtungen weiter zu unterhalten und mit Programmen und Leben zu füllen. Besonders in Anbetracht von 12 älteren und kleineren, inzwischen umprogrammierten Schulen am selben Ort, die entweder teilweise oder ganz gemeinschaftlichen Nutzungen zugeführt wurden, weiß man heute, wie man billiger und flexibler hätte planen können.

Dunbar in Baltimore (welches mit Stadtteilbibliothek, Kindergarten, verschiedenen städtischen Verwaltungsstellen, Schwimmbad, Theater, Musikschule, Restaurant, Bank und Zweigstelle des Rathauses zu den umfangreichsten Zentren zählt) fungiert inzwischen aufgrund der kooperativen Tätigkeit seiner umfassenden sozialen Dienste als Schaltstelle für den gesamten Stadtbereich Baltimore. So geschieht es immer häufiger, daß Individuen oder Gruppen aus anderen Stadtteilen sich mit der einen oder anderen Stelle in Dunbar in Verbindung setzen, um zentrale oder örtliche Verwaltungsstellen im eigenen Stadtbereich auf ihre Probleme aufmerksam zu machen und zum Eingreifen zu bewegen. Dadurch hat sich die ursprüngliche Zielsetzung in Dunbar, Gemeinschaftszentrum für einen Einzugsbereich zu sein, wesentlich ausgeweitet, was wiederum zu Konflikten mit „geplanten" zentralen Schaltstellen führt.

Die inzwischen gesammelten Erfahrungen und durchgeführten Studien lassen erkennen, daß die zuvor genannten Ziele nur teilweise erreicht werden konnten und die Schulen unter bis dahin unbekannten Problemen der neuen Größenordnung litten. Organisatorische Probleme, Vandalismus und insbesondere die Inflexibilität in der Anpassung an sinkende Schülerzahlen, ein Problem, welches seit etwa 1973 in den USA, heute aber auch in Europa spürbar ist, haben zu einem Umdenken in Richtung auf dezentralisiertere und kleinere Systeme geführt.

5. Der Trend zur Dezentralisation

Anfang der 70er Jahre plante man bereits durchweg in wesentlich gemäßigteren Größenordnungen. So hat dasselbe Büro, welches 1960 die Greater Highschools in Pittsburgh mit 5000–6000 Schülern geplant hat, 1966 das Pontiac Human Resources Center mit 1800 Schülern baute, 1972 eine Planung für Ann Arbor, Michigan, und The Bronx in New York angestrebt, in der die Schule mit etwa 100–200 Schülern Teil eines dezentralisierten Netzes von Bildungs- und Sozialeinrichtungen wird. Ähnliches gilt für England, wo das Abraham Moss Centre mit über 2000 Studenten heute als nicht wiederholbar gilt und dezentralisierte Lösungen wie die Planung von Crewe mit einem hohen Anteil ungenutzter Bauten wichtige Wegweiser sind.

Obwohl erst wenige dezentralisierte Projekte verwirklicht werden konnten, findet man folgende Gründe für den Trend zum „*think small*":

1. Eine kleinere Schuleinheit ermöglicht eine bessere Anpassung an die spezifischen Bedürfnisse der Nutzer.

2. Neben der leichteren Erreichbarkeit für alle Altersgruppen bietet sie eher eine Möglichkeit zum Abbau institutioneller und schichtenspezifischer Barrieren – beides pädagogische und soziale Gründe.

3. Da kostspielige technologische Anlagen im Rahmen schwindender finanzieller Ressourcen sowieso nur noch durch eine zentrale Ausleihe eingesetzt werden können, kann ihr Einsatz auch dezentralisiert in einer bequemeren Entfernung für den Nutzer geschehen. (Der Einsatz solcher Mittel war ohnehin weniger stark, als man ursprünglich angenommen hatte.)

4. Kleinere Einheiten sind sparsamer im Hinblick auf Grundstücksflächen in Innenstädten und natürliche Belichtung und Belüftung.

5. Aber auch vom Organisatorischen her scheinen sich kleinere Einheiten besser zu bewähren. Die seit einigen Jahren geforderte und nun gesetzlich bestimmte Einbeziehung Behinderter in die ihren Defekten entsprechende „normalste" Schule (USA, Dänemark, Schweden u. a.) sind weitere Gründe.

6. Die neue Schule kann als Verjüngungsfaktor in der Stadtsanierung und -erneuerung dezentralisiert wirksamer eingeplant werden als ein zentraler und großer Fremdkörper im Stadtgefüge, der schon durch seine Ausmaße psychologische Barrieren erzeugt.

7. Partizipatorische Prozesse bei der Planung ermöglichen bei kleineren Einheiten eine relativ breitere Beteiligung von Betroffenen, die sich später für die Nutzung multifunktionaler Einrichtungen als kritisch erweist.

8. Das Absinken der Schülerzahlen und weniger umfangreiche finanzielle Ressourcen lassen in immer größerem Maße eine Renovierung und Umnutzung bestehender Schulen geraten erscheinen.

Im Gegensatz zu Deutschland und den meisten europäischen Ländern geht der Trend heute in den angelsächsischen Ländern, in England, Australien und in den Vereinigten Staaten, vor allem aber in den Entwicklungsländern dahin, außerschulische Ressourcen in verstärktem Maße formal in das Bildungsangebot miteinzubeziehen.[5]

6. Fünf Modelle zur Dimensionierung

Bezieht man diese Richtung der „Auslagerung" von erzieherischen Aktivitäten in die Koordinations-Diskussion mit ein, so lassen sich in bezug auf die Dimensionierung fünf verschiedene Grundmodelle skizzieren. Sie unterscheiden sich im Schema augenfällig durch die Größe. Diese steht jedoch, wie die Pfeile anzeigen, in engem Zusammenhang mit der Richtung, in welcher koordiniert wird. Die angegebenen Größen sind symbolisch zu verstehen im Hinblick auf einen Idealtyp gleicher Größe und Voraussetzungen für alle 5 Ausgangssituationen, der natürlich in Wirklichkeit nicht existiert.[6] Die Absicht ist, zu verdeutlichen, unter welchen Gegebenheiten Koordination zu größeren Einheiten geführt hat (Modell 1 und 2), daß aber auch kleinste und mittlere Lösungen denkbar sind, wenn die Möglichkeit der Nutzung außerschulischer Ressourcen miteinbezogen wird (Modell 3 und 4) und wenn man die Chance, welche sich durch frei werdende Schulräume bietet, wahrnimmt (Modell 5).

5 Modelle zur Koordination von Infrastruktureinrichtungen

Ausgangssituation Lösungsschema

Neue Siedlung — Modell 1

Bestehende Siedlung mit Schulraumdefizit — Modell 2

Modell 3

Modell 4

Legende:
- - - Raumdefizit
------ Raumüberangebot
/////// Genutztes Angebot
—— Raumbestand
▨▨▨ Koordinierte Lösung

Bestehende Siedlung mit Schulraumüberangebot — Modell 5

Modell 1 Koordination von Bildungs- und anderen Infrastruktureinrichtungen in neuen Siedlungen.

Ausgangssituation Lösungsschema

Neue Siedlung

Modell 1

Neue Siedlungen im städtischen oder ländlichen Raum scheinen für die Koordination von Infrastruktureinrichtungen die „ideale" Ausgangsbasis zu bieten. Normalerweise stehen hier weder soziale, noch administrative und bauliche Strukturen dem vollen Ausschöpfen aller Möglichkeiten der Koordination im Wege. So zeigt dieses Schema die Ausgangssituation = Defizit aller Infrastruktureinrichtungen und die schematische Lösung = volle Integration, zur Bildung eines neuen Zentrums. Dies ist in der Tat die am weitesten verbreitete Lösung (Frankreich, Großbritannien, Schweden, Australien, Deutschland, Tanzania und USA). Man sollte jedoch auch hier nicht vergessen, daß
a. in den meisten Fällen das neue Siedlungsgebiet bereits eine, wenn auch zahlenmäßig geringe, Bevölkerung hat, die von der neuen Planung stark betroffen wird,
b. die kulturellen und sozialen Normen der zukünftigen Bevölkerung mit in die Planung einbezogen werden müssen und Vorgriffe auf eventuelle Zusammenschlüsse architektonisch schneller möglich sind als eine Umsetzung in Verhaltensnormen und administrative Kooperationsformen. Eine enge Zusammenarbeit aller beteiligten Gruppen während der Planung ist deshalb hier ebenso wie in bestehenden Siedlungen notwendig. Wo dies nicht möglich ist, wäre zu überlegen, ob nicht planerisch und architektonisch dezentralisierte stark zentralisierten Lösungen vorzuziehen sind. Denn gerade in neuen Siedlungsgebieten sind geeignete Voraussetzungen für eine ständige Anpassung an neue Gegebenheiten besonders wichtig.

Die Darstellung zeigt eine einheitliche Ausgangssituation für die drei folgenden Modelle: eine bestehende Siedlung mit 1. einem Bestand an Ressourcen, 2. einem Defizit an Infrastruktureinrichtungen (darunter die Schule), 3. einem Potential an ungenutzten Ressourcen (z. B. Museen, Theater, Werkstätten, Industriebetriebe usw.). In diesem Modell dient die Planung der Schul- oder Bildungseinrichtungen als Auslöser für die Identifikation und Deckung des räumlichen Fehlbestandes von anderen Infrastruktureinrichtungen. Dadurch erweitert und vergrößert sich gewöhnlich das Bauvolumen, auch wenn die Möglichkeiten der Mehrfach- und Mehrzwecknutzung benachbarter Einrichtungen voll ausgeschöpft werden. Diese Lösung bietet wie die in Modell 1 gezeigte ideale Voraussetzungen für eine weitere enge Zusammenarbeit aller Institutionen auch in der Nutzungsphase.

Das Schema typisiert viele Planungen der 60er Jahre, in denen neue Antworten auf die anstehenden komplexen Probleme

gesucht wurden. Neue Planungsprozesse unter Beteiligung der Nutzer sowie der Experten und der Verwaltungshierarchie, interdisziplinäre Arbeitsgruppen und aus verschiedenen Verwaltungsbereichen zusammengesetzte Komitees mit neuen Machtbefugnissen ersetzten das vorgegebene monofunktionale Programm. Gesetze wurden geändert und neue Finanzierungsmöglichkeiten gesucht, um Zusammenschlüsse zu realisieren, die es zuvor nicht gegeben hatte. Obgleich einige dieser Zentren einen großen Einfluß auf die weitere Entwicklung ihres Stadtteils hatten, bestehen jedoch heute nirgends Pläne, ähnliche Projekte stadtweit oder regional zu realisieren. Daraus ergibt sich eine Forderung, die bestehenden Komplexe als soziale Experimente mit großzügigeren Ausnahmegenehmigungen und Aufgaben für die weitere Erforschung des Nutzens und der Möglichkeiten koordinierter Infrastruktureinrichtungen auszustatten.

Modell 2 Koordination zur Deckung des Defizits an Infrastruktureinrichtungen in bestehenden Siedlungen.

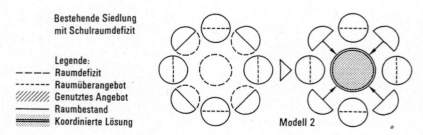

Bestehende Siedlung mit Schulraumdefizit

Legende:
– – – – Raumdefizit
– – – – – – Raumüberangebot
///////// Genutztes Angebot
═══════ Raumbestand
━━━━━━ Koordinierte Lösung

Modell 2

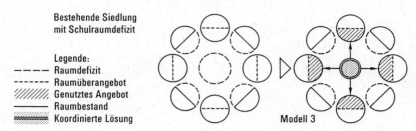

Modell 3 Deckung des Defizits an Bildungseinrichtungen durch Koordination mit
bestehenden ungenutzten Ressourcen.

Bestehende Siedlung
mit Schulraumdefizit

Legende:
---- Raumdefizit
----- Raumüberangebot
////// Genutztes Angebot
—— Raumbestand
▓▓▓ Koordinierte Lösung

Modell 3

Im Gegensatz zu den beiden ersten Modellen, in denen ein Defizit an Raum abgedeckt wird, hängt die Realisierung dieses Modells vom Bestehen eines Überangebots an Ressourcen ab. Hier dient das ungenutzte Angebot an Lernmöglichkeiten in einem bestehenden Stadtteil (z. B. Museen, Theater, Post, Geschäfte, Restaurants, Werkstätten, Industriebetriebe usw.) dazu, einen beträchtlichen Teil des räumlichen Defizits der Schule aufzunehmen. Damit kann die Schule als bauliche Einheit bis auf einen Kern an administrativen und zentralen Funktionen zusammenschrumpfen.[7] Dabei ist natürlich die Einführung eines „Creditsystems" und die Aufgabe streng kontrollierbarer und vergleichbarer Normen notwendig. Erreicht wird dabei auf der anderen Seite eine „größere Wirklichkeitsnähe" und eine enorme Vergrößerung des Angebotes, ohne dabei eine Kostenexplosion zu verursachen.

Dies ist das offensichtlich am wenigsten kostenaufwendige Modell, welches in Entwicklungsländern und in den Vereinigten Staaten auch mit dem Konzept des „learn while you earn" verbunden ist und in den ärmeren Regionen der Welt die einzige Alternative darstellt, um dem wachsenden Bedarf an Bildungsmöglichkeiten nachzukommen.

Bei allem Reiz, den die Öffnung und Erweiterung des Bildungsangebots innerhalb dieser Koordinationsstrategie hat, muß die Belastungsgrenze dieses Modells innerhalb der gegebenen lokalen Ressourcen gesehen werden. Deshalb ist es vielfach nicht als Regelfall, sondern nur als Ausnahme- oder Teilmodell anzuwenden. Als solches kann es aber großen Wert besitzen. Eine weitere Begrenzung ist die Altersstufe, für die eine solche Lösung in Frage kommt, sowie auch die Abhängigkeit von geeigneten Transportmöglichkeiten. Sektorale Entscheidungsstrukturen, Schulaufsichts- und Versicherungsbedingungen sind jedoch in den meisten Ländern die schwierigsten Hürden für einen sinnvollen Einbezug dieser Idee in die Bildungsplanung.

Dieses Modell bezieht die beiden vorangegangenen Lösungen ein. Das heißt, die Auslagerung von Bildungsvorgängen (Nutzung vorhandener Ressourcen) und die räumliche Integration des Infrastrukturdefizits können ausbalanciert werden, und die Schule behält etwa ihre „normale" Größe.

Obwohl es eigentlich selbstverständlich sein sollte, daß Schulen, die anderen Institutionen ihre Türen öffnen, auch die außerhalb ihres Bereiches vorhandenen Ressourcen nutzen, ist ein ausgewogenes Konzept dieser Art selten zu finden, obwohl es die Nachteile der ersten drei Lösungen zu vermeiden und ihre Vorteile zu vereinen scheint:
– Es ist weder zu groß, um organisatorische oder psychologische Barrieren zu errichten, noch überstrapaziert es die vorhandenen Ressourcen, da die Schule einen Teil ihres Raumes behält.
– Es stellt die Verbindungen zu anderen Einrichtungen her und vervielfacht die Wahlmöglichkeit und das Angebot.
– Es ist besonders wichtig im Hinblick auf den immer kleiner werdenden Spielraum, neue soziale und pädagogische Bedürfnisse durch spezielle Programme zu finanzieren.

Modell 4 Die zweiseitige Koordination von Infrastruktureinrichtungen bei einem
Schulraumdefizit.

Bestehende Siedlung
mit Schulraumdefizit

Legende:
---- Raumdefizit
----- Raumüberangebot
////// Genutztes Angebot
—— Raumbestand
▓▓▓ Koordinierte Lösung

Modell 4

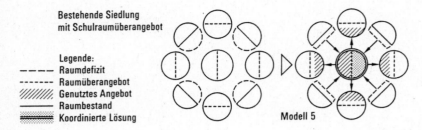

Modell 5 Die zweiseitige Koordination von Infrastruktureinrichtungen bei einem Schulraumüberangebot.

Bestehende Siedlung
mit Schulraumüberangebot

Legende:
– – – – Raumdefizit
– – – – Raumüberangebot
/////// Genutztes Angebot
———— Raumbestand
≡≡≡≡≡ Koordinierte Lösung

Modell 5

Das Näherrücken der geburtenschwachen Jahrgänge in allen Bundesländern läßt eine dritte Ausgangssituation entstehen, die zum erstenmal in kleinerem Ausmaß mit der Abschaffung von Zwergschulen auftrat. Obwohl sich für die ersten frei werdenden Räume noch schulische Verwendungszwecke finden lassen werden, wird auf lange Sicht die Weiterverwendung und Umnutzung solcher Räume auch neue Nutzer mit einschließen müssen. Wie die Entwicklung in den Vereinigten Staaten bereits gezeigt hat, können dabei nicht nur öffentliche Institutionen, sondern auch halböffentliche und private Partner akzeptabel werden. Senioren- und Jugendclubs, Musikschulen, Kindergärten, Werkstätten, Ateliers, Gesundheitszentren, Büchereien, Verwaltungseinrichtungen, Beratungsstellen, sogar Museen, Theater und kirchliche Einrichtungen lassen sich ohne allzu großen Aufwand integrieren und können einen großen Teil der laufenden Unterhaltungskosten decken. Inwieweit sich Einrichtungen und personelle Ressourcen dann gemeinsam nutzen lassen, ist eine Frage, die von Fall zu Fall gelöst werden muß und die, wie viele der vorgenannten Probleme, neben der individuellen Kooperationsbereitschaft der Beteiligten von der Einstellung und Unterstützung aller administrativen Ebenen bestimmt wird.

7. Schlußbemerkung

Die neuesten Entwicklungen in den Vereinigten Staaten und England gehen weitgehend in Richtung der letzten beiden Modelle. Bei uns bedarf es dazu noch der Änderung von administrativen und rechtlichen Bestimmungen, die aber möglicherweise angesichts des kleineren finanziellen Spielraums kommen werden. Seit dem Bau der letzten neuen Schulzentren scheint bei uns die Koordinationsdiskussion zum Stillstand gekommen zu sein. Wir werden aber „der Not gehorchend, nicht den eigenen Traditionen" erfinderischer werden und pädagogische und soziale Veränderungen mit einem Minimum an finanziellem Aufwand bewerkstelligen müssen, wenn sie überhaupt stattfinden sollen.

Die Schwierigkeit, koordinierte Einrichtungen zu verwirklichen, liegt auch darin, daß sich aufgrund der unterschiedlichen örtlichen Voraussetzungen keine festgeschriebenen Lösungen entwickeln lassen. Es scheint jedoch angesichts der Einsparungen und Verbesserungen, die sich durch die Zusammenschlüsse verschiedener Sektoren, öffentlicher und privater Träger bieten, erlaubt festzustellen, wie es bei dem OECD Symposium 1976 in Skokloster geschah, „daß es keinem Politiker oder Entscheidungsträger in Zukunft mehr gestattet sein sollte, die Möglichkeiten und Vorteile der Koordination zu ignorieren".

1 Speziell bezogen auf die Problematik der Dimensionierung faßt dieser Beitrag die Erfahrungen der Autorin aus den folgenden drei Arbeiten zur Nutzungsverflechtung von Schulen und anderen Einrichtungen zusammen:

UNESCO, Educational Facilities, *Section Educational Facilities and the Community,* (Ein Vergleich der Erfahrungen mit der Koordination von Schulen und anderen Infrastruktureinrichtungen in 38 Ländern), Veröffentlichung voraussichtlich Sommer 1978.

OECD, Programme on Educational Building, *Co-ordination of Educational and Community Facilities. Some Examples of Coordination from the U.S.,* (Bericht für das Symposium zum gleichen Thema in Skokloster, Schweden 1976) Veröffentlichung, Herbst 1977.

Margrit Kennedy/Schulbauinstitut der Länder (Hg.), *Die Schule als Gemeinschaftszentrum. Beispiele und Partizipationsmodelle aus den USA,* (Studien 31), Forum-Verlag GmbH, Berlin 1976.

2 Das Thema Koordination von Schulen und anderen städtischen Einrichtungen existiert in der internationalen Literatur seit langem. Entsprechende Publikationen gibt es in Rußland nach der Revolution und in den 30er Jahren in England und den Vereinigten Staaten. Es wurde jedoch besonders in den 60er Jahren wieder populär und vor allem von internationalen Organisationen wie der UNESCO, OECD, UIA (Union Internationale des Architectes) und vor kurzem (1977) auch vom Europarat aufgegriffen. In den Vereinigten Staaten gibt es zahlreiche Einzelveröffentlichungen zu dem Thema von den Educational Facilities Laboratories, während sich in England die Development Group of Architecture and Building Branch des Department of Education and Science des Themas angenommen hat.

3 Auffällig ist, daß trotz dieser politischen Dimension Architekten und Planer in den skandinavischen Ländern, Deutschland und Frankreich einen großen Anteil am Zustandekommen koordinierter Einrichtungen haben. Dies liegt einesteils an ihrer Stellung als Experten zwischen verschiedenen Trägergruppen, welche es ihnen ermöglicht, die Vorteile der räumlichen Koordination und Überlappung von Funktionen zu erkennen, andererseits aber auch an einer neuen Phase der Architektur und Planung, welche in den 60er Jahren komplexeren Lösungen zuträglich war.

4 So gelangte man durch eine bauliche Integration nicht ohne weiteres zur besseren Koordination von Bildungs- und Sozialprogrammen. Obwohl verschiedene Einrichtungen unter einem Dach ein gewisses Maß an Abstimmung in der Nutzung erfordern, führt dies nicht unbedingt zu einer inhaltlichen Abstimmung oder zu einer einheitlich organisierten Managementstruktur. Auch wenn verschiedene sozioökonomische Klassen dieselben Schul- und Erholungseinrichtungen besuchen, resultieren daraus nicht automatisch Integration oder auch nur bessere Kontakte.

5 Das bekannteste Beispiel dieser Art ist das „Parkway System" in Philadelphia, welches sich als Alternativprogramm für Schwierige und Hochbegabte oder als „School without Walls" heute in fast allen amerikanischen Großstädten findet.

6 Deshalb kann ein integriertes Zentrum in einem bestehenden Stadtteil in der Realität größer sein als in neuen Siedlungen, während es im Schema umgekehrt ist.

7 Beispiele sind die „Schule ohne Wände" in Washington D. C, das Parkway System, Philadelphia, die Escuela de Producción, Panama.

Literatur

John Beynon, „Accommodating the Educational Revolution", *Prospects* 1 (1972), S. 60–64

Larry E. Decker, *People Helping People. An Overview of Community Education*, Pendell Publishing, Midland 1975

Department of Health, Education and Welfare und Office of Education (Hg.), *Community Education Program Criteria Governing Grant Awards Federal Register*, o. O., 12. Dezember 1975

Department of Education and Science, *Abraham Moss Center* (*Building Bulletin* 49), Her Majesty's Stationary Office, London 1973

Deutscher Städtetag (Hg.), *Schulen und kulturelle Einrichtungen in der Stadt Köln*, Empfehlung vom 22. November 1974

Environmental Design Group, Inc., *Working Paper Nr. 5: The Imperative of Planning Together, Educational Planning in New Communities*, Educational Facilities Laboratories, New York 1974

Leonard B. Finkelstein und Lisa W. Strick, „Learning in the City", *Prospects* 1 (1972), S. 72–77

Harold Houghton und Peter Tregear, *Community Schools in Developing Countries*, UNESCO Institute for Education, International Studies in Education, Hamburg 1969

Margrit Kennedy/Schulbauinstitut der Länder (Hg.), *Die Schule als Gemeinschaftszentrum. Beispiele und Partizipationsmodelle aus den USA* (*Studien* 31), Forum-Verlag GmbH, Berlin 1976

Margrit Kennedy, „Integrierte Bildungseinrichtungen, Bericht über zwei internationale Tagungen", *Bauwelt* 43 (1976)

Margrit Kennedy und David Lewis, „Ein Planspielmodell zur Beteiligung der Nutzer an der Planung eines Gemeinschaftszentrums", *Bauwelt* 41 (1975)

Margrit Kennedy und David Lewis, „Die Schule als Gemeinschafts- und Bildungszentrum. Das Human Ressources Center in Pontiac, Michigan", *Bauwelt* 15 (1974)

Kenneth King, „The Community School: Rich World, Poor World.", in: Kenneth King (Hg.), *Education and Community in Africa* (Proceedings of a Seminar held in the Centre of African Studies University of Edinburgh 18th, 19th and 20th June 1976), University of Edinburgh, Edinburgh 1976, S. 1–32

David Lewis, „A Community determines what its Center is", in: Declan Kennedy und Margrit Kennedy (Hg.), *Architects Year Book XIV*, Paul Elek Publications, London 1974

Ulrich-Johannes Kledzik (Hg.), *Gesamtschule auf dem Weg zur Regelschule* (Reihe B, Nos. 71/73), Schroedel Verlag, Hannover 1974

Kommunale Gemeinschaftsstelle für Verwaltungsvereinfachungen, *Mehrfach- und Mehrzwecknutzung von Gemeinbedarfseinrichtungen* (Bericht Nr. 15), Köln, 19. August 1974

Jack D. Minzey und Clyde Le Tarte, *Community Education: From Program to Process Midland*, Pendell Publishing Company, Michigan 1972

Karl Morneweg (Hg.), *Die neuen Bildungszentren* (Reihe Kasseler Gespräche), Melzer Verlag, Darmstadt 1973

Office of Community Education Research, *Community Education Dissertations, 1969–1975*, University of Michigan, School of Education Research, Michigan 1975

Schulbauinstitut der Länder (Hg.), *Planungssystem Bildungszentren Berlin (West)*, (SBL Schulbau-Informationen 14), Berlin [West] 1972

Maurice F. Seay und Mitarbeitende, *Community Education, a Developing Concept*, Pendell Publishing, Midland 1974

Stadt Essen (Hg.), *Schulausschußdrucksache Nr. 358*, Essen 1974

Jos Weber und Jürgen Riekmann, *Die Superschule: von der Gesamtschule zum Bildungszentrum für alle!*, Droste Verlag, Düsseldorf 1973

Westfälisches Kooperationsmodell (WKM) (Hg.), *Der Mensch ist nicht – er wird! Plädoyers für weithin Unbekanntes, Unbequemes im Bereich Erziehung – Bildung –Sozialisation*, Vlotho o. J.

Quelle: Margrit Kennedy, „Multifunktionale Nutzung von Schulen in Abstimmung mit der Infrastruktur", in: Peter A. Döring (Hg.), *Große Schulen – oder kleine Schulen? Zur Dimensionierung von Bildungseinrichtungen* (*Erziehung in Wissenschaft und Praxis* 27), Piper, München und Zürich 1977, S. 227–243

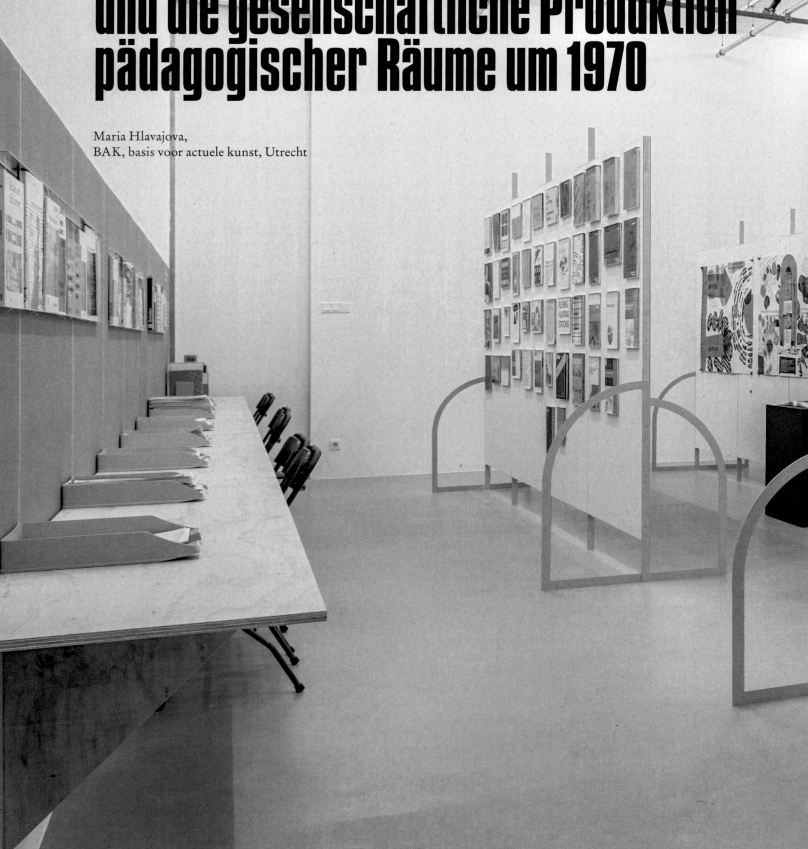

Learning Laboratories
Architektur, Lerntechnologien und die gesellschaftliche Produktion pädagogischer Räume um 1970

Maria Hlavajova,
BAK, basis voor actuele kunst, Utrecht

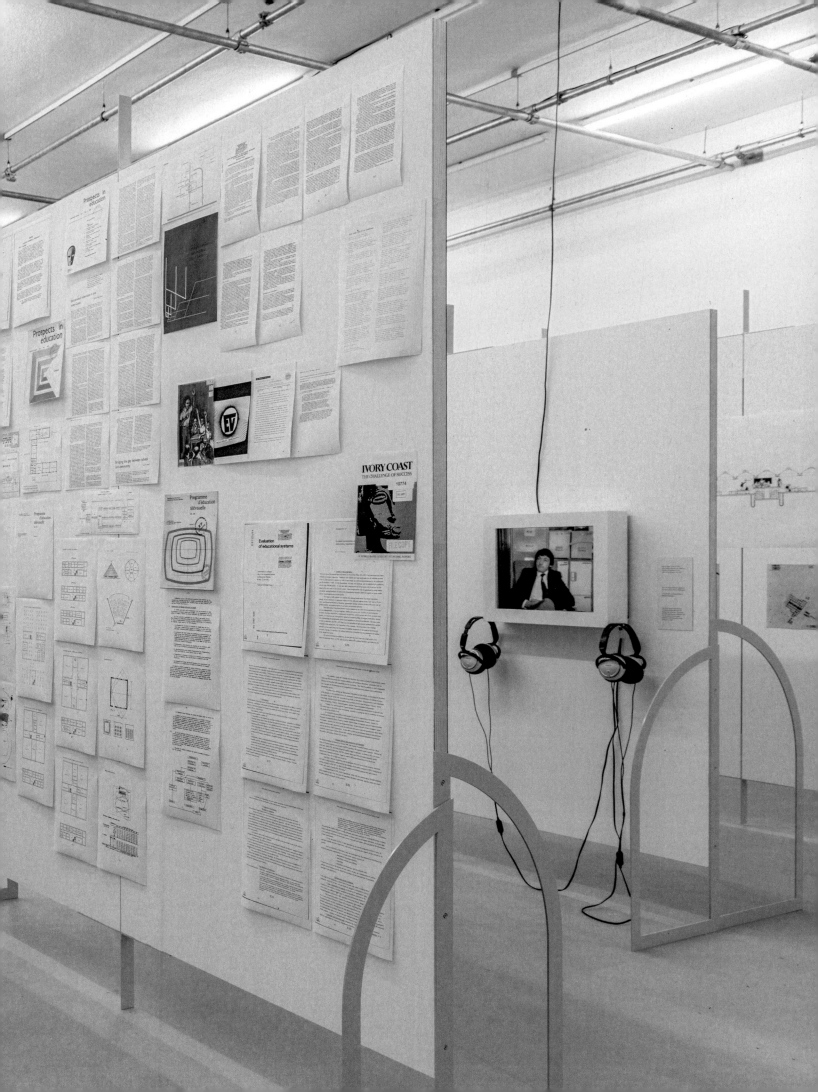

Künstlerische Praxis als Open-Source-Format einer *Forschung* zu verstehen, die von den Erfordernissen der heutigen Welt angetrieben ist; und die Kunstinstitution als einen Ort *öffentlicher Pädagogik* zu begreifen, der diese Forschung erst verhandelbar macht, indem er das Denken durch kollektives Handeln unterbricht – das sind Elemente eines ungeschriebenen Mottos, auf dem die BAK, basis voor actuele kunst gründet. Bei BAK sind es Prozesse des Untersuchens und des Lernens, die Kunst mit Wissen und sozialem Handeln zusammenführen. So werden Wege einer alternativen kollektiven Entwicklung beschritten. Auf ihnen lässt sich erforschen, wie ein *Auf-andere-Weise-Zusammensein* aussehen könnte. Die miteinander verknüpften Begriffe von Forschung und Pädagogik, die damit in den Blick geraten, unterscheiden sich von den gegenwärtigen Paradigmen akademischer oder künstlerischer Exzellenz. Sie wenden sich dagegen, Bildung als objektive Aneignung festgelegter Wissensbestände zu verstehen. Vielmehr sind sie auf das ausgerichtet, was ich antizipierendes, *vorwegnehmendes Lernen* nenne: vielstimmige, vielschichtige und vielseitige Begegnungen von Menschen, Objekten, Ideen und Beziehungen mit dem Ziel, alternative Weltvorstellungen zu entwickeln und diese gemeinsam zu verwirklichen. Ein derartiges vorwegnehmendes Lernen befasst sich mit Öffentlichkeit und neuen Formen der Intervention in die unwissbare Zukunft eines „Noch-nicht"; es dient sozialer und ökologischer Gerechtigkeit, in epistemologischer wie in ontologischer Hinsicht, und ist einer Praxis von Ethik und Für-Sorge verpflichtet.[1] Solche Akte des Zusammenkommens weisen weit über eine bloße Kritik an politischen, gesellschaftlichen, wirtschaftlichen und kulturellen Bedingungen hinaus. Vielmehr nehmen diese Versammlungen die Form von Vorschlägen, von Thesen an; hier wird nicht nur darüber nachgedacht, „wie die Dinge sind", vielmehr geht es darum, sich vorzustellen, wie sie anders sein könnten, und daran anschließend – live – dem Vorgestellten Raum zu verschaffen, als handelte es sich um eine reale Möglichkeit.

In diesem Kontext bildet das an der BAK veranstaltete Projekt *Learning Laboratories: Architecture, Instructional Technology, and the Social Production of Pedagogical Space Around 1970* (3. Dezember 2016 – 5. Februar 2017) ein Kapitel innerhalb des von Tom Holert entwickelten Projekts *Bildungsschock. Lernen, Politik und Architektur in den 1960er und 70er Jahren.* Im Rahmen einer Forschungsausstellung, in die das Symposium *The Real Estate of Education* eingebettet war, untersuchte *Learning Laboratories* eine Reihe von Fallstudien progressiver Bildungsexperimente aus verschiedenen geopolitischen Kontexten, die etwa fünf Jahrzehnte zurückreichen. Die Ausstellung konzentrierte sich auf die Periode „um 1970", eine Zeit mitten im Konkurrenzkampf des Kalten Kriegs, der sich auf einem von Kunst und Kreativität, Forschung, Wissenschaft und Wissensproduktion geprägtem, ideologischem Terrain abspielte. Das Projekt fokussierte damit auf einen Zeitraum, der von den aneinander gekoppelten „Schocks" der 1960er Jahre bis kurz vor die neoliberale Aneignung von Lernexperimenten in den 1980er Jahren reichte. In dieser Zeit, so Holert, wurden die Schulen im wahrsten Sinne des Wortes zu Laboratorien: als die „physische und gesellschaftliche Umgebung für das Experimentieren mit Lernen, Lehre und Forschung. [...] ‚Schule mit offenem Grundriss' und ‚Gesamtschule' waren die zentralen Schlagworte eines egalitären und postautoritären Raum- und Bildungsdenkens".[2] Bei diesen Reformen und Experimenten handelte es sich nicht nur um Vorschläge zur Neubestimmung von Bildung; es waren auch Aufrufe zu einer „allgemeinen ‚Pädagogisierung'[3] der Gesellschaft" und zur „gesellschaftlichen Integration von Bildung",

und damit zur Entwicklung neuer pädagogischer Modelle und Unterrichtstechniken, die die Gesellschaft als ganze umgestalten könnten.[4] Vorbereitet wurde hier der Übergang von einem fordistischen zu einem postfordistischen Regime, im Zuge dessen das Lernen allen Aspekten der Steuerung und Planung dienstbar gemacht wurde, da auch flexible Arbeit, Konsumverhalten und Lebensstile im Einklang mit dem Wandel technologischer und wirtschaftlicher Beziehungen umstrukturiert wurden; die Auswirkungen dieser Restrukturierungen sind bis in unsere Gegenwart spürbar.

Doch die „Labore des Lernens", die in diesem Ausstellungs- und Forschungsprojekt rekonstruiert wurden, prägten mit ihren programmatischen, technologischen und räumlichen Konzepten von Pädagogik nicht nur das Lernen und die Bildung in ihrer Zeit, sondern auch Vorstellungen von der Zukunft des Lernens und der Welt, in der diese sich materialisieren sollten. Spricht man heute von der damaligen Zukunft, muss man sich allerdings fragen – auch auf die Gefahr, die Vergangenheit dieser Zukunft zu idealisieren –, wo der Geist des Experimentierens und der kollektiven Gestaltung der Welt geblieben ist. Denn unsere Wirklichkeit ist eher die eines enervierenden Karussells einer ergebnis-, waren-, kunden- und profitorientierten Bildungsagenda, die erfolgreich das, was einst „Labore des Lernens" waren, in eine durchökonomisierte Bildungsindustrie umgestaltet hat: eine Industrie, die mehr oder minder jene Welt dramatischer sozialer, wirtschaftlicher und ökologischer Ungleichheit widerspiegelt, deren Teil sie ist.

Zum Zeitpunkt der Niederschrift dieses Textes ist es – nach wochenlangem „intelligentem Lockdown" aufgrund der globalen Covid-19-Katastrophe – unsere Aufgabe, eine allmähliche, abgesicherte „Rückkehr" zu einer „Anderthalb-Meter-Gesellschaft" in einem zu erwartenden Zeitalter der

Pandemien zu erproben.[5] Es fällt schwer, diese physische Zwangsisolation nicht als gigantische Bildungswerkstatt für eine dystopische Zukunft anzusehen. Vieles an dieser Zukunft mag noch unklar sein, die räumlichen und bildungstechnologischen Parameter stehen aber offenbar schon fest: soziale Distanzierung, unterstützt durch einen *Screen New Deal*.[6] Die entscheidende Frage des Zusammenseins – die Frage nach Intimität, Affinität, Nähe, Kameraderie, Fürsorge und damit auch die nach dem kollektiven Projekt der Politik – stellt sich mehr denn je. Es ist dringend geboten, sich Formen des Lernens vorzustellen, die es noch nicht gibt: eine Welt, die es trotz der vor uns liegenden beispiellosen Herausforderungen ermöglicht, richtig und gerecht zu leben.

Aus dem Englischen von Clemens Krümmel

1 Dieser Begriff einer antizipierenden öffentlichen Pädagogik für das „Noch-nicht" wurde von der Künstlerin Jeanne van Heeswijk in Zusammenarbeit mit BAK im Rahmen des Projekts *Trainings for the Not-Yet* entwickelt, „eine Ausstellung als Serie von Übungen für ein zukünftiges, anderes Zusammensein", die sie und BAK mit einer großen Zahl an Mitwirkenden erarbeitet haben (14. September 2019 – 12. Januar 2020).

2 Tom Holert, „Learning Laboratories: Architecture, Instructional Technology, and the Social Production of Pedagogical Space Around 1970", in: *Ausstellungsführer BAK*, Utrecht 2016, S. 18 f.

3 Janpeter Kob, zitiert in ebd., S. 20.

4 Ebd.

5 Die Begriffe „intelligenter Lockdown" und „Anderthalb-Meter-Gesellschaft" wurden im März 2020 von der niederländischen Regierung in Zusammenhang mit der neuartigen Coronavirus-Pandemie eingeführt.

6 Naomi Klein, „How big tech plans to profit from the pandemic", *The Guardian* (13. Mai 2020); online: https://www.theguardian.com/news/2020/may/13/naomi-klein-how-big-tech-plans-to-profit-from-coronavirus-pandemic

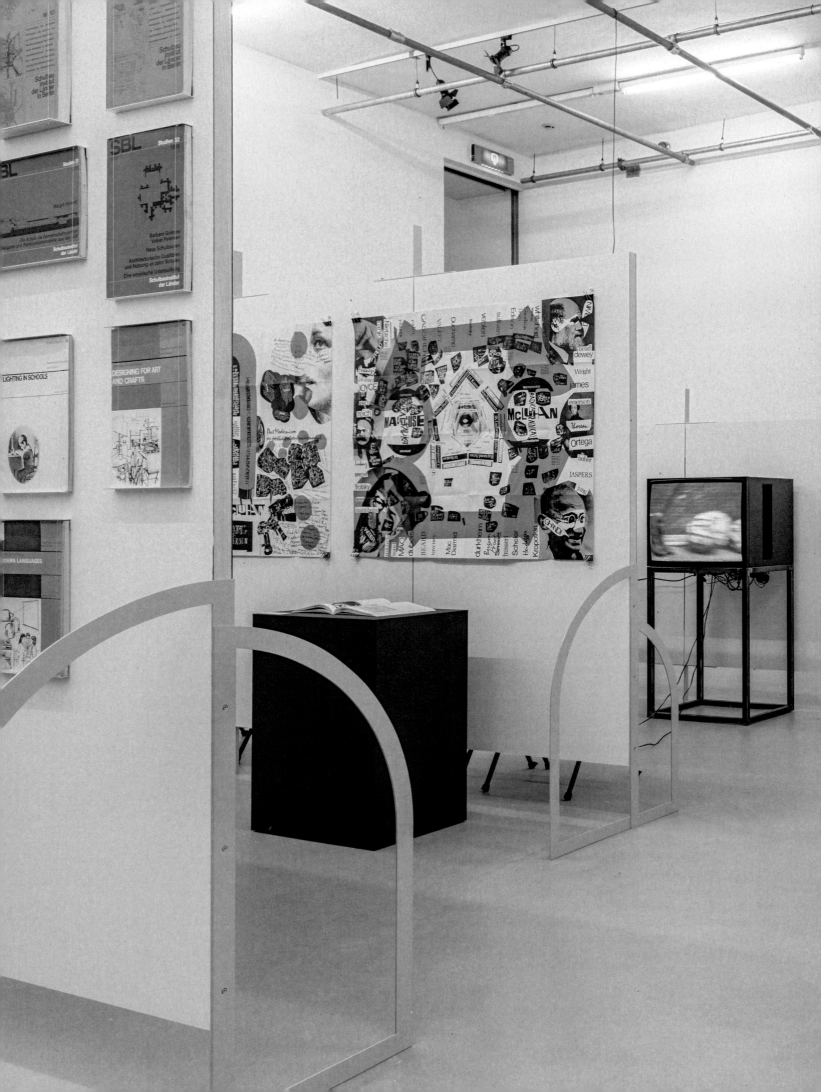

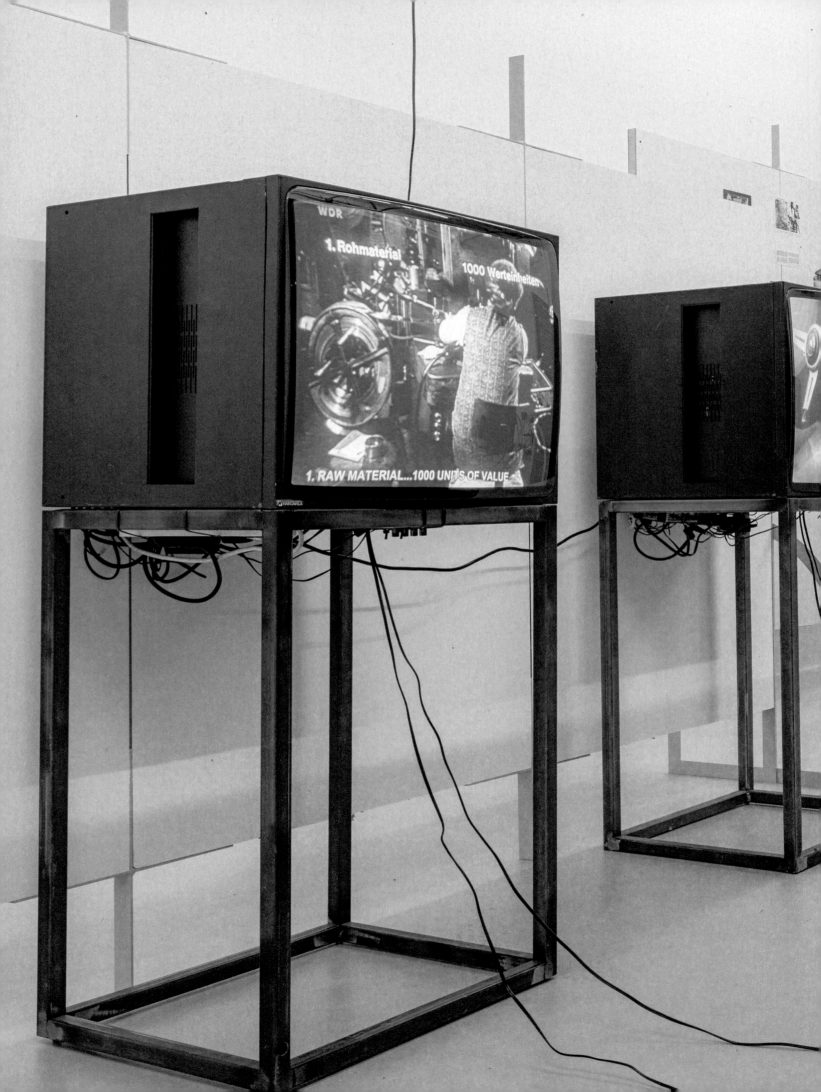

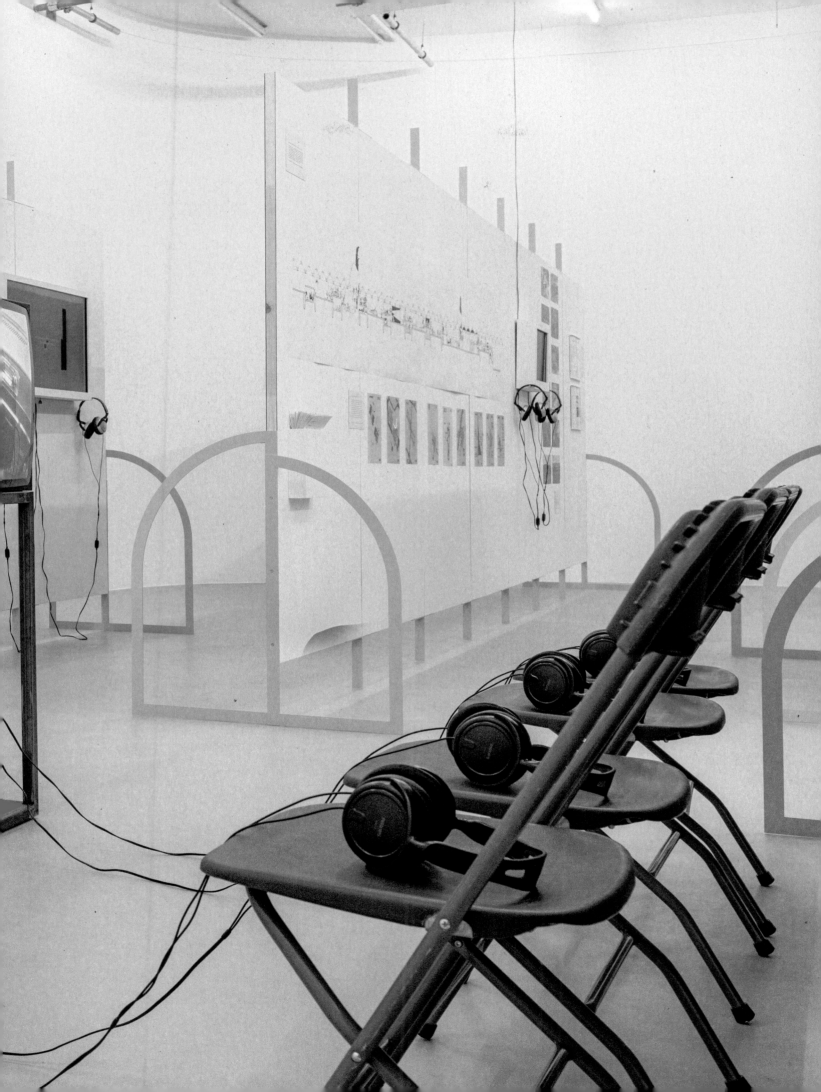

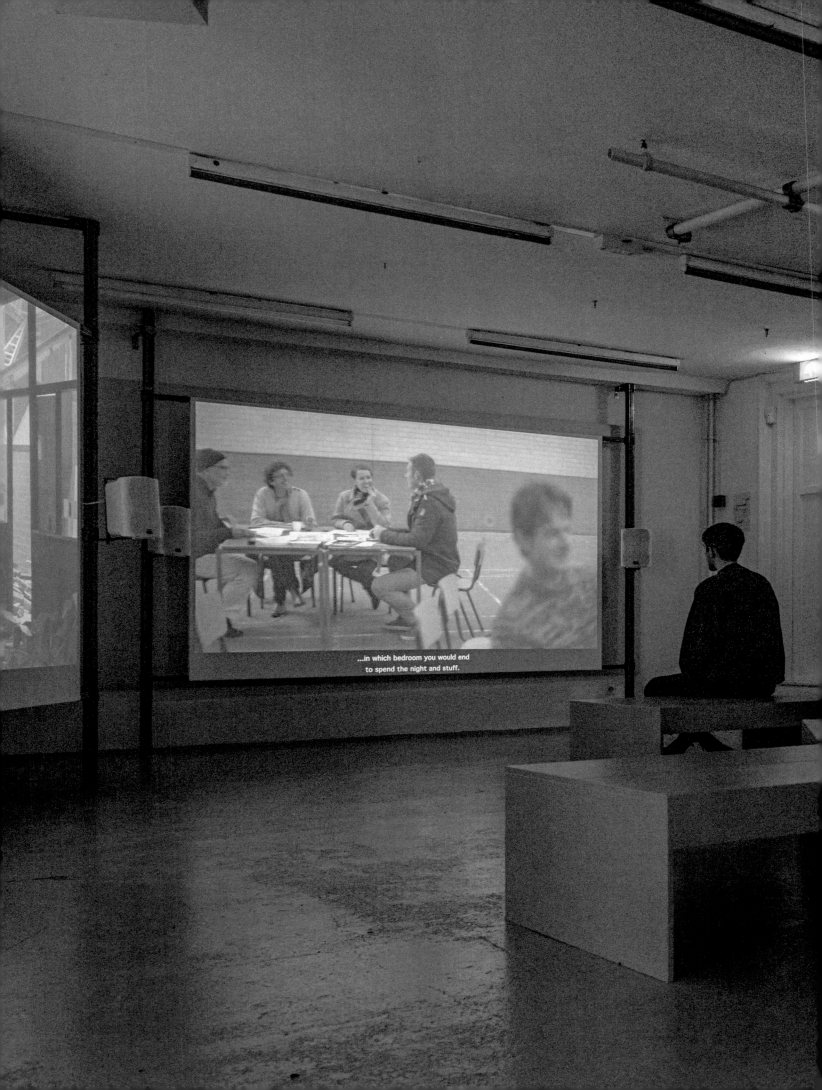

...in which bedroom you would end
to spend the night and stuff.

chapter 1:
open architecture for
an open society: the
government embarks
on experiments
17'00"

Tom Holert arbeitet als Kunsthistoriker, Autor und Kurator in Berlin. 2015 gründete er mit anderen das Harun Farocki Institut in Berlin. Für BAK, basis voor actuele kunst, Utrecht kuratierte er 2016/17 die Ausstellung *Learning Laboratories: Architecture, Instructional Technology, and the Social Production of Pedagogical Space around 1970*; in Zusammenarbeit mit Anselm Franke entstand 2018 die Ausstellung *Neolithische Kindheit. Kunst in einer falschen Gegenwart, ca. 1930* im HKW. Jüngere Buchveröffentlichungen: *Knowledge Beside Itself. Contemporary Art's Epistemic Politics* (2020); *Marion von Osten: Once We Were Artists* (2017, hrsg. mit Maria Hlavajova); *Troubling Research. Performing Knowledge in the Arts* (2014, mit Johanna Schaffer u. a.); *Übergriffe. Zustände und Zuständigkeiten der Gegenwartskunst* (2014).

Elke Beyer ist Historikerin mit Schwerpunkt Stadt- und Architekturforschung in Berlin. Sie forschte und unterrichtete am Institut für Architektur der Technischen Universität Berlin und an der ETH Zürich in den Bereichen Städtebau, Architekturgeschichte und -theorie. Sie wirkte bei verschiedenen Publikations- und Ausstellungsprojekten mit, unter anderem als wissenschaftliche Mitarbeiterin im Projekt *Schrumpfende Städte* und am Leibniz-Institut für Raumbezogene Sozialforschung in Erkner. Ihre Arbeitsschwerpunkte sind Architektur und Stadtplanung der 1960er, Tourismusarchitekturen, transnationale Produktionsbeziehungen und Wissenstransfer in Architektur und Urbanismus.

Die in Vancouver und Wien lebenden Künstler*innen Sabine Bitter und Helmut Weber untersuchen in ihren Projekten, wie Städte, Architekturen und Stadtgebiete zu Bildern werden. Sie arbeiten hauptsächlich in den Medien Fotografie und Rauminstallation und beschäftigen sich in ihrer forschungsbasierten Praxis mit konkreten Aspekten und Logiken des globalen städtischen Wandels und ihren Erscheinungsformen in Wohnvierteln, Architektur und Alltag. In ihrer Auseinandersetzung mit Architektur als Rahmen für räumliche Bedeutungszusammenhänge realisierten sie u. a. Projekte wie *Educational Modernism* und *The City and the Good Life*, Graz 2020. Im Jahr 2004 gründeten sie mit dem Autor Jeff Derksen das Stadtforschungskollektiv Urban Subjects. Sabine Bitter ist Professorin an der School for the Contemporary Arts an der Simon Fraser University, Vancouver.

Catherine Burke ist emeritierte Professorin für Bildungs- und Kindheitsgeschichte an der University of Cambridge. Sie forscht und publiziert zu Architektur und Kulturgeschichte der Bildung, Geschichte von Netzwerken der Bildungsreform, Einbezug von Kindern in die Unterrichtsgestaltung und Geschichte kreativer Erziehungsmethoden. Ziel ihrer Arbeit ist, angesichts gegenwärtiger Schulreformen ein historisches Bewusstsein zu schaffen. Von 2013 bis 2016 war sie Vorsitzende der britischen History of Education Society und ist Mitherausgeberin der Buchreihe „Routledge Progressive Education".

Dina Dorothea Falbe, freischaffende Autorin und Forscherin, interessiert sich für nachkriegsmoderne Architekturen und deren Potenzial, bezahlbare Wohn- und Möglichkeitsräume für eine vielseitige Stadtgesellschaft bereitzustellen. Seit dem Architekturstudium an der Bauhaus-Universität Weimar und der Technischen Universität Delft schreibt sie für Architekturmagazine und Zeitungen wie *BauNetz*, *DEAR* und *taz*. Mit *Architekturen des Gebrauchs* gab sie 2017 ein Buch über die Wahrnehmung öffentlicher Bauten der 1960er und 1970er Jahre in beiden Teilen Deutschlands heraus. Aktuell forscht sie als Doktorandin an der Universität Groningen zum Schulbau in der DDR und arbeitet in der Kommunalberatung.

Gregor Harbusch promovierte an der ETH Zürich über den Architekten Ludwig Leo. Er ist Senior Editor bei der Online-Plattform *BauNetz*. Außerdem arbeitet er als freischaffender Autor, Kurator und Forscher in Berlin. Von 2007 bis 2013 war er wissenschaftlicher Mitarbeiter am gta Archiv der ETH Zürich. Zusammen mit BARarchitekten hat er die Ausstellungen *Ludwig Leo Ausschnitt* (Berlin, Stuttgart und London, 2013–15) und *Architektur als Experiment* (Leipzig und Berlin 2020) kuratiert. In Zusammenarbeit mit Antje Buchholz entstand 2019 der Animationsfilm *Ludwig Leo Werkfilm*.

Maria Hlavajova ist seit der Gründung von BAK, basis voor actuele kunst, Utrecht im Jahr 2000 Direktorin und künstlerische Leiterin der Institution. Von 2008 bis 2016 war sie wissenschaftliche und künstlerische Leiterin des kollaborativen Forschungsprojekts FORMER WEST, das in der Publikation *Former West: Art and the Contemporary After 1989* (hrsg. mit Simon Sheikh, 2016) mündete. *Deserting from the Culture Wars* (hrsg. mit Sven Lütticken) erscheint 2020. Zu ihren kuratorischen Arbeiten zählen *Call the Witness*, Roma Pavillon, 54. Biennale in Venedig, 2011 und *Citizens and Subjects*, Niederländischer Pavillon, 52. Biennale in Venedig, 2007. Hlavajova ist Mitglied im Aufsichtsrat der European Cultural Foundation, Amsterdam.

Ana Hušman löst kinematische Strukturen und Texturen mithilfe von Film, Installation, Büchern, Ton, Bild und Text in ihre Bestandteile auf. In ihrer Arbeit hinterfragt sie spielerisch die Position des amateurhaften wie professionellen Subjekts der Performativität, das Medium selbst und die Strukturen, die Verhaltensmuster diktieren und generieren. Sie ist Associate Professor am Fachbereich Animation und Neue Medien der Hochschule der Bildenden Künste (ALU), Zagreb. Dubravka Sekulić, Architektin und Pädagogin, untersucht die Transformation der zeitgenössischen Stadt und die Beziehungen zwischen Gesetz, Eigentum und Raum. Ihr Interesse gilt dem Verständnis der (gebauten) Umwelt als Archiv. Sie publiziert und lehrt in ganz Europa und ist Assistant Professor am Institut für Zeitgenössische Kunst (IZK), Graz.

Jakob Jakobsen lebt als bildender Künstler und Autor in Kopenhagen und Berlin. Selbst-Organisation ist das bestimmende Moment seiner Praxis, im Lauf der Jahre hat er eine Reihe autonomer Institutionen aufgebaut, darunter die Free University of Copenhagen, das Hospital Prison University Archive und zuletzt das Hospital for Self Medication. In den 1990er Jahre betrieb er in London den Projektraum „Info Center" und gab das unregelmäßig erscheinende Journal *Infopool* heraus. Seine Arbeiten werden international gezeigt, u. a. bei der 31. Bienal de São Paulo und der dOCUMENTA (13).

Ana Paula Koury ist Professorin an der Universität São Judas Tadeu in São Paulo. Als Fulbright Visiting Professor am City College in New York und als Forscherin an der Universidade de São Paulo beschäftigte sie sich mit Stadtentwicklung und Urbanisierung. Zu ihren Publikationen zählen *Arquitetura Moderna Brasileira: Uma crise em desenvolvimento* (2019) und *Planejamento e Participação: um falso dilema* (2016, gemeinsam mit Fernando Lara). Maria Helena Paiva da Costa hat an der Universidade São Judas Tadeu in São Paulo und an der Universidade Potiguar in Natal Architektur und Städtebau studiert und arbeitet zu Themen des Städtebaus und der Globalisierung mit einem besonderen Schwerpunkt auf dem Nordosten Brasiliens.

Monika Mattes ist Historikerin und seit 2013 wissenschaftliche Mitarbeiterin am DIPF | Leibniz-Institut für Bildungsforschung und Bildungsinformation in der Abteilung Bibliothek für Bildungsgeschichtliche Forschung (BBF) nach Stationen u. a. am ZZF – Leibniz-Zentrum für Zeithistorische Forschung (2005–2011) und am Deutschen Historischen Museum (2012–2013). Sie hat sich neben der Geschichte der weiblichen Arbeitsmigration mit der westdeutschen Ganztagsschule und Gesamtschule beschäftigt. Ihre Interessenschwerpunkte umfassen die Wissensgeschichte von Schule sowie Fragen der Sammlungs- und Provenienzforschung.

Daniel Neugebauer leitet den Bereich Kommunikation und Kulturelle Bildung am Haus der Kulturen der Welt. Ausgebildet als Literaturwissenschaftler, interessiert er sich besonders für die Schnittstellen von Bildungsarbeit und Kommunikation. Nach der musealen Professionalisierung an der Kunsthalle Bielefeld leitete er von 2012 bis 2018 den Bereich für Marketing, Vermittlung und Fundraising am niederländischen Van Abbemuseum. 2016/17 koordinierte er das Marketing der documenta 14 in Kassel und Athen. In den letzten Jahren waren die Themen Inklusion und Queering Schwerpunkte seiner institutionellen Praxis.

Kerstin Renz ist Architekturhistorikerin und Autorin. Zuletzt war sie Vertretungsprofessorin für Architekturgeschichte an der Universität Kassel, 2003 bis 2018 lehrte und forschte sie an der Fakultät für Architektur und Stadtplanung der Universität Stuttgart, 2014 bis 2017 war sie Dozentin am Fachbereich Architektur und Gestaltung der Hochschule für Technik Stuttgart. Publikations- und Forschungsschwerpunkte sind u. a. die Architektur für Kinder und Jugendliche und das Verhältnis von Architektur und Industrialisierung. Ihre Habilitation erschien 2017 unter dem Titel *Testfall der Moderne, Transfer und Diskurs im Schulbau der 1950er Jahre* im Wasmuth Verlag.

Lisa Schmidt-Colinet und Alexander Schmoeger arbeiten als Architekt*innen in Wien, Florian Zeyfang ist Künstler und Filmemacher in Berlin. Seit 2003 entwickeln sie gemeinsame Projekte und

Ausstellungen mit und über Architektur und Film in Kuba. Für Ausstellungen in Berlin, Danzig, Havanna, Lissabon, Los Angeles und Rio de Janeiro entstanden seit 2008 skulpturale und architektonische Installationen in Verbindung mit Video- und Diaprojektionen. Mit Eugenio Valdés Figueroa publizierten sie 2008 einen Reader zu Kunst, Architektur und Film mit dem Titel *Pabellón Cuba*, anlässlich eines großen Ausstellungsprojektes zur 8. Biennale von Havanna 2003. Für dieses Projekt arbeiteten sie von 2001 bis 2006 in dem Künstler-/Kuratorenkollektiv RAIN zusammen (mit Valdés Figueroa, Susi Jirkuff, und Siggi Hofer), das zuvor schon andere Ausstellungen entwickelt hatte: *4D – 4 Dimensions, 4 Decades* im Pabellón Cuba, 8. Havanna Biennale 2003, *Supermover*; Fotofest Houston 2002, *HALLWAY*, MAK Wien 2001, *This Is My House*, MAK Schindler House Center for Art and Architecture/Mackay Apts., Los Angeles 2001.

Mario Schulze ist Wissenshistoriker und Kulturwissenschaftler. Er forscht zur Geschichte von Ausstellungen, Museen und Forschungsfilmen und ist wissenschaftlicher Mitarbeiter an der Zürcher Hochschule der Künste im Projekt „Luftbilder/Lichtbilder". Er hat an der Humboldt-Universität zu Berlin, der Universität Zürich und der Goethe-Universität Frankfurt am Main gelehrt; im Dezember/Januar 2019/2020 war er Research Fellow an der DFG-Kollegforschungsgruppe Medienkulturen der Computersimulation an der Leuphana Universität Lüneburg. Seine Doktorarbeit erschien 2017 bei transcript unter dem Titel *Wie die Dinge sprechen lernten. Eine Geschichte des Museumsobjektes 1968–2000*.

Eva Stein ist Programmkoordinatorin für Kulturelle Bildung am Haus der Kulturen der Welt. Sie studierte Germanistik und Publizistik an der FU Berlin, arbeitete zunächst als freie Journalistin und anschließend als Internetredakteurin im Haus der Kulturen der Welt. Im Rahmen zahlreicher Schulkooperationen und als Projektleiterin von *Schools of Tomorrow* (2017 und 2018) setzt sie sich mit der Fragestellung auseinander, wie schulisches Lernen heute auf die Gesellschaft vorbereiten kann und welche Rolle künstlerisches Forschen dabei einnimmt.

Alexander Stumm ist Architekturhistoriker und wissenschaftlicher Mitarbeiter am Fachgebiet Architekturtheorie der TU Berlin. Er studierte Kunstgeschichte und Neuere Deutsche Literatur in München, Berlin und Venedig. Seine Promotion *Architektonische Konzepte der Rekonstruktion* erschien 2017 im Birkhäuser Verlag in der Reihe „Bauwelt Fundamente". Er ist ehemaliger Redakteur der Zeitschrift *Arch+* (2017–2019) und arbeitet als freier Journalist.

Oliver Sukrow arbeitet seit 2016 als Assistent am Forschungsbereich Kunstgeschichte der TU Wien. Von 2005 bis 2010 studierte er Kunstgeschichte in Greifswald, Salzburg und Colchester. 2012 bis 2016 erfolgte die Promotion zur Utopie in der DDR-Architektur/-Kunst der 1960er Jahre an der Universität Heidelberg. Von 2014 bis 2016 war er Baden-Württemberg-Stipendiat am Zentralinstitut für Kunstgeschichte München. Seine Forschungsschwerpunkte sind die Architektur und bildende Kunst der DDR sowie die Landschaftsgeschichte im 19. Jahrhundert.

Mark Terkessidis arbeitet als freier Autor zu den Themen (Populär-)Kultur, Migration, Rassismus und gesellschaftlicher Wandel und veröffentlicht u. a. in *taz, Die Zeit, Süddeutsche Zeitung* und *der Freitag* sowie beim Westdeutschen Rundfunk und Deutschlandfunk. Nach dem Studium der Psychologie und der Promotion in Pädagogik war er Redakteur der Zeitschrift *Spex*, Moderator für Funkhaus Europa (WDR), Fellow am Piet Zwart Instituut der Willem de Kooning Akademie Rotterdam und Lehrbeauftragter an der Universität St. Gallen. Zuletzt veröffentlichte er u. a. *Kollaboration* (2015) *Wessen Erinnerung zählt? Koloniale Vergangenheit und Rassismus heute* (2019).

Ola Uduku ist Research Professor an der Manchester School of Architecture. Zuvor war sie Dozentin für Architektur sowie International Dean for Africa an der University of Edinburgh. Sie hat zu den Themen Afrikanische Architektur, Urbanismus und Diaspora-Studien publiziert, u. a. *Gated Communities: Social Sustainability in Contemporary and Historical Gated Developments* (2004, hrsg. mit Samer Bagaeen), *Beyond*

Gated Communites (2015, hrsg. mit Samer Bagaeen) und *Learning Spaces in Africa: Critical Histories, 21st Century Challenges and Change* (2018). Zudem war sie Co-Kuratorin der Ausstellungen *The AA in Africa* (2003) und *Alan Vaughan-Richards Archive* (2012).

Sónia Vaz Borges, Historikerin mit interdisziplinärem Ansatz und sozialpolitische Organisatorin, wurde an der Humboldt-Universität zu Berlin promoviert. Sie ist Autorin von *Militant Education, Liberation Struggle, Consciousness: The PAIGC Education in Guinea Bissau 1963–1978* (2019) und schuf gemeinsam mit Filipa César den Film *Navigating the Pilot School*. Vaz Borges ist wissenschaftliche Mitarbeiterin des Projekts „*Bildung für alle". Eigen- und Fremdbilder bei der Produktion und Zirkulation eines zentralen Mythos im transnationalen Raum* am Institut für Erziehungswissenschaften der Humboldt-Universität. Parallel entwickelt sie ein Buch zu ihrem Konzept des „Walking Archive" und zu Erinnerungs- und Vorstellungsprozessen. Filipa César ist Künstlerin und Filmemacherin. Ihr Interesse gilt den porösen Grenzen zwischen dem Kino und seiner Rezeption, der Politik und Poetik bildgebender Techniken und den dekolonisierenden Praktiken. Ihre Forschungen zum Kino der Afrikanischen Befreiungsbewegung in Guineau-Bissau und das daraus entstandene Werk-Korpus umfassen Filme, Seminare, Screenings, Publikationen und langfristige Kooperationen mit Künstler*innen, Theoretiker*innen und Aktivist*innen. Ihr Essay „Meteorisations: Reading Amílcar Cabral's Agronomy of Liberation" wurde in *Third Text* veröffentlicht. Césars erster Essay-Film *Spell Reel* feierte bei der 67. Berlinale im Forum Premiere. Derzeit arbeitet sie an dem Rechercheprojekt „Mediateca Onshore".

Urs Walter ist Architekt und Mitarbeiter im Team „Pädagogische Architektur" der Montag Stiftung Jugend und Gesellschaft. Dort arbeitet er an der Entwicklung von offenen Planungswerkzeugen und Qualitätsrahmen für zukünftigen Schulbau. Zuvor war er je fünf Jahre Associate Professor für Architektur und Bautechnik an der German University in Cairo und wissenschaftlicher Mitarbeiter für Entwerfen und Baukonstruktion am

Institut für Architektur der Technischen Universität Berlin. Schwerpunkte seiner Lehre sind Schularchitektur und die Entwicklung von Bildungslandschaften im Stadtteil.

Evan Calder Williams ist Professor am Center for Curatorial Studies, Bard College, New York. Er ist Autor von *Combined and Uneven Apocalypse* (2011), *Roman Letters* (2011) und *Shard Cinema* (2017). Demnächst erscheinen die Bücher *The Negative Archive* und *Manual Override: A Theory of Sabotage*. Seine Essays erschienen in Film *Quarterly, Frieze, Estetica, The Italianist, World Picture, Cultural Politics* sowie im *Journal of American Studies*. Er ist Gründungsmitglied des Film- und Forschungskollektivs 13BC und präsentierte als Autor bzw. Co-Autor Filme, Installationen und Audioarbeiten u. a. auf der Berlinale, in der Douglas Hyde Gallery, Dublin, der Mercer Union, Toronto und im Whitney Museum, New York.

Francesco Zuddas ist Professor für Architektur an der Anglia Ruskin University. Zuvor lehrte er an der Università degli Studi di Cagliari, an der Architectural Association, am Central Saint Martins College und an der Leeds School of Architecture. Seine Texte über Urbanismus und Architektur im Italien der Nachkriegszeit, über Raum und Hochschulbildung, Architekturpädagogik sowie über die im Zuge der Wissensökonomie veränderten Produktionsparadigmen und ihre räumlichen Auswirkungen erschienen u. a. in *AA Files, Domus, Oase, San Rocco, Territorio* und *Trans*. Zuletzt erschien *The University as a Settlement Principle: Territorialising Knowledge in Late 1960s Italy* (2019).

Bildnachweise

Alle Bilder wurden in Pantone 282 gedruckt. Die farbliche Darstellung entspricht nicht dem Original.

Vordertitel und S. 11 Foto: George S. Zimbel; veröffentlicht in: Robert Propst und Ruth Weinstock (Hg.), *High School: The Process and the Place*, Educational Facilities Laboratories, Inc., New York ca. 1970 © George S. Zimbel Photograph. Courtesy Education Facilities Laboratories, Inc.

Rücktitel und S. 13 Foto: unbekannt © Sputnik

Vordertitel Innenseite und S. 13 Foto: Leon Kunstenaar; veröffentlicht in: *The Architectural Forum* (Dezember 1971), S. 45

Rücktitel Innenseite und S. 12 Foto: unbekannt © 2AR7KHB mauritius images / BNA Photographic / Alamy

S. 15 Foto: Uwe Rau; veröffentlicht in: *Baumeister*, 2 (1973), S. 180. Courtesy argus fotokunst

S. 17 oben Foto: unbekannt; veröffentlicht in: *Art and Architecture* (Teheran), 35–36 (1976)

S. 17 rechts *L'Architecture d'Aujourd'hui* 216 (1981), Titelseite, Umschlagmotiv: Gaston François Bergeret © *L'Architecture d'Aujourd'hui*

S. 17 unten Foto: David Hirsch; veröffentlicht in: *Progressive Architecture* (Februar 1963), S. 128. Courtesy Progressive Architecture.

S. 18 Foto: unbekannt; veröffentlicht in: Thomas Schmid und Carlo Testa, *Systems Building. Bauen mit Systemen. Constructions modulaires*, Verlag für Architektur Artemis, Zürich 1969, S. 111 © Testa

S. 19 links Foto: unbekannt; veröffentlicht in: Samih Farsoun, „Student Protests and the Coming Crisis in Lebanon", *MERIP Reports* 19 (August 1973), S. 3–14

S. 19 rechts Foto: unbekannt; „Allen Building Sit-In, November 13, 1967", University Archives Photograph Collection, David M. Rubenstein Rare Book & Manuscript Library, Duke University

S. 20 Ivan Illich, *Entschulung*, Titelseite, Rowohlt, Reinbek b. Hamburg 1973 © Rowohlt Taschenbuch Verlag GmbH

S. 21 Foto: unbekannt © 10597329 mauritius images / Alamy / Sputnik

S. 22 Chris Searle, *Mein Lehrer ist wie ein Panzer: Texte englischer Arbeiterkinder zur Schule im Kapitalismus*, Titelseite, Basis Verlag, Berlin 1975 © Chris Searle

S. 23 Zeichnung: Diane Lash; veröffentlicht in *Leviathan* 1/3 (1969)

S. 24 Foto: unbekannt © 10596948 mauritius images / picture alliance

S. 26 Illustration: unbekannt, Briefmarkenset aus Anlass des „International Educational Year", 1970, Barbados

S. 27 Zeichnung: Perry Bussat und Kamal El Jack; veröffentlicht in: Richard Marshall, „The Mobile Teaching Package in Africa", *Prospects: Quarterly Review of Education*, UNESCO, II/1 (1972), S. 82, Abb. 4 © UNESCO

S. 28 Filmstill: *L'expérience Côte d'Ivoire*, 1972, Regie: Jehangir Bhownagray © UNESCO

S. 29 oben Foto: Guy Gérin-Lajoie.

S. 29 unten Claus Biegert, *indianerschulen. als indianer überleben, von indianern lernen. survival schools*, Titelseite, Rowohlt, Reinbek b. Hamburg 1979 © Rowohlt Taschenbuch Verlag GmbH

S. 31 Foto: unbekannt; Quelle: Fonds de la Société d'Histoire de Nanterre (Frankreich) © Société d'histoire de Nanterre

S. 32 Foto: unbekannt © Rue des Archives, AGIP

S. 33 *Socialism and Education: Journal of the Socialist Educational Association*, Sonderausgabe zu „Race and Education", Ende 1981/Anfang 1982, Titelseite, Umschlagmotiv: Adam Sharples. Courtesy Socialist Educational Association (SEA)

S. 34 *Betrifft Erziehung* 6 (1973), Titelseite, Umschlagmotiv: unbekannt © Beltz Verlagsgruppe

S. 35 Foto: unbekannt © Hartford Public Library, Hartford History Center, Hartford Times Collection

S. 37 Foto: John Donat; veröffentlicht in: *Architectural Review* 957 (1976), S. 250–271 © John Donat / RIBA Collections

S. 38 Silke Schatz, *Mittagsdisko*, 2012. Courtesy Privatbesitz Hamburg © VG Bild-Kunst, Bonn 2020

S. 39 oben Foto: Yvel Hyppolite; veröffentlicht in: *Domus*, 539 (1974), S. 9. Courtesy Nachlass Yvel Hyppolite

S. 39 unten Foto: Hans-Joachim Pysall © Hans-Joachim Pysall

S. 40 Entwurf: Manfred Scholz; veröffentlicht in: Manfred Scholz, *Bauten für behinderte Kinder. Schulen – Heime – Rehabilitationszentren* (e+p 23), Callwey, München 1974, S. 124

S. 41 Foto: unbekannt; veröffentlicht in: *Five Open Plan High Schools. A Report*, Educational Facilities Laboratories, Inc., New York 1973

S. 42 Foto: Rondal Partridge; veröffentlicht in: *SCSD: the Project and the Schools. A Report from Educational Facilities Laboratories*, Educational Facilities Laboratories, New York 1967 Courtesy William E. Blurock & Associates (Currently tBP/Architecture)

S. 43 Entwurf: N. Afanassjewa, G. Gradow und A. Miche, Institut für Lehrgebäude, Moskau; veröffentlicht in: *Bauwelt*, 61/21 (1970)

S. 44 links Gerd Grüneisel, Hans Mayrhofer, Wolfgang Zacharias (Hg.), *Umwelt als Lernraum. Organisation von Spiel- und Lernsituationen. Projekte ästhetischer Erziehung*, Titelseite, DuMont Verlag, Köln 1973

S. 44 rechts Gary J. Coates (Hg.), *Alternative Learning Environments*, Titelseite, Dowden, Hutchinson & Ross, Pennsylvania 1974 © ROSS, HUTCHINSON PUBLISHING COMPANY, Courtesy Penguin / Random House UK

S. 45 Foto: James Hinton. Courtesy Herbert R. Kohl

S. 46 Foto: unbekannt © The Open University www.open.ac.uk http://www.open.edu/openlearn/

S. 47 Foto: Carlton Read; veröffentlicht in: John Bremer und Michael von Moschzisker, *The School without Walls: Philadelphia's Parkway Program*, New York u. a. 1971, S. 194

S. 48 Robert M. Hutchins, *The Learning Society*, Titelseite, Praeger, New York u. a. 1967, Umschlagmotiv: Patrick Taylor © Menthuen, Courtesy Penguin / Random House UK

S. 49 Alvin Toffler, *Future Shock*, Titelseite, Random House / Bantam Books, New York 1970. Courtesy Penguin / Random House UK

S. 50 Alvin Toffler, *The Schoolhouse in the City*, Praeger, New York 1968, Titelseite, Umschlagmotiv: unbekannt

S. 51 R. Buckminster Fuller, *Erziehungsindustrie. Projekt und Modelle 4*, Titelseite, Edition Voltaire, Berlin 1970, Umschlagmotiv: Christian Chruxin und Joachim Krausse

S. 52 Cedric Price, *Perspective view of transfer area for Potteries*, Thinkbelt, 1965 © Canadian Centre for Architecture, Montréal, Cedric Price fonds. DR2006:0066.

S. 55 Foto: Dmitri Kasterine; veröffentlicht in: *Architectural Review* 147/878 (April 1970), S. 182 © Dmitri Kasterine

S. 58 Ausstellungsansicht: Walker Art Center, 1974. Courtesy Walker Art Center Archives

S. 59 Foto: unbekannt © ullstein bild – Roger-Viollet

S. 66 oben Foto: unbekannt. Courtesy Arhiv Grada mladih (Archive of the City of Youth), Zagreb

S. 66 unten Foto: unbekannt. Courtesy Arhiv Grada mladih (Archive of the City of Youth), Zagreb

S. 67 oben Foto: Ana Hušman und Dubravka Sekulić

S. 67 Mitte Quelle: *Godišnji izvještaj o stanju školstva, Podaci Sekretarijata za prosvjetu i kulturu o školstvu za 1956/57*. Foto: Ana Hušman und Dubravka Sekulić

S. 67 unten Zeichnung: Ana Hušman. Courtesy Ana Hušman

S. 68 oben Zeichnung: Ana Hušman. Courtesy Ana Hušman

S. 68 unten Foto: unbekannt. Courtesy Arhiv Grada mladih (Archive of the City of Youth), Zagreb

S. 69 oben und Hintergrund Zeichnung: Woodville Latham; veröffentlicht in: Pavle Levi, „PREAMBLE", in: *Cinema by Other Means*, Oxford University Press, Oxford und New York 2012, S. 11f. Reproduced with permission of the Licensor through PLSclear

S. 69 unten Foto: unbekannt. Courtesy Arhiv Grada mladih (Archive of the City of Youth), Zagreb

S. 70 oben Foto: unbekannt. Courtesy Arhiv Grada mladih (Archive of the City of Youth), Zagreb

S. 70 unten Foto: Ana Hušman und Dubravka Sekulić; veröffentlicht in: *Pionirski grad*, 1948; Quelle: Arhiv Pionirskog grada.

S. 71 oben Foto: unbekannt. Courtesy Arhiv Grada mladih (Archive of the City of Youth), Zagreb

S. 71 unten Foto: Ana Hušman und Dubravka Sekulić; veröffentlicht in: *Pedagoški rad, časopis za pedagoška i kulturno-prosvjetna pitanja* 5/3–4 (1950)

S. 72–73 Colin Ward und Anthony Fyson, *Streetwork. The Exploding School*, Titelseite, Routledge & Kegan Paul Ltd, London 1973, Umschlagmotiv: unbekannt

S. 74 Foto: Jeremy Howard © Jeremy Howard

S. 75 Colin Ward, *The Child in the City*, Titelseite, Penguin Books Ltd, London 1979, Umschlagmotiv: Ann Golzen © Town & Country Planning Association. Courtesy Penguin / Random House UK

S. 76 *Bulletin of Environmental Education 12* (1972), Umschlagmotiv: Ann Golzen © Town & Country Planning Association

S. 78–79 Foto: Group Ludic (Xavier de la Salle, David Roditi, and Simon Koszel). Courtesy Nachlass Xavier de la Salle

S. 80–81 Foto: Aldo van Eyck © Stadsarchief Amsterdam, 010009010069

S. 82 Fotos: Friedhelm Klein © Peter Buchholz, Fridhelm Klein, Hans Mayrhofer, Peter Müller-Egloff, Michael Popp, Wolfgang Zacharias, Manyfold Paed-Action

S. 85 Foto: unbekannt; veröffentlicht in: *Bauwelt* 67/4 (1976), S. 116

S. 86 Foto: Kai von Loeper-Kischko; veröffentlicht in: *Bauwelt* 63/44 (1972), S. 1668

S. 89 Planzeichnung: GUS Architekten Ingenieure Gesellschaft für Umweltplanung © GUS Architekten Ingenieure Gesellschaft für Umweltplanung

S. 90 Foto: unbekant. Entwurf: Günter Wilhelm und Jürgen Schwarz; veröffentlicht in: *Stuttgarter Amtsblatt*, Nr. 34, 25.8.1977. Courtesy Stuttgarter Amtsblatt

S. 91 Grafik: unbekannt. Logo des Schulbauinstituts der Länder (1962–1985)

S. 92 Foto: GUS Architekten Ingenieure Gesellschaft für Umweltplanung © GUS Architekten Ingenieure Gesellschaft für Umweltplanung

S. 94–95 Quelle: Ludwig-Leo-Archiv im Baukunstarchiv der Akademie der Künste, Berlin, Leo 5, Pl 1 © Morag Leo

S. 96 Foto: unbekannt; Quelle: Südwestdeutsches Archiv für Architektur und Ingenieurbau (saai) am Karlsruher Institut für Technologie KIT, Bestand zum Institut für Schulbau, Nr. 11.2-99

S. 98–99 Foto: Jürgen Volkmann; Quelle: Universitätsarchiv Bielefeld, FOS 558 © Jürgen Volkmann

S. 100–103 Fotos: unbekannt. Courtesy Privatsammlung

S. 106+108 oben Fotos © Laura Fiorio / MVTphotography

S. 108 unten Courtesy Thomas-Mann-Gymnasium, Berlin

S. 110 Zeichnung: Heinz-Jürgen Goldhorn; veröffentlicht in: Sekretariat der Kultusministerkonferenz, Zentralstelle für Normungsfragen und Wirtschaftlichkeit im Bildungswesen / Manfred Scholz (Hg.), *Schulbauten in der DDR. 1949–1989*, Berlin 1990, Titelseite

S. 112 *DDR. Gemeinsame Kommission*, „10 Jahre DDR", A207/59, Titelseite, Druck: Druckhaus Einheit Leipzig III 18 211, Umschlagmotiv: unbekannt

S. 113 Foto: Martin Maleschka © Martin Maleschka

S. 116 Foto: unbekannt; veröffentlicht in: *Architektur der DDR*, XXVIII (November 1979), S. 662

S. 118 links Foto: Michael Lindner © WBM / Michael Lindner

S. 118 rechts Foto: unbekannt © 10538406 mauritius images / Memento

S. 119 Foto © Christopher Falbe

S. 120 Foto: Niek Thijsse Klasen. Courtesy Van Abbemuseum

S. 122–124, Filmstills: *Universal Gravitation*, 1960, Regie: Jack Churchill © Education Development Center

S. 128–129 © Archiv Oliver Sukrow

S. 131 Foto: unbekannt; Quelle: Archiv Innovationspark Wuhlheide GmbH

S. 132 Bundesarchiv, Bild 183-H0930-0001-013 / Fotograf: Schneider

S. 134–135 Foto: unbekannt © Sputnik

S. 137 Foto: unbekannt © Sputnik

S. 138 Foto: unbekannt © Sputnik

S. 140 *Domus* 509 (April 1972), Titelseite, Covercollage: Gruppo 9999. Courtesy Editoriale Domus S.p.A. © Archive Gruppo 9999, courtesy Elettra Fiumi

S. 142 *Controspazio* 1–2 (1972) „Progetti per due Citta': Firenze-Perugia", Titelseite, Umschlagmotiv: unbekannt. Courtesy Controspazio und Paolo Portoghesi

S. 143 © Università Iuav di Venezia, Archivio Progetti

S. 144 © Archizoom Associati

S. 146–148 Fotos: unbekannt. Courtesy the University of Lethbridge Archives

S. 149–150 Fotos © Sabine Bitter

S. 152–156 Fotos: Jakob Jakobsen. Collection of the author

S. 158–159 Planzeichnung: Patrick Wakely. Courtesy Architectural Association Inc Archives

S. 161 Foto © Ola Uduku

S. 162 Foto: Siméon Duchoud © Kéré Architecture

S. 163 Foto: NLÉ

S. 164–165 Foto © Filipa César

S. 167 Zeichnung: unbekannt; aus: *Colesterol*, o. J., Gabinete de Estudos de Nutrição, Lisboa; Quelle: Diese – Produtos Dietéticos, Lda.

S. 168 Zeichnung: Marcelino Mutna und Rui Néné N'jata © Marcelino Mutna and Rui Néné N'jata

S. 170–174 Fotos: unbekannt. Courtesy DHNET, Brasilien

S. 176–178 Lisa Schmidt-Colinet, Alexander Schmoeger, Florian Zeyfang *La Nueva Escuela*, 2020. Courtesy Lisa Schmidt-Colinet, Alexander Schmoeger, Florian Zeyfang. Florian Zeyfang © VG Bild-Kunst, Bonn 2020

S. 180–181 Fotos © Alexander Stumm

S. 183–184 Fotos unbekannt © National Institute of Design-Archive, Ahmedabad. Courtesy National Institute of Design-Archive, Ahmedabad

S. 186 Foto: unbekannt © D7YBD3 mauritius images / PhotoWORKS / Alamy

S. 188 Zeichnung: unbekannt; veröffentlicht in: John Zeisel, *Stopping School Property Damage: Design and Administrative Guidelines to Reduce School Vandalism*, American Association of School Administrators, Washington, D.C.; Educational Facilities Labs., Inc., New York, 1976, S. 88

S. 190–191 Zeichnung: Quickborner Team; veröffentlicht in: Eberhard Schnelle und Alfons Wankum, *Architekt und Organisator. Probleme und Methoden der Bürohausplanung*, Schnelle, Quickborn 1964, S. 49, Abb. 27 © Quickborner Team / combine Consulting

S. 197 Zeichnung: unbekannt; veröffentlicht in: Felix von Cube, *Technik des Lebendigen. Sinn und Zukunft der Kybernetik*, Deutsche Verlags-Anstalt, Stuttgart 1969, S. 87. Bildquelle: Deutsche Verlags-Anstalt GmbH, Stuttgart. Courtesy Nachlass Felix von Cube

S. 198 Foto: Sigrid Neubert; veröffentlicht in: Karl-Hermann Koch, *Schulbaubuch. Analysen – Modelle – Bauten*, Bertelsmann, Gütersloh 1974, S. 116 © Sigrid Neubert

S. 199 Foto: unbekannt; veröffentlicht in: Karl-Hermann Koch, *Schulbaubuch. Analysen – Modelle – Bauten*, Bertelsmann, Gütersloh 1974, S. 128

S. 200 Foto: unbekannt; veröffentlicht in: *Berlin und seine Bauten, Teil V, Bd. C: Schulen*, Berlin 1991, S. 265 © Architekten- und Ingenieur-Verein zu Berlin e.V.

S. 201 Planzeichnung: GKK + Partner Architekten; veröffentlicht in: Karl-Hermann Koch, *Schulbaubuch. Analysen – Modelle – Bauten*, Bertelsmann, Gütersloh 1974 , S. 142 © GKK + Partner Architekten

S. 204 Foto: Mechthild Schumpp und Manfred Throll; veröffentlicht in: Mechthild Schumpp, „Ansätze zu einem konkreten Bauen", in: *Bauwelt* 50 (1967), S. 1322. Courtesy Mechthild Schumpp

S. 206 Foto: Mechthild Schumpp und Manfred Throll; veröffentlicht in: Mechthild Schumpp, „Ansätze zu einem konkreten Bauen", in: *Bauwelt* 50 (1967), S. 1324. Courtesy Mechthild Schumpp

S. 207 Foto: Mechthild Schumpp und Manfred Throll; veröffentlicht in: Mechthild Schumpp, „Ansätze zu einem konkreten Bauen", in: *Bauwelt* 50 (1967), S. 1325. Courtesy Mechthild Schumpp

S. 208 Foto: Mechthild Schumpp und Manfred Throll; veröffentlicht in: Mechthild Schumpp, „Ansätze zu einem konkreten Bauen", in: *Bauwelt* 50 (1967), S. 1328. Courtesy Mechthild Schumpp

S. 209 Foto: Mechthild Schumpp und Manfred Throll; veröffentlicht in: Mechthild Schumpp, „Ansätze zu einem konkreten Bauen", in: *Bauwelt* 50 (1967), S. 1330. Courtesy Mechthild Schumpp

S. 215 *Architectural Design* (Mai 1968), Titelseite, Umschlagmotiv: Cedric Price. Courtesy Canadian Centre for Architecture

S. 217 Foto: unbekannt; veröffentlicht in: http://www.unb.br/component/phocagallery/category/1-galeria-randomica; Quelle: https://creativecommons.org/licenses/by/2.0/, 2.0 Generic (CC BY 2.0). Stand: 9. Juni 2020

S. 219 Foto: unbekannt. Courtesy Fundação Darcy Ribeiro

S. 221 Foto © Cesare Colombo. Courtesy Archivio Cesare Colombo / all rights reserved

S. 227 Foto © Triennale Milano – Archivio Fotografico

S. 229 Foto: Richard Howard © Richard Howard

S. 231+233 Fotos: unbekannt; veröffentlicht in: L.F.B. Dubbeldam, *The Primary School and the Community in Mwanza District, Tanzania*, Wolters-Noordhoff, Groningen 1970

S. 237 Zeichnung: unbekannt; veröffentlicht in: Michel Lincourt and Harry Parnass, *Metro/Education*, Université de Montréal (UdeM), Faculté de l'Aménagement, Montreal 1970 © Harry Parnass

S. 239 Foto: Joe Nettis; veröffentlicht in: Donald William Cox, *The City as a Schoolhouse. The Story of the Parkway Program*, Judson Press, Forge 1972, S. 122

S. 246 Nachdruck aus *Prospects: Quarterly Review of Education*, UNESCO II/1 (1972), S. 93, Abb. 2 © UNESCO

S. 247 Foto: unbekannt; veröffentlicht in: Carlo Testa, *New Educational Facilities*, Verlag für Architektur Artemis, Zürich und München 1975, S. 47 © Testa

S. 248 Nachdruck aus *Prospects: Quarterly Review of Education*, UNESCO, II/1 (1972), S. 98, Abb. 4 © UNESCO

S. 253 Fotos unbekannt © National Institute of Design-Archive, Ahmedabad. Courtesy National Institute of Design-Archive, Ahmedabad

S. 255 links Foto: Ron Partridge; veröffentlicht in: *Design Quarterly* 90–91 (1974), S. 4. Courtesy Educational Facilities Laboratories, Inc.

S. 255 rechts Umschlaggestaltung: Eric Sutherland für Walker Art Center; veröffentlicht in: *Design Quarterly* 90–91 (1974), S. 5 und Titelseite

S. 256 Illustrierter Grundriss: Hardy Holzman Pfeiffer Associates © Hardy Holzman Pfeiffer Associates

S. 259 Zeichnung: unbekannt; veröffentlicht in: Valentin Stepanov, „Die soziale Rolle der Schule und die Phasen ihrer Entwicklung", *Architektura SSSR* 38/7 (1971), S. 28

S. 261 Modell und Zeichnung: unbekannt; veröffentlicht in: Helmut Trauzettel, „Zur Flexibilität der Bildungsbauten. Problemerörterungen zum UIA Seminar", *Deutsche Architektur* 5 (1974), S. 293–299

S. 262 Zeichnung: unbekannt; veröffentlicht in: Valentin Stepanov, „Die soziale Rolle der Schule und die Phasen ihrer Entwicklung", *Architektura SSSR* 38/7 (1971), S. 28

S. 264 Planzeichnung: unbekannt; veröffentlicht in: *Studie Systemreihe Gesellschaftsbauten im Auftrag des Bezirkes Halle*, TU Dresden, Sektion Architektur, Gebiet Gesellschaftsbauten, Leitung: Prof. Dr.-Ing. habil. Trauzettel, 1973

S. 270 *L'Architecture d'Aujourd'hui* 183 (1976), Titelseite, Umschlagmotiv: Étienne Revault, *Cénotaphe de Newton, par Etienne-Louis Boullée, 1784*, o. J. © VG Bild-Kunst, Bonn 2020 © *L'Architecture d'Aujourd'hui*

S. 275–278 © Margrit Kennedy, Courtesy Nachlass Margrit Kennedy

S. 280–291 *Learning Laboratories*, Ausstellungsansichten, BAK, basis voor actuele kunst, Utrecht, 2016–2017. Fotos: Tom Janssen. Courtesy BAK, basis voor actuele kunst, Utrecht

Textnachweise

S. 196–201 Abdruck mit freundlicher Genehmigung von *Baumeister. Zeitschrift für Architektur, Planung, Umwelt*

S. 202–211 Abdruck mit freundlicher Genehmigung der Autorin und *Bauwelt*

S. 216–219 © Darcy Ribeiro. Abdruck mit freundlicher Genehmigung der Fundação Darcy Ribeiro

S. 220–229 © 1969 by the President and Fellows of Harvard College

S. 230–235 Abdruck mit freundlicher Genehmigung von The Mwalimu Nyerere Foundation

S. 236–241 Abdruck mit freundlicher Genehmigung von Richard Saul Wurman und Harry Parnass. Courtesy of Walker Art Center Archives

S. 242–249 Abdruck mit freundlicher Genehmigung von UNESCO

S. 250–253 Abdruck mit freundlicher Genehmigung von National Institute of Design-Archive, Ahmedabad

S. 254–257 Courtesy Walker Art Center Archives

S. 258–267 Abdruck mit freundlicher Genehmigung vom Nachlass Helmut Trauzettel im Universitätsarchiv der TU Dresden

S. 268–271 Abdruck mit freundlicher Genehmigung von *L'Architecture d'Aujourd'hui*

S. 272–279 © Margrit Kennedy, Courtesy Nachlass Margrit Kennedy

Dank

Tom Holert dankt der Leitung des HKW und den vielen am
HKW beschäftigten Kolleg*innen, ohne deren Professionalität,
Engagement und nie nachlassende Geduld dieses Projekt und
die vorliegende Publikation undenkbar gewesen wären. Zudem
gilt sein Dank allen beteiligten Künstler*innen,
Wissenschaftler*innen, Expert*innen, Autor*innen,
Übersetzer*innen und Martin Hager, der die Fäden in der Hand
behielt. Für Rat und Unterstützung in verschiedenen Stadien
dieses Projekts sei gedankt: Nick Axel, Natalie Bayer,
Ludger Blanke, Oliver Clemens, Jan Distelmeyer, Ali Ghoroghi,
Sören Grammel, Hidde van Greuningen, Nikolaus Hirsch,
Maria Hlavajova, Claudia Honecker, Sabine Horlitz,
Ana María Léon, Nicola Lepp, Annette Lingg, Sven Lütticken,
Fraser McCallum, Doreen Mende, Wendelien van Oldenborgh,
Marion von Osten, Barbara Pampe, Volker Pantenburg,
Justus Pysall, Elsa de Seynes, Stefanie Schulte Strathaus,
Mark Terkessidis, Giovanna Zapperi.

Das Haus der Kulturen der Welt dankt folgenden
Leihgeber*innen für ihre Unterstützung:

Irmgard Born
Jürgen Jaehnert
HNF Heinz Nixdorf MuseumsForum, Paderborn
Berlinische Galerie. Landesmuseum für Moderne Kunst,
Fotografie und Architektur

sowie allen privaten Leihgeber*innen, die nicht namentlich
genannt werden möchten.

Das Haus der Kulturen der Welt dankt zudem allen
Rechteinhaber*innen von Text- und Bildnutzungsrechten für
die freundliche Genehmigung der Veröffentlichung.

Sollte trotz intensiver Recherche ein*e Rechteinhaber*in nicht
berücksichtigt worden sein, schreiben Sie bitte an:
info@hkw.de

Diese Publikation erscheint anlässlich der HKW-Ausstellung

Bildungsschock. Lernen, Politik und Architektur in den 1960er und 1970er Jahren

29. Januar – 2. Mai 2021

Teil des HKW-Projekts *Das Neue Alphabet*, gefördert von der Beauftragten der Bundesregierung für Kultur und Medien aufgrund eines Beschlusses des Deutschen Bundestages

Das Projekt *Bildungsschock* besteht aus einer Konferenz, einer Ausstellung mit Begleitprogramm, einer Filmreihe sowie einem Schulprojekt.

Bildungsschock. Lernen, Politik und Architektur in den globalen 1960er und 1970er Jahren
Konferenz
30. November – 1. Dezember 2019, HKW
Moderiert von Elke Beyer und Tom Holert

Mit Beiträgen von Elke Beyer, Sabine Bitter, Catherine Burke, Filipa César, Dina Dorothea Falbe, Gregor Harbusch, Tom Holert, Jakob Jakobsen, Kooperative für Darstellungspolitik, Monika Mattes, Kerstin Renz, Oliver Sukrow, Mark Terkessidis, Ola Uduku, Sónia Vaz Borges, Helmut Weber, Evan Calder Williams, Francesco Zuddas

Gefördert von der Fritz Thyssen Stiftung für Wissenschaftsförderung

Bildungsschock. Lernen, Politik und Architektur in den 1960er und 1970er Jahren
Ausstellung
29. Januar – 2. Mai 2021, HKW
Kuratiert von Tom Holert

Mit Beiträgen von Michael Annoff, BARarchitekten (Antje Buchholz, Jürgen Patzak-Poor), Elke Beyer, Sabine Bitter, Antje Buchholz, Arne Bunk, Fraser McCallum, Filipa César, Inga Danysz, Nuray Demir, Christopher Falbe, Dina Dorothea Falbe, Gregor Harbusch, Marshall Henrichs, Claudia Hummel, Ana Hušman, Jakob Jakobsen, Georg Kiefer, Ana Paula Koury, Dieter Masuhr, Larry Miller, Maria Helena Paiva da Costa, Silke Schatz, Dubravka Sekulić, Lisa Schmidt-Colinet, Alexander Schmoeger, STREET COLLEGE in Kooperation mit Käthe Wenzel, Maurice Stein, Alexander Stumm, Oliver Sukrow, Ola Uduku, Sónia Vaz Borges, Helmut Weber, Clemens von Wedemeyer, Evan Calder Williams, Florian Zeyfang, Francesco Zuddas

Für *Bildungsschock* kooperiert das Haus der Kulturen der Welt mit BAK, basis voor actuele kunst, Utrecht, wo das Projekt mit der Ausstellung *Learning Laboratories: Architecture, Instructional Technology, and the Social Production of Pedagogical Space Around 1970* (2016/2017), kuratiert von Tom Holert, und der Konferenz *The Real Estate of Education* (2017) seinen Anfang nahm. Unter der künstlerischen Leitung von Maria Hlavajova.

Ana Hušman und Dubravka Sekulić, Sónia Vaz Borges und Filipa César, Lisa Schmidt-Colinet, Alexander Schmoeger und Florian Zeyfang sowie Evan Calder Williams danken dem Harun Farocki Institut (HaFI) für die Unterstützung ihrer Produktionen.

Harun Farocki Institut

Bildung in Beton
Schulprojekte, Führungen, Präsentationen in Zusammenarbeit mit Berliner Schulen sowie Künstler*innen und Architekt*innen
Rundgänge und Präsentationen vor Ort während der Ausstellungslaufzeit
Koordiniert von Anna Bartels und Eva Stein (Bereich Kulturelle Bildung, HKW)

Mit Caroline Assad, Bauereignis Sütterlin Wagner Architekten, Cana Bilir Meier, Alexandre Decoupigny, Nezaket Ekici, Turit Fröbe/Carina Kitzenmaier, Eva Hertzsch, Evgeny Khlebnikov, Maryna Markova, Adam Page, Branca Pavlovic, Sarah Wenzinger, Thomas Wienands und Schüler*innen der Schulen ATRIUM Jugendkunstschule/Bettina-von-Arnim-Schule, Campus Hannah Höch, Carl-von-Linné-Schule, Carl-von-Ossietzky-Schule, Hans-Rosenthal-Grundschule, Johann-Gottfried-Herder-Gymnasium, Thomas-Mann-Gymnasium, Walter-Gropius-Schule

In Kooperation mit der ATRIUM Jugendkunstschule

Gefördert vom Berliner Projektfonds Kulturelle Bildung und der PwC-Stiftung

BERLINER PROJEKTFONDS KULTURELLE BILDUNG

PwC-Stiftung
Jugend · Bildung · Kultur

Im Rahmen des Vermittlungsprogramms zur Ausstellung findet ein Students' Day statt, konzipiert von Studierenden des Studiengangs Art in Context an der Universität der Künste Berlin unter Leitung von Claudia Hummel.

Über das Lernen – Wie sich die Gesellschaft ihre Subjekte baut. Schule im Spannungsfeld von Politik, Architektur, Sexualität, Migration, Rebellion und Pädagogik im Kino seit den 1960er Jahren
Filmreihe während der Ausstellungslaufzeit
Arsenal – Institut für Film und Videokunst, Berlin
Kuratiert von Ludger Blanke

Filmreihe in Kooperation mit Arsenal – Institut für Film und Videokunst e.V. und gefördert durch die Bundeszentrale für politische Bildung

Alle Angaben spiegeln den Planungsstand bei Redaktionsschluss im Juli 2020 wider. Aufgrund von zukünftigen Bestimmungen im Umgang mit dem Coronavirus SARS-CoV-2 kann es zu Änderungen im Programmablauf kommen.

Haus der Kulturen der Welt

Intendant: Bernd Scherer

Bereich Bildende Kunst und Film
Bereichsleitung: Anselm Franke
Programmkoordination: Agnes Wegner
Sachbearbeitung: Anke Ulrich

Ausstellungsteam
Kurator: Tom Holert
Projektkoordination: Syelle Hase,
Marleen Schröder
Produktionskoordination: Dunja Sallan
Volontariat: Lena Katharina Reuter
Praktikum: Aisha Altenhof,
Carlotta Döhn, Janne Lena Hagge Ellhöft,
Moira Heuer, Adela Lovrić, Junia Thiede,
Sophia Rohwetter

Ausstellungsarchitektur und -bau
Ausstellungsdesign: Kooperative für
Darstellungspolitik, Berlin
Gesamtkoordination: Gernot Ernst
mit Christine Andersen
Ausstellungsbau: Krum Chorbadziehv,
Oliver Dehn, Laura Drescher,
Paul Eisemann, Simon Franzkowiak,
Martin Gehrmann, Stefan Geiger,
Achim Haigis, Matthias Henkel,
Bart Huybrechts, Simon Lupfer,
Sladjan Nedeljkovic, Leila Okanovic,
Ralf Rose, Andrew Schmidt, Stefan Seitz,
Elisabeth Sinn, Rosalie Sinn, Ali Sözen,
Marie Luise Stein, Norio Takasugi,
Christian Vontobel
Videobearbeitung: Matthias Hartenberger,
Simon Franzkowiak, Ali Sözen

Ausstellungstexte und -grafik
Redaktionsleitung: Martin Hager
Redaktion: Martin Hager,
Lena Katharina Reuter, Marleen Schröder
Übersetzungen (Dt. – En.):
James Rumball
Korrektorat (En.): Mandi Gomez
Korrektorat (Dt.): Kirsten Thietz
Grafikdesign: HIT

Technik
Technischer Leiter: Mathias Helfer
Leiter Veranstaltungstechnik:
Benjamin Pohl
Leiter Ton- und Videotechnik:
André Schulz
Beleuchtungsmeister: Adrian Pilling
Meister Halle: Benjamin Brandt
Ton- und Videotechnik: Andreas
Durchgraf, Simon Franzkowiak,

Matthias Hartenberger, Anastasios
Papiomytoglou, Felix Podzwadowski
Veranstaltungstechnik: Eduardo Adao
Abdala, Stephan Barthel,
Leonard Brunner, Jason Dorn,
Bastian Heide, Lucas Kämmerer,
Marcus Köhler, Frederick Langkau,
Marlene Merchert, Carsten Palme,
Marcos Pérez, Leonardo Rende,
Nicholas Tanton, Patrik Vogt

Kommunikation und Kulturelle Bildung
Bereichsleitung: Daniel Neugebauer
Redaktion: Franziska Wegener,
Sabine Willig, Anna Etteldorf,
Amaya Gallegos
Pressebüro: Jan Trautmann, Anne Maier,
Jakob Claus
Internetredaktion: Karen Khurana,
Jan Köhler, Kristin Drechsler,
Tarik Kemper, Isabel Grahn
Public Relations: Christiane Sonntag,
Sabine Westemeier
Dokumentationsbüro: Svetlana Bierl,
Marlen Mai, Josephine Schlegel
Hausgrafik: Anna Busdiecker
Kulturelle Bildung: Eva Stein,
Dorett Mumme, Anna Bartels,
Laida Hadel, Hamid Ehrari

HKW.Bibliothek
Sonja Faulhaber (Archivservice Kultur),
Anja Wiech

Das Haus der Kulturen der Welt ist
ein Geschäftsbereich der
Kulturveranstaltungen des Bundes
in Berlin GmbH (KBB).

Intendant: Bernd Scherer
Geschäftsführung: Charlotte Sieben
Vorsitzende des Aufsichtsrates:
Staatsministerin Prof. Monika Grütters
MdB

Das Haus der Kulturen der Welt
wird gefördert von

 Die Beauftragte der Bundesregierung
für Kultur und Medien

 Auswärtiges Amt

Publikation

Herausgeber: Tom Holert,
Haus der Kulturen der Welt
Redaktionsleitung: Martin Hager
Redaktion: Martin Hager, Tom Holert,
Marleen Schröder
Bildredaktion: Marleen Schröder
Bildrecherche: Janne Lena Hagge Ellhöft,
Moira Heuer, Lena Katharina Reuter
Korrektorat: Nicole Poppenhäger
Projektmanagement und Schlusslektorat:
Imke Wartenberg
Grafikdesign: HIT mit Anna Gille
Bildbearbeitung: DZA Druckerei
zu Altenburg GmbH
Schriften: Compacta, Stempel Garamond
Papier: IGEPA Circle Volume White 80g
Druck und Bindung: DZA Druckerei
zu Altenburg GmbH

Erschienen bei De Gruyter

ISBN 978-3-11-070126-5

Library of Congress Control Number:
2020940480

Bibliografische Information der
Deutschen Nationalbibliothek
Die Deutsche Nationalbibliothek
verzeichnet diese Publikation in der
Deutschen Nationalbibliografie;
detaillierte bibliografische Daten sind im
Internet über http://dnb.dnb.de abrufbar.

www.degruyter.com

Haus der Kulturen der Welt
John-Foster-Dulles-Allee 10
D-10557 Berlin
www.hkw.de

Haus der Kulturen der Welt